賭場會計
與財務管理

E. Malcolm Greenlees●著

許怡萍、楊惠元●譯

作者序

　　《賭場會計與財務管理》第二版基本上是將1988年的第一版做更新與擴充。在過去變化多端的幾年當中，博奕產業歷經了史無前例的成長與改變，迅速地在地域上擴展開來——從原本只在兩個州的商業活動，到成為全國性的產業，甚至也擴展和影響了全球的博奕產業。博奕產業這幾年的演進不只包括了單純傳統的商業利益，也包括了州政府和美國原住民部落州的賭場營運。

　　本書第一版出版後同時也發生了另外一個主要的產業變化，包含了新型態的博奕業型式。除了傳統的賭場之外，也發展出其他型式的賭場，例如江輪賭場，或者是河上的漂浮賭場、跑馬賭場（一種以賭場型式發展出來的跑馬場），還有政府官方所開發出的視頻式樂透終端機，其型式幾乎完全類似賭場中吃角子老虎機的模式。

　　無論如何，博奕業最大的變化就是不論吃角子老虎機的種類、經營權，或其賭場所在位置為何，大部分賭場總收入的主要來源都是吃角子老虎機。快速成長的吃角子老虎機數量和其對營收的重大貢獻同時伴隨了更多新類型的吃角子老虎機遊戲問世。其中電動吃角子老虎機的革新發明徹底改變了吃角子老虎機的種類、營運的方式，以及其重要的代表性和控管的方式。

　　博奕遊戲的立法層面擴大也增加了其在法令上更多的監管。這些監管的執行涵蓋了州政府、部落博奕產業法制機構，以及賭場營運者本身。另外一個新增的討論包括了現金交易報告在博奕產業管理的角色，以及將資訊報告提供給各種類型的立法機構。

　　與第一版的內容不同之處，包括在第一版中某些已經過時的傳統賭桌遊戲在第二版中已刪除，除非這些遊戲所提供的數據資料能告訴我們一些重要的故事以及博奕產業的特性才予以保留。當然，在博奕產業——一個動態變化如此快速的產業——所有的改變都是迅速發生

的。因此我也盡可能地在第二版的書中保留比較普遍的例子，以及提供最新且具關聯性的數據資料。

當我在評估整個博奕產業的巨大改變對這本書的組織架構和內容的影響時，整理出幾個主要重點。第二版從原先第一版的13章增加為15章。另外也提供大量的賭場專用詞彙給讀者，以便能瞭解賭場的營運環境。

第1章和第2章擴大和更新了上述的行業變化。從博奕遊戲延伸到其他州的司法管轄區，廣泛討論除了內華達州和新澤西州以外，美國其他區域的賭場規範、規則和實際運作。

第3章經過更新和重寫，讀者可清楚瞭解賭場營運中的總收入稅賦。它也擴大到包括在其他州所使用的徵稅模式的討論。印第安部落賭場由於並沒有徵稅收入，因此不太需要討論在印第安部落賭場營運的稅收問題。

第4章至第9章則有大幅度的修改。雖然基本的會計和財務交易過程與第一版比較起來沒有太大改變，但還是出現一些革新的步驟，特別是在吃角子老虎機遊戲上。

吃角子老虎機的增加和其硬體設備的更新使得吃角子老虎機的會計內容從第一版的一個章節擴充為兩個章節。第5章描述了吃角子老虎機和其硬體設備的特性、種類與運作方式。第6章則討論到吃角子老虎機的會計準則，並涵蓋新型態的遊戲玩法，包含條碼單在機器上的進出技術和紙鈔接收器、辨識器的會計和控管。對於在電子和電腦設備上的控管和使用的過程，在第二版中也擴大描述和討論。

關於基諾彩票、賓果和撲克，則分為兩個章節，而重要性與日俱增的撲克遊戲則於第9章個別討論與描述。

關於中央出納和賭場信用的章節亦稍做更新，以反映近期賭場的實際運作模式。

第12章則是圍繞著近年來不斷演變的賭場會計、稽核與財務報告。其中的內容也一併提到近期美國會計師公會向博奕產業稽核準則所提議的改變和替代方式。

　　關於營業所得稅和管理會計的章節也有所更新。所得稅的內容在第二版中還包括了小費申報責任和賭客申報義務。管理會計也有所更新與延伸，包括新技術的討論，讓賭場人員得以將內部財務管理工作做得更好。

　　貨幣交易申報和可疑活動報告，這兩者代表了賭場監管職責的新主題，在新增的第15章有廣泛討論。

　　對於文本內容的責任當然由我個人負責，但我仍然要深深感謝許多人在我撰寫第二版的時候所給予的協助與建議。特別感謝Sherri Winkler協助準備和校對書稿，還有Tom Doyle的鼓勵與支持，以及內華達州博奕管理局的Steve Hixon和Frank Streshley幫忙提供遊戲規則和各種統計資訊。另外，特別要感謝我以前的學生Michelle Lanourette和Dan Davison在初稿階段協助掃描和準備文稿。另外也要感謝Michael Harrison對於遊戲章節和博奕專用術語方面的協助。最後，特別感謝Cindy White卓越的編輯建議和對本書成品所做的積極貢獻。

目　錄

附錄部分

第 *1* 章

賭場歷史與經營環境

　　過去數十年來，有個受法規限制及在地化的產業迅速發展成最新和最令人振奮的全國性產業。無論是在現有或是新規劃的管轄區內，博奕事業皆經歷了前所未有的蓬勃發展，它同時也拯救了許多美國印第安原住民部落的經濟。過去12年來，無論是在博奕技術、創新性博奕遊戲以及賭場會計與財務的重要新議題上，皆呈現顯著的進步。

　　為了能夠詳細瞭解賭場會計，先熟悉會計與財務運作的整體經營環境是必要的，同時也必須瞭解賭場產業的歷史發展與產業結構，以及各個賭場獨有的組織編制與營運方式。

博奕的歷史

　　在回顧博奕歷史的同時，首先必須確定已瞭解所有不同類型的賭博遊戲。博奕的歷史和人類歷史同樣久遠。古埃及的手工藝品顯示出遠在西元前2000年，賭博便被視為是某種運動或是消遣。早在耶穌誕生前，印度與希臘已經開始有賭博遊戲。在發現美國新大陸之前，印第安人早已著迷賭博好幾個世紀。

　　西方歐洲文明流行各式各樣的賭博遊戲。13世紀時，紙牌遊戲尤其風靡整個歐洲。西元1360年左右，法國人的紙牌型式已成為世界的標準式樣。

　　現今我們所使用的gambling（博奕）一詞源自於盎格魯薩克遜語的gamnian一詞，這個字係指運動或是遊戲的意思。gaming這個詞是gambling的變體，它被刻意用來區分合法賭場遊戲與過去非法消遣活動之間的差別。gaming這個字同時也著重於運動的氛圍，藉此將與博奕有關的過度冒險活動中負面情緒的部分降至最低。

對博奕的態度

　　博奕的歷史同時也是大眾接受各式賭博遊戲的歷史，而這些形形色色的賭博遊戲便是構成博奕的基礎。博奕經歷了被接受、支持以及取締的過程。歷史記載，紙牌遊戲的第一道禁令出現在西元1387年，當時西班牙卡斯提亞王國（Castile）的國王約翰一世（John I），因為其王宮裡的成員玩牌玩到債台高築，因此他下令禁止紙牌遊戲。歐洲與美國皆經歷了支持與反對各類賭博遊戲的交替時期，當美國這個新興國家為了謀求生存，以及國庫在經濟上有迫切需求的階段，樂透彩券是屢見不鮮的賭博遊戲。如同前述，無論是在過去或現在，美國許多州所採行的慣例是，政府收入所承擔的經濟壓力愈大，對博奕的容忍度便愈高，這已然成為一條定律。

美國的博奕產業

　　目前僅有夏威夷與猶他這兩個州，不允許任何合法的博奕遊戲，即使是夏威夷州，每隔一段時間也會考慮利用賭場來解決州政府資金短缺的問題，其他州則思忖著增加更多類型的賭博，或是提高博奕稅收以金援州的各項計畫。

　　在53個國內管轄區（包含哥倫比亞特區、波多黎各以及維京群島屬地）當中，州內現有或已批准的某些合法博奕活動種類列於**表1-1**中。**附錄1**則詳列了美國各州的博奕活動種類清單。**圖1-1**標示了美國各州的賭場現況。未來賭場開放數目的成長指日可待。不斷地求新求變似乎成為博奕產業唯一不變的規則。新的賭博方式持續地合法化，

而無庸置疑地，在接下來的10年將會有更多新的賭場管轄區以及新的博奕活動類型出現。

表1-1 博奕活動種類州數列表

博奕種類或形式	州數
賓果	48
賭場	
商業賭場	11
印第安賭場	28
樂透彩票	41
按注分彩與場外下注	43

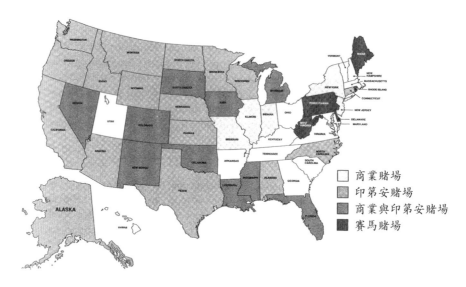

圖1-1 美國博奕司法管轄區地圖

今日的博奕不但是一項事業，而且非常龐大。在1976年，以「博奕在美國」（"Gambling in America"）為標題的報告估計，每年會有177億美元的投注金額，而一年大約會有1,400萬人光臨賭場。不到20年，博奕產業的投注金總額在1996年已達340億美元。某一產業貿易協會分析博奕這項娛樂活動所帶來的衝擊，研究指出，到1997年，博奕產業甚至比電影產業吸引更多的參與者！至2004年，每年的投注總金額預估可高達786億美元。**附錄2**顯示在2002年至2006年這短短5年內，總投注金額的成長現象，博奕產業整體平均成長率每年皆以高於6%的幅度穩定成長，當中某些部分每年甚至有高達15%的成長。

1997年，聯邦政府核准了「美國博奕影響研究委員會」（National Gaming Impact Study Commission）的成立，該研究委員會指派研究專員及廣泛舉辦公聽會，他們花了2年的時間研究，並在全國各地報導關於博奕各領域的研究結果，委員會最後的報告針對賭博產業的本質、可控制性以及經濟價值做出了正面的肯定，他們同時也指出了由強迫性賭博行為所產生的一些問題，以及與賭場相關的某些行業所衍生出的其他負面影響。儘管如此，報告結論仍明白地指出，博奕是今日美國的一部分，這點與一百年前並無二致。

部落博奕

隨著1988年「印第安博奕管理法案」（Indian Gaming Regulatory Act, IGRA）通過之後，美國原住民或是部落賭場的數量便呈現驚人的成長，在該法通過的10年內，差不多美國境內的每個行政區域皆有部落賭場的存在，部落賭場首先由美國中西部北方地區開始向西北部地區蔓延，在最巔峰的時期，全國蓋了超過300間的部落賭場。

全球博奕發展

　　除了美國國內博奕事業的發展外，形形色色的賭場遊戲亦出現在世界各地，例如曼谷、柏林、紐西蘭和挪威。全世界有超過35個國家將賭場視為合法的場所。另外一個值得注意的有趣現象是，國內彩券投注以及各式各樣的按注分彩投注遠比賭場博奕更受歡迎。包含足球或美式橄欖球等運動賽事的按注分彩投注非常普遍，像賓果這樣的遊戲在美國、加拿大與英格蘭已廣泛流行。大不列顛及澳大利亞的賭博遊戲則以吃角子老虎或是水果機（AWP）為主，在郵輪上以及許多海外的美國軍事基地裡，也能發現賭博遊戲的存在，吃角子老虎機的流行能為這些地方帶來大筆的收入。漸漸地，隨著愈來愈多新的國際賭博場地被核准，美國的博奕公司與員工也投入新崛起的國際事業中。

　　表1-2說明了美國在2006年，各類賭博遊戲所帶來的收益分布。請注意商業賭場的收入約為341億美元，占了全部收益的35.3%，部落賭場的251億美元以及樂透彩券與其他形式的賭博遊戲所賺取的316億美元，則分別占了總收益的25.9%與32.9%。最後，網路賭博遊戲估計大約有58億美元左右，約占總收益的6.0%。

美國賭場博奕遊戲的歷史

　　美國第一座賭場毫無疑問地是出現於新英格蘭地區早期的小酒館，這些小酒館提供了紙牌遊戲，在當時這些活動被視為是組成社會結構的常態部分。隨著南北戰爭的展開，為了支援耗盡的州資金，南方的州紛紛設立州彩券。在同一時期，博奕尚處於新開發的摸索階段，當人們對賭博的興趣與政府收益並無多大關聯，多半是以娛樂目的居多。隨著大量人口西進，許多早期的新興都市只包含兩項產業：

表1-2　博奕總收入（按產業區分）

	2006年 （單位：百萬）	增減百分比	總百分比
賭場			
內華達州／新澤西州吃角子老虎	$12,109.7		
內華達州／新澤西州賭桌遊戲	5,408.6		
深水郵輪	324.7		
海上漫遊郵輪	495.5		
江輪	11,739.0		
其他陸上賭場	2,175.3		
其他商業賭博	84.6		
非賭場內的設備	1,775.2		
總金額	$34,112.6	7.4%	35.3%
部落賭場			
第二類博奕遊戲	$2,883.7		
第三類博奕遊戲	22,192.1		
總金額	$25,075.8	11.1%	25.9%
按注分彩			
賽馬	$3,235.3		
賽狗	322.6		
回力球	21.6		
總金額	$3,579.5	-3.0%	3.7%
彩券			
電玩樂透	$3,592.8		
傳統彩票	21,038.6		
總金額	$24,631.4	7.6%	25.5%
其他			
合法線上投注	$191.0		
撲克牌遊戲間	1,103.5		
慈善賽事	2,236.7		
總金額	$3,531.2	1.1%	3.7%
不含網路賭博遊戲的總收入	$90,930.5	7.7%	94.0%
網路賭博遊戲及其他	$5,779.2	-2.4%	6.0%
博奕總收入	$96,709.7	7.0%	100.0%

註：由於四捨五入的原因，欄位數字加總後不一定完全與總收入的金額相符。

酒館與賭場。而燦爛的美國博奕景象亦在航行內陸河流的蒸汽船上發展，這些船隻為了運輸及通訊的目的，慢速行駛且定期往返於密西西比河及其他中西部與南部的河流上。路易西安納州成為美國所有博奕活動的中心點，博奕也隨著當地政黨的好惡而經歷合法與禁止的不同階段。

類似的情節在這個國家最發達的人口稠密區不斷地重複上演，隨著美國的成長，對於博奕這塊新領域原先所採取的自由放任態度終於趨向於贊同消弭公開賭博的廣泛訴求。在該世紀末，這個現象促使殘留的職業賭徒偕同新移民更往西部前進。西進者開發了許多邊陲地區，這些地方起初是要用來進行賭博所提供的簡易娛樂之用。這些場所雖然經歷了邊陲地區的現代化過程，但依然被保留了下來。在1800年代末期，新墨西哥州、亞歷桑納州、科羅拉多州、明尼蘇達州、愛達荷州、蒙大拿州以及內華達州更是普遍流行各式各樣的合法博奕遊戲。

雖然在法律上未被認定合法，也未被宣告不合法，一直到80年代初期，博奕仍不斷地出現在山區與西部地區。然而最終，隨著新拓居地的初步發展，反對博奕的聲浪還是蔓延了整個西部地區。在內華達州，第一條禁止邊境地區賭博的法令在1910年通過，但這項法令並未阻止博奕事業的進展，只是迫使其暫時轉為地下化，隨著時間流逝，這些地下企業逐漸浮上了檯面。

現代的賭場博奕始於1931年，當時內華達州議會通過了賭博合法化的這項議案。該議案基於兩個訴求，一個是將已普遍流行的活動合法化（因此也消除了政治腐化的相關聯想），另一個則是在全球大蕭條的年代為該州各郡創造額外的收入。

有趣的是，過了70年之後，對於政府額外收入、景氣復甦以及就業率成長的渴望，仍舊是證明博奕應該合法化的正當理由。

內華達州的試驗

　　內華達州的賭博行為並未僅僅是因為其合法化而有明顯的變化，事實上，在一場注定會失敗的嘗試之後，社會各界批評聲浪四起。在1931年至1937年這個時期，大部分賭場的經營並不突出，重點還是放在地方性的老主顧身上。直到1935年及1937年，分別發生了兩起重大的改變。1935年，Pappy Smith與他的兒子Harold Smith Sr.在雷諾（Reno）以500美元投資開設了一間Harold俱樂部。1937年，Bill Harah的第一間賓果俱樂部也開幕了。

　　這兩位經營者所建立的賭場經營模式吸引了較多來自於外州的顧客，在二次世界大戰之前，他們的業績只呈現些微的成長，但在戰爭期間與戰後，卻隨即為這兩家店帶來了龐大的成長以及利潤，不但大大地擴建了他們原先的賭場，同時在北內華達州也增建了其他座賭場，在1935年至1946年之間，內華達州的博奕產業中心顯然是位於雷諾這個城市。

　　第二件重大的改變則悄悄地在南內華達州展開。那就是在1941年於拉斯維加斯（Las Vegas）建造的El Rancho——南內華達州的首座大型賭場。1940年底，另外三間酒店也相繼完工：The Last Frontier、The Flamingo以及The El Cortez。The El Cortez位在拉斯維加斯的市中心，隨著這些新酒店的業績大獲成功，其他的企業也逐漸受到吸引，於是後續所製造的賭城建築風潮至今仍歷久不衰。

　　當賭場酒店在內華達州各地如雨後春筍般出現時，賭場事業的收入與複雜度亦逐漸增加。內華達州博奕產業的發展便是賭場演進的例子。這個過程緩慢，而且在全州進行，例如拉斯維加斯Mirage酒店的雄偉建築以及太浩湖畔Harrah's賭場的美景，以及霍桑的El Capitan酒店與埃爾科的Stockman酒店的邊境氛圍。隨著大量的賭場在各處相繼發展，為了滿足賭場的需求，重要的周邊輔助及服務產業也應運而生。一個顯著的例子便是大量的遊戲設備製造廠在雷諾與拉斯維加斯相繼出現，這裡離傳統的中西部製造業中心相距了十萬八千里遠。

現今的博奕產業處處影響了內華達州的日常生活，它是該州最主要的一群雇主，而根據各方面的經濟研究估計，內華達州50%至65%的勞動人口皆直接或間接地仰賴該項產業。內華達州的博奕產業具有事業規模不一的特徵，在雷諾以及拉斯維加斯，從小型的吃角子老虎機遊戲間到如足球場般大規模的賭場都有。除此之外，該產業亦如繁星般散布於整個州內。

直到1976年，內華達州仍是唯一將博奕合法化的一州，在同一年，紐澤西州亦立法核准了賭場的設立，這是為了促使大西洋城（Atlantic City）在處境最艱困的時候，得以重新找到生機，而透過公民投票來授權將該城的博奕事業合法化的結果。相較於內華達州，紐澤西州的博奕產業幾乎可說是在一夕之間完成了建置，這項立法同時也允許了少數賭場的設立，這些賭場僅存在於非常特殊的地點，不論是在過去或現在，大西洋城的博奕產業在本質上皆明顯迥異於內華達州。

紐澤西州的博奕產業是由一群高同質性的賭場所構成，這些賭場皆屬於超大型建築，在規模上以及運作模式上也非常相近，甚至連許可的賭博遊戲種類皆明確規定，在地理位置上，該州的博奕產業皆集中於大西洋城。博奕產業在內華達州及紐澤西州的差異同時也反映出法定的會計程序、內部控制以及針對如何管理賭場運作的看法在本質上皆大大的不同。

全國性的產業

除了內華達州與紐澤西州，博奕亦蔓延至其他轄區。蔓延的風潮始於1989年南達科塔州枯木城（Deadwood）博奕的合法化，而在1990年，科羅拉多州西部山麓早期礦區的賭場亦相繼合法。

在1989年，愛荷華州成為第一個發照准許江輪賭場重新恢復賭博遊戲的州。這項核准促使其他各式各樣在江輪上或是漂浮式的賭場

於1990年代初期相繼獲得許可。愛荷華州之後是密西西比州、密蘇里州、伊利諾州以及印第安納州，這些州或是江輪的轄區全都將現代博奕產業的建置與19世紀江輪博奕在河上的歷史位置，在某種程度上做了連結。這些州大部分皆傾向於仿效紐澤西州的管理模式，亦即有限度地准許賭場營業許可證的發放。密西西比州則採用內華達州較開放的管理方式，幾乎是無限制地允許賭博場所的營業，只要賭場所有人與經營者的背景條件獲得認可，以及場地的要求符合規定即可。**附錄3**總結了各州相繼將博奕合法化的狀況。

與各州商業性博奕產業的發展同時發生的是印第安式或部落式的賭場。在1988年以前，形形色色的賓果遊戲廳以及少數無照或灰市（gray market）的吃角子老虎機出現在某些地方。重大的里程碑是發生在1987年的卡巴松（Cabazon）決議，印第安博奕管制法案（IGRA）隨即於1988年通過，該法案核准了所有分布於部落領土上博奕活動的營運。各個部落的治理者與其各自的州政府在達成一致的協議之後，合法建立了這些新興的部落賭場，每個州內的每個部落都各自談成了政府與治理者之間的合約，這個行動為部落賭場的範圍與數量及其管理的法規，以及與各州政府之間的關係帶來了明顯的差異。

這些早期的部落賭場所在地原先分布於紐約州、密西根州、威斯康辛州以及明尼蘇達州的郊區，自1989至1990初期印第安式賭場擴及全美開始，至今已有超過30個州、300個地點實施。

美國另一個獨特且較近期關於博奕興起的因素，是由於擁有吃角子老虎機的賽馬場重新開發，這些賽馬場有時還附帶提供賭桌遊戲。這類型的賭場被稱為賽馬賭場（Racino）。這些賽馬賭場變得非常受歡迎，大部分的原因是因為它們位於主要城市的中心位置。一般來說，賽馬及賽狗的場地皆非常靠近這些人口稠密區，這同時代表了它們也是從事博奕活動的絕佳地點，因此賭博遊戲的加入使得這些區域變得非常受歡迎，在財務上也提供了極大的幫助。第一座賽馬賭場興建於愛荷華州，隨後是亞歷桑納州、路易西安納州、德拉瓦州、羅德島州以及西維吉尼亞州。

另一種博奕事業的發展是公營賭場或是公營博奕遊戲的興起。舉例來說，奧勒岡州的州立樂透彩在經營電玩樂透（VLT）這種附加於傳統彩券事業的遊戲方式上，便獲得大大的成功，這些電玩樂透主要以電玩撲克遊戲及吃角子老虎機為主，與設置於許多其他賭場內的遊戲相似。在某些州，例如西維吉尼亞州，也存在著電玩樂透，但卻是將其設置於民營的賽馬賭場內。其他公營賭場的例子存在於加拿大的各個省份，在這些省份，省政府當局發照准予一間或是極少間的賭場營運，這些公營賭場不是由官方的代理機構（例如蒙特婁省），便是由民間的經營者（例如安大略省）來掌管營運。為了改變這樣的現況，政府不是針對賭場的利潤徵收大筆的博奕稅（一般是50%到60%），便是接手賭場的經營，藉此完全分享利潤。溫莎賭場、蒙特婁賭場以及其他諸如艾伯他省、薩克其萬省與曼尼托巴省的各式省立賭場，已促使各地的地方政府考慮在其轄區發放賭場的營業執照。

賭場經營的財務面向

博奕產業整體的財務成功足以描繪其本身的特性，在博奕興起（自1946年開始）的最後50多年裡，整體的賭場收益已呈現穩定的成長；首先是內華達州，接著是全美國。在1946年，內華達州第一年徵收博奕稅的那一年，總博奕收入達2,450萬美元，直至今日，這個數字已超過100億美元。在1980年之前的早期那幾年，博奕收入每年的年平均成長率皆超過10%，隨著愈來愈多的博奕事業加入戰局，每年的成長率逐漸減緩至個位數字。賭場收益強力地抵擋了國家經濟走勢的衰退，曾經有幾年，內華達州的賭場收益未能超越前一年，這些博奕收入的普遍特徵便是抗衰退，抑或是相當地耐衰退，其復原能力在2001年911事件發生之後，再度獲得驗證，當時旅館及觀光收益直線下降，但賭場收益卻相當快速地回升。

　　然而，凡事皆有例外。在1970年代末期至1980年代初期，第一波強制性的賭場財務衝擊發生在內華達州。當時內華達州的賭場過度開放、紐澤西州的競爭業者加入，再加上全國性的經濟大蕭條，種種因素合力促成了博奕產業的第一次財務緊縮（儘管影響不大）。內華達州的賭場年收益同時也在2002年與2008年發生個位數下降的現象。

　　紐澤西博奕產業的出現著重於美東龐大的博奕市場潛力。舉例來說，在1977年，亦即博奕合法化的第一年，當時只有一間賭場營運，這間賭場（國際度假飯店）賺得了2.28億美金的淨收益，這個金額比同一時期Harrah's酒店及雷諾鎮與太浩湖的賭場淨收益還多，而Harrah's酒店的歷史甚至已有超過30年的輝煌記錄了！在1980年，只有三處賭場營運的年代，紐澤西州的博奕產業靠著這三間賭場賺進了將近5.6億美元，這個金額相當於內華達州博奕總收益的25%——該州當時獲准營業的賭博場所約一千二百間。紐澤西州的博奕收入在1985年首度到達了20億美元，而當時內華達州每年的博奕總收入約30億美元，直到1996年，紐澤西州的賭場數量已上升達十二間，總收入約338億美元，截至2001年底，拉斯維加斯大道總收入為47億美元，大西洋城則有43億美元，紐澤西州博奕產業的年成長率已然呈現穩定上升的狀態，儘管該成長率高於內華達州，卻仍然落後拉斯維加斯。

　　紐澤西州的市場對於全國的賭場事業而言，顯然是一項值得關注的因素，而一項影響紐澤西州博奕事業發展的重要因素便是該州決策者對於賭場產業持續擴張所持有的態度。官方政府指出，在紐澤西州的賭場建設忙亂不堪的初期，應將重點從「速度」轉移至「品質」。對於紐澤西的賭場產業而言，這是一個清楚的信號，它代表了設置賭場的總數將不再容許無限制地激增。目前官方的立場是，該州將允許大約10到15間的頂級飯店賭場存在於大西洋城，並阻止更進一步的開發，以避免市場過度飽和。

　　在1980年代末期及1990年代初期，許多其他的轄區已將博奕合法化，這些地區隨後亦經歷了博奕收益戲劇化成長的階段。**表1-3**顯示了美國排行前25名的博奕市場，依據博奕總收入來排名，這些博奕市

場，特別是座落於中西部，實際上涵蓋了一個以上的州。表1-4顯示了各州的博奕總收入，這些數字顯示出博奕市場之間相對的規模大小。在現存的博奕轄區裡，賭場市場的的排名一旦確定了，就很少會有變化。在不久的將來，當賓州與佛羅里達州的賽馬賭場市場開始發展之後，排名預期會再一次產生變化。

表1-3　2006年，前25名博奕市場的地理分布　　　　　（單位：百萬美元）

排名	市場	2006年7月31日
1	拉斯維加斯大道，內華達州	$6,438.8
2	大西洋城，紐澤西州	5,145.2
3	芝加哥區	2,521.0
4	康乃狄克印第安區	1,713.1
5	底特律，密西根州	1,701.1
6	圖尼卡郡，密西西比州	1,472.9
7	聖路易區	979.5
8	西維吉尼亞	941.7
9	灣岸，密西西比區	918.6
10	查爾斯湖，路易西安納州	838.8
11	博喜市／喜來福波，路易西安納州	827.7
12	雷諾市，內華達州	773.4
13	辛辛那提區	770.7
14	堪薩斯城，密蘇里州	705.2
15	拉斯維加斯商業區，內華達州	645.2
16	拉伏林鎮，內華達州	627.0
17	黑鷹市／中央市，科羅拉多州	616.6
18	德拉瓦賽馬場	607.8
19	紐奧良，路易西安納州	560.3
20	康瑟爾布拉夫斯，愛荷華州	445.0
21	羅德島	416.5
22	太浩湖南岸，內華達州	340.6
23	維克斯堡市，密西西比州	296.1
24	南伊利諾州／印第安納州	280.0
25	巴吞魯日市，路易西安納州	277.0

表1-4　2002年，各州博奕總收入

州	年收入（單位：百萬美元）	合法年度
各州博奕市場收入		
大西洋城，紐澤西州	$4,400.6	1976
科羅拉多州	717.0	1990
康乃狄克州（僅吃角子老虎機）	1,512.5	1988
德拉瓦州（賽馬賭場）	566.8	1998
伊利諾州	1,847.4	1990
印第安納州	2,003.0	1993
愛荷華州	965.8	1989
路易西安納州	1,968.2	1991
密西根州	1,129.7	2000
密西西比州	2,731.7	1990
密蘇里州	1,250.6	1992
內華達州	8,546.0	1931
南達科塔州	58.6	1989
西維吉尼亞州	631.7	1995

部落型賭場的收益

　　上述的統計數據（康乃狄克州除外）未能顯示出任何關於部落型賭場收益增加的訊息。自1988年起，超過300間的部落型賭場在全美開張，由於公開的財務報告不會出現關於這些賭場的任何資料，因此美國印第安博奕委員只公布全國以及廣大地理區的總收入。**表1-3**裡，康乃狄克州的數據是Foxwoods與Mohegan Sun賭場的吃角子老虎機以及其他遊戲的總收入估計值，這兩間賭場是營運最出色的印第安賭場當中的兩間，而**表1-4**所報導的康乃狄克州的總收入金額僅限於吃角子老虎機的收益。最新一份以全國為基準的評價指出，印第安賭場的收入將近200億美元，部落式博奕的收入在2000年至2001年之間成長了16.4%，而35間其他形式的大型博奕市場只成長了1.8%。**表1-5**顯示了全國各分區最新的部落型博奕收入資料。

表1-5 美國印第安博弈委員會各分區部落型博弈收入，會計年度：2005及2004年

（單位：千美元）

	會計年度2005		會計年度2004		增加（減少）		收入百分比
	賭場數目	博弈收入	賭場數目	博弈收入	賭場數目	博弈收入	
第一區	47	$1,829,195	45	$1,601,710	2	$227,485	14.2%
第二區	57	7,042,686	54	5,822,114	3	1,220,572	21.0%
第三區	48	2,529,128	45	2,159,872	3	369,256	17.1%
第四區	118	3,984,449	117	3,815,857	1	168,592	4.4%
第五區	93	1,729,981	87	1,258,717	6	471,264	37.4%
第六區	28	5,514,136	27	4,820,864	1	693,272	14.4%
總 和	391	$22,629,575	375	$19,479,134	16	$3,150,441	16.2%

第一區：阿拉斯加、愛達荷、奧勒岡與華盛頓
第二區：加州與北內華達
第三區：亞利桑那、科羅拉多、新墨西哥與南內華達
第四區：愛荷華、密西根、明尼蘇達、蒙大拿、北達科塔、內布拉斯加、南達科塔、威斯康辛與懷俄明州
第五區：堪薩斯、奧克拉荷馬克、康乃狄克、路易西安納、密西西比、北加州與紐約
第六區：阿拉巴馬、佛羅里達

博奕產業之特性

　　博奕產業已從內華達州及紐澤西州單純的企業團體雙頭寡占的局面演變為複雜的全國性產業。歷史悠久的內華達州與紐澤西州的博奕事業，在1990年代乃至於21世紀，仍然繼續成長茁壯，其他的市場也有顯著的增加。一如先前所提到的，內華達州的博奕非常多樣，從只提供一、兩張桌上遊戲與少數幾台吃角子老虎機的極小場地，到大如足球場包含數百種遊戲及數千台吃角子老虎機的賭場皆有。在內華達州，大約有一千二百張的博奕執照。隨著時間的演進，內華達州的博奕也因地理位置不同而變得稍有差異。在較鄉下的地方，例如拉伏林（Laughlin）鎮與溫多弗（Wendover）鎮，也能發現新增的其他種博奕遊戲。

　　隨著部落型以及其他形式博奕活動的擴散，特別是在加州、奧勒岡州以及華盛頓州，使得內華達州各地區的未來發展變得不再那麼確定，拉斯維加斯看來似乎仍然穩占優勢，並且依舊是賭客心目中首選的度假勝地。在最近幾年，愈來愈多像拉伏林鎮與雷諾市這類快速崛起的市場，面臨了某些收入減少或萎縮的危機，拉斯維加斯的優勢從1970年代一直持續至今日。最近的報導顯示，內華達州全州博奕總收入的66%來自於拉斯維加斯及克拉克郡，而拉斯維加斯大道在克拉克郡的統計數值上仍占主要地位，克拉克郡總收入的67%皆來自於拉斯維加斯大道。這不僅僅是拜賭場地點所賜，同時也與拉斯維加斯大道上賭場的規模有關。在內華達州，排名前71名的超大型賭場包辦了81.4%的博奕總收入。

　　在內華達州，賭場規模大小顯然是一項重要的差異化特徵。較大型的賭場由於擁有較佳的獲利率，以及比小型賭場對於經濟衰退有較佳的抵抗力，因此財務有較穩定的傾向。較大型賭場對於經濟衰退具

有較佳抵抗力的其中一個原因，便是它們針對老顧客提供一系列完整服務的能力。也因此在經過一段時間之後，對於賭客而言，仍能保持更多的吸引力。事實上，所有在內華達州之外的博奕事業──除了部落型賭場以外──都被引導朝向內華達州超大型賭場（每年博奕總收入超過7,200萬美元）的目標前進。

公開上市公司所有權的影響

在1969年以前，公開上市公司被強力制止參與賭場事業，因為當時嚴格的發照標準規定，全部的賭場所有人（包含企業的所有股東）都必須個別獲得許可。內華達州的法律於1965年曾有所修訂，針對股東及企業管理的發照規定做了些許修正與限制，此部分於第二章將詳細說明。一開始，公開上市公司的交易是被禁止的。但是自從紐澤西州的賭場於1976年合法化之後，鄰近華爾街及紐約市的大西洋城占地利之便，使得公開上市公司涉足賭場事業的現象愈演愈烈。一旦博奕公司公開交易獲得許可，公開上市公司所帶來的衝擊便一發不可收拾。公開上市公司的所有權成為占盡優勢的組織形式，以全國來說，前10名公開交易的賭場企業總共賺進了231億美元，就全美前35名的市場總收益277億美元而言，這些企業實際上操控了83.6%的美國博奕收入，就這些企業所管理的賭場數量而言，它們經營了全部182間當中的138間，這個數字代表了全國75.8%的賭場數目。表1-6顯示在各州市場，這些大型上市公司占總收入的結算表。

上市公司所有權對於博奕產業所帶來的影響是相當值得注意的，公司營運規模愈大，愈能持續維持高獲利，並且也能夠因此成功地突顯公司有益於所有賭場的形象。實際上，新轄區裡的所有賭場都是由公開上市公司所經營。

企業博奕在1976年進入紐澤西州，因而導致博奕產業將注意力轉

表1-6 各州博奕市場之公開上市公司所得博奕總收入百分比

州	收入百分比%
內華達州	80.00
大西洋城	89.83
伊利諾州	75.85
印第安納州	70.24
密西根州	72.11
密蘇里州	96.14
路易西安納州	80.84
愛荷華州	60.73

向大型金融中心,這個影響使得股市成為開發賭場財務來源的便捷入口。同時,向大型公共團體投資人報告現有的產業收益性及管控制度的這個步驟,亦加強了博奕產業的合法性。接下來,所有的博奕轄區變得更容易取得更多的機構抵押貸款以及其他的長期融資。

上市公司對於博奕管區的影響同時也造成了幾項重要的變化:會計的類別、查帳以及由會計師等人呈報給博奕產業的財務報告服務等。這些改變包括增加企業會計的責任,到會計公司參與內部控制系統的設計與執行。同樣地,在美國證券交易委員會(SEC)的規定下,為公共投資人提供額外的財務報告以及揭露資料也是必要的。最後,針對賭場事業的經濟分析與研究也會非常樂意見到財務分析師所準備的其他大量的資料。

地理位置

賭場博奕在1980年代初期,從一個地方性的、兩個州的活動,擴展至由超過22個州所共同經營的全國產業。這項產業持續集中於內華達州與紐澤西州發展,但是新轄區的賭場數目也有明顯的增加。

內華達州

　　在內華達州，賭博產業被分為7個主要的地理區域。在內華達州的《博奕摘要》（*Gaming Abstract*）裡分別描述了每個區域。這些個別的區域各自有其不同的管理風格、賭場規模、營收模式及收益結果。主要的地理位置有：拉斯維加斯大道、拉斯維加斯市中心、拉伏林鎮、雷諾市、沃舒（Washoe）郡的史巴克鎮、太浩湖南岸、埃爾科（Elko）郡以及內華達州的其餘地區。

　　最大的賭場均群聚於拉斯維加斯大道上，而位於拉斯維加斯市中心的賭場與大道上的賭場是非常不同的，市中心的賭場通常比較小，部分賭場亦未提供房間。而南內華達州與北內華達州雷諾鎮及太浩湖的賭場亦不相同。太浩湖的賭場風格特徵則介於拉斯維加斯大道的奢華與雷諾—史巴克（Reno-Sparks）區的簡樸之間。而埃爾科、溫多弗、傑克帕（Jackpot）、拉伏林與普萊姆（Primm），雖然位在州的不同端，卻因為地處偏僻，座落於進入內華達州的接口，且在某些程度上是被孤立的，而顯得獨一無二。這些地區相當依賴繁忙的車流量，位於州邊陲地帶的這些賭場通常比州裡其他的賭場更加形形色色，包括座落於內華達州農村裡許多小鎮的地方性賭場。賭場另一項有趣的分類，是位於州內人口較稠密地區的地方性賭場的增加。在這些地區，設施的組合及行銷重點皆著重在當地居民的人口數，而非觀光客的交易上。在拉斯維加斯，海岸度假（Coast Resort）集團、驛站賭場（Stations Casinos）以及博德集團（Boyd Group）在某種程度上，已成功將其與大型賭場經營者做出了區隔。

紐澤西州

　　紐澤西州的博奕產業，是同質性非常高的大型賭場集團，每一間賭場的規模及經營方式皆很近似。這裡的產業在地理位置上皆集中於大西洋城，所有的賭場都屬於公營事業，這些賭場的性質實際上完全相同，賭場規模的最低限制以及房間數，全由紐澤西州的管理當局明令規定。當地的博奕極具地方性，九個營業場所位在海濱的散步道，

而Trump Marina、Harrah's以及Borgata皆座落在海濱（Marina）區。分布在步道上的賭場，彼此之間最遠不會超過兩英哩，而所有賭場之間的距離也未超過2英哩。由於紐澤西州的賭場在地理位置上是如此地接近，因此賭場之間的差異性與內華達州不同，較無法歸咎於是因為地點的原因。Michael Pollock為了更詳細的財務及營運分析，亦為了方便說明，將大西洋城的賭場分為五區，分別是：40號公路／2號出口區（大西洋城Hilton及Tropicana飯店）、高速公路區（凱薩飯店及Trump廣場）、布萊頓（Brighton）公園區（Bally的大西洋城、Claridge以及金沙賭場）、小港（Inlet）區（國際度假飯店、Showboat以及Taj Mahal），最後是海濱區（包括Harrah's、Trump Marina以及Borgata）。

路易西安納州

　　路易西安納州存在三大主要的博奕市場，分別是紐奧良（New Orleans）、伯錫爾城／什里夫波特（Bossier City／Shreveport）以及查爾斯湖（Lake Charles）。包含一間賽馬賭場的查爾斯湖，吸引了來自於德州休士頓的顧客，伯錫爾城與什里夫波特則吸引了來自於達拉斯／華茲堡區（Dallas／Fort Worth）的顧客，紐奧良區的客源則仰賴當地居民及觀光客。紐奧良區的博奕市場尚未發展得如原先預期般成功，路易西安納州四處可見存在已久的設置，例如在卡車司機經常光顧的加油站餐廳裡的吃角子老虎機，這些遊戲機就當地而言是合法的，或許它們便是紐奧良區賭場營運不如預期的原因。路易西安納州的市場顯然受到來自於德州的賭客之影響，一如內華達州多年來依賴加州賭客賺取收益一般。

伊利諾州

　　伊利諾州的賭場全為水上賭場。在該州有三個主要的市場，第一個是芝加哥區的賭場、第二個是聖路易斯區，而第三區則包含了其他不那麼接近人口稠密區的水上賭場。全州大部分的收益想當然爾是來

自於芝加哥區的賭場，大約占總收益的67%。所有的水上賭場都是典型設施完備的江輪，於2002年起，便規定博奕遊戲需於航行的船隻上進行，那些不符合航行規定的大型賭場被嚴格地徵收較高的稅率。有相當多的研究與注意力集中在這筆增加的稅收，及其可能牽連的州政府收入與賭場獲利上。

印第安納州

印第安納州的博奕市場是另一個以水上賭場為主的轄區。兩個主要的市場為東芝加哥／蓋瑞／哈蒙德區（East Chicago／Gary／Hammond area）以及南印第安納，就在俄亥俄州的辛辛那提附近。印第安納州在其總稅收上已實施新的政策，它採行了雙稅率制度，對於持續在航行的江輪徵收固定22.5%的稅率，而針對每年總收益超過1.5億美元的賭場徵收最低15%、最高35%的機動稅率。在印第安納州的十座水上賭場當中，有八座為公開上市公司所擁有，只有二座是私人所有。

密蘇里州

在密蘇里州大約有十二座水上賭場座落於密蘇里河及密西西比河上。在過去5年來，密蘇里的賭場已經歷大幅的成長，這大部分要歸功於州政府放寬其管理政策所致。

密西西比州

密西西比州是其中一個首先開放水上賭場的州，它在1990年將水上賭場或港區賭場合法化，並於2005年卡崔娜颶風來襲之後，放寬了賭場的限制。整個州廣泛地推行博奕，賭場的位置皆座落於靠近主要人口稠密區的江輪或大型平底船上。密西西比的市場為兩大區所支配，一個是擁有較小市場、位於州西北角的圖尼卡郡（Tunica County），另一個則是位於格爾夫波特—比洛克西（Gulfport-Biloxi）市的南部灣岸，沿岸的賭場在卡崔娜颶風之後已獲准於陸地上重建。

愛荷華州

愛荷華州是第一個將水上賭場合法化的州，始於1989年7月。在早期那幾年，該州不但成功地引起當地居民的興趣，同時也吸引了大量來自於芝加哥大都會區的賭客。然而，自從伊利諾州的水上賭場合法化之後，愛荷華州的賭場收益便開始萎縮。除了水上賭場之外，該州同時也開放了兩間賽馬賭場，在這兩間賭場可見到按注分彩下注的玩法及吃角子老虎機。愛荷華州的民營賭場比例也是最高的，十三間賭場當中只有七間是由公開上市公司所經營。

密西根州（底特律）

在1996年博奕合法化之後，底特律城只允許三座賭場在城裡營運。儘管取得賭場執照及開張的過程引起高度的政治敏感議題，經營者亦經歷了一場奮戰，但賭場卻意外地成功。在1999年及2000年開張之後的初期幾年，賭場因壟斷市場而大收其利並破例地成長。

科羅拉多州

科羅拉多州為其賭場挑選了獨一無二的位置。該州的博奕事業被限制只能在三個舊礦區營運，分別是位於丹佛市西北邊山區的中央市（Central City）、黑鷹市（Black Hawk）以及克里普爾溪鎮（Cripple Creek）。這些賭場建立於1991年，大部分都是將老舊的建築重新翻新，即使鄰近丹佛市，這些賭場仍然因為不良的路況及不佳的冬季氣候而難以吸引遊客，這些原因使得這區整體的博奕市場委靡不振。

其他地點

關於賭場地理位置最後的主要分類包含了五花八門的地點，位於這些地點的賭場為了達到振興地方經濟發展的目的而高度在地化，例如南達科塔州以及最近的紐奧良。以陸上賭場為主的紐奧良，在同一個轄區直接與領有牌照的水上賭場競爭，這是一個罕見的現象。而南

達科塔州的賭場位於枯木鎮,未來亦有意將博奕產業及觀光客繼續留在當地。

部落型賭場據點

印第安式的部落型賭場在地理位置上較商業型賭場分布地更為廣泛。印第安博奕管理法案(IGRA)所授權的法規限制部落型賭場只能在現存的原住民保留區營業。而就原本即處於偏遠地區的大部分保留區而言,許多部落型賭場傾向於較小型且較不理想的地點,經常是遠離主要的人口稠密區,有少數幾間緊鄰大都會區的部落型賭場的確占有較大的優勢,其營業額幾可與大型的非部落型賭場相匹敵。部落近來採取一些行動以取得終將被納入保留區的土地,但這些土地相較於人口稠密區,位於更好的地理位置,因此這些行動除了引起了大量政治性的討論,通常也是被限制或被禁止的。

經濟及人口因素

任何一間賭場交易的熱絡情況都會受到經濟與人口因素的影響。一般來說,賭場必須能夠吸引符合其規模的特定居民,這些居民可能包括某一特定距離(約是50至100英哩)之內的人口,以及部分會被慰恩而願意到賭場遊玩的觀光客或遊客(至200英哩遠的範圍)。拉斯維加斯便成功地證明了它們有吸引遠距離遊客的能力。事實上,許多分析師利用拉斯維加斯航空的統計數據作為分析該城市整體博奕收入的主要指標,彼此心照不宣地忽視賭城傳統上開車前來的遊客市場。雷諾市及大西洋城傾向於吸引行程距離較短的顧客。在某些市場,特別是印第安式賭場,大部分的博奕收益相當依賴在地的需求。

有少數未清楚理解賭博行為與每人平均所得或家庭所得之間關聯性的研究,顯示出賭場營運的財務結果與當地居民或是賭場主要顧客

來源的所得水平之間，存在極少或甚至不存在關聯性，人口數的多寡似乎是唯一一項計算賭場收益的最佳指標，倘若多數的賭場都位於相同的地區，那麼這塊市場將依據詳細地點、賭場風格以及各自的聲望與行銷成功與否等其他個別因素而被瓜分！

賭場設施種類

其他區分賭場的方式則著重在強調賭場與眾不同的物質面向。

陸上賭場

賭場營運有幾種容易區隔的型式。第一種是傳統的陸上賭場，典型的代表是內華達州與紐澤西州的賭場。這些賭場為傳統式建築，通常有幾層樓的附屬設施。少數賭場也許未建置房間或旅館設備，但這相當少見。管理當局傾向於將長住型顧客視為主力市場，多年來並將旅館房間作為批准新設賭場營業的基本要求。各式各樣的膳食服務也是賭場營運的主要構成要素，提供的餐飲服務從廉價的速食乃至於世界級、高水準的用餐體驗皆一應俱全。

新印第安式賭場在硬體設施上的發展過程是很有趣的。首先建構的是賭場本體建築物，接下來是餐飲設施，再下一個階段是增加住宿的設備——通常先是休旅車營地（RV park），然後才是小型旅館。慢慢地但是可確定的是，隨著營業獲利的改善以及總收入的增加，其他設施也會被添增至基本的賭場架構當中。

像內華達州與紐澤西州這類已形成的市場，為了要更具優勢與競爭力，實際上會要求新建的賭場在開幕時，便應該備齊各式各樣的硬體設施。在某些新的博奕轄區，一旦賭場獲准開張，通常法規或發照規定便會要求這些輔助設施要符合某個最低標準。部落型賭場由於缺乏外部法規的約束，一開始缺少這些相關設施的情況便常常遭到社會大眾所詬病。

水上賭場

另一項關於博奕設施類別的重要分類是江輪或大型平底船上的賭場。這些同為漂浮式的賭場，它們可以非常的多樣化。在某些地區，賭場必須蓋在一艘經得起風浪的船上，實際上，這座賭場可能需要定期地駛離碼頭並航行，這類型的賭場同樣也需要一群獲得充分許可、授權，並且領有海上防衛隊執照的船上組員，這些船員能夠在船隻航行時負起駕駛的責任。博奕產業一般皆承認現行的航行時刻表實際上並未增加賭場收益。事實上，專家的建議似乎是「假使你有其他選擇，那麼別選擇航行，但是如果一定要航行，盡可能地減少航行的次數」。

大型平底船以奇怪的異類身分加入了這個產業，它們像江輪一般漂浮在水面，但是並不需要一個固定的航行時刻表。它們表面上有移動的能力，但是在功能上它們只能固定待在一個地方。大部分的江輪及平底船在漂浮賭場的那部分會安排博奕遊戲與吃角子老虎機。陸上設施則通常保留給旅館、餐飲或其他附加服務。

水上賭場硬體設備的設計是非常不尋常的一項挑戰，它們所帶來的另一項挑戰是放置輔助服務設施的空間，例如收益計算室、出納櫃檯以及監管室。同時，在有航行規定的地方，關於符合法律適航性的許可證，必須遵從原始設計、建造以及船隻操作的規定。重要的運作考量因素包含如何仔細地規劃中央處理器到吃角子老虎機之間的線路，而這些線路還必須全是防火及防水！另外，當硬幣從吃角子老虎機內被取出、存放並計算的時候，硬幣保險庫必須確保被建置在不至於妨礙船隻穩定度的地方。

賽馬賭場

賽馬賭場亦提供吃角子老虎機，有時候也提供賭桌遊戲的賽馬場或賽狗場。2006年底，有十一個州擁有超過二十座的賽馬賭場。愈來愈多的州考慮核准賽馬賭場，當各州急於尋求新的方法來提高政府收

入時,對位於賽馬場內的合法吃角子老虎機徵稅,是一種非常具有說服力且不會招致麻煩的方法。賽馬賭場因為既有的地點皆靠近主要的人口稠密區,因此在財務上已獲得大大的成功。吃角子老虎機的所有權及運作模式是非常奇特的,在某些州,賽馬場擁有吃角子老虎機,但必須繳納總收益的稅金;在其他的州,這些吃角子老虎機實際上屬於州政府,州政府支付業者某個比例的營業費用,然後將營業所得以稅金的型式徵收。在紐約、賓州以及佛羅里達州,賽馬賭場的引進很可能會對該區的傳統博奕市場產生巨大的影響。

競爭市場

另一種賭場分類方式是依據它們的競爭市場,這種分類方式在辨別紐澤西州與內華達州、密西西比州與路易西安納州之間的差異時非常有用,市場類別可分為自由市場、管理式競爭(或是寡占市場)以及壟斷性市場,這三種類別的主要差異在於各州限制任一區域內賭場數量的積極程度。

自由市場

習慣上,我們會將內華達州與密西西比州所選擇的市場模型稱為自由競爭市場。只要符合某些適切的標準——無犯罪記錄以及資金來源充足——這些州便會允許發放許可證給幾乎是任一地點的任一位賭場經營者(當然有一些公共政策會有學校附近禁止開設賭場的限制)。這些自由市場的環境是非常具有競爭性的,位於密西西比州圖尼卡及格爾夫波特區的幾座大型賭場已然發現,在這樣的環境下經營賭場不一定會成功,這些具有侵略性的競爭已迫使部分經營者離開市場。這些過程多年來已被完整記錄於內華達州的公文裡。

管理式競爭

管理式競爭模型可用於類似紐澤西州、底特律城,以及就某種程度上,也適用於路易西安納州,這個模型同時也為其他設立水上賭場的州郡所採用,例如愛荷華州、伊利諾州、印第安納州以及密蘇里州。在這種模式下,各州根據賭場數量及其地理位置來限制許可證的發放,管理式競爭的結果使得市場為少數幾間企業所寡占,同時也使其獲利性增加。為了維持有限的競爭市場,州政府通常會在稅收及規定上堅持稍高的標準,藉此防止可能會有愈來愈多的競爭者加入市場。

壟斷性市場

某些州願意在某段合理的時間內以及某些特定的區域裡,准予市場被獨占。這些例子大部分發生在美國國土之外。最佳的例子有溫莎、安大略、蒙特婁以及魁北克省,在這些地方,加拿大政府只授予單獨一張賭場許可證。

部落型賭場

不同的州針對印第安式賭場有不同的情況。在某些例子中,例如座落在康乃狄克州的Foxwood與Mohegan Sun大賭場,因為附近可到達的距離內,沒有任何其他印第安部落有開設賭場,於是這兩座賭場很自然地成了獨占事業。在明尼蘇達州,雖然有足夠的印第安部落都在經營賭場,但因為某些部落較接近人口稠密區而占有較多的優勢,因此當地的市場呈現寡占的局面。根據目前已獲認可的印第安部落來看,大部分的州對於准許再增建的賭場數目都會設定上限。但是各州所規定的上限皆不同,從康乃狄克州的二間到加州的一百二十間不等,由於地方性市場的範圍規定或限制,大部分的部落型賭場在某種程度上皆享有的獨占地位。

賭場遊戲組合及營收來源

在過去，描述賭場之間不同特性的方式，除了它們的地理位置之外，就是分析它們的遊戲組合，由賭場不同的遊戲組合可以區分出該賭場的經營哲學、特性或目標市場。然而，隨著博奕產業的發展，其他因素顯然變得更加重要。

遊戲組合

遊戲組合是指吃角子老虎機相對於賭桌遊戲的比例，同時也考量遊戲的數目以及賺得的收入。當個別地點被納入分析，在某特定地區的大部分賭場也將仿效該地區最常見或最普通的遊戲組合。在某些情況下，提出新的賭場遊戲可能會產生不同的遊戲組合，這對該地區而言是可預期的結果，但是這個遊戲組合一旦被公開並開始營運，它將會快速地調整至適合其所在市場的組合，這便是在雷諾市的MGM賭場所發生的實例。一開始，適合拉斯維加斯大道的遊戲組合被提出，而拉斯維加斯大道正是現存管理者的所在位置，過不了多久，管理者便發現賭桌遊戲必須要減少，吃角子老虎機的數目增加至較接近雷諾－史巴克區的遊戲組合。

根據歷史記載，在內華達州形形色色的博奕市場內，遊戲組合是非常不同的。光是比例上的差異，便足以明確指出在內華達州實際上存在著幾個不同的次級市場，每個次級市場都各自擁有其獨特的遊戲組合。隨著時間過去，吃角子老虎機相對於賭桌遊戲的比例在北內華達州已逐漸下降，在南內華達卻逐漸上升，但是仍然留下了一個值得注意的差異點，反映出這兩個市場在本質上真正的不同。在像紐澤西

州這種賭場同質性較高的州裡，所有賭場的遊戲機與賭桌遊戲的組合幾乎是完全一樣的。

賭場規模的影響

根據賭場收入多寡或賭場規模的不同，遊戲機與賭桌遊戲的組合比例也明顯不同。規模較小的賭場（年收入少於2,000萬美元），遊戲機與賭桌遊戲的組合差異也較小，而相較於小型賭場，超大型賭場（包含公營賭場）的遊戲機與賭桌遊戲的組合變化便非常明顯。當賭場規模愈大時，賭桌遊戲的增加會成正比。同時，當賭場規模愈大，來自於賭桌遊戲的收益百分比也會更高。

市場成熟度的影響

在分析例如水上賭場與部落型賭場這類新興市場的遊戲組合時，遊戲機與賭桌遊戲的比例顯示出另一項重大的差異，這項差異似乎與該博奕市場的成熟度以及該市場顧客的熟練程度有關。依照賭場經營者的傳統之見以及賭場設備供應商的說法，這些「新興」市場的博奕行為偏好吃角子老虎機。原因有二個：首先，相較於與人員互動，例如玩21點的賭桌遊戲，新的賭客對於與機器互動會感覺較不具威脅性，他們玩遊戲的手法非常不熟練，在機器面前犯錯也較不覺得尷尬；其次，新一代的吃角子老虎機提供了更多種類的遊戲，因此產生了交叉替換的效果，原先賭桌遊戲的玩家可能會受到提供相同遊戲的遊戲機所吸引，而不再選擇較生動的賭桌遊戲，21點電玩遊戲的玩家數便是這個效果的鐵證。在對照固有的內華達與紐澤西州的市場以及新興市場時，這些改變是非常明顯的。

因素排名與結論

主要的影響因素排名第一名看來是營收多寡，第二名則是市場成熟度，而地點則是最無法影響遊戲組合的因素。較大型的賭場（擁有較高的收益）由吃角子老虎機所貢獻的收入，占總收益的百分比較

小型賭場為少，無關乎它們的地點或市場成熟度。當小型賭場成長為較大型賭場之後，增加的不僅只有吃角子老虎機，賭桌遊戲的形式和種類也會跟著增加。舉例來說，對新開張的印第安式賭場而言，遊戲組合的比例為五十台吃角子老虎機對一項賭桌遊戲，這樣的組合並不稀奇。同樣的，新轄區裡的賭場一般只提供吃角子老虎機及21點，過一陣子可能會增加其他類似花旗骰遊戲與輪盤遊戲的賭桌遊戲，21點遊戲也會增加。在賭場規模相同的情況下，在較新、較不成熟的市場中，吃角子老虎機的收益百分比會比成熟市場高出許多。當市場漸趨成熟之後，賭桌遊戲的收入占總收益的百分比便會逐漸增加，當前述的兩個因素合併在一起時，結果便是較新、較小型的賭場比起較大、較成熟的賭場擁有較大比例的吃角子老虎機。對遊戲組合最不具影響力的因素是賭場的地理位置，這項因素似乎只有在年代久遠的內華達州市場才具有影響力。

遊戲營收來源

最後一種區別賭場的方式是以賭場裡的各種遊戲所占的營收百分比為主。表1-7顯示了在不同地點，賭場內不同遊戲所占的營收百分比組合。從地點看來，拉斯維加斯大道有非常高的總收入比例來自於賭桌遊戲，大約是44%的賭桌遊戲 vs. 52%的吃角子老虎機；雷諾─史巴克區有16%的營收來自於賭桌遊戲，79%來自於吃角子老虎機；大西洋城有27%的營收來自於賭桌遊戲，73%來自於吃角子老虎，伊利諾州更是由吃角子老虎機主導，只有14%來自於賭桌遊戲，86%來自於老虎機；愛荷華州的水上市場有11%的營收來自於賭桌遊戲，87%來自於吃角子老虎機，密蘇里州有13%的營收來自於賭桌遊戲，88%來自於吃角子老虎機。Harrah's娛樂公司在2006年提供了一份調查報告，公布了全國博奕收益的來源，這份資料根據年齡、地區以及性別來劃分，資料內容如表1-8所示。

表1-7　遊戲與遊戲機組合 —— 選定的州

地點	賭桌遊戲營收百分比	吃角子老虎機營收百分比	其他遊戲	博奕總收益
拉斯維加斯大道	44.8%	51.6%	3.6%	100%
雷諾—史巴克區	16.1%	78.5%	5.4%	100%
大西洋城	26.9%	72.6%	0.5%	100%
伊利諾州	14.3%	85.6%	0.1%	100%
密蘇里州	12.5%	87.5%	—	100%
愛荷華州	11.3%	88.6%	0.1%	100%

表1-8　遊戲組合偏好，按人口統計因素

	吃角子老虎機	賭桌遊戲	其他	未知	總數
全國	71%	14%	6%	9%	100%
年齡					
21-35	65	21	6	8	100%
36-50	73	14	5	8	100%
51-65	75	10	5	10	100%
66+	74	9	5	12	100%
地區					
東北地區	71	16	6	7	100%
中北部地區	74	11	6	9	100%
南部地區	71	15	5	9	100%
西部地區	70	14	6	10	100%
性別					
男性	63	21	5	11	100%
女性	79	9	5	7	100%

資料來源：Harrah's娛樂公司。

賭場表現與每單位下注收益

　　在目前各式各樣比較賭場特徵的方式當中，最後一項、也可能是最有力的一項比較方式，便是常見的營業統計數據，亦即每日每單位下注的收益，一般稱為每單位下注收益。這些數據一般以吃角子老虎機每單位下注收益以及賭桌遊戲每單位下注收益的總金額呈現，許

多州每個月會公布該資料一次，它是評估賭場財務表現的一項重要尺度。

　　老虎機的數據通常是一個混合數據，包含所有吃角子老虎機的各種稱呼，同時也將所有遊戲機計算在內，不論這些遊戲機是否為真正的吃角子老虎機，或者是包含其他種遊戲，例如電玩撲克牌或是21點的遊戲機。21點是最具代表性的賭桌遊戲，而數據不正確便是因為其他賭桌遊戲被認為不重要所造成的。

　　表1-9顯示了2002年在各州每單位下注收益比較表。吃角子老虎機每單位下注收益被認為是較準確的數據，因為幾乎所有的轄區都有遊戲機的存在。州政府通常會收集這些資料，而這些州若不是有針對賭場收益課稅，便是存在著其他的強制性報告。

表1-9　選定的吃角子老虎機與賭桌遊戲的每單位下注收益比較表
（依收益高低排序）

轄區	吃角子老虎機每單位下注收益（2002年）
伊利諾州	$450
底特律區	324
康乃狄克州	323
德拉威州	289
印第安納州	266
西維吉尼亞州	242
紐澤西州	238
路易西安納州	231
愛荷華州	199
密蘇里州	184
密西西比州	151
內華達州	90
賭桌遊戲每單位下注收益（2002年）	
伊利諾州	$2781
印第安納州	1532
內華達州	1447
紐澤西州	1133
密西西比州	1112
密蘇里州	1028
愛荷華州	837

這份報告內容有兩個值得注意的地方。首先，應部落與州政府之間所達成的協議要求，康乃狄克州只報導老虎機的收益，因此賭桌遊戲的每單位下注收益未呈現於表內。其次，各州的部落型賭場並不需要公布每單位下注收益，所以這份資料並未被完整收集及公布。所有這份資料的評估都是公開的，在評論遊戲機的數據時，顯然市場的特性與地點似乎是最重要的參考依據。底特律及康乃狄克州的遊戲機，每日每單位下注的平均收益超過300美元，這清楚反映出吃角子老虎機完全壟斷了賭場收益。擁有水上賭場的州以及類似紐澤西州、路易西安納州與伊利諾州這些寡占市場，一般一台機器每天帶來的每單位下注收益大約落在250至400美元左右。伊利諾州的數據反映出水上市場無須航行亦能使收益增加，而自由競爭市場的所在地，例如內華達州、密西西比州以及科羅拉多州，每單位下注收益則嚴重下跌為90至150美元左右。

一個比較不明顯的差異存在於賭桌遊戲的每單位下注收益的例子裡。壟斷市場未出現可靠的資料來源，但是當完全競爭以及較成熟的市場至少每日有平均1,000美元至1,500美元的每單位下注收益時，寡占市場則似乎出現了較高的平均值。澳門的賭場就曾經傳聞，在這樣獨一無二的市場中，賭桌遊戲的每單位下注收益可能每日每桌會超過5,000美元，這個數據是拉斯維加斯大道的三倍。

最後，表1-10指出，某些特定且較為地方性的賭場所產生的每單位下注收益都不太一樣。我們可從中得知，當每單位下注收益成為一個市場的整體營收指標時，這個數據不但多變，而且容易受到許多個別營運變數的影響。

非賭場營收

賭場的特徵通常是一系列非常大型的設備，在任何地方皆提供500到3000間的旅館房間以及多元的輔助設施。然而，除了外觀之外，飯

表1-10　吃角子老虎機每單位美金下注收益，特定的賭場

賭場或區域	遊戲機年度總收益（單位：百萬美元）	總機台數	每日每台遊戲機收益
黑鷹市—科羅拉多州	$34.4	8,509	$130
Foxwoods賭場—康乃狄克州	66.0	5,852	$364
Mohegan Sun賭場—康乃狄克州	48.0	3,035	$510
德拉瓦公園區—德拉瓦州	23.1	2,000	$373
Argosy賭場—印第安納州	22.5	2,077	$349
Ameristar賭場—愛荷華州	7.7	1,472	$168
Bluffs Run賽狗場—愛荷華州	9.9	1,480	$216
拉斯維加斯大道—內華達州	211.2	59,389	$115
雷諾市—內華達州	51.8	19,811	$84
拉伏林區—內華達州	39.2	11,513	$110
Harrah's—紐澤西州	28.9	3,048	$306
度假村—紐澤西州	13.6	2,344	$187

註：2000年10月的資料。

店式賭場主要的收入來源來自於博奕營收，約占總收益的60%至75%，客房、餐飲以及其他部分的收入則居次。**表1-11**說明了內華達州的飯店型賭場各個主要活動的營收百分比分布，其中也包含了14間最大型的公營賭場以及整個拉斯維加斯大道區。

賭場組織架構

　　一般而言，酒店內所有設施的存在都是為了直接或間接地服務賭場的顧客。很重要的一點是，所有賭場酒店裡設備的建置，在某種程度上，都是為了平衡以及補足整個賭場的運作。當我們檢視組織圖時，會發現它清楚地指出了賭場行政部門的角色對於整體營運的重要性。

　　圖1-2顯示了內華達州賭場所使用的特有組織圖。**圖1-3**則顯示了紐澤西州賭場運作的組織圖。內華達州組織圖裡最重要的觀察資料便

表1-11　營收來源分析表

賭場名稱	博奕收入百分比	客房收入百分比	餐飲收入百分比	其他收入百分比
拉斯維加斯大道平均	42.2	24.7	18.8	14.3
雷諾—太浩湖	55.8	16.4	21.9	5.9
Park Place	71.1	11.6	9.4	8.0
Harrah's	74.9	7.1	12.5	5.5
MGM Mirage	54.7	17.8	14.0	13.8
Mandalay	48.5**	23.7	16.2	11.8
Boyd	73.8	6.4	13.6	6.4
Trump	82.0	5.9	9.3	2.9
Argosy	88.6	0.0	8.9	2.5
Aztar	79.8	8.6	6.7	4.9
Stations	76.4	4.3	12.9	6.4
Isle of Capri	93.7*	1.8	4.5	0.0
Ameristar	75.5	16.1	4.9	3.8
Pinnacle	84.3	2.3	5.6	7.8
平均值	75.3	8.8	9.9	6.0

*最高博奕收入百分比。
**最低博奕收入百分比。

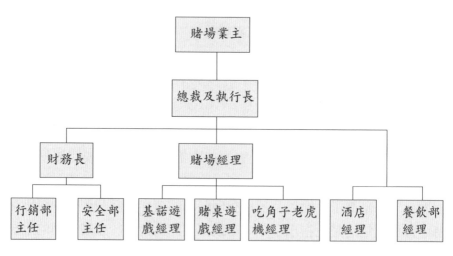

圖1-2　內華達州賭場組織圖

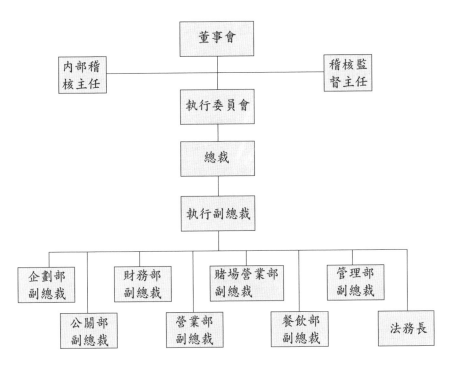

圖1-3　紐澤西州賭場組織圖

是賭場行政部門對於整個組織占有相對重要的職位。近年來，隨著愈來愈多傳統組織的發展，賭場位於行政部門擁有「絕對權力」職位的年代已逐漸過去，貢獻了賭場最大部分收入的員工，在組織裡仍然擁有大部分的非正式權力。

　　另一個重要的觀察點是會計、財務以及人事部門在賭場裡位居相對資深的職位。倘若賭場持續獲准營業，並且希望以有效率、有效能的方式運作下去，那麼一個獲得普遍認同的觀念是，酒店及賭場內各內部控制部門便必須強制維持在一個較高的地位。當我們檢視紐澤西州賭場的組織圖時，會發現控制功能（由州立法所特別規定）以及遵從法律規定的角色（這在會計與財務功能特別重要），在紐澤西州賭場被賦予資深副總裁的位置。而一般說來，內華達州賭場的財務及控制部門相較之下則顯得較不受重視。

在細查賭場組織圖之後，會有另個兩個問題暴露出來。第一個問題是，儘管賭場經理人已擁有廣大的權力來負責賭場的所有部門，甚至包括各類輪班員工的監管，賭場經理還是無法控制或管理任何賭場收入的會計部分。賭場現存的一種重要的責任區隔方式是將金庫以及保險的監督責任歸屬於財務長或是財務部門員工，而非賭場員工。**圖1-4**說明了這樣的責任區分，它顯示了所有向賭場經理人報告的單位。**圖1-5**則顯示了向財務長報告的單位。財務長的責任包括直接監管某些賭場員工，例如金庫的出納員以及計算籌碼的小組，同時也管理與賭場相關的財務交易記錄。

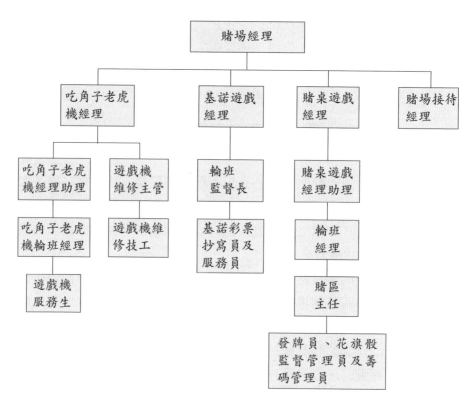

圖1-4　賭場經理職責

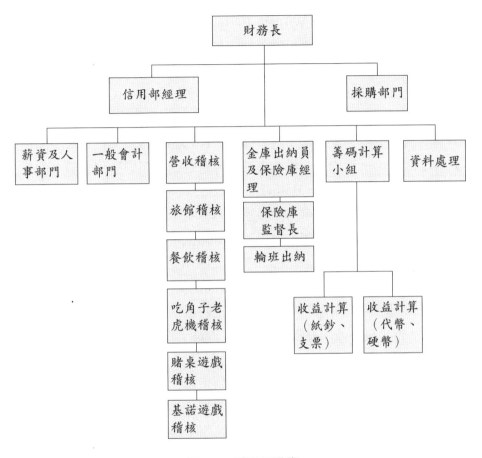

圖1-5　財務長職責

賭場資金

　　關於賭場資金的目前架構以及未來趨勢的簡要概述，將有助於讀者瞭解賭場所處的財務環境。

　　內華達州的賭場籌資歷史與博奕產業所牽涉到的合法性及組織型犯罪這些社會觀點密切相關。內華達州大部分賭場的早期投資額是由家庭、個人或是小型投資人所提供，這些投資人包括雷諾市的個體

戶，例如Smith家族以及William Harrah。以南內華達州為例，這些以不尋常或是相當不符合常規的方式（例如非法賭博或是走私酒類）來賺取財富的個體，為賭場提供了初期的風險資本。早期的賭場資金全數來自於這些風險資本。這些風險資本很難去取得，就算取得也因為難有大筆金額而使得賭場設施難以快速擴張。在1950年代，內華達州博奕的負面形象，尤其是南內華達州，使得許多投資人以及傳統的出資者望而卻步。不過，賭場的高獲利性還是引起了睿智的金融家的注意，其中一位便是Jimmy Hoffa，Hoffa對於賭場事業有強烈的興趣，他緩慢地、持續地說服卡車司機願意將退休基金長期貸款予內華達州的賭場，在1962年到1977年的這段時間，美國中部及西南部的卡車司機退休基金投資在賭場的金額從550萬美元增加至2.4億美元，這代表了在1977年，退休金投資金額占總投資金額的比例從3%成長至24%。

在這個時期，幾家以內華達州為主的銀行擴增它們針對博奕產業的融資。內華達州的山谷銀行（Valley Bank）在其董事長Perry Thomas的帶領之下，在拉斯維加斯大道的財務發展上扮演了一個重要的角色。然而內華達州銀行的出資借貸受到貨幣管理者的規定限制，禁止借貸超過銀行資本額10%以上的金額予任何一家企業。因此這些相對小型的內華達州銀行並無法滿足內華達州賭場為擴充資本所需的大筆貸款需求，於是出現了幾種創新的作法，以內華達州的銀行為首，來自許多不同州的夥伴銀行聯合起來，提供借貸服務給賭場。

在賭場資金這部分另一項重要的進展出現於1970年，當時賭場普遍採取以租賃設備（特別是吃角子老虎機的租賃）的方式獲取資本，這種籌措賭場資金的方式至今仍持續受到歡迎，大筆的租賃數量透過第三團體以及與製造商有關的租賃公司而得以完成。

早期擁有並經營賭場的企業，在銷售股票上並不是那麼順利。Harrah's賭場酒店是第一間在1973年提供股票交易的公司，但是博奕產業在當時缺乏高獲利的名氣以及聲望，而這些因素正是使股市活絡以及受歡迎所需的條件。

　　三個重大的事件為未來的賭場資金來源帶來了一些希望。第一件大事是Golden Nugget股份有限公司（後來的Mirage公司）首先發行了抵押債券，它是拉斯維加斯以及大西洋城Golden Nugget賭場的母公司，儘管在當時以史無前例的9%價格出售，這張債券仍然廣受市場支持。依照當時逐漸上升的利率來看，這樣的交易成為賭場擴充資本額的一種廉價方式，這些賭場債券同時也預告了高風險低價債券（垃圾債券）的時代來臨，許多其他的賭場相繼利用高風險低價債券所提供的公債，來作為它們建設與營運的資金。

　　第二件大事是大型賭場的資金來源轉為由較傳統的機構投資者投資，首先是內華達州透過其公務員退休系統在拉斯維加斯的Riviera旅館與賭場的長期抵押貸款來投資。另一項融資協議是Aetna保險公司與Caesars Palace針對他們在拉斯維加斯的財產，簽訂4,000萬美元的長期抵押貸款合約，這是人壽保險公司首度投資內華達博奕資產的創舉。Riviera在營運上的問題，以及Caesars在獲取紐澤西州營業執照的困難，已經為這些投資者塑造了一個不確定的氛圍，而對於其他內華達州賭場的機構型投資，一開始所持的樂觀看法從這時起也開始稍稍減弱。

　　第三件大事是透過公開交易股票的發行作為賭場資金來源的這種方式愈來愈被普遍使用，大西洋城以及中西部水上賭場在開發資金來源時，便廣泛利用這樣的途徑。在1976年，大西洋城博奕合法化之後，博奕產業的股票在股市風行了一陣子，賭場及賭場供應商的股市行情，逐漸穩定下來，呈現週期性上下震盪的走勢。

第2章

賭場執照與管理

本章將探討賭場經營的執照發放及長期以來的管理。一開始我們先簡短地介紹博奕管理的歷史發展，檢視內華達州、紐澤西州以及其他轄區在管理哲學上的差異，包括詳細檢視它們各自的博奕管理機構及其運作方式。本章將以探討幾個與賭場執照及規範相關的特殊問題來做總結。

執照發放與管理的功能

我們必須承認，一開始博奕產業為了能夠以一種合法、並能獲得社會大眾支持的方式規範，必須存在一個有效率的控制系統來規範這些博奕活動。不但博奕管理要有效率，管理博奕的這類團體還必須維持非常高的公信力，這樣的公信力對於能夠促成賭場持續成功的管理機制而言，是一項重要的影響因素。

博奕產業在美國被視為是一項只能為許多人勉強接受的產業，在博奕產業的社會接受度以及其他種不良社會行為的排斥度之間，只存在著微細的界線，即便是在博奕事業被接受的地方，也常常會有禁止或其他限制博奕的威脅行動出現。公眾觀點無法預期的改變逐漸出現在社會對於博奕的態度上，更重要的是，人們對於法規是否能約束賭場的信心逐漸削弱，這對於博奕產業產生了負面的影響。

在1976年，總統委員會在「針對博奕之國家政策審查報告」（Review of the National Policy Toward Gambling）中，以「博奕在美國」（"Gambling in America"）為標題發表最後一篇報告，該報告當中提到：「自內華達州的博奕事業合法化之後的45年，州政府在博奕產業中的角色已由簡單的徵稅系統進化為複雜的管理系統，該系統囊括了博奕產業的各個部分」。

該報告大致上以贊同的語氣來表示，內華達州的博奕事業長久以來皆受到有效率的控管，其經營方式亦將為其他考慮將博奕合法化的

州郡所效法，像這樣廣泛被認同的信念似乎也受到報告的支持。這份報告以下述這段文字做結尾：「內華達州以它在博奕界45年的經歷發展了一套管理系統，該系統是複雜、有效率的，並且就整體而言，足以將博奕產業的正當性維持在一個令人滿意的標準上」。

博奕管理的歷史

　　雖然內華達州博奕管理的正式過程始於1955年，早期幾年發生的許多歷史先例已對博奕管理產生了影響。博奕管理法規的發展與修正是應執行上的需要以及經濟收入的需要而產生。基本的經濟需求是指提升州及地方政府的稅收，而執行的要素為了某些公共政策目標的達成，已不斷地被修正，最常修正的時候是當他們發現執照的發放以及作業流程有所缺失的時候。第二個執行重點是為了回應聯邦政府插手賭場規範的威脅，以及為了維護州對於賭場管理程序的強烈控制所做出的改變。

　　內華達州的博奕在1931年開始合法化，通過的法案便是所謂的「完全開放博奕法案」，更正式的說法是1931年的賭博法案。1931年法案的通過終結了自1910年至1931年，內華達州州內所有形式的博奕遊戲雖違法但卻仍然普遍在各種秘密場所進行的年代。

　　從1931年到1945年，賭場的執照及課稅完全掌握在賭場所在地的郡警長手中，這些賭場原先的課稅標準包括每個月每場賭桌遊戲25美元、每台投幣式機器50美元以及每台吃角子老虎機10美元，這些稅收的分配為：25%歸州所有，75%歸郡所有，唯一需要的執照是由地方郡政府或警長所發放的執照。

　　在1945年，由於州收入的需要，再度迫使博奕活動的徵稅制度做出重大改變。原先立法機構的用意是針對賭場收入課徵一定比例的稅金，第一間賭場的營所稅是當每季總收入超過3,000美元時，便課徵

1%的稅收，而課稅的責任落在內華達州稅務委員會身上。隨後在1947年，州議會便將總營所稅調高至2%，並採用依據賭桌遊戲、吃角子老虎機以及撲克牌遊戲的數量，來徵收不同比率的費用或營所稅的這種課稅方式。為了促進徵稅的效率，州議會要求賭場的設立必須從稅務委員會那裡獲取一張博奕執照。在這之前，博奕執照的取得只是一種手續上的形式，也就是說，針對賭場的適當性是否符合申請許可，並沒有正式的調查或評估。

在這個階段，發放執照的程序以及伴隨而來的課稅制度皆相當寬鬆，主要是缺乏人為力量來執行稅法，部分賭場在只擁有郡執照的情況下持續營業。在接下來的5年，州政府執行這些新稅法及執照發放規定的能力大大地增加。

首先要增加的是評估的能力，一張賭場執照的發放在憲法上並不一定是有效的，它可能是一張由發照單位所嚴格管控的特權執照。第二個步驟是規定除非獲得州的許可，否則地方性的郡級執照是不許發放的，這項規定得到內華達州稅務委員會所制定的法規強力背書，使得這些法規能更有效的管理博奕產業以及所有相關的個體。

1954年的州大選是內華達州博奕管理上的一大轉折點，在這場選舉期間，州管理賭場執照的能力是一項關鍵的議題，州長Charles Russell早先支持強制性的博奕管理制度以及執照發放調查，因而再度當選。

在1955年，為因應內華達州稅務委員會所制定的限制，一個全職的博奕管理部門應運而生，該部門由一個三人小組委員會所帶領，這三人各自有會計、管理、調查研究、執法以及博奕的背景，這個小組一直到1959年獨立運作之前，皆隸屬於稅務委員會，而博奕管理局（GCB）則持續至現在，主要負責博奕法規的執行以及課徵適當的稅金。

在1959年，創設獨立的博奕管理局的法規同時也創立了一個較資深的組織，稱為內華達州博奕委員會（Nevada Gaming

Commission），包含五位由州長所指派的兼任會員，這些會員交錯任期4年，當中不能有兩位以上來自相同的工作崗位，不能超過三位有相同的政黨背景，任何一位皆不能與賭場有金錢上的瓜葛。這個團體主要的功用是許可執照的申請。

博奕管理局（Gaming Control Board）以及資深博奕委員會的運作通常是相輔相成的。博奕委員會依據博奕管理局的建議正式授權核發所有的執照。而博奕管理局被授權調查每一個申請人的背景與資格，它以博奕委員會的名義進行所有的執法行動，除了這些責任，博奕委員會還負責所有與徵收賭場費用及課稅相關的活動。博奕管理局根據它所做的調查，將所有建議核發個人營業執照的名單交付予博奕委員會。就被博奕管理局所否決的其他名單而言，博奕委員會可能會採取下列三個動作的其中一項：拒絕發放執照、提交博奕管理局進行更進一步的調查，或是駁回博奕管理局的建議並同意發放執照，這樣的駁回只有在所有出席委員皆全數無異議通過的情況下才有效。

內華達州最後一個博奕管理單位是博奕政策委員會（Gaming Policy Committee）。這個委員會是在1961年，由州議會授權通過建立，它是為了要掌握公聽會並建議內華達州博奕委員會修正博奕政策而成立。這些建議是規勸性質的，它們可能會被博奕委員會所駁回。州長親自主持政策委員會，另外還包括其他八位委員，分別代表民眾、立法機構、博奕產業以及博奕管理當局。

下一個博奕管理進程的重大改變發生在1967年以及1969年。在1967年，主要是為了回應Howard Hughes買下了幾座大型的拉斯維加斯賭場，州議會通過了第一個企業許可法規。在這之前，只有個人可獲得許可。在1969年，企業執照法經過修正之後，延伸至所有公開交易的企業皆可獲得執照，而所有的主要股東、企業總裁、主管以及主要的員工只要通過調查皆可獲得許可。

1977年州議會頒布了另一項重要的賭場管理規定——允許境外賭場的設置。這項規定允許在內華達州領到許可執照的營業人在其他州

或其他轄區經營賭場，為這些其他轄區提供一個更清楚、更有效率的賭場管理計畫。

隨著賭場在內華達州以外的地區擴散開來，各種新的成文法、習慣法以及判例法亦逐漸開展。誠如先前所概述的，賭場的散布在1980年代末期已遍及南達科塔州與科羅拉多州，1990年代初期則是密西西比州、密蘇里州、路易西安納州以及愛荷華州。這些州已採用了各式各樣的授權法案並針對博奕產業的管理，研擬了幾項判例法。第二個影響因素則是獲得地方許可的某些限定種類的博奕遊戲持續地成長，最好的例子便是加州以及遍及美國西部部分地區的撲克牌遊戲間的持續激增。

最後，儘管不是影響賭場管理或課稅的主要因素，美國聯邦政府對於博奕產業仍產生相當大的影響。在本質上，美國聯邦博奕法在三個地方發揮了作用。首先，聯邦法通過法令以防止某些以跨州交易的方式所進行的犯罪行為，並且嚴格地控制且禁止州與州之間任何形式的賭博遊戲。其次，它們也通過各種意圖誘捕非法賭場營運者的法令，例如要求所有從事賭博活動的參與者或是所有製造博奕設備的製造商以及公司都必須登記註冊，這個要求執照與登記的動作是為了制止這些非法活動。最後，聯邦政府已通過各種稅法來侵擾非法賭場，一張醒目的美國國稅局（IRS）招募海報上可看到「國稅局逮到AL CAPONE（譯註：美國知名罪犯）」的宣傳標語。

前述的三個部分明白指出是為了控制犯罪行動，特別是那些跨州交易，這三個部分通常會獲得聯邦與州政府的大力支持。

印第安博奕

聯邦政府產生重大影響的最後一個部分，是通過允許印第安部落式賭場成立的法案，例如在1988年所通過的印第安博奕管理法案（IGRA），這條聯邦法為散布於美國各地、為聯邦政府所認可的印第

安部落裡的賭場，或是在原住民保留區之外獲得州認可的賭場（第20款）的合法化開啟了一扇大門。

部落主權

這些年來，透過各式各樣法律以及管轄權的行動，聯邦法已將部落主權的概念型式化。在這樣獨特的情況下，一旦部落希望設立第三類博奕遊戲（Class III），他們便必須與州政府締結協定。這份協定被視為是一份契約，介於兩個同等的實體——印第安部落與州政府之間。在某些情況下，州政府為了阻止部落型賭場的設立，會拒絕與各個部落談判，但是這些拒絕談判的伎倆至多只能是一種拖延戰術，在某些情況下，聯邦政府會對州政府隱約施加壓力，促使其加入與印第安部落談判的行列，藉此達成賭場的合法化。聯邦政府遵照聯邦法規第25篇（Title 25 CFR）的規定執行程序，允許美國內政部長在州拒絕誠懇談判的情況下，同意部落型賭場的設立。

部落管理模式

部落型賭場的管理模式是仿效聯邦政府管理商業型賭場的州權模式。每一個部落（如同每一個州）都被賦予管理其賭場的權力，在大部分的情況之下，每個部落會各自組成獨立的部落型賭場管理機構（Tribal Gaming Regulatory Authority, TGRA），這些機構所肩負的責任幾乎與一個州的博奕委員會相同。這些責任包括：個人執照的許可、小販、供應商與管理團隊的許可；以及採取現行的各種執法措施。但是，一般說來，部落型管理機構無需行使任何徵稅的責任，因為營業獲利通常直接由部落取得，在部落型賭場為獨立的第三團體所經營的情況下，這種個別的管理模式大體上是行得通的，但是當賭場由部落親自掌管時，部落實質上是在管理它自己，這樣的管理方式可能會無效，這時，部落裡會充分地分工，使得這種管理方式非常地可行。

　　最後，聯邦政府在管理博奕時，選擇不做哪些事情對於博奕產業有重大的影響。一般而言，美國國會已聲明會將博奕合法化以及商業型賭場的管理視為州政府的議題，但是遍布在印第安保留區裡的這些賭場已造成某些部分必須採用一致性的管理，這類一致性的管理接下來也許會成為某種形式的聯邦稅制的前奏。美國印第安博奕委員會（National Indian Gaming Commission,NIGC）已在與州簽訂合約，以及部落與第三團體簽訂管理協定的地區設立，委員會同時也詳細指明了內部控制的最低標準，這些標準是為了使部落型賭場的運作達到某種程度的一致性。

　　創立於1997年的聯邦博奕影響研究委員會（Federal Gambling Impact Study Committee）第二次表明了整個博奕產業隸屬於聯邦的監督範圍之內，但是這份研究對於產業並無發生多大的影響。首先，在聯邦政府的組織編制裡並無較高的層級來監管印第安式或是部落型賭場的管理，同時，也沒有必要去更改部落型賭場原先就非常低的聯邦稅率，現行的稅務政策被禁止去支持印第安博奕管制法案即將建立的管理機制。其次，其他型式的博奕遊戲留待各州去管理。最後，所有賭場可能會被課徵其他的稅收及費用，這些稅收與費用將被捐獻作為治療強迫性賭博失調症之用（此舉類似於指定某一部分的菸捐稅作為癌症研究之用）。

博奕訴訟與法院判決

　　除了賭場管理法規的發展以外，法院也同時採取了一些相關步驟來支持賭場管理行動的持續進行，所有這些管理及合法行動的普遍趨勢是主張州對於博奕產業擁有管理、執法以及徵稅的絕對權力。

　　在內華達州，一連串重要的管理與司法行動都是為了要奠定賭場管理的根基，這些管理與司法上的決心可從兩個明顯的地方看出，第

一個是內華達博奕委員會以及博奕管理局管理賭場的權力。

　　這個議題與州強迫施行「黑名單」管理的權力有關，這個權力提供了必須讓某些人禁入賭場的機制，假使他們未被禁止，那麼被特許的業者便會被傳喚到博奕委員會，並且可能會被予以懲戒處理。黑名單其中一次重大衝突發生在1963年，當Sam Giancana（當時被列於黑名單之內）拜訪了位於太浩湖的卡爾內瓦度假屋（Cal-Neva Lodge），該賭場部分為Frank Sinatra所有，在舉辦任何懲戒公聽會之前，Sinatra便自動放棄了他的賭場執照，因而免除了一場黑名單人員與州權力的正面衝突。

　　黑名單法條在1967年經由Frank Marshall獲得正式的試行，Frank Marshall是被拉斯維加斯大道旅館所逐出的人，內華達州的最高法院在那個案件裡提供證詞，證實該州的確擁有禁止不良分子進入合法賭博場所的權力，在最高法院的決議之後，州議會採取正規的程序來決定哪些人該被納入黑名單，並藉此回應贊成最高法院判決的評論聲浪。

　　第二個為博奕產業的賭場管理奠定根基的博奕訴訟主要範疇是最初准予發放執照的程序。在這個部分，以四個重要的個案為代表。首先是在1970年，George控訴內華達州博奕委員會，在這個案件中，博奕委員會為內華達州的最高法院所管轄，而地方法院對於州管理機構則不具司法權，同時州憲法亦阻擋地方法院干涉賭場的管理、執照發放以及控制。

　　在1977年，內華達州控訴Rosenthal挑戰州法、程序以及與發放個人許可證等相關的權力，內華達州最高法院（美國最高法院拒絕重審或重新考慮這個案件）聲明，法定的許可標準是適當的，而博奕委員會在許可的程序上所擁有的只是合理的要求，它同時也明確指出，博奕許可並不存在著聯邦所保護的財產擁有權，而在恰當的時機點，進行否絕執照發放的程序是妥當的。

　　其他的個案包括Jacobson控告Hannifin以及Rosenthal控告內華達州，這兩個個案都證實了早期州地方法院判決賭場許可證發放案件

時，並無涉及聯邦政府所擔保的財產所有權，特別是在初次申請的申請人（Jacobson）的個案當中。此外，許可證裡可能存在的任何財產所有權，在一次適當的行政複審過程中便會被終結。

紐澤西州的博奕管理

　　紐澤西州的賭場管理發展有一段非常近期的歷史。最初授權建立管理機構、執照許可制度以及稅務政策的法規，在全民公投通過大西洋城的博奕合法化之後，由紐澤西州的州議會於1976年頒布，自那時起，便有三項重要的發展造成紐澤西州管理環境的變化。

　　第一項重要的發展是紐澤西州特許賭場營業的基本制度更迭。由於最初賭場發照許可規定不但針對賭場員工，同時也針對其他附屬產業的所有員工，因而顯得繁雜，使得賭場在原訂開業的日期之前，幾乎不太可能完成發照的評估。為了避免因為延遲開業而衍生的大量財務問題，賭場管理委員會會先發放6個月的臨時許可證，完成評估之後便自動轉為永久有效。現存的11間賭場全數皆已取得永久許可證。許多持有許可證的業者在執照上皆註記了非常嚴格的附帶條件。

　　第二項紐澤西州賭場管理的重要發展則是更改由五人小組所組成的賭場管理委員會的成員規定。這個發展起因於ABSCAM醜聞，紐澤西州的其中一位兼任委員與一件收賄案件有所牽連，企圖為一位不符合資格的許可證申請者護航。當這件醜聞被揭發後，州長立即下令要求賭場管理委員會的身分須由兼任改為專任，這是因為一個專職的委員會被認為較能夠避免掉這類權勢的收買，這項修正於1980年完成。

　　第三項重大改變與Caesars Boardwalk Regency賭場飯店的許可證核發有關，該飯店先行取得臨時許可證，而在之後的永久許可證的聽證會上，賭場管理委員會注意到Caesars World集團的主要股東，Pearlman兄弟，先前曾與著名的犯罪組織成員有生意往來與交情，因此要求只

有在Pearlman兄弟同意辭去旅館與賭場的管理職位，並賣掉他們在公司的股份之後，才准予發放永久許可證，這個條件在這對兄弟辭職並將其股份託付與投票表決之後，已算部分達成。同時，賭場管理委員會採取這個行動的適法性亦經過法院的證實，在遵守合理的程序法這部分並無重大缺失的情況下，紐澤西州管理機構設定的條件之適法性由紐澤西州的法院來負責確認。

姑且不論某些特定轄區或是轄區所採用的模式——無論是內華達州或紐澤西州——一般的管理手法，無論是最初或是現行的，方式都是相同的。當其他的商業型賭場首次在內華達州以外的轄區獲得許可，例如南達科塔州以及科羅拉多州，它的過程幾乎不具任何特殊意義，這些轄區大幅採用內華達州的管理架構與法規。在這樣的過程當中，他們實際上複製了內華達州的法學經驗，自上述的幾件案例之後，便沒有任何與許可執照或管轄權有關的重大法院案例出現。當密西西比州在1990年將博奕合法化之後，它們原封不動地採用內華達州的模式及法規，在密西西比州也無任何與博奕相關的新重大法律案件被報導。

幾個接踵而來的問題因為博奕擴散至其他轄區而相繼出現，這些無法避免的衝突多半起因於相同的事實或情況。舉例來說，紐約州法院通常會同意收取由賭場顧客所簽署的票據（借據）或支票，但是佛羅里達州已決定拒收由下注彩池彩金的顧客所簽署的支票，在加州，是否收取支票通常視地方法院對於法規的解釋而定。在歷史上，借據在內華達州是不被接受的。然而，目前在不受限制的賭場，它們是完全可被接受的。

博奕管理類型

賭場管理已逐漸發展為兩個主要的部分，第一個而且也是最重要

的是原始或是登記許可，第二個是現行博奕法規的執法過程，同時也包括是否適合持續營業的複審程序。

登記許可

在內華達州與紐澤西州，最受重視的管理焦點便是登記許可的批准過程。在內華達州，原始的許可資格審查強調執照的申請者：經營公司的個體、合夥人身分或是企業的委託人，賭場的重要員工同時也需取得許可證。

除了業主及重要員工的證照取得之外，同時還有與各種被製作或是被銷售的博奕遊戲的許可相關程序。本章稍後將會深入探討這些各式各樣的許可型式以及與取得執照相關的程序。

入場許可在紐澤西州以及其他轄區都比在內華達州來得寬鬆。最初的許可包含所有賭場員工、所有飯店賭場的員工以及最重要的，所有支援或供應產品與服務給賭場的產業。賭場服務產業的許可使得各州賭場管理機構的許可權力大大地增加。在內華達州與紐澤西州，勞工團體須遵守登記註冊的規定（而不是嚴格的許可限制），且註冊程序必須符合適法性的規定。

現行規定

內華達州現行的控管制度是博奕管理局執法部門的主要責任，主要負責的部分是監督與查帳，監督團隊負責確保賭場是以公平及誠信的方式被管理，該團隊同時也負責收集與賭場交易管理有關的情報。查帳部門最容易讓人聯想起課稅的過程，但是它同時也在持續的執法過程中，在複審賭場營運的財務結果以及調查財務或營運缺失之間，建立一個重要的連結方式。

紐澤西州現行的賭場活動管理則更加結構化。分別有兩個獨立的

管理單位處理這類法規：賭場執法部門以及賭場管理委員會。這兩個單位都同時負起賭場管理的責任。賭場執法部門包含一個執法單位與一個合規單位，它們同時監督賭場的營運作業。賭場管理委員會有部門負責財務以及內部管理評估，同時也在賭場營業時，隨時隨地評估所有經營流程是否符合規定。

博奕管理哲學

隨著1976年紐澤西州賭場管理制度的出現，第一次有機會來比較除了內華達州的賭場管理風格以外的其他管理模式。這樣的比較裨益甚多，在這兩個州的賭場管理程序之間，同時存在著許多相似及相異之處。

這些相似及相異之處能夠分為幾個方面來分析。第一個方面是整個州對管理所採行的政策。在內華達州，博奕被視為是一種產業，對於州的整體經濟是否健全具有重大的影響力。在紐澤西州，博奕只是某一特定度假場所的某一個經濟復甦計畫的一小部分。其他管理上的差異起因於內華達州與紐澤西州博奕產業的基本差別。內華達州的博奕產業在地點、規模以及管理風格上有極大的差異。在紐澤西州，賭場的設立被限制在一個特定的地理區域，所有的賭場營運皆受到法令與規定的嚴密限制，包括營業方式、遊戲項目，甚至是實體設施的陳列、設計以及顏色。

第二個主要的差異是賭場管理的態度與哲學。在內華達州，博奕是一個已存在半世紀之久的活動，在地方社區裡，因為它的誠信、誠實以及對州的貢獻而享有好名聲。在紐澤西州，這個產業有20年之久，長期以來（在其合法化之前）都跟不良與非法份子聯想在一起，因而很難享有較高的社會地位，在這樣的環境下，人們會期待紐澤西州比內華達州有更加嚴格的賭場管理制度。

　　第三個差異是實行賭場管理的哲學。紐澤西州的管理是非常特殊的，賭場的營運方式幾乎不太可能改革或創新，這個情況預期會出現在一個高度結構化的管理系統內，這個系統所在的產業本身也是高度結構化、地理位置受限，並且承受極大的不信任感。內華達州的情況便有彈性得多，當地的法規幾乎能夠接納任何形式或規模的賭場，大部分處理管理事項的法規都以一般通用的詞句來表達，只有一些特定用語會用在特定的賭場上。有一個關於賭場內部管理系統差異的好例子：在內華達州，各個賭場會向州提報其內部管理系統，各家系統會依照一套營運及控制的內部管理最低標準來評估，假使它們都符合這些最低標準，那麼這間賭場便被允許依照其內部管理方式及作風來經營。每一間內華達州的賭場都有一套不同的經營哲學，即便基本的營運最低標準對所有人而言都是很平常的。在紐澤西州，內部管理系統的特性是制式的，這些必要的一致性使得賭場管理極少有創新或改革的空間。內華達州的方式是典型廣泛分布的產業模式，在那裡必須區分大型俱樂部與小型俱樂部之間的差異。

　　介於內華達州與紐澤西州管理態度之間的最後一項差異是賭場管理發展過程的背景。內華達州的賭場管理在過去70年來成長地非常緩慢，相反的，紐澤西州在1976年便已營造了賭場的管理環境。在內華達州的基本態度比較寬鬆一點，同意任何時候皆可以為了確保適當的賭場管理制度而有所改變，因而使得造成了內華達州的博奕管理相當具有彈性。相反的，紐澤西州則感覺到博奕產業的合法化需要嚴格且死板的控制，假使有需要，管理當局相信這些控制在之後能夠被修正以迎合不同的營業規定。這個情況已在一些區域發生，它們在判定原先的程序太過嚴苛之後，便對控制做了些許修正。

其他賭場管理環境

　　伴隨著內華達州與紐澤西州之外的賭場明顯擴張，許多新的管理

體系已出現重大發展。這些管理系統當中，每一個都具有和內華達州與紐澤西州的管理系統相同的部分要素。

舉例來說，科羅拉多州與南達科塔州早期曾大行採用內華達州的賭場管理方式，而供應商的許可制度則是採用紐澤西州的法規。密西西比州的管理發展對於新賭場的設立一向採取開放的態度，其中大部分的法規亦來自於內華達州的樣本。

部落式賭場通常採用內華達州的單一管理機構模式，但卻是對所有的賭場員工，而非只有賭場裡擁有主要決定權的員工，廣泛施行部落執照許可制。一開始管理制度的指導方針是由位於華盛頓特區的美國印第安博奕委員會（NIGC）起草，因此內華達州長久以來所使用的模式被修正並採用紐澤西州所發展的某些更為廣泛的管理方式。這似乎是很正常的，美國印第安博奕委員會並未要求設備商亦須取得許可，但是它的確建議如此辦理，許多部落與州之間的契約亦確實要求設備商的許可證。

內華達州的博奕管理架構

有三個基本的州立組織與內華達州的博奕管理相關：博奕政策委員會、博奕管理局以及內華達州博奕委員會。這些機構的組織架構如圖2-1所示，接下來將會詳細討論當中的每一個團體。

博奕政策委員會

這個團體在內華達州是獨一無二的，一如先前所提到的，它於1961年立法成立，其主要的任務是提供博奕政策的建議給政府的執行部門與州議會，它只能提供建議，對於博奕管理局或是內華達州博奕委員會不具有任何約束力。政策委員會能夠舉辦公聽會，並且透過它

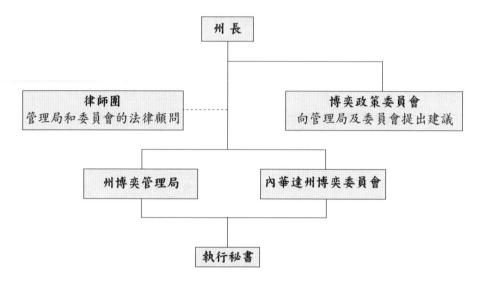

圖 2-1　內華達州博奕管理機構與成員組織圖

的成員發揮勸說的力量。這個委員會的成員包括主席,亦即州長、博奕產業代表——一個來自北方,一個來自南方、一般民眾代表——一個來自北方,一個來自南方、一位來自參議院的成員,以及一位來自州議會眾議院的成員。

　　博奕政策委員會在過去10年,內華達州的博奕管理過程當中,提供了兩項非常重要的貢獻。在兩種個別的情況下,它是開啟重要政策改變之討論的主體,這些改變隨後在修訂博奕法規時會被採用。第一個情況是允許博奕企業所有權為法人(包括公開交易公司)所擁有,第二個情況是調查是否允許內華達州的賭場執照持有人在境外轄區管理營運。這兩個議題都被建議採用,以從各方面切入每個主題來討論的方式,確保該議題被廣泛理解,並偕同社會大眾、博奕企業以及州議會普遍的支持,以達成修改博奕條款的最終目的。

內華達州博奕委員會

內華達州博奕委員會是內華達州管理博奕的資深行政單位。它設立於1959年，主要負責所有博奕活動的許可。這個團體有權發放或拒絕新的執照；有權決定目前的執照持有人是否適合繼續持有；有權撤銷、中止或是限制賭場許可證，這些動作基於某些原因或理由，只要博奕委員會認為合理便能夠執行。它的權力同時也包括採行各種法規的能力，這些法規是用來治理博奕管理局或是執照持有者的管理。

博奕委員會另一個重要的功能是要求任何一位之前未被許可的申請人前來申請許可，該名申請人接下來會被評估是否適合持有博奕許可證，這個功能允許博奕委員會擁有非常廣泛的調查權，得以懷著敬意調查賭場的所有員工。倘若出現有問題的賭場，博奕委員會也能夠召開懲戒公聽會，假使有必要，也有權建議區域律師或是首席檢察官針對執照持有人採取民事或刑事上的訴訟。博奕委員會本身也有權依據民法課徵博奕費用與賭場稅，包含利息與罰鍰。

儘管博奕委員會按照博奕管理局的建議採取行動，該項行動還是獨立的。至於在許可的部分，所有出席博奕委員會的成員必須投票表決，全體無異議通過才可駁回博奕管理局的建議，否則便是表示贊成博奕管理局所提出的建議。

博奕委員會包含五位委外委員，由州長任命，交錯任期四年，除非大多數立法委員一致贊成，這些委員必須犯有重大缺失才會被開除。博奕委員會的成員都是兼任的，其中不可有三位以上的成員具有相同的政黨背景，不可有兩位以上的成員來自相同的職業領域，不能有任何一位成員與任何一間賭場有財務上的往來。

博奕委員會的成員薪資只有在任期內，領取由州所支付的每日津貼，主席除了每日津貼以外，還能收到一份微薄的年度津貼。從這些財務補償金看來，顯然，博奕委員會是由一群熱心公益的個人所組成，這些人通常願意犧牲自我來協助內華達州博奕產業的管理。

內華達州博奕管理局

博奕管理局最初設立於1955年，隸屬於州稅務委員會的一部分，這個委員會於1959年隨著資深管理機構「博奕委員會」的成立，亦成為行政獨立的單位。

博奕管理局擁有三位管理委員，他們是由州長所任命，四年交替任期、有津貼的全職職位，被任命者可因某些原因被革職，但不能被無理由開除。每一位成員都必須有其特殊背景，這是為了使這些博奕管理局委員得以適當地監督委員會日復一日的內部作業。

博奕管理局的主席，同時也是執行經理，必須在公家機關或是業界擁有至少5年負責行政管理的經驗，並且應該擁有廣泛的管理技巧，這個人負責管理博奕委員會的整體運作。第二位成員，亦即會計主任，必須是一位擁有合格證照的會計師（CPA）或是一位公共會計師，擁有五年的財務經驗或是擁有企業融資與查帳、一般財務、賭場或是經濟學的專長。第三位委員會成員是監控主任，必須在調查、執法、法律或博奕這些領域接受過訓練並擁有經驗。

身為全職的員工，博奕管理局的這些委員可能不被允許從事任何其他的產業或工作，或是具有任何其他的職務或來自任何其他商業交易的利潤。當然，這些委員也絕對不能擁有賭場的任何金融利益，或是其他與博奕產業有關的事業。

博奕管理局的權力與責任非常廣泛。它在執行州的博奕法規方面，實際上擁有無限的權力：

1. 博奕管理局調查賭場許可證的所有申請者之背景，並且建議博奕委員會同意或拒絕發放執照。
2. 博奕管理局同時也負責執行博奕法規以及博奕委員會所發布的規定，包括將被認定違反博奕法及規定的執照持有者提起訴訟。
3. 博奕管理局須確保收益與課稅功能適當地進行。它同時也管理

稽核人員以查核稅收是否正確。

4. 博奕管理局擁有監督所有博奕活動的責任，它同時也檢閱並視察所有博奕活動進行的場所，或是製造、販賣或批發博奕設備的地點。

5. 最後，博奕管理局擁有使用執照持有人的所有帳冊登錄與記錄，或是任何其他為調查所需之文件的權利。

博奕管理局員工的職責如**圖2-2**所示。該組織圖包含7個主要的部門。

1. **管理部門**：這個部門負責進行博奕管理局以及博奕委員會日常的管理職責。

2. **稽核部門**：這個部門負責確保州政府收取其應得的獲利。稽核部門同時也有執行會計與內控法規的功用，有時稽核部門也會對其他部門提供專業的財務知識。

3. **調查部門**：這個單位負責調查所有新的許可申請人的背景，調查部門經常會增加具有特殊查帳或執行能力的員工。

4. **電子服務部門**：為了內部管理與報告程序，這個部門擁有維修與操作博奕管理局電腦的責任，它同時也負責設計、測試以及維護各種電子博奕設備的安全性。內華達州的博奕管理局擁有一間專門為賭場遊戲做電子測試的實驗室，其他的轄區則聘請一家私人公司——國際博奕實驗室（GLI）來為博奕機器測試電子設備。近來，密西根州已發展出其自身的測試設施。

5. **執法部門**：這個部門負責執行博奕條例與規定，以確保適當的賭博遊戲的進行及其誠實性。執法部門保護賭場免於受不誠實的賭客或員工所危害，同時也調查賭客的抱怨。

6. **稅務與執照部門**：這個部門的管理功能為在新遊戲或吃角子老虎機新加入的時候，或是新的個人執照發放或者公司執照有新增人員的時候，負責核發執照以及修訂執照。它同時也包括經

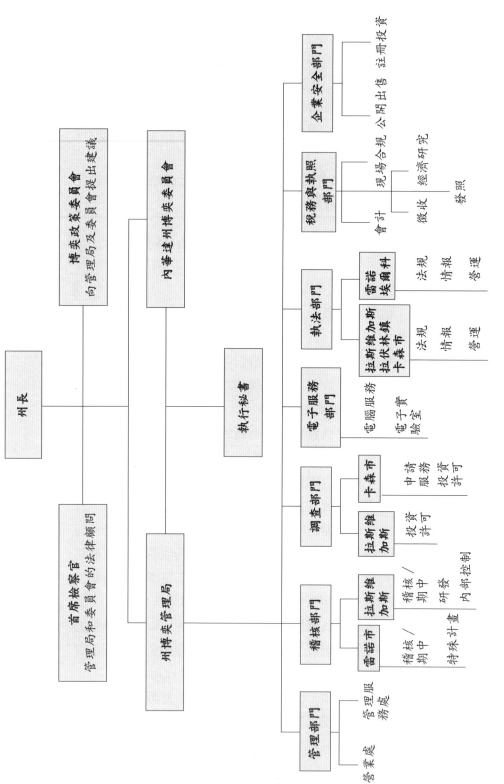

圖2-2 內華達州博奕管理局組織圖

濟研究部門，負責收集、分析與發佈財務消息以及與博奕產業
相關的統計數據。

7. 企業安全部門：這個部門維護公開交易企業的資料檔案，並檢
視所有美國證券交易委員會歸檔的文件，以及處理關於公開發
售股票的安全性之申請。

紐澤西州的博奕管理架構

　　與管理紐澤西州博奕產業相關的兩個機構是「賭場管理委員會」
（Casino Control Commission）以及「博奕執法部門」（Division of
Gaming Enforcement）。它們的功用與內華達州類似的管理機構有極大
的不同。

博奕執法部門

　　這個部門隸屬於州首席檢察官的管轄範圍。它的職責包括調查所
有賭場執照的申請者，並執行所有賭場管制法的犯罪條例。這個單位
由四個部門所組成，其中以調查部門最重要，另外三個部門是情報與
研究部、法務部以及管理部。圖2-3顯示了博奕執法部門的組織圖。

　　調查部門分為四部分。第一個部分是執法單位，它負責正確地引
導賭場營運，包括調查詐賭與顧客抱怨。第二個部分是合規單位，負
責個別賭場的監督與安全。第三個及第四個部分是許可證調查單位，
它們的主要職責是背景調查與員工、賭場以及賭場服務產業的許可。

　　博奕執法部門的許可單位僅僅只是一個調查團體。它收集情報並
將其提供給賭場管理委員會，繼而採取行動或取得認可。同樣地，合
規及執法單位也具有監督者的角色，但是無權對賭場採取任何行動，
唯一允許的行動便是在賭場違反博奕條款時，對該賭場提出刑事訴

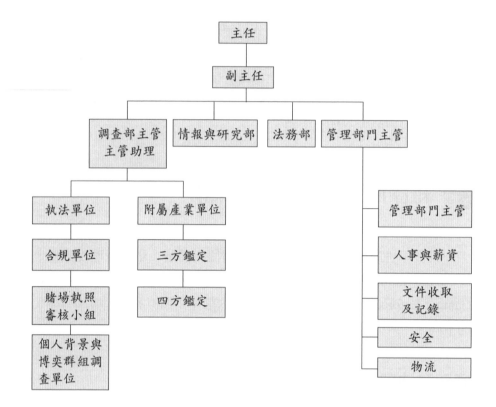

圖2-3　紐澤西州博奕執法部門組織圖

訟。一般而言，博奕執法部門是一個支援或諮詢單位，它必須仰仗賭場管理委員會針對賭場管理的問題來採取最後的行動。

賭場管理委員會

　　紐澤西州的賭場管理委員會是一個全職的5人團體，任期4年，由州長任命，這些成員挑選自各式各樣具有商業背景的群體，並不受限於類似內華達州須具有某些特定背景的規定。該管理委員會擁有其自身的法律從業人員，這些員工有權力且時常對博奕執法部門以及州司法部門裡的法律從業人員產生影響。

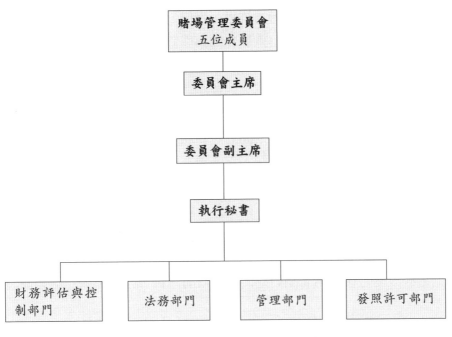

圖2-4　紐澤西州賭場管理委員會

　　賭場管理委員會擁有許可執照的最終責任，包括新執照的發放、撤銷以及限制，它同時也負責制定法條與規定，以藉此執行博奕條款並徵收所有的博奕稅與執照費。

　　該管理委員會的主要運作部門是許可部門以及財務評估與控制部門。在管理委員會裡，次要的行政單位是管理及法律部門。整體的組織架構如圖2-4所示。許可部門負責掌管三個主要對象的執照許可：

1. 賭場
2. 賭場員工，包含所有的工作許可證及執照
3. 賭場服務產業

　　其中第三個部分，賭場服務產業的許可，大大地擴增了管理機構核准執照及背景調查的權責，根據紐澤西州的法律規定，假使提供服

務給賭場的這間企業尚未獲得許可,那麼每一項合約必須個別取得博奕管理局的認可,直到該提供服務的事業體獲得核准之後,才可取消個別合約或交易的認可。

賭場管理委員會第二個主要的控制功能是財務評估以及內部控制檢視的成果,這個單位負責評估財力的強弱以及賭場是否已準備好開業,及其獲得許可後,營運期間的財務狀況與表現。這個單位同時也負責核准內部控制的提交系統,它必須在賭場開業前便提出申請,並且必須遵照該州博奕法規所制定的規格去填寫。

除了監督營運流程是否正確之外,財務評估與管理部門必須持續監督賭場的內部控制系統是否就緒,內部控制系統不僅在開業前必須符合一開始州所訂定的標準,在賭場營運有所改變且管理委員會已認同這些改變之後,隨著相對應的文件修訂,內部控制系統也必須隨時更新。

這個部門同時也對每日營運的實際檢查與評論以及收益計算室的管理監督負有相當大的責任。另外一個職責是監看美國證券交易委員會的各種報告,包括最初的股票出售,這個部門同時也檢查所有美國證券交易委員會(SEC)的定期報告資料以及隨後的股票販售情況。

管理委員會的管理部門負責每月博奕稅的徵收以及營業成果的公開報告。除了這些附加的責任,賭場管理委員會同時也行使管理聽證會的職責,在執行的過程中,與任何其他行政單位大致雷同,也必須符合正式的傳喚、判決、證詞以及其他行政程序的規定。它在執行這些聽證會的行政程序以及在考量是否採納各種營業條例及規定時,起了相當的作用。

賭場管理委員會最後唯一應該關心的部分,是負責隨時跟上其他轄區博奕法規的所有最新發展,這些發展可能會對紐澤西州的法律產生影響。

部落型博奕組織架構

現行的部落型博奕法規的組織架構是獨一無二的，基本的從屬關係如圖2-5所示，它是一個簡單明瞭的呈報與管理架構。

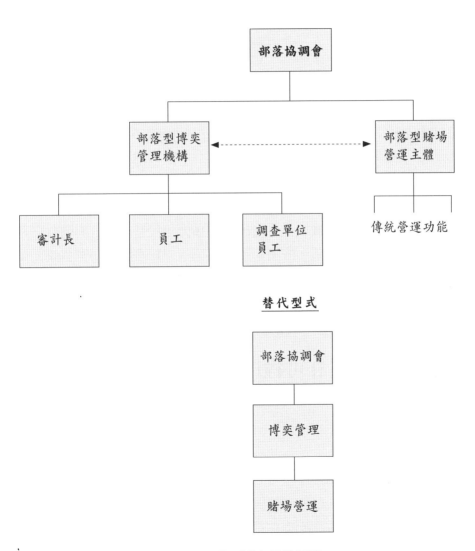

圖2-5　部落型博奕組織架構

某些例子顯示,架構當中的某一個部落組織例如經濟開發團體,被視為是幾個部落型交易體系當中的一員,可能會將賭場做些區隔。這個區隔是為了避免被選出的部落型賭場企圖干預或是插手管理全部的賭場,在這種情況下,監管委員會仍負有直接監督與管理所有賭場的責任。

在架構第二層的考量是,部落監控組織主要應視博奕活動本身的性質與範圍而定。首先應該考慮博奕事業經營者的性質。假使賭場營運由部落以外的團體來經營,那麼嚴苛且獨立的控管便十分重要,這是為了確保博奕活動的誠信,同時也為了確保獲利能夠正確地回歸於部落所有。假使部落自行經營賭場,那麼賭場的管理仍然十分重要,但是追蹤稅入及營收是否回歸至部落的必要性便顯得非常不重要。

其次應考慮的應該是各項職責的區分。許多部落已採用紐澤西州的模式,將監督的責任交由資深管理單位來負責。內華達州的模式則通常將監督權留在賭場內部,內華達州的賭場管理者為了調查某些問題,在賭場內具有仲裁或是先行調查的權力,但是大部分的監督任務仍屬於賭場本身的責任,許多部落型賭場不願意複製這些監督設備或程序,而堅持對於賭場不提供任何監督的這件事視而不見。我個人認為這是不對的,監管職責應緊緊地跟隨著賭場營運而存在。

登記執照許可程序

這個段落討論內華達州、紐澤西州以及其他州郡博奕活動的發照許可的調查程序。

一般而言,賭場獲得許可的程序被視為是州給予個人或公司的特權,而這個特權能夠在任何時候因為某些原因被收回,包括常見的賭場的不適性,該特權的許可存在著某些應遵守的最低行政程序。

將全部的焦點擺放在經營賭場的公司及個人初次獲准的過程,是

有效監管博奕活動的關鍵。在登記階段會遭遇到最嚴厲的審查，登記控管強調三個主要的審查標準：個人的合適性及其名聲、財務能力以及管理能力。

誰能獲得許可？

一般而言，必須獲得許可的對象包含經營一間賭場、在賭場擁有財務利益或是與賭場共享獲利的所有個人、合作夥伴或企業。一般的審查標準相當的廣泛，同時許多方面皆已經過修訂。

個人

一般而言，所有從博奕收益或利潤獲得利益的人都必須取得許可，執照通常授予賭場的個別所有人。

合夥人

所有的合作夥伴都必須取得許可，同時包含普通及有限合夥人，倘若合夥關係當中的一方或多方為企業，那麼該企業便必須獲得許可，有限合夥人則無需取得合夥人許可，因為他們只是被動的出資者而已。

企業

企業包括股份有限公司以及公開上市公司，都必須取得許可。這兩種公司之間存在著差異性，在股份有限公司，所有的主管、經理以及股東都必須獲得許可，在公開上市公司，全部的所有人或股東都必須註冊登記，但無須獲得正式許可。由監管單位判定的公開上市公司，所有從事賭場管理或監督工作的主管、經理以及重要員工，都必須取得許可。此外，直接或間接持有5%至10%表決權的股東也可能必須取得許可。

重要員工

無論是哪一種所有權，賭場裡的重要員工都必須獲得許可，而重要員工的定義完全由監管單位來認定，任何一位員工若有需要，皆可能為了要評估其是否符合許可條件而被傳喚。一般來說，重要員工包括直屬於監管上層的賭場員工、所有主要營業部門的主管，以及賭場各個行政部門的主管，例如人事主任、查帳員以及保安主管。附錄6概述了在內華達州申請一張重要員工許可證的規定。

普通員工許可規定

其中一種來自於紐澤西州發放賭場許可證的新制度，是較為寬鬆的賭場員工許可制。紐澤西州的法規要求調查所有「負責」員工背景資料，並接受許可資格的複審。在幾個新轄區，特別是在部落型的監管體制下，明白規定所有的賭場員工都必須取得許可。剛開始這是指賭場事業領域裡的所有員工，包含諸如餐飲業及旅館住宿業等輔助事業，後來部分賭場已將此規定修改為只包含所有在賭場內工作的員工，這同時也包括了所有的行政人員。

在內華達州，這個功能由一項普通規定來完成，該規定要求所有的賭場員工都必須領有其工作所在地的郡警長所核發的「工作證」。因此，背景調查的基本任務透過傳統的刑事司法系統得以完成，但是，郡警長只核對指紋並確認該員工目前尚未獲得授權，或者是否有過其他的犯罪行為，這些不過只是應付一些基本的檢查。

在部落型的博奕管區，同樣存在著嚴重的政治爭議。某些部落族民已發現，族民之間輕微的犯罪行為愈來愈多，這些小小的違法行為造成該名成員不適任賭場員工──此乃成立部落型賭場所聲明的經濟目標之一──否則便必須為了部落成員修訂或撤銷該項規定。這在管理上將造成嚴重的人事爭議，因為如此一來，便存在著兩套僱用員工的不同規定（這是一種變相的歧視）。

第二個問題並不只是員工許可的寬鬆度，調查背景的程度也是一個問題。有時候會有一些細微的問題存在，但是嚴格的法律能夠免除

這些疑慮，並非每個人都是重要員工，許可需求或是背景調查是基本的，但是必須僅僅適用於某些層級的員工，對於可獲得原諒的背景問題也應該設定一個合理的認定標準。

　　除了賭場業主以及重要的管理員工，管理機構能夠要求任何個人或事業體在申請許可時，透過貸款或其他融資的方式對賭場行使有效的監控，貸款給賭場或是與賭場訂有租賃合約的國營銀行擁有特殊的免稅許可，而其他的金融機構則可能被要求必須取得正式許可。

其他許可規定

　　除了賭場業主以及重要的管理員工的許可之外，還有很多其他的許可規定。首先，每間賭場開設的位置在地點可適性評估完成之後，都必須取得許可證，一旦取得基本的地點許可證，通常因此無須再接受廣泛的複審。紐澤西州要求每年都須進行許可證的複審，並重新申請許可，儘管內華達州的執照持有者曾經為了要擴展其博奕版圖至其他州郡，而必須向博奕管理局及博奕委員會請求批准，但這個規定也已經被取消，執照持有人可不受約束地大膽投資新的博奕市場。

設備商執照發放

　　不同的轄區對於設備商的執照發放也採用廣泛的處理方式。換言之，所有販售商品給賭場的個人或公司都必須取得批准，這看起來似乎很合理也很公平，但是它卻會引起一些很奇怪的現象。似乎沒有人會去爭辯賭場設備商申請許可的必要性，例如吃角子老虎機的販售業者，但是如果是販售餐飲或是電腦系統的商家呢？許可制度究竟能在這個產業延伸至多廣的範圍呢？一般說來，根據我的觀察，愈新的轄區傾向愈廣的範圍，它們要求太多販售業者申請執照，對於博奕產業的附屬層面管理得太過頭，隨著博奕產業漸趨成熟，我們經常可看到這些廣泛的許可亦跟著漸行寬鬆。

第二個問題存在於部落型的博奕產業，在一個特別的州，可能會有超過十幾個不同的部落型監管機構，因此販售商為了要符合賭場販售的規定，可能被迫要提出各式各樣的許可申請，並繳交各種不同的調查費用或是其他管理規費。

新興的賭場轄區還有另外一個問題出現。在這些區域，這些已經在其他州郡獲得許可的販售商與賭場設備供應商不願意在一個缺乏明確管理方針的地區做生意，最經典的例子便是加州，在那裡吃角子老虎機並不合法，但卻也不算非法。吃角子老虎機的大型供應商拒絕在加州做生意，因為他們發現部分供應商在加州的不法行為可能會危及其他州郡的合法營運，因此基於這一些不確定因素，最大、生意最好以及服務最佳的販售商放棄了這些新興轄區，不過在這些轄區，這個問題可以透過為販售商所擬定的某種形式的「安全港協議」來獲得解決。

賭場裡的勞動組織及個人也都必須獲得批准與許可，除此之外，各式各樣與賭場事業相關的附屬及服務產業亦須申請許可。當紐澤西州的許可制差不多延伸至所有博奕產業供應商的時候，在內華達州，這個制度僅限於吃角子老虎機以及其他博奕設施的製造商及批發商。紐澤西州當局申請要求較為廣泛的原因是因為他們認定無須透過直接參與，一些不良廠商也能以各種間接的方式滲透進博奕產業。經由對賭場供應商所施行的許可制度，可達到監管這些不良廠商的目的，這種與先前內華達州的經驗背道而馳的做法，或許能證實多此一舉的申請要求是值得的。最後，紐澤西州在管理上所需考量的另外一塊領域，便是各種博奕員工訓練學校的許可。

在內華達州，新的博奕遊戲或是設備要獲得批准有一定的流程。一項新的遊戲所牽涉到的發照與調查程序是非常冗長的，要審查的部分包括設計與操作該項遊戲的技術、電子設備以及工程方面的詳細調查，同時也包括遊戲運作以及對遊戲控管之審查。此外，為了測試新遊戲的市場而發放的短期執照亦經常能夠檢驗出市場的接受度。近年來各式電子遊戲的激增已經在內華達州博奕管理局引起一場意見上的

分歧，該監管局特別調查這些新的機器，並且建議是否核准或發照予這些吃角子老虎機。

其他相關的許可證

除了州能發放賭場營業執照之外，一個賭場所在的郡以及個別城市或小鎮，亦必須有發放許可證的制度，而這些許可證的申請只能在州立的執照獲准之後才可申請，同樣地，如同任何其他企業一般，在賭場開業前，必須先取得酒類、餐廳、食物以及其他一般營業執照。

執照申請流程

執照申請人必須提供博奕管理當局完整且詳細的個人經歷，並提供許多背景資料的紙本文件以證明各項個人經歷。此外，申請者也必須提供詳細的財務報告及其證明資料。一般的程序是，申請者先提供資料給博奕管理局，管理局再著手調查這些資料並填寫各式各樣的問卷，然後努力確定申請者符合資格，調查的程序儘管還是由管理局來引導，費用卻必須由申請者支付。（事實上，申請人必須預先支付估算的調查費用。）在管理局人員完成調查之後，會將結果呈報至管理委員會以及博奕委員會，他們再做出同意或是拒絕的最終決定。表2-1顯示了在紐澤西州與內華達州，一位賭場執照申請人通常必須提供的各種表格及資料的種類。不但要完成規定的表格，所有的附帶文件都必須隨著申請表格備齊，這些附帶文件例如公布資料的特許證以及暫停強制期限的文件，同時賦予對調查對象要求提供資料的權限，為了使調查程序順利開始，這些項目全部都必須隨著申請書一併附上。

附錄5包含一份內華達州博奕執照申請書的申請人之說明，同時也詳加描述了應與博奕申請書一併遞交的資料。紐澤西州的申請規定與其類似，但是更加詳盡，由於紐澤西州的申請更加冗長，文件數量

表2-1　博奕執照文件

內華達州
州博奕執照個人申請書
・主要員工
・更換現有執照
・一般申請
個人經歷表
投資資本問卷調查
紐澤西州
個人—賭場
・個人經歷揭示—表1（包括申請書、個人經歷以及財務資料）
個人—非賭場
・個人經歷揭示—表2
公司申請
・商業資料揭示表
其他表格
・相關服務業表格
・個人經歷揭示—表4（屬服務產業）
・勞工組織登記表

自然也就更多。博奕管理局也已經發布了第3.070號規定，內容包含了博奕管理局在評估某一位特定申請人的適當性時，所應考量的評估標準。這些標準除了本節一開始所提到的三個部分外，還包括了個人的適當性、財務能力以及管理能力。

授予執照分類

內華達州授予下列幾種博奕執照：

1. 博奕許可證：有限制、無限制以及無限制的吃角子老虎機
2. 製造商許可證
3. 經銷商許可證

博奕許可證分為三種，有限制的博奕執照是針對吃角子老虎機在十五台以下的賭場，該賭場主要的生意不是來自於賭博，也不提供賭桌遊戲。無限制的博奕執照則是針對十五台以上或是不限數量的吃角子老虎機，同時也結合賭桌遊戲的賭場。無限制的吃角子老虎機的執照則針對大規模（十五台以上）的吃角子老虎機業者。

依照營業額與年收入的多寡，所有的博奕執照被區分為第一類或是第二類執照。假使年收入低於100萬美元，那麼該賭場屬於第二類執照；而年收入高於100萬美元的賭場則屬於第一類執照。博奕管理局的法規考慮到賭場內部控制的必要性不同，因此對於第二類執照的賭場稍微不那麼嚴格。

紐澤西州核發各式各樣的個人、企業以及與支援博奕產業相關的其他員工及公司的博奕執照。然而，這些博奕執照並未因為遊戲與吃角子老虎機數量的不同或是因為賭場收入的多寡而有所區隔。

透過稽核與持續執法的監管

本章節的這個段落討論各種博奕管理當局正在進行的監管行動，以及這些行動對於博奕管理所產生的影響。本段落同時也考慮到針對博奕執照持有人所規定的詳細報告，以及這份報告在不斷執行博奕法規的過程當中所扮演的角色。

管理稽核目標

內華達州博奕管理局的基本稽核目標概述於第6.110號法規中。這項條文授予管理局廣泛的權力來執行所有博奕執照持有人的稽核，目標相當的詳盡，它同時也為所有的稽核流程建構了基礎。稽核的目的是為了確保執照持有者及其由管理局設定最低標準的會計系統確實遵

行法律進行，也為了確定申報的博奕收入金額是正確的，而根據該筆收入所繳納的稅收也是正確的。有鑑於龐大的博奕稅收是內華達州的主要資金來源，決定課稅金額的多寡對於博奕管理委員會的稽核部門而言，是一項重要的任務，必須特別注意的是，這是必須嚴格遵守的查帳程序，並且不應與法律所規定的所有執照持有人應交由獨立的合格會計師來完成的審計作業相混淆。

除了稽核流程裡估計稅額的目的以外，稽核部門不時地引導與特殊調查相關的特殊研究，這些調查基本上包含了複雜的財務應用，這些應用需要精密的財務分析或是特殊的執行情況，這些情況發生於複雜的金融交易或是資金轉移出現明顯問題，或是懷疑有暗藏的產權利益存在的時候。

其他的稽核目標直接指向內部控制系統的評估。這個程序始於賭場內部控制系統的適切評估，該項評估是為了確保系統運作如預期般正常。另外還有一項任務，是為了確認內部控制系統持續發揮效力並且合乎需要，如此一來，所有的交易（特別是營收交易）皆能夠被妥善地報導。除此之外，檢查內部控制系統可證明賭場營運流程符合法律規定所詳列的最低標準。稽核的最終目的是為了確定所有實施中的博奕法規與條款為執照持有人所確實遵行。

紐澤西州經由其目前正在進行的稽核與遵行的檢查方式，達到了相同的廣泛監管目的。但是由於紐澤西州採用雙重的監管單位方式，因此產生了些許的不同。賭場管理委員會主要的任務是維持營收報告的真實性以及課稅過程的合法性，而博奕執法部門的主要任務則是確保賭場營運進行的誠信，這提供了查帳員在進行紐澤西州賭場的稽核作業時能有不同的觀點。

公共會計在博奕管理中的角色

除了博奕管理單位所執行的控制稽核外，公共會計部門在現行的

博奕產業規定當中，也扮演了一個非常重要的角色。在內華達州，第6.040及6.050號條款規定每一位執照持有人都必須提交經過審計的年度財務報表，同時也必須附上一份由一位獨立會計師所完成的賭場內部控制系統年度評估表。評估的結果必須呈報給博奕監管當局，報告裡需包含法定內部控制程序所產生的偏差事實。在紐澤西州有一條近似的法規（第19條，第45.7款）要求呈報內部控制系統經過個別稽核的財務報表與評估表。這些詳細的規定在其他與賭場稽核相關的章節裡會有較完整的闡述。

賭場營運的申報規定

　　賭場營運有各式各樣的強制性報告，這些報告允許監管單位追蹤賭場工作，以鑑定問題情況並針對賭場運作維持適度的控制。

　　關於記帳與最完整的法規申報都包含在內華達州博奕管理局的第6項條款內，這項條款無所不包，明訂出下列各項報告。

1. 帳目留存年限為5年，允許博奕管理局的查帳員輪流進行查帳。
2. 賭場會計系統內必須包含某些基本的會計特定項目以及記錄保存系統，這些規定項目包括：
 a. 一般作帳記錄。
 b. 營運的所有營收及成本記錄。
 c. 保留賭場信貸記錄。
 d. 賭場所有貸款的完整文件記錄。
 e. 個別遊戲的統計資料，包含每一種遊戲的詳細營收數據。
 f. 允許內部控制系統按規定運作所需的記錄。
3. 需依據標準財務報表的形式來呈現年度資料報告，這項規定明確地指出執照持有人必須以標準化的形式來提交與賭場財務運作相關的各項資料，產生的總金額必須與州所明訂的帳目標準

圖表一致，這份報告提供了產業統計資料的彙編與分析，同時也提供了賭場的營運資料。

4. 年度經審計的財務報表，一如先前所描述的，是由執照持有人來提供給博奕管理局。

5. 內部控制報告相當的複雜，它必須包含下列要素並符合下述的條件：

　　a. 執照持有人若收到來自於獨立稽核員與內部控制有關的所有信件或意見，在收到信件的30天內必須發送至稽核部門。

　　b. 一項內部控制系統，在這些內部行政的適當控管之下，必須在取得入場執照之前，連同獨立會計師的報告提交給博奕管理局。

　　c. 所有內部控制系統的變更都必須以文件的方式提交給博奕管理局。

　　d. 獨立會計師必須對內部控制系統以及執照持有人是否遵守內部控制的最低標準進行年度評估。

6. 置放、計算籌碼的時間以及其他相關活動的時間都必須傳給博奕管理局，賭場不能只報告這些事件發生的時間，同時也必須附上定期時間表。

　　博奕管理局的法規第3、8和16條規定了賭場營運其他方面的報告，第3條明確規定執照持有者所處理的全部租賃契約，該項規定要求租約的改變或新增公告都必須在租約生效前30天內向博奕管理局提出報告，這項要求讓博奕管理局有時間評估租約的簽訂項目以及出租人的適當性，或是注意到任何可能會發生的問題。法規第8條則規定賭場所有權股權轉讓的問題，它分為四種必須呈報的主要交易形式：

1. 現存的執照持有人之間的股權轉讓需要提議轉讓的書面通知，並且該轉讓在生效之前，必須經由管理局以及博奕委員會審核及同意。

2. 股權轉讓予新執照持有人時，亦須具備與上述相同的通知書及審核流程。核准新執照持有人的時間可能會依執照調查的複雜性而有所不同。

3. 賭場營運及盈利的參與許可，在完成實際的股權移轉之前，亦需要上述的通知書，這道程序允許參與人在等待移轉的過程中，即可參與賭場營運和／或賭場盈利。

4. 執照持有人的貸款在生效前30日內便需要提出報告，這個程序類似之前所提到的租賃聲明，同樣允許博奕管理局檢視借款給貸方的適當性，以及任何其他可能發生的問題。

法規第16條明確指出了在博奕產業裡，公營企業與上市交易公司所必須符合的申報規定。一般來說，這些申報規定類似證券交易委員會的規定。事實上，它們只是複製美國證券交易委員會的格式，然後寄送至個別的博奕機構以完成申報的任務。

博奕法規與執行上的重大問題

內華達州在過去幾年已產生了幾項與賭場規定相關的重大問題。既然這些問題對於內華達州而言可能是很獨特的，那麼無疑地，它們對於其他轄區而言，便是指出可能發生潛在問題的警示燈，它同時也指引了未來應該防範的方向。這些問題簡短分述如下。

稱職的員工

內華達州持續不斷地為了留住各個層級稱職以及擁有完善訓練的員工而奮戰，有效的博奕管理首要任務就是保障優秀員工，為了吸引與留住好員工而產生的問題來自於下列幾點原因：

1. 年輕的會計系大學畢業生對於合規稽核這項職務的理解力不足。
2. 在公務員的就業環境,津貼較低、薪級晉階的速度亦較慢。
3. 由於行政單位的政治特性而引發的高層決策朝令夕改的問題,使該單位難以進步。
4. 州在中階技術人員的薪資以及福利上,皆無力與私人產業競爭(這個情況已造成監管人員的大量出走)。
5. 惡劣的工作環境,包括經常出差,以及長時間的稽核工作。

利益衝突

在1978年,博奕政策委員會建議內華達州的管理機構採納部分利益衝突的法規,這樣的建議起因於博奕管理局以及博奕委員會的委員大部分都是從他們各自的管理職位直接轉入博奕產業的職位。

紐澤西州已提出這個問題,並要求任何一位管理機構的員工在能夠勝任其將負責監管的公司職位前,需有兩年的特定等待時間。而內華達州與紐澤西州之間存在著幾項重要的差異:首先,紐澤西州各種監管機構的薪資比內華達州高出許多,因而產生較高的職場忠誠度;在內華達州,員工離職原因多傾向於賭場普遍能夠提供較高的薪資。

拍官員馬屁

在博奕產業已長期存在著提供各式免費服務給賭客的傳統,這些相同的免費服務當然也提供給博奕管理局、局處員工以及博奕委員會的成員,這個現象甚至延伸至提供州內各當選官員免費服務。在這樣的情況下,管理及決策單位的自主性可能會大大地退讓。內華達州為了約束或降低這個問題,已立法禁止博奕管理局員工接受這些免費招待。另外一種建議的解決方式,是提高博奕監管單位的自由報銷津貼,但是這項解決方法必須在州議會裡提出,而州議會對於財政一般

都是持保守的態度。某些轄區已制定行政法規禁止提供免費服務（例如新墨西哥州），或是依據法規，限制賭場提供給官員免費服務的種類及金額。

執法力量

博奕管理局為了改善執法成效，已請求給予使用類似測謊機或竊聽器的權力，這項授權不斷地為州議會所否決，州議會已限制了部分調查的效力。

幕後的所有權

賭場內一直存在幕後所有權的問題。在這樣的情況下，真正的賭場業主並未提交給管理單位檢視或調查，如此一來，博奕管理的效力大大地被限制了。這些隱藏的利益是博奕監管單位要求授權使用竊聽器的主要原因之一，管理局堅信竊聽器是一個確定賭場真正業主不可或缺的工具。

轄區之間的衝突

一如先前所提及的，紐澤西州嚴謹的執法與調查政策的發展，產生了幾種被廣為宣傳的情況，也就是在內華達州已持照多年的申請人，被發現在紐澤西州不符合持照的規定。這使得在考量申請人是否適合持有博奕執照時，出現了兩種不同的標準，內華達州的標準被認為門檻較低，這顯然已對內華達州有效監管博奕的社會觀感造成了傷害。事實上，任何時候只要有與執照持有人相關的新消息出現，內華達州的監管機構便會立即檢視這些消息，必要的話，還會複審該執照的狀態。

　　這些衝突司空見慣。在某一轄區，因為賭場營運而質疑某位業者或製造商的誠信，可能會為該業者或製造商在另一個轄區帶來核照或監管的問題。

第 3 章

賭場稅收

本章介紹並討論針對賭場營運所徵收的各種稅金,這裡的討論僅限於針對總收益所課徵的稅,包含各式各樣的執照費,在第13章將會討論來自於賭場營運的所得稅。總收益所繳納的這些稅金占賭場營運大部分的成本,在賭場營運的會計與財務報表當中也占有極重要的角色。最後,州與地方政府增加收入的需求,已使國會議員向賭場及合法的博奕企業徵收更多的稅金。

賭場稅收的政府權益

賭場稅在所有的轄區都代表了政府許多層級的重要稅收來源,這些地方政府是賭場營運稅收的實際保管人,在各種賭博方式激增的背後,讓人不禁聯想其中一道主力是因為地方政府必須以非傳統的方式來獲取額外的稅收。

公營賭場與稅收

愈來愈多將博奕合法化的轄區出現也造成各州或地方政府不僅得到課稅的好處,還擁有實際的所有權以及賭場股利的情況增加。這些新興的公營賭場形式,例如加拿大的安大略與魁北克賭場,實際上是由郡立的彩券機構所擁有及經營。在美國,許多部落型賭場的運作方式實際上是由印第安部落及地方政府共同擁有賭場的經營權。最後,某些愈來愈常使用電玩樂透的州彩券發行機構,例如奧勒岡州及羅德島州,實際上已將州政府視為賭場企業的一部分。在這些情況下,也許沒有所謂的總收益稅,但是利潤的分享或分配便如同實際徵稅一般。

推廣博奕合法化的提議經常以額外收入會流入地方經濟為號召,它帶來直接的就業市場以及間接的好處,這些好處經由稅收的增加來

充實產業及地方政府資金。在1998年至2000年這段期間,「美國博奕影響研究委員會」(National Gaming Impact Study Committee)調查賭場對於整個國家的經濟影響,發現到一個重大的正面結果,那就是不論在就業市場或是印第安部落的收入方面,政府的收益都有顯著的增加。

博奕稅對於一間賭場的營業成本而言,同時也具有相當大的重要性,根據最近的內華達博奕摘要的報導,以每年總收益超過100萬美元的249間賭場來看,所有層級的博奕稅與執照費用平均達到博奕總收入的7.5%,這些總稅收一般只是賭場費用項目的第二項支出。

博奕稅制的層級從一個轄區到另一個轄區大大地不同,它一般反映了地方對於產業的立場及態度。當內華達州的博奕稅由3%增加至6.75%時,在紐澤西州的大西洋城從8%開始徵稅;而伊利諾州、印第安納州以及密蘇里州水上賭場的稅率則從賭場總收入的15%增加至20%。另一個博奕稅制的重要觀點是稅金的數量或標準經常反映出該州發放執照的態度,在博奕產業較無限制且進入門檻相對較低的州,稅率亦相對較低。反之,在博奕執照數量有限的州,稅率便相對高出許多,主要的原因是這些額外的稅徵被用來交換在某些市場裡博奕事業寡占或獨占的地位。在伊利諾州與印第安那州這些執照有限且邊際稅率較高的州,便顯示出市場寡占的現象,而在密西西比州這種市場較為開放或是較為競爭的地方,稅率則只有8%。

在紐奧良,21.5%的最低博奕營收稅率負擔因為針對該區域的陸上賭場准予特權而稍加減輕,當高稅率結合發照特許權的政策,普遍使政府及賭場業者皆受惠的同時,這些實施自由發照的高稅率轄區為賭場業者帶來了重大的營業風險,最近在這些轄區裡的部分水上賭場,已面臨了關閉或是被迫尋找新開設地點的局面,高稅率制的施行再加上其他競爭因素,對於賭場的獲利率可能會產生重大的負面影響。

博奕稅的定義

　　這裡針對博奕稅的討論並未考量任何其他政府層級可能會徵收的所得稅或利得稅。目前的內容比較適合討論執照稅或消費稅，這些稅金一般都是基於賭場總收益或是賭博遊戲的數量及種類而定。在某些州郡，這些稅金針對賭場的總收益、使用的遊戲數量或是實際進入賭場的顧客人數來徵收。

博奕徵稅的標準

　　博奕及賭場活動的徵稅發生在政府的各個層級，**表3-1**概述了由政府管理各州賭場的主要博奕稅。一般而言，內華達州是唯一三個政府層級皆徵稅的州：聯邦政府、州政府以及地方政府。在其他的州，地方稅的徵收是非常不同的，從某些州裡各郡所收取的許可費用，一直到愛荷華州及新墨西哥州為了支持強迫性賭博的治療而強制徵收的稅金都有。

由州所課徵的部落型賭場稅

　　大部分的州在部落自主權概念的前提下，各式各樣的部落型賭場通常可免除繳納州政府所課徵的稅，在法律及政治的先決條件下，部落的地位被視為與州同等，因此州無權向部落徵稅。

　　只有在州政府與部落之間所協調並簽訂的博奕契約當中，有提到同意州政府可以某種徵稅或收益均享的方式，分享部落型賭場收入的情況下，例如康乃狄克州、密西根州、新墨西哥州以及加州某些地區，便由州政府來徵收有限數量的稅金或分攤賭場收益。

　　某些部落便與部落型賭場附近的地方政府簽訂「贈款援助」的合

表3-1 博奕稅一覽表，按各州順序

	州別	博奕型式	州部分稅款分享	各州稅率		州儀器費用	年度執照費	其他政府收費	地方政府稅率／費用
				法定費率	實際費率（綜合費率）				
1	亞利桑納州	部落型	無	不適用	不適用	有	無	無	無
2	加州	部落型	有，收益共享	0-25%	不適用	有	無	無	無
3	科羅拉多州	標準型	有	2-20%	13.64%	有	無	無	有
4	康乃狄克州	部落型	有，老虎機稅	25%	不適用	無	無	無	無
5	伊利諾州	水上型	有	15-50%	46.90%	無	無	有，入場費	無
6	印第安納州	水上型	有	15-35%	27.20%	無	無	有，入場費	無
7	愛荷華州	水上型	有	5-20%	25.64%	無	有	有，入場費	有，GA
8	愛荷華州	賽馬場型	有	5-36%	26.22%	無	有	有，入場費	有，GA
9	路易西安那州	標準型	有	21.50%	29.18%	無	有	無	有
10	路易西安那州	賽馬場型	有	21.50%	33.17%	無	有	無	有
11	路易西安那州	水上型	有	15%	21.30%	無	有，3.5%	有，入場費	有，入場費
12	密西根州	部落型	有	0-10%	不適用	無	無	無	有
13	密西根州（底特律）	標準型	有	18%	22.14%	無	有	有，管理費	有
14	密西西比州	水上型	有	4-8%	12.29%	有	有	無	有
15	密蘇里州	水上型	有	20%	28.10%	無	有	有，入場費	有，入場費
16	蒙大拿州	標準型	有	15%	15%	有	有	無	無
17	內華達州	標準型	有	3.5-6.75%	6.30%	有	有	有	有
18	紐澤西州	標準型	有	8%	9.18%	有	有	有，1.25%再開發費	有
19	新墨西哥州	賽馬場型	有	45%	25.00%	無	無	無	有，GA
20	新墨西哥州	部落型	有	16%	不適用	無	無	有，管理費	無
21	南達科他州	標準型	有	8%	7.80%	有	無	無	無
公營賭場／賽馬賭場／電玩樂透									
22	德拉瓦州	賽馬場型	有	35%	35.00%				
23	羅德島州	賽馬場型	有	40%	53.07%				
24	西維吉尼亞州	賽馬場型	有	58%	36.00%				

註：GA代表強迫性賭博／賭客的戒賭互助會基金。

約（這與繳納稅金有技術上的差異），以彌補其對地方經濟所帶來的部分影響或花費。舉例來說，某些加州賭場便對部分城市給予補助，以改善通往賭場的道路，或是針對地方社區提供額外的執法或安全支援，其他部落對慈善機構或地方政府的補助通常都具有為了商譽而捐贈的特性，而非為了節稅！

博奕徵稅的種類

除了依據政府層級來說明徵稅的種類之外，另外一種有意義的分類方式是根據賭場活動的型式。舉例來說，某一州的水上賭場徵稅制度會傾向於沿用其他州的水上賭場徵稅模式。基本的區分類別為：賭場、水上賭場、賽馬賭場、部落型賭場以及公營賭場。

聯邦徵稅制度

聯邦政府多年來並未將賭場的徵稅制度視為是賺取收入的工具，而是作為一種懲罰性措施，它被設計用來協助各執法單位及檢察官鑑定並控制非法賭場之用，另一個目的是當其他的刑事制裁無法發揮效用或不被認可的時候，它可為徵稅制度提供一個法定的途徑，以懲處那些未繳納各種費用及稅金的賭場。隨著合法賭場數量的增加，廢除及撤銷所有聯邦博奕稅的訴求亦更加頻繁。

一如其他的政府機構，聯邦政府偶爾也會提出應向合法博奕活動徵稅以作為額外收入來源的要求，這樣的提議在1990年代被提出，但從未被國會採納。

吃角子老虎遊戲機的聯邦稅 ── 一個歷史的記號

第一項聯邦政府所徵收的博奕稅是投幣式的賭博儀器稅。它始於1930年代中期，於1980年被廢除。這項稅制的實施方式是：賭場內的每一台投幣式機器每年都須繳交250美元的費用，這便是所謂的老虎機稅，適用於各種投幣式遊戲機，包括全自動撲克遊戲機、基諾遊戲機與21點遊戲機。最初它是一種聯邦稅，多年來也未曾降低費用，但會將所收取到的大部分稅款退還給州政府。在1970年代退款比率為80%，而1980年代則高達100%。當時，聯邦政府將其廢止，但是內華達州與紐澤西州都以州稅的方式繼續徵收。

在老虎機稅施行的期間，關於會計有幾項重要的規定。首先，隔年的稅金應在6月20日當天或當日到期前支付，這造成了任何一家採用會計應計制的賭場在6月30日出現了大量的年終作帳累積問題。同時，這些稅金都是無法退費的；倘若賭場關閉，不會有任何退費情況的發生，但是萬一發生所有權轉移的問題時，新的所有權人便必須承接納稅的責任，因為稅金附屬於機器，當機器移轉之後，納稅的責任便跟著移轉。

聯邦投注消費稅

這項稅金被稱為投注消費稅（《美國法典》第26篇，第4411條），徵收總投注金額的0.25%（1%的1/4）。這些投注金包括投注在運動項目或競賽上的賭押金、投注在彩池裡的總賭款（例如押注在賽狗或是回力球上的彩池彩金），或是樂透彩金。（當然，依照傳統憲法對於政府徵稅所實施的禁令，投注在國營彩票的投注金可免除納稅的義務。）在1975年，投注消費稅的稅率從10%降到2%，在1984年又從2%降到現在的0.25%。

0.25%的稅率適用於政府所許可的投注活動，一旦發現有未經核准的投注行為發生，稅率便會增加至2%。這再次證明了徵收聯邦稅的懲罰動機較高，而非為了賺取額外收入。

完全廢除消費稅的訴求持續不斷地進行著，而現行的稅率實際上也代表了該項稅制的廢除。除了削減稅率外，任何一項由州所許可的博奕活動的各種免稅制度亦相繼施行。在2000年，國稅局曾短暫地試圖向基諾遊戲徵稅，但是最後被內華達州的國會代表所勸退而不再繼續針對這個議題爭論下去。

以會計的角度來看，必定能夠領悟到，針對投注的總金額徵稅，累積起來將會是一筆非常可觀的收入。這樣的消費稅每個月結算並申報一次，報稅所用的納稅申報單是國稅局第730號表格，它必須在每個月的月底依據申報期限來填報，為了配合查帳，這些稅金在會計作帳期限內必須結算完成。

這項稅率的重要性可從下述這篇新聞社論反映出來：

史帕克市運動賽事線上投注網歇業

「榨乾了我們的血」的聯邦投注稅在星期二被歸咎為是促使「贏家系列」（Winner's Circle）歇業的主因。「贏家系列」提供史巴克市的賭客上線登錄賽馬及體育項目的賭金，它在兩年半前開始提供服務。

合夥人Tony Maccioli坦承大環境的不景氣以及愈來愈多的線上投注網競爭對手的加入，造成了公司的問題，但是他表示「真正葬送」他的事業的是這項特殊的稅制。

「聯邦稅（2%）是殺死我們的兇手，在我們還在營業的期間，政府拿走了我們25萬美元的收益，這對一家像我們這樣的小公司而言，實在已經超出我們所能負擔的範圍。」Maccioli還說道：「更糟的是，它向全部的經營項目徵稅，

而非只是針對網路，它是一項具有毀滅性的、違憲的徵稅制
度」。

聯邦投注業印花稅

這項稅收被稱為投注業印花稅（《美國法典》第26篇，第4411
條），是一種特殊的職業印花，它規定任何為他人或代表他人負責
或從事於收取投注金的委託人及代理商或是法律上所謂的「任何法
人」，都須購買此種印花。舉例來說，它不僅僅規定提供賭客線上
登錄賽馬及體育賽事投注金服務的賭場需要負起繳納職業印花稅的責
任，同時也可能促使所有從事投注金收取的員工都必須購買職業印
花。印花的金額是50美元，而在1990年，內華達州大約售出了900張
印花。迄今，由於大量的部落型賭場蔓延，全國大約售出3,000張的印
花，這張印花只適用於投注金與投注行為，並且只針對賽馬及體育項
目的賭金押注、彩池彩金的押注以及樂透彩金押注，在部落型賭場，
它同時也適用於拉標籤遊戲（一種下注遊戲）。公營的彩券及其員
工同樣免繳納此筆稅入。職業印花稅是禁止從一人轉換至另一人身上
的，同時它也是無法退稅的，每年的6月30日之前須完成隔年印花的購
買，申請書及申報單為國稅局所制定的表格11-C；倘若印花在當年度
才購買，稅金便從申請那天開始按照比例結算至隔年年底。

州稅

在討論州所課徵的稅金時，應特別將現階段貫穿美國的組織結
構一併提出來討論，州稅的數量及金額是非常值得注意的。在內華達
州，博奕稅的重要性勢不可擋，**圖3-1**顯示自1988年至2004年，內華達
州全州博奕總收入的成長狀況。在2004年6月30日會計年度結束的時

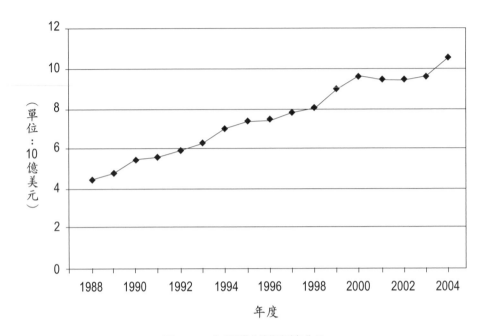

圖3-1　內華達州博奕總收入

候，該州意識到來自於博奕的州稅與許可費用高達8.545億美元，這個
金額共計占內華達州普通基金總收入的48%。

紐澤西州所徵收的稅金在數量上與內華達州不相上下，但是博奕
費用相對於紐澤西州總預算費的百分比卻明顯較低。在其他州，博奕
稅收占州的總收入比更是少了許多。2001年在密西西比州，博奕稅收
的金額達3.317億美元，這還占不到州預算經費的10%。

目前傳統的州稅已被區分成三大收費項目，第一大項是百分比費
用，它針對賭場的博奕總收入徵收部分比例的稅金，第二大項是各式
各樣的許可費用，通常是針對賭場所操作的遊戲或遊戲機的數量，這
項費用可以是由州或是由地方政府來徵收，第三大項則是特別費。

各州例子大大地不同。譬如說在內華達州，存在著一種賭場娛樂
稅，它是一項針對非博奕地區的收入所徵收的百分比費用，在這些地
區，賭場被規定在「娛樂法規」裡。第四大項同時也是最後一項包括

各式各樣適用於其他博奕活動的雜費。在愛荷華州，會徵收一筆3%的特別費存入賭徒援助基金帳戶，該基金用來協助支付該州針對強迫性賭博患者的治療計畫。

在紐澤西州以及其他州由州所課徵的稅金較為簡單，主要原因是因為在這些地區博奕屬於新興產業，但是一般說來，稅制的架構與內華達州的稅制大同小異。在紐澤西州，第一大項的稅是以博奕總收入為主的百分比費用，第二大項是針對地方政府的百分比費用，例如紐澤西州在賭場更新計畫當中所規定的賭場利潤再投資，第三大項則以遊戲及遊戲機的數量為主，包含各式各樣每單位許可費的稅額，最後可能還會規定賭場必須為其管理上的疏忽支付大筆的稅金或是管理費。

總收入的百分比費用

在內華達州以及其他州的百分比費用是依據特定的立法授權單位或是行政法規〔內華達州修訂法規（NRS）第463款，第370條〕而定，這些費用是一項累進百分比，對應總收入金額的多寡而有所增減，在內華達州的實際稅率如**表3-2**所示。這些稅率偶爾會經由立法或行政程序而有所調整（通常都是往上調），最近較大幅度的調整出現在伊利諾州，規定年收入超過2億的賭場應繳納的稅率最高可達70%，而這項稅率原先只有50%，如**表3-3**所示。

表3-2　內華達州總博奕收入之每月百分比費用

月收入	對應之年收入	稅率
$50,000	$600,000	3.5%
$84,000	$1,008,000	4.5%
$134,000	$1,608,000	6.75%

表3-3 伊利諾州新舊稅制結構對照表

舊稅制		新稅制	
年度AGR*	稅率	年度AGR	稅率
<$25	15.00%	<$25	15%
$25-$37.50	22.50%	$25-$37.50	28%
$37.50-$50	22.50%	$37.50-$50	33%
$50-$75	27.50%	$50-$75	38%
$75-$100	32.50%	$75-$100	45%
$100-$150	37.50%	$100-$150	50%
$150-$200	45.00%	$150-$200	50%
$200-$250	50.00%	$200-$250	70%
>$250	50.00%	>$250	70%
入場稅	$3	入場稅	$3

*AGR為調整後總收入（單位：百萬美元）。
資料來源：高盛研究公司。

　　必須注意的是，稅率的分界點是依據博奕總收入的金額而定，這項收入可以如內華達州一般以月為單位，或是如伊利諾州一般以年為單位。舉例來說，年收入2,500萬美元若以月為基準，則代表每個月的博奕總收入超過200萬美元以上。

稅金繳交期限與申報

　　在內華達州，總稅收的繳交期限是在要求申報月份隔月的24日當天或之前，遲繳的罰款（是強制性而非選擇性）是應繳金額的25%——最低25美元，最高1,000美元的罰款。其他的州也有類似的申報及罰款規定，伊利諾州、印第安納州以及密西根州的申報截止期限非常的短。有些時候，這些稅甚至必須在下一個營業日的早上10點以前繳納完畢。

　　一般說來，博奕總收入的百分比費用在本質上是穩定的，但是兩個不同稅率百分比之間的分界點仍有稍稍的一致性，**表3-4**顯示了科羅拉多州、伊利諾州、愛荷華州及內華達州一些典型的博奕總收入百分

表3-4　各州總稅收之比較

博奕收入（百萬計）	科羅拉多州 百分比	稅金	伊利諾州 百分比	稅金	愛荷華州 百分比	稅金	內華達州 百分比	稅金
2	0.25%	5,000	15%	300,000	10%	200,000	6.75%	135,000
4	2%	80,000	15%	600,000	20%	800,000	6.75%	270,000
5	4%	200,000	15%	750,000	20%	1,000,000	6.75%	337,500
10	11%	1,100,000	15%	1,500,000	20%	2,000,000	6.75%	675,000
15	16%	2,400,000	15%	2,250,000	20%	3,000,000	6.75%	1,012,500
20	20%	4,000,000	15%	3,000,000	20%	4,000,000	6.75%	1,350,000
25	20%	5,000,000	28%	6,875,000	20%	5,000,000	6.75%	1,687,500
37.5	20%	7,500,000	33%	12,187,500	20%	7,500,000	6.75%	2,531,250
50	20%	10,000,000	38%	18,750,000	20%	10,000,000	6.75%	3,375,000
75	20%	15,000,000	45%	33,750,000	20%	15,000,000	6.75%	5,062,500
100	20%	20,000,000	50%	50,000,000	20%	20,000,000	6.75%	6,750,000
200	20%	40,000,000	50%	100,000,000	20%	40,000,000	6.75%	13,500,000

比費用，在假定各個不同年收入的情況下，稅賦壓力也可能大大地不同。

博奕總收入的定義

無論是非正式或是在正式的法庭上，針對博奕總收入構成因素的定義，一直存在著大量的爭議。內華達州現今的法律定義博奕總收入為所有贏得的賭金，只有在輸掉了所有賭金的情況下，該筆收入才為零，而針對金錢或商品，或是其他提供給顧客的促銷折扣，並無任何的減免，這還包含了支付給玩家俱樂部會員的現金或商品，這些支出都被認定為一般營業費用。

但是，針對賭場某些促銷計畫裡的賭注，支付給顧客的現金或代幣面額則可扣抵，而賭桌遊戲的贏家若使用「買一送一優惠券」（"two-fer" coupons），或是以一對一比賽作為籌碼，那麼支付給該名賭客的獎金亦可獲得減免。

其它博奕總收入的扣除額包括支付一些定期費用的開銷，例如中獎累積投注或是與具有獎金累積特性的賭桌遊戲相關的賭注，例如加勒比撲克（Caribbean Stud）或任逍遙（Let It Ride）。這項規定的確允許了某些附加在博奕獎金上特定贈獎的減免扣除額。舉例來說，假使某個吃角子老虎遊戲、基諾遊戲或是賓果遊戲提供鑽石或是一輛汽車作為贈品，那麼購買該項贈品的支出便可從博奕總收入裡扣除。最後，由先前的賓果遊戲所贏得的額外免費遊戲的支出，在申報總收入時亦可減免。

倘若賭場有自己的內部連結遊戲（非紙牌遊戲），例如跨區累計的吃角子老虎機，那麼賭場或許可以按遊戲支出的比例分配減免博奕總收入。有些特殊的規定是由遊戲操作者及賭場（地點）之間自行簽訂的合約，同時在與賭場內部連結系統相關的競賽或聯賽裡所頒發的

全部現金與非現金獎品，皆可獲得減免。一般法律規定商品或其他促銷津貼的支出是不可扣除的，唯獨這項例外。

在計算博奕總收入時，出現了兩項爭論，第一項爭論圍繞著回扣、定期買進籌碼或是撲克牌遊戲的佣金問題打轉，這些所得以傳統的觀點看來，並非由賭場真正贏得，但是對賭場而言，也是收入的一部分。第二項爭論牽涉到收到博奕所得的時間點，獎金可能會以某種信用票據，也就是所謂的借據先代替，而真正的現金有時候在未來才會收取。內華達州長期以來的施行慣例，在其他州的徵稅過程中，事實上也無多大改變。

撲克牌遊戲回扣、定期籌碼買進及佣金

博奕總收入在法律上的定義是「贏得的總獎金扣除輸掉的總賭金」。內華達州博奕管理局進一步定義總收入為「博奕執照持有人所獲取的總金額，包含部分回扣、定期籌碼或是其他為了取得遊戲特權而收取的額外報酬」。曾經有訴訟案件挑戰這項廣義的定義，並質疑撲克牌獎金無需申報總收益稅的部分，還未來得及等到審判結果出爐，在1981年，內華達州州議會便通過重新定義總收入的法令，以消除任何關於哪些要素構成總收入的誤解、模稜兩可的說法或是爭論。這項法令現在也要求納入撲克牌回扣以及其他博奕總收入裡類似的項目。

借據與信用票據

關於總收入特性的第二個議題是，賭場若開立信用額度給玩家，而玩家尚未付現卻贏得獎金，那麼這些獎金便無須申報。根據內華達州博奕監管局第6.080條規定，以信貸方式投注所贏得的獎金（票據或借據）在付清現金以前，都不屬於博奕總收入的一部分，為了說明信

貸投注所產生的差額，現行的博奕總收入計算方式如下所示。

營運的淨所得：現金及賒欠款	$6,854,358
扣除：信貸投注的金額	
1. 扣除未償付的信貸金額	
在期限內核發	（385,000）
2. 加上信用票據	
在期限內收帳	173,000
信貸投注淨額	（212,000）
博奕總收入申報金額	$6,642,358

接下來，在結清借據的385,000美元之後，博奕總收入將在同一時間新增這筆金額。這種以收現為申報博奕總收入的方式，是依據博奕管理局第6.020條的規定，不過企業的財務報表可能還是以完整的累進方式呈現。

監管單位非常擔心的另一個問題是濫用票據的可能性，現金可能會以信貸的方式被轉移至賭場外而無法收帳，或是甚至必須花費很大氣力才收得回款項。依據大部分的州法規定，倘若監管機構判定有下列任何一項或全部的情事發生，那麼州政府所課徵的總收入將會包含未收帳的借據（關於這項條款，內華達州明定的法令如下所述）：

1. 借據未被妥善運用，或是未具備能確保欠款會合理償還的充分資料。
2. 在核發信用額度之前，無法證實該申請人信譽是否良好。
3. 沒有證據顯示賭場會盡其所能去收取這些借據的帳款。

州政府基本的立場是，假使信貸額度出現不合理的增加，那麼這些增加的金額便應該申報總稅收，無論其是否已收款。借據若減少其償還金或是調整為比票面價還低的金額——只要這樣的調整能被證實

是善意的，例如是為了平息糾紛、維護某位顧客的信譽或是確保部分還款——便不受上述法令的約束，而減少的欠款亦無須申報總收入。這個做法顯然是一種對策，為了同時以公告賭場欠稅金額的方式減少不合規定的借據發行，以及對信貸管理不當的業者施加懲罰，以藉此促進信貸借據的核發、控管與收款的品質。

內華達州執照許可費

內華達州

　　內華達州所施行的許可費收費制度可能是最複雜、也是最完善的。這些費用依據博奕執照的種類以及賭場內遊戲機與賭桌遊戲的數量而有所不同，這些費用也已經歷了70年以上的發展，其他「較年輕」的博奕轄區則傾向於徵收較少的費用，其整體徵收制度亦較簡單。內華達州不僅稅務名目繁多，管理制度亦相當複雜，繳稅期按季也按年，某些稅率按年度來計算，某些則按季度來計算。內華達州稅制的稅率與其他細節可參考博奕管理局網站：http://www.gaming.state.nv.us。

年度老虎機稅

　　第一項按年度徵收的州稅是老虎機稅，由「內華達州修訂法規」（NRS）第463.385條例所授權。這項稅務取代了原先的聯邦老虎機稅，費用為一年250美元，在下個營業年度的前一年6月20日前，就必須預先繳清。另外一條法規是規定賭場新增的遊戲機須按月支付等比例的費用，而遲繳的罰款則為到期應繳稅金的25%。除此之外，在所有權更動的情況下，依據內華達州修訂法規第463.386條的規定，允許

少部分稅金移轉的情況發生，但是倘若賭場大部分的股權皆移轉至新股東，那麼新的業主必須再支付這些費用。

　　聯邦老虎機稅以每組機械裝置為單位徵收250美元的稅金，這種方式經常造成賭場內的老虎機或是其他投幣式裝置數量上的混淆。特殊的老虎機——包括多重線軸投注機、圖騰柱老虎機或是三台或四台機器連成一排，只用一只把手操縱——這些機器的稅金計算是依照機器內部的線軸數量而定。

　　這種稅制與內華達州形成直接的對比，內華達州將老虎機或是投幣式裝置的數量視為是擁有不同操縱把手的機器數量，或是以較新型的機器來說，個別的遊戲按鈕的數量。簡單來說，舊聯邦法以「機械構造」來計算機器數量，州法則以「把手」來計算。這使得在計算賭場內的老虎機數量時，時常會出現微小卻棘手的差異。

州年度執照許可費

　　州的年度許可費是依據內華達州修訂法第436.380條的規定依法徵收，它的計算方式是根據賭場運作的遊戲總數，而遊戲數量的計算並不包含不具「累進性質」的撲克牌遊戲，例如基諾與賓果遊戲，而類似21點、花旗骰以及俄羅斯輪盤等遊戲則納入計算，許可費依照遊戲數量的變化來徵收，如**表3-5**所示。

　　稅金通常會隨著遊戲數量的增加而增加，但是對於提供5至16種遊戲的賭場而言，平均每種遊戲看來似乎需承受較重的稅賦壓力。舉例來說，擁有5種遊戲的賭場，每項遊戲需支付350美元的費用，總共需支付1,750美元，擁有16種遊戲的賭場，每項遊戲需支付1,000美元的費用，總共需支付16,000美元。但是，一間擁有100種遊戲的超大型賭場，總共需支付32,800美元，平均每項遊戲328美元的費用。

　　少部分法規會將賽馬與運動簽賭列為課稅項目裡的一項「遊戲」，而撲克牌遊戲以及其他以回扣而非累積賭金的方式進行的其他

表3-5 內華達州年度准可費（未受限博奕執照）

遊戲數	費用
1個遊戲	稅金額$100.00
2個遊戲	稅金額$200.00
3個遊戲	稅金額$400.00
4個遊戲	稅金額$750.00
5個遊戲	稅金額$1,750.00
6-7個遊戲	稅金額共$3,000.00
8-10個遊戲	稅金額$6,000.00
11-13個遊戲	每一個遊戲$650.00
14-16個遊戲	每一個遊戲$1,000.00
17個遊戲以上	$16,000.00，超過16個遊戲，每個遊戲增加$200.00

遊戲則不列入計算範圍。最後，遊戲數目以逐項加總同一賭場內較小型的、一間間遊戲區內的單項資產的方式產生。

　　儘管年度許可費與老虎機的年度課稅有相同的新雇主轉讓的限制，但州法並未提供營運未滿一年的賭場按月付費的方式。以年度為基準的稅金須於下一個日曆年度到來之前的12月31日前繳納完畢，遲繳的罰款是強制徵收的，金額為總欠繳稅金的25%，內華達州年度許可費的申報表格為NGC-2。

未受限老虎機的州季度老虎機許可費

　　下一項州許可費是針對未受限的吃角子老虎機運作方式，主要用來區分未受限制以及受限制的老虎機許可執照之間的差別。受限的許可制規定在任何一個地點所放置的吃角子老虎機皆不能超過15部，而未受限的許可制則可超過16部以上，或是結合21點、花旗骰、基諾或是賓果等其他遊戲任何數量的老虎機。這項稅金是依據內華達州修訂法規（NRS）第463.375條規定課徵。

　　該筆稅金每季每台機器徵收20美元。如同前述，內華達州對於

一台老虎機或是投幣式遊戲機的定義並非以內部線軸的機械裝置來計算,而是以賭場內的機台數來計算,雖然這筆稅金被稱為年度費用,但是它必須在每季結束之前繳納完畢。在季度期間,沒有任何規定允許業者可按照比例繳費,新雇主的轉讓權與前述各項費用相同,遲繳的罰款一樣是強制徵收欠繳稅金的25%,申報表格為NGC-15。

遊戲之單一季度許可費

單一季度許可費是依據內華達州修訂法規(NRS)第463.383條規定來課徵。其運作非常類似於州年度許可費,這項稅務以賭場操作的遊戲數量為基準,而且不應該被混淆的是,它是除了前述的季度總收入百分比許可費之外,還必須徵收的一項費用。某一地點的遊戲數目計算方式與年度費用計算方式相同,費率對照表如**表3-6**所示。必須特別注意的是,這些是年度的稅率,但是同樣是以季為單位來徵收。這些費用在每個季度最後一個月的最後一天到期,並須完成下一個季度的繳納,每季費用都須預先繳納,並且應以該季預期會運作的遊戲數

表 3-6　博奕季度許可費(未受限的博奕執照)

遊戲數量	應付費用
針對未受限博奕執照持有人經營10種以內的遊戲	
1 種遊戲	總金額 $12.50
2 種遊戲	總金額 $25.00
3 種遊戲	總金額 $50.00
4 種遊戲	總金額 $93.75
5 種遊戲	總金額 $218.75
6-7 種遊戲	總金額 $375.00
8-10種遊戲	總金額 $750.00
針對未受限博奕執照持有人經營10種以上的遊戲	
1-16 種遊戲	每一種遊戲$125.00
17-26 種遊戲	$2,000.00加上第17-26種遊戲每一種$1,200.00
27-35 種遊戲	$14,000.00加上第27-35種遊戲每一種$700.00
36種或36種以上的遊戲	$20,300.00加上超過35種以上的遊戲每一種$25.00

目為基準。

　　季度費用一開始會非常低，但是在賭場遊戲數量達到17至26種、也就是每項遊戲最高收費達到1,200美元的時候，這筆費用會急遽上升。然後在晉升為超大型賭場之後，費用再跌落至每種遊戲只收25美元的水準。每增加一種遊戲便增加收費，一直到遊戲數量達到最大值之後才降低費用的稅制模式，使得這些中型賭場承受了同樣重的稅務負擔。在季度期間，無按比例納稅的規定，但是相同的普通法則適用於所有權的轉讓，遲繳則必須額外支付到期稅金的25%，作為標準罰款。關於這項費用的相關訊息明列於申報表格NGC-15當中。

有限制的季度老虎機許可費

　　這裡所討論的最後一項州稅只適用於有限制的老虎機許可場所，它是依據內華達州修訂法規（NRS）第463.373條規定來課徵。這些許可證適用於任何一個老虎機數量少於15部、並且沒有任何其他賭桌遊戲的場所。這些小型賭場被要求每季每部遊戲機需支付81至141美元的費用，這些費用在下一季到來之前，便須預先在前一季最後一個月的最後一天到期並繳納完畢，同樣是以該季預期會運作的老虎機數目為基準。適用於未受限老虎機稅且按比例繳納、股權轉讓以及罰金的相關規定同樣適用於其他的老虎機許可費用。申報表格一樣是NGC-15。

賭場現場娛樂稅

　　下一項州稅類型是非常獨特的內華達州稅，它並非針對博奕收入，而是針對在賭場處於「娛樂狀態」時所收取的入場費、商品銷售、食品點心或是其他服務的費用，而「娛樂狀態」被廣泛定義為現場演奏或是其他歌舞表演。這筆稅依據內華達州修訂法規第468A條規定課徵，基本的稅率是上述費用總金額的10%。就總金額來說，賭場

娛樂稅是第二大稅收，在內華達州僅次於季度總所得稅百分比。

賭場娛樂稅由於各式各樣的原因，已遭受許多法律上的質疑，最主要的問題是難以界定賭場是否處於「娛樂狀態」，判斷上微小的差異——例如在一間封閉的玻璃間裡，而不是在有走道直通賭博區的開放空間裡進行表演——使得在評估一般賭場空間的餐飲稅收時，額外產生了一大筆的金額。這些評估同時也引發了大量的稅制爭議，在2003年初期，這些爭議造成現場博奕稅重大的修訂，修訂後的法規有助於界定這項稅制的施行範圍。

受限制的執照許可人在下列三項條件全部都符合的情況下，須依法繳納現場娛樂稅：

1. 現場娛樂活動是在經營場址內進行。
2. 有收取入場費或是飲料最低消費。
3. 提供現場娛樂的場所內，最大的餐飲／住宿空間經消防隊長或其他官員判定至少可容納300人以上。

這筆稅金按季繳納，在前一個日曆季度的最後一個月的10號當天或之前便須繳納完畢。

凡是持有50部以上的老虎機執照、5種以上的遊戲執照或是上述的任何組合，並且在一間擁有最多可容納7,500人次的住宿或座位場地裡，提供現場娛樂表演的未受限執照持有人，皆必須繳納現場娛樂稅。針對老虎機執照少於51台、遊戲執照少於6種或是上述任何組合，這筆稅只適用在娛樂表演的最大場地至少可容納300人次住宿或是座位的情況，並且該場地是有收取入場費的。

此筆稅金的費用為現場娛樂狀態下，支付食物、點心、商品及入場費或是其他相關費用總金額的10%。現場娛樂狀態始於娛樂表演開始時，或是起始於任何一項費用，例如入場費、娛樂費、最低消費、餐食費，或是類似費用開始支付的時候，端視哪一項費用先被支付。

有一項特殊的稅率適用於大型表演場地，凡是能在一個至少容納

7,500人的最大住房量／座位數的場地內，提供現場娛樂表演的未受限執照持有人，皆能享有5%的稅率優惠，但僅限於入場費的部分。

近來的修訂已包含以月為單位計算並繳納稅金，目前納稅到期日為每個月的24號，繳納的是前一個月的費用，而遲繳賭場娛樂稅每個月的罰金現在為欠繳金額的1%，所有賭場娛樂稅的申報表格為NGC-11、12以及13。

雜項州稅及費用

內華達州實施了一些雜項稅及費用的課徵制度，這裡所討論的僅限於規律的、定期的費用與稅收，而不包含類似執照的審查費、申請費，或是其他由州政府所徵收的一次性費用。

第一項雜項稅是針對不同新聞服務的賽事消息宣傳，這筆所謂的「電匯費」稅金，如內華達州修訂法規第463.450條所明訂，為提供賽事或運動投注服務所收取的電匯費的4.25%，在各種賽事投注費用的法規部分，並無明文規定這項稅制。但它們每季到期一次，採後繳制，在每一季最後一個月的最後一天之前繳交完畢即可，遲繳罰金的費率同其他州稅。

第二項雜項稅是針對彩池彩金的投注，課徵稅率為彩池總押注賭金的0.25%。這個費率與聯邦政府針對賽事投注總賭金所徵收的消費稅相同，州的彩池彩金稅只適用於賽事或運動項目的押注，不包含賽馬或賽狗。賽事投注為博奕總收入的標準稅制所規範，它被認定是賭場總收入的一部分，這項稅金依據內華達州修訂法規第464.040條徵收。在內華達州，主要是針對回力球項目，但現在幾乎已不存在了。這筆費用按季度繳納，採後繳制，期限為每季最後一個月的最後一天。

第三項是針對賭博設備或機器的製造商、經銷商以及批發商而徵收的雜項稅，其中未包含鋼珠遊戲機。這筆稅金的算法是：許可的製造商無論是初次核准或是重新申請，每年須繳納500美元。同樣地，經

許可的經銷商或批發商，無論是初次核准或是重新申請，每年均須繳納200美元。製造商的費用為年繳一次，採預繳制，在下一個會計年度來臨前的6月30日之前繳納完畢。這些雜項稅並無標準的申報表格，徵收這筆費用的主要目的是為了規範及要求博奕製造商註冊並申請核准，而非為了增加收入來源。

內華達州的地方博奕稅

內華達州的地方稅制分為兩種類型，第一種是單一稅制，稱為郡季度許可費。州本身代表郡促使法令通過這項稅制的徵收，這筆稅以1931年首次通過博奕合法化之後，為地方政府謀取更多的資金為目的！稅金繳交給郡長，隨後便將現金轉至郡財庫以作為郡一般資金之用，這筆稅金的管理（徵收與支出）完全是地方政府的事情，只有立法部分是州政府的產物。所有郡內的博奕業者都必須支付郡季度許可費，無論是否還有任何其他的郡或市費用必須繳納。

郡季度許可費的稅率依據內華達州修訂法規第463.390條規定，如表3-7所示，該表詳列每個月的稅收金額。

郡季度許可費按季度預先繳納，在前一季的最後一天結束之前便必須繳納下一季的費用，股權轉讓的法律規定略述於內華達州修訂法規（NRS）第463.386條，這筆稅金通常是可以隨著機器或遊戲的申請者的轉換而轉讓，遲繳的罰金以欠繳費用的25%為主。

表3-7　內華達州的郡一般季度許可費

類別	每月金額
撲克牌遊戲（非累計籌碼性質）	每張賭桌每個月25美元
賭桌遊戲（21點、花旗骰等）	每種遊戲每個月50美元
吃角子老虎機	每部機台每個月10美元

地方條例

　　內華達州的第二種地方稅制是依據郡或市所施行的地方條例規定。附錄7概述了郡或市實際上所徵收的稅。這些地方稅相當的廣泛，郡與郡之間、市與市之間的差異性可以非常大。儘管如此，仍然存在著一些共同點。

　　地方稅通常施行於轄區內的所有博奕場所。因此，一個位在聯合市內的賭場，可能必須同時繳納郡條例與市條例所規定的稅金。倘若這間賭場位於聯合市以外的轄區，那麼它只需繳納單筆地方稅給郡政府。這項規定的例外發生在克拉克郡（Clark County），在當地即使賭場位於聯合市內，也無須繳納郡條例所規定的稅金，因此位在拉斯維加斯市的賭場只需支付拉斯維加斯市的稅金。另一個不同的情況發生在沃舒郡（Washoe County）。在當地，位於雷諾市及史帕克市這些聯合城市內的賭場繳納一項費用，而位於這些聯合市之外的賭場繳納的則是另一項稍高的費用。在沃舒郡，位於雷諾市的賭場必須繳納費用較低的沃舒郡稅以及雷諾市市費。表3-8顯示各種遊戲的費用，這些差別顯示地方政府想藉此釐清稅賦的雙重壓力並減緩賭場的部分負擔。

　　內華達州的地方稅擁有一大堆五花八門令人困惑的法令規定。舉例來說，在沃舒郡，郡層級的稅在季度開始的第一天之前都不算到期，但是仍然可以預先繳納。而針對在季度期間新增的遊戲及老虎機，的確也有按比例付費的對照表，但是法律並無明文規定遲繳稅金的罰鍰，同時也缺乏查封機台禁止其繼續運作的機制。

　　州議會已通過一項法令，此項法令是資產稅以及開銷縮減計畫的

表3-8　沃舒郡的博奕稅率

種類	適用稅率
撲克牌及其他非累計性質的遊戲	每年25美元
吃角子老虎機	每年50美元
所有其他遊戲	每年25美元

一部分，限制地方政府逐年增加徵收稅金的金額。根據NRS第463.395條的規定，地方政府徵收的博奕稅在1981年4月27日被限定在某一適當額度，這次對於地方政府收費的凍結已遠超過一般針對其他政府收費所施行的限制，它限制了地方政府針對轄區內生活費增加以及人口百分比增加所提高的課稅金額，這個舉動是為了避免地方政府過度地增收地方博奕稅及費用。

紐澤西州的賭場稅制

紐澤西州與賭場稅制相關的法令規定如下所述。整體來看，他們與內華達州的法令有大致相同的架構，為取得經營權需繳納年度許可費，再加上州政府所課徵的總收入稅，目前在大西洋城，地方政府並未徵收特定的博奕許可費。

紐澤西州的聯邦稅制

施行於大西洋城賭場的聯邦稅制與施行於內華達州的賭場是相同的，由於現行的聯邦法規只適用於競賽及體育項目投注，而這兩項在大西洋城的賭場都是被禁止的，因此聯邦政府的徵稅制度，對於紐澤西州而言完全起不了作用。聯邦政府施行的老虎機舊稅制已被紐澤西州的州稅所取代，新的州稅制度近似於內華達州的稅制。

紐澤西州稅制

以州的層級施行於紐澤西州大西洋城賭場的稅制及收費如下所述：

1. 年度州許可費
2. 年度設備（吃角子老虎機）費
3. 總收入稅
4. 賭場再投資稅

年度州許可費

州許可費對於首次申請及之後重新換發的業者都是一筆固定金額的費用，首次申請的費用至少為20萬美元，每半年更新一次的費用則不會少於10萬美元。在考量各州監管執行單位進行監管任務時所負擔的全部開銷之後，才能夠確定實際的許可費。這筆監管費用會被以州許可費的方式分配至各個賭場，許可費的分配並不是根據個別賭場的監管開銷，而是由所有的賭場平均分攤監管機構的總管理費。關於許可費的法令明確規定於「紐澤西州賭場管制法」（NJSA）第5條第12至139款的內容。一如內華達州的情況，許可費並非依據賭場內的遊戲或老虎機數目來徵收，年度許可費是禁止退費及轉讓的，法令並未提及未滿一年許可費的計算方式，也未明訂重新換發執照的確切時間。依照現行的施行慣例，首次申請者有效期限為1年，重新換發者為2年，沒有固定的到期日規定。

年度設備（老虎機）費

這項稅制則是屬於聯邦老虎機稅的紐澤西版本，依據紐澤西州賭場管制法第5條第12至140款的規定徵收，每部遊戲機每年須繳納500美元，這筆費用在每年的7月1日前到期，應繳納的金額以當天所有使用中的老虎機總數為基準，多餘的機台可能會按比率新增費用，這筆稅金是不可退費的，但是可以隨著機台轉讓。

總收入稅

紐澤西州徵收8%的賭場總收入稅，總收入稅的法源根據是紐澤西州賭場管制法（NJSA）第5條第12至144款規定，未收款的賭場信用票據（借據）可減免繳稅金額，但是包含借據在內，最多只能扣除至總收入的4%，依據紐澤西州總收入條例的規定來計算稅金的例子如下所示，計算方式非常類似於內華達州的算法。總收入稅的繳納期限根據博奕監管委員會的規定為每週到期一次，但是法定期限則按月計算，繳納截止日期是次月的10日，填具前一年度的年度總收入報表的截止日期為3月15日。

總賭金：現金與信用票據	$6,854,358
扣除：信用票據校正金額	
（實際未收款或是總賭金的4%，兩者當中較低的金額）	
實際未收款　　　212,000	
總賭金的4%　　　274,174	
	（212,000）
呈報紐澤西州課徵8%稅收的金額	$6,642,358

賭場再投資稅

除了8%的總收入稅，還有另外一筆稅（同樣以總收入為基準），一般稱為1.25%的地方再投資稅，法規裡明訂的實際稅率為2.5%。當賭場在社區或是在獲得認可的再投資計畫裡的總投資金額，未達到或未超過總收入的2.5%時，便必須繳納這筆稅金，這項稅收的目的可確保大西洋城的持續發展，或是以類似繳納金額的方式，使政府能夠將這筆金額直接運用於社區發展上，賭場在盡到繳納投資稅義務的同時，也能夠經由取得投資稅額扣抵來獲得補償，這些稅額可透過購買賭場

再投資發展局（CRDA）的債券，或是透過直接投資發展局所認可的計畫之方式扣抵。賭場再投資稅額扣抵的總額是投資數目的2倍，占賭場總收入1.25%的投資金額可扣抵2.5%的稅。法律上規定稅額扣抵的目的是為了鼓勵賭場投資，而非單純的納稅。附錄8說明了以州為單位，每項博奕稅主要組成要素的總表。

稅所得款分配

　　向賭場徵收的各種許可費與稅收所得款的分配，是一件相當重要的事情。一般說來，稅收所得款大部分歸屬於州的一般基金，而紐澤西州的分配方式一如內華達州主要稅收的分配方式，是非常簡單易懂的。但是內華達州有一小部分的稅收，例如郡季度稅及老虎機稅，卻非常複雜，而長久以來，內華達州一直依賴博奕稅作為其主要的收入來源，這使得分配方式更加的複雜。此外，多年來也一直存在著複雜的政治協商，這些協商影響了稅所得款分配的對象及方式。

　　對於較新的博奕轄區而言，博奕稅款的分配似乎傾向於採取較簡單的方式，亦即大部分的資金皆歸國庫，在非部落型賭場存在的地方，所有的州都要求百分比費用須收歸國有。在某些情況下，這些稅款會被專項撥款用於某些特殊用途，例如教育或學校補助。除此之外，大部分的許可費及州設備費也會為州所保留。

　　在大部分擁有水上賭場的州內，除了州百分比費用之外，還會索取入場費，這些入場費為州政府所徵收。在路易西安納州以及密蘇里州，收取的這筆款項會分配至地方政府，而另一個不尋常的狀況發生在愛荷華州及新墨西哥州，有一種稅（以賭場總收入為基準）在這些州是分配給賭徒援助基金，作為支付治療強迫性賭博行為之用。

州博奕稅之專項撥款

除了在不同的政府轄區分攤博奕稅收的計畫之外，內華達州以及其他州為了某些特殊目的，還將專項撥款納入稅收分配體制當中，附錄9說明了內華達州、紐澤西州以及其他州的博奕稅收專項撥款的部分實例。

在部落型賭場的例子當中，全部利益均享的結果是將這筆錢分配至部落委員會，以用於地方政府的內部組織。聯邦部落型賭場授權立法，印第安博奕管制法案要求部落明確說明，預先且連同美國印第安博奕委員會（NIGC）的核准——亦即來自於部落型賭場的資金將會如何被分配至各個部落。部落式的分配通常會採用下列三種方式：(1) 普遍支持教育、公共醫療衛生服務、住房供給與原住民保留區的發展；(2) 支持其他經濟發展活動，以及(3) 人均分配給個別部落成員。

儘管一開始並非所有的部落都會明確指出人均分配這種方式，大部分的部落卻已發現這種方式非常受到部落成員的歡迎，而許多部落支出計畫也相繼修訂為目前將個別款納入計畫的方式。倘若部落只有少數幾名成員，而賭場經營得相當成功，那麼這些分配金可能會累積成一筆相當大的金額。這種分配方式已產生了吸引額外成員加入部落的效果。接下來，便會對部落批准成員資格的流程帶來壓力，人均付款以及成員加入賭場的許可或拒絕便成為許多爭議及批評的來源。

稅款及許可費的現金流規劃

定期繳納的稅金及許可費對賭場而言，可能會是一筆龐大的金額。同樣地，時間點也非常具有爭議性，為了能夠清楚說明，先想像一下一間擁有賭桌遊戲及2,400部老虎機的內華達州賭場，每部機器的年度老虎機稅是250美元，那麼總金額便是60萬美元。在內華達州，這筆金額必須在每年的6月20日前完成繳納（在紐澤西州是6月1日），這

是一筆賭場應妥善預先考慮到的龐大現金支出。6月20日的支出後面緊接著的是6月30日，亦即賭場娛樂稅5月份的分期付款到期日。而7月24日則是博奕總收入百分比費用的每月分期付款到期日。7月31日，年度未受限老虎機許可費（每部機器每季20美元 × 2,400部機器＝48,000美元），以及25,800美元的季度單一費用也將到期。**表3-9**說明了到期的稅金計算方式。

　　然後，假設在6月20日至7月31日之間的45天內，為了繳稅而有將近290萬美金的現金支出，其實還算合理。雖然上述的這些稅款當中，有許多顯示的金額已從顧客處扣除，例如賭場娛樂稅，但其他所有的稅皆必須從淨得的總收入當中支付。賭場為了擴張與更新，而必須承受每日的營運支出與資本需求的沉重負擔下，現金流的規劃更是必不可少。

　　最後一點須提醒的是，上列的稅款未包含郡或是聯合市各自的許可條例裡，規定應繳費用的到期日。同時，這些稅款也未包含定期業務、餐館或是酒類牌照的費用，這些項目應額外加入博奕稅當中。

共享遊戲與老虎機稅制

　　在某些情況下，設置在一間賭場內的老虎機及偶爾出現的賭桌遊戲實際上是由其他獨立的個人或事業體所經營。這些遊戲與老虎機經常被稱為共享老虎機或遊戲。標準的企業協定會要求場地（亦即賭

表3-9　現金流實例——博奕稅到期日

日期	稅目	每單位金額	應付總金額
6月20日	年度老虎機稅	$250	$600,000
6月30日	賭場娛樂稅	$5,000,000的10%（預估）	500,000
7月24日	總收入百分比費用	$30,000,000的5.75%（預估）	1,725,000
7月31日	年度老虎機許可費	$20（每季）	48,000
7月31日	季度單一費用	按比例收費	25,800
		總　計	$2,898,800

127

場）接受一部分的利潤，而機台或遊戲的所有人接受其餘剩下來的利潤。內華達州修訂法規第463.370(4)條明訂場地（例如賭場）所有人必須負責繳納季度總收入的百分比費用，但是遊戲所有人則須分攤稅款。相同的通則亦適用於所有其他的博奕稅及許可費，除非特定的地方法令或條例規定不同的處理方式。

在執行這些程序的過程當中，場所（賭場）被視為執照持有人，它必須承擔繳納所有稅務及費用的責任。然後，應支付的費用總額按季（或較小型的場所則按年度）被計算出來，在決定賭場所有人應分擔的費用之後，賭場會將發票寄給機台所有人，以通知其應分攤的部分，透過這樣的方式，便可達成公平分擔費用的目的。

這些協定會隨著賭場所有人的不同而有所不同，而共享協定的某些特定條款決定了與賭場相關的所有支出的分攤比例。但是依照法規的規定，在任何情況下，場所（亦即賭場）的執照持有人須全權負責最後費用的繳納。

博奕稅的會計爭議

幾項具會計性質的重大爭議出現於州與地方政府的賭場徵稅制度當中，它們包含了稅金、許可費以及費用預付或增加的結帳部分，以及核對這些稅金與許可費預付或增加部分的稽核程序。稽核程序的部分留待稍後的章節再行討論。

預付的博奕稅及許可費

根據本章前幾段的敘述，可得知多數許可費用及稅金必須預先支付，這使得大部分賭場的帳冊上，新增了一項龐大的稅金及許可費帳目，這些稅金當中最重要的一項便是按月計算的總收入百分比費用。當一間新的賭場開張之後，在執照尚未核發之前，賭場習慣上會先支

付一筆保證金或現金，金額等同第一個月或第一季的費用，這項規定是為了保障州稅的繳納。預付金額的計算方式有好幾種，它可能會由法令明訂為第一期稅金的2倍（例如內華達州），或是由以某種評估程序為主的行政法來制定。預付的時間與金額可能會依據賭場實際開張的時間、首度開張的賭場範圍，以及博奕收入的法律定義而有所不同。

在第一個月之後接下來的每一個月，許可費被認定是必須預付的款項，但是金額以前一個月的博奕總收入為準。第一期支付兩倍的費用只適用於新賭場剛開張的時候。

財務報表陳述

在得知博奕稅包含大筆繳納金額的前提之下，在這裡建議幾種稅金作帳的處理方式。預先支付的費用——例如州、郡以及地方單一許可費——一般應視為預支項目，既然預支了整季的費用，那麼該筆款項在中期報告裡，通常以月為基準攤還。有少數幾項稅款，例如聯邦投注消費稅，在月底的時候會自然成為應支付債務，就某方面來說，類似於其他應支付的稅款。

最大筆的稅金來自於總收入百分比費用。在已知第一期須預付稅金的這種特殊制度的前提之下，會計作帳方式可能會相當複雜，而且複雜度還會更高，因為這筆費用的預付金額並不符合資產的嚴格定義。但是仍然有幾種替代方式來說明預付兩倍金額的部分，同時也能確保支出帳目的記錄是正確的。第一種替代方式是在繳納完畢之後，將其完全記錄為支出款，第二種替代方式是將其完全記錄為延期款，第三種替代方式是以某種方式將該筆款項區分為支出款項與延期款項。

倘若這筆費用在繳納之後，完全被記錄為支出款，那麼會有一筆額外的季度稅支出被記錄在第一年的營運中。為了避免資料的曲解，

這筆費用在完成繳納後，某些部分應被記錄為延期款，這項延期款會一直維持到執照效期結束。由於執照持有人在月底或接近月底的時候中止營運，便無須繳納額外的費用，因此我們可就此推斷，款項兩倍的部分以傳統的資產觀點來看，具有某種未來的效用，所以適合被歸類為延期資產。

在預付金額的支出方面，有一種替代處理方式是將兩倍繳納金的半數視為是一項由課稅單位所持有的長期押金，而不是未來的債務，而另外半數則視為是預付的支出項目。在施行這種預付機制時，適合的會計處理方式是以月為單位計算實際到期的總收入百分比費用，一旦確認月繳金額，那麼之前被視為是押金的預付稅款便能以計算出來的金額分期攤還，而相對應的支出也因此能獲得確認，這種方式使得收入及支出在賺取收入、產生債務的階段，能夠取得最正確的一致性。

另一種關於支出的作帳替代處理方式是，一開始便將全部雙倍的支付款項分類，並視為是預付的開銷，這些項目一直維持其原來的金額而未被分期攤還。但是為了使收入與支出一致，每個月的花費還是會自然增加，當下一筆稅款出現的時候，增加的債務便自動消除，而預付的開銷還是維持不變。

內華達州會計師學會（CPA Society）的會計原則委員會（Accounting Principles Committee）建議，應在賺取收入及計算許可費的期間，加入重新換發的許可費，計算收入的重點被視為是財務報表的主要目的。如果直接相關的話，營運的第一個完整季度的雙倍稅金部分應被記錄為一項延期款，這筆延期款不應被列為開銷，除非執照被終止。只要定期新增支出適當調整，稅款應被視為是預付開銷或是被視為是押金，在支出類別這個部分關係並不大。

第二篇　賭場會計

第4章

賭場收益流向

　　本章探討賭場收益會計的基本概念，它說明了賭場會計在控制、系統以及程序上真正獨特的部分。瞭解這些賭場收益流向的重要性再怎麼被強調也不為過。多樣性、複雜性及收益帳戶業務與兌換或出納業務的混雜性製造出一種環境，在這樣的環境下，即便是經驗老道的門外漢可能也無法理解賭場收益的真正流向。第二重要的是，我們必須承認一旦瞭解賭場的收益流向，便能夠確實掌控它們，也能檢測控制的成效，最後整個賭場的營運便能為適當的審計監督與複審所約束。

賭場會計組織

　　要瞭解賭場收益流向的第一個步驟就是認識會計人員、他們之間的工作關係、會計的整體組織，以及在這個架構裡，賭場收益會計部門所扮演的角色。

　　賭場會計部門的組織特色是擁有五種不同的類別。第一類包含出現在賭場公共區域的操作人員，包括賭區記帳員、兌換區員工以及在某種程度上，甚至包含個別遊戲的發牌員，這些操作人員的主要職責是收益的申報程序。以發牌員為例，除了他們引導及確保遊戲正常進行的常態性職責以外，同時也擔負了部分的收益申報責任。

　　第二類包括擔任半公開露面職位以及負責進行中層收帳作業的會計人員，這個層級的從業人員有櫃檯出納員、與補足籌碼及信貸投注流程相關的賭金收銀人員及監督人員，以及與賭場信用票據或借據的核發相關的從業人員，例如信貸審核與借貸記錄人員。

　　第三類會計人員包含這群公開露面機會相當少的從業人員，這些人擁有收款程序的最高權限，包括收益計算室人員、金庫或莊家賭本的管理人員，以及與借據簽發及支票兌現事務相關的出納人員。許多監察人員（例如出納監察人）屬於這個層級。

第四類則是擁有收益報告最高權責的人員，包含全部所得報表的申報。這群人包括資深財務經理、內部稽核員、財務長以及財務部副總與財務總管。

最後，除了這些收益人員，賭場還有其他從事餐飲會計、飯店住宿收益會計、應付帳款會計以及發薪與一般收支帳目會計等職務的傳統會計人員。

賭場組織與控管目標

賭場的基本產品是為顧客提供服務，而主要的存貨清單是金錢，這應該是相當有壓力的一件事。會計部門所獨立執行的會計控管任務不能夠也不應該過度集權，必須同時存在著許多記帳員、查帳員以及控制點。透過這樣的方式，才能夠確保每一個營運部門都能正確地記錄每一筆交易，以及正確地引導適合每個區域的控管方式。

圖4-1顯示一座典型賭場酒店的財務運作組織架構。該組織的主要原則是為了達到最大控管目的，大部分是透過分權負責的方式。這個原則是基於相信假使很多人一同參與了一場交易的過程及申報，那麼唯有透過串通詐欺的方式才會發生盜竊的情事。而將會計與記帳這兩個部門的職責確實切割開來，將可減少這類情事發生的風險。將幾個部門裡負責各種收益報告的權限分散，甚至可能會產生同時有好幾位不同的監察人員監督一位財務報告人員的情況，最極致的權限分散有助於有效控管內部的持續運作。

會計及財務申報人員牽涉到賭場收益流向及賭場營運的職位可能多達三大不同的組別：

1. 賭場營運
 a. 發牌員

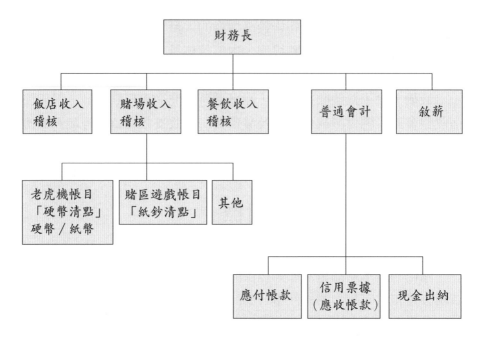

圖4-1　賭場財務組織架構

　　b. 記錄遊戲交易的賭區記帳員

　　c. 各時段現金及計分表的記錄人員

2. 籌碼兌換處營運

　　a. 籌碼兌換收銀員

　　b. 信貸出納員

3. 收益計算室

　　a. 硬幣與紙鈔等貨幣的計算人員

　　（請注意：現在的老虎機帳目同時包含了硬幣及紙幣的清點。傳統的硬幣清點現在也包含某些「紙鈔」的計算項目。）

　　上述所有的人員或多或少都參與了收益申報的過程，透過收益程序及其對於維持賭場收益記錄的參與，同時也廣泛影響了維持內部控管的作業人員。

賭場內部主要收益流向說明

　　賭場主要收益流向如**圖4-2**、**圖4-3**及**圖4-4**所示。這些圖示將賭場會計流程的各個部分繪製在一起合併說明，其中三個主要的構成要素為出納業務、計數及清算（收帳）以及收益結算。

　　賭場收益流向的主要構成要素同時也可看出來自老虎機以及賭博遊戲之收益流向的主要區隔，每一個收益部分都有其各自不同的作業特性、員工以及程序。

出納業務

　　除了存在於顧客及賭場之間的兩個主要收益流以外，同時還存在著大量的出納業務。這些交易在**圖4-2**中，以雙向箭號標示。這些流動顯示，收益不僅流向了賭場，同時也流向了發生在賭場內的兌換或出納業務等活動。這些活動較不那麼重要，因為各部分的結餘都維持在定額備用金的標準。同時，這些出納業務的流動對於賭場收益並不會造成任何影響，這些交易只不過是將現金從一種形式轉換為另一種形式。但是，對於一些外行的觀察者而言，它們可能會被誤解為收益業務，並且可能會失真部分的控管流程。

　　理解這些出納功能不應與收益產生的過程有所衝突是很重要的，它們也不應被納入收益流，從而造成實際營運成果或是來自收益報告的統計報告的失真。為了釐清這些出納業務，在其發生的每一個主要環節，我們都會加以論述。

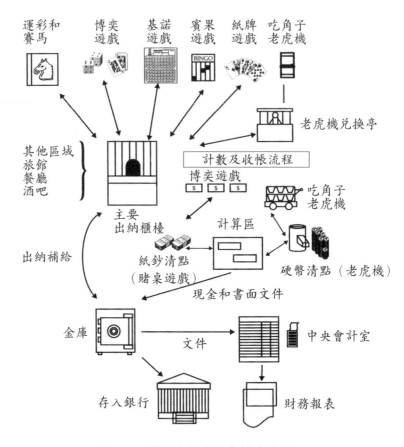

圖4-2　賭場內部主要收益流向圖

老虎機出納業務

　　在老虎機這個部分，主要的出納業務不外乎是實際用於老虎機的硬幣及代幣的匯兌交易。隨著大部分老虎機皆增設紙鈔接收器的時代來臨，出納活動的數量已明顯地降低。偶爾顧客會想要將大面額的貨幣換成小張鈔票，在少數時候，則想要將硬幣兌換成紙鈔。這些兌換或出納的業務，發生在賭客及主要帳房收銀員之間、或是在顧客以及位於賭場各樓層的零錢兌換人員之間，抑或是在顧客以及老虎機代幣兌換亭的工作人員之間。

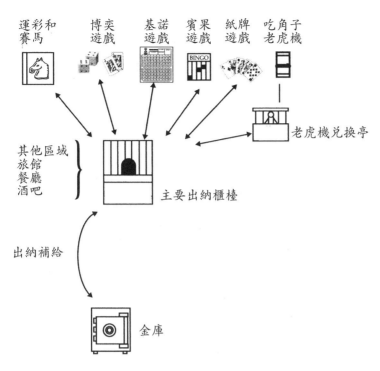

運彩和
賽馬

博奕
遊戲

基諾
遊戲

賓果
遊戲

紙牌
遊戲

吃角子
老虎機

老虎機兌換亭

其他區域
旅館
餐廳
酒吧

主要出納櫃檯

出納補給

金庫

圖4-3　出納業務

　　對於老虎機部門而言，出納活動之所以不可或缺有兩個原因。
首先，零錢兌換人員對賭場而言是打好公共關係的一線員工，倘若這
位員工風度不佳或不討人喜歡，那麼顧客可能會較無玩吃角子老虎機
的興致。其次，老虎機的工作人員必須隨時並就近出現在現場，以確
保顧客隨時有足夠的硬幣玩吃角子老虎機。賭場顧客指出，只要他們
有硬幣，他們就有可能會將大把硬幣投注於吃角子老虎機，而且他們
也不會再把這些硬幣帶回家，或者就算不玩了也不會將硬幣兌換為紙
鈔。賭場顧客在玩老虎機時，傾向於將所有的硬幣花光光，此時他們
若不是決定不玩了，就是再去兌換更多的零錢繼續試手氣。顧客將手
上的硬幣（或是信用額度）花光光的現象，已經隨著愈來愈多的顧客
要求將老虎機的代幣轉換為現金而稍微有所改變。這也改變了短付工
資以及補充硬幣的作業，但是同時也將老虎機推向一個無需硬幣或是

採用出票機技術的新紀元。這些特性在專論老虎機與遊戲設備的第5章將會詳加說明。

偶爾，賭場兌換人員的人數並非以賭場事業的規模為調整依據，老虎機兌換亭成為主要的兌換區，除了慣常的紙鈔兌換硬幣之外，老虎機兌換亭也可能執行其他各種較小的任務，例如記錄與支付促銷項目，和／或以安全檢查哨的身分控管老虎機台。同樣的，老虎機兌換亭亦如同硬幣的第二銀行或儲藏區，在那一樓面的老虎機兌換人員可以將過多的紙鈔換成更多硬幣，再將這些硬幣賣給賭場顧客。

賭桌遊戲出納業務

賭桌遊戲的出納功能較為簡單的多。出納通常發生在顧客與21點發牌員、或是花旗骰遊戲的監督管理員之間，在這個交易過程當中，顧客提供即將被兌換為賭博籌碼的貨幣、借據或是其他面額的籌碼。在賭桌遊戲裡，貨幣被投入賭桌錢箱，在記分及計算的程序當中，這些貨幣與其他項目會同時被點收，兌換之後的籌碼只能新增至賭桌遊戲的帳目清冊中。

基諾、賓果以及賽馬與運動投注出納業務

在這些遊戲當中，顧客與賭場之間的互動通常未包含許多出納業務，唯一有接觸的時候是當顧客以較大面額的鈔票支付運動賭金、基諾彩票或是賓果遊戲，找零錢退還給顧客的時候。這個交易較像是一場銷售交易，而不像是一個真正的出納業務。

撲克牌遊戲出納業務

在撲克牌遊戲或是其他撲克牌遊戲室的交易當中，出納業務活動

是非常重要的,籌碼可能會在位於近處的不同出納櫃檯,由顧客買入及賣出,或者出納活動也可能發生於撲克牌遊戲本身當中。

　　這些不同的撲克牌遊戲室出納員的存在有幾個原因。由於撲克牌遊戲室時常都位在遠離賭場主要出納櫃檯的位置,就近安排出納員有助於遊戲的進行。同時,撲克牌遊戲的玩家經常與傳統的老虎機或21點玩家不同,他們可能會希望將籌碼兌現之後離開賭場,而不需要特地再跑到主要出納櫃檯來兌現籌碼。同樣地,因為撲克牌遊戲室較其他賭場遊戲更常使用小面額的籌碼或是專門且可獨立識別的籌碼,透過個別的出納人員,這些籌碼能夠獲得更有效的控制。最後,因為撲克牌遊戲室一般都以佣金制度來運作,亦即所謂的回扣,倘若顧客大部分的交易活動都直接透過出納人員而非發牌人員,那麼要監控發牌員的籌碼便簡單的多。

主要的出納服務

　　許多出納業務的性質都發生在銷售端──賭桌遊戲或是吃角子老虎機,但是大部分甚至全部的出納業務都發生在賭場的主要出納員身上,這是常見的慣例,特別是在較小型的賭場,出納櫃檯對於賭場內大部分的活動記錄而言,是一個中心點。

　　舉例來說,假使老虎機兌換亭的硬幣已用罄,那麼儲備金庫存區的硬幣首先會被移轉至出納櫃檯,然後才跟老虎機兌換亭做交換。所有的填補動作及信用額度的開立,無論是減少或是增加賭桌遊戲的存量,同樣都是來自於出納櫃檯或是一個與主要出納櫃檯密切相關或相連的獨立填補／信貸櫃檯。

　　賭場出納可能會是特殊兌換交易型式的一部分。在這個部分的實例有:核發賭場信用額度、檢查個人及薪資帳款的兌現、報銷顧客費用或是發佈各種促銷項目。就會計而言,這些項目被認定只是一種兌換交易或是一種出納活動。在賭場信用額度這部分,單據(一張櫃檯

開立的支票或借據）被用來兌換成硬幣或是籌碼，或者兌換成貨幣，但這種情況幾乎很少發生。這些兌換交易最常由一位主要的出納人員經手，倘若賭場有大筆的信用額度要開立，那麼可能會指定一位特別出納員或是指定主要出納員的櫃檯服務區專門處理這項業務，這些部分一般來說也屬於半私下交易，是為了方便這種信貸投注的顧客而存在的。

出納員在與中央金庫（或是主要庫房）交易的同時，還有一項任務。在這些交易過程當中，各種硬幣或籌碼從金庫被調換出來，然後在它們被計算完畢且放回金庫之後，再重新被記入賭場帳冊的出納流之內。

收益帳戶業務

收益帳戶業務如**圖4-4**所示，這張圖顯示出老虎機以及賭桌投注之間的差異。現金投注的流程（在第6章有較完整的說明）將收益從老虎機及賭桌移轉至鄰近中央金庫的保險箱。硬幣與紙鈔的相關計算可從賭場收益報告看出，硬幣與紙鈔一經計算及分類，這些項目便各自被移轉至硬幣金庫及主要庫房。在較小型的賭場，可能就只有一間金庫同時存放硬幣與紙鈔。

收益轉移至金庫之後，接下來會從第一筆開始與單據上的各種兌換或出納業務做核對。因此在賭場內，硬幣會被用來償付老虎機兌換亭或其他區域已兌換的紙鈔或顧客支票，而這些紙鈔或支票已回到金庫中。收益流的其中一個重點是在一間賭場裡，硬幣及大部分的紙鈔從未離開過這棟建築物，反倒是透過很像一個大型零用金帳戶的主要金庫不斷地循環或清償！為了計算所得及確保各種兌換交易的妥善控管，各式各樣的文書工作或單據同樣被轉移至金庫，一旦金額核對正確，只有多出來的紙鈔會在會計程序的收益清算階段被移轉出賭場。

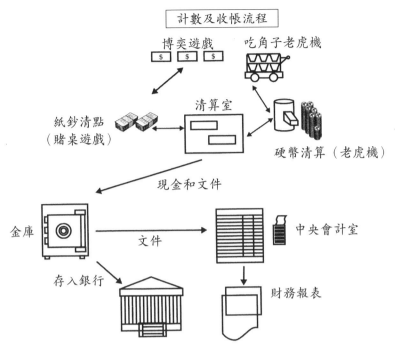

計數及收帳流程

博奕遊戲　　　吃角子老虎機

紙鈔清點　　　清算室
（賭桌遊戲）

硬幣清算（老虎機）

現金和文件

金庫　　　文件　　　中央會計室

存入銀行　　　財務報表

圖4-4　收益收帳及計數流程

收益清算階段

　　賭場內部整個會計流程的最後一個階段是收益清算，這個部分如圖4-4右下方所示。收益清算須每日執行，在確認賭場各輪班時間以及結算賭場各區域所贏得的總彩金之後，代表贏得的賭金或是賭場收益的現款在一張工作清單上結算，它同時包含了賭場及非賭場的收益，這份清單隨後被送至會計部門。同時間來自於顧客或其他來源的支票連同超出的紙鈔被存放至銀行，會計部門緊接著核對銀行存款並準備相關的日報表與期間和年度財務報表。

賭場收益會計──術語及定義

　　賭場收益流的討論分為兩個部分，第一個部分著重於解釋各種應用於計算賭場收益的操作定義及程序；第二個部分則詳細說明各類遊戲的收益流會計程序。我們將以合乎邏輯的步驟討論會計細節的流程，從遊戲到投注總額，然後是計算流程，最後是金庫。

賭場贏利（casino win）

　　在賭場收益會計的部分，主要的定義是「贏利」（win）這個詞，它被定義為賭場所得的總金額，同時這個字也可被定義為是投注或是遊戲的總金額與付給贏家的總金額之間的差額。賭場所得總金額的概念近似於一間企業的淨銷售收入。在內華達州為了課徵營所稅而給了win這個詞一個法律上的定義，它通常指的是博奕總收益。

　　賭場所得總金額的定義也可被廣泛描述為押注或投注（通常指的是投注箱裡的金額）總額與支付給贏家總額（通常是指彩金）之間的差額。於是，按照法律條文的定義，其為：

　　　　賭場所得總額＝投注總額－彩金總額

投注總額（drop）

　　第二個用於瞭解賭場收益流的定義為「投注總額」（drop）這個詞，它用來評估賭場裡全部的投注活動，這個字專門為賭桌遊戲所用。用在吃角子老虎遊戲機時，它是指位於老虎機下方凹槽裡所集放的硬幣數量加上紙鈔接收器或是辨識器裡所有幣值的總額，這被稱為老虎機硬幣容器總額，與硬幣容器總額的概念密切相關的是拉霸賭金（handle），它計算投入機器內的總金額。拉霸賭金可由老虎機內部的計數器計算得知，有時候被稱為投幣金額（coin-in）。

　　但是，在賭桌遊戲的情況下，贏家與輸家的賭注是由發牌員來決定；不是付錢給贏家就是向輸家收錢。假使賭客是以籌碼下注，那麼輸家的賭金會被放回籌碼架，倘若賭金不是以籌碼下注，那麼輸家拿來下注的貨幣、外來籌碼（已被認可的）或是優待券會被放入莊家的錢箱裡。要量化賭桌遊戲的整體投注活動沒有簡單又有效的方式，只有投注的淨效益，亦即賭場總額能夠被計量。在大部分的情況下，真正的投注總額無法正確地測定出來，只能取一個估計值。

　　最近幾年，幾家公司已發明計算投注金額的機械設備，這些系統結合了各式各樣的感應器或是機械裝置，以測量每一位買家的下注金額，而當這些系統與撲克牌讀卡器結合在一起的時候，便能真正地追蹤並正確地計算投注在一場賭桌遊戲上的押注金額，亦即賭桌遊戲的投注總額。這些桌上型即時監控設備的例子有Mikon博奕公司的Safejack系統以及Bally/Alliance博奕系統的Mindplay部門所研發的賭桌追蹤系統。

　　投注總額（對賭桌遊戲而言）可能是一個令人困擾且經常造成誤導的計數指標，原因是在某些賭場，它是代表現金、外來籌碼以及其他投入賭桌錢箱的單據之總額。在其他的賭場，投注總額被解釋為是只代表錢箱裡的現金總額。然而，投注總額是一種廣泛被用來評估整體博奕交易熱絡程度的指標，因此它應該被額外小心使用。本章的下一個段落將會討論投注總額各式各樣的詮釋方式及其使用限制。

持有金額與持有百分比

　　持有金額（hold）及持有百分比（hold percentage）的相關概念定義較不那麼明確，持有金額是指賭場保留下來的總金額，事實上它與賭場收益代表了相同的概念。

　　持有百分比是指賭場所保留的賭金收益再除以賭場總投注金額的百分比。因此，持有百分比能夠被用來判斷博奕的整體效能，但是它同時也被用來計算各種遊戲的營運成效。不論是以輪班為單位或是以桌為單位，它也被用來計算吃角子老虎遊戲機的使用成果。持有百分

比的計算公式為：

持有百分比＝賭場所得總額÷投注總額

持有百分比是一個能夠讓賭場比較賭桌遊戲或老虎機實際利潤百分比與理論上應該被保留或持有的百分比之間差異的算術值，本章稍後會討論持有金額以及持有百分比的問題與限制。

老虎機收益

在老虎機的部分，計算各項收益的方式相當簡單，最主要是因為吃角子老虎機電子機械的特性，再加上各式各樣內外部被稱做計數器的測量裝置，使得各個不同零件在計算老虎機收益的時候，能做出精確的記錄，這些不同型式的計數測量器也為許多老虎機的通報系統提供了監控及報告的依據。

投幣金額

第一項測量值是投注於一台老虎機的總金額，這項測量值在先前被認為是投入機器內的總金額。但是這個概念在過去幾年已有些微改變，因為現今紙鈔接收器的引進，使得顧客能夠指示老虎機歸還全部或部分未投注的現金，所以正確的計量值應該不是指放入機器內的現金（硬幣加紙鈔），而是指顧客實際下注的金額。某些老虎機通報系統會追蹤投入紙鈔辨識器裡的總金額，以試圖測量並追蹤賭場內出納性質的交易與實際投注金額之間的關聯性。這些測量能夠辨識不當的收銀活動或是收銀狀況，在這些情況下，老虎機能夠吸引玩家但是卻無法留住他們。無論如何，拉霸賭金以及投幣金額的說法仍然是可以交替使用的。

投幣金額的數量可以計算與測量出來，它是賭場用來解讀老虎機運作成效報告最重要的控制工具。一次多注的吃角子老虎機，每一次

的投注或是每一次的拉霸動作可以投入五個硬幣之多。就允許一次多注的吃角子老虎機而言，拉霸的次數並不等於投入的硬幣數。

現款支付（**Paid-Outs**）

　　吃角子老虎機運作成效的第二項測量值是支付的現金，這些支付金額被解釋成幾個不同的部分。首先是由機器直接支付的硬幣，在這種情況下，付出的現金數目可以透過計數器的使用達到監控的目的，一如投幣金額的情況。其次是以除了硬幣以外的形式所支付的金額，它可能包括印出的優惠券，不論這些優惠券是以類似收銀台收據或是以專用優待券的形式出現，它們都能替代貨幣而被投入另一台吃角子老虎機的紙鈔辨識器中。第三個方式是透過各種老虎機的工作人員實付現金給顧客，這些工作人員是各式各樣取得授權的員工，包括硬幣兌換人員、特殊中獎彩金支付人員、老虎機兌換亭員工或是出納員，這些支付的現款一般來說都是比較大筆的金額，可能會需要附上其他的文件或遵循一定的程序來確認領取這些實付款項的顧客之身分，並且還須提供文件證明這些中獎事項的適當性及正確性。

　　現款支付的這個部分有可能包含也可能不包含補充空錢箱的金額，這筆款項一般稱為短缺支付（short pays），某些賭場的作業程序會給予這些款項不同於顧客實付金額的定義，而某些賭場則單純地將它們併入一般實付現款的部分。

　　近幾年來，在不斷努力控制吃角子老虎機的人力成本的情況下，硬幣自動支付機器的數量愈來愈多，老虎機的錢槽容量也跟著增加。一般說來，老虎機的錢槽能夠自動支付任何低於200個硬幣的金額，在達到這個數量之後，便需要使用人工的支付方式，捨棄錢槽並改為增加票券的使用來支付大筆中獎金額，這也是一個普遍趨勢。

老虎機硬幣容器總額（**slot drop**）

　　吃角子老虎機的第三項測量值是硬幣容器總額，或是老虎機所保留的現金總額。一般說來，這筆錢會被投入或保留在硬幣錢筒內或是

紙鈔接收器的存放箱裡。老虎機硬幣容器總額是指投入機器內的現金
數目（硬幣加上紙鈔），而其中的硬幣數目實際上已經扣除了老虎機
自動將硬幣轉移去填充彩金槽的數目，當機器感應到彩金槽裡的硬幣
數量過少的時候，這個移轉動作會自動地完成。在同一時間，投入的
硬幣會轉向至彩金槽，而不會直接落入硬幣錢筒內。

老虎機贏得的彩金總額（slot win）

老虎金收益的第四項也是最後一項測量值是重要的概念總結，亦
即老虎機贏得的彩金總額。它可以被定義為機器所保留的總金額扣除
掉任何已支付的現金。由於老虎機硬幣容器總額已將機器自動支付的
硬幣金額列入帳目，因此老虎機贏得的彩金總額算式如下所示：

老虎機贏得的彩金總額＝老虎機硬幣容器總額－人工支付的彩金
－填充彩金槽的金額

賭桌遊戲收益定義

很遺憾地，賭桌遊戲並未如同老虎機一般，擁有簡單明瞭的收
益定義及計算方式。計算賭桌收益的第一個概念是賭桌遊戲的總投
注金，這個計算方式在賭桌遊戲這個領域更形困難。從監管的角度來
看，賭桌遊戲的總投注金概念是非常重要的，但是它也非常難以計
算，這裡的投注金代表了全部的投注行為。為了追蹤這個數目字，每
一注押注在一項賭桌遊戲上的賭金都需要某些申報表格。在過去，這
項申報任務以各種方式來進行，賭區監督人員有所限制地監視賭金已
成為主要職務的一部分，但是它畢竟只是一個估計值，作為會計與控
管的參考尚嫌不夠精確。針對賭桌投注的特定監視被發現會使遊戲流
程變得非常地緩慢，這使得遊戲的整體獲利率降低了，而這些監視又
未精確到可保證這些高薪員工可收集到所需要的資料及交易記錄。一

如前述，利用內嵌的電子感應器，或是利用圖案識別或稱重器這類新的電腦化技術追蹤押注的籌碼金額，已大大地改善了自動記錄押注行動的流程。

由於大部分的投注活動金額仍然未納入記錄，因此各賭場已經開發了一種被稱為賭場總投注金替代措施的量測數據，這個數值仍然被稱為投注總額，但是在計算的時候，它是指賭桌錢箱裡的現金總額。賭桌錢箱是附加於每一張賭桌盛裝現金的容器，裡面裝了貨幣、會計借據以及其他為了維持賭桌遊戲的記錄而保存的其他物件。在大部分的轄區，每一位值班人員及每一張賭桌都有其各自的錢箱，但是在某些情況下，單獨一個稍微大一點的錢箱會在24小時內盛裝所有的賭金項目。

將投注金額視為評估所有賭場活動的數值這個概念，在賭桌錢箱內含的金額足以反映所有投注行為的情況下是有效的。換句話說，假使錢箱為其賭桌保留了流動現金資金，那麼在一個輪班時間結束時，錢箱裡的總金額便代表了賭桌的總銷售額。同樣的道理，一間餐廳或是一個吧檯的收銀機裡的總金額便代表了其總銷售額。

不過，很遺憾地，實際情況並不是這樣。只有在賭場的運作流程始終維持在穩定的狀態，並且相同的賭金項目被持續不斷地放入賭桌錢箱的情況下，賭桌投注金額的數值才能被用來當作代表賭場投注總量的一項指標。然而，應該強調的是，投注金額是唯一一項計算賭桌賭金的構成要素，而它卻又不是博奕總收益的主要指標。

賭桌收益計算的複雜度

在賭桌遊戲的個案當中，幾項額外的因素使得收益計算更顯複雜，這些因素包含下列幾項：

1. 賭桌遊戲庫存籌碼的波動。
2. 賭桌與出納員或是籌碼填充金庫之間的填補及開立信貸的動作。
3. 錢箱裡其他五花八門的項目。

接下來將討論這些因素及其對於賭桌收益計算過程所產生的影響，讓我們先假設一個很容易就能理解賭桌收益的情況。

賭桌庫存波動

大部分的賭桌遊戲都包含一個流動金庫（或賭桌庫存），這個流動金庫通常由賭場全部的籌碼所組成，再加上少部分的硬幣或一美元的老虎機代幣。以一般的21點遊戲為例，金庫裡的籌碼數目可以從1,500美元至6,000美元不等；以花旗骰遊戲為例，庫存數量則約為10,000美元至25,000美元。賭桌遊戲的籌碼庫存有時候被稱為通用籌碼（cheques），用於發牌員施行兌換功能的時候，顧客的現金被轉換成賭場籌碼以便稍後用於賭桌遊戲上，利用現鈔作為賭桌遊戲的賭金通常是不被允許的。由於貨幣兌換為籌碼的這項出納功能，即使沒有任何投注行為產生，也可能使得賭桌庫存產生變動。

賭桌庫存

為了能夠精確地描述賭桌遊戲的押注過程，從輪班工作時間開始到結束的庫存變動都必須記錄，並且在計算每一張賭桌及每一特定輪班時段的輸贏時，均須將這些變動納入記帳的過程。賭桌庫存記錄的完成必須使用一份稱為「賭桌庫存記錄卡」的文件，這份兩段式的表格因為其記錄功能，有時候又被稱為「賭局開始籌碼記錄表」或是「籌碼庫存清點表」：在一場賭局結束後以及下一場賭局開始前，記錄賭桌金庫裡的庫存，每一種面額的籌碼數都會被計算進去並記錄下來。這份文件的第一張在賭桌錢箱被移走之前，會被放進錢箱裡面，而兩段式表格的第二張——賭局一開始的籌碼記錄時間與上一場賭局結束時的籌碼記錄時間相同——接下來會被投入新賭局的賭桌錢箱

範例一　完全以現金下注的賭桌遊戲，未使用籌碼，賭桌遊戲庫存金額為零

現金總數	投注金額	贏得賭金
$500	$500	$500

範例二　使用籌碼架上的賭金下注的賭桌遊戲，同時包含現金及籌碼

賭場金庫		現金總數	投注金額	贏得賭金
賭局開始	賭局結束			
$1,000	$900	$600	$600	$500

內，作為接下來這個輪班時段的第一筆交易。當賭桌錢箱因為清算的目的被打開時，賭局開始與結束的庫存清點表便會陳列於前，該場賭局的起訖庫存也一目瞭然。透過這樣的方式，只有賭桌上現金兌換為籌碼的過程會被記錄至帳目清冊內，賭局的結果也不會受到失真。

　　舉例來說，在沒有庫存記錄的情況下，錢箱裡出現100美元的紙鈔很明顯地表示，該項遊戲在該場賭局贏了100美元。但是，假使顧客只是為了兌換籌碼而在賭桌前停了一下，之後決定不加入賭局，並且挪至另一張賭桌下注，那麼該場賭局真正的遊戲結果應該只能掛零，而不是贏了100美元。

　　為了正確計算莊家贏得的賭金，賭桌籌碼架上庫存的零錢必須列入帳目記錄，只有當這些庫存零錢被列入計算時，輸贏的賭金數目才能夠真正被確定。這個例子凸顯了莊家贏得的賭金是主要的會計決定因素，這個觀念很重要。必須注意的是，投入錢箱的金額是100美元沒錯，但是它只是兌換行為的結果，而不是賭桌遊戲投注行為結果。倘若一張遊戲用的賭桌顯示大量的兌換功能，只有極少的投注行動的話，那麼投注金額與贏得賭金之間的關聯性，如同持有百分比的算式所列，將會非常的低。這個指標會使得我們開始擔心這間賭場的博奕經營是否還未上軌道。

　　這些庫存變動所產生的影響可從以下的例子看出：

賭場金庫的庫存變動（增加或減少）必須列入現金帳戶的記錄當中，以藉此確定贏得賭金的正確數字。一般說來，贏得賭金的計算式由前述的各項因素所組成。

賭場贏注＝投注金額＋賭局結束庫存金額－賭局開始庫存金額

在範例二當中，必須注意的是投注箱裡的現金總額（600美元）是由兩個項目所共同組成：100美元的出納作業再加上贏得的500美元賭金。因此在本例當中的這場賭局與範例一所獲得的收益完全相同。

補充及信貸籌碼交易

有時候，變動的賭桌庫存不是會被消耗到全然無剩就是白費力氣地大量補充。在賭桌上也有可能會大量出現某一特定面額的籌碼，為了要補足籌碼架上的籌碼（庫存）或是重新分配籌碼面額，一個填補的動作（增加）或是一個信貸的動作（減少）會出現在賭桌遊戲當中。在稍後的章節，我們會以相當長的篇幅來詳細討論這些交易的處理方式。目前我們所討論的是，在賭桌上將籌碼加入或移除的影響必須被考慮進去，如此一來，賭桌庫存以及賭桌贏得賭金的數值才會正確。舉例來說，如果未將籌碼的補足及信貸交易納入考慮，在一場賭桌遊戲已賭輸一大筆現金的情況下，錢箱裡卻還可能保留著部分的現金（因兌換而來），而賭桌的庫存金額在賭局開始及結束時，可能維持大約相同的數目（因為籌碼金額已經由填補的動作新增至庫存）。

在這樣的情況下，有另一個部分必須被列入贏得賭金的計算式內，賭桌遊戲的庫存填補及賒欠所造成的影響必須考量進去，**範例三**顯示了擴充的運算式。

現在，這個計算式擴充如下：

賭場贏注＝投注金額＋賭局結束庫存金額－賭局開始庫存金額
　　　　＋信貸籌碼－填補籌碼

範例三　賭局結果反映填補及信貸活動

賭場金庫		出納作業				
賭局開始	賭局結束	填補	信貸	現金總數	投注金額	贏得賭金
$1,000	$900	$1,000	$0	$1,600	$1,600	$500

範例四與範例五　賭桌籌碼庫存累積因為信貸交易而有所減少

賭場金庫		出納作業				
賭局開始	賭局結束	填補	信貸	現金總數	投注金額	贏得賭金
$1,000	$1,300	$0	$0	$200	$200	$500
$1,000	$1,000	$0	$300	$200	$200	$500

　　假使有一大筆的現金加入賭桌遊戲，那麼在莊家仍呈現贏的狀態時，兌換的金額勢必非常龐大。如此一來，現金總額增加至1,600美元，莊家贏注則仍然維持在500美元。

　　填補與信貸籌碼的計算，在莊家成為大贏家的個案裡，會有進一步的說明。在這種情況下，籌碼賭資是在賭桌上逐漸地增加。因此可能會發生以下其中一種狀況。首先，賭場會任憑賭桌賭資增加，而增加的金額會顯示於賭桌賭資的記錄卡上。其次，超過的籌碼會以信貸額度的方式移出賭桌。實際的運作方式是，賭桌賭資通常會維持在一個標準或持平的額度，而移除多餘的籌碼習慣上會為該賭桌帶來加分的效果。

　　在這些個案當中，賭場金庫的變動（增加）必須計入現金總額內，以判斷贏得賭金的正確數量，同時也能將增加（填補）或移除（信貸）賭桌賭資的影響考慮在內。

　　一般說來，贏得賭金的運算式根據前述的組成要素可總結為下列式子：

賭場贏注＝投注金額＋賭局結束庫存金額－賭局開始庫存金額
　　　　　＋信貸籌碼－填補籌碼

計算錢箱總額的複雜度

在前面所提到的所有例子當中，投注總額已被視為是賭桌錢箱內所有貨幣的現金總額，但投注金尚存在其他不同的構成要素，這些構成要素若未被清楚瞭解，可能會造成在計算贏得賭金時的困難度。同樣的，有時候這些錢箱會為了會計目的，被用來作為貯藏其他項目的容器，這些項目當中的某部分會造成投注金額以及賭局結束後，賭金計算上的失真。

加入賭桌錢箱的第一個例子是被押注於賭局然後輸掉的外來籌碼，賭場習慣上的作業是將這些籌碼置於錢箱內，外來籌碼是來自於其他賭場的籌碼，通常僅限於鄰近地區著名賭場所使用的籌碼。舉例來說，雷諾市的籌碼或許不能在拉斯維加斯的賭場賭桌上使用，除非它是來自於姊妹賭場，針對這些可能屬於其他賭場但被准許使用的籌碼，賭場習慣上會限制賭桌上只能押注某一額度的投注金。在這些籌碼被下注且賭輸的情況下，發牌員會直接將它們投入錢箱內，在清算的過程中，這些籌碼會被分離出來，然後在稍後的某一天，再向核發這些籌碼的賭場兌換現金，在計算錢箱裡的金額時，這些外來籌碼被視為現金，籌碼的票面價值（面額）會被加入錢箱裡的貨幣一同被計算。各種賭場管理規定漸漸地禁止其賭桌直接接受外來籌碼的下注，這些規定可能會要求外來籌碼必須先至櫃檯兌換才能使用，或是在某些情況下，可能會完全禁止在賭場內使用這些外來籌碼。

另外一個可能會使錢箱總額產生失真的項目是信用票據以及兌現支票的核發，這兩項都可能會發生在賭桌上。在這兩種情況下，莊家通常會給下注的賭客籌碼，以藉此換取一張信用票據（借條）或是一張私人支票。因此賭桌賭資皆用於兌換交易上，且沒有任何證明文件或償款的表格指出賭資金額的變化主要是出自於兌換交易。

這個難題的解決方式分為兩個部分。首先，有一些賭場利用一種特殊的兌換票據，類似一般的籌碼收據，來分辨這些兌換交易，而借條或支票則直接被送至中央出納櫃檯來兌換賭桌融資。其他的賭場則

利用獨立的平行通報系統，這時候籌碼只是暫時地先預支給顧客，隨後莊家便會向出納員償還借條或支票的款項。在某些情況下，借條會被保留在賭區直到賭局結束，然後再被轉交至中央出納櫃檯作為記錄之用，在這種情況下，賭區裡的出納員會開立籌碼收據給賭桌。

在上述的第一個例子當中，借條被視為現金，並且被納入錢箱的計算金額之內。在第二個例子中，這個項目則被視為是一種特殊的信貸收據，它被當作是伴隨著較常見的填補及信貸交易一同發生的獨立項目。既然這些借據的處理掌控在管理單位手中，這便足以說明賭場內的投注金額會因為會計收益系統所使用的項目及定義而有所改變的事實。是否將某些特定項目納入計算，決定權在於管理單位的手中。

處理賭桌錢箱裡信用票據的兩種處理方式對於現金總額及投注金額所產生的不同影響，如**範例六**及**範例七**所示。在**範例六**中：

投注金額＝現金總數

倘若在**範例六**的情況中，我們假設賒欠的支票兌現帳款被包含在投注金額內，那麼修訂過後的投注金額便如**範例七**所示：

投注金額＝支票兌現金額＋現金總數

範例六　投注結果反映借據交易

賭場金庫		出納作業					
賭局開始	賭局結束	填補	信貸	借據及兌現支票	現金總數	投注金額	贏得賭金
$1,000	$900	$600	$0	$1,000	$200	$200	$500

範例七　借據交易的兌現金額包含在現金總額內

賭場金庫		出納作業					
賭局開始	賭局結束	填補	信貸	借據及兌現支票	現金總數	投注金額	贏得賭金
$1,000	$900	$600	$0	$1,000	$200	$1,200	$500

賭場會計 ❊ **財務管理**

 ## 投注金額及持有百分比的謬誤

　　請注意在上述所有範例當中，贏得賭金的數字——亦即在一個輪班時間裡，由某一場特定賭局所產生的總收益一直維持在500美元。基於各種因素，主要是因為兌現交易的種類不同，以及關於什麼項目應被當作投注金額計算的管理定義，投注金額的數據變動最高可達1,200美元，最低則為200美元。這些範例指出，如何依賴投注金額的數目來產生不同的投注成果參考指標。

　　假使我們回到持有百分比的定義：

持有百分比＝贏得賭金÷投注金額

　　那麼，對於上述各種範例情況而言，投注金額及持有百分比可能會產生下述的變動。

　　我們必須強調，在某些情況下，利用投注金額及持有百分比的數字有助於賭場的管理。在營運流程及經驗穩定，且針對投注金額所包含項目的定義無多大改變的賭場，計算出的投注金額數值是代表該賭場全部交易的有效指標。在這樣的情況下，投注金額或持有百分比的劇烈波動代表了某些事已產生了變化，這些變化發生的原因留待管理單位去查明。同時，投注金額也能被當作是用來評估賭場內所進行的交易總量之指標。在大部分的情況下，當持有百分比維持在一個相當固定的常數時（假設投注金額的定義始終如一，那麼持有百分比必然也會維持固定）。下注的數量一旦增加，賭場的博奕總收益也會跟著增加。

範例八　持有百分比

案例	投注金額	贏得賭金	持有百分比	說明
1	500	500	100%	全部為現金交易
2	600	500	83.33%	使用賭桌庫存籌碼
3	1,600	500	31.25%	兌換交易
4	200	500	250%	庫存籌碼未調整
5	200	500	250%	庫存籌碼已調整
6	200	500	250%	借據交易
7	1,200	500	41.66%	重新定義投注金額，以包含借據信貸款項

持有百分比之理論與應用

　　賭場優勢經常被用來暗示某一項特定遊戲的賠率結構。舉例來說，已廣被計算的基諾遊戲持有百分比大約是28%至30%，而花旗骰遊戲的賭場優勢（假設只有跟或不跟擲骰員下注兩種玩法）則低到只有1.6%，21點則假設持有百分比為5%（不考慮算牌或是其他不同的下注技巧）。理論上，這些遊戲的賭場優勢百分比是依照賠率結構的統計分析所計算出來，但是它們做了三項重要的假設。

假設一

　　該投注行為被限定為是一項個別交易，也就是說，只有唯一的一個人參與投注。而現實世界裡，可能會有任何數目的賭客參與單一一場賭局。一般說來，21點遊戲可能會有4到5位玩家參與，而在遊戲的顛峰時段，花旗骰賭桌大約會有7到9位的賭客參與，這項遊戲受歡迎的程度可能會隨著每一天、每一個輪班時段以及每一季而有所不同。

假設二

　　賠率的計算是依據單次的下注行為，同時也考量到賠付率以及賭場優勢。最好的例子便是在花旗骰遊戲當中，賭場優勢是1.6%的情況

下，選擇跟或不跟擲骰員下注。然而，在現實世界中，可能會有各式各樣的賭金被押注在任何一次的搖骰當中。長久下來，實際的賭場優勢並非由單一賭注所決定，而是由押注於賭桌上，各種不同種類的賭金加權平均數來決定。舉例來說，押注在賭桌中心位置的花旗骰成對點數玩法（hard-way）便與指定號碼下注的玩法擁有不同的賠率架構及不同的賠付率，同時兩者的賭場優勢也不一樣。

假設三

第三項是假設我們能夠知道並計算投注活動的總金額，在現實中，對大部分的賭桌遊戲而言，下注總金額是不可能被精準地計算出來的，也無法在任何延伸時段被追蹤。因此，花旗骰賭桌所加總起來的持有百分比，可能是由幾項亂七八糟的要素所組成，當中包含了押注於賭桌的現金總額。當我們猜想百分比數字可免於現金變動或是現金數量過大的問題時，這些問題同樣對持有百分比的最終數值產生了重要的影響。當作為賭注的現金數量增加時，持有百分比也會愈來愈高，這似乎可以合理地解釋賭場所得的減少是因為持有百分比的降低，而持有百分比降低則是因為投注行為減少或是投注總量下降所致。

然而，實際的情況是，一場花旗骰遊戲所持有的現金金額或是持有百分比不應只是描述為投注金額的1.6%為賭場優勢，而應該是由下列幾項因素所構成的複雜加權平均數。

贏得總賭金＝不同押注方式的理論賠率（賭場優勢）
加權每一種押注方式的投注金
再乘上多位玩家的影響

實際上，長期下來，我們是假設21點的持有百分比約18%，而花旗骰及其他遊戲則大約持有15%到20%。

有一項有趣的反例存在於基諾遊戲中。在操作一場基諾遊戲時，

下注總金額會被記錄下來也會被公告周知。因此，在大家都知道投注金額且每一場遊戲的現金押注都有記錄留存的情況下，我們得以計算出基諾遊戲的假設值。由歷史經驗得知，實際的持有百分比大約是28%至30%，這個值非常接近依據遊戲架構所計算出來的理論百分比。

持有百分比的有效性

持有百分比之間的比較經常是由不同的賭場經理以及管理單位來進行，這類分析結果應該要詳加說明。首先，一如在討論投注金額時所提到的，持有百分比的重要組成經常會造成大幅度的波動，這些波動取決於內部管理者如何為各種賭桌交易定義投注金額以及內部的會計流程。其次，單一場賭局的持有百分比可能會隨著下注人數的多寡以及賭金的組合而有所不同。

在最好的情況下，投注百分比的分析有助於發現長期以來遊戲所表現的任何問題，但前提是所有的分析都以長期穩定的統計結果為依據。因此倘若有一場賭局在所有的輪班時間、所有的季節都維持20%的持有率，那麼當數字降至15%時，便可被視為有應該深入調查的嚴重問題發生，但是造成數字下跌的原因有很多，每一個原因都應該被仔細的檢查，以確保真正的問題點能夠被正確地找出來。

舉例來說，在一場賭桌遊戲中如果突然出現龐大的投注金，起因純粹是因為某位賭客狂賭的單一事件，那麼持有百分比這時候便有可能會下降，倘若這位賭客在賭桌邊待上很長的一段時間，該張賭桌的持有百分比便會明顯地下降。在過去，持有百分比下降會被單純地稱為是一場輸局，如果情況再嚴重一點，有時候發牌員或是監督管理員可能會被開除——往往是因為不明原因。但是大家心照不宣的解讀是，在這場輸掉的賭局當中，持有百分比之所以會如此低的原因，很有可能是因為員工無能或是監守自盜。然而現在，我們知道持有百分比下降的真正原因，不管投注金額有多麼龐大，不再循穩定的程序而

改採其他模式下注才是主要的原因。員工很有可能無任何不法行為，他們只不過是一項發生變化的統計數據（也就是持有百分比下降）的受害者。

圖解賭場收益流

一旦瞭解了老虎機與遊戲的基本用語、定義及收益流，賭場內全部的收益流便能夠以流程圖來做總結。圖4-5至圖4-10分別呈現出吃角子老虎遊戲機、賭桌遊戲、基諾遊戲、撲克牌遊戲間、賓果以及賽馬與運動項目簽賭的個別收益流。

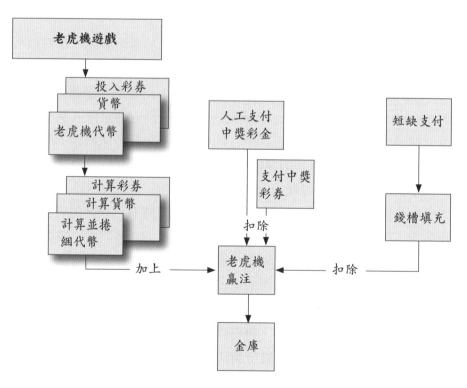

圖4-5　老虎機收益流

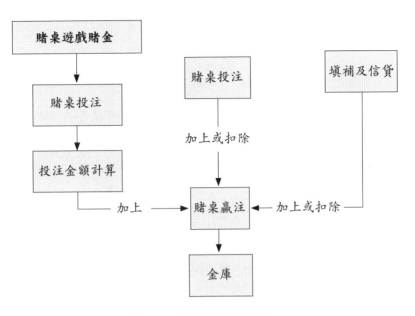

圖4-6　賭桌遊戲收益流

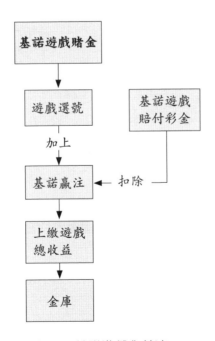

圖4-7　基諾遊戲收益流

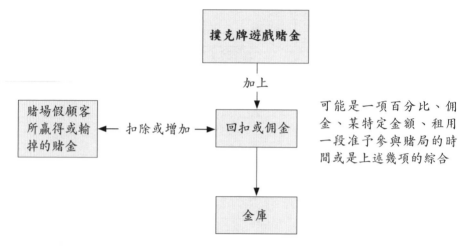

圖4-8　撲克牌遊戲收益流

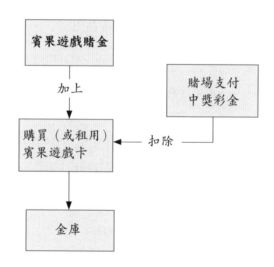

圖4-9　賓果遊戲收益流

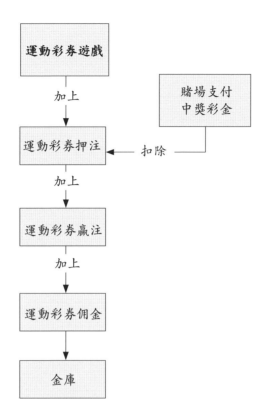

圖4-10　運動彩券收益流

　　在排除了出納作業的影響之後，所有形式的遊戲所剩下的收益流便顯得相當簡單，這些收益作業全部隨著遊戲的進行而開始，然後在賭場金庫內正確地清算並記錄金額之後結束。流程圖顯示了各個構成要素，這些要素建立了收益的新增或扣除項目。

第5章

吃角子老虎遊戲機
及博奕遊戲設備

本章描述老虎機的發展，特別是一些重要的歷史性發展，以及設置於各個類似賭場環境之下的老虎機之現況。老虎機的組成零件、在賭場環境下的運作方式以及與老虎機有關的會計程序都將在下一章討論，同時也會詳細審視老虎機營運的收益確定流程。

老虎機的定義

吃角子老虎機這個字眼的定義包羅萬象，它包含了各式各樣的電子博奕設備，「老虎機」通常包括傳統的捲軸式投幣機、有視頻螢幕的電玩遊戲機、先進的中獎機器、電玩樂透終端機（由州樂透彩公司所擁有並經營）以及基諾遊戲、撲克牌遊戲、俄羅斯輪盤或是賭場其他博奕遊戲的電子賭博設備。表5-1說明了現代老虎機的主要發展歷史。

最近幾年，特別是在部落型博奕市場，已逐漸浮現電子賓果遊戲。這些遊戲看起來、感覺起來都像老虎機，但是由於它們獨特的技術性特徵，在法律上被歸類於較不精確的類別，亦即所謂的第二類博奕遊戲機。

表5-1 現代老虎機的重大發展

時間	發明	說明
1963	機電式電路設計、自動支付料斗	巴利公司（Bally）製造了捲軸轉動式老虎機，它以一些創新的發明為特色，例如電子鐘、機電式電路設計以及自動支付料斗。
1970	三行累進式支付方式	巴利公司製造了型號889的三行累進式機器，每一個投注的錢幣都會被新增至中獎金額中。
1970年代中期	微處理器	巴利公司首先採用利用微處理器控制遊戲並確定彩金的賭博遊戲機。

（續）表5-1　現代老虎機的重大發展

時間	發明	說明
1970年代晚期	電玩撲克牌遊戲機	國際遊戲科技公司（IGT）製造並銷售第一款撲克遊戲機。
1982	巴利電玩老虎機	巴利公司製造其第一部電玩老虎機。
1983	步進馬達	環球經銷商成為第一個銷售附有電腦式步進馬達的老虎機捲軸的遊戲機製造商。步進馬達遊戲機使用一台隨機數字產生器來運轉捲軸帶，而不是使用較不精準的計時器。
1984	巴利電玩撲克遊戲機	巴利公司製造其第一部電玩撲克遊戲機。
1980年代中期	32個圖案捲軸	在1980年代中期，環球、IGT以及其他製造商開始製造在捲軸帶上有32個圖案的遊戲機，在一台三捲軸式的老虎機圖案顯示列上會產生32,768種不同的遊戲組合結果。
1986	大區域聯網系統	國際遊戲科技公司在1986年推出連線式吃角子老虎機時，引進了第一款大區域聯網系統，使其能夠產生巨額的頭彩。
1989	早期的無現金投注	VLC公司製造了會有彩票跑出來的老虎機，這些老虎機為蒙大拿州、內華達州以及其他州的酒吧所使用。
1993	早期的無現金投注及紙鈔辨識器	這些早期的系統能夠接受紙鈔、預先印製的折價券或是「能夠兌換現金」的單據。Sigma遊戲公司是第一個將嵌入式紙鈔辨識器納入其整個遊戲機生產線的製造商。
1999	彩票型遊戲機（TITO）	在1999年，國際遊戲科技公司發表其EZ Pay彩票系統技術。EZ Pay結合了彩票印刷機以及能夠接受彩票的紙鈔辨識器。

吃角子老虎機的種類

捲軸式遊戲機

　　捲軸式機器是大部分人一提到吃角子老虎機，便會聯想到的傳統老虎機類型。一台傳統的捲軸式機器擁有三個轉動的機械捲軸，這些捲軸顯示出拉霸的結果，包括類似三個BAR字、三個櫻桃或是其他符號所組成的中獎組合。近年來，機械式的捲軸中止器已由步進馬達所取代，那是由電子的隨機數字產生器所控制。這些電子化的捲軸轉動器同時也以製造高科技的聽覺與視覺刺激為特性，增強並取代了過去單調的捲軸轉動聲，以及代幣掉落至托盤的噹啷聲，捲軸轉動式遊戲機目前大約占了全美45%的老虎機市場，在新的顯示特性逐漸被新增至所有電子機器的情況下，這個市場占有率的數字正逐漸地下降。

電玩式老虎機

　　電玩式老虎機將捲軸呈現於螢幕上，它替代了真實的旋轉捲軸。這種電子化的展現方式顯現出廠商可針對客戶的個別需求來設計捲軸的機會，同時也能夠被用來擴充捲軸的數目並提高中止捲軸轉動的可能性。典型的電玩老虎機使用五個而不是三個捲軸，並提供可擴充式的捲軸架。電玩式遊戲機經常也會結合其他的電玩遊戲作為額外的獎金，這提升了遊戲的刺激度，而且也提供了玩家獲得額外獎金的機會。電玩式老虎機大約占了美國老虎機市場的26%，這個數據預估還會緩慢地上升。

電玩撲克

電玩撲克是一種專門的遊戲裝置類型，它提供了增加技巧成分在遊戲裡的互動式特性，許多老練的玩家一般都會選擇玩電玩撲克，因為透過巧妙的遊戲手法，賭場優勢會被大大地削弱。電玩撲克的玩家通常會仿效傳統「五張換」（five-card draw）的遊戲方式，不過還是有其他種遊戲可選擇。某些遊戲型態會允許玩家在同一時間玩好幾把，並且也允許他們能夠擁有額外的局數作為獎勵，這些額外局數會提供逐漸上升的誘人獎金。在美國，電玩撲克遊戲機大約占了所有老虎機的28%。

電玩樂透終端機

電玩樂透終端機（VLI）是線上樂透彩遊戲的電子版，不過遊戲結果呈現的不是一組組的數字，而是像捲軸上的圖案，或是像螢幕上一些圖形的組合。傳統的線上樂透每天只能簽賭一次，而電玩樂透每小時卻可「簽賭」上千次。與一般老虎機不同的是，電玩樂透終端機並不是由隨機數字產生器來決定中獎號碼，而是由電腦的中央伺服器來決定。

第二類博奕遊戲機

第二類（Class II）這個項目是指在美國原住民的部落型博奕市場裡，某種老虎機的分類。第二類博奕遊戲原本是指在印地安博奕管制法案於1988年正式通過之前，部落型賭場已提供多年的賓果及拉片彩票遊戲，當法案通過之後，博奕遊戲被明確區分為三類：第一類是傳統的社交遊戲（例如丟棍棒遊戲），這類遊戲完全不受法律規範；第二類遊戲則是有時候部落型博奕會採用的遊戲，包括賓果、拉片彩票

及打孔板遊戲,這些遊戲受到美國印地安博奕委員會及部落所施行的監管與限制所約束;第三類遊戲則具備類似拉斯維加斯遊戲的特徵,是除了第一類與第二類遊戲以外的其他遊戲,這類遊戲受到加倍嚴格地監管。第二類遊戲在本質上逐漸發展成類似電子賓果遊戲的形式,亦即賓果遊戲的中獎結果如同捲軸上或是螢幕上一連串的排列組合般被顯示出來,但是其特徵是這些組合是由單一或多個賓果遊戲的中央處理系統所決定。

共享式老虎機(經常性收益老虎機)

老虎機的廣泛定義為,製造商或除了賭場本身之外的遊戲機所有人從中取得一部分投入硬幣(投注金額)或是賭金淨值(留在機器內部的金額)的任何遊戲。共享式遊戲機實際上是一種交易約定,而不是老虎機的某種特殊型式,共享式遊戲機可以是捲軸式拉霸機、電玩遊戲機或是電玩撲克牌遊戲機。

共享式遊戲是最受歡迎的遊戲機,具有無可動搖的地位。而遊戲製造商在瞭解這些新機器是如此受歡迎的情況下,經常會僅僅以共享式遊戲機的方式來提供給賭場,以試圖從這些超級熱門的裝置上獲取源源不絕的收益。共享式機器同時也包含了大區域聯網系統,這些機種提供幾百萬美元的頭彩獎金,例如國際遊戲科技公司所設計的命運之輪;或是包括每日收取費用的遊戲,這些遊戲免費設置於各樓層,而製造商則會收到由賭場支付給每台機器的日酬金。實際上,這些交易可能就如同是將機器租給了賭場一般,製造商在其帳冊上擁有並資助這些遊戲,同時也為這些遊戲機負責。據估計,不分機器類型,共享式遊戲約占了所有老虎機的5%至7%,而每日付費的機器則大約占了全部老虎機的2%至3%。下一章將詳細討論共享式老虎機的共享協定及會計處理。

累進式老虎機的進化機型

累進式老虎機擁有幾項特點，這些機器一般都會有一到兩個計數器，明顯地顯示於老虎機上（或是一組遊戲機上）。這些計數器連結至個別的老虎機，如此一來，每有一個硬幣投入或是一筆金額下注，計數器便會以微小的幅度增加，這個幅度占投注金額的一小部分百分比。累進式計數器最後的總數也會因為某些固定的金額而有所增加，通常是依據機器所使用的硬幣面額而定。這些累進式的老虎機所設置的計數器會顯示逐漸上升的金額，直到頭獎開獎為止。累進式老虎機可能會利用累進式計數器作為一種加值服務，以鼓勵玩家在某些特定時段投注、多個硬幣同時下注，或是提供玩家在進行一般的老虎機遊戲時，有贏得彩票式的超大金額彩金的機會。

累進式老虎機的會計程序特別地重要，因為這些機器所擁有的現金總額通常是其他相同面額老虎機的最大中獎金額的好幾倍。在下一章，我們會更詳細討論這些累進式機型的會計與監管流程。

老虎機設置地點

商業型賭場

商業型賭場包含私人及公家擁有的賭場。在美國，主要的商業型賭場包括內華達州、大西洋城、科羅拉多州、愛荷華州、伊利諾州、印第安納州、密西根州、密蘇里州、密西西比州、路易西安納州以及南達科塔州，還有幾間由慈善團體所設立的加拿大商業型賭場，不過這些賭場依照慣例不是由政府所擁有便是由政府所經營。這些賭場的規模從少於一百台老虎機到幾千台老虎機都有。吃角子老虎機同時也被設置在世界各地，推估在美國大約有40萬台老虎機被設置於商業型

賭場，在加拿大也有77,000台被設置在商業型以及州立或是慈善型的賭場。在北美洲，商業型賭場大約囊括了52%的裝置型遊戲機——雖然仍占大多數，但是比例已從1991年估計的81%往下降。其餘的部分已由部落型賭場所取代。

就北美洲的老虎機總數而言，Harrah's-Caesars集團擁有最大宗的裝置型機器，大約87,000台的老虎機（擁有並管理或合資）。在其之後是MGM、Mirage以及Mandalay Bay集團，擁有將近5萬台機器，其他大型的老虎機經營企業如**圖5-1**所示。

大型的老虎機設置地點

表5-2說明了前25名最大間的非部落型老虎機設置地點，前5名全部都位於大西洋城或其他東部地區。然而有趣的是，北美洲最大的兩間老虎機設置地點——Foxwood（6,587台）以及Mohegan Sun（6,170台）——都位在康乃狄克州的部落型賭場內。這反映了這些賭場所產生的緊鄰市場區域範圍內，人口是多麼的集中。

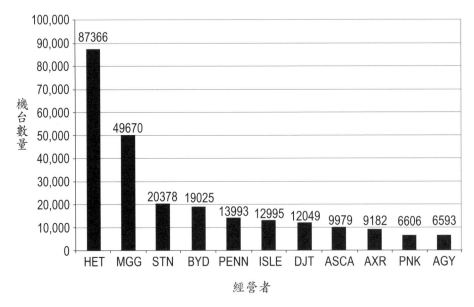

圖5-1　老虎機經營企業排行榜

表5-2　非部落型老虎機設置地點前25名

賭場	地點	機台數
Bally's Park Place	大西洋城，紐澤西州	6,154
Trump Taj Mahal	大西洋城，紐澤西州	4,670
Tropicana Atlantic City	大西洋城，紐澤西州	4,397
Harrah's Atlantic City	大西洋城，紐澤西州	4,238
Showboat Atlantic City	大西洋城，紐澤西州	3,970
The Borgata	大西洋城，紐澤西州	3,650
Charles Town Complex（賽馬賭場）	查爾斯鎮，西維吉尼亞州	3,450
Caesars Atlantic City	大西洋城，紐澤西州	3,337
Casino Windsor Ontario	安大略省，加拿大	3,309
Ameristar St. Charles	聖查爾斯城，密蘇里州	3,306
Mountaineer Park（賽馬賭場）	卻斯特城，西維吉尼亞州	3,175
MGM Grand Las Vegas	拉斯維加斯，內華達州	3,090
Boulder Station Casino	亨德森市，內華達州	3,070
Harrah's Maryland Heights	馬里蘭高地，密蘇里州	2,989
Trump Plaza Atlantic City	大西洋城，紐澤西州	2,947
Ameristar Kansas City	堪薩斯城，密蘇里州	2,828
Grand Casino Biloxi	比洛克希市，密西西比州	2,809
Sam's Town Las Vegas	拉斯維加斯，內華達州	2,800
Texas Station Casino	拉斯維加斯，內華達州	2,775
MGM Grand Detroit	底特律，密西根州	2,696
Resorts Atlantic City	大西洋城，紐澤西州	2,611
Motor City Casino	底特律，密西根州	2,501
Caesar Indiana	伊莉莎白市，印第安納州	2,501
Bellagio	拉斯維加斯，內華達州	2,454
Trump Marina	大西洋城，紐澤西州	2,434

　　有趣的是，Penn National's Charles Town Facility賭場以及Mountaineer Park賽馬場都是位於西維吉尼亞州的賽馬賭場，同時也位在東海岸人口稠密區的範圍內，這兩間賽馬賭場所經營的老虎機都超過3,000台。堪稱可與其比擬的最大型部落型賭場則是位於密西根州的Soaring Eagle Native American Facility賭場，其擁有超過4,000台的機器。所有名列前茅的設置場所均證明其能利用鄰近人口稠密區龐大人口數的優勢。

老虎機設置路線

　　吃角子老虎機的設置路線包括在小酒館、酒吧、機場、卡車司機休息站或是其他地理位置方便的地點。一般說來，老虎機路線裡的機器是指非設置於賭場、賽馬賭場或是部落型賭場裡的遊戲機。基本上，營運商會負責一條路線裡的幾千台機器。在大部分的情況下，這些機器是由捲軸式老虎機、電玩遊戲機以及大量的電玩撲克遊戲機所組成。在某些例子裡，老虎機路線還提供電玩樂透終端機的遊戲機台。美國三大主要老虎機路線的管轄區域分別是內華達州（20,000台機器）、路易西安納州（14,000台機器）以及蒙大拿州（19,000台機器）。奧勒岡州的酒吧與小酒館也有將近9,200台的電玩樂透終端機，而南達科塔州則有大約8,200台機器。在美國境內的老虎機路線裡的機器總數大約是75,000台，這個數量已經是過去10年的兩倍。

郵輪

　　過去十年來，設置於郵輪上的老虎機成長數量已有顯著增加，老虎機數量的增加反映了郵輪業本身的成長以及郵輪上所提供的總房間數（或是舖位）的成長。郵輪式老虎機的總數成長了將近10%，而房間數在過去相同的時間裡，也有稍低的8.1%的成長。

賽馬場／賽馬賭場

　　這項分類包括設置於美國及加拿大境內的賽馬場或賽狗場裡的老虎機台，這些就是所謂的賽馬賭場。在這些場所裡，可能會也可能不會同時包含賭桌遊戲。在美國，大約有26,000台老虎機以及電玩樂透終端機設置於全國的賽馬場／賽馬賭場內，另外大概有9,600台是設置在加拿大的賽馬賭場內。

　　在賽馬賭場的部分，針對遊戲機分為兩項主要的類別：一類是由賽馬場所擁有並經營（類似於傳統的老虎機），另一類則是由州樂透彩公司所擁有並經營（電玩樂透終端機）。在最近簽署的協議中，允許賽馬場可分得州樂透彩的一部分收益，例如西維吉尼亞州。同時，有些協定允許遊戲機製造商可一同分享部分的老虎機收益，就如同傳統的共享式機台一般。在賽馬場裡，賽馬場所擁有的以及州所擁有的老虎機大約各占一半。

　　無論這些機器是由賽馬場擁有並經營，或者賽馬場成為州樂透彩系統的延伸事業或是合作夥伴，都是為了達成老虎機合法化的目的。在這些憲法禁止賭博性遊戲而唯獨只有樂透彩例外的州，老虎機便是由樂透彩公司所擁有並經營，而在這種樂透彩擁有權的經營模式下，通常樂透彩公司本身會保留較高的收益百分比。

部落型賭場

　　過去10年來，美國原住民部落型博奕已有驚人的成長，博奕總收益已從1990年代中期將近54億美元成長至今日的220億美元以上，估計老虎機及其他博奕裝置占全國總收益的85%之多。表5-3顯示了美國最大的部落型老虎機設置賭場。

表5-3　美國大型原住民部落型賭場排名

賭場名稱	地點	機台數
Foxwoods賭場休閒度假中心	Mashantucket原住民保留區，康乃狄克州	6,587
Mohegan Sun賭場	Uncasville 原住民保留區，康乃狄克州	6,170
Soaring Eagle賭場休閒度假中心	Mt.Pleasant，密西根州	4,300
Coushatta豪華賭場	Coushatta原住民保留區，路易西安納州	3,200
Silver Star賭場	Philadelphia原住民保留區，密西西比州	3,100
Ho-Chunk賭場	Baraboo原住民保留區，威斯康辛州	2,700

整體的收益成長來自於老虎機設置數量的大幅成長。在1991年，美國大約有16,000台為部落所擁有的機器。到了2003年，暴增至164,000台以上，光是加州市場裡的機台數就占了該總數的31%，其次則是明尼蘇達州，大約占了12%。

老虎機的數目及地點

全美各地博奕市場的擴張，已促使老虎機的數量呈現戲劇化的成長。目前美國境內大約設置了650,000台的老虎機，以及設置在部落型賭場內，將近21,000台被歸類於第二類機器的老虎機。另外還有80,000台遊戲機設置在加拿大，這使得北美洲的遊戲機總設置台數高達將近750,000台。

與1991年所估計的北美洲217,000台的機台數相比，這個數字幾乎增加了4倍，這表示每年有超過10%的年均複合成長率。各個地點所使用的老虎機數量如表5-4所示。

我們可以發現上述這些老虎機位於各式各樣的場所，而所有場所裡的機台數都隨著老虎機整體數量的成長而增加。另一項明顯的特徵是老虎機分布場所的轉移，商業型賭場在過去12年來已有146%的成

表5-4　老虎機數量（依設置場所分類）

1991年	數量	百分比	2003年	數量	百分比
商業型賭場	161,138	81	商業型賭場	397,197	52
賽馬賭場	0	0	賽馬賭場	36,159	5
老虎機路線／酒吧	29,971	8	老虎機路線／酒吧	115,407	15
郵輪	6,800	3	郵輪式賭場	20,780	3
美國原住民第三類遊戲機	16,000	7	美國原住民第三類遊戲機	163,863	22
美國原住民第二類遊戲機	3,000	1	美國原住民第二類遊戲機	20,872	3
總計	216,909	100	總計	754,278	100

長，但是相較於整體市場的占有百分比卻呈現下降的趨勢，而賽馬賭場以及部落型賭場裡的老虎機數量不但在整體規模上有所成長，相較於整體市場的占有率也逐漸變成了非常龐大的一部分。

老虎機同時也廣泛分布於美國及加拿大的各個地理區域，**表5-4**顯示了各種賭場經營類別中的老虎機分布情況。**附錄10**整理了各種不同地理區域的老虎機分類。

賭桌遊戲相較於老虎機組合之比例

過去幾年來，其中一個最戲劇化的改變便是在各個不同市場裡，老虎機與賭桌遊戲相互制衡的傳統比例已完全瓦解。事實上，在每一個主要的博奕市場裡，老虎機本身的絕對數量已大大地成長，老虎機相較於賭桌遊戲的比例大幅上升，而博奕總收益中來自於老虎機的比例亦節節上升。

舉例來說，**圖5-2**顯示了大西洋城在1990年至2002年，相較於總博奕收益的老虎機收益百分比的長期成長，**圖5-3**則呈現出拉斯維加斯大道在1980年至2002年亦有相同的趨勢。從1980年開始，賭桌遊戲對於整體收益的貢獻度已從62%跌至38%，而來自於老虎機的收益百分比在大西洋城則是落在75%，在拉斯維加斯則約占62%的比例。在其他市場，老虎機的貢獻程度最高從愛荷華州的90%以上到最低的拉斯維加斯的60%左右。

圖5-4顯示從1998年到2001年，在主要市場裡，來自於老虎機的總博奕收益百分比的成長狀況，老虎機以及其他博奕裝置收益的增加，與賭桌遊戲收益的下降剛好吻合。

所有市場的顧客似乎皆因為三個主要原因而較喜歡老虎機。第一個原因是，老虎機能夠讓顧客覺得物超所值。當遊戲機能夠將某一估計成本（下注金額）所換得的樂趣（遊戲時間的長度）延伸至最大

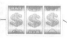

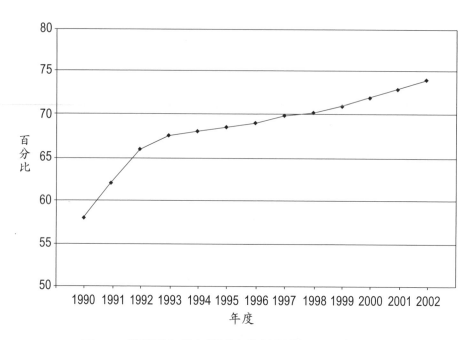

圖5-2　遊戲機收益占總博奕收益百分比 ── 大西洋城

圖5-3　遊戲機收益占總博奕收益百分比 ── 拉斯維加斯大道

圖5-4　遊戲機收益占總博奕收益百分比

時，顧客只需冒個小小的風險，投注相對較少的賭金，便是一項具有
吸引力的特性。其次，透過行銷誘因及遊戲特性的結合，老虎機對大
部分的玩家而言都會是非常有趣的。中獎彩金的一些特性，例如增
加中獎頻率、增加免費贈送的下注次數，以及極高的中獎或是獎金加
倍機率，這些都會增加遊戲的次數。同樣地，多加利用主打的明星遊
戲機，以及具有吸引力或是親切感的商標、角色和話題，皆有助於推
銷老虎機。第三個能夠解釋老虎機受歡迎的原因可由人口統計數字看
出，沉溺於老虎機的顧客多為較年長且較無經驗的玩家。最後，不可
忽略的是，賭桌遊戲的賭場經營與管理環境的某些改變，也可能是驅
使顧客轉向老虎機的原因，而賭桌下注籌碼下限的提高，以及發牌器

的使用，已使得賭桌遊戲對某些顧客而言，較不具吸引力。另外，所得稅的提升以及獲利底線的考量（透過勞動成本的控制），也的確造成某些賭場減少提供給顧客的賭桌遊戲數量，這項將收益從利潤較低的賭桌遊戲移轉至利潤較高的老虎機遊戲的改變發生在類似於伊利諾州的賭場轄區。

老虎機組成要件

機台外觀

老虎機的機身通常有20到24英吋寬、16到18英吋深以及36到48英吋高。它們以許多不同的外貌呈現，搭配突出的、圓頂甚至平頂的裝置，通常被設置為桌上型的組件，重量約達100至150磅。雖然它們的設計相當方便攜帶，但是老虎機通常會附在一組底櫃上，這座底櫃不但可以將遊戲機上升至方便玩家使用的高度，還能用來存放收集遊戲代幣的錢筒。

操作組件

一台老虎機主要的零件描述如下，並可參見**圖5-5**，5-6及5-7。**圖5-5**是一台傳統式的投幣式遊戲機，**圖5-6**則是一台較為逼真的電玩撲克遊戲機（傳統遊戲機的某種電玩式改版）。而**圖5-7**所呈現的範例，則是新一代的電子老虎機，包含電腦化的遊戲電路板。

1. 第一個主要零件是硬幣投入口，顧客可從這個狹縫中投入為老虎機所接受的硬幣或代幣。這個機械裝置與全國各地其他許許多多的投幣式設備所使用的裝置都一樣。這個硬幣投入口能夠處理被依序擲入的各種硬幣。在過去，透過改變投幣器的機械裝置來轉換一台老虎機的代幣面額，曾經是一個相當昂貴的提議。據估計，光是零件以及員工，一台機器大約要耗費200美

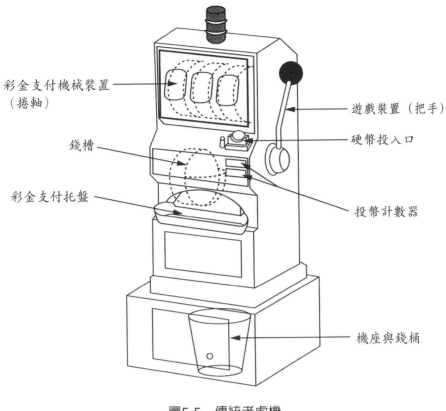

彩金支付機械裝置
（捲軸）

遊戲裝置（把手）

硬幣投入口

錢槽

彩金支付托盤

投幣計數器

機座與錢桶

圖5-5　傳統老虎機

元，如此高的成本被認為是內華達州的賭場在採用印有Susan B.
Anthony人像的小型1元硬幣之後，廣泛採納1美元代幣使用於
老虎機的主要原因，它取代了印有艾森豪總統的較大型1美元硬
幣。為了免除更換1美元老虎機的硬幣投入口的大筆花費，各個
賭場向美國財政部及內華達州博奕管理局提出申請，並獲准許
可鑄造代幣，以使用在它們的1美元老虎機上。

2. 第二個在功能上與硬幣投入口相關的零件，是紙鈔接收器或是
紙鈔辨識器，這些裝置同時被用來當作貨幣被投入、辨識以及
作為遊戲機賭金的方式。紙鈔接收器的成功引進大大地改變
了賭場內部老虎機的遊戲特性。在某些轄區，老虎機只接受紙

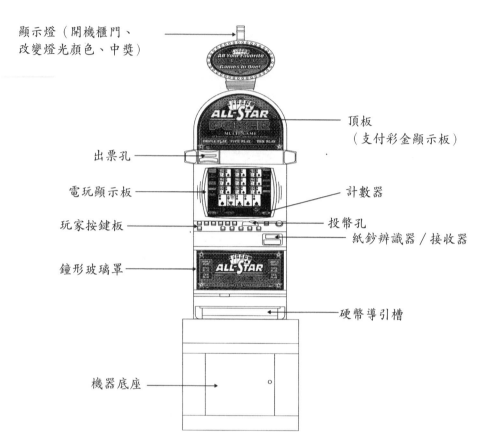

顯示燈（開機櫃門、
改變燈光顏色、中獎）

頂板
（支付彩金顯示板）

出票孔

電玩顯示板

計數器

玩家按鍵板

投幣孔

紙鈔辨識器／接收器

鐘形玻璃罩

硬幣導引槽

機器底座

圖5-6　圖解電玩撲克牌遊戲機。感謝國際遊戲科技公司（IGT）提供。

鈔，沒有任何硬幣可使用於老虎機，而其他擁有紙鈔接收器的
機器則擁有雙重功能，它們也接受來自於其他老虎機的印刷彩
票來代替紙鈔。

3. 老虎機的第三個零件是遊戲裝置，這個零件是機器啟動遊戲的
方式。大部分較老式的老虎機的啟動方式是透過拉霸來完成，
其他各式各樣投幣式機器的遊戲裝置包含一個按鍵，這個按鍵
必須被按下才能自動啟動遊戲。在少數幾個例子裡，只需投入
一枚硬幣便能自動啟動遊戲裝置。傳統上來說，較老式的老虎

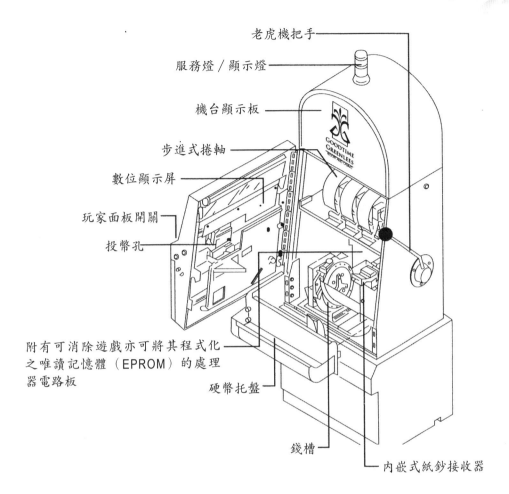

老虎機把手

服務燈／顯示燈

機台顯示板

步進式捲軸

數位顯示屏

玩家面板開關

投幣孔

附有可消除遊戲亦可將其程式化
之唯讀記憶體（EPROM）的處理
器電路板

硬幣托盤

錢槽

內嵌式紙鈔接收器

圖5-7　電子式老虎機

機，透過其拉霸把手的設計可以啟動機械捲軸的運轉。但是，
隨著新的電子機械及全電子化老虎機機型的出現，利用老虎機
把手來觸碰開關，以啟動捲軸的物理或電子運轉的這項功能更
值得被重視——是由一台發動機，而非一個拉霸的機械作用來
啟動。在許多新式老虎機台上（即便這些機器附有把手），這
些把手可能有也可能沒有全然連結至機器內部，某些存在於機
器上的把手只是為了製造心理或歷史效果。有一項值得注意的

有趣現象是，為了保留這些新式老虎機「心理上的誠信」，把手裝置的製造經常會複製老式的機械式老虎機把手，因為它帶給顧客一種這台機器經過測試證明是可信賴的感覺。

4. 老虎機的第四個零件是判斷中獎彩金的機械裝置。在一台傳統的老虎機裡，這個裝置是由捲軸及一組組列示於捲軸上的標誌及其組合所組成，它就是用來決定機器應該支付多少獎金的一種遊戲裝置。基本上在一支共用的軸承上會放上三個、四個或五個捲軸，然後會被以電子式或機械式的方式啟動運轉。當捲軸停下來時，它們會被一系列的齒輪裝置卡在固定的位置，一旦這些捲軸被卡住，便會有一個感應器，可能是一個金屬桿或是一道光束，顯示機器所支付的彩金是否已達到之前所判斷的金額。此時，支付彩金的裝置（亦即錢槽）會被啟動並開始遞送中獎硬幣。新型老虎機（包含電玩式的老虎機）全仰賴一台位於機器內部的微電腦作為支付彩金的裝置。在這種機器的內部，有一個將捲軸列為一直線的步進式發動機，這些捲軸事實上是由老虎機內部的電腦程式所控制，在一台電玩老虎機上，捲軸的電腦圖像同樣也是由電腦程式所控制。在這些機器裡，電腦程式被視為中獎彩金組合的主要決定因素，而不是捲軸的位置。為數眾多的法規判決與訴訟均證實利用這種方式決定中獎彩金的正確性以及正當性。

5. 下一個零件是老虎機錢槽和／或印表機，經由這個組成要素，實際的彩金支付動作才得以完成。錢槽是一個貯藏現金的區域，它位於機器內部。它不應該與可能會出現在許多機器前面的動態顯示屏相混淆，動態顯示屏跟機器的運作一點關係也沒有，它是一種被用來吸引顧客的裝置，顯示硬幣或其他值錢的東西，例如鑽石。同樣地，傳統的投幣／出幣機器普遍依賴錢槽來發放顧客贏得的硬幣。

部分（通常是較新的）賭場轄區已採用不同的內部運作方式來取代錢槽的彩金支付裝置。在某些不使用硬幣而只單獨採用紙

鈔接收器的賭場，顧客手上唯一能拿到的就是一張顯示贏得金額以及其他主要識別訊息的印刷收據。這些收據必須透過各個賭場出納員兌換成現金，**圖5-8**是一份典型的老虎機支付單據，**圖5-9**則顯示新型老虎機的出票系統所使用的彩票。

某些賭場已採雙軌合併的系統，也就是某個金額以內採硬幣支付的方式（例如該台機器50個硬幣以內的面額），超出的部分則以一張印刷單據作為兌換證明。

假使機器是使用錢槽，那麼該錢槽一般都在賭場一開始營運或是新機台被架設在樓層裡的時候，便先被填滿。錢槽的平均裝載量，也就是現金數量，視機器的面額、獎金支付程序的特性以及其他因素而定，一旦錢槽初始的裝載量填充完畢，機器便會開始運作。

最常見的情況是，機器必須被填滿至規定的下限金額才能啟動運作，對一台面額5分錢的老虎機而言，它的基本裝載量是30至50美元；面額1美元的老虎機，基本裝載量則是200至300美元。

表5-5顯示不同面額老虎機的基本裝載量，以及實地計數已設置

左：圖5-8　遊戲機支付單據

上：圖5-9　遊戲機支付彩票

表5-5　常見的老虎機錢槽裝載量

面額	基本裝載量	樣本裝載量
$1.00	$300-400	$334
50¢	200-300	331
25¢	100-200	208
10¢	80-200	162
5¢	40-50	35

在賭場內數年的機器內部的實際金額。對於賭場內部管控程序而言，針對老虎機錢槽的裝載定期抽樣，並校正通報的中獎金額，是一個很重要的步驟。詳細的記帳程序將於第6章討論。

這些基本裝載量是依據內華達州存在已久的產業實務經驗而定，而樣本裝載量則是根據一間大型的內華達州賭場的抽樣查帳程序所產生的結果。這兩項數據之間的差異顯示出老虎機裝載量的穩定性，而且不會產生長期的變化。

當老虎機的電腦程式或是機械捲軸的位置出現中獎指示的時候，錢槽便會自動掉落必要的硬幣數量，假使從槽裡支付的中獎金額過於龐大，那麼這台老虎機的錢槽可能會淨空。通常錢槽的低存量指示會由一支位於機器內部的機械或電子感應手臂來測定，當這支感應手臂顯示存量過低時，它會自動引發一個轉向器就位，隨後當硬幣被投入老虎機時，這些硬幣不會直接掉進錢桶裡（錢桶通常位於老虎機下方的機櫃內），它們會轉向將錢槽補足，一旦錢槽被重新填滿之後，這個轉向器會回歸原位，硬幣也會再度直接落入錢桶中。

6. 下一個組成零件是硬幣托盤或是老虎機彩金托盤。這是一只金屬製的托盤，盛接從老虎機內掉落出來的中獎硬幣，這個托盤通常會被特別設計成在硬幣掉落的時候，能夠發出最大共鳴聲，產生這麼大的聲響是為了製造出高額獎金的效果，無論實際掉落在托盤上的硬幣數量有多少。針對非硬幣投注的老虎機而言，其彩金托盤是指發送中獎金額支付單據的地方，在某些

使用印刷單據的機器裡，列印單據的機械裝置可能會從老虎機的中心點發送單據，而不是從硬幣托盤。假使賭場內都沒有使用硬幣，那麼老虎機製造業者會仿照硬幣掉落彩金托盤的聲音創造出共鳴的聲響。

7. 老虎機的下一個組件是一組被稱為老虎機計數器的測量裝置。本段落所指的計數器位於機器內部，而非民眾所能看到的顯示某一特定機器中獎金額的計數器。裝設這些內部計數器的目的，是為了使賭場以及博奕管理單位能夠計算出老虎機的交易次數。根據內華達州的法律規定，自1965年之後，任何一台遊戲機的製造都必須配備計數器，這些計數器一般說來會以某種形式出現，它們可以是遊戲面板外部的機械式計數器或是電子式計數器。在配備電腦螢幕的完全電子化遊戲機裡，計數器會與老虎機的微處理器結合，並利用特殊的檢測程序顯示在遊戲螢幕上。一台老虎機一般來說，會包含一個由兩部計數器所組成的最小組合：硬幣投入以及硬幣掉落計數器。以這兩個計數器來說，硬幣投入計數器較為重要，因為它計算投注於該台老虎機的實際總數量。在現今使用紙鈔接收器的環境下，這同時還包括了投注於老虎機的紙鈔金額，在老虎機交易的會計程序中，計數器讀數是由老虎機的監視系統自動收集而來，這個系統利用電子化的方式，幾乎是即時從老虎機取得計數器的數據。計數器讀數也可以利用人工的方式，至機器啟動檢測程序，然後手動記錄結果。老虎機實際計算硬幣的結果會與計數器讀數相比較，任何實際結果與計數結果之間的重大差異都必須被調查與核對，如有需要還可以校正計數器讀數。早期的計數器多具機械特性，因此多半非常不精準，但是近來隨著全電子化機器的問世，計數器的可靠性已大大地改善。在現今大部分的系統當中，計數器的可靠性被視為是理所當然的，校正計數器讀數應該是非常罕見的現象，當老虎機計數器變得非常可靠，它們會是控制並通報投注交易的一種非常強而有力的方

法。硬幣投入計數器使得投注於該台遊戲機的硬幣總數量得以記錄,而硬幣掉落計數器則詳細記錄了機台實際上已支付的中獎金額,透過這樣的方式,再加上硬幣的計算,機器的實際業績便能夠被計量,並與其預期的假設業績相比較。

8. 新型老虎機的下一個零件是線上監視系統的介面模組。較新的賭場轄區會規定老虎機必須連線至中央電腦監視系統,這個系統稍後在本章會有更詳細的討論。然而,每一台個別的老虎機都必須要有一個電子通訊或是介面模組,它提供線上老虎機網路識別機器的功能,同時也提供計數器的資料。剛開始這些模組對於每一個製造商而言,都是獨一無二的,但是在博奕機器製造商協會的通力合作下,通訊協定已達標準化,這使得來自於各個不同製造商的機器都能夠與許多不同的老虎機中央監控系統連線。

9. 老虎機的下一個組件是放置機台的基座。基座有很多作用。首先,能夠將機器抬升至最方便遊戲的高度。其次,基座本身可用來置放錢桶。一如先前所描述的,遊戲機的運作方式通常是將投注的現金直接送去填補錢槽,或是送進一個收集區。在大部分的新型機器內部,這個收集區位在機器下方一個上鎖的底座裡,硬幣不是掉落在一個附加在機器底部的帆布袋內,就是掉落在一個塑膠桶內,這個桶子或袋子會保留機器所贏得的現金,直到這些現金經由例行性的機器清點及計算程序而被清空為止。

10. 另一個老虎機的組成要素是資訊告示牌,它是老虎機在銷售點打廣告時的重要部分。這些告示牌包括機器前面的鐘形玻璃罩以及機器頂端的頂板。頂板的規格及形狀可能差異甚大,圓頂是非常常見的形狀。在資訊告示牌的背面幾乎總是點著各式各樣的燈——有些是閃爍的、有些是燦爛發光的,甚至會發射光線的兩極真空管。這個資訊告示牌對於成功行銷許多各式各樣的老虎機是不可或缺的要素。

11. 另一個可能也很重要的老虎機小零件是機器頂端的頂燈或顯示燈。這個顯示燈被用來打信號，以通知服務生某些事件正在進行。舉例來說，如果需要兌換現金，那麼就會亮起某一種顏色的燈，如果需要支付中獎或其他彩金，則亮起另一種燈。同樣地，假使機器未上鎖，且前方的門開著，另一種顏色的燈就會亮。

12. 最後，老虎機上會設置幾個鎖，習慣上會有一個鎖位在機座下方的門、一個位在老虎機前端的門，以及一個位在紙鈔接收器的錢箱上的內鎖，還有一個位於外殼上，用來確保連接至老虎機內部的微電腦安全性的鎖。

電子式老虎機與電子式裝置

　　電子式老虎機以及其他電子投幣式遊戲裝置的出現，已為老虎機的運作創造了一個新的紀元，它同時也帶來了幾項挑戰與機會。

　　在機器內部裝置更多的電子零件是目前的趨勢，而電子式老虎機又是最新型的機種。於1920及1930年代普及的第一代老虎機完全是機械式的，目前仍然存在於市面上的這類型機種已相當少數，由Pace and Mills Manufacturing這類廠商所製造，被視為是古董或珍藏品，在現實生活中，這款機器沒有任何一台還在當今的賭場內運作。

　　老虎機電子化的第一步是部分電子零件的問世，而支付彩金的機械裝置可能是第一項需要修改的零件。隨著電子科技的進步，遊戲機逐漸發展為只剩下三個機械零件：把手、機櫃以及捲軸，其他的零件都完全電子化。最近新生產的機器甚至已經可被認定為完全地電子化，顯示遊戲結果的捲軸以電視螢幕或是陰極射線管（CRT）顯示器來取代，拉霸的把手則被按鈕取代，而全電子式的彩金支付裝置以及印刷機則由一個微處理器晶片所控制。這些電子化機器已使得製造商及賭場經營者針對其老虎機的營運，給予新的彈性及控制方式。

當前的電子電路系統在操作上較先前的機械式機器更為可靠，少掉機械式的磨損使得電子式老虎機的問題減少了許多。除此之外，利用各種電子測量裝置可使得操作者更容易掌控機器，對於機器所正在進行的工作也可記錄得更精準，計數器的可靠性增加了，而針對內部運作問題，微處理器控制系統也提供了更詳細的自我檢測功能。

在缺點部分，電子電路系統很難去測試及驗證，因為它牽涉到電子零件，甚至是微處理器本身，這種測試的完成必須能夠確保這些電子組件是按照所設定的方式運作，並且在電子電路系統遭到蓄意或非蓄意破壞的時候，有足夠的防衛機制。舉例來說，某些電子式老虎機在剛開始引進的時候，會在位於機器附近的保全人員使用某一種無線電對講機的時候，開始支付彩金或是清空整個錢槽裡所累積的獎金，內部零件及電子擋板的調整解決了這個問題，但是這種情況的威脅仍然存在；竊賊針對老虎機的人為電子干擾是大多數的設計及測試防禦設施所要克服的問題，而電腦駭客或是非法入侵老虎機控制系統，一直以來都是老虎機在安全防禦部分的一項重要議題。

這些電子式老虎機在獲准營運之前，按規定檢測的複雜性已創造了一筆關於遊戲測試與核准的全新生意。這項商業利基若非獨立擁有，便是隸屬於博奕管理單位的一項職責。無論所有權以及測試的方式為何，都必須徹底完成測試的任務，遊戲測試實驗室針對新老虎機遊戲的認證及核准，在製造商將機器販售給賭場之前就必須完成。

與這些電子機器相關的最後一個問題是，它們的維修技術正在快速的轉變。修理老虎機所需要的不再是一位技術良好的機械工，在新的時代，修理老虎機需要的是與電子和資訊工程相關的學歷與訓練。

每單位老虎機收益的統計數據

老虎機的財務表現基本上可以每日每單位收益的統計量來表示。這個數值通常簡單地被稱為每單位收益，每單位收益可代表一台老虎

機的長期平均收益，為了瞭解不同老虎機及其市場的收益表現，會有種種不同的分析出現於讀者眼前。

每單位收益 —— 地理位置

不同的公家機構會固定收集老虎機的收益資料與單位計數。透過這些資料的使用，所有老虎機的單位平均收益值都能夠定期地被計算出來並加以比較。隨著時間過去，這些單位收益數據所產生的走勢，對於評估某一特定博奕市場的整體健康及活躍狀況多有助益。所蒐集的資料來自於許多州以及地點，**表5-6**呈現了這些資料的長期走勢，顯示的資料取自1998年至2002年。

生命週期

在大部分的司法轄區，其單位收益的走勢都會依循一套生命週期，當這個轄區首度開放老虎機的營運時，每單位收益會非常的高。

表5-6　單位老虎機收益 —— 多個轄區，1998-2002

	1998	1999	2000	2001	2002
科羅拉多州	98	96	120	120	124
康乃狄克州	355	360	381	375	326
德拉瓦州	357	344	300	368	277
伊利諾州	290	367	383	436	442
印第安納州	225	222	240	239	248
愛荷華州	217	200	198	189	190
路易西安納州	280	209	227	230	235
密西西比州	145	135	147	129	149
密蘇里州	130	144	155	140	175
內華達州	78	80	86	73	92
紐澤西州	208	216	232	232	237
南達科塔州	—	50	55	57	59
西維吉尼亞州	—	—	—	222	217

在剛開始前幾年，單位收益會呈現戲劇化的成長，然後當市場到達某一成熟階段的時候，收益會漸趨平穩，這樣的趨勢可以在密西西比州剛開始通過博奕合法化的前幾年看得出來，而在圖尼卡區（密西西比東北部）以及比洛克西灣岸也可看到。成熟期會在普遍的成長模式之後到來，這時每單位收益的漲幅不會太大。在某些市場，例如伊利諾州、路易西安納州以及愛荷華州，管理方式的改變加上市場成熟期的到來，造成了老虎機每單位收益的長期衰退。

市場結構

另一個影響老虎機單位收益的因素似乎是一個司法轄區內的整體博奕管理架構，這可以是指將市場區分為壟斷、寡占與完全競爭市場的一般經濟學上的專有名詞。每單位收益的最高記錄曾經出現在加拿大安大略省的溫莎市，這個市場顯示每天每台機器超過450美元的單位老虎機收益。在當時，包括底特律大都會區在內的周圍200英哩之內只存在著一間賭場。類似的結果也出現在來自於蒙特婁賭場的報告內容裡，蒙特婁賭場也是該城市唯一的賭場。壟斷市場也存在於亞洲大部分的國家以及澳洲大部分的地區。

寡占市場

有限的賭場地點存在於伊利諾州、印第安納州、康乃狄克州以及紐澤西州，這個博奕市場的特徵從康乃狄克州僅有的二間賭場到紐澤西州的十三間賭場都有。這些寡占市場是由於立法規定及管理上的動作而產生，並非是為了要保障賭場經營者的收益而產生，但是通常是為了控制賭場數量並限制合法賭博的門路。在這些市場中，老虎機單位收益會比壟斷市場要來得低，但是每天每單位仍然有200至300美元的進帳。

完全競爭市場

　　這些市場是指要進入博奕市場，幾乎無任何障礙的市場，在這些司法轄區是會有一些賭場開設位置的限制存在，但是卻不會過度要求。屬於完全競爭市場的州有內華達州、密西西比州，而科羅拉多州在某種程度上也屬於這類市場。在這類市場中，每日每單位收益要低得許多，以整體市場來看，通常每日的單位收益皆不到100美元。

人口數、賭場規模及易達性

　　對某一特定賭場的單位收益會產生影響的最後因素，與市場周圍的人口數、賭場規模以及包含賭場易達性等的細節問題有關。人口因素通常會以「賭場相關市場」這個名詞來表示。大部分的粗略估計會從賭場所在位置往外200英哩畫一個圓，圓圈裡的範圍便被認定是賭場的需求市場人口數。有時候，這個圓圈的範圍會被解釋為是開車到賭場2到3小時車程的距離。這可識別部分賭場在易達性上的差異。而在描述經常位於不方便到達或是偏遠位置的部落型賭場的相關市場的時候，這也是一項相當重要的因素。當人口數與易達性這兩個因素被一併考慮後，比起較遙遠或較偏僻的賭場，位置最靠近人口稠密區的賭場通常會吸引較多的顧客，也會有較高的單位收益。

　　在描述博奕市場或是人口圈的大小時，有一個較小的影響因素取決於賭場本身的經營規模。較大規模或是群聚型的賭場會比單一間賭場更能吸引遠道而來的顧客，而單一間的大型賭場又比單一間的小型賭場更能夠吸引遠距離的顧客，這是經常用在購物中心開店地點選擇上的一種引力理論。

　　當所有這些因素全都結合在一起時，針對單位收益的總影響似乎依序是競爭者數量、已知的市場規模以及賭場地點的詳細資料。

單位收益——地理位置細節

賭場地點愈多，就愈能詳細地說明與老虎機單位收益相關的統計數據。來自於內華達州的資料，清楚指出了內華達州不同市場間的差異性與相對優勢。表5-7顯示位於內華達州不同地理區域的老虎機，其不同的熱門面額的單位收益中位數。值得注意的有趣現象是，針對任何一種選定的面額，單位收益的變動程度都非常的大——這明確指出了每個市場裡的傳統老虎機都具備其不同的獲利潛力。

舉例來說，一台面額5分錢的老虎機所贏得的收益，可從內華達州埃爾科郡的17.77美元到拉伏林鎮的最大值33.56美元，這個差異與發生在面額1美元的老虎機上的收益變動相比較之後，似乎顯得非常微不足道。1美元老虎機的最低收益是埃爾科郡的69.31美元，而最大收益則是拉伏林鎮的137.34美元，這些數據反映了美國境內發生在不同博奕轄區之間的差異性。

由於各州的管理規定有極大差異，這種單位收益的資料有時候在其他轄區也可取得。當我們拿到這些資料時，它也許會以所有老虎機的平均值呈現，通常不會被細分到如同內華達州的統計數據般詳細的程度，表5-8及表5-9顯示2003年伊利諾州及印第安納州的單位收益資料，以個別賭場來細分。而從地點這個欄位，我們可得出伊利諾州與

表5-7　內華達州老虎機每日單位收益中位數

地點	選定的硬幣面額		
	5分	25分	1美元
拉斯維加斯市中心	$21.24	$43.42	$78.16
拉斯維加斯大道	25.98	49.66	99.27
拉伏林鎮	33.56	156.07	137.34
雷諾－史帕克區	22.56	41.96	74.21
道格拉斯郡	23.53	53.21	81.13
埃爾科郡	17.77	32.98	69.31
州結餘	19.91	42.12	65.93
全州平均值	21.58	43.54	81.13

印第安納州每個次級市場的細節資料，這些次級市場每日老虎機收益的差異樣本與傳統內華達州市場的差異樣本如出一轍。但是這兩個州都無法提供依面額分類的單位收益資料。顯然，老虎機業績的部分差異可歸因於賭場規模的大小。一般說來，較大間的賭場會比較小間的賭場擁有更高的單位收益。

表5-8　伊利諾州老虎機單位收益

地點	每日收益（美元）	機器數
Grand Victoria賭場	767	1072
Harrah's Joliet賭場	665	1138
The Empress Joliet 賭場	523	1138
Hollywood Aurora賭場	615	1105
芝加哥平均值	642	
東聖路易Queen賭場	355	1088
Alton Belle賭場	278	1066
聖路易區平均值	316	
東皮奧里亞市	310	1150
大都會城	261	1198
洛克島	140	706
其他平均值	237	
全州平均值	**435**	

表5-9　印第安納州老虎機單位收益

地點	每日收益（美元）	機器數
Argosy賭場	389	2147
Caesars Indiana賭場	238	2486
Hyatt Grand Victoria賭場	210	1448
Aztar Evansville賭場	192	1357
Belterra賭場	178	1444
南印第安納州平均值	241	
東芝加哥Harrah's賭場	378	1986
Horsehoe Hammond賭場	518	1594
Blue Chip賭場	341	1539
Trump賭場	184	1744
Majestic Star賭場	633	542
東芝加哥平均值	410	
全州平均值	**305**	

單位收益 —— 老虎機面額

　　來自於不同地理區域、不同面額的老虎機，在收益上的差異取決於幾項因素。在面額方面，老虎機的優勢主要依據面額1美元老虎機內的現金量而定（在面額5分錢的遊戲機拉霸二十次等於在面額1美元的遊戲機拉霸1次）。1美元老虎機所設定的支付率比5分錢老虎機高出許多，因此抵銷了增加的現金量。面額1美元的老虎機結合了較佳的顧客報酬率，以及吸引人的高容納量或是高客流量的所在地，這使其具有非常高的投注比率，換句話說，也為其賭場增加了收入。

　　自從老虎機開始採用紙鈔接收器，而且在某種程度上，開始使用多種硬幣與多種面額的機器之後，面額變得較不那麼重要。新型的老虎機接受顧客投入面額20美元的鈔票，而下注的金額則完全以5分硬幣來計算。免除了投幣箱的使用，同時也消除了投幣箱會產生的問題，這使得面額5分錢及1分錢的機器在老虎機整體組合裡更加地實用。今日所使用的5分錢遊戲機大部分都是多種硬幣遊戲機，每一次拉霸的平均下注金額大約是35分錢（相當於投入7個硬幣）。在這些情況下，以整體的獲利率看來，一台傳統的5分錢老虎機表現得較像是一台25分錢的機器。**表5-10**顯示了各式各樣設置在全內華達州境內的老虎機每單位平均收益之比較，請注意多種面額老虎機的表現亦如上述。同樣地，大面額的老虎機每日極高的收益已透過其相當少的機台數量來加以限制。

　　我們要強調的是，**表5-10**的數據是每單位收益的中位數數值，每個地理區域裡，有些經營不同老虎機的賭場會呈現出比這些數值更高或更低的表現結果，內華達州博奕管理局摘要報告則分別以單位收益的上四分位數及下四分位數，指出較高與較低程度的所得。

單位收益 —— 賭場規模

表5-11指出了當以內華達州各分區內的賭場規模或是賭場總收益來分類時，存在於所有面額的老虎機之間的單位收益差異。在內華達州，這些差異顯得相當戲劇化，但顯示在伊利諾州及印第安納州的差異則較小。對所有的地點而言，較大型賭場皆比較小型的賭場擁有較

表5-10　不同面額的單位收益中位數 —— 內華達州全州

面額種類	單位收益
5分	$74
25分	82
多種面額	99
50分	110
1美元	121
5美元	202
25美元	284
100美元	335
其他可用硬幣	98
全州平均值（全部機器）	**92**

表5-11　內華達州不同賭場規模的單位收益

規模／地點	單位收益
拉斯維加斯市中心	
100-1000萬美元	$54
1000-2000萬美元	83
2000萬美元以上	134
拉斯維加斯大道	
100-1000萬美元	48
1000-2000萬美元	84
2000-6000萬美元	104
6000萬美元以上	158
雷諾—史怕克區	
100-1000萬美元	60
1000-2000萬美元	89
2000萬美元以上	138

佳的老虎機收益表現。這些賭場在規模上的差異能夠影響單位收益達300%之多。在同一個地理區域的市場，大型賭場的單位收益比小型賭場的單位收益要來得好。在雷諾—史帕克區的市場，不同規模賭場裡的每台機器，在收益上的差異性則較不顯著。

在內華達州以外的市場，就規模上來說，賭場的同質性要高出許多，特別是在紐澤西州以及其他大部分限制賭場總數量的州。在這些地區，就不同的規模及面額而言，每台機器在營收上的差異似乎較不顯著，但仍然值得注意。

 ## 老虎機組合

老虎機組合是個一般用語，描述賭場內機器的實際陳列與面額，以及機器確切的類別。老虎機組合的主要目的是為了達到老虎機的成功營運，這個段落會敘述並檢視成功營運背後的因素。

對於老虎機運作的整體成功至關重要的基本變數包括：老虎機所在樓面的位置、老虎機的硬幣面額組合，以及老虎機受歡迎的程度（絕大部分取決於機器的獎金支付清單以及持有百分比）。其他因素可能包括新的遊戲機與舊的備用遊戲機之間的均衡分配，這可能是指混合一些捲軸式機器以及一些全影像式機器。另一個較小的影響因素是必須包括部分的特殊機型、部分的先進機型以及部分的普通機型。追根究底，最佳的老虎機組合將為該樓面帶來最大的收益。

樓面位置或是樓面空間規劃

老虎機的樓面位置可能是決定其營運是否能夠成功的最重要因素。樓面位置的第一項要素是規劃賭場空間，以便將類似餐廳及展示廳這類服務設施設置於賭場中央。如此一來，為了各式各樣的目的光

臨賭場的顧客都會經過賭區。

　　服務核心外圍那一圈是賭區，而賭區的外圍則是老虎機設置區，這種場地規劃的圓圈理論也運用了攔截的概念。從賭場的中心點（以及主要的服務區）幾乎很少有直通到出入口的路徑，透過這種繞行路線的刻意安排，人潮會直接圍繞在老虎機區的四周，顧客將無法輕易的從賭場找到出口，顧客待在賭場內的時間愈久，他們會產生額外支出的可能性就愈高。

　　樓面位置的其他特性包括在老虎機面額部分能夠有其他的選擇或組合，在老虎機這區沒有一定的規定，有些賭場會將老虎機的面額混在一起，因此沒有標準模式。Harrah's賭場首創「街區模式」，將相同面額的老虎機整齊地排成一列或是一區。

　　老虎機位置的另一個概念是使用圓盤式的輸送帶，或是將老虎機分組置於賭場某些特定區域。這些在旋轉圓盤上的老虎機具有明顯的廣告效果，它們可能會提供特殊的大獎，例如特別版汽車、小船，甚或是雪車。這些旋轉區的服務人員甚至可能會安排一位不同的兌換人員，他可能也會表現得像是馬戲團裡的叫賣人員，大聲吆喝以吸引顧客來玩這些機器。旋轉區原先只提供1美元面額的老虎機，但是現在已可找到25分錢及5分錢的面額。

　　在老虎機組合裡，樓面位置的最後一個重點是針對老虎機區的服務及安全控制的概念。大家都嚮往賭場裡每一平方英呎的空間都能夠被善用以創造收益，透過在每一個可想到的角落及縫隙都擺放老虎機的方式即可達成這個願望。但是，當賭場處於忙碌狀態時，老虎機服務人員、出納人員與安全人員的能力，以及監視這些角落與縫隙的監督能力都會明顯地下降。

硬幣面額

　　賭場內老虎機的硬幣面額是促使老虎機營運成功的第二項主要

因素。有一個傳統看法是，要想在某一特定地區獲致成功，只須按照經過證實確定在你的市場有效的比例來安裝老虎機即可（亦即模仿策略）。沒有什麼比檢視統計數據報告或是現有賭場的市調，然後按照報告結果來選定各種不同面額的老虎機比例或比率要更複雜的事了。

這種傳統的做法不會總是令人滿意。雖然這種做法是較保險的方式，但是就永遠不會有創新的方式出現。在1980年代末期，1美元老虎機熱門程度的上升，便是一個可能會錯過消費者對於不同種類的老虎機的偏好度明顯改變的例子。近年來，更加複雜的行銷技巧，例如心理測量學分析以及焦點群體，已結合了過去業績的歷史資料，一同被用來分析某一特定面額以及某一特定區域裡老虎機玩家的需求。接著可提供的老虎機數量便會被拿來與理想的需求量相比較；如果有需要，會有新的機器被引進或是舊的機器被移除，以藉此調整老虎機組合來符合玩家的需求。

其他的面額問題

本章先前已陳述在不同地域的市場，不同類型賭場裡老虎機的總數量，但是在市場範圍內，存在著一個具有當地市場特徵的老虎機面額的組合。每一個地方性市場所認定的理想或適當的老虎機面額組合都極為不同。在內華達州境內，與拉斯維加斯大道及市中心相較之下的北內華達州之百分比分布如**表5-12**所示。

機器面額組合的差異性能夠非常簡單地以在這些區域裡的每一塊市場區隔都有不同的行銷重點來解釋。賭場只不過是為其獨特的消費族群提供了他們所想要的機器面額組合，既然在拉斯維加斯以及雷諾地區的顧客如此不同，那麼我們可以合理的預期，在這兩個地區的機器面額組合勢必也會有相當大的差異。

面額組合的差異性同時也出現在其他的博奕市場。最近幾年，在許多轄區的5美分老虎機的成長，已成為老虎機面額樣式的第一個主要轉變，大西洋城的5美分老虎機從1998年僅3.8%的占有率成長至2002年將近21.8%的占有率。普遍看來，這樣的成長實際上也發生在所有其他

表5-12　內華達州全州老虎機

賭場所在地	機器的分配比例				
	5美分	25美分	1美元	其他	總數
拉斯維加斯大道	30.4	41.0	22.9	5.0	100.0
拉斯維加斯市中心	36.8	38.9	18.3	6.0	100.0
拉伏林區	37.7	42.6	16.2	3.5	100.0
雷諾—史帕克區	34.5	33.6	22.8	9.1	100.0
道格拉斯郡	31.1	36.1	20.5	12.3	100.0
埃爾科郡	42.4	34.6	16.2	6.8	100.0
州結算	39.1	38.7	15.7	6.5	100.0
全州平均值	34.4	37.9	20.4	7.3	100.0

的轄區。只有愛荷華州降低了5美分老虎機的數量。而在拉斯維加斯，成長幅度則較小，5美分機器的數量從1998年16.7%的占有率提升至2002年23.5%的占有率。

　　博奕產業傳統的看法是，賭桌遊戲吸引賭本較多的玩家，而老虎機（包含接受紙鈔的機器）則吸引較缺乏經驗且賭本較少的玩家。透過遊戲組合的檢視，通常在任何時間點，主要的行銷重點以及消費族群的特徵都能夠加以判斷。

　　老虎機面額的組合以及賭場內遊戲組合裡的老虎機占有率，都是博奕玩家品質的一項指標；在一個品質較高的市場，你會預期有較多的賭桌遊戲、較少的老虎機。在高品質地區，你同時也會預期有較多的1美元老虎機，以及比例上相對較少的25美分和5美分的老虎機。同樣地，在一個較低品質的消費者市場，相對於賭桌遊戲的數量，老虎機的數量會較多，而老虎機的面額組合也會著重在較低面額（5美分及1美分）的老虎機。

　　當考慮到賭場規模的大小時，也會出現面額組合上的其他差異。表5-13呈現了在三個選定的內華達州市場裡，比較不同規模賭場的老虎機數量較詳細的分析。這個樣本似乎指出，年收益較多的賭場通常傾向於設置較少的5美分機器、較多的1美元機器。

　　這裡出現了一個有趣的問題，較大型賭場擁有較多數量的1美元老

表5-13　老虎機分布百分比（依賭場規模區分）

賭場所在地	機器的百分比分布				
	5美分	25美分	1美元	其他	總數
拉斯維加斯大道					
小型	37.9	40.3	15.5	6.3	100.0
中型	26.9	44.9	23.8	4.4	100.0
大型	26.6	36.4	29.9	7.1	100.0
拉斯維加斯城區					
小型	40.1	33.5	20.5	5.9	100.0
中型	34.4	42.7	17.3	5.6	100.0
雷諾—史帕克區					
小型	38.6	28.9	24.4	8.1	100.0
中型	28.6	38.1	24.6	8.7	100.0

虎機，這是原因還是結果？這意味著1美元老虎機有較大的獲利能力，這是創造賭場收益顯著增加的原因嗎？或者1美元老虎機數量較多的現象，是這些賭場內的玩家原本消費能力就較高的自然結果？

　　最後，面額組合受到博奕產業結構裡博奕市場的成熟度以及相似程度所影響，某些獨特的場所或是賭場差異會被預期出現在類似於密西西比州以及科羅拉多州這樣的市場。在這些市場中，賭場之間的競爭情況較激烈，而寡占市場例如紐澤西州、伊利諾州、印第安納州或是密蘇里州的賭場之間，所出現的差異性則很有可能會較小，這些地區的賭場在數量上可能會比較少，在市場上也較不具特色。

獎金支付清單、老虎機波動性及持有百分比

　　影響老虎機組合的第三組因素是獎金支付清單與支付頻率（波動性）以及賭場的持有百分比。在各種不同機器的獎金支付結構當中有兩種極端，第一種是可以被稱為只開頭獎的機器，這種機器只有在出現與單一頭獎一模一樣的序列時才算中獎。這個單一頭獎的獎金大到足以彌補小獎金的不足。第二種機器則被稱為多重獎金遊戲機，它可

能會有較頻繁但獎金較少的中獎機會，這是屬於低波動率的機器，這些機器的適當組合是必要的，因為它們似乎能夠吸引非常不同的消費族群。儘管根據心理學的文獻建議，大多數人都偏好中獎金額較少、頻率較高這種選擇性增強的概念，但賭場仍然必須要提供各式各樣的機器，以滿足玩家所有的偏好。

獎金支付清單同時也與賭場持有百分比的運用有關，它是一個廣被接受的常規，在某一特定的遊戲數量以及捲軸樣式與支付清單已知的情況下，這份清單能夠被用來決定一台老虎機理論上應持有多少百分比。一台多重獎金遊戲機的持有百分比計算方式如圖5-10所示，圖5-11則顯示一台撲克牌遊戲機的收益分析。必須注意的是，這台機器的收益百分比大約是95%，亦即持有百分比為5%。賭場在向製造廠商訂購機器時，便應該對該台老虎機的持有百分比做初步確認，隨後如需對老虎機做些變更，可能會非常的困難，要視老虎機的種類而定。一旦這台機器被訂製時，捲軸帶（亦即圖案顯示帶）已就位，且由唯讀記憶體的晶片組所決定的獎金對應電子測定器也就位，那麼要再更改捲軸帶及電子線路，以修正遊戲或是獎金的任何部分，便會是非常大的工程。因此，賭場基於其對競爭環境的判斷，事先便必須先決定要將多少顧客的錢留在自己的口袋裡。這些持有百分比的算式表又稱為「支付分析報告表」（PAR Sheets），通常是在購買機器時，由遊戲製造商所提供。完整記錄這些支付分析報告表的重要性，是為了反映出變更是針對老虎機營運，維持內部最小控制系統的一項重要部分。這些議題稍後在本章會多做討論。

最低持有百分比

不同的州例如紐澤西州與內華達州，針對這個問題已採取大為不同的態度。在紐澤西州，規定賭場裡的機器不能持有超過15%以上的顧客現金。而早期在內華達州，這個部分並無特別規定，該州仰賴競爭及市場壓力來確保持有百分比在一個合理的水平，內華達州唯一正式的規定是，支付清單必須明確顯示於機器前方，目前內華達州的法

賭場會計 與 財務管理

COMBINATION WIN	A 1ST REEL	B 2ND REEL	C 3RD REEL	D 4TH REEL	E TOTAL HITS	F COINS PAID	G PAID PER CYCLE	H FLOOR PAY	I MACHINE PAY
CH X X	3	18	22		1188	2	2376		
CH CH X	3	4	22		264	5	1210		
BA BA BA	3	10	1		30	100	3000		
BE BE BE	1	3	10		30	18	540		
PL PL PL	10	1	5		50	14	700		
OR OR OR	4	3	5		60	10	600		
7 7 7	1	1	1		1	100	100		
							TOTALS 8526		

COMBINATION NON WIN	1ST REEL	2ND REEL	3RD REEL	4TH REEL	TOTAL HITS				
BA BA X	3	12	22		792				
BE BE X	1	19	22		418				
PL PL X	10	21	22		4620				
OR OR X	4	19	22		1672				
7 7 X	1	21	22		462				
BA BA BA	3	10	21		630				
BE BE BE	1	3	12		36				
PL PL PL	10	1	17		170				
OR OR OR	4	3	17		204				
7 7 7	1	1	21		21				
TOTALS					10648				

PLAYS PER CYCLE 10648

10648 × 5¢ = TOTAL WIN (enter below)

Plays per cycle

$ 10648
Minus 8526 PAID
Equals 2122 WIN
19.93% WIN Percent of TOTAL WIN

TOTAL WIN $ 532.40
PAID minus 426.30
equals 106.10 Machine Win

Prepared by:
Date:
Type of Machine:
Model:
Inventory No.:
Location:

圖5-10 老虎機支付分析表

IDENTIFICATION 1¢ (#94)

POSITION	REEL 1	REEL 2	REEL 3	REEL 4
1	BE	PL	PL	
2	PL	BA	BE	
3	OR	CH	OR	
4	CH	BA	BE	
5	PL	OR	PL	
6	BA	BE	BE	
7	PL	BA	OR	
8	BA	BE	BE	
9	PL	BA	PL	
10	OR	CH	BE	
11	PL	BA	BA	
12	CH	OR	BE	
13	PL	BA	OR	
14	BA	BE	BE	
15	PL	BA	PL	
16	CH	OR	BE	
17	PL	BA	OR	
18	CH	BE	BE	
19	PL	BA	OR	
20	BA	PL	BE	
21	PL	BA	OR	
22	OR	CH	OR	
23				
24				
25				
TOTAL	22	22	22	

PLAYS PER CYCLE 10648

	經手	建置	總額	單一硬幣 賠率	單一硬幣 出幣	第5個硬幣獎金 賠率	第5個硬幣獎金 出幣
同花大順	4	60.7141	64.7141	250	16,178.5250	4000	258,856.4000
同花順	36	244.1679	280.1679	50	14,008.3950	250	70,041.9750
四條	624	5,515.0034	6,139.0034	25	153,475.0850	125	767,041.9750
葫蘆	3,744	26,172.3687	29,916.3687	7	209,414.5809	35	1,047,072.9045
同花	5,108	23,230.2802	28,338.2802	5	141,691.4010	25	708,457.0050
順子	10,200	19,120.9469	29,320.9469	4	117,283.7876	20	586,418.9380
三條	54,912	138,532.4912	193,444.4912	3	580,333.4736	15	2,901,667.3680
兩對	123,552	211,745.0154	335,297.0154	2	670,594.0308	10	3,352,970.1540
一對	337,920	221,091.8658	559,011.8658	1	559,011.8658	5	2,795,059.3290
10點或更好	422,400						
小於10點對子	1,640,460						
總計	2,598,960						

	單一硬幣 出幣	第5個硬幣獎金 出幣
投幣	2,461,991.1447	12,487,919.4985
出幣	2,598,960.0000	12,994,800.0000
贏得的錢	2,461,991.1447	12,487,919.4985
持有百分比	136,968.8553	506,880.5015
	5.27%	3.90%
報酬百分比	94.73%	96.10%

圖5-11 撲克牌遊戲機報酬率分析

	10點或更好				9/6清單			8/5清單		
	總手	賠率	建置	總額	賠率	建置	總額	賠率	建置	總額
同花大順	4	300	70.8500	74.8500	250	60.4542	60.4542	250	60.7141	64.7141
同花順	36	50	259.7616	295.7616	50	248.0663	248.0663	50	243.9080	279.9080
四條	624	25	5,442.7523	6,066.7523	25	5,516.0430	6,140.0430	25	5,517.0826	6,141.0826
葫蘆	3,744	9	25,894.2799	29,638	9	26,175.7473	29,919.7473	8	26,179.6458	29,923.6458
同花	5,108	6	23,559.0486	28,667.0486	6	23,518.2449	28,626.2449	5	23,224.8223	28,332.8223
順子	10,200	4	24,213.3492	34,413.3492	4	18,984.7614	29,184.7614	4	18,999.5755	29,199.5755
三條	54,912	3	135,487.5497	190,399.5497	3	138,577.1934	193,489.1934	3	138,613.5788	193,525.5788
兩對	123,552	1	208,022.2722	331,574.2722	2	212,438.6899	335,990.6899	2	212,489.3697	336,041.3697
一對	337,920				1	219,777.8316	557,697.8316	1	221,039.8866	558,959.8866
10點或更好	422,400									
小於10點對子	1,640,460	1	232,260.3511	654,660.3511						

（續）圖5-11 撲克牌遊戲機報酬率分析

律仍使用相同的15%的持有規定。持有百分比隨著面額的不同而有極大的不同，大部分的1美元老虎機持有5%至10%（在百分比項目上，比其他面額要來的少，但是在持有的現金總數上，較其他機器要多出許多）。另外一個問題牽涉到計算出的最小持有百分比是指哪個時間區段。它是指年度的規定，亦即在標準會計年度結束時做結算？還是指12個月份的變動平均值？

表5-14顯示了美國境內不同轄區的持有百分比的大致範圍，數據顯示，在較新的轄區，持有百分比較高，然後隨著時間增加會逐漸下降。較成熟的市場傾向於擁有較低的老虎機持有百分比。

其他影響老虎機收益的因素

賭場的外部設計、內部設計以及老虎機營運通常是互相影響的。瞭解在賭場內走進老虎機區及其周圍的客流量，對於機器是否能夠營運成功具有關鍵性的影響力。倘若賭場為了迎合老虎機顧客的需求，特別是當擁有大量的巴士團顧客時，那麼從巴士一進到賭場內開始，便必須特別關注整個動線。

表5-14　全國老虎機持有百分比

州別	老虎機持有率（%）
內華達州	5.2
密蘇里州	6.0
科羅拉多州	6.1
伊利諾州	6.1
密西西比州	6.6
印第安納州	6.9
愛荷華州	7.0
康乃狄克州	8.3
紐澤西州	8.5

其他關於賭場外部設計的因素——招牌及顏色——同樣也會影響到顧客心理的感覺,並間接影響到老虎機收益。關於賭場外部設計所帶來的影響,最經典的研究可參閱Bill Freidman所撰寫的《主宰競爭的利器——賭場設計》(*Designing Casino to Dominate the Competition*)一書。

最後有一個關於老虎機的謬論必須被釐清,它涉及老虎機獎金支付結構的改變。坊間流傳各式各樣的傳聞,說老虎機有夏季與冬季兩組不同版本的捲軸,在淡季的時候它們會被對調,以藉此提高顧客在這些生意冷清時段的花費。而真實的情況是,更改彩金支付方式的過程是非常冗長、困難且昂貴的。只有在賭場的態度及管理風格有很大的改變時,才會做改變。比較常見的是在賭場內部,將不同的老虎機從某一處搬移至另一處,當某一處的老虎機業績不夠好的時候,將它移至另一個設置地點,這是相當常見的情況;主要是因為在不同的環境中,它可能會有較佳的業績。

🖩 老虎機員工

老虎機的員工對於老虎機部門的有效營運是不可或缺的。該部門被分為三組:老虎機管理、維修以及兌換人員。這些組當中的任一組都對老虎機部門的營運有獨特的貢獻,並且都參與了老虎機會計系統的內部控制。

老虎機管理

在老虎機管理的部分,通常會限制一間賭場要有一位經理,全權負責老虎機的營運,並向賭場經理或是總經理報告。很遺憾地,大部分的老虎機經理都是由維修人員晉升,他們通常對於老虎機的行銷,

或是哪些因素可以吸引消費者這些議題不具敏銳度。這經常會造成一個在技術面相當有利的老虎機部門，有著新型機器的完美維修技術，卻在推銷這部機器以及進行其他相關活動時，例如機器的安排與陳列，只能靠運氣來決定結果。

老虎機維修

在老虎機維修的部分，一間賭場裡的每一個輪班時間，大約每100台機器必須至少配置一位員工。老虎機維修人員負責該樓層老虎機的維修，當有彩金不足或是不正常的中獎情況發生時，他們必須負責檢查，並協助管理部門查證中獎的真實性，他們同時也負責老虎機維修部門裡大大小小的維修任務。

針對維修任務這部分，存在著兩個非常重要的問題。第一個是維修人員必須也必定擁有賭場內所有老虎機的鑰匙，這給予了他們立即打開老虎機的權力。可聯想到的情況是，大部分的老虎機技師都未經過良好訓練或是薪水不高，這產生了一個非常為難的處境，在這樣的情況下，行竊的動機（起因於低薪資）以及機會（擁有打開老虎機機櫃的鑰匙）經常會出現在老虎機樓面。

第二個問題來自於現階段缺乏技術精湛的老虎機維修人員，因此，賭場雇用的選擇性愈來愈少，員工素質也愈來愈差。除此之外，對於電子技術訓練的新需求更進一步地凸顯了缺乏熟練、可靠員工的情況。

老虎機兌換人員

這些人員是與老虎機會計功能最密切相關的人，基本上包含了賭場老虎機樓面的兌換人員，以及坐鎮在兌換亭的員工。在老虎機兌換樓面的員工負責執行兩項個別且不同的任務，這兩項任務經常為了要

簡化操作而被連結在一起。但是從會計的角度看來，卻是完全不同的兩件事。這兩個雙重任務分別是老虎機代幣兌換以及中獎彩金支付，從會計複雜性的觀點來看，並且考量到賭場所遭受的虧損，主要的重點絕對是中獎彩金支付這項功能。在這個領域，員工必須接受的訓練，不僅是要正確地記錄交易過程，還必須能夠察覺到在支付的過程當中，可能會發生的違法行為。為了確認任何一項大獎而必須給予批准的這個過程中，也必須受過完整的訓練。

老虎機兌換亭的員工可以從樓面員工裡自行獨立出來，也可以是他們的監督員。隨著賭場內老虎機區的大小、營運規模以及樓面員工數目的不同，老虎機亭的數目也會有所差異。老虎機亭的員工較次要的任務可以將其當作兌換優待票的中心，以及取得中獎硬幣的地方。最後，老虎機亭在樓層裡居高臨下的位置，還為其提供了一些保全及監視上的作用。

對於個別的兌換人員以及設置在賭場各處的兌換亭而言，員工的兌換任務可以利用預付款結餘的概念而獲得極佳的管控。

隨著票進票出技術的持續成長，許多賭場已開發出減少老虎機員工及兌換人員的彩票贖回方式。一般說來，第一個步驟是減少樓面兌換人員，並且在中央位置安排一位專門負責老虎機彩票的出納員。第二個步驟是在賭場內的幾個地點設置自動兌換機或是兌換亭，這些機器能夠執行兌換紙鈔、核發老虎機專用彩票，以及最重要的，將老虎機彩票兌換成現金給顧客的任務。

第**6**章

老虎機會計學

在關於老虎機的第二個章節裡，我們會將討論延伸至賭場在這個重要的收益部分所使用到的會計以及控管程序的細節。

老虎機會計的定義

與老虎機的操作相關的定義是淺顯易懂的，因為老虎機的電子特性允許各種投注交易能夠被精確地測量。而這種測量相較於賭場其他桌上遊戲更為精準。基於這點，會計定義不僅對於理解老虎機的操作及收入是重要的，同時它也是理解一般賭場收入概念的基礎。

投幣數量

投幣數量是指投注在老虎機上的總金額，通常透過投幣計數器量測，也被稱為拉桿次數（handle pulls）。當老虎機附有紙鈔接收器時，它也被稱為投注額度（credits played）。當數字代表投幣數量的時候，它必須根據機器的面額轉換為美元金額。在多重硬幣投注的機器裡，可能會出現混亂的情況，這種時候一次拉霸便可投注最多五個硬幣。在這樣的情況，投幣數量的數字是指五個硬幣的總金額，多重面額的機器通常會記錄每一個面額所投注的金額。

老虎機硬幣落槽總額

老虎機硬幣落槽總額一開始被定義為錢桶裡的現金總額。但隨著紙鈔接收器的出現，它已被廣泛定義為錢桶裡的硬幣總額再加上紙鈔接收器裡的總幣值。在只能使用硬幣的遊戲機裡，硬幣經過機械裝置後，通常會掉落至位於老虎機下方集放錢幣的凹槽內。老虎機硬幣落槽總額是指放進老虎機的總金額扣除掉兩項金額：一個是轉至老虎

機錢槽的填補金額，另一個則是機器自動支付的所有中獎彩金金額。紙鈔接收器的金額再加上硬幣落槽的金額才等於全部的硬幣落槽總金額。隨著彩票收發技術的出現，老虎機硬幣落槽總額與老虎機的投幣數量或是總投注金的計算方式也愈來愈相近。老虎機硬幣落槽總額同時也包含紙鈔接收器裡的彩票面額。

老虎機贏利

老虎機贏利是指機器所贏得的賭場收益，它是老虎機的所得。在不同的操作條件下，賭場收益的計算方式當中會有許多不同的因素被考慮進去。這些不同的計算方式會考慮到出現在紙鈔接收器裡的貨幣種類、使用各種彩票來支付中獎彩金以及人工或手動支付中獎彩金的方式。

舉例來說，在只能使用硬幣的機器裡，所有的支出都是由機器自動支付硬幣來完成，此時的賭場收益很單純地等於投入投幣箱或是老虎機硬幣落槽內的總金額。這種計算方式是假設投幣槽內的金額庫存沒有變化。如果投幣槽內的金額實際上有所改變，那麼賭場收益便必須考慮到投幣槽內的庫存變化。

賭場收益＝硬幣落槽總額＋或－錢槽內的庫存變化

在一台以彩票支付獎金的機器，或是由機器和員工支付彩金的中獎玩家（以及所謂的手動支付或是手工大獎），這些人工支付的彩金票券以及老虎機所發放的彩票都必須從老虎機的收益總額裡扣除。修正後的計算式為：

賭場收益＝硬幣落槽總額＋或－錢槽內的庫存變化
　　　　　－已支付票券－人工支付彩金

　　或者，當老虎機錢槽裡的庫存變化影響不是很大的時候，更簡單的算法是：

　　　賭場收益＝硬幣落槽總額－已支付票券－人工支付彩金

　　最後，還有另一個在計算賭場收益時須修正的項目。在某些情況下，一台理應自動支付硬幣的中獎機器可能會短缺部分數量的硬幣，亦即所謂的獎金支付短缺，在這樣的情況下，會採取兩種彌補的方式。第一種方式是支付中獎顧客相同的獎金總數，這種做法會啟動人工支付彩金。除此之外，獎金支付短缺的原因不是因為機器故障，便是因為投幣槽內的硬幣已經空了，且在重新提供服務之前必須先被填滿。在這樣的情況下，在計算賭場收益時必須增加另一個要素，此要素稱為老虎機填補金額。

　　　賭場收益＝硬幣落槽總額＋或－錢槽內的庫存變化
　　　　　　－已支付票券－人工支付彩金－老虎機填補金額

　　同樣地，如果投幣槽內的庫存變化影響不是很大的話，較簡易的算式為：

　　　賭場收益＝硬幣落槽總額－已支付票券－人工支付彩金－填補金額

　　實際上，錢槽內的硬幣數量並無法決定老虎機在該年度的賭場收益，不過，習慣上在年終的稽查過程中，會針對部分的老虎機錢槽抽樣測試，以確保錢槽的填補金額與標準的錢槽硬幣容量相當。接下來，根據年終抽樣的結果，老虎機贏注收益報告會被上修或下修，以符合老虎機錢槽裡的實際金額。

　　老虎機的收益計算流程圖如圖6-1所示，它顯示了以上述幾項因素為基礎的老虎機贏注收益的計算方式。

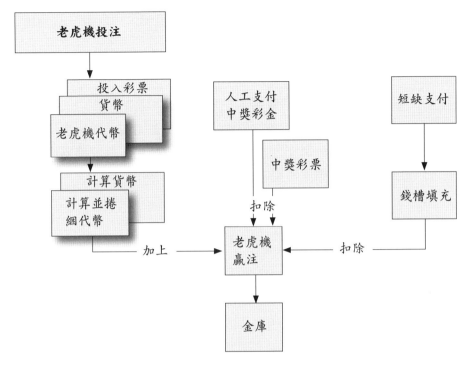

圖6-1　老虎機收益計算範例

持有百分比

　　持有百分比是一個非常重要的管理概念，而且也是使用於整座賭場的主要營運統計數據。在老虎機的領域，它更是不可或缺。持有百分比在理論上是指老虎機持有現金（贏注收益）在除以投入機器內的總金額或是總遊戲金額（老虎機硬幣落槽總額、投入硬幣總額或是信貸投注總額）之後所占的比例。

　　持有百分比包含收益金額除以全部的投注金額。在一個純粹只計算硬幣數量的全硬幣式操作環境下，持有百分比的計算式為：老虎機贏得的硬幣數量除以投注的總硬幣數量。隨著紙鈔接收器以及各種出

票機技術的引進，較普遍的持有百分計算式是以總投注金額為主。

持有百分比＝贏注總額÷投注總金額

持有百分比在老虎機的個案當中，是一種相當具影響力的評估方式，由於具備了計算總投注金額的能力，使得在比較理論與實際持有百分比之間的差異時，能夠產生有意義的分析結果。這部機器的業績則可以透過將實際業績與預期的標準業績相比而得知。

持有百分比之間的比較

理論持有百分比和實際持有百分比的比較能夠為老虎機營運結果的診斷與管理分析奠定基礎。從老虎機計數器的數據與機器的規格可以計算出理論持有百分比。透過此計算方式，我們得以比較實際持有與理論持有之間的差異。其中，最常見的老虎機監測報告能夠分辨出實際與預期操作結果差異甚大的遊戲機，並且會將這些機器列示在一份通常被稱為贏家與輸家的報告上。接下來，這份報告會被用來調查造成這些顯著差異的原因。

來自於理論持有百分比的實際持有百分比會是老虎機內外部操作產生問題的警示燈。在外部問題方面，機器可能已被動手腳或被不當操作，或是單純地支付了一大筆的彩金。在內部問題方面，機器可能是有某方面的機械、電子或是其他性能上的問題。當在檢討這些贏家與輸家報告時，管理者必須仔細考慮遊戲投注量。發生在老虎機業績上的一些短期波動現象可能只是一種統計數值的異常現象，當有必要去比較一筆大量的投幣數值時，我們無須過度重視比較的結果，因為長期的統計測量必然會有的特性，可能會使得短暫的變動出現不穩定的現象及誤導。但是如果硬幣量夠大，那麼這兩項測量值（實際與理論）之間的比較便是有效的。

日期	投幣數	中獎數	投幣數百分比	一般頭獎	填補／短缺額	投幣數百分比	贏注收益	中獎數百分比	投幣數百分比	標準數	差異	信心水準
編號112第三型1美元面額的Pay O Plenty老虎機												
CURR	6388.00	2104.00	32.9	-	100.00	1.6	2004.00	95.2	31.4	22.3	9.1	W95
W 060880	5035.00	2345.00	46.6	-	-	0.0	2345.00	100.0	46.6	22.3	24.3	W99
W 061580	3933.00	1150.00	29.2	-	200.00	5.1	950.00	82.6	24.2	22.3	1.9	-
W 062280	2272.00	502.00	22.1	-	200.00	8.8	302.00	60.2	13.3	22.3	-0.9	-
編號820第九型1美元面額的三賠付線錢號（$）老虎機												
CURR	16720.00	2249.00	13.5	26.00	200.00	1.2	2023.00	90.0	12.1	4.6	7.5	W85
W 060880	40496.00	2056.00	5.1	-	-	0.0	2056.00	100.0	5.1	4.6	0.5	-
W 061580	30617.00	2087.00	6.8	-	-	0.0	2087.00	100.0	6.8	4.6	2.2	W70
W 062280	20800.00	1443.00	6.9	-	-	0.0	1443.00	100.0	6.9	4.6	2.3	W70
編號827第八型1美元面額的三賠付線老虎機												
CURR	66849.00	1946.00	2.9	-	-	0.0	1946.00	100.0	2.9	6.1	-3.2	L75
W 060880	31074.00	2790.00	9.0	-	-	0.0	2790.00	100.0	9.0	6.1	2.9	W70
W 061580	13421.00	2098.00	15.6	-	-	0.0	2098.00	100.0	15.6	6.1	9.5	W90
W 062280	22871.00	1235.00	5.4	-	-	0.0	1235.00	100.0	5.4	6.1	-0.7	-

圖6-2　老虎機業績報告

　　圖6-2是一個贏家與輸家的報告樣本，其中理論持有百分比（亦即標準值）與實際持有百分比（投幣數百分比）互相比較，並標示比較結果的正負差異值。在報告最後的信賴水準那一個欄位裡，指出了實際與標準之間偏差值的精確度，精確度愈高（愈接近100）愈好。

計數器的可靠性

　　電子式老虎機使用率大增且大多數賭場積極汰換老虎機的結果，使得過去計數器可靠性的問題已不復存在。然而，在投幣式計數器已無法仰賴的情況下，理論與實際持有的比較愈發困難。在這些情況下，我們可利用持有百分比的估計值，這類事後計算的運算式如下：

持有百分比＝賭場收益÷中獎總額

　　雖然這個數目是一個近似值，且假設錢槽庫存大致不變，那麼中獎金額應相當接近理論上的投幣總額。這個用來確定實際持有百分比的修正運算式，是根據較可靠的計算（實際的硬幣與貨幣），而非可能完全不可靠的計數器上。儘管持有百分比可能會因為機器的理論設定值而產生改變，但是這項新的持有百分比的估計值因為具有長期的穩定性，因此可被用來當作老虎機業績的一項指標。

老虎機會計程序

　　在老虎機領域存在著兩個主要的會計流，首先是出納的功能，以賭場內各種兌換人員或是兌換功能為代表。第二個包含賭場收益流程序（包含投幣槽、彩金和其他支付程序）以及收益計算活動。

出納功能

　　圖6-3內顯示了賭場老虎機營運現金流的一般特性。圖形外圈是出納流。大部分的現金交易流發生在顧客與機器之間，以及顧客與兌換人員之間。顧客與兌換人員的互動發生於老虎機兌換亭，而老虎機兌換亭的員工則與金庫人員有所互動。

　　由於大部分這些交易都是以兌換同等金額的貨幣為基礎，因此它們被歸類為出納交易。每一筆出納交易都可以用一套固定或是備用金結算系統來說明與管理。在任何時候，收銀員皆負責一筆現金總額外加說明這筆金額的支付文件。

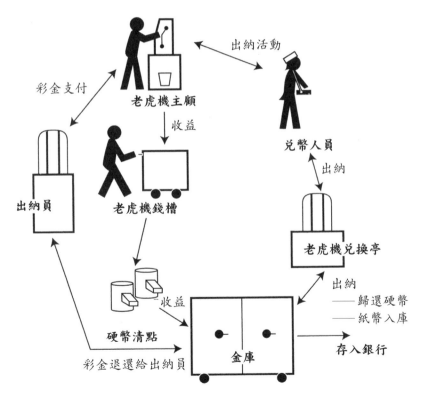

圖6-3　老虎機會計流程圖

現金總額唯一會產生變化的時候，是現金短缺或是有其他不正常交易發生的時候。事實上，對其他所有的交易而言，在場的現金總額在任何時候都應該是固定的，只有硬幣或是紙鈔的組合會有所變化。當紙鈔數量集結完畢之後，無論是向兌換人員或是在老虎機兌換亭取得，紙鈔都會被兌換成硬幣；這些硬幣來自於其他地方，例如金庫。

在一個全硬幣式運作的環境裡，必須要注意到硬幣是來自於老虎機的計算與收益循環。而要將這麼多的硬幣移送至銀行，將會是一項龐大的任務，反而不如先將硬幣兌換成金庫裡的紙幣，然後再存入銀行。這些存在金庫裡的硬幣會再回歸至老虎機兌換亭，然後再賣回給顧客。

收益功能

在老虎機區域的第二大收支帳目與老虎機營運的收益功能有關。收益流如圖6-3中央所顯示的收益部分。在老虎機區域，主要的收益流組成要素是顧客投入一枚硬幣或是塞入一張紙鈔進去老虎機投幣孔或是紙鈔接收器內。老虎機如果贏了，硬幣會掉落至機器內，然後循著路徑來到機器下方機櫃裡的錢桶內。同樣地，鈔票會先保留在紙鈔接收器內，直到稍後再被取出，成為計算投幣數量過程裡的一部分。

在計算投幣數量（稍後會詳加討論）的指定時間裡，硬幣會從錢桶裡被取出並搬運至賭場的硬幣計算室內。同一時間紙幣也會從紙鈔接收器裡被移出，紙幣被鎖在紙鈔接收器抽取式的錢箱裡，這個上鎖的錢箱會被放置在保險庫裡，一直到老虎機計算程序開始為止。當紙幣還在賭場樓面內時，是無法被直接取出的，這些程序都在非常嚴格的安全與控制條件下完成。一旦硬幣和紙幣都進了硬幣清點室，被稱為硬幣清點的步驟便會開始。清點過程採用先進的高速清點機來計算硬幣及紙鈔。一旦確定了硬幣和紙鈔的金額，它們便會被捲成一綑綑固定的數量，然後運送至金庫，當這些錢抵達金庫之後，收益報告會

透過類似頭獎支付文件的對帳手續來完成。在這個時候，老虎機的最終淨利或是老虎機的收益便可確定。硬幣不是被放置在金庫裡，就是被移轉至兌換紙幣的硬幣貯藏區（或是老虎機兌換亭）。從硬幣兌換而來的紙幣，以及從老虎機清點室內數得的紙幣會被合併計算，然後這筆老虎機淨利總額會被存放至銀行。

在一些賭場會計系統裡，每一台老虎機的贏利收益會透過一個硬幣與貨幣的計數器介面而自動被記錄下來。在其他的系統裡，這些贏注收益會進入電腦化的表格程式，而這些電子表單會自動記錄並將其移轉至會計系統裡。

老虎機錢槽會計

當一台新的老虎機加入營運項目，或是當一間使用全新老虎機的賭場首次開幕，以及在錢槽必須補充現金時，會出現一個重大的會計問題。隨著一些採用彩票技術的新機器出現，支付彩金的機制可能是一台彩票列印機，並且在老虎機裡可能沒有任何的錢槽裝置。

假使老虎機有錢槽的裝置，最重要的一件事便是將最初投入老虎機錢槽裡的現金金額（錢槽初始填充金額）計為資本帳目（是賭場總資金的一部分），而且不可將其記錄為首筆的老虎機收益額。

錢槽初始填充額應由獨立會計師將其詳加記錄並監督，以核對其金額。這將簡化後續的審計程序，因為我們能夠精準地確定老虎機錢槽裡填充金額的變動。而置放在錢槽裡的現金金額則是以來自於金庫或是出納櫃檯帳目（現金結餘）的扣除額來計算，這取決於賭場管理者的偏好。從一個正規的會計觀點來看，分類帳將標準填充金額記錄在老虎機錢槽初始值欄位應如下所示：

借：庫存現金——老虎機錢槽　$999,999
貸：庫存現金——出納櫃檯　$999,999

老虎機錢槽填充問題

　　與老虎機錢槽填充過程相關的主要問題有三個，首先是老虎機填充量緩慢變動的概念。在這樣的情況下，錢槽填充量會隨著時間慢慢增加。這種增加可能是幾個因素造成的：(1) 未完整保留記錄，造成初始的裝載值不得而知；(2) 在賭場開張時，故意未將錢槽填滿；(3) 機器未校正而不小心在填補錢槽時硬幣裝太滿的結果。

　　老虎機錢槽填充量會緩慢增加的問題，起因於錢槽的初始裝載量低於會計年度結束時錢槽裡的數量。在這段期間，機器真正賺得的收入並未存放在錢桶裡，很有可能也未記錄在營收報表。當過去的經驗顯示錢槽填充量隨著時間逐漸地增加時，那麼錢槽緩慢增加的金額便值得注意。

　　收益計帳過程的準確度可以透過人工檢查和計算錢槽內實際的現金總數來定期檢視錢槽裝載總量。假使錢槽裡的金額比起標準值或是記錄的初始填充值有明顯的增加，那麼便應該適度調整收益金額以反映填充量增加的問題。另一個方法是利用人工方式來將錢槽裡的金額降低至初始裝載量，然後將多出來的部分歸類為額外收入。

　　第二個問題是決定對營運最有利的錢槽裝載量。倘若錢槽填充量很大，那麼賭場便有較大的機會將老虎機暴露在詐騙的風險之下。當機器被掏空或是有不正常的硬幣掉落現象發生時，那麼損失的金額將會相當可觀。對這個問題所持的反對意見是，大多數的機器都可以自動支付日常的彩金支出，以將人力成本降至最低。因此，為了致力將支付短缺以及人工支付彩金的情況降到最低（以將人力成本降到最低），老虎機裡的填充金額可能會為了要能夠自動支付大部分的中獎彩金而增加。

　　各種面額老虎機的一般裝載量如第5章的**表5-5**所示。那些顯示的數值代表錢槽的標準裝載量，並與賭場裡實際所使用的數量相比較。實際的初始值是年底對老虎機裝載量抽樣的結果，這些數字似乎顯示了錢槽緩慢增加的數量。

第二個影響硬幣錢槽的議題是紙鈔接收器的引進。當實際投幣額已經不再那麼重要時，紙鈔接收器成為老虎機的主要收入來源。在實務運作上，賭場顧客可能會想從老虎機直接提領現金（例如當顧客將20美元的紙鈔送入紙鈔機時，紙鈔機可能需要再給顧客19美元）。在這種情況下，硬幣槽很快就會被耗盡。這會對賭場產生兩個不利的影響，第一個影響是支付短缺（老虎機支付金額不足）的頻率與數量會快速增加，相對應的錢槽填充頻率及數量也會跟著增加。這同時還會產生賭場顧客不便的問題，在錢槽填補的過程以及恢復至充分運作狀態之前，顧客都必須等待。第二個影響是投進老虎機的硬幣愈少，能夠補充錢槽的硬幣數也會跟著減少，老虎機填充量緩慢增加的金額也會大幅地減少，而位於機器下方的錢桶裡的實際硬幣數量（必須透過計算）也會減少。由於硬幣收益的降低，部分賭場已減少中獎硬幣掉落以及計算的頻率，但是他們仍然會每天放置並計算紙鈔機裡的老虎機貨幣。

老虎機最小型的內部監控程序

以下所概述的詳細流程是在硬幣與彩票的運作環境下，小型至中型賭場的一般程序。各個不同的監管機構已公布了一些內部控制的最低標準，而這些一般程序被視為是在賭場內，為使收益記帳流程能夠獲得良好控管的基本最低要求。某些類似由美國印第安博奕委員會所頒布的這些準則，會以賭場規模的大小以及不同的運作觀點（這是指賭場是否只使用彩票印表機來支付彩金，或是同時使用硬幣與彩票印表機來支付）為基礎，要求不同的流程。這些內部控制的最低標準（Minimum Internal Control Standards, MICS）往往要求可能不會被包含在下列基本程序內的額外步驟。最後，個別的賭場可能會使用不同的運作程序以滿足獨特的操作需求與環境。一般說來，只要內部控制

能夠持續滿足最低標準,那麼這些程序上的差異和增列都是符合需要的。老虎機的收益程序可以分為以下四個不同階段來說明:

1. 老虎機硬幣錢槽清點——從機器內取出硬幣與紙鈔。
2. 老虎機硬幣捲捆與清點——計算硬幣與紙鈔的正確金額,並準備欲重複使用於賭場的硬幣。
3. 收益計帳——計算收入沖銷量以及淨利,包括將金額記在賭場的收入分類帳上。
4. 重複使用硬幣與紙鈔——轉移至金庫及出納櫃檯以供後續重複使用。

老虎機硬幣錢槽清點

排程

　　老虎機硬幣錢槽總額的第一個要素是時間預定以及安排參與錢槽結算的工作人員。首先,必須確定每週清點錢槽的工作日。這部分有幾項考量因素:根據營運的規模及使用量,錢槽清點可能是每日都必須要進行的工作。但是大部分賭場通常一週安排二至三次,每週二次的排程主要考量到什麼時候最適合將機器清空、計算硬幣以及將其捲捆包裝,以便讓機器能夠在每週最忙碌的時段重新投入營運當中。基於這個理由,賭場通常安排在週一或週二結算,外加一個趕在周末到來之前的時間點,通常是在週五一大早。在某些賭場,清點老虎機機器硬幣以及清點紙鈔機貨幣的時間可能會不一樣。有一些賭場每天清點紙鈔,而硬幣則一週清點一或二次。最後,部分面額老虎機的清點頻率可能比其他老虎機還要多或少次。

　　第二個因素是清點的時間點。對大多數賭場而言,老虎機部門在清晨這個時段是冷清的。將清算時間安排在這個時候有幾個原因:首先,當閒雜人等較少時,安全問題相對就會減少許多。另外,如果清

點時間安排在清晨，一般是從凌晨2點到6點，那麼帶給顧客的不便也會降到最低。另一個可能安排在凌晨清點的原因是早班的清點人員能夠將硬幣錢桶以及紙鈔機貯藏罐直接送至一個獨立的清點小組，他們將在早上8點左右開工，這個時間通常是一般正常工作日開始的時間。

　　有一項規定就是選定的老虎機清點時間必須向管理當局報備。同時，一旦時間決定後，在沒有告知管理當局的情況下，不得擅自更改。因此清點工作務必在賭場指定的時間內進行。（在某些情況下，博奕監管機構允許賭場在週末硬幣短缺時，可以安排一個特殊的清點作業以清空他們的機器。）

　　老虎機錢槽清點小組：一如先前所述，老虎機錢槽清點小組通常由三位成員組成，由當中的兩位負責取出錢桶裡的硬幣，並將其清空至另一個集幣槽，或是放進已編號的袋子內，第三位則是保全人員，負責一些老虎機的清點工作。

　　按照規定，清點小組的成員資格限制非常嚴格，一般都會規定任何一位賭場所有人皆禁止參與清點過程，而清點小組的成員都必須與老虎機的操作及管理毫無瓜葛。在某些情況下，清空大量的老虎機（隨便一間賭場都有一百五十台到一千五百台機器）可能是一項費勁、令人疲累的工作，極少業者會有興趣參與，這項工作通常會僱用體力極佳的人來進行，然後再由出納或金庫員工，或是特別指定的清點人員來監控。同樣地，在硬幣及紙幣的清點作業分開進行的情況下，賭場可能會分別指定不同的小組來完成各類清點作業。

老虎機錢槽清點流程

　　老虎機錢槽的清點必須根據管理當局所提供的操作與控制指導原則來完成。由於清點作業是控制裡的一個關鍵項目，而且通常都會留存一本仔細編寫的清點作業準則，因此清點流程不論在哪一間賭場都傾向於高度標準化。老虎機的清點流程如下。

　　1. 清點小組的主管從負責人那裡拿到硬幣清點貯藏室的鑰匙，鑰

匙通常存放在主出納櫃檯或其附近區域。借用鑰匙的人必須填寫鑰匙借用欄，或是在一個電子借用表上記錄借出鑰匙的時間並取得許可。記錄鑰匙借出時間是很重要。

2. 清點小組取得所有必要的物件，包括一組已編號的錢桶和／或袋子。這些被編號的錢桶或袋子分別存放每一台機器的硬幣，因此每一台機器的所得都可以被詳細地追蹤，以符合管理報告的要求。

3. 登記借出老虎機與機櫃的鑰匙。

4. 每一台機器以及錢槽的底座分別被打開。同樣地，每一台機器的錢桶內容物都必須被分開放置，這項規定很重要，因為這是讓管理者能夠在隨後鑑定每一台機器輸贏多少的唯一方式。

這些分開放置的步驟具有很大的差異性。有一個方式是將錢桶清空至一系列裝硬幣的麻袋，每一個麻袋都有一組識別碼，或是清空至其他未做記號的袋子或桶子，而這些袋子或桶子都擁有某種識別方式，例如在每個袋子上附加一個顯示機台編號的磁盤或是標籤。其他的清點方式則採用一系列複製的錢桶，然後在每個錢桶上標示機台號碼，裝滿硬幣的桶子會從底座移除，接著替換對應的空錢筒，相同的識別程序也用於紙鈔機的錢罐上。每一個錢罐都必須與其他的錢罐分開，這個程序可以經由一系列複製的錢罐來完成，或是透過每一個從機器移除的錢罐上繫上某種形式的識別標誌來完成，硬幣錢桶及紙鈔錢罐被裝載於手推車上後，會移動至下一台機器，直到所有的機器被清空為止。

另一種方式是將硬幣從錢桶取出，然後立刻計算。通常是使用在老虎機場地內穿梭的手推車上所裝設的靈敏度極高的磅秤或是移動式計數器。機器的清點工作一旦完成，清點結果會被記錄下來，然後某一特定面額的所有硬幣會被倒入裝在一個手推車上的大錢桶裡。在這個階段，個別的機器硬幣總額被留存起來，以符合會計與控管的規定。

5. 在移到下一台機器前，小組的另一個成員會將老虎機打開並將計數器數值記錄在一張特殊的表單上，在一些美國原住民的轄區內，計數器的資料是由內部審計人員其中一位成員來收集，這份表格須經簽署才算完成。如果可以的話，表格還會同時記錄計數器上所顯示的硬幣進出量。累進式老虎機的計數器記錄通常需要每天進行，而且它可以在同一時間完成，或是以獨立作業的方式在稍後完成。

6. 當手推車裝滿了硬幣，或是所有的機器都已清空或已完成清點，清點小組會將手推車移至清點區域，以便進行下一個階段：包裝與清點。

7. 將老虎機和底座的鑰匙歸還至主要出納櫃檯的保險箱內。主要出納人員記錄鑰匙歸還時間並在鑰匙借用欄簽名，以確認鑰匙已歸還。

在這個程序裡的主要控制因素可簡短總結如下：首先，打開放置錢桶底座的鑰匙受到非常嚴格的管控。其次，錢桶與紙鈔機的內容物依機台編號詳細分類，以利後續管理人員的檢閱及詳細的收益記錄。第三，參與的清點小組裡，沒有任何一位成員位處於老虎機的管理職位，這符合權責區分的控管目的。第四，老虎機計數器的抄錄為實際的硬幣清點結果提供了比對的備份資料。

老虎機錢幣捲捆及清點流程

紙幣清點

紙幣清點小組取出所有的紙鈔罐並將紙鈔清空，每一個罐子都擁有其自身的識別編號及其所屬的遊戲機編號，紙幣會被放進一個高速點鈔機裡清點，然後依不同面額來區分、計算以及堆疊。來自於每一台老虎機的計算總額都會被記錄下來，而視整個流程自動化的程度，紙鈔也可能會依照適當的面額來包裝及綑束。

隨著彩票收發技術的使用愈見頻繁，紙鈔機內可能會出現來自於其他老虎機的彩票。這些彩票同樣必須被區分開來，並且被分別記錄為老虎機的收益。彩票的大小跟紙鈔一樣，但是票面價值是會變動的，所以金額必須被分開計算。

硬幣清點

老虎機的清點程序問題就好比是在一個穀倉裡計算玉米粒的數量一樣。因為定期的清點程序而造成傾瀉而來的硬幣等著被清點，為了簡化這個清點過程，剛開始的硬幣清點通常會依據重量來計算。管理部門使用以重量來判定的清點初始值作為營運結果的預先指標（或是粗估結果），隨後它仍必須採用更精準的人工計算及捲綑包裝來完成。

僅僅使用秤重的方式來代表清點結果是為了簡化清點流程。但有鑑於1979年在拉斯維加斯Argent企業所發生的老虎機詐欺案件，起因於賭場不精確的硬幣秤重清點方式，因此針對清點室裡的秤重器，已出現了新型改良過的校準和測試程序，賭場監管部門也持續密切監督整個秤重過程。

部分內華達州賭場裡的硬幣清點室會有非常不一樣的陳列，而典型的老虎機清點室內部陳列如**圖6-4**所示。首先確定硬幣總數的重量，然後透過自動輸送帶將硬幣傳送至高速硬幣包裝機及硬幣計數器那一區，清點完成後，以人工的方式將硬幣搬運至老虎機硬幣金庫區。

硬幣金庫以及其他的金庫與出納活動，都在查帳室的管控中，這也代表了老虎機硬幣清點過程裡另一項重要的權責分離。

清點流程細節

在完成老虎機硬幣的收集之後，第一個清點步驟就是依照各台機器及其面額記錄個別的清點結果。接下來各台機器的計算結果會再被加總為單一面額的硬幣或是紙鈔總額。因此，舉例來說，全部的5美分硬幣或是全部的20美元紙鈔都會結算在一起。然後，再將個別機器

的清點結果以及各個面額的加總結果記錄下來，清點結果通常會記錄在老虎機硬幣清點摘要表中。**圖6-5**是一份簡易表格（針對人工處理方式）的範本。

　　依硬幣面額清點的同一台機器同時也執行將硬幣自動包裝的工作，包裝後的硬幣接下來會被放置於標準面額的金屬盒（以下簡稱為

圖6-4　老虎機清點室平面圖

老虎機錢槽清點					
日期 ＿＿＿＿＿＿＿＿＿＿			清點小組 ＿＿＿＿＿＿＿＿＿		
			＿＿＿＿＿＿＿＿＿		
機台編號	取出	投入	籌碼	清點	總計

圖6-5　老虎機清點摘要表

「罐」）內。（舉例來說，一個5美分硬幣的錢罐內裝有50捲的硬幣，每一捲計有2美元，這個錢罐的總價值即為100美元。）接著將這些錢罐堆放於清點區；當所有的硬幣清點完成之後，這些硬幣會以人工運送的方式連同應附文件被轉送至金庫。各個面額的紙鈔也依類似的方式分類成一捆捆，然後再由紙鈔計數器完成清點後綑綁。

　　在最初的硬幣秤重清點（如果有進行這項粗估的話）以及各機器的清點加總、各面額的清點和最後的加總之間，會進行非常重要的核對工作。這些數據必須透過這樣的核對程序來確保老虎機的清點作業是在良好的會計控制系統的管控之中。在完成整個清點與核對程序，以及任何及所有差異部分都被確認之後，清點小組的所有成員都必須簽署文件證明金額的正確性，然後再將這些硬幣運送至金庫，這個時候金庫出納人員會簽署一張移轉單，證明清點完的硬幣已送至金庫。

老虎機收益的最終計算結果

　　事實上，計算老虎機錢槽裡的硬幣是確定老虎機收益過程當中最困難的部分，不過它只是整個流程當中的一部分，現在我們必須將所有其他與老虎機收益相關的要素都結合在一起討論。

　　其他與老虎機收益相關的要素包含各種不同的彩金支付單據，這包含了頭獎彩金支付單據、老虎機儲幣槽的填充、彩金短缺支付單據以及不會被重複使用的遊戲機彩票支付單據。同樣地，不同的賭場有不同的流程，但是基本的要素都差不多。將老虎機收益的組成要素結合在一起的過程可以透過幾種方式來完成。

　　第一個方式是由老虎機的工作人員將硬幣從老虎機錢槽裡拿出，然後再真正地從出納櫃檯處「買回」欲填補的金額及彩金支付單據。第二個方式是較間接的兌換方式，欲支付的彩金金額以及欲填補的金額會先從出納櫃檯移轉至金庫，然後出納櫃檯再補足硬幣，接下來金

庫出納人員會承擔將支付單據納入清點結算以確定總收益的責任。必須注意的是，如果賭場內不使用硬幣，或是賭場大大地採用印製彩票的方式，那麼流程可能必須分開進行，包括會用來加總支付彩票總金額的電腦化或自動化設備，都必須分開處理。在擁有老虎機高度整合會計系統的賭場裡，老虎機獎金支付單據以及其他項目的兌現金額可能已經被記入系統的帳上，而且會有一筆累積總計還保留著支付的項目，這些記錄可能也能夠識別開立獎金支付單據的機器。

老虎機收益的計算過程，包含由機器來完成的部分，通常都是透過電腦系統來進行。金庫出納人員負責整個過程的查核，並為資料處理部門完成必要的表單輸入，完成的表單會被送到會計部門，在這裡，老虎機全部的收益計算結果會被納進賭場的總收入報告之中。

會計部門的角色

為了要完成監管單位所規定的必要統計報告，會計部門需將下列資料匯整至電腦化的老虎機會計系統中：

1. 每台老虎機的計數器讀數。
2. 每台老虎機硬幣錢槽的清點數據。
3. 每台老虎機的支出，包括填補錢槽金額、彩金短缺金額以及中獎彩金的支付金額。

這些資料若非透過終端機直接輸入電腦，便是記載在摘要表上，這些摘要表上的資料稍後會被轉譯為機器可判讀的格式。為了簡化將這些資料輸入老虎機管理系統的過程，許多自動化的資料輸入方式已被開發，包括透過一套線上系統直接讀取老虎機資料至自動計數器。

在同一時間，老虎機錢槽裡的金額數值也可以與清點摘要表上的數據相印證，中獎彩金支付金額則與出納櫃檯所留存的的彩金支出摘

要表相驗證,而在該輪班時間內所發生的所有其他支付金額皆包含在驗證的項目內。

在電腦完成運作處理之後,會將資料傳送至老虎機部門的成員以及總經理處,複本則為會計部門所保留。在電腦上的老虎機記帳系統完成運作之後,接下來,老虎機的收益金額會經由在總分類帳登錄的方式傳送至收入系統,在稍後的章節我們將詳細討論老虎機記帳系統各個不同表格的使用方式與格式。

老虎機操作交易

在為了會計以及程序目的而規定要有文件資料的老虎機部門裡,操作交易不外乎是指發生在兌換亭裡,由不同兌換人員所完成的交易。在老虎機區的基本控制要素是為實際上全部的兌換款項維持備用金帳款的收支平衡,或是維持在一個固定的控制總額。在啟動備用金系統的情況下,兌換亭的運作正像是提撥一大筆的零用金。雖然金額可能高達25,000美元到50,000美元,在任何時候,所有現金、硬幣以及支出加總起來的金額都應該等同於備用金結餘。在一個輪班時間結束後,或是當現金額度不夠為老虎機亭或出納員所使用的任何時候,之前的支出會先被結算,並且將硬幣填充至標準額度。在某些控制系統裡,兌換款項並未被控制在一個固定額度內,它可能會根據營運結果而有所變動。無論是採用固定或是變動的兌換金控制系統,因為其他原因而進行的硬幣填補或是支出清算的過程都是完全一模一樣的。

進行支付金額結算的地點位於老虎機亭與出納櫃檯之間,它也可能發生於老虎機亭與主要金庫之間,端看個別賭場所採用的會計流程而定。這個程序再簡單不過:由出納或是金庫來將老虎機亭所支付的金額全數買回。為了簡化流程,可能會準備一些正式的一覽表或是摘要表附加在各式的支出表格上,這當中的交易過程通常會由老虎機出

納員以及金庫出納員一同簽署以證明硬幣兌換金額的正確性，這些交易文件隨後會由內部審計人員或是會計部門來負責查帳。

最後，每一個老虎機亭都會進行班結程序（每一班制結束前的結帳程序）。這時必須完成硬幣清點摘要表，這些表單的目的是為了記錄最終結餘，以及在老虎機亭裡的現金與硬幣組合，並為下一位老虎機亭的服務人員提供一份類似職務交接的文件。

兌換人員以及老虎機亭之間的操作交易，與老虎機亭以及出納人員之間的操作交易完全相同，在老虎機工作人員的實例中，當錢槽裡的硬幣降太低時，兌換人員可以向老虎機亭購買硬幣以及時補充庫存，而這項購買行為能夠透過一些支出憑證的組合，例如中獎彩金以及現金來完成。

在談及彩金兌換人員的職務時，會出現一些不同的組織理念。在某些賭場裡，老虎機兌換人員僅僅有權支付某些特定的中獎彩金。當全部的彩金超過某一特定金額的時候，超出的部分便必須由老虎機亭或是出納櫃檯來支付，而在其他的賭場，全部的彩金都必須由出納櫃檯來支付。

老虎機兌換人員的班結程序通常不會以手寫文件的方式來進行，而只是互相計算庫存抽屜裡的現金以及兌換的總款項，然後將其移轉給下一位輪班人員。

老虎機交易的查帳問題

老虎機操作交易的查帳與控制問題，不外乎是各種不同支出項目的確認，這些項目包括可在老虎機區贖回現金的老虎機填補金額、中獎彩金、支付短缺憑證、彩金支付單據以及各式各樣的優惠券。

支付流程── 一般情況

老虎機的支付流程基本上會有三種形式：(1) 促銷項目，例如免費的5美分硬幣；(2) 支付給玩家的中獎彩金，以及(3) 在錢槽必須補充硬幣，或是錢槽裡的硬幣不夠支付中獎彩金而發生短缺的情況下機器的填補金額。

第二種與第三種都被視為是老虎機收益的沖銷帳，但類似第一種的促銷項目則通常不會被解釋為是老虎機收益的抵銷帳款，它會被視為是一項促銷費用。不同的處理方式代表稍後這些促銷項目的記帳必須與其他的支付項目分隔開來。

中獎彩金支出

當一位玩家贏得了一項不會由機器直接自動支付彩金的遊戲時，遊戲會依照下述詳細的程序進行。第一個考量的問題應該是這份獎金的安全性與正當性──中獎過程是否合法？

中獎彩金的合法性可以經由回答下列問題而獲得確認。首先，機器是否運作正常？機器是否為了中頭彩，而被人以任何手段作弊或動過手腳，或是以一些不當的方式被操控？在一些高額的中獎情況發生時，甚至可能會要求檢視過去12至24小時的監控錄影帶，以確認老虎機是否有可能會發生任何不當行為。

第二個要考量的問題是，機器捲軸或是機器判讀出現的彩金金額是否正確？必須回答這個問題的原因是因為在支付彩金時，很多發生失誤的機會不僅僅是由詐欺的手法所造成，同時也有可能是因為工作人員在支付彩金時，粗心大意未確認正確金額所導致。在電子機械式的機器裡，偶爾會發生捲軸上雖出現中獎的圖案，可是在機器內部的電子邏輯信號卻顯示無中獎情況發生。在這些情況下，賭場應自有其一套標準處理程序，包括顧客爭議的解決程序在內。一般實務上的處理方式是，依照控制老虎機的微電腦內部的邏輯線路所顯示的訊號，而不是依照捲軸上顯示的圖案來處理。某些賭場甚至還會將這項規定

顯示在老虎機的玻璃顯示屏上，或是在老虎機區張貼海報以示聲明，這應該有助於解決部分的顧客爭議。最後，可能會有一項賭場的內部處理方針說明在涉及金額較小、顧客是知名人物，或是當其他情有可原的因素發生時，這筆具有爭議性的彩金還是會照樣支付。

構成一套健全的老虎機支付政策的第三個要素便是考量頭獎彩金支付可能必須獲得哪些部門層級的核准。依照頭獎中獎彩金金額的多寡，不同的賭場按規定會有不同的核准層級，**表6-1**顯示了在一間賭場內，頭獎彩金支付的一般核准作業表。

第四，頭獎必須要有適當的憑證。這份文件視頭獎金額多寡而有所不同，它至少必須達到三個目的。會計表格必須取得金額總數以供收入結算程序記帳用。這份文件必須確認彩金的正當性，而且這份表格可能還會被用做外部文件，例如國稅局或是貨幣交易申報之用。

頭獎彩金的正確性

頭獎彩金是否正確這個問題可以簡單地從機器所顯示的支付表上得知，內華達州法律以及許多其他的州法都規定，機器必須將捲軸上不同的中獎圖案組合所對應的支付金額明顯地展示出來。支付彩金的工作人員必須非常謹慎地支付正確的金額。對一間賭場來說，多付的頭獎彩金會是收益損失的一個主要原因，而彩金之所以會多付可能是因為粗心或是有意欺騙賭場。另外，也可能是因為兌換人員想要討好顧客，希望從顧客身上撈到一大筆小費。

表6-1　老虎機頭獎彩金支付核准作業表

彩金金額	當責人員
全部人工支付	老虎機經理
	兌換人員
	安全人員
超過500美元	值班經理

支付文件

支付文件包含一張中頭獎的支付憑證，它是一份列示各種確認資料的多重欄位表單。一般來說，確認資料包含下列幾項：

1. 機器編號與設置地點
2. 機器面額
3. 頭獎圖案組合
4. 頭獎中獎日期與時間
5. 頭獎金額
6. 頭獎彩金支付人員以及至少一名主管的簽名與員工編號（假使彩金金額很龐大，那麼可能還需要管理人員的其他資料、簽名以及員工編號）

除了為每一個頭獎準備一份彩金支付表格外，出納或是老虎機亭的工作人員通常還會準備一份摘要表，列出其值班時段所支付的所有頭獎彩金。這份摘要表可隨時監控，以防止一台機器或是一組機器連續作弊。由於摘要表會指出大筆頭獎彩金的中獎圖案，因此重複輸入彩金將會被視為是一種警訊。

另一個可能被用來作為彩金支付憑證的簡單監控方式，便是將開出頭獎的那台機器拍照存證。同時，監視器捕捉到的影像畫面也可作為中頭獎的證明，它可以證實彩金的確是為了實際發生的中獎組合而支付，而不是頭獎彩金支付人員付給共犯的賞金。最後，為了賭場的監控目的，也為了符合管理報告的規定，高額獎金的支付文件可能會需要某些特殊形式的顧客身分辨識。倘若頭獎金額非常可觀，部分賭場會先將機器扣押，並委請一位老虎機技工或是監管單位的員工針對機器進行視察，以確認是否有任何不當操作或是遭到竄改的證據，老虎機技工的維修報告可能也會被記錄在頭獎彩金支付單據裡。

 # 所得稅扣繳規定與國稅局報告

關於老虎機中獎彩金的扣繳與申報，國稅局有明確的規定。目前的法律分為三個主要部分。第一個部分是關於向國稅局申報高額中獎彩金的必要性；第二部分包含妥善確認彩金的各項規定；第三部分則與一系列的特殊情況及議題有關。

老虎機頭獎彩金的國稅局申報規定

這裡的一般規定是倘若老虎機頭獎彩金達到或超過1,200美元以上，那麼彩金金額必須以W-2G表格向國稅局申報。1,200美元是一個門檻，某些賭場已開始推銷「免稅」老虎機，將最高支付彩金設定在1,199美元，這意味著彩金淨額始終會低於1,200美元的報稅門檻。

隨著裝設紙鈔機的新型老虎機的出現，一位顧客在機器上累積了超過1,200美元的彩金是很常見的。當顧客提出要將這些累積獎金兌現的要求時，在法律上的規定是較模糊的，因為支付的彩金可能不是單一次投注的結果，而是一連串累積的彩金，甚至還有可能包含部分顧客自身擁有的尚未下注的退款。在這些情況下，通常會有一個權宜之計。大多數的老虎機控制系統都會自動設定，當任何超過1,200美元的支出被啟動時，機器便會上鎖。因此累積積分的兌現通常會觸動上鎖設定，接下來會有老虎機服務人員前來視察，然後為該名中獎顧客完成W-2G表格的填寫，雖然這是賭場為了避免因為違反國稅局申報規定而被罰款所採取的穩當措施，但對於顧客關係卻經常造成問題。

第二種申報彩金的方式是透過老虎機通報系統或是老虎機會員辨識程序，提供顧客的投注歷程記錄及其所贏得的累積彩金。在這種情況下，賭場可能會簽署一份「合併」的W-2G表格，表格上記錄了在單一營業日，由單一顧客所贏得1,200美元以上的全部頭獎彩金總額。

當老虎機的中獎獎項包含除了現金以外的其他物品（例如鑽石、摩托車、遊艇或是汽車）時，申報的流程幾乎一模一樣。在W-2G表格上所記載的金額顯示了這些物品的市價，而這個金額通常會接近該品項的平均零售價或是店頭價。

在一次玩多副牌的電玩撲克或是一次多注的老虎機的例子當中，會出現的問題是，W-2G表格的申報門檻是否是指支付總金額至少為1,200美元，或是指單獨一手牌或是一注的遊戲彩金申報門檻。最佳的解釋為，每一次下注所贏得的總獎金（包含在同一時間離手的全部撲克牌遊戲盤，或是同一時間出現的所有投注行為）都將影響申報門檻的金額。

最後，賭場內若有為了促銷老虎機而贈送的其他商品，而那些商品並未直接與一台老虎機的投注結果綁在一起，那麼國稅局的申報規定會稍微有些改變。當這些贈品價值達到或超過600美元時（一人一年的累計），在程序上通常便必須有所記錄，那些金額會透過國稅局1099雜項收入表格申報。

國稅局扣繳規定

在某些情況下，國稅局會要求從老虎機頭獎彩金裡預扣款項。一般說來，可申報於W-2G表格的彩金，倘若有適當的身分辨識且不涉及外籍身分，那麼便得以免除扣繳。

最常見的扣繳情況是，大獎贏家的國籍為加拿大或是墨西哥，而非美國籍國民，在這種情況下，須填寫國稅局1042S表格，並從彩金裡扣繳一筆金額，通常是中獎彩金的30%，而加拿大籍則扣繳15%，其他外籍身分的扣繳百分比則可能會因為該國與美國之間的稅務協定不同而有不同的規定。

其他的扣繳情況會出現在贏家無法提供一組適當的納稅人身分識別號時，例如一組社會安全號碼。在這些情況下，國稅局要求至少要扣繳總彩金的28%。某些賭場所採用的內部處理原則是，假使沒有適

當的身分識別證明，那麼他們將保留全部的中獎彩金，直到出示適當的身分識別證明為止。在所有發生扣繳的情況下，扣繳的金額都是由賭場會計部門提交給國稅局。

　　從程序的觀點來看，聯邦政府的W-2G表格一旦完成，三份副本也緊接著完成，一份給彩金贏家、一份由賭場留存、另一份則由國稅局歸檔。

身分識別規定

　　假使老虎機頭獎彩金超過1,200美元，那麼便必須符合身分識別的規定。當這種情況發生時，彩金得主必須提供兩種有效的身分證明。這兩種證明通常包含政府核發的、附有照片的身分識別證明，其中一種身分識別證應該包含社會安全號碼。可被接受的身分識別證包括駕照、護照、軍人身分證，或是外國人士登記卡（綠卡）。一般而言，在兌現支票時，可被接受的識別證都可被視為是有效的識別證，利用社會安全號碼識別的工具包含薪水支票的存根聯、社會安全卡或是醫療保險卡。另一種選擇是，顧客可以先填寫國稅局的W-9表格，這份表格可證明自行申報的社會安全號碼。當顧客完成國稅局的W-9表格並自行申報了一組社會安全號碼之後，仍須盡力提供足以確認身分的證明（最好附有照片）。

其他特殊情況

　　老虎機的頭獎彩金有時候會由一個人獨得，但是有時候也會是由玩家組成的團體，或是配偶或朋友之間一起共享彩金。倘若發生這種情況，賭場便有義務出具一份5754表格，列示出所有得獎者的身分證明以及社會安全碼。在這個情況下，分得的獎金不能被用來降低1,200美元的申報門檻，必須以獎金均分前的總金額來決定適用於哪些國稅局的申報規定。

高額頭獎彩金的特殊會計方式

　　偶爾，可能會出現玩家贏得高額頭獎彩金的情況。在這種時候，必須以正確的方式來發放彩金，以確保彩金已被正確記錄為老虎機所得的沖銷帳。然而，老虎機發放的彩金總額可能會超過櫃檯的現金數，在這種情況下，老虎機櫃檯或是金庫的現金存款可能會暫時性地增加，這通常是由會計部門開立一張支票來完成，並且暫時性地增加金庫的權責，再來就是出納櫃檯。一旦完成了獎金的支付，支出的彩金會如同一般正常的彩金般予以結算，然後經由出納回到金庫，而櫃檯與金庫的結存也會分別降至先前的標準。

其他支出──支付短缺及錢槽填補

　　支付短缺與錢槽填補是兩種在老虎機營運過程中會出現的支付現象。這些現象過去曾經屬於異常支出項目，但是隨著紙鈔機的引進，這些現象已變得愈來愈普遍。無論是從安全及控管，或是從提供優質的顧客服務角度來看，它們都是基於對賭場營運的考量而產生。最後，這些交易必須被小心地控管，以防止弊端及作弊的情況發生，同時也是為了確保正確的支出記帳。

　　支付短缺的發生是在機器錢槽已空，而顯示的頭獎彩金總額並未由機器自動支付的時候。短缺的部分可能是一整筆的彩金或是部分彩金。老虎機通常會附有一組支付計數器，透過顯示機器是否真的支付正確數量硬幣的方式，協助控制支付短缺的狀況。支付短缺的金額等於中獎彩金扣除已支付的硬幣總額。

錢槽填補發生在老虎機錢槽已空，且需要填補額外硬幣的時候。在多數情況下，排除部分機械故障的結果，機器會出現彩金不夠的支付短缺現象，都是因為錢槽已空且應該需要再填充的原因，因此一般規定（但並非絕對），只要有支付短缺的現象發生，便應該隨之進行錢槽的填充。

由於嚴重的控管問題以及極可能發生的外在作弊行為，支付短缺的處理程序應該受到特別的監控。舉例來說，假使一台機器已全額支付一筆頭獎彩金，但是這名顧客從托盤裡挖出部分現金，並且侵吞一些硬幣，這時就可能會發生支付短缺的現象。這名顧客可能會聲稱機器故障，這時賭場很難拒絕支付額外的金額，除非這不法的舉動剛好被賭場的工作人員觀察到。同時，對賭場而言，假使它還想留住顧客的好感，便很難去懷疑顧客的行為。

一般支付短缺的處理程序應該包含確認老虎機錢槽是否真的已掏空，這個步驟可經由老虎機技工或是樓面管理人員對於老虎機的檢查來完成。另外一個控管方式是在支付短缺的文件裡，附上相關顧客的部分資料，萬一相同的情況重複發生在同一名顧客身上，那麼作弊的可能性便值得探討。最後，依照支付短缺所涉及金額的多寡，應該取得部分相對應的監管層級核可，小額的支付短缺也許兌換人員便可處理，而大筆金額的短缺則須透過賭場收納人員的核准。

支付短缺或是錢槽填補的文件應該由賭場櫃檯填具，支付短缺所需的金額可向兌換亭支領，而錢槽的填補最好僅僅來自於出納、老虎機出納或是櫃檯，然後再由一名保全人員以及一名老虎機樓面主管將這筆金額移送至空的機器。一旦完成了填補作業，這份文件便成了櫃檯責任的一部分，一直到該輪班時段結束或是當天結束，然後這份文件再被送回金庫清點，並加入硬幣結算的結果。

有時候針對顧客在老虎機退款這部分的雜項支出，賭場可能會直接替顧客處理，假使這些退款金額很小，那麼便可以直接由老虎機亭或是兌換人員來處理，無需透過授權。不過仍需填具某些相關的文件

表格，假使金額過於龐大，那麼便必須對兌換人員施以某種程度的控管。某些賭場有不可退款的規定，但是在其他賭場，退款的情況偶爾會發生，它同時也是造成結帳時，兌換人員多算及少算的部分原因。

彩票支付

在老虎機內裝置紙鈔機造成愈來愈多的錢槽填補及支付短缺的現象，因為顧客在將紙鈔投入老虎機之後，會要求退回部分現金。目前有一個解決方式已成為科技發展的前沿，亦即利用彩票支付的方式。開發彩票支付的使用方式主要是基於兩個原因：首先，某些部落型賭場與州政府簽訂契約，規定避免或禁止使用硬幣式老虎機，這實際上已強制執行彩票支付是老虎機彩金支付唯一的方式。其次，在面對老虎機因為引進了紙鈔機，而使得錢槽填補及支付短缺的發生次數增加的情況下，使用彩票支付簡化了一般投幣式老虎機樓面的作業流程。

彩票支付的發展依次簡化了錢槽填補和支付短缺的問題，但是卻也衍生了另一個與顧客服務相關的問題。當老虎機顧客要求退回現金時，機器會列印一張單據，這張單據必須經由一位老虎機樓面服務人員或是一名主要的老虎機出納人員，利用手動的方式清償。這造成等待贖回單據的顧客大排長龍，當顧客在排隊時，他們也不可能去玩其他的老虎機，這使得遊戲與顧客服務的整體水平都下降了，彩票收發技術的引進克服了最後這個障礙，它使得由一台老虎機所支付的彩票，能夠投入並下注於另一台老虎機。

彩票控制流程

出票機以及票進票出技術的採用，已為這種自動支付獎金的新方式帶來了一套全新的控管機制，這套機制包含了控管彩票列印的形式

與品質、針對彩票金額的自動登錄，以及監控清償過程。

第二個影響彩票列印管理與流程的主要因素包含了監管單位施加於這些彩票列印系統的規定。美國印第安博奕委員會的最低內部控制系統聲明，任何一個彩票列印過程都必須強制性地由一台老虎機線上監視系統監控，包括出票機以及彩票收發機。這些部落型賭場的規定在其他州政府的管轄區也愈來愈普遍，在不久的將來，也可望成為全國廣泛採用的標準。老虎機線上監控系統的出現使得一些沒有線上系統便無法進行的控制程序得以運作。

任何足以證明老虎機彩金的付款單據，從一台簡易收銀機所開立的單據，例如收據，到一份類似銀行票據的複雜文件不等。彩票列印的基本控管流程包含了5個主要部分：品質問題、列印問題、顧客兌現問題、其他程序問題以及最後的會計與查帳問題。

紙張品質問題

彩票的列印環境需要品質良好的印表機，而印表機還必須仰賴相當高品質的紙張，紙張上必須具備一些特殊的辨識項目，例如商標，甚至是某種浮水印記號都有可能，這能夠阻止發生偽造的付款票據的可能性。同時，紙張的材料也必須相當穩定，應避免使用某些容易受到陽光影響而褪色的熱感應列印紙。倘若紙張需要長時間保存（請參閱接下來關於記錄保存的討論），那麼所使用的紙張與墨水，在封存多年以後，必須還能夠被辨識。

同時應該還要監控彩票列印機庫存紙張的訂製、收據、貯藏以及核准。由於避免彩票出錯的第一道防線是空白的庫存紙張，因此這些庫存紙張便應該像控管庫存的紙牌或骰子一般，將它們隔離上鎖，直到放入機器中使用為止。最後，未使用的列印紙應該在被管制的條件下處理，以防止被誤用。

理所當然地，針對任何印表機故障問題的排解應特別的謹慎，既然列印機是彩金支付流程的最後一道環節，那麼印表機、色帶、墨水匣以及其他零件的定期性檢查與維修應該是必要的。

列印問題

　　雖然不是必要的，但是將全部的彩票列印機連結至一個線上老虎機系統，以自動為所有的支出金額提供文件證明並記錄，這是一項良好的措施。倘若列印機未透過線上系統連結至老虎機，那麼在這些彩票（金額已超過非常低的兌現門檻）要兌現之前應該要有一些程序，先完成其驗證的工作。有一種簡單的方式就是使用一張二聯式的單據，一聯為老虎機所保留，這相當類似於傳統收銀機內的磁帶。

　　除了一般的賭場資料，細目單據的內容應包含付款的相關識別資料，例如機器的識別碼、付款時間、一組獨特的支付碼或序號，當然還須同時包含以貨幣及手寫格式顯示的付款金額。細目單據應選擇方便醒目的地方來發放給顧客，以避免遺漏、遺失或是以其他的方式搞混，許多早期的彩票列印機都利用硬幣托盤作為出票位置，這經常會造成彩票遺落或是被誤置的情況。

顧客兌現問題

　　在清償或兌現一張付款彩票時，有些程序必須要遵守，這些程序分為三項。首先，提供一個容易找到、相對較不麻煩的方便地點來兌現彩票，同時在只有出票機的情況下，盡量找靠近投注區的地點，如此一來，顧客才有機會將剛領到的錢盡速再投入遊戲機內。第二則是確保彩票的正當性。第三是提供適當的支出會計與會計記錄。

　　對於小型賭場而言，最簡單的方式就是利用中央出納櫃檯來進行彩票的償付。一般來說，賭場愈大型，就會有愈多個位置或是愈多個專門的老虎機出納人員來處理償付作業。在某些值班時段，可能還會開放更多的附屬地點或是增加更多的出納人員來提供償付的服務。利用一個中心地點來處理償付服務的概念，是為了確保將所有的彩票都收集到同一個區域，同時也確保自動化的設備，例如讀碼機或是自動讀票機能夠被運用來加速償付的流程。應特別注意的是，彩票償付流程可以被簡化以應付蜂擁而至的大量彩票，這通常會涉及自動彩票讀

取裝置的使用，這些裝置包含與付款有關的條碼掃瞄器以及現金總額的自動計數器。

彩票的兌現同時也可以由老虎機樓面工作人員透過該樓面的老虎機台來完成，這類兌現方式應僅限於金額較小的彩金。在機台兌現的彩金對顧客及其周遭的路人而言可能具有較多宣傳的意義，同時也可更快地取得更多的現金來投注，從而增加老虎機的收入，在排隊等待彩票兌現的一位老虎機顧客絕對不是一位在機器上下注的玩家！樓面付款作業規定必須提供老虎機的樓面工作人員移動式的電腦終端機，以便將每張彩票回傳至線上的電腦系統以驗證其正確性。

當這些樓面工作人員正在進行付款兌現作業的時候，他們的工作會變得更複雜，每個人負的責任也更繁重。這可能需要額外的訓練以及更多後續的監督，以確保收入申報流程的正確性。

還有其他涉及償付支付程序的技術問題。首先，依據老虎機的聯邦所得稅申報程序規定，當付款金額達到1,200美元以上（W2-G表格的申報門檻）時，大部分的機器都會被自動上鎖，這個設定是為了確保超過申報門檻的金額能夠被識別出來，同時也為了確保接下來能夠正確地進行該名顧客的身分驗證程序。這個過程一般會包含幾個步驟。

先鎖住機器，然後透過線上系統發送一個信號給某一位主管或是其他的樓面管理人員，依據中獎金額的多寡，可能會有不同的老虎機高階管理人員收到信號。除此之外，通常會有一個看得見的燈號，透過安裝在老虎機頂端的顯示燈，發出信號通知樓面工作人員前來關注這台機器，下一個步驟便是透過觀察機器捲軸、諮詢線上系統或是檢視機器內部電腦鑑別系統的方式來確認中獎金額，接下來會指示印表機列印中獎彩票，並將機器回復至營運狀態。在這個時候，顧客會被要求提供某些必要的身分識別資料，以方便賭場能夠正確地填報W-2G表格（用於報稅的顧客身分識別的詳細規定，在稍後的章節會另行討論）。這張表格之後會被列印出來，一份副本交給顧客，賭場則保留多份副本，而其中的一份最後會傳送給國稅局。

其他程序問題

彩票兌現的場合還有其他幾項程序問題必須解決，最基本的其中一項問題是決定是否須限制彩金兌現的時間，大部分的賭場都會設定從核發日算起的三十天內為兌換期限。除非設定期限，否則賭場可能會因為這些未提出償付的彩票，遭逢大筆未來債務的結果。關於彩票兌現期限的規定應明確載明於賭場所使用的所有彩票上。

進行兌現作業的工作人員必須防範彩票遭仿冒或遭塗改的可能性，也必須防範單純誤解中獎彩金金額或是支付款項金額的問題。

平常保管支付彩票的安全性問題也必須注意。舉例來說，曾經發生過顧客的支付彩票被竊取的案例，賭場顧客必須瞭解視彩票如現金或紙鈔般隨時盯緊其去向的必要性，最原先的持有人必須小心避免遺失彩票。

其他的問題牽涉到在經過一段長時間之後，支付彩票的內外部憑證的保存問題。一套線上電腦系統可以很容易地保留住交易與付款資料，但是這些資料必須經過整理，並且適當地儲存在系統內。同樣地，也有關於實體的單據副本應保留多久的問題，這個部分取決於紙張與墨水的持久性。另外，還必須考慮提供備份或是電子儲存設備。同時，儲存單據的設備必須遵守各種控管標準，尤其是在記錄償付階段。

最後的程序問題是當彩票因為某些原因被視為無效，或者是當老虎機的線上驗證系統未正常運作的時候，必須提供某些鑑別表格或是例外處理步驟的表格。為了保護顧客，大部分的監管單位規定，假使老虎機顯示中獎信號，但是電腦系統卻沒有正常運作，那麼還是必須支付彩金給顧客。這類型的彩金只有在出納人員以人工方式將所有的中獎資料記錄下來之後才會支付。而這些中獎資料一般都由電腦系統自動讀取，必須注意的是，要確定沒有任何其他的彩金異常狀況發生。舉例來說，在電腦發生故障的期間所出現的一筆龐大的中獎金額，便需要監督人員特別謹慎地審查之後再行支出，當電腦系統運作

正常時，必須將這些人工支付的資料輸入系統內，以確保記錄的完整性。

當支付彩票為電腦所拒絕時，應該要註明拒絕的理由，例如日期失效（太舊）、無效的彩票號碼、重複兌換或是彩金金額不一致。在這樣的情況下，賭場應該有標準的處理程序指示出納人員應該通知誰以及應該如何正確地與顧客交涉？

彩票會計問題

彩票支付的會計有兩個層面。第一，必須遵守標準管控流程，以確保付款程序的完整性。第二，在計算老虎機收入時，正確的付款記錄是不可或缺的，包括總額及個別機器的金額，這項資料的準確性非常重要。

關於管控流程，另一個唯一未提及的問題是，是否有必要要求所有呈請核准的支付彩票都必須有正式簽名，而非只是草簽。有些賭場同時還規定要有員工的簽名或是識別證號碼，這同樣使得表格上的簽名易於與其對應的員工簽名相比對。

會計流程可能會因為是否具備完整的老虎機線上系統而稍微有所差異。假使有使用線上系統，那麼只需定期比對人工支付的老虎機彩票即可。在這樣的情況下，應該結算人工支付彩票的總額（合計），並且應該要與系統內的總額一致。彩票的樣本也應該追溯至個別的老虎機，以同時確保詳細申報流程的完整性。這些流程可能會由所得的稽核人員或是內部的查帳人員來完成，這些比對工作應該每季進行一次。

為了能夠正確地處理，我們也建議所有的異常彩票——或是一份異常彩票的摘要報告——都要進行審查。針對有問題的彩票應該要進一步地進行較大規模的調查。

在未使用線上系統的情況下，需要有更廣泛且複雜的收入申報流

程，所有的支付彩票都必須每日輸入老虎機的申報系統當中，或是以機器的結算週期作為申報週期。這些支付彩票必須依照老虎機的識別碼、時間與日期，以及金額來輸入。接下來，例行的老虎機系統將會彙整必要的收入報表。

共享式老虎機會計

共享式老虎機是指老虎機位於某一特定場所，卻不是由該場所的負責人來經營，而是由其他個體或團體擁有並經營。這就好比在一家百貨公司裡，租下一個部門來營運。共享式老虎機在過去幾年來已面臨相當大的改變，而製造商同時在賭場以及賭場設施的收入上，皆產生了非常大的影響。

共享式老虎機最初發生在較小且具吸引力的地點，它可能不是一座賭場（而是像酒吧或是其他零售商店）。在這樣的情況下，店主既沒有市場行銷的專業知識，也不具管理能力來經營一座老虎機賭場。一般來說，店主只想要在店裡設置少數幾台老虎機，可能是三到六台，於是老虎機業者就會幫忙安裝、管理並維修機器，這很類似任何其他的投幣式自動販賣機，而營業收入會按照一定的比例均分給老虎機所有人／業者以及店主。

在賭場裡，租用式或共享式老虎機愈來愈普遍。在某些情況下，部分機種可能成本較高，或是具備特殊的性質，而使得賭場業者可能不希望投注資本於這台機器上。其他的原因包括在賭場決定購買一台新遊戲機之前，提供一個試用的機會，或者單純地只是因為遊戲製造商不希望出售這些機器，而只想以出租的方式來持續取得收益，有鑑於以上種種因素，賭場可能會擁有數種不同的共享式老虎機，在賭場環境裡，共享式老虎機的廣義架構可以簡單描述為：對於老虎機收益的分享有不同的架構或不同的分享程度。其關聯性如**圖6-6**所示。

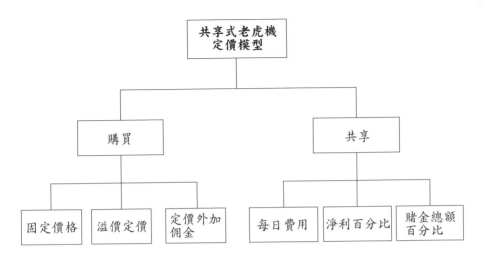

圖6-6　共享式老虎機的定價模型

固定價格

　　要取得一台老虎機一般最常見的方式，便是以固定的價格從製造商那裡購買一台，這個價格的範圍可以很廣，依照機器所具備的特性，價格從8,000美元到12,000美元不等。一旦賭場業者取得所有權，就必須負責保養、維修、執照以及稅金等所有費用。這種持有機器的方式一直到1980年代中期，在不同所有權或是收入共享的機制發展之前，都是最常見的方式。目前，由賭場所購買的老虎機機台數約占總機台數的85%到90%。

溢價定價

　　針對一台有賣點的老虎機或是一台特別受歡迎的機器，因其具備取得額外獲利的能力，傳統的購買方式已經或多或少因為索取高額定價的觀念而有所修正。這些高額的索價可以比一台普通機器的定價多上50%至100%之多。

定價外加佣金

這種營收機制使用在賭場內定價最高的那台老虎機上,而其定價還不斷地加上一筆額外的支付款項,這筆額外支付的款項可能會像是一筆每天收取的現金款項般固定,或者是像營收百分比。

租金／共享——每日費用

針對某些遊戲,製造商可能會收取一筆基本費,譬如每天15美元。這實際上是一筆使用費,這筆使用費可能只是唯一要支付的款項,或者它也可能是除了某些其他形式的實付價之外,還要再支付的款項。

淨利百分比

共享協定的第一步是淨利(淨收入)的劃分。這個方法是共享式老虎機賭場營運最傳統的方法。收入劃分比例的差異很大,通常在較小規模的零售據點(非賭場),店主或經營者分得收益的50%,遊戲機製造商／所有人則分得另外的50%。而在賭場的劃分比例,賭場可分得高達50%到80%的收益,只有20%到25%會分給遊戲機製造商／所有人。

賭金總額百分比

一個比較新的收益分享方式包括不論淨收益如何,遊戲機製造商都收取3%到5%的賭金總額(投幣總額)。這種定價結構最初是提供給大範圍的累進式遊戲機採用,這類機器一般為製造商所有並設置於賭場內。這些機器除了一般金額較少的操作獎金之外,還提供一筆個別的高額累進式獎金。製造商與賭場採用分享賭金的傳統共享方式,但是只有製造商負責累進式獎金的資金,這筆資金由分享賭金或投幣數量累積而來。

從法律的觀點來看,一份共享協定與單純向一間傳統的設備租賃公司租用機器不同,定期租金(實際上也可能是以分期付款的方式購

得機器）可能會採用一些類似共享協定的收益分享方式，以確保老虎機的租金能定期繳納。

共享協定

　　店主與老虎機業者之間的基本協定是控管的憑證，它同時也有助於釐清共享式老虎機經營的會計責任。共享協定詳述了聯合經營的基本條款，主要的構成要素是老虎機營運利潤的分成，在內華達州大部分的賭場內，通常都是五五分成，亦即賭場收取一半的收入，而老虎機業者則收取另外的一半。但是45／55的分成方式也很常見。在某些情況下，賭場的分成甚至達到65%之多，而老虎機業者則分得剩餘的35%。

　　除了決定利潤的分成之外，這份協定還應該詳列支付各種營運費用的責任。這些費用包含監管老虎機的人事費用、維修費用以及最重要的，博奕稅與牌照費用。最後，協定中通常會要求採用一套相同的作業程序來解釋老虎機的收益。

共享式老虎機的會計流程

　　與共享式老虎機的會計相關的基本流程集中在兩件事情上。第一件事是將硬幣投入共享式老虎機裡，並且隨後在計算這些硬幣時所採用的流程。第二件事是如何為各項支付提供憑證及其領取的方式，通常會有一位業者代表以及一位賭場代表共同來進行共享式老虎機的清點作業。一般來說，這項清點作業會選在賭場完成其自家機器的清點作業的其他時間來進行。同樣地，這個時間必須確定、嚴格遵守並正確地向監管單位通報。

　　一旦採用與賭場機器類似的識別流程，完成了每一台機器的清點作業之後，會將硬幣封裝、記帳及總結，接下來會彙整各項錢槽填

充、支付短缺以及彩金支出的款項,並計算出淨收益,然後再將這項數據依不同的分成比例來分配。在單純使用硬幣的環境下,一般的作法是將共享式老虎機的全部硬幣賣給庫房以兌換成紙鈔,然後在那個時候才依分成比例將紙鈔分配給老虎機業者。大部分的共享協定會要求現金只是初步確定,主要還是依照最終的會計校正結果。

各種用於共享式老虎機的支付憑證有時需要與自家賭場所使用的表格區分開來。因此會產生一種情況,就是賭場內可能會出現兩套不同的老虎機會計表格,對於這種情況須格外的謹慎小心,所有的這些文件都必須被仔細控管並保護,以防止遺失或被不當使用,同時還必須特別注意確認每一台機器所採用的憑證都是正確的。以中頭獎的例子來說,必須先辨識是共享式機器還是自家賭場的機器,再進而使用正確的頭獎彩金支付文件。最後,必須仔細計算贏注金額,任何差錯都很容易造成實際的資金虧損,因為有獨立的第三方會一同來分享賭場收益。

累進式老虎機

累進式老虎機有幾項特點,這些機器通常會在老虎機上面凸出的顯示器上安裝一個或兩個計數器。這些計數器會先被設定,然後每隔兩個或每隔四個硬幣被投入機器時(或是以每個投入硬幣的百分比來看),計數器上所顯示的數據便會增加某一固定數量,通常是該台機器所使用的硬幣面額。因此累進式老虎機的計數器所顯示的金額會愈來愈高,直到頭獎被贏走為止。其他的老虎機在某些時段可能會使用累進式計數器作為吸引玩家的噱頭,以鼓勵顧客一次下注多個硬幣,或是提供一個可以在普通遊戲機贏得如大型樂透彩獎金的機會。

累進式老虎機的會計流程特別重要,因為這些機器所擁有的現金總額,通常是其他相同面額的老虎機所能提供的最大頭獎的好幾倍。

累進式老虎機的會計管理

　　為了確保計數器讀數的準確性，博奕管理法規以及賭場程序均要求必須頻繁地（通常是每天）讀取累進式老虎機計數器上的數據。這些日常數據能夠證實除非是有人中獎，否則金額會不斷地增加，且賭場並未將數據不當地向下調整。博奕法規規定任何累計數量上的減少都必須被追蹤，並且須提出合理的解釋。此外，當累積獎金被贏走時，機器必須重置為標準金額，習慣上會保留每一部累進式老虎機的記錄，以及基本最低金額或是重置金額，以確保累進式計數器重置的正確性。

　　累進式老虎機確定淨收益的方式與其他老虎機完全相同，投幣數量的清點程序與其他老虎機完全相同，而將賭金包裝捆捲計算並申報的方式也都一樣。在未來某一個時間點，為了支付大筆的累進彩金而增加的債務，雖然並不代表現階段的絕對債務，但是賭場通常會將這些債務的金額累計起來，作為這些機器的淨收益抵銷帳，這些涉及到債務優先順序及其記錄，以及因銷帳而使得收入減少的問題，將在第11章詳述，屆時會討論累進式老虎機的營運所得稅問題。

大區域累進式、遙控式及連線式老虎機

　　在1986年，內華達州引進了一種高報酬率的老虎機，這種老虎機被稱為「超級金」（Megabucks），引進的目的是為了與州政府所發行的百萬美元樂透頭彩獎金一別苗頭。這種機型獨特的地方在於它結合了共享式及累進式老虎機的特色，並將許多不同地點的老虎機連結至同一台中央累進計數器及中控點，這些機器的吸引力在於非比尋常的巨額頭獎彩金，這筆彩金比起那些未連線的一般老虎機所能提供的獎金要高出許多。

這種老虎機的另一項特點是,老虎機的供應商承擔了這筆巨額累積獎金的所有支付責任,在大多數正規的共享協定裡,一般較少金額的頭獎彩金都是由業主與供應商依照相同比率來分攤這筆支出。

由於老虎機多重設置地點的特性,以及它們之間的電子連結,這套老虎機系統特別增強其安全性,並加入一些獨特的電信及電子安全特性。從會計的角度來看,針對控制機器的通訊與控制系統,以及中央電腦系統硬體未經授權的存取動作,都會增加管控。其他的管控則包括中央及指定地點的累進式計數器與獎金支付的定期記錄及核對,如同普通的共享式老虎機一般,也應該要針對老虎機資金的收取及清點加以管控。最後,在中頭獎的情況下,巨額獎金的支付必須憑藉更廣泛且更詳盡的獎金憑證資料。

無現金博奕

新型付款方式的引進已邁向使用智慧卡的技術,亦即利用一小片嵌入信用卡的晶片來記錄現金金額。這種智慧卡技術發展緩慢但穩定地找到其進入老虎機系統的方式。

無現金博奕的基本概念是使用智慧卡裡的現金餘額來作為投注老虎機的賭本,然後再將贏得的金額存回同一張智慧卡的信用額度內。對賭場而言,這種方式所呈現的明顯優點便是減少人力成本,並縮短了處理賭金的時間,改善了顧客服務,對玩家的好處則是縮短了等待時間,並增加了投注時間。然而,這項技術似乎仍必須經歷一般顧客的抗拒時期,才能夠在未來全面採用,當然還伴隨著採用這項新技術的新增成本。

無現金博奕同時也為賭場裡各式各樣的會計及管控流程帶來了實質的改變。優點是賭場內不再需要存在大量的硬幣與紙鈔,最大的缺點則是缺乏現金流的實際掌控與追蹤,而現金流正是賭場內究責的關

鍵因素。同時，在無現金的環境下，納稅所需要的現金流外部文件以及貨幣交易申報會更加困難。

🖩 老虎機權限管理、記錄及維護

其他重要部分牽涉到一台老虎機各方面的控制，這個概念可以解釋為是機器的生命週期，在每一個階段都應該要有適當的會計管控，賭場老虎機的生命週期所包含的主要階段如下：

1. 購買批准、購買、驗收及安裝
2. 日常運作及維修
3. 處置

購買與安裝

第一個階段應該包含在決定是否購買某一特定機種的過程當中，所需的一些相關文件，以及備齊計畫持有百分比、遊戲設計與一份詳細資本支出分析的相關文件。在此階段應謹慎確保已規劃好的、來自於不同製造商的遊戲機組合將會依照任何既定的或是已為賭場安排好的線上系統來運作，接下來會是一份機器採購的正式批准文件，以及草擬正式的付款和／或籌資約定。第一個階段的最後一個部分是機器的驗收、安裝與測試，所驗收的每一台機器的詳細資料都應該妥善保存，包括序號（這個時候可能會增加個別賭場的固定資產記錄）、遊戲類型、面額、面值表、程式摘要報告以及其他的說明資料，老虎機的這些初始資料成為該台機器使用期的基礎資料。最後，遊戲將會被測試、連結至線上系統，然後開始正式營運。

老虎機的運作與維修

第二階段是賭場樓面裡，老虎機的日常運作與維修過程。老虎機維修的主要觀念是以機器的維修成本抵銷因為缺乏維修致使老虎機不當操作所可能產生的潛在或實際的收入損失。這一階段會探討一些與老虎機的維修，以及與這些維修程序的成本有關的問題。

老虎機處置

老虎機生命週期的第三階段重點在於老虎機的使用壽命結束之後，賭場妥善處理這些老虎機的責任，主要有三種處理方式。第一種是折價買進或是歸還機器給製造商，在老虎機的技術及運作經常都已過時的情況下，這種處理方式非常少見。第二種方式是將機器出售給第三方，這個第三方可能是收藏家（這是針對較老舊、較具收藏價值的機種）、其他賭場的營運商，或者甚至是國外的買家。針對後面這兩種情況，賭場有責任確保購買者具有合法的機器所有權，並且不會在一個未取得牌照的環境下使用這些機器。

過去曾有所謂的「灰色市場機器」的案例，這些機器從合法的賭場被售出，然後在一個可能沒有清楚理解機器牌照或許可的地方營運。在某些情況下，假使這些二手遊戲機的買方未被妥善授權，那麼賣出機器的賭場須負起越過州界散布非法博奕設備以及同時違反聯邦法及州法的責任。假使買方無法證明其為舊機器的合法所有人，那麼一個較保守的作法是，在這些機器的使用期限到期之後，單純地將其報廢而不售出。

維修進入權限

老虎機維修的第一個問題是誰有權限進入老虎機的內部、紙鈔機、錢槽以及收益機制。這些進入管道可能會造成機器的公然盜竊，或是可能涉及機器的操縱，為獲取不當收益而另做設定。大部分的賭

場都不會嚴格限制進入老虎機的權限，在每一個輪班時段，都會有幾位老虎機樓面的技術人員，他們每一位都持有允許進入賭場內所有機器的鑰匙。某些賭場已設置了不同的進入程序，在開啟機密性較高的機器時，現場須有一位保全人員或高階主管在旁。這些機密性高的機器可能是累進式老虎機、錢槽金額較高或是幣值面額較大的機器，或者可能是因為放置地點或獎金規模的關係，而被視為是機密性高的機器。

在一台機器因為維修而從樓面移出的情況下，在機器被送去維修廠之前，應該先進行錢槽內容物的清空作業，機器內部的硬幣通常會被打包、標示記號，然後再存放至出納櫃檯保管，直到機器回到樓面之後，再將這些錢槽內的硬幣從出納櫃檯取出，並存放回老虎機內。

老虎機權限管理

關於老虎機操作人員第二個要考量的層面，是關於造成機器修改或是錢槽錢幣被盜取等不當開啓機器的預防。大部分的賭場所使用的方法是，每個輪班時段只有少數幾人專門負責保管鑰匙，從而限制了有權限進入機器的人數。這項限制必須考慮到需要修理機器合理故障的這項服務。同時，在一間大型的、繁忙的賭場裡，為了要涵蓋賭場全部的區域，可能會需要很多把老虎機的鑰匙，與老虎機鑰匙的持有及管理相關的問題是很重要的，因為要換掉老虎機的鎖是一件昂貴且工程浩大的作業，假若一把鑰匙被不當地複製或是遺失，很多賭場可能不會真的去換鎖，而是會選擇冒著鑰匙流落在外的風險。他們會密切注意這些老虎機是否有被不當開啟，但是因為涉及成本太高，所以並不會去更換機器上的鎖。

另一個權限管理程序是當每一次有機器被開啟，無論出於任何原因，開啟的時間、日期、開啟的理由以及開啟機器的工作人員的簽名都必須記錄在一張位於機器內部的卡上，這張卡有時候會被稱作

MEAL（Machine Entry Access Log），亦即機器開啓記錄。這樣的管控作業效果不錯，因為當機器被過度頻繁地開啟，或有被盜用的嫌疑時，透過監視再加上簽名者的身分驗證，也許就能夠找出罪犯。倘若一台機器是在沒有記錄標示的情況下便進行運作，那麼負責人可能會被警告不要再發生這種情況；假使被發現隨後還繼續犯相同的錯誤（倘若竊賊正在進行犯罪，這種情況便有可能發生），那麼這個人便會被革職。

大部分的老虎機線上管控系統都可以讓每一台機器連結到一部中央電腦，其中一種最常見的安全控制就是每次一有機器被開啟，就會送出一個信號，接下來會發生幾件事情：機器的開啟時間、日期以及機器序號會被自動記錄下來；會有信號傳送給安全人員，他可以證明機器的開啟是基於合法的目的；監控攝影機會移向機器，以協助觀察開啟的經過；然後機器被開啟的時間長度以及其他任何發生在機器上的更換動作都會被記錄下來。

電子卡控制系統這項新技術也有助於減少一部分的存取問題，在打開機器之前，可能會先要求技術人員將識別卡插入。同時，新的電子合成鑰匙，結合了傳統開鎖方式的身分辨識資料，將使得進入老虎機的個體能夠被自動記錄下來。此外，在現存卡片因為非法複製或遺失而受到損害的情況下，這些卡片的電子特性使得存取密碼能夠被輕易地修改。無論如何，取得與使用這些卡片的過程，是否能夠受到管控與監視是很重要的。

維修記錄

任何優良的老虎機維修系統的核心，都需要有合適的信號系統來分辨哪一台機器有可能需要維修，並且將這些故障機器做記號，第二個組成要素是一套優良的記錄保存系統，以持續追蹤這些機器的維修履歷，同時還要具備能夠產生一份預防檢修時刻表的能力。最後，這

份維修記錄還能夠指出機器是否已到達其使用期限，或是機器在某些部分是有瑕疵的，而這個瑕疵將帶來超支的維修成本。

　　老虎機線上通報系統的其中一個關鍵組成要素是可以提供機器重大損失及重大獲利的通報作業。假使機器的運作已大大地超出預期的規範，那麼應該會出現一份異常或是維修報告，這個要素同時適用於賭場內那些過於「寬鬆」而損失慘重的機器，以及那些過於「嚴格」而獲利太多的機器，這些機器都會導致顧客不正常的投注。博奕管理標準往往會要求那些與預期規範嚴重背道而馳的老虎機須接受特別的調查。在分辨一台機器是否真的需要修理，或是可能只是因為開出頭獎而出現了輸家的信號，或是因為其他統計異常狀況的時候，也會需要維修記錄。

　　最後一個須注意的事項與老虎機維修區域有關，亦即在賭場外進行維修。前往這個區域的路線應該被嚴格限制，如此一來，沒有人能夠在機器被安裝回賭場以前，對機器動手腳。同時，內部的維修程序也必須確實進行，以確認所有的機器在回到賭場之前都經過檢測並保證運作正常。

線上老虎機管理系統

　　目前存在著許多系統，它們以各種方式處理資料，用來協助一台老虎機營運的管理流程。這些系統分為兩種類型，並以各種詳盡的系統產生各式各樣可選擇的報表來提供了一套基本的管理報告。

　　各種系統之間的主要區隔在於老虎機之間的互動程度，以及自動化的申報流程。其中一項最簡單的系統類型僅只依賴機器本身以人工方式所輸入的數據。在這種系統中，計數器的讀數合併了人工的投幣清點及其他的人工會計資料。比較這些數值之間的異同，並進而產生各式各樣的報告。這屬於一種後見之明的系統。

　　第二種申報系統使用來自於老虎機內部的小型微處理器與通訊模組所直接輸入的數據作為輸入中央電腦的資料,接著中央電腦再產生數據報表。通常這種自動化的資料會定期與清點投幣數量的會計流程所產生的人工資料相比較,然後再製作出比較報告或是差異報告。這類型的系統被稱為線上系統,它們代表了老虎機未來的管理方式。

　　手動系統在成本花費上占有主要優勢,因為它們無須對個別的老虎機做內部修正便能夠被使用。在執行投幣數量清點作業時,若再加上現存的計數器讀數功能時,它們便會顯得非常有效率。在另一方面,線上系統需仰賴常設於每一台老虎機內的複雜電子設備,這些設備必須連結至中央電腦,光是這些連結至老虎機的線路可能就是除了實際的系統花費以外,還需額外付出的一筆龐大開銷,連線作業也可能是一項複雜的工作。圖6-7顯示這些線上系統架構的一般概念,請注意所有的通訊環節都假定是雙向的。

　　第二項使得線上系統更複雜的因素是非現金或是票進票出技術的引進,這裡出現了兩個問題。首先,需要一套間隔更加頻繁的雙向通訊設備。一般而言,愈舊的系統所通報的都是監控型的資料,例如計數器讀數、機器開啟次數以及其他的通訊資料,這些資料大量地出現在從老虎機傳至中央電腦的單向通信過程當中。第二個與非現金技術引進相關的問題是伴隨著更頻繁的查問數次(每分鐘可能數以千次的按鍵數)而來的快捷資料傳輸(舉例來說,為了要驗證投入機器的彩票)的必要性,以及雙向通訊的必要性,而不再只是單向的傳輸資料。伴隨著這些漸增的通訊需求而來的是改善控制與安全系統的需要,有了這些新的線上非現金系統,電腦系統的角色不再只是被動的結果通報員,而是收益產生系統不可或缺的一部分。有些系統設計師已經使用一套專門為所有的非現金遊戲而設計的獨立系統,以及另一套負責執行被動的資料申報處理系統。

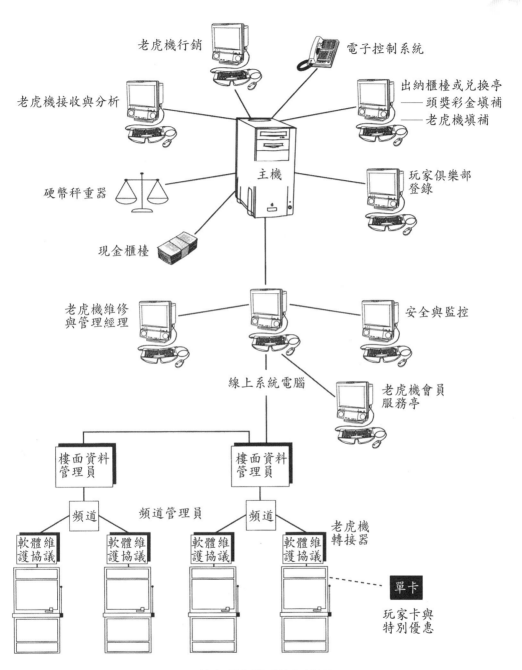

圖6-7 線上老虎機系統架構圖

老虎機管理報告

　　無論賭場使用哪一種類型的系統，任何老虎機管理系統的核心目標都是為了產生各式各樣的報告。這些報告當中，很多都是一般週期性報告的一部分，某些則是異常性報告，這些報告只有在某些特定情況下才會產生。最後，大部分的線上老虎機系統都有一整組的報告資料，允許使用者依需求產生特殊的報表資料。

　　一些由老虎機管理系統所產生的典型報告包含有會計報告、機器維修與績效報告，以及安全與監控報告。基於下列準則，可以產生上述這些報告當中的每一種類型：

1. 實際與理論上的比較準則。
2. 異常或差異準則，只會產生超出預設限度的項目。
3. 完整準則，具有所有活動的詳細目錄清單。

　　最近才新增的一項功能是，能夠將各種報告以圖表或圖形的方式呈現，這通常會比數值資料更容易讓管理者理解。這些報告的部分內容依報告類型分述如下。

會計報告

　　一般老虎機系統的會計報告重點在於所有老虎機以及所有活動主要收益資料的呈現——通常以每日、月初迄今以及年初迄今為基礎，同時也有某些歸檔報告依照老虎機的生命週期來呈現資料。一般的報告會包含下列各項：

1. 依機器、依面額以及在總金額內的老虎機投幣數量／頭獎彩金／填補數量和贏注金額的摘要。
2. 依數值大小排序所有老虎機的頭獎彩金與填補數量的摘要。

3. 所有老虎機計數器讀數（包含一般與累進式機器）的摘要。

4. 依面額與總額列出年初迄今與月初迄今的贏注金額。

5. 清算結果（紙鈔與硬幣）比較報告，比較計數器金額與實際的人工結算金額。

6. 依機器編號顯示所有交易的稽核追蹤報告。

7. 依機器、類型、面額與總數顯示投幣數、持有百分比與贏注金額的老虎機會計報告。

8. 依類型、時間前後或序號排序的機器庫存清單。

所有這些典型的會計報告不僅顯示了目前的申報期程的金額（通常是一天），同時也顯示了月初迄今與年初迄今的累計資料。

維修與績效報告

典型的維修報告是每一次執行投幣數量清點時所產生的異常報告，它們幾乎總是以個別機器為單位來執行，因此報告相當冗長。這些報告包含下列各項：

1. 實際與理論的績效比較。

2. 列出最顯著的偏差，包含贏家與輸家。

3. 列出異常交易，例如贏注金額多於投幣數量的部分。

4. 電腦代碼異常。

5. 機器因為通訊問題而無法通報。

6. 依投幣數量列出機器受歡迎程度的報告。

7. 顯示異常波動、不合理讀數或是過度運作的計數器誤差。

以上所有的報告都會被用來評估機器的運作效率，以及標示出可能會發生的問題點，這些問題可能會危及自動報告系統的誠信度。其中特別重要的是計數器報告的使用。既然系統的效力（幾乎是百分

之百的診斷檢測程序）是如此高度依賴從機器到中央電腦的計數器資料，那麼這些計數器的準確性與誠信度便是系統能夠維持正常運作的關鍵因素。在任何老虎機報告系統當中，其中一項首要完成的工作是檢視計數器報告，以便在花時間診斷可能不會發生、但因為計數器讀數錯誤而顯示出的問題之前，先行查出原始資料裡可能存在的誤差。

安全與監控報告

這是最後一種報告，用來監控並保護老虎機的運作。在這個部分，典型的報告包含下列各項：

1. 顯示一台老虎機的門開啟多久的服務時間報告或是開門報告。這些報告不僅指出了老虎機的門被打開了多久的時間，同時也顯示了紙鈔機存取入口開啟的時間。
2. 包含任何機器故障的偏差報告。
3. 在設置投幣式機器的賭場裡，空錢槽的記錄報告是非常重要的，因為它指出了何時需要樓面人員前來關注機器是否需要填充或是已開出頭獎。
4. 頭獎彩金或累進式中獎報告指示安全人員及監管人員至老虎機台查驗。
5. 電腦使用者報告顯示出誰使用過系統以及所使用的系統模組。
6. 員工簽署報告顯示哪些系統操作者以及哪些其他的監控設備使用人員使用過系統，並指出他們在系統上進行的作業。這是為了防止未經授權的系統更動的發生。
7. 任何硬體或通訊故障都被記錄下來並隨之檢討。

一套老虎機管理系統裡最令人滿意的部分是產生異常報告的能力，這個功能有助於在問題擴大之前，先辨識出問題的所在。而在問題已經存在的地方，使用即時的電子報告顯然是較好的選擇，大部分

系統都能做到這一點。這裡有一個例子是當某些昂貴的機器被開啟時，可以立即向安全人員或監管人員通報。

雖然這些即時的線上系統是令人滿意的，但是它們通常都較為昂貴，同樣地，進行這項管控所需要的花費必須與改善管控之後所帶來的好處一併考慮以權衡其得失。

其他一般的老虎機管控問題

老虎機作弊

老虎機作弊的主題較適合放在一本專門討論賭場營運的書籍中。為了目前關於會計系統與管控的討論目的，要完成老虎機作弊的管控可以透過三種不同的操作手段。首先，必須識別所有層級的老虎機運作的管理、監督與控制。其次，堅持按統一的通報、文件歸檔及文書系統辦理，這些一致的系統能夠正確地反映老虎機區域內所有的交易。第三，應該識別會計資料在提供老虎機性能失常的預警部分所能夠扮演的角色。

從會計的角度來看，當賭場內已發生老虎機作弊的情況時，有幾件事情必須牢記在心。首先，作弊所造成的收入減少結果已經反映在每一期程的記錄中（透過較低的收益即可看出），因此不需要其他減少帳面收益價值或是承認支出或虧損，作弊的過程會自行修正到會計記錄被注意到為止。第二，會計可以透過從正常營運期間到虧損期間效能上的統計數據比較，針對有可能的損失金額，以文件上的佐證資料來提供部分協助。因此，老虎機效能的即時報告對於防止大筆虧損的發生，可以提供最有效的控制方式。

代幣機器與免費遊戲

　　幾間賭場擁有為特定獎項提供免費投注的特殊代幣式老虎機，但是通常不能直接兌換現金。這些特別促銷或是代幣式機器的會計處理方式如下。首先，代幣通常是免費贈送的，而在外流通的數量應有所限制。應鼓勵顧客使用這些代幣而非只是帶著它們到處走動。其次，從代幣機器處所贏得的獎項不應用來抵銷其他遊戲機的中獎金額，它應該被記錄為促銷費用，而非中獎彩金。倘若記錄為中獎彩金，將會使得老虎機的總體贏注金額不當減少，也會在申報州營業總收入時，造成所得稅漏報的情況。

第7章

賭桌遊戲會計

　　本章主要討論的是在賭場中賭桌遊戲被廣泛使用的會計準則；這些賭桌遊戲一般包括21點、花旗骰、輪盤和百家樂。而這些遊戲都是所謂的賭場或莊家遊戲——亦即玩家與莊家或賭場對賭產生輸贏，賭場因此賺取利潤的遊戲。另外也有一些陸陸續續續由賭場引進的新遊戲，像是三公（Three Card Poker），任逍遙（Let It Ride Poker），加勒比海（Caribbean Stud Poker），骰寶（Sci-Bow）， 和牌九（Pai-Gow），這些遊戲新奇好玩，吸引了一定數量的賭客。另外，遊戲玩法的改變，像是可以額外加注，也都會持續被各家賭場所採用。大致來說，在新設的合法賭場所能提供給賭客的遊戲基本上都是必須基於法令所能管理並清楚解釋的遊戲。例如像是在部落賭場，其所能提供的賭桌遊戲就必須能夠謹守且符合部落州的賭場管理規範。

　　有趣且值得注意的是，在早期內華達州賭場內有些比較受歡迎的賭桌遊戲，像是法羅紙牌遊戲（faro）已經幾乎從賭場銷聲匿跡。它所讓人意識到的是，賭桌遊戲能夠長期存在的種類其實不多。在內華達州，賭桌遊戲受賭客歡迎的程度與其所能帶給人競賽的快感決定了這個遊戲是否能夠長期存在。在紐澤西州，遊戲是否可行則是完全依據該州法律所規範，甚至所有新開發出來的賭桌遊戲都要經過行政與立法的過程。

　　每一年，都有上百種賭桌遊戲會被發明創造出來；然而在這每年上百種的遊戲中會被賭客喜歡或認同，且獲得博奕管理當局核可的新型賭桌遊戲少之又少。近年來，內華達州管理當局發表聲明指出，他們每年對於要審理並且衡量這些為數龐大的所謂嘉年華類型的賭桌遊戲，確實感到困擾。這些當局人員表示他們並不特別喜歡審核這些為數眾多的新賭桌遊戲，除非這些遊戲具有豐厚且確實的優點。所有新遊戲要能推上賭桌之前通常都必須先經過初次的檢閱，並且放進一家真的賭場進行試驗性的營運。這些試營運的結果將成為新的賭桌遊戲是否受歡迎以及有績效表現的理論基礎。這樣的方式與態度清楚且簡單的顯示出管理當局審核賭桌遊戲時的謹慎與對數量上的控制，同時

也限制了這些新遊戲的設計與製造者的創意，另外也明顯限制了自由市場的動態；以上種種都可能造成博奕產業缺乏創新與改變。

各類賭桌遊戲財務的重要性

賭場的各類賭桌遊戲財務的重要性可以用許多種方法衡量。第一種估量方式就是計算出每種賭桌遊戲在不同的地理區域對總收益的貢獻比重。第二種估算方式則是計算出各類不同賭桌遊戲對賭場每一單位獲利的貢獻比例。

吃角子老虎機

表7-1顯示出吃角子老虎機與賭桌遊戲在拉斯維加斯以及全美其他賭場中相對的營收貢獻度。有趣且值得注意的是，在拉斯維加斯賭場中的遊戲與收入組合與其他市場有極大的差異。在拉斯維加斯大道的主要賭場，賭桌遊戲占總博奕收入約45-40%，但在內華達其他區域，賭桌遊戲占總博奕收入下降到約15-30%。在內華達州各不同區域中賭桌遊戲的重要性有極大的不同。如果從全國的角度去觀察，很多州賭桌遊戲占總收入的比例比拉斯維加斯低很多，比如在大西洋城，賭桌遊戲占總博奕收入約25%，在科羅拉多則僅占3%。

在不同區域及賭場中賭桌遊戲占總收益比例會有如此大的差異是由幾個因素構成的。首先，賭客的複雜性是一大因素。舉例來說，拉斯維加斯大道主要賭場容易吸引那些高資產賭客，因為他們比較喜歡賭桌遊戲中賭場持有百分比較低的遊戲。事實上，大批的豪賭客喜歡賭百家樂最重要的原因就是因為它的賭場持有百分比低。在拉斯維加斯的市中心賭場及州內其他區域則吸引到較少的豪賭客或高資產賭客，而這也反映了吃角子老虎機在這些非主流賭場的重要性。

第二個原因或許與市場及賭客的成熟度有關。尤其明顯的是在那

表7-1 賭桌遊戲與吃角子老虎機收益的相對重要性—— 全國資料

地點	吃角子老虎機%	賭桌遊戲%	百家樂%	總計%
拉斯維加斯大道	46.77	36.68	16.00	100.00
無百家樂				
拉斯維加斯大道	57.67	42.33		100.00
拉斯維加斯市中心	87.87	12.13		100.00
拉斯維加斯全州	66.67	33.33		100.00
大西洋城市	74.22	25.78		100.00
灣岸	80.93	19.07		100.00
密西西比河	83.93	16.07		100.00
密西西比州	82.42	17.58		100.00
伊利諾州	83.87	16.13		100.00
印第安納州—江輪	97.82	2.18		100.00
南印第安納	80.58	19.42		100.00
芝加哥區	82.56	17.44		100.00
愛荷華州	91.34	8.66		100.00
密蘇里州	86.76	13.24		100.00
科羅拉多州	96.54	3.46		100.00
部落（估計值）	85.00	15.00		100.00

些新開的賭場，簡單又沒有威脅性的吃角子老虎機總是受到這些新賭客的歡迎。另外一個比較小的原因純粹就是賭桌遊戲管理人員認為吃角子老虎機是比較容易管理及規範的，而賭桌遊戲則比較容易有作弊或做假的風險。基於此因素，管理人員甚至完全不開放一個全賭桌遊戲，尤其是在許多部落型賭場。

賭桌遊戲營收比重

表7-2顯示不同賭桌遊戲占總收益的比重，但僅有內華達州的資料，因為其他州或區域並不提供此類資訊。表7-2中，很明顯可看到在內華達州的賭桌遊戲中21點與花旗骰占有重要且關鍵的比例；百家樂在拉斯維加斯也有明顯的比重，排第三的則是輪盤遊戲。在內華達州的賭場，21點、花旗骰和輪盤就占賭桌營收比重近75%-85%。輪盤的比重正逐漸下降，在多數市場大約僅占營收的個位數比重。另外觀

表7-2　賭桌遊戲營收百分比

地點	21點	花旗骰	輪盤	百家樂	撲克間
拉斯維加斯大道	57.1	18.9	14.6	6.42	3.0
拉斯維加斯市中心	50.4	34.6	10.4	0.0	4.6
雷諾—史帕克區	66.1	19.3	9.7	0.0	5.0
拉斯維加斯全州	50.2	17.6	11.4	17.4	3.3

表7-3　賭桌遊戲每單位獲利率

地點	內華達				
	21點	花旗骰	輪盤	百家樂	整體
拉斯維加斯大道	569	1364	930	4,730	879
拉斯維加斯市中心	249	949	452	—	365
雷諾—史帕克區	229	626	290	—	270
拉斯維加斯全州	367	984	621	—	546

其他地區	所有遊戲總和
大西洋城	2,617
科羅拉多	909
伊利諾—芝加哥	3,286
南伊利諾	2,878
堪薩斯市區	1,478
印第安納州	1,549
愛荷華州	923
路易西安納州	1,538
密西西比州	1,118
密蘇里州	969
內華達州	546
南達科塔州	213

察到的是，21點在雷諾市是最受歡迎的賭桌遊戲，而花旗骰則是在拉斯維加斯比較受歡迎。

　　在過去10年，拉斯維加斯大道主要賭場的資料顯示百家樂愈來愈重要。事實上內華達賭桌遊戲管理部將百家樂的營收與其他賭桌遊戲分開且單獨申報。原因是因為百家樂持有百分比的波動性大，還有每次下注金額差異性極大（通常是因為有豪賭客下注所致）。百家樂營

收比重在任何地方大致占總收益的16-18%。長期平均是在12%。如果
以金額來看它的變化及波動也很大。在拉斯維加斯平均每個月4,000萬
美元。但在生意較清淡的春季卻只有每個月2,500萬美元，在秋天的旺
季則可以高達每個月營收6,000萬美元。全年總收益平均為4.5億美元。

每單位獲利率

另外一種衡量各種賭桌遊戲重要性的方法則是分析各類賭桌遊戲
每天每單位獲利率。**表7-3**顯示各類遊戲當年的每單位獲利。從表中可
發現某些重要事實。首先，在內華達州南部賭場每張花旗骰賭桌所能
獲取的利潤遠大於內華達州其他區域。內華達州南部賭場每張花旗骰
賭桌每單位獲利率是雷諾市的兩倍。21點在內華達州南部賭場每單位
獲利也比其他區域內的賭場高，但不像花旗骰賭桌那麼高，在拉斯維
加斯大道主要賭場則也有相當高的每單位獲利率。其他區域或賭場內
每單位獲利率的資料基本上是可取得的，但並沒有依不同賭桌遊戲分
類。這個全國性的資訊被各自分類，以致無法完全跟內華達州的數字
做比較。

賭桌遊戲組合及種類所形成的市場區隔

在之前幾年，內華達州各區域內賭場特性有很明顯的不同，例如
同類遊戲每單位獲利率、每一種遊戲的數量，以及賭桌遊戲與吃角子
老虎機的比率。這些差異在過去界定了內華達州內各個不同市場的差
異性。但近年來，可能因為回歸到平均值的原因，彼此差異及變化愈
來愈少，像是在拉斯維加斯大道，拉斯維加斯市中心以及雷諾—史帕
克區之間賭場的特性差異正在逐漸變小。

賭桌遊戲在其他州及其他區域，就像在內華達州一樣，也都必須
經過既定的立法及審核過程，因此這些新的賭場在賭桌遊戲種類和組

合上與內華達州賭場的差異愈來愈小。事實上這些不同地區的新賭場正在演變成類似內華達的博奕市場。舉例來說，大西洋城的賭場遊戲種類及組合就與這些新興賭場類似（吃角子老虎機的數量遠大於賭桌遊戲），但也正朝向拉斯維加斯的賭場類型靠近。它的營收模式與類型大致介於拉斯維加斯大道主要賭場與市中心賭場之間。同樣的，密西西比州的賭場遊戲中，吃角子老虎機與賭桌遊戲的比例大概與拉斯維加斯大道的主要賭場接近。

　　基於賭桌遊戲與吃角子老虎機遊戲的比例，我們大概可以觀察到內華達州的賭場基本上可以分成值得注意的四種市場類型。每種類型中的賭桌遊戲組合都符合其個別的市場型態與顧客喜好。在拉斯維加斯的博奕市場通常可見到比較多的花旗骰遊戲和較少的21點賭桌遊戲，但在北內華達州剛好相反，其博奕市場類型則通常是比較多的21點和較少的花旗骰賭桌遊戲。

　　這個概念也可以經由比較吃角子老虎機與21點賭桌遊戲的比率得到印證。在下低賭注賭客比較多的區域和賭場，像是在拉斯維加斯市中心和雷諾市的賭場就會有比較高比率的吃角子老虎機；但在豪賭客比較多的拉斯維加斯大道主要賭場與南太浩湖的賭場內，賭桌遊戲的比率就會比吃角子老虎機高很多。

　　在紐澤西州，所有不同的賭場基本上只分成兩種類型：新興賭場與曾經有內華達州經驗的賭場。內華達州型的賭場把在拉斯維加斯的賭桌遊戲類型與吃角子老虎機對賭桌遊戲的比例完全用在他們在紐澤西州所開設的賭場營運模式中。但無論如何，一旦他們面對了不同的賭客市場，他們就被迫要去改變他們的賭桌遊戲種類組合以符合賭客的喜好。最明顯的結果就是他們的賭場內會慢慢減少賭桌遊戲而相對的慢慢增加吃角子老虎機的數量，甚至也可以看得出在21點賭桌遊戲與花旗骰遊戲中慢慢且微小的數量比例變化。

　　最後一個關於各類博奕市場的觀察就是他們在趨勢上的變化。不同博奕市場的趨勢變化說明了一些事實：在拉斯維加斯大道的主要

賭場，吃角子老虎機增加的速度比21點賭桌遊戲增加的速度快。在南太浩湖區的博奕市場中，21點賭桌遊戲則是以比較快的速度增加，而且它的數量近似於拉斯維加斯博奕市場。最終，這些不同博奕市場，在南太浩湖區、拉斯維加斯大道以及雷諾還是存在著顯著的差異。像是在北內華達州的賭場，吃角子老虎機相對於所有賭桌遊戲的比例是比較高的，在雷諾的賭場則是吃角子老虎機增加的速度比21點快。此外，在新的博奕轄區中，行銷的重點、市場的成熟度以及賭客的喜好都會讓這些賭場試著去調整最適合當地市場狀況的賭桌遊戲組合。

賭桌遊戲的立法與審核

　　新賭場或新的經營者除了在傳統上必須經過新的證照取得過程之外，另外也牽涉到其他一些更重要的審核與核准過程。首先，第一個步驟就是任何新的賭桌遊戲開發之後都必須要先提供給立法機構與人員予以評估。第二個步驟則是要經過幾次立法當局無止盡的評估與衡量，包括機率的架構，還有可以正確且適當被管控程度，以及所能預計的獲利率和受歡迎程度。第三個步驟則是要通過內華達州博奕管理委員會的審核，這個步驟就是任何新遊戲都必須要經過一段限定時間的賭場試營運。這個步驟與過程剛好也讓所有賭場瞭解這個新遊戲整體上受到賭客歡迎的程度。如果任何一個新的賭桌遊戲通過前面兩個審核步驟而且也在試營運的過程中相當成功，那麼它就可以被核准並且取得執照，這與第二章所提及的過程相同。

　　無論如何，任何賭桌遊戲就算取得證照也並不能保證他們在經濟上能夠取得相同的成果。事實上並沒有任何有關在內華達州開發出來的新遊戲成功比率的正式分析報告，但傳聞在博奕產業中只有低於5%的新賭桌遊戲會被賭場所廣泛採用，在新轄區中通常相關的管理人員經驗比較不足，因此被開發出來的新賭桌遊戲數量遠低於內華達州。

賭桌遊戲概述

　　關於最受歡迎的賭場遊戲類型的描述以及各種賭桌遊戲的架構和機率其實可以在其他許多書籍中找到，其中最完整的一本書就是Scarne所寫的《賭桌遊戲完全指南》（*Complete Guide To Gambling*）。這本書詳細而且完整介紹了所有賭桌遊戲的運作方式，而且它也完整介紹了各種廣受歡迎的賭場攤位遊戲和私營遊戲。

　　許多賭桌遊戲具有非常重要的會計面向：遊戲區、現金管理區，以及錢箱。圖7-1顯示了21點、花旗骰和輪盤遊戲的配置圖，包括上述提及的遊戲區跟現金管理區。21點的賭桌配置中最多可以有7名賭客，花旗骰則最多可以同時擁有15名賭客參與遊戲。輪盤則是7名賭客。每一桌賭客人數對任何賭場來說都非常重要，因為賭場的總收入是由賭場優勢、下注限制，遊戲的步調，以及下注賭客人數所組成的。所以通常參與21點的賭客人數大致上是4到5人，花旗骰遊戲則是8到10人，輪盤遊戲則是3到4人。

　　上述的任何一種賭桌遊戲，基本上它所需要的工作人員視賭桌上的活動來決定。不過，最常見的就是一張21點賭桌有一個發牌員，花旗骰遊戲則有2到4個發牌員（一個執棒員和一個遊戲監督管理員），輪盤遊戲則是一個發牌員。由於人事成本高昂，因此如果賭客不多的時候，花旗骰賭桌的工作人員數量就會減少。通常是暫時去掉遊戲監督管理員。

現金管理區

　　21點跟花旗骰賭桌的現金管理區其實就是大家所熟知的籌碼架。籌碼架是一個分成數格的架子，用來擺放面額大小不同的籌碼。當籌

21點賭桌

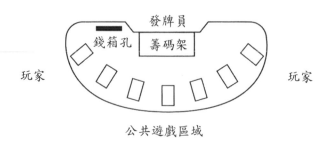

公共遊戲區域

骰子賭桌

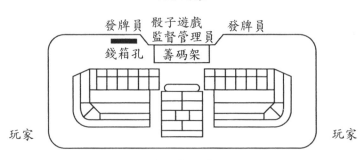

公共遊戲區域

輪盤賭桌

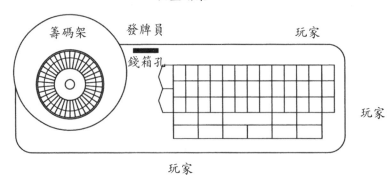

公共遊戲區域

圖7-1　賭桌遊戲配置圖

碼架在使用中時，通常會放半滿或四分之三滿的籌碼。其餘的籌碼架空間是為了應付遊戲中所產生的籌碼往來。這個籌碼架的籌碼排列法通常是把高面額的籌碼擺放在正中間，依續向兩邊擺放的籌碼面額則是愈來愈小。通常，每一位發牌員都會習慣性的用一個分隔器（通常是1元代幣或是一片透明塑膠隔板）去借據每四個、五個或十個籌碼所累積成的偶數籌碼金額。這樣的借據可以讓發牌員跟賭桌經理直接目視就可以快速而且準確的看出籌碼架的籌碼總金額而不用去數它。舉例來說，在5元的籌碼架裡面，每二十個就會被借據起來一次，也就是總計金額100元，在25元的籌碼架裡，每二十個就會被借據起來一次，總金額則是500元。如果在任何一格裡面籌碼數量低於二十個，那麼通常在5元的籌碼架裡面每五個就會被借據起來一次，總金額是25元，而25元的籌碼則是每四個就會被借據起來一次，總金額是100元。這樣的排列方式可以讓賭桌工作人員迅速的用目測即看出賭桌籌碼庫存數量。圖7-2為典型的21點籌碼架。

花旗骰的籌碼架在外觀上與21點有點不同，它並不像21點是水平式的排列方法，而是以直立式的排列方法放置在賭桌後方的邊緣區域，幾乎是直立的貼置於賭桌邊緣，就如同圖7-3所示。通常花旗骰的籌碼庫存區會比21點的籌碼庫存區大很多，因為其籌碼庫存金額基本上就會比21點多。籌碼的排列方式與發牌員借據籌碼的方式則是完全相同。

圖7-2　21點籌碼架

圖7-3　花旗骰籌碼架

　　輪盤遊戲放置籌碼庫存的地方又與21點遊戲和花旗骰遊戲完全不同。通常它是沒有籌碼架放置籌碼，而是將籌碼放置在靠近賭桌後面的邊緣區域，通常是被放置在一個透明的塑膠隔離區內，而籌碼則是依照籌碼大小分別被堆疊起來。另外一個原因則是因為在輪盤遊戲中，允許賭客以小面額下注，所以賭桌上常常會放置著賭客用表單所兌換押注的籌碼，這些籌碼的對應價值通常會有一個顯示籌碼面額的小碟片，這個面額的計算基礎取決於玩家買進籌碼的費用。舉例來說，在輪盤桌上可能會出現10美分，25美分，或50美分的籌碼，但是在其他賭桌遊戲中通常是比較大筆金額的籌碼，一般最低金額是從5元開始。另外每一個輪盤玩家手上都會有不同顏色的籌碼，以方便辨識不同賭客所下的賭注。因此會有多種不同顏色的籌碼被放置在輪盤的賭桌上。**圖7-4** 說明了一個典型的輪盤賭桌配置圖。

　　無論是哪一種賭桌遊戲，不同的籌碼架或是賭桌籌碼庫存區通常都會配有一個可以上鎖的蓋子，所以當一個賭桌沒有使用的時候，這個賭桌上的籌碼就可以被妥善保管而不用移動到保險庫。實際情況是，這個上鎖的蓋子通常在遊戲預計只會短暫暫停一小段的時間時才

圖7-4　輪盤籌碼架

會使用。如果這個遊戲暫停的時間比較長（通常超過1到2天的話），那麼建議還是要把這個賭桌的籌碼完全移開賭桌，然後將其所有的籌碼移往保險庫或者金庫中妥善保存。

　　每一家賭場賭桌籌碼庫存的金額都不相同，而且會因賭客參與程度更加有所不同。像是在賭場裡的高額賭注金額區，就必須要有比較高的賭桌籌碼庫存。無論如何，一般賭桌籌碼所需要擺放的金額如**表7-4**所示。

　　其他的賭場遊戲，例如百家樂遊戲，就有比較高的賭桌籌碼庫存，因為百家樂的下注金額通常都比較大。幸運大轉盤和其他遊戲賭桌的籌碼庫存金額則是與21點類似。

表7-4　賭桌籌碼庫存金額

遊戲	賭桌籌碼庫存總值		
	小型賭場	大型賭場	高額賭注
21點	$2500	$3000	$20,000
花旗骰	$10000	$25000	$100,000
輪盤	$5000	$10000	$50,000

賭桌籌碼庫存的會計程序

當要建立賭場內的籌碼庫存、新增一項博奕遊戲,或甚至是要永久刪除某個博奕遊戲時,都必須要經過許多步驟。

一家新開張的賭場在準備賭桌籌碼的時候都必須決定任何遊戲所需要持有的籌碼庫存。在總金額的控制上也必須要決定賭桌上面要有多少面額的籌碼或代幣。這個步驟通常可以協助確保屆時所必須付給賭客的籌碼金額。

第二個步驟則是記錄每一張賭桌所應負責的「責信」金額。這個步驟基本上是為了使金庫和出納櫃檯持有的金額保持適當的結餘。為了決定保險庫或出納櫃檯所應負責的總金額,必須要將賭桌和保險庫所持有的現金和籌碼加總計算。一旦決定了賭桌所需的總金額或是籌碼庫存,這些籌碼就會被分別發放到各個賭桌的籌碼庫存區。當這些籌碼被放到賭桌上之後,出納櫃檯的責信金額就必須將同等金額扣除或抵消。在這裡很重要的是我們必須將此種過程視為資本移轉交易而非營收所產生的交易,否則的話,就會產生不正確的賭場營收金流。

每當進行年終賭桌籌碼庫存總清算的時候,計算出來的賭桌籌碼總金額會與出納櫃檯或保險庫的庫存加總,計算出賭場內所有的現金與代幣量。另外要進行的步驟則是計算出各不同面額之總籌碼數量。如此一來,在相互比對之下,就可以計算出當年度賭場所購買的籌碼總額,以及所有在賭場內被賭客所兌換之籌碼總額,另外還有最終賭客持有之籌碼總額。

茲將賭場周轉金和賭桌籌碼庫存之會計入帳方式,概述如下:

1. 開設賭場所投資之現金。
 借方:銀行現金　　　$100,000

貸方：業主資產淨值　　$100,000

2. 購買籌碼存貨所需之金額；以$2,000成本購買價值$100,000之籌碼。

借方：購買籌碼　　$2,000

貸方：銀行現金　　$2,000

3. 籌碼之存貨控管，通常是放置在保險庫中。

借方：現有籌碼——控制帳戶　　$100,000

貸方：賭客持有的籌碼　　$100,000

4. 保險庫銀行初始保存現金$50,000。

借方：保險庫銀行——控制帳戶　　$50,000

貸方：銀行現金　　$50,000

到目前為止的會計帳目上，保險庫的責信金額為$150,000；分別為$50,000元的現金和$100,000元的籌碼。

5. 賭場金庫銀行初始現金為$25,000元現金以及$50,000元的籌碼。

借方：賭場金庫銀行——控制帳戶　　$75,000

貸方：現有籌碼——控制帳戶　　$50,000

貸方：保險庫銀行——控制帳戶　　$25,000

注意：此時的籌碼被視為現金。保險庫目前為$75,000，而金庫銀行的責信金額也是$75,000。

6. 現在已經建立起賭桌籌碼庫存（假設為一整數金額）：$24,000元的籌碼和$1,000元的硬幣。

借方：賭桌籌碼庫存　　$25,000

貸方：金庫責信金額　　$25,000

籌碼負債

在任何時候，賭場可能會因賭客所購買或贏得的籌碼尚未兌換成

現金因此產生負債。賭客贏取之籌碼未兌換成現金即成為賭場的總負債，也等於控制帳戶上的現有籌碼與原始購入籌碼之差額。

根據用於記錄購買籌碼的原始方式，有各種判定賭客持有籌碼的方法。本段落將描述其中兩種方法。如果最初使用籌碼進貨帳戶和籌碼負債帳戶，那麼這兩個帳戶通常彼此沖抵，其差額將結算為籌碼負債。判定籌碼負債的方法概述如下。

1. 賭場初始營運時的籌碼負債（參見上述會計入帳項目＃3）
 借方：現有籌碼（籌碼庫存）　　　$100,000
 貸方：未清償的籌碼負債　　$100,000
 籌碼負債此時為零。

2. 經過一年的營運後，賭場所有的籌碼都已經過計算。舉例來說，如果現有籌碼總額只有$95,000，那麼帳戶會以如下方式進行調整。
 借方：各項博奕收益　　$5,000
 貸方：現有籌碼庫存　　$5,000
 存貨從信用額度控制的帳戶減少的現有籌碼會與減少的收入抵銷。實際上，該籌碼已經被「賣出」，但還沒有收入，因為有可能後來又被贖回。（也可以使用開支項目而非營收減少的方式入帳。如果金額不顯著，或者在收益課稅影響不大的情況下，應付項目可以用來調整，以增加手邊現金和平衡現有籌碼的信用額度或應收帳款。）
 如果使用了上述兩種方法之一，那麼就必須有一些週期性的清償以調整賭場的收入。這種收入調整通常發生於每當籌碼負債達到一定的金額時。該調整是透過減少收入和籌碼負債來實現相應金額。上面顯示的第一種方法比較受多數人青睞，因為它直接將收入減少，而且在外流通籌碼還沒有真正被出售，並非收入，因為它們可能會在未來被贖回。

此時，會準備一個結算科目去抵銷這兩個帳目。該籌碼負債為$5,000元，相當於$95,000元籌碼庫存量的應付餘額，以及$100,000元的未償還籌碼負債帳戶應收餘額之間的差額。

借方：未清償的籌碼負債　　$95,000

貸方：現有籌碼（籌碼庫存）　　$95,000

3. 最後，年內任何額外購買的籌碼，會影響如上述項目#1帳戶的額外籌碼購買量。

籌碼負債 —— 替代方法

用在年底籌碼負債的另一會計和記錄方法是使用籌碼購買帳戶。使用這種方法中的會計科目和結算科目的籌碼負債如下所示。

1. 當籌碼被購買時，會有下列科目記錄：

借方：現有籌碼（籌碼庫存）　　$100,000

貸方：籌碼購買　　$100,000

2. 至年底結算籌碼時，只有$95,000在手中，因此需要$5,000的調整。由於籌碼已經兌換為現金，並已列為收入，收入科目會先按以下方式進行下修調整。

借方：雜項收入　　$5,000

貸方：現有籌碼（籌碼庫存）　　$5,000

這將減少現有籌碼或籌碼庫存帳戶的結餘至$95,000。

3. 現階段為止，一個結算科目已被建置完成，用以結算現有籌碼帳戶和籌碼購買帳戶。現在用以平衡結算科目的剩餘科目，是建立未清償的籌碼負債帳戶。

借方：籌碼購買　　$100,000

貸方：現有籌碼（籌碼庫存）　　$95,000

貸方：未清償的籌碼負債　　$5,000

此時根據會計的任一方法，未清償籌碼（或賭場中並不實際存在的籌碼）的金額確定為$5,000。

尚未被兌換成現金的1美元吃角子老虎機代幣亦按照同樣的過程記錄在負債端。這些代幣入帳的方式與傳統的遊戲代幣入帳方式相同。在沖銷和計算籌碼變化時，我們必須意識到長期趨勢就是會有未清償的籌碼，主要是因為賭客常會保留代幣作為紀念品的結果。如果有太多的籌碼，那麼這可能表示籌碼錯誤計算或者潛在不當或偽造籌碼的問題。籌碼清算應該要依照一個定期的時間表來進行，但絕對不可少於一年一次。

錢箱

賭桌遊戲的第二個關鍵會計控制帳目就是錢箱。每個賭桌都會有一個錢箱，而進行每場賭局時都會有一個各自獨立的錢箱。

圖7-5為錢箱的實體外觀及其功能說明。一般情況下，錢箱透過一條鐵鍊鉸接在賭桌的一側，所以可以完全打開。它的頂部還有一個孔可以投入現金、籌碼或代幣等，但不允許從箱中拿出任何東西。

錢箱還有兩個獨立的鎖。第一道鎖將錢箱與賭桌鎖在一起。如果要將錢箱從賭桌上移動，必須使用這道鎖的鑰匙。當鑰匙插入並將錢箱從賭桌上移走時，就會有一塊嵌板滑到頂部的錢箱孔，使之自動關閉。第二道錢箱的鑰匙則是要打開盒子的鉸鏈蓋，所以就可以檢查並計算錢箱內的總金額。當錢箱被清空，之前被關閉的錢箱頂部的嵌板就會恢復到開啟位置。

博奕法規要求每個錢箱都需要有明確的識別標示，班次和賭桌號碼必須以顯眼的方式塗寫或貼在錢箱上，此識別必須是一個從10到15英呎就可輕易閱讀的距離。

為了削減成本和降低對賭客的困擾，並同時提高安全性，一些賭

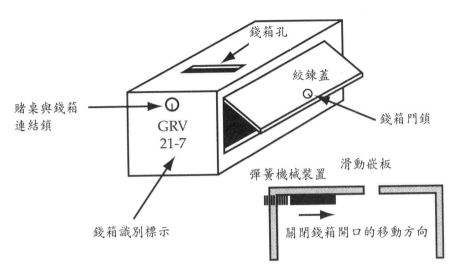

圖7-5　錢箱

場已經從依每場遊戲記錄一次錢箱金額，到每天只更換一次錢箱並記錄錢箱金額。在這種情況下，錢箱記錄及計算一天僅進行一次，錢箱會包含有更多與金額記錄有關的文件。此外，錢箱的實際尺寸通常是大幅加大，以容納更多的現金和交易記錄，而且標識上僅進行賭桌桌號的改變。為了保持遊戲班次報告，一些24小時營業的錢箱會針對每個班次的文件和現金分隔操作。有些錢箱只供一段時間使用。如果一個24小時的錢箱沒有為每個班次做一個單獨的隔層，將有礙特定遊戲班次的檢查。但也會因為不須準備好幾組的錢箱而省下大筆的錢。

　　錢箱通常包含多個項目。最主要的內容物就是現金和貨幣。此外，如果允許其他賭場的籌碼在賭桌上進行投注，所有的外來籌碼也會被存放在錢箱裡。在計算過程中，外來籌碼被視同為現金計算。錢箱裡也包含了在各類交易處理中會增加或減少賭桌籌碼架庫存的借條和信用額度表單的副本。當賭場操作程序使用一個賭桌籌碼庫存文件時，錢箱內將會有遊戲開局和結束時的正確庫存記錄。最後，各種賭場優待券通常會被投入錢箱內，不過一般不會包括在內容物的計算

中。一般情況下，錢箱不應包含賭場內部籌碼或代幣。

此外，根據賭場的借據或信用額度會計程序，錢箱可以包含不同類型的文件，以證明賭桌上的信用額度交易。遊戲開局的過程、檢查和計算錢箱中的內容物，再加上在錢箱內為空箱和滿箱時的實際控制處理，將於本章稍後討論清點與計算程序的小節中說明。

賭桌會計程序

本章第二個主要的部分是詳細討論賭桌的會計程序。用來計算每場遊戲損益的因素都會被仔細檢視。主要的會計因素是賭桌開始和結束的庫存、金庫與賭桌之間的補充籌碼和信用額度活動，以及每天或每場遊戲結束時的計算與清點過程。針對這三個主要領域，關於各項操作過程的執行，以及如何計算交易將有所討論。

遊戲班次會計

在賭桌遊戲的會計處理中，第一要素是認知到以營收為目的之基本會計單位是個別單一遊戲。在每日遊戲的金額流量之中，為保持會計科目的分離，遊戲班次是最小的時間單位。基於這個原因，對於遊戲營收有一個必備的認知：計算是基於各班次，在每場遊戲結束後執行適當的截止和計算程序。

賭場的班次變化可以根據傳統或個別賭場的管理需求而有所不同。在內華達州的賭場，該營運是以24小時為一個工作天，分為晚班、日班和小夜班。8小時的晚班在晚上較晚時段起算，通常是從午夜到凌晨3點。日班通常是大家所通用的早上8點到下午4、5點。小夜班涵蓋了晚上的時間，從下午4點到午夜。這三個輪班時間可能會隨賭場不同而有所調整，但整體模式保持不變。

　　對於班次變換的第二個重要考慮因素，賭桌的會計常規是認知到班次變換可能對會計控制以及營運效率所造成的影響。首先，值班賭場發牌員下班可能並不完全對應於會計程序結束，發牌員的班次可能會在上一班次結束前半小時就開始，也可能跨班次到下一班次。其次，在一個大型賭場，為避免大混亂，各區的交接班時間可能錯開1到2個小時的時間。最後，通常要負責交接班時結算的主管人員交接班時間也可能因賭桌各班次發牌員和其他作業人員而有所不同。**表7-5**中說明了一種交接班過程的時序變化。

　　認知到在交接班過程中有大量的活動是很重要的。順利交接、適當的執行，以及必要的記錄才會做成良好的會計記錄。採用單一的24小時清點程序的主要賣點之一就是盡量避免干擾賭客玩遊戲。

賭桌籌碼庫存方法

　　賭桌贏注金額計算的第一要項是計算在遊戲開始和結束之間賭桌籌碼架庫存的變化。賭桌籌碼的庫存波動可能對該賭桌特定班次的贏注金額計算有顯著影響。

表7-5　計算過程時序

程序	人員	時段
1. 最後一次的填補和信用額度	班次結束時之主管人員	交接班前20-30分鐘
2. 簡報	班次開始和結束時之主管人員	交接班前15-20分鐘
3. 取走賭桌籌碼庫存	班次開始和結束時之主管人員	交接班前5-10分鐘
4. 將錢箱由金庫送往賭區	安全人員	交接班前5-10分鐘
5. 錢箱——取走舊的換上新的	安全人員與所有主管人員	儘可能接近交接班時間
6. 發牌員交接班	發牌員	在舊錢箱移走後
7. 主管人員交接班	班次結束時之主管人員	在所有其他程序完成之後

賭桌籌碼庫存清點過程在很大程度上取決於個別賭場採用賭桌籌碼庫存計算系統。第一個系統是嘗試在每個班次結束時把該賭桌的庫存提高（或減低）到一定金額。雖然這種做法不免中斷賭客正在賭桌上進行的遊戲，但經驗豐富的賭區主管人員通常能夠確定哪些量是賭桌需要的標準籌碼量。根據這個標準值增加或減少籌碼會在該班次結束時，或者從出納櫃檯開給賭桌的最終回填補或信用額度時完成。最後一次填補就會被計入該班次盈利或虧損的計算中。

一般情況下，可以在不使用賭桌籌碼庫存記錄或計算而進行清查的標準參數方法，因為在任何交接班的時點，賭桌籌碼庫存量是不變的，而被包含在計算贏注金額時的庫存變動量為零。然而實際上，一個重要的控制方式是透過定期盤點賭桌庫存，無論使用何種程序。

使用賭桌籌碼庫存的第二種方法是一種浮動系統，在任何遊戲中的庫存量是允許根據情況而有所改變。（這些變化通常在一定的大範圍內。）在此系統下，賭桌籌碼庫存在輪班結束時的金額差異會很大。因此，輪班結束時的盤點程序和記錄對於判斷賭桌贏注金額尤其關鍵。

選擇一個賭桌庫存量的系統取決於多種因素。最重要的是賭區主管人員來完成每班次結束時的填補和信用額度記錄。如果是在賭場活動較繁忙的時候，通常會使用浮動系統，因為不可能在不影響遊戲和監督行動的情況下完成班次結束的填補和信用額度記錄。然而，在小賭場與遊戲活動較清閒時，標準值法可能是完全行得通的。從控制的角度來看，標準參數庫存系統似乎更合適，因為賭桌的籌碼庫存在任何輪班結束時應該是一個固定的金額。由於各班次結束時的變動量，浮動制可能會導致一些誤差，因為結束時的金額從未受到審查或與既定的標準相互比較。有種論點主張標準參數庫存系統實際上可能削弱控制能力，因為任何賭桌籌碼庫存的操作可能按標準量而不是實際的金額來申報庫存餘額而遭掩蓋。它也可能導致庫存計算不夠謹慎。因為眾所周知，它的最終數目應該永遠是一個特定的具體金額。

賭桌籌碼庫存控制程序

控管賭桌籌碼庫存的實際作業程序是相當簡單的。班次開始和結束時的監督主管人員通常是將賭桌上的籌碼分類來計算庫存，或者如果遊戲當時相當繁忙，則透過觀察籌碼架上的籌碼來粗估。班次開始和結束時的兩名主管接著填妥及簽署庫存表。賭局遊戲庫存表的範例如圖7-6所示。這張表習慣上由兩部分組成，以顏色來借據。表格正本是白色的，而副本則是黃色的。一般情況下，庫存表無流水編號。該表格包含了各種訊息項目必須完成。必要的訊息識別包括：班次、遊戲、日期和時間；透過籌碼面額詳細說明總額，以及執行計算的人員簽名驗證。

圖7-6　賭桌籌碼庫存表

在稽核期間結束時，由籌碼面額來決定該金額是很重要的，可以在隨後查核所有賭桌籌碼庫存中的籌碼總量。反過來說，這是為確保籌碼在賭場保管總量和流通量，這將是最終判斷該賭場的籌碼負債科目的重要組成部分。

然後此表格將被分成兩個部分，表格上端部分（白色副本，是由顏色借據為「正本」）被放入到錢箱。這是作為遊戲結束時的庫存指示和記錄，習慣上被稱為「結束表單」。第二張（黃色）則是一直被持有，直到新的錢箱被放到賭桌上。放入新錢箱的第一樣東西是庫存清點表，標示著新的遊戲班次開始時的賭桌籌碼庫存。本文件的這一部分被稱為賭桌「開局表單」。若遇到賭桌一直保持關閉直到下一班次開始，那麼黃色的「開局表單」可能會被鎖在賭桌籌碼架中，直到遊戲重新開始。當黃色的副本被鎖在賭桌籌碼架上的時候，應該要清晰易見地被監視。此刻，為了下一班次的作業，賭桌的籌碼庫存會被放入錢箱中。

賭桌籌碼補充

在一個賭場營運中決定賭桌贏注金額的第二個要項是籌碼補充和信貸會計。

賭桌籌碼補充通常發生在賭桌籌碼架上的庫存金額已降至低於一定數額時。此最低賭桌籌碼庫存金額的決定通常是賭場內的非正式程序，經由發牌員以及賭場內賭區經理依照場內遊戲的活動程度來判斷。一張賭桌的標準籌碼庫存通常為2,000至2,500美元，作業籌碼庫存一般不得低於1000美元左右。當必須增加額外籌碼到賭桌籌碼架的時候，就會產生下列程序：

1. 完成申請填補表格。這張表格有兩部分，通常是用顏色標示，但無流水編號。這個表格是由賭區主管人員準備並簽署。然後

將正本副本分開，正本會由保全人員送至賭場金庫，然後將填補籌碼或信貸籌碼帶回至賭區。經過簽名的申請填補副本則保存在賭區作為申請確認。如果使用的是電腦化賭區會計制度，申請填補的表格則可以電子方式傳送到賭場金庫。

2. 保全人員會將申請的表單攜至金庫區。金庫的出納員接著檢視申請的完整性、正確性和賭區主管的簽名。

3. 出納員準備填補的籌碼。此程序由出納計算出賭區主管要求的籌碼面額和數量。這是在一個預先指定且被借據為可監看的區域進行。然後出納員完成籌碼填補表單。填補表單如**圖7-7A**所示。一般而言，賭場作業對於所有表格的基本使用程序都是原始正本跟著錢走。白色表單通常就是第一張或正本。第二張幾乎都是黃色的，而第三張標示流水編號的副本幾乎都是粉紅色的。填補表單一般都是遵循這個傳統的過程。

填補表單習慣上都被放在一個上了鎖、連續出單的機器中。他們被非正式地稱為拉鍊機。此機器在任一時間內只允許完成一張填補表單。出納員填寫並完成填補表單的同時，表單仍然被鎖在出單機裡並且完成簽名。當它還在機器裡時，負責將填補表單傳送到賭桌的安全人員也必須要在表單上簽名。然後出納員讓出單機跑單，並撕下填補表單的前兩張。第三張副本則以完整的流水編號順序被鎖在出單機裡，以記錄所有的填補表單和信貸表單無異常或中斷。只有會計部門可以移動這些表單，通常會將它們儲存在與賭場出納櫃檯分開的安全區域。當需要額外的表單時，會計部門將負責打開上鎖的出單機，然後將機器內表單重新補足。透過這種方式，單獨的獨立控制，可確保從所有賭場金庫核發到賭桌的籌碼金額的會計記錄。在電腦化的環境中，通常不會列印出第三份的流水編號副本，並且會在稍後被下載並進行核對。

填補金額會被出納員記錄在一份獨立的文件上作為所有籌碼填補和信貸的概要說明。此概要表是存放在出納金庫裡，並允許

GOODTIME GREENLEES RESORT AND CASINO FILL SLIP			
DATE		TIME	
SHIFT ☐ GRYD. ☐ DAY ☐ SWING			
GAME	NUMBER	DENOMINATION	AMOUNT
"21"		.25	
GAME		.50	
		1.00	
BIG 6		5.00	
KENO		25.00	
		100.00	
		TOTAL ▶	
MEMO			
CASHIER			RUNNER
FLOORMAN		DEALER - BOXMAN	

B 207179

GOODTIME GREENLEES RESORT AND CASINO CREDIT SLIP			
DATE		TIME	
SHIFT ☐ GRYD. ☐ DAY ☐ SWING			
GAME	NUMBER	DENOMINATION	AMOUNT
"21"		.25	
GAME		.50	
		1.00	
BIG 6		5.00	
KENO		25.00	
		100.00	
		TOTAL ▶	
MEMO			
CASHIER			RUNNER
FLOORMAN		DEALER - BOXMAN	

C 15596

圖7-7A　籌碼填補表單　　　　　圖7-7B　籌碼信貸表單

賭場管理人員審查在賭場裡所有賭桌遊戲班次中填補表單和信
貸表單的情況。這份習慣被稱為硬紙卡（stiff sheet）的表格由
於其表格紙張厚重而得名。而出納櫃檯的金庫正在完成硬紙卡
與填補交易的確認和金額的同時，安全服務人員會重複檢查填
補籌碼量的計算。填補表單的第二張與填補申請的正本裝訂在
一起，由賭場金庫出納保留並記錄作為當班次結束要計算金庫
總額時的調節項目。

4. 然後保全人員運送填補表單的正本以及要送至賭區的填補籌
碼。常見的做法是將籌碼放在一個透明的塑料容器裡來運送。
它有助於防止籌碼的掉落或運輸過程中意外丟失。

5. 賭區主管人員會將稍早的填補需求與由保全人員根據填補表單
所送過來的籌碼相比對。由發牌員計算填補總額，發牌員和主
管雙方簽署的原始填補表單之需求金額。此時主管可以採取以
下其中一個動作。有些賭場或許會希望保留填補表單。在這種
情況下，填補申請單會跟填補表單正本訂在一起。其他的賭場
可能不希望保留這份文件，並可能允許賭區主管直接銷毀這張
填補申請表。賭區主管人員也可以在他們的監督下更新填補交
易記錄。這可能與賭場出納員保留的硬紙卡類似，但只適用於
一些特定賭區內有限的賭桌。如此一來，賭區主管就可以對其
當班班次的填補需求做一快速完整的摘要。

籌碼填補在經過賭區主管重複檢查之後，就被遞送到賭桌上。發
牌員計算填補量，將籌碼放置到賭桌籌碼架上，並且簽署填補表單。
填補表單（或許附加了申請表單）接著就被投入賭桌的遊戲錢箱中。

填補表單要完成的識別項目分為三個基本類別。首先是必要的
識別訊息，其中包括填補表單會用到的日期、班次、時間和遊戲。第
二，用來完成填補籌碼面額的訊息，包括籌碼面額總值與填補籌碼總
值。第三，還有一個需要署名的簽名欄，包括出納、發牌員、賭區
主管和負責將填補籌碼由出納櫃檯移送到賭區的安全人員。在某些賭
場，遊戲樓面主管實際上可能離開這個賭區到賭場出納櫃檯取得填
補。在這種情況下，只有三個簽名會出現在填補表單。最後，還有一
個預先列好的數字序列可用來控管所有發出的填補籌碼和信貸活動。

關於賭桌籌碼的填補，其明顯的複雜性有兩個清楚的原因。首
先，一般的規則是，賭場裡的錢在沒有任何附加文件的情況下絕對不
得輕易移動。這些文件應包括金額和負責處理每個步驟的簽名欄。第
二，文件數量是必不可少的，以確保資金到達其最終目的地，並正確
地透過會計制度還原，而且自金庫出納系統與其他文件副本一起核對
後遞送出來。

適用於賭桌籌碼填補程序的基本控制原則是嚴格的職責分層，以

相互獨立的系統簽署所有文件來擔當所有有關金錢的責任。第二個控制要素是，大量的文件可以使得在沒有適當的控管報告時避免發生任何不正當的交易。

接下來要討論的是關於賭場的清點和計算程序，我們將可看出籌碼補充單的各項表單如何在對帳程序中彼此重新彙整，以確保報告的完整性。

賭桌信貸表單

其實賭桌信貸表單與賭桌籌碼填補表單幾乎完全一模一樣。當賭桌上的客人贏得賭局遊戲而堆疊起可觀的籌碼或代幣時便需要籌碼信貸表單。出於安全考量，以及操作的簡便性，這些金額應該從賭桌上移除。信貸表單的形式如**圖7-7B**所示。它幾乎與填補表單相同，只是在其表頭上標示「籌碼信貸表單」而已。

關於籌碼信貸表單發生的程序如下：

1. 啟動信貸申請或將此需求輸入賭區電腦系統內。
2. 保全人員會被叫到賭區來。
3. 賭桌發牌員計算賭桌籌碼，將其放置到籌碼架上，然後將其送回賭場金庫。在此期間，信貸申請完成的形式與填補籌碼申請完成一樣，同樣由兩部分組成，再由賭區的主管和發牌員共同簽名，並啟動申請或輸入到電腦系統中。
4. 在此時，必須建立兩個基本控制項。首先，有一個暫時的借據鈕（稱為籌碼借據鈕）被放置在賭桌上用以表示已被取走的籌碼量。第二，賭區主管會將信貸的申請單保留以作為籌碼已經從賭桌被移走並運送至賭場出納櫃檯的證明。
5. 一名保全人員會將信貸申請及籌碼送至金庫。金庫出納員會檢視此申請的完整性和正確性。

6. 一名保全人員會進行籌碼計算並與所申請的信貸做比對。然後出納員會完成簽定一份分成三部分的信貸表單。此信貸表單可能完全是一個獨立的表格，也可能是跟填補申請單同一張表，只是在不同面，或在頂端借據為信貸交易。接著出納員會將兩份信貸申請副本從上鎖的出單機中取走，然後會在這兩份副本上蓋上日期和時間章。就像填補交易一樣，第三份副本會被保留在上鎖的出單機中以防止遭人篡改，並有流水編號的交易記錄。通常在信貸表單從出單機被取走前會由賭場出納和負責運送的保全人員共同簽名。此時，出納員會更新（檢閱卡）賭桌信貸金額的摘要表。

7. 原始的信貸表單會被附在信貸申請單上，而信貸表單正本會被保留在出納區，附在檢閱表上。另外，正本會跟著錢一起回到出納金庫中。

8. 保全人員將第二份信貸表單副本帶回賭區。

9. 值班主管會比較原始信貸的申請需求與信貸的金額與面額後，在信貸表單上簽名，並將信貸申請單附到表單上，然後再把它帶到有提出申請的賭桌上。賭桌發牌員會去核對信貸表單與賭桌上的籌碼借據鈕金額，然後再把信貸表單與填補申請單一起放進上鎖的錢箱之後，把籌碼借據鈕移除。

圖7-8說明籌碼填補和籌碼信貸活動的系統、程序以及內部控制的流程圖。

其他賭桌交易

其他重要的賭桌交易包括等額賭注兌換和使用借據和籌碼借據鈕來標示交易。等額賭注兌換（籌碼轉讓使用）必須定期進行，以平衡在多個賭桌上的籌碼。由於這些程序可讓賭桌間金額的轉移不需要伴隨著一般的會計文件，因此博奕管理當局原則上是非常反對的，尤其

賭場會計 與 財務管理

圖7-8 籌碼填補／信貸系統

294

是在賭區不應該有管控過度寬鬆或到處移動的資金。然而，為了簡化交易，減少從賭區到賭場金庫間數量過多的籌碼填補和信貸交易，通常會發生等額賭注兌換。為了控制這些交易，應該要有一些會計方法從賭桌移動資金。此項會計可以由一個備忘錄式的文件來完成，如等額賭注兌換的形式或透過使用籌碼借據鈕，用來表示一個交易要準備回到賭桌或者正要被移往特定的賭桌。

籌碼借據鈕一般都是一個小塑膠片或圓形小徽章，直徑約二分之一英吋到八分之五英吋，上頭印有金額面額。它們通常是用在所謂的「快速會計記錄」中，而且只有用做臨時用途時才被接受。一般並不鼓勵使用，除非已經啟動一些臨時交易，但相關文件還沒有回來原點的情況。它們可以在各種情況下被使用，如在等額賭注兌換或表示信貸正式在賭桌或賭場金庫被簽名之前獲得暫時的信貸展延時。

一般賭桌清點程序

賭桌清點程序發生在輪班結束時。一般的整體程序問題在本章前面部分已經討論過。在班次結束時，清點與計算程序主要的構成要素是實際移除賭桌錢箱並將它們安全地送到計算區的過程。以下列出在輪班結束時，賭桌上會發生的一般程序。

班次結束程序包括以下一般步驟。空的錢箱將會從保險庫送至賭區。滿的錢箱則會從賭桌上移除並換上空的錢箱。滿的錢箱就會被帶回到保險庫直到計算過程開始。

詳細的清點程序

與籌碼清點有關的詳細過程分述如下：

1. 當錢箱要從各個賭桌遊戲被移動時，必須以書面形式向博奕管理當局呈報，而清點籌碼的時間必須切實遵守。這項規定是基

於允許管理監督人員可實際在賭區觀察清點賭桌錢箱的過程。

2. 在每個賭場班次結束的特定時間，清點小組連同保全人員和主管人員，從出納櫃檯或保險庫中取得保險庫區的鑰匙，以及賭桌錢箱的鑰匙。

3. 發放鑰匙的過程記錄由取件人簽署登錄並註明姓名、時間和取出鑰匙的目的。此日誌是一份記錄，而且只要這些重要控管的鑰匙從金庫或保險庫中被取出時，就必須持續追蹤這些鑰匙的流向。通常會有一把鑰匙可以將賭桌上的錢箱移開，然後會有第二把鑰匙打開上鎖的庫房，取出空錢箱，裝滿的錢箱也會被放回該庫房內妥善保管。鑰匙控管過程可以透過使用一個電腦化的鑰匙控管系統來加強管理。該系統需要由一名員工刷識別卡，並輸入PIN碼（密碼）才有辦法取得上鎖錢箱。然後，當鑰匙拔出時，電腦可以完成兩個控制功能。首先，只有那些獲得授權的特定員工可以開啟上鎖箱子；第二，有一個鑰匙在何時被取出和送回時的詳細日誌。

4. 然後清點小組進入存放空錢箱的保險庫區域，將庫房區開鎖，並移出空錢箱為下一班次做準備。這些錢箱會被放在一台推車上，並送到賭區。庫房區在空錢箱運出及滿箱運回時會保持上鎖。接著清點小組會前往賭區。在賭桌庫存完成計算清點後，賭桌遊戲錢箱會被從賭桌上解鎖並移除。當錢箱從賭桌移開時，錢箱滑孔就會關閉。此過程可確保一旦賭桌遊戲錢箱從賭桌移開，它是完全密封的，沒有什麼可以被放入或從中移除。一旦滿箱從賭桌被撤下，一個相對應的新空盒，就會放置在桌子上。滿箱被放置在推車上並在整個賭區移動運送，直到所有的滿箱已撤除完畢，新的空箱被放置在賭桌上為止。

5. 滿的賭桌錢箱運回至保險庫房，通常是在賭場金庫或保險庫隔壁。它被解鎖後，會被放置在庫房的架上。然後庫房區會重新上鎖，清點過程於焉完成。

6. 該賭桌遊戲錢箱鑰匙和庫房區的鎖經過簽名放回金庫區或歸還到電腦控制上鎖的箱子裡。

7. 滿的錢箱會被保留在庫房區，並且妥善地上鎖直到適當的計算程序開始。

　　因為在賭場每個班次之後移除滿的錢箱是必要的，所以通常需要有四組完整的錢箱。如此一來，賭場可為每班次保留一組錢箱，等到第二天早上開始實際計算，此時仍然有一個第四組的錢箱在執行計算時可供使用。如前所述，每日一次或24小時一次的清點過程，大大減少了所需的賭桌錢箱數量。

計算程序

　　賭桌計算程序有時被稱為「算錢」，因為賭桌錢箱內主要放置的內容物就是錢和一些文件記錄，與吃角子老虎機計算其錢箱中的硬幣數量有比較大的區別。賭桌計算程序包括兩個主要的控制。第一是在實際的現金處理過程中錢箱被打開，並且正在計算內部現金及文件記錄等內容物的特定控制。有必要觀察計算程序，以確保該錢箱的內容都能以正確的方式進入會計記錄。第二個控制是保證錢箱中所有的現金、貨幣，以及其他文件都經過完整的清點計算，並且記錄在摘要概述記錄表中。

實體控制

　　在計算過程中的實體控制、計算區，以及交易的記錄重要性也不容小覷。賭場的會計控制直到出現最初的營收交易記錄之後才會有效存在。因此在營收記帳過程初期缺乏補償性會計控制的情況下，良好的實體控制流程取代會計記帳流程就變得不可或缺。實現實體控制的主要方法是透過採用謹慎的按部就班過程，再加上非會計控制，如上鎖、監控、職責分離，以及僱用獨立和值得信賴的人員。

實體控制的第一部分是算錢區一般與金庫分離，但習慣上位於附近，以確保在完成計算後的運輸過程較為方便。賭桌計算區的第二個特點是，它應該與存放滿錢箱的庫房區相鄰。這將使得實體錢箱控制的難度大幅降低。通常，計算室可能是一個金庫區，並且用一些玻璃和鋼條與實際貨幣儲存區分開。賭桌計算區的第三個重要特徵是監控攝影機、錄音設備，和特別的計算室物品，如玻璃桌面和透明的金錢分類箱，以方便控管。此外，通常有各種高速紙鈔計算設備伴隨著以電腦記錄計算結果。在計算過程中，負責計算的人員通常會穿著工作服、連身工作服，或其他沒有口袋的衣服。最終控制因素是，進入計算室的人僅限於那些特別經由管理階層書面授權，得以執行計算程序的人。賭場的業主和高階管理人員並未被允許進入計算區內。計算小組的成員必須以書面形式向管理當局說明，計算小組成員的任何變動也必須向管理當局報告。最後，必須遵循計算的特定時間且不接受任何例外。這是因為管理當局和稽核人員希望能夠觀察計算過程的緣故。假若如此，他們必定能夠知道它將進行的確切時間。一個典型的計算室如**圖7-9**所示。

計算小組將會進行以下詳細的計算程序：

1. 在明確的時間，計算小組到達計算區域。錢箱鑰匙會從賭場金庫簽名後取出，然後再打開賭桌錢箱以取出箱中所有物品。同時也簽名取出另一把鑰匙，將賭桌錢箱在班次結束時打開送往庫存區。計算小組遵循同樣的鑰匙控管程序。負責簽名取出鑰匙的人，必須將姓名、時間、日期和目的記錄在查核日誌中。

2. 計算小組一般是由跟賭桌作業區域獨立的三個人組成。賭場管理階層和賭區作業人員不被允許參加計算程序。

 a. 被指定為計算小組的三個人通常會在計算工作上分工合作。首先，一人負責打開錢箱，確保所有內容物都已取出，然後展示空箱給另一名小組成員和監控攝影鏡頭看，接著以口頭宣告錢箱已清空。這一步驟通常包括把錢箱對著監控攝影鏡

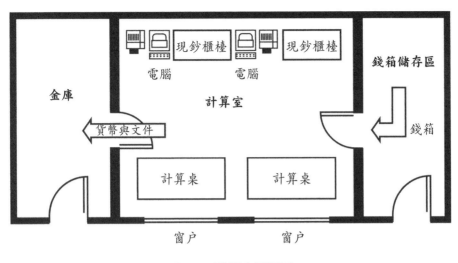

圖7-9　計算室平面圖

頭，以驗證它是空的。接著此人會將滑蓋重新設定，讓頂端
的錢箱孔打開，重新鎖上錢箱側邊的門，並與推車上的錢箱
互換然後送回到庫存區。

b. 小組的第二個人通常有責任歸類和分離出所有錢箱內的文件
類別，並執行貨幣的初始計算責任。

c. 小組的第三個人會重新計算金額並在正確的表格上記錄填補
金額、信貸金額、遊戲開始和結束時的庫存，以及其他簿記
資訊。

3. 實際現金盤點程序包含由其中一名小組成員初次計算，另外第
二名成員進行複檢。

4. 驗證貨幣數量之後，錢箱的金額會顯示在遊戲概述表中。於是
就產生了賭場營收的第一筆會計記錄。遊戲概述表彙整了每個
班次每個錢箱的貨幣總額（包括外部籌碼）。一旦貨幣的數量
被記錄在清點欄位上，就會有遊戲開始和結束時的庫存記錄，
以及所有填補表單和信貸表單的金額。這些項目接著會被總
結，以便判斷特定遊戲和該班次的贏注總額。

5. 在單一班次中所有遊戲都會累積計算。然後進行下一班次的計算,直到全天的計算完成為止。

6. 所有的錢箱都被打開之後,紙鈔貨幣會和文件交易記錄分離,然後準備該班次的摘要。班次摘要包括數錢,按面額分類,捆綁成標準的面額鈔票束。計算小組的第三名成員記錄班次計算,並加總個別遊戲的結果,以驗證總遊戲班次結果。

7. 此過程會在其他兩個班次中重複進行,直到計算完所有手邊的現金,以及所有的填補表單和信貸表單記錄,而且所有遊戲開始與結束時庫存交易均已列入計算。總金額和籌碼連同文件做成一個摘要,然後將贏注總額與現金、籌碼填補表單和信貸表單核對。

8. 計算小組的成員共同簽署了遊戲概述表,表示對於金額並無異議。

9. 完成一份單獨的資金移轉表並記錄所有金錢和文件由計算室到賭場金庫的轉移。

至此計算過程已經完成。**圖7-10**為賭區概述表和遊戲概述表或用來報告計算結果的摘要表。

保險庫計算程序

在計算過程的最後一個環節是將資金和文件移送至賭場保險庫。保險庫基本上是會計交易交互檢查和查核的地點。一方面,賭桌上的錢是經由計算程序進入保險庫。在另一方面,所有填補表單和信貸申請文件則已經從賭場金庫轉回到保險庫。計算摘要表指出填補表單和信用額度的申請已經由賭場金庫被謹慎地轉移到保險庫,並在此時與賭桌錢箱中所有的填補表單和信貸申請表以及副本進行對帳動作。

所有金庫中的填補表單和信貸申請文件與這些計算做比對,以確

GAMES DROP SUMMARY

SHIFT _____ DATE _____

	BJ-1	BJ-2	BJ-3	BJ-4	BJ-5	BJ-6	BJ-7	BJ-8	BJ-9	BJ-10	WHEEL	CRAPS	TOTAL
Currency $100													
50													
20													
10													
5													
1													
CHIPS													
TOTAL													

CASINO GAMES COUNT REPORT

GAME	OPENING (1)	FILLS (2)	Fill and Credit Slip No.	CREDITS (3) Ret. Chips	CREDITS (4) Markers	CLOSING (5)	1+2+3+4+5 NET (6)	DROP (7) SOFT	TOTAL HANDLE (4+7)	6+SOFT RESULT
1										
2										
3										
4										
5										
6										
7										
8										
9										
10										
"R"										
Craps 1										
Gr. Total										

DATE _____
SHIFT _____

Count Verification

COUNT TEAM _____ COUNT TEAM _____ COUNT TEAM _____ COUNT TEAM _____

圖7-10 遊戲計算摘要表

保所有項目都存在，且金額一致，而且遊戲數量、時間和班次的記錄是正確的。這個在保險庫獨立查核的動作，可確保在申報遊戲營收的過程中沒有錯誤或遺漏發生。

從計算室移轉的資金到保險室或錢箱計算最終形成賭場可用資金的增加。這通常被記錄在保險庫移轉表中，並附加在日常遊戲概述表中。保險庫出納須簽署轉移文件，承擔所有有關金錢的責任。

不尋常的項目，如外來籌碼或殘缺不全的貨幣會被分開來計算，並入帳到保險庫中。這些外來籌碼會一直持有，直到其他賭場定期來買回這些外來籌碼為止。而在此時，賭場本身的籌碼也會由其他賭場歸還。賭場之間交換籌碼的過程被稱為籌碼旅行（chip run）。

除了計算活動之外，也要做所有其他的出納償付，包括所有兌現的支票以及清償出納櫃檯中的應付項目，以換取貨幣、硬幣和籌碼。出納的現金和籌碼總額此時已重新回到標準的資金需求總量。

保險庫或保險庫出納接著會把這些支票與任何多餘的貨幣放在一起，並準備每日銀行存款。其他支出項目被轉移到會計部門。圖7-11顯示了一般程序的流程圖，說明賭場出納將單據轉換為貨幣的過程。

撲克牌和骰子控制程序

因為各種賭桌遊戲的完整性有賴於諸如撲克牌和骰子，因此必須謹慎考慮這些遊戲的實體控制。這些控制的主要目標是保證在遊戲中使用的撲克牌和骰子是「公平、公正」的，這意味著撲克牌本身正確無誤，而骰子也是真實無欺的。先決的假設是，無論是撲克牌或骰子都沒有被標記、修改或以其他方式操縱。撲克牌和骰子的控制程序大致是相同的，並說明如下。

好的撲克牌和骰子控管過程本質上就是仿效實體庫存控制從開始到結束的過程。因此，這個過程應該控制訂貨、產品的交付、儲存、發放到賭桌，以及撲克牌和骰子的移除與銷毀。

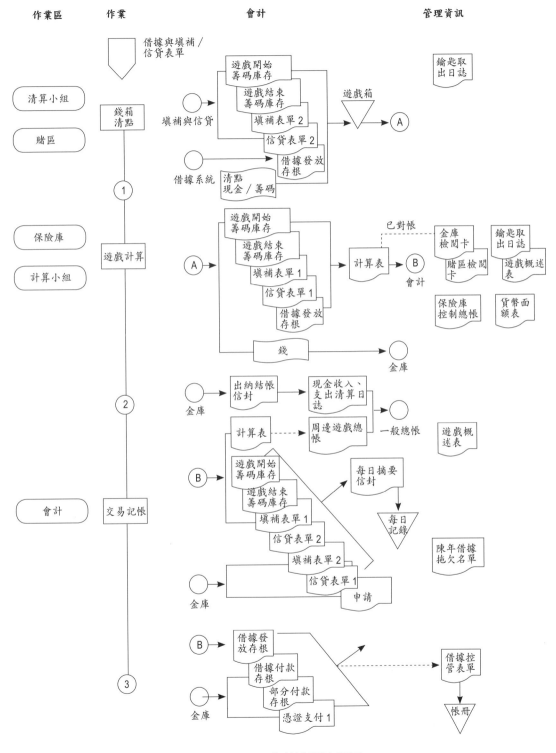

作業區 **作業** **會計** **管理資訊**

借據與填補／
信貸表單

清算小組

賭區

錢箱
清點

遊戲開始
籌碼庫存

遊戲結束
籌碼庫存

填補表單2

信貸表單2

填補與信貸

遊戲箱

A

鑰匙取
出日誌

借據發放
存根

借據系統

清點
現金／籌碼

1

保險庫

計算小組

遊戲計算

A

遊戲開始
籌碼庫存

遊戲結束
籌碼庫存

填補表單1

信貸表單1

借據發放
存根

計算表

B

會計

已對帳

金庫
檢閱卡

賭區檢閱
卡

保險庫
控制總帳

鑰匙取
出日誌

遊戲概述
表

貨幣面
額表

錢

金庫

2

金庫

出納結帳
信封

現金收入、
支出清算日
誌

周邊遊戲總
帳

一般總帳

遊戲概
述表

計算表

B

遊戲開始
籌碼庫存

遊戲結束
籌碼庫存

填補表單1

信貸表單2

填補表單2

信貸表單1

申請

每日摘要
信封

每日
記錄

陳年借據
拖欠名單

金庫

會計

交易記帳

B

借據發放
存根

借據付款
存根

部分付款
存根

憑證支付1

借據控
管表單

帳冊

金庫

3

圖7-11　收益清算流程圖

訂貨

在這個過程中應從選擇優質、安全，客戶服務、成本和最高信譽的撲克牌和骰子供應商開始。一旦供應商已被選定，賭場採購部門應責成供應商只能從賭場授權的管理人員的名單接受這些材料訂單。這將避免出現未經授權的人員企圖購買撲克牌和骰子，並在使用於遊戲前動手腳或做借據。

運送交付

一旦已經下了預先授權的訂單，撲克牌和骰子應該僅送交給先前授權的賭場地址。在收到撲克牌和骰子時，應小心謹慎，以確保該包裝未遭破壞或損壞，因為這可能會隱藏著內部損壞或遭篡改變動的證據。如果貨物似乎已遭毀損或篡改變動，它可能被拒收並退回給供應商重新檢查產品和重新包裝。撲克牌和骰子應仔細檢查（不破壞出廠時的密封包裝）和計算，並進入庫存記錄。在這裡，庫存記錄應反映收到產品時，由誰進行了檢查，並計算收到的數量和現有數量。庫存記錄也有助於保證庫存保持在一個適當的水準。當撲克牌和骰子庫存量低於一定的水準，就會再重新下訂適當授權的訂單。

儲存

下一個關鍵步驟是確保撲克牌和骰子在安全區域受到較高程度的控制。這個區域應該有鎖和鑰匙，只有經過授權的賭場工作人員可以打開，並受到適當的監視。這種長期的安全儲存可能是賭場保險庫的一部分，因此要有相當於保險庫功能的進出、簽名和鑰匙控管。

除了永久或長期的撲克牌和骰子的儲存外，應該有針對一旦撲克牌和骰子從長期儲存區移動到不同賭區位置時的品項控制。撲克牌盒由儲存區移到賭區或賭桌時（準備作為遊戲之用），應該在長期儲存庫存上記錄為保存記錄條目。這些條目應註明時間、日期、移動撲克牌的人、撲克牌的新位置。一般情況下，一旦撲克牌和骰子到達賭區

位置上，預計馬上會在一段相當短的時間內即被使用。通常不須要求每個賭區位置都有個別的庫存單據去記錄發送到每張賭桌的撲克牌。

發放到賭桌

新撲克牌或骰子的輪換是一個作業問題，這取決於許多因素。有些賭場每個班次輪換撲克牌或骰子，有的一天一次，有的只在撲克牌或骰子的外觀似乎已經不符標準時才更換。輪換的時間沒有絕對正確的答案，但以合理的間隔時間定期輪換，似乎是避免賭桌問題最謹慎的策略。

撲克牌和骰子發放的主要控制權，是由賭區主管判斷，在花旗骰遊戲中，則由花旗骰遊戲監督管理員判斷。如果骰子過度使用，那麼花旗骰遊戲監督管理員可以在繼續玩之前要求換新。當撲克牌被放到桌上時，習慣上由主管打開，他們都會在撲克牌盒開口的內側記錄時間和日期，然後在開口的內側簽名。

移除舊撲克牌和骰子

舊的撲克牌和骰子會被移除，新的撲克牌和骰子則會被放到賭桌上。對於取下的舊賭具必須加以控管，直到它們可以被仔細地銷毀，以防止進一步的使用。雖然不是硬性規定，但建議採取此步驟，另外被移除的時間以及是從哪張賭桌被移除的資訊應該記錄在撲克牌盒或骰子容器上。被移除的賭具可被放置在一個透明的密封袋上並註記日期和時間。袋子上也應該有賭桌號碼和主管的姓名及識別證號。移除的物品須妥善儲存，通常置於賭區辦公桌上。然後會有一個來自非賭區部門的人員，定期拿走老舊撲克牌和骰子，進行銷毀。在銷毀之前，一個與賭桌遊戲無關的部門人員可以檢查將被銷毀的撲克牌和骰子，看看是否有變更或作弊的跡象。可以用隨機抽樣的方式檢查，或作為定期審查過程的一部分。

銷毀

在骰子和撲克牌控管過程的最後一步是正式銷毀這些賭具，以便消除未來撲克牌或骰子再回到庫存中或賭桌上的可能性。對於舊撲克牌，最常見的銷毀方式，就是從撲克牌中心鑽孔。因為這會導致撲克牌大幅度毀損，從註銷的角度上看此舉雖然非常有效率，但減少了之後二手撲克牌的交易性。銷毀撲克牌更常見的方式是在撲克牌的對角將其削圓。這使得大多數撲克牌仍保持良好外觀。骰子通常是在骰子上鑽一個孔來銷毀。這些骰子可以被用來製造鑰匙圈或其他禮品店的紀念商品。建議銷毀過程應該受到監視，以確保所有的程序都正確執行。

丟棄

控制的最後一步是丟棄被銷毀的撲克牌和骰子。傳統的方法是將它們送到禮品店，這些撲克牌和骰子會作為紀念品出售。一些賭場會將這些收入捐給社會服務機構或社區慈善團體。

第 **8** 章

基諾會計

本章內容僅討論基諾遊戲會計。其他的一些遊戲，如賓果，撲克，以及競賽和運動簽注則於第9章中討論。

傳統上，基諾僅占賭場總博奕收益的一小部分。根據內華達州的收益報告，基諾營收占全州博奕總收入不到1%，範圍從拉斯維加斯大道賭場中的0.43%到雷諾—史帕克區的1.76%不等。然而，基諾遊戲在博奕歷史上有很重要的地位，賭場管理者皆理所當然的將其視為整體博奕遊戲產品線的一部分。表8-1顯示了內華達州各個區域中基諾與其他博奕遊戲的營收比較。

基諾起源於中國古代的彩票遊戲。它存在已久，但直到1948年再次大舉引進內華達博奕產業中，才更提升了它受歡迎的程度。

基諾作為主要週邊遊戲之一，有一個有趣的營收模式：它會因為賭場的實際位置，以及一定程度上因賭場的大小不同，其營收會有很大的差異。基諾營收在個別賭場有顯著差異，很大程度上取決於俱樂部對於基諾遊戲的內部推廣程度和賭場顧客的性質。上述差異如表8-2所示。

有趣且值得注意的是，在拉斯維加斯大道的賭場間每場基諾的獲

表8-1　基諾、撲克、賓果及其他遊戲營收占總收益百分比

	總收益	基諾	賓果	撲克	其他遊戲	賽馬	運彩	總計
內華達全州								
金額	10,109,954	70,572	4,394	80,641	62,537	90,122	115,651	423,917
百分比		0.70	0.04	0.80	0.62	0.89	1.14	4.19
拉斯維加斯大道								
金額	5,090,901	21,742	1,446	43,674	48,046	46,440	52,586	213,934
百分比		0.43	0.03	0.86	0.94	0.91	1.03	4.20
拉斯維加斯市中心								
金額	654,746	7,438	2,824	5,808	6,421	3,604	4,980	31,075
百分比		1.14	0.43	0.89	0.98	0.55	0.76	4.75
雷諾—史帕克區								
金額	1,011,658	17,759	1,794	7,595	4,789	6,527	14,479	52,943
百分比		1.76	0.18	0.75	0.47	0.65	1.43	5.23

註：所有金額單位為千美元。

表8-2　基諾每單位獲利資料

	每單位獲利 （所有賭場）	每單位獲利 （中型賭場）
內華達全州	379,419	無資料
拉斯維加斯大道	517,128	140,667
拉斯維加斯市中心	464,875	無資料
雷諾—史帕克區	487,778	393,545

利有顯著的差異。在拉斯維加斯市中心和雷諾—史帕克區賭場的基諾每單位獲利差異比較不大。以賭場整體而言，就算是賭場的位置有所不同，每場基諾遊戲的獲利幾乎沒有差別。

　　近年來，基諾遊戲發生了兩個顯著變化。首先是廣泛引進獨立的電玩基諾機，基諾的號碼選項會顯示在營幕上。這種電玩遊戲被認為是一種特殊的吃角子老虎機，而針對這種遊戲機的會計方法已在之前的章節有所討論。

　　第二個重大變化是廣泛引進電腦基諾機器，消除了人工售票的重複和基諾抽獎程序，細節也將在下一節概述。即使在抽出球號的細節控制程序已被特定的電腦控制程序所取代，但會計控制仍然有效。

　　圖8-1中描繪了基諾在內華達州整體的人氣下降趨勢。近來遊戲創新成功減緩這個遊戲受歡迎程度下降的趨勢。

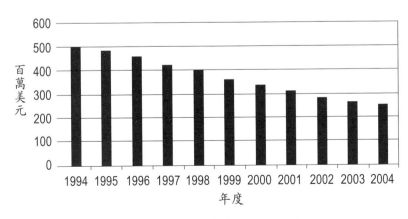

圖8-1　內華達全州基諾獲利

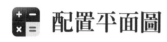
配置平面圖

基諾遊戲通常有一個獨立的營運櫃檯——一組類似於銀行櫃檯的窗口，裡面坐著好幾個基諾彩票抄寫員。有一位主管和負責抽出基諾號碼球的各種設備則是位於櫃檯後方區域。基諾抽球過程被稱為「叫號」（Calling the Game）。典型的基諾配置平面圖如圖8-2所示。

抽球的結果通常是顯示在一個會發光的大型基諾板上。通常在賭場各處、酒吧、餐廳區，以及基諾遊戲區正後方均可見到許多基諾遊戲板。

玩基諾遊戲並不需要太多的注意力。當玩家一開始選好號碼以後僅需要一點點的注意力。也因為這個因素，它非常適合當玩家在餐館或酒吧吃喝的時候一邊參與基諾遊戲。因此，遊戲活動進行時所有在賭場的玩家可以不必親自在基諾遊戲區。

圖8-2　基諾配置平面圖

基諾員工

　　在基諾遊戲中，第二個重要因素是大量工作人員的存在。相對於牌桌遊戲如21點僅需一個發牌員，基諾遊戲的進行可能有三到八人參與。基於這個原因，它的成本結構可以視為一般固定成本，主要都是人事費用。為了保持基諾遊戲的營運，必然會發生最低人事成本。不可能有類似在賭區內可以有任何部分或選擇性關閉的遊戲。（例如，每種牌桌遊戲或部分賭區可在離峰時間關門，以節省人事成本。）玩家與基諾遊戲的第一次接觸是通過基諾抄寫員。基諾抄寫員駐點在類似銀行出納的櫃檯，人數從二個到十個不等。基諾抄寫員接收到玩家標明選號的基諾彩票，然後複寫，複寫的副本提供給玩家作為下注的證明。該投注金額記錄在基諾彩票正本和副本的正面。遊戲的編號、時間和其他識別資料則被記錄在原始基諾彩票上，以及複寫於提供給顧客的基諾彩票上。

　　顧客提交的原始基諾彩票由賭場保留，因此也被稱為「內部彩票」（inside ticket）。如果玩家已經準備好了手寫的基諾彩票，該彩票上選擇的號碼將被輸入到電腦系統中。然後由電腦系統產生一個彩票副本交還給客戶，其被稱為「外部彩票」（outside ticket）。內部彩票的樣本如**圖8-3**所示，外部彩票的樣本如**圖8-4**所示。

　　基諾抄寫員的直屬上司是基諾主管或經理。在任何基諾遊戲進行的時候都至少要有一名主管在場；在較忙碌的遊戲時段，可能會有兩名以上的主管。當基諾遊戲即將開始叫號時，基諾抄寫員會關閉他們的投注站，停止接受下注，並開始負責抽出球號，借據打孔彩票，並在基諾板上亮燈顯示開球結果。

　　基諾服務員是基諾遊戲中一個重要的輔助人員。這些服務員穿梭於整間賭場，包括餐廳和酒吧區。他們的目的是要收取在餐廳和酒吧

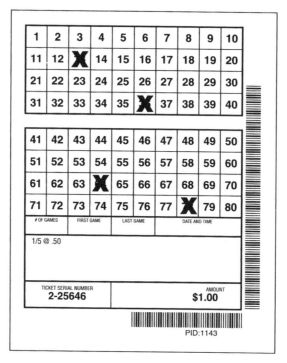

圖8-3　內部彩票

1	2	3	4	5	6	7	8	9	10
11	12	X	14	15	16	17	18	19	20
21	22	23	24	25	26	27	28	29	30
31	32	33	34	35	X	37	38	39	40

41	42	43	44	45	46	47	48	49	50
51	52	53	54	55	56	57	58	59	60
61	62	63	X	65	66	67	68	69	70
71	72	73	74	75	76	77	X	79	80

# OF GAMES		FIRST GAME		LAST GAME			DATE AND TIME		

1/5 @ .50

TICKET SERIAL NUMBER 2-25646	AMOUNT $1.00

PID:1143

圖8-4　外部彩票

的顧客手中的基諾遊戲彩票，這樣他們就可以繼續玩遊戲而不需離開他們吃吃喝喝的地方。這些服務人員從玩家手中收取他們已正確借據的基諾彩票和賭金。這些彩票會被服務員送到基諾遊戲中心並加以複寫。基諾遊戲中心會將複寫好的彩票交給服務員，再由服務員將它們歸還給玩家。隨著遊戲叫號完成，基諾服務員也負責送達贏家所獲得的彩金。

基諾彩金

　　基諾彩金有很大的不同，往往取決於玩家所選擇的球號總數以及他們所選擇的球號被叫中的數量多寡。最簡單的情況是多數玩家借據選擇了其中1至15個號碼。如果超過一半的號碼被選中，玩家通常就可以打平回本。這可以在**圖8-5A**和**圖8-5B**的獎金分配表中清楚看出。

　　彩金的多寡取決於所下注的金額大小以及所中球號的多寡。如果有一半球號被選中，報酬率大概是1：1。隨著愈來愈多的球號被選中，彩金將急劇上升。有時候也會出現一些基諾遊戲玩法的變化形式。這些變化遵循許多類似樂透彩的玩法中如何挑選號碼的變化形式。其中一個變化玩法是讓電腦系統自動選擇特定的球數。另一個變化玩法是額外加入一個特別號彩金球，讓它可以併入中獎的組合號碼中。其他變化包括選擇偶數或奇數的中獎號碼以獲取彩金。有的賭場甚至讓玩家在所選的二十個號碼中，即使只中其中一個、二個、三個號碼也派給彩金。這是為了回饋那些具有令人難以置信壞手氣的玩家。

　　除了傳統的基諾彩票遊戲，也有一種歷史悠久的各種組合彩票，通常是搭配著小額賭注的玩法，如1美分或10美分的投注金額。隨著這些組合彩票玩法的增加，如何驗證並支付正確的基諾彩金問題也跟著增加。

MARK 1 SPOT

Winning Spots	$1.00 Ticket Pays	$2.00 Ticket Pays	$5.00 Ticket Pays
1	3.00	6.00	15.00

MARK 2 SPOT

Winning Spots	$1.00 Ticket Pays	$2.00 Ticket Pays	$5.00 Ticket Pays
1	12.00	24.00	60.00

MARK 3 SPOT

Winning Spots	$1.00 Ticket Pays	$2.00 Ticket Pays	$5.00 Ticket Pays
2	1.00	2.00	5.00
3	40.00	80.00	200.00

MARK 4 SPOT

Winning Spots	$1.00 Ticket Pays	$2.00 Ticket Pays	$5.00 Ticket Pays
2	1.00	2.00	5.00
3	3.00	6.00	15.00
4	115.00	230.00	575.00

MARK 5 SPOT

Winning Spots	$1.00 Ticket Pays	$2.00 Ticket Pays	$5.00 Ticket Pays
3	1.00	2.00	5.00
4	9.00	18.00	45.00
5	720.00	1440.00	3600.00

MARK 6 SPOT

Winning Spots	$1.00 Ticket Pays	$2.00 Ticket Pays	$5.00 Ticket Pays
3	1.00	2.00	5.00
4	3.00	6.00	15.00
5	80.00	160.00	400.00
6	1420.00	2840.00	7100.00

MARK 7 SPOT

Winning Spots	$1.00 Ticket Pays	$2.00 Ticket Pays	$5.00 Ticket Pays
4	1.00	2.00	5.00
5	18.00	36.00	90.00
6	350.00	700.00	1750.00
7	7500.00	15,000.00	37,500.00

MARK 8 SPOT

Winning Spots	$1.00 Ticket Pays	$2.00 Ticket Pays	$5.00 Ticket Pays
5	9.00	2.00	5.00
6	80.00	160.00	400.00
7	1400.00	2800.00	7000.00
8	17,500.00	35,000.00	50,000.00

MARK 9 SPOT

Winning Spots	$1.00 Ticket Pays	$2.00 Ticket Pays	$5.00 Ticket Pays
5	3.00	6.00	15.00
6	40.00	80.00	200.00
7	325.00	650.00	1625.00
8	4000.00	8,000.00	20,000.00
9	18,000.00	36,000.00	50,000.00

MARK 10 SPOT

Winning Spots	$1.00 Ticket Pays	$2.00 Ticket Pays	$5.00 Ticket Pays
5	2.00	4.00	10.00
6	18.00	36.00	90.00
7	120.00	240.00	600.00
8	750.00	1500.00	3750.00
9	4500.00	9000.00	22,500.00
10	20,000.00	40,000.00	50,000.00

MARK 11 SPOT

Winning Spots	$2.00 Ticket Pays	$5.00 Ticket Pays
6	16.00	32.00
7	140.00	280.00
8	750.00	1500.00
9	3600.00	7200.00
10	25,000.00	50,000.00
11	50,000.00	50,000.00

MARK 12 SPOT

Winning Spots	$2.00 Ticket Pays	$5.00 Ticket Pays
6	10.00	32.00
7	50.00	280.00
8	400.00	1500.00
9	1700.00	7200.00
10	4500.00	50,000.00
11	26,000.00	50,000.00
12	50,000.00	50,000.00

MARK 13 SPOT

Winning Spots	$2.00 Ticket Pays	$5.00 Ticket Pays
6	5.00	10.00
7	20.00	40.00
8	150.00	300.00
9	1400.00	2800.00
10	4000.00	8,000.00
11	18,000.00	36,000.00
12	30,000.00	50,000.00
13	50,000.00	50,000.00

MARK 14 SPOT

Winning Spots	$2.00 Ticket Pays	$5.00 Ticket Pays
6	4.00	8.00
7	16.00	32.00
8	64.00	128.00
9	600.00	1200.00
10	1600.00	3,200.00
11	5,000.00	10,000.00
12	24,000.00	48,000.00
13	36,000.00	50,000.00
14	50,000.00	50,000.00

MARK 15 SPOT

Winning Spots	$2.00 Ticket Pays	$5.00 Ticket Pays
6	2.00	4.00
7	14.00	28.00
8	42.00	84.00
9	200.00	400.00
10	800.00	1,600.00
11	4,000.00	8,000.00
12	16,000.00	32,000.00
13	24,000.00	48,000.00
14	50,000.00	50,000.00
15	50,000.00	50,000.00

圖8-5A（左）和圖8-5B（右）　基諾彩金支付表

賠率結構

　　基諾遊戲的賠率結構由在鼓風機裡的總球數以及將被抽出的球數多寡來決定。有許多遊戲實驗性的增加了額外的特別號或彩金球，或直接抽出二十二個球號，而不是慣常的二十個球號。這些變化都是在企圖增加賠率，以吸引更多玩家。

　　在傳統的80選20的球號選擇中，選擇特定球數的概率可以利用數學公式的排列和組合進行計算。一旦獲勝機率取決於所選擇要玩的總球數時，這些機率可以用彩金支付表加權計算，以確定彩金支付率。最簡單的基諾遊戲賠率就是從總共八十個球號中挑選出二十個球號，被叫中一個號碼的機率大約是12.5%。當所選球號增加時，報酬率計算的複雜度就會增加，但電腦系統能輕易的將其計算出來。**表8-3**為只選十個球數的玩法賠率及彩金支付表。

基諾抽球程序

　　當基諾遊戲快要開始叫號之前（一些老基諾玩家喜歡將基諾稱為賽馬基諾，因為基諾遊戲就像賭賽馬的過程一樣），會產生以下抽球程序。開球機制和控制投注方式用以避免投注一個已知的結果對基諾遊戲的控制是至關重要的。在賽馬術語中，這被稱為「事後下注」（past posting）。這個問題由於基諾遊戲的電腦化大致已被解決了。

　　在基諾投注和遊戲叫號或進行之前，所有的基諾彩票從各個抄寫員的櫃檯，以及由基諾服務員的彩票驗收結束後，由主管收集。彩票被記錄在電腦系統一個限定的交易日誌或檔案中。實際的內部彩票會被以電腦儲存工具的形式所保存。

表8-3　基諾賠率計算

1. 80球選10球的所有可能組合總數＝1,646,492,110,120				
2. 中5-10個號碼球的彩金（以$1彩票為例）				
中10球　$25,000				
中9球　4,500				
中8球　725				
中7球　125				
中6球　20				
中5球　2				
3. 基諾遊戲選出20個球號的所有可能獲得彩金的組合總數				
中球數	可能組合數		每注中獎彩金	可能的全部中獎彩金
10	184,756	×	$25,000	= 4,618,900,000
9	10,077,600	×	$4,500	= 45,349,200,000
8	222,966,600	×	$725	= 161,650,785,000
7	2,652,734,400	×	$125	= 331,591,800,000
6	18,900,732,600	×	$20	= 378,014,652,000
5	84,675,282,048	×	$2	= 169,350,564,096
總彩金				1,090,575,901,096
4. 總彩金之計算：				
全部可能的投注金	$1,646,492,110,120	100.0%		
全部可能贏得的彩金	$1,090,575,901,096	66.2%		
賭場所獲得的投注金	$555,916,209,024	33.8%		

 # 微縮攝影監控程序

　　基諾遊戲損失的主要風險來自於兩個方面。第一個風險是，遊戲的開球方式可能無法以真正隨機的方式進行。在人工系統中，這種風險可以透過定期檢查所有的球、鼓風機，和其他用來開出球號的機械裝置而被最小化。在電腦化系統中，定期檢測和驗證電腦系統與隨機數字生成系統及程序可確保遊戲開球過程的公平性。第二個風險比較關鍵，就是當球號已經開出之後，彩票才被偷偷的塞入投注彩票堆裡。這種在開出球號後的投注方法就是在電影《刺激》（*The Sting*）所使用的詐術。

在人工系統中，微縮攝影程序是用來防止這種情況在基諾遊戲中發生。一般來說，如果微縮攝影的機器運作正常，而且設計得當，就可以成功的控制風險。每場基諾遊戲的進行過程都要被錄影存證。當所有彩票都錄影後，就會被交給基諾遊戲主管保管，直到遊戲結束且支付彩金為止。每場遊戲的錄影順序如表8-4和圖8-6所示。上一場遊戲的結束單通常是一張印有獨特借據的內部彩票，其中清楚顯示時間、日期和遊戲序號。

監控微縮攝影的關鍵是，在各遊戲之間保留一段空白底片，下一段影片依序應該是遊戲開場單、基諾彩票，以及遊戲結束單，且不可中斷。理論上這樣的監控方式應該不可能有人為干擾攝影鏡頭，或在錄影過程之中塞入彩票。

表8-4　微縮攝影順序

底片位置	顯示畫面
開始	拍攝上一場遊戲的結束單。
#1	空白間隔以標示新遊戲的開始。
#2	顯示目前遊戲的開場單。開場單是記錄上一場遊戲的結果，單上打孔。
#3	所有內部彩票均已複印。
#4	目前遊戲的結束單。
#5	空白間隔以標示新遊戲的開始。

382		383		383	
上一場遊戲的結束單	空白間隔以標示新遊戲的開始	目前遊戲的開場單	所有內部彩票	上一場遊戲的結束單	空白間隔以標示新遊戲的開始

圖8-6　基諾錄影帶／微縮攝影錄影順序

當遊戲快要開出球號的時候，一般的控制是將上一場遊戲開出的球從開獎柱中丟進鼓風機裡。這個動作將啟動微縮攝影機器，因此在底片上形成一段空白間隔。

必須謹慎小心以確保攝影機未被篡改，並且沒有辦法在球號開出之後將底片倒帶或重新錄製。底片攝影機的製造商在設計機器時必須確保這些事不會發生。無論如何，還是必須小心，以確保製造商的控管是否運作正常。

在電腦化系統中，抄寫員和玩家所遞交的彩票會被記錄在交易日誌中。電腦系統的設計將使得基諾遊戲已經開始或開出球號之後沒有任何投注交易可以再被輸入到系統之中。所有微縮攝影的過程都被電腦系統截取於遊戲交易檔案中，包括所有必要的時序和識別數據，以確保安全的記錄。

基諾開球

基諾開球程序在電腦系統中是自動化的。但是，在人工或電腦系統也有一定的相同程序。

在微縮攝影完成後，將進行下個遊戲的叫號或開球。鼓風機被啟動，操作該鼓風機的員工打開一個門，一次讓一顆球進入開獎柱中。當第一個開獎柱開完十個球號之後，另外一個開獎柱會開始開出球號，直到完成所有開球過程。最後總共會開出二十個球號。圖8-7顯示了兩種開球型式——傳統的管狀開獎柱，以及以電腦系統迴轉式的報號模式。

當中獎球號被開出之後，通常是透過一個公共廣播系統宣布或叫出開球結果。另外，開出的數字會在賭場內各個基諾板上亮燈顯示，這是使用位於基諾遊戲區的主控開關來控制。最後，或許有5到10張中獎彩票上會打孔註記開出的球號。這些彩票會被抄寫員用來確認彩

圖8-7　基諾鼓風機系統

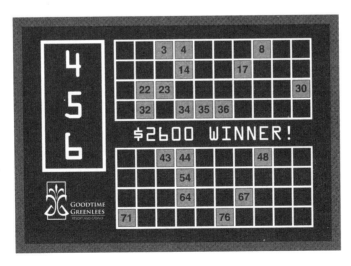

圖8-8　基諾顯示板

金，也會被基諾服務員用來確認中獎彩票，並在微縮攝影機上借據為下一場遊戲開始。

實際開球過程可以被製作為一卷錄影帶。至少當開獎柱抽出所有球號之後要將開球結果錄下來。此外，照片或錄影帶通常會顯示包括遊戲序號、中獎劃號彩票，以及一個亮燈的基諾板。

有兩種其他類型的開球系統可以被使用。如上所述，在混合系統中，開球過程是手動完成的，並將開出的球號人工輸入到電腦系統中。有些系統中的球已嵌入編碼，因此它們看起來像是一個現場開球過程，但開出的數字是由電腦系統自動取得，而不需要人工輸入球號。在完全電腦化的系統中，電腦隨機數字生成器實際選出開球號碼。不使用人工開球程序、管狀開獎柱或其他顯示裝置，例如一個圓形的鼓風機也被省略了。在這些情況下，電腦開球的結果通常是直接連接到大型電子基諾顯示板或設置於賭場各處的螢幕終端。**圖8-8**為基諾顯示板的樣式。

在開獎和彩票中獎劃票打孔後，基諾主管或其他負責的人員再次手動開啟微縮攝影機。此動作將可自動地在接受中獎彩票之前產生底片空白間隔，並開始下一段微縮攝影。在電腦化或混合系統中，該步驟是自動由電腦系統執行，並反映在交易日誌中。

彩金計算與監督

一旦中獎組合確定，基諾主管即開始檢視所有內部彩票並抽出所有中獎彩票，這動作在開出球號後立即進行。接著這名主管將計算彩金支出，並於遊戲日誌上記錄總彩金，該日誌平常都放置於主管的辦公桌上。這個步驟將再次自動地由基諾電腦系統執行，並製作成中獎彩票的日誌。

持有中獎彩票的贏家通常會將彩票交給基諾抄寫員，或直接在基

諾抄寫員的櫃檯窗口取得所獲得的彩金。此時會有幾種常見的程序選項。例如，玩家可以選擇再玩一次同樣的彩票，在這種情況下，上一場遊戲的獎金成為下一場遊戲下注的金額。

如果玩家拿著中獎彩票兌現時，基諾抄寫員會比對玩家所提供的外部彩票與已借據劃票之開獎彩票，以確認此彩票為中獎彩票。在人工系統中，主要開獎彩票會將開出及選中的球號打孔註記。這有利於比對玩家手中的彩票和主要開獎彩票。

在一個電腦系統中，出示中獎彩票時，該彩票的序號會被輸入到電腦系統中，並且由電腦自動產生付款金額。然後電腦系統將記錄彩金支付，以防止重複或其他付款錯誤。如果有無人認領的中獎彩票，每間賭場在將彩票判定為無效票之前均應建立於某段特定時間保留該彩票的程序。通常，有密碼或鑰匙可以進入系統的主管，會將未兌換彩票設定失效。有些賭場會保留無人認領彩票開放很長的時間等待玩家來兌領。在這種情況下，彩票的記帳應該受到嚴格的監管審查。

如果電腦系統沒有彩票的記錄，但當玩家彩票經過驗證它似乎是真實的，那麼必須保留這些款項個別的記錄。例外情況應該是罕見的，就算發生時：(1) 支付獎金之前應進行徹底調查；(2) 要確認系統遺漏的原因。一些賭場已經制定了政策，他們將只支付所記錄的內部彩票或電腦已記錄的彩票，如果電腦系統沒有彩票的記錄，他們將拒絕做出彩金支付，就算玩家出示明顯真實無誤的外部彩票也沒用。如果這些規則明顯公告於在基諾區，讓玩家可以清楚瞭解此規定，將有助於維持良好的顧客關係。

彩金金額

審查和監督程序的細節也直接取決於彩金支付的金額。如果獎金是比較小額的，通常是低於50美元的話，基諾抄寫員有權將彩金支付給玩家而不需採取其他措施。如果贏得的彩金超過此限制，則彩金可能需要基諾主管或其他與基諾部門相互獨立的管理階層的批准。由於

電腦系統或基諾主管已經完成中獎彩票的審查，因此主管能夠快速、輕鬆地預測需由管理階層批准大量獎金的需求。此通知在彩金額度較大的情況下很重要，因為可以啟動審查程序以確保彩金的正當性。

應稅獎金申報

如果中獎彩票（扣除下注金額）超過1,500美元，國稅局規定要增加另一個層面的支付過程。1,500美元的門檻被設定為賭場需要提交給國稅局的W-2G表格所要求的最低金額。該賭場必須完成填寫該表格。要求賭客提交兩項有效身分證件，一個是社會安全號碼，第二個最好是某種附有照片的身分證明。然後提供給賭客彩金的中獎金額、時間、日期及其他相關訊息，這張表格一式三份。一張副本給賭客，其他兩張副本傳送到會計部門。其中一份是由賭場保留，而第二份副本則發送給國稅局。

如果贏得的獎金金額較大，通常超過2,500美元或3,000美元的話，就必須要有謹慎的賭場審查程序。獎金上限通常是由個別賭場設定。在這些大額彩金的情況下，可能需要將中獎彩票比對製作出內部彩票的電腦記錄。審查贏取彩金的恰當程序也包括觀看抽獎過程中的任何監控錄像，甚至進行電腦交易日誌的審查。此外，也有可能是對玩家的中獎彩票副本進行審查。最後，審查大額彩金的步驟應製成檔案，並保留給內部稽核人員或其他管理或監管人員隨後審查。

在人工系統中，可能需要一些其他的驗證步驟。最常見的是基諾球的檢查。在此過程中，球從鼓風機中被抽出，並放置在一個特殊的預先編號的球架，以確保80顆球之中每個號碼都只有一顆球。此外，基諾遊戲球的檢查也是對其狀態進行檢查，以確保它們沒有裂縫、損壞，或任何可能的改變，從而影響了開球的隨機性。在出現非常大額的彩金時，通常是在超過10,000美元的情況下，基諾管理人員、賭場的值班經理及總經理可能被要求簽署彩金批准文件。

 基諾銀行

　　基諾遊戲的會計控管是透過基諾抄寫員和服務員使用固定銀行，以及一個由基諾主管或經理使用的固定主銀行來維持。在每一班次開始時，每位抄寫員一開始在收銀檯抽屜會有固定金額的現金。現金抽屜的實際控制是透過出納櫃檯與金庫合作來維持。收銀員設置了銀行並存放這些現金。在每班次結束時，金庫需要進行銀行的結算，這項收益可以包含在每日賭場獲利的計算當中。

　　在投注交易時，抄寫員會收取下注金；如果有贏家，則支付彩金款項。基諾作業的獨有會計層面是透過使用所有基諾彩票作為收益文件，然後完整記錄所有收益和支付交易。在每班次結束時，在抄寫員窗口銀行金額的增加或減少即為該基諾遊戲站獲利或損失的金額。

　　如果在該班次裡，櫃檯窗口銀行多準備現金或者需要更多的現金準備支付大額彩金，則會適當的使用基諾現金填補單或信貸單。填補單或信貸單的業務將根據金額而有所不同。第一種類型只是一張從基諾經理的銀行到櫃檯窗口銀行的交易文件。基諾經理的銀行稍後將從賭場中央出納償付，填補金額將被記錄為窗口銀行支出金。這張填補單在計算會計責任的金額以及櫃檯窗口和基諾遊戲各別的盈虧時要被考慮進去。

　　如果需要支付給贏家比較可觀的彩金，填補單可能需要從中央出納或直接從會計部門以支票支付。在這種情況下，須準備兩份文件，就類似於賭區遊戲籌碼填補單一樣。第一份文件是填補金申請單，如**圖8-9**所示。這份申請單上詳細說明所需的填補金額及原因，若非在該班次中許多小額彩金所累積下來的總彩金，就是單場遊戲基諾大獎彩票的支出。

　　填補金的申請是由基諾經理和由基諾抄寫員簽署，並且從基諾區

REQUEST FOR FILL/CREDIT

DATE			TIME

SHIFT
☐ GRYD. ☐ DAY ☐ SWING

GAME	NUMBER	DENOMINATION	AMOUNT
"21"		.25	
GAME		.50	
		1.00	
BIG 6		5.00	
KENO		25.00	
		100.00	
		TOTAL ▶	
SIGNATURE		BADGE #	

圖8-9　填補金或信貸申請表

域被發送到中央出納櫃檯。然後中央收銀員完成一份填補金收據，接著填補金收據和申請單會留存在賭場主要金庫。另一張申請單則保留副本放在基諾區，直到填補金確實到位。如此可讓基諾經理能夠驗證實際收到的填補金額是否與所申請的填補金額相符。

　　基諾補充單是標準的一式三份出納填補單。第三張副本會被保存在人工系統的出單機裡，或是由電腦系統記錄在電腦化填補單或信貸單的系統中。原始表格和第一張副本會與補充金一起送去基諾區。這兩張副本是經過簽署的；正本保存在基諾區並由基諾經理對完帳後將其繳回。第二張副本經過負責人簽名，送回到賭場出納櫃檯，並將它跟補充金申請表放在一起，然後記入班次補充金與信貸摘要表上。

　　在每班次結束後，基諾主管會準備一份基諾班次報告，標明抄寫員所收取的下注總金額，扣除支出金額，最後形成此局遊戲的淨額。然後此淨額會被加總到賭區經理的銀行，成為上繳到金庫保管的現金金額。所有現金摘要報告應當由負責的基諾抄寫員和另一個已驗證上繳現金總額的人共同簽署。

基諾營收稽核程序

　　基諾營收的稽核是一個在事後稽核所有基諾彩票的程序。基諾稽核發展成一種審核各類彩金支付的正確性，甚至有時候會變得非常複雜。基諾稽核通常是由訓練有素的賭場人員來執行。然而，隨著電腦化系統確定這些彩票的有效性，它已日益成為一種自動的電腦化功能。基諾審核是一個關鍵的審查，以確保基諾遊戲的正確性和誠信。它是確保基諾收入正確性的重要組成部分。

　　基諾稽核也是內部控制的關鍵步驟，它形成了第二個可以對基諾遊戲及其作業的獨立評估。基諾稽核的複雜程度不同，範圍可以從審查簡單的彩金支付到整個基諾遊戲不等。基諾稽核的範圍主要取決於賭場管理階層的決定。

　　基諾稽核的基本程序包括由稽核人員傳送基諾遊戲區域內所有的基諾內部彩票。彩票通常是分開的，然後再按照遊戲序號和班次分批捆綁，如此一來，如果一個賭場內進行多個基諾遊戲也可識別所有基諾彩票。彩票也依照所屬抄寫員或其來源分門別類。基諾稽核人員重新計算總抄寫金額（下注金額），並扣除總彩金支出。總彩金支出被重新計算以查驗是否有少付或多付彩金的情況發生。彩金支出金額將與遊戲摘要表進行比較，以確認是否存在差異。

　　如果有顯著差異（10到20美元的差異通常就會被認為是顯著），那麼就要針對這種差異的原因進行調查，並將此錯誤性質記錄在基諾稽核報告中。該報告會交給基諾經理，其有責任採取任何需要修正錯誤的行動及方法。金額上的差異有可能同時發生在收入端（抄寫員收取之下注金）和支出端（彩金）。因此，基諾作業的稽核應該包含收入與支出兩端。

　　如果基諾稽核人員被指定的其中一個稽核工作是驗證彩金支付的

詳細過程，那麼就會被要求一個更詳盡的稽核過程。如果需要詳細稽核支付的彩金，那麼就會使用監視錄影以協助驗證開球的正確性，並確保開球和記錄的誠信。適當遵守其他支付程序，例如基諾遊戲球的檢查，並驗證所有文件中的批准簽字，也應該是進行基諾稽核功能的一部分。

其他基諾問題

隨機開球和基諾統計

通常在基諾稽核不執行的一個步驟是某種形式的開獎隨機性統計分析。開球的隨機性是至為重要的，因為遊戲中的任何改變，無論是自然或人為操縱，可能導致不同的結果，而且使得賭場暴露在可能的欺詐情境中。在人工系統中，賭場的顯著風險是開獎時可能某些球號總是被選中或某些球號永遠都沒被開出來過。在電腦化系統中，應進行定期檢查和分析系統使用的隨機數字生成器。

一間賭場可以開發自動蒐集遊戲結果資訊的方法，並利用標準的統計測試來分析結果，例如使用一個卡方檢定統計分析來確定開球的隨機性。如果有問題，管理階層就必須採取適當的行動以修正或改善遊戲中的內部控制程序。

另外，應定期收集和分析其他基諾遊戲的統計數據，以作為作業問題或內部控制缺失的第一指標。例如，應追蹤每個班次、每日、每月和每年至今的收入／支出百分比，以找出遊戲中無端的標準偏差。任何大幅度或不尋常的波動，應進行調查及原因說明和記錄。這些統計評量結果也應保留，供內部稽核人員、監督人員或博奕監管機構進行審查。

基諾遊戲的成本

　　基諾遊戲由於需要非常昂貴的設備和建造成本，因此在財務意義上比較不同。一旦建造完成開始營運，它在營運上有某些最低限度的固定成本。基諾遊戲剛開始需要在基本的遊戲裝備上投資大筆的費用。據估計，這些成本約為100,000至200,000美元，依機器的複雜度而定。除了設備之外，還有與提供基諾遊戲資金相關聯的大筆成本。由於目前內華達州博奕管理局對融資的需求是介於最高遊戲彩金支出的2到4倍之間，融資的需求量可能很容易就達到100,000至200,000美元之間。

　　有鑑於大多數賭場實行24小時三班制，因此基諾遊戲還擁有獨特的作業成本結構。首先，因為通常在賭場至少會有一個基諾遊戲，遊戲必須持續開放。除非在客人少時可以關閉幾個遊戲以節省成本。其次，基諾的特質是玩家在吃喝的同時也可進行，進一步強化了不間斷營運的必要性。第三，基諾遊戲需要一定的最低人員數量來操作。必須有至少一個抄寫員和一名監督人員。在忙錄的時段，工作人員可能會大幅增加。這些因素都歸因於基諾遊戲的高固定成本性質。為了經濟上的利益，基諾作業必須達成兩個目的：

1. 控制初始投資成本。
2. 在持續運作的基諾遊戲中，為了超越損益兩平的基準點，必須維持玩家與遊戲數量。

數字組合彩票的複雜性

　　在基諾遊戲的控管中，有個嚴重的問題是基諾彩票上有多種可能的數字組合。有群組或特殊模式的彩票。這種模式被稱為組合彩票。這些組合彩票相當於在一張基諾彩票上劃記卻可參與多場基諾遊戲。

基諾組合彩票

　　組合彩票為選號組合，以線段或圓圈區隔，包含相同或不同的標號數。然後將這些組合加總在一起，成為單獨的彩票。你可以自行決定要玩幾種玩法。

　　以下是一些最流行的組合彩票範例。本賭場親切的基諾抄寫員將非常樂意回答關於如何玩這些彩票或是其他基諾組合彩票的問題。

費率$1.00

4 Groups of 2

| 1 | 1.00 | 8 |
| 4 | 1.00 | 2s |

Total Price $5.00

4 Groups of 2

1	1.00	8
4	1.00	6s
6	.50	4s
4	.50	2s

Total Price $10.00

任何3種以上組合玩法的彩票每次下注金額為$1.00或50¢。

3 Groups of 3

1	1.00	9
3	1.00	6s
3	.50	3s

Total Price $5.50

3 Groups of 2

| 1 | 1.00 | 6 |
| 3 | 1.00 | 2s |

Total Price $4.00

所有的組合彩票均須經本賭場核准。每場遊戲總彩金上限為$25,000.00。

圖8-10　基諾組合彩票

　　圖8-10顯示了不同的組合彩票。左上角的彩票為四組每二個選號為一組的彩票，加上一組有八個借據選號的彩票：

1. 八個標記視為一張彩票。
2. 每二個標記為一組，每一組視為一張彩票。
3. 共五張每張下注金額1美元的彩票，總成本為5美元。

該組合彩票的吸引力在於感覺上勝率增加了，因為圈選了更多號碼。然而，賠率結構保持不變，最大的吸引力僅僅是心理上的感受。一旦瞭解組合彩票的概念，才可以確實評估獨立的遊戲彩票之損益。

基諾遊戲特許經營權

基諾遊戲作業的另一個考量是當基諾營運的會計及內部監控是由個人而非賭場業主所掌控的時候。在這些情況下，該營運模式被稱為基諾遊戲特許經營權。這種作業方式的獨特之處在於有個參與營運的獨立第三方，然而必須堅守相同的控管以確保基諾遊戲的進行。在支付程序的會計控制、利潤和虧損的確定，以及這些利潤或虧損的最終劃分則存在差異。

當進行基諾遊戲時，特許經營商必須如同賭場般執行同樣的遊戲規則和條款約束。或許會有不當支出給予特許經營商之同夥的特殊考量，而造成對財產的損害。在這種情況下，應遵循特別程序以說明和記錄支出，並應特別注意大額彩金的支付。

第二個考量是遊戲場地業主會計部門能否正確判斷基諾遊戲的盈虧。為了保證適當的利潤分配，這是不可或缺的。一般的利潤分成是根據吃角子老虎機的經營協議，其中40%到60%的營收給營運商，其他則歸場地或物業業主。在一般情況下，位置愈好，分配給賭場的「租金」或利潤百分比就愈大。利潤分成的另一個考量是「誰」提供基諾設備。營運商假若付出大筆資金，那麼他們也必定要獲得較大部分的收益。

一個較微小但重要的一點是，利潤的分成都是以淨利為基礎，亦

即支付所有彩金後的淨利潤。此外，由於各種特許權合約均考慮到稽核或稅務評估之後的變化，因此都會包含利潤分配的調整。此外，與吃角子老虎機一樣，特許權合約中也應分配支付博奕稅及證照稅的明確責任。

自動基諾機

電玩基諾機器的出現對於過去幾年的遊戲產業造成顯著的影響。在很大程度上，這些遊戲是吃角子老虎機的變化機種，具有大型的螢幕顯示傳統的八十顆基諾遊戲球。賭客使用光筆或在觸控螢幕上點選他們想要的號碼，在投入硬幣時和按下按鈕後遊戲即開始。

會計和控管這些機器的基本要素是仿照對於吃角子老虎機的管理，而並非按照一般的基諾遊戲，因為機器的性質相類似。這些機器的彩金比在標準的基諾遊戲小得多。在所有情況下，彩金的支付是由吃角子老虎機的工作人員處理，他們都以處理吃角子老虎機的同樣方式記錄及核准彩金。這些自動基諾機的操作也都是由吃角子老虎機部門進行行政管理上的控制。

第9章

賓果、撲克、競賽與運動簽注

賓果、撲克、競賽和運動簽注業務是賭場整體收入較次要的貢獻者。如**表9-1**中所述，這些遊戲約占全內華達州總收入的3.5%。然而，儘管它們對於年收入的貢獻不大，但它們往往仍是賭場產品線的重要組成，受到眾多老主顧的喜愛。事實上，玩這些遊戲的賭客與傳統的吃角子老虎機或賭桌遊戲的賭客是相當不同的。此外，由於線上撲克遊戲的普及，也增加了賭場撲克遊戲的人氣，以及一般撲克比賽和錦標賽的電視轉播。儘管這些遊戲的活躍程度大幅增加，但他們對賭場營收的貢獻仍相對較小。

賓果

幾乎所有的州均允許賓果遊戲作為慈善用途或根據1988年所制定的IGRA（Indian Gaming Regulatory Act，印第安賭博管理法）之規定，成為部落博奕業務的一部分。IGRA源自於美國卡巴松（Cabazon）部落的高賭金賓果案件，引發加州和美國最高法院在法律判決上的對峙，最終法院判決部落獲勝，也因此產生了IGRA。

賓果原本是一個低投注的遊戲，通常是在教堂大廳地下室和其他兄弟會組織所辦的募款活動。後來的發展讓賓果成為一個以社區為主的活動，通常有更大的獎品或獎金。隨著賓果遊戲愈來愈商業化，因此也出現電子化的發展，使得更多賓果遊戲以更快的速度進行。這也使得賓果遊戲的獲利能力增加，而且也更為普及。

部落賓果遊戲，屬於第二類遊戲，已經成為重要的商業活動。**表9-2**和**圖9-1**說明了自1992年以來全美商業賓果遊戲和部落第二類賓果遊戲的成長。賓果遊戲在部落區很重要，因為它不受國家控制，而且可以有多種選項。這種缺乏控制的結果也導致大量電子設備改良了傳統的紙上賓果遊戲，甚至出現類似吃角子老虎機的電子賓果遊戲設備。

表9-1　內華達州其他博奕遊戲收入來源

	內華達全州	拉斯維加斯大道	拉斯維加斯市中心	雷諾—史帕克
賓果	0.04%	0.03%	0.43%	0.18%
撲克	0.80%	0.86%	0.89%	0.75%
其他	0.62%	0.94%	0.98%	0.47%
賽馬	0.89%	0.91%	0.55%	0.65%
運彩	1.14%	1.03%	0.76%	1.43%
總和	3.49%	3.77%	3.61%	3.48%

表9-2　商業賓果與部落第二類賓果遊戲收益（1992-2001）　（百萬美元）

年度	商業賓果	部落第二類賓果
1992	1050	400
1993	1048	550
1994	1000	570
1995	980	680
1996	970	980
1997	972	1000
1998	1100	1080
1999	1050	1140
2000	1020	1200
2001	1100	1400

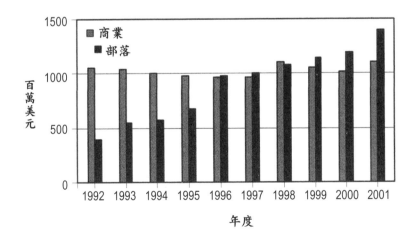

圖 9-1　賓果收益（1992-2001）

較廣泛的電子科技發展包括電子遊戲機台和遙控器，讓玩家在每場遊戲中可以玩數百張的賓果遊戲卡。電子標識系統是遊戲中另一個重要的進步。最後，電子賓果可以提供涵蓋廣泛區域的連線遊戲與更多的獎金。更大獎和累積的頭獎獎金也增加了遊戲受歡迎的程度。

賓果會計與控管

關於賓果遊戲營運的基本會計及內部控制程序可以根據賓果遊戲的主要階段進行分類：

1. 「銷售」賓果卡的控管。
2. 賓果開球的控管。
3. 支付彩金的控管。

賓果在賭場以外是廣泛普及的遊戲。但是作為一個賭場遊戲，它其實僅占非常少的收入，只是為了保證提供賭客全方位的娛樂產品。

在結構和程序的基礎上，賓果遊戲在某些領域類似於基諾，特別是在遊戲中開球與頭獎彩金支付的過程。然而，最大的不同在於賺取收入的過程。

賓果卡控管

值得關注的第一個領域是在遊戲中發放的賓果卡，以及從賭客處賺取收入的控管。賓果卡的庫存控管是很重要的，以確保遊戲的結果對於賭客公平，而對於賭場也有利可圖。

賓果遊戲的營運必須要有一個穩固的庫存控制功能。在初始階段，賓果卡或紙張庫存只能被授權向獲得批准的供應商購買，並且要有嚴格的訂購控管。紙張樣式必須是由博奕管理委員會認可（如果需要）的供應商提供，而且商譽良好、做工精細，同時也必須要有數值控制，和高品質的印刷。經批准的樣式也必須有適當的格式，為了控

管目的預先製作的編號,並有適當的賭場標誌標識。在訂貨時,賭場還必須指定以包裝出售的賓果卡的外觀與格式。

　　一旦下了訂單,必須有收貨的第二級控制和遊戲卡庫存的安全保存。卡片必須簽收、檢查、登記造冊,並送到賓果卡的儲存區域。在賓果遊戲準備要進行的時候,賓果卡會由中央庫房登記取出,並運送到賓果遊戲廳,再分配給不同的收銀員負責「賣出」或「出租」給賓果玩家。

　　如果賭場是經營以電子設備為主的賓果遊戲,而不是提供紙卡出售給客戶,那麼卡片是由一台中央電腦伺服器下載到終端設備。中央電腦伺服器程式必須加以控管和保護,以防止不必要的更動或錯誤。

賓果收入控制

　　通常,賭場透過出售或出租賓果卡(無論是紙本或電子版)給客戶參與賓果遊戲以賺取收入。如果是在非賭場區所進行的賓果遊戲則是除了收取使用賓果卡的費用之外,有時還會收取額外的入場費。

　　主要營收產生過程是透過在賭場內穿梭在賓果遊戲區的工作人員在下一場賓果遊戲開始前對玩家收取賓果卡的費用。在某些賓果遊戲的作業中,賓果卡的發行是在類似中央出納的位置,以便對賓果卡進行控管。

　　所發行的賓果卡都有適當的賭場識別以及序號和其他標記,以防假冒。當顧客或玩家進入賓果區時,他們可向販售員購買一張遊戲卡或以固定費用購買一套卡片。之後販售員會計算收入金額,並和已發行的卡片數量交叉比對是否相符。重要的是,賓果卡的銷售數據要能提供有用的當日訊息,遊戲班表,不同場次賓果遊戲狀況,以及玩家購買賓果卡的總金額。

　　在第一場賓果遊戲之後,接下來的遊戲費用通常是由場內工作人員從已填好遊戲號碼的玩家手中收取賓果卡或是直接由玩家手中收取費用。通常有某種形式的驗證連接到賓果遊戲板,以確保所有玩家有一個驗證標籤或標記,表示他或她已經支付了目前正在進行的遊戲費

用。每個賓果服務員必須負責計算玩家重複投注的簽注收據以及玩家
之間遊戲卡的交易。此外,中央銷售處則是在備用銀行系統下作業。

其他針對賓果遊戲收入的控管包括監管人員計算參與遊戲人數,
並與遊戲區的工作人員從玩家處收取之收入做核對。此外,必須遵循
標準作業程序以確保不會發生違規行為,而且遊戲區的工作人員不會
將遊戲卡設為無效卡,將賭場資金轉移出去。

每場遊戲結束後,每個遊戲區的工作人員會被要求結帳。在這種
情況下,驗票存根會被計算,銷售數量會乘上費用以確定該收取的賓
果遊戲收入。賓果區的服務員或遊戲區工作人員會負責計算賓果遊戲
收入,賓果售票亭所收取的遊戲金額也會一併計算。這些金額會被轉
移到賭場出納處以計算支付賓果獎金之後所剩餘之賓果遊戲淨收入。

賓果開球控管

第三個關鍵控管過程涉及到賓果的開球程序。基本程序是隨機在
七十五顆球中選出一顆,每個球再按照號碼和順序放入五組球號中的
一組,直到確定涵蓋一個特定的圖案,或當指定的最少球數被選出來
之後產生贏家為止。

賓果遊戲的賠率結構是這樣的:當球數接近50時,開出二十四個
號碼(二十五個號碼減掉中心免費遊戲號碼區)的賓果卡賠率是非常
小的。當五十個號碼被選出來之後,賠率也跟著急劇下降。為了彌補
這一點,如果在開出五十顆球之前就產生賓果贏家的獎金是很高的,
相反的,如果在抽出比五十顆球還多的號碼球才有賓果贏家時獎金就
很少了。大多數賭場遊戲均訂有最低保證獎金,即使開出球數的數量
是非常高的。賠率結構可以只要求連成其中一線,或抽中賓果卡上的
四個角落號碼或其他圖案的賓果中獎號碼。

實際開球的方式基本上幾乎與基諾遊戲相同。任何抽出的單一球
號必要時可以被記錄為一個正規遊戲或大彩金遊戲的球號。球被放置
在一個籠子或鼓風機中進行攪動,然後每次選出一顆球號。有各種類
型的裝置被用來保存已選出的球。一般情況下,它們都具有確保該球

可以分類到B、I、N、G、O共五組球號中（B之下為1-15, I之下為16-30, N為31到45, G為46-60, O為61-75）。另外，必須有一些方法來標示已抽出的球。通常這是透過點亮一個大告示板，每抽出一顆球的時候它就會在板上被點亮以顯示完成抽球。通常賭場會宣布開球的號碼並將其輸入到電腦系統中，然後點亮顯示板和記錄號碼。一些賓果遊戲使用閉路電視及監視器畫面來顯示抽出的球號或開球畫面。同樣的，也有手動系統，或使用一些電腦設備的混合系統，以及全電腦化的賓果遊戲系統。

開球過程的誠信是很重要的，有幾種替代性的控制方法已被使用。最簡單的是有一個觀察員，以確保所抽出的球都正確無誤，並且被正確地公布、亮起正確的數字。還應該有開球過程的攝影監控。各種電腦化系統自動記錄、顯示並公布開獎結果。有些賓果遊戲系統是將球密封於鼓風機或選球機內，然後拍攝開球的結果，而不需將球從籠內取出。

一旦開球完成，並宣布賓果遊戲的獲勝者，開始要進入第二階段的開球控制程序，這部分是要決定彩金的金額。有一些賓果遊戲廳將中獎的賓果卡展示給其他玩家看，而工作人員則是會以口頭讀取中獎號碼與開出的球號進行比對。當賓果球號被核可和驗證過後，賓果球又會被放回到鼓風機或籠子內，而電腦開球系統則會被重新設定。

彩金決定和控制

彩金決定的第一步是由樓面工作人員將中獎的遊戲卡號碼唸出來，並將其回報給開球或叫號工作人員以進行確認中獎遊戲卡正確與否。該賓果卡或遊戲卡也應該由遊戲區工作人員進行仔細檢查，以確保它是一個有效的遊戲卡，而且序號和其他識別標記都正確，玩家也已經支付該場遊戲。應特別注意確保該卡的數字並沒有以任何方式被更改。此外，遊戲卡上的序號必須在電腦系統上進行驗證並與原始出售的遊戲卡上的記錄進行交叉比對。

彩金決定的下一步就是賓果遊戲球的檢查，如果彩金超過一定金額時，這可能是必要的步驟。須查驗確有七十五顆球在鼓風機裡，並且沒有重複、損壞、遺失或其他不當的球。

此時贏家的彩金應該已經處理完成。在一般情況下，應使用一組類似基諾遊戲系統的程序。小金額的彩金只需要少數的批准文件，包括時間、日期，並在支付中獎彩票時的授權簽名。如果是較高額的彩金，可能需要主管或高層管理人員批准。此外，與基諾遊戲一樣，如果獎金超過1,200美元，就必須強制填寫呈交國稅局的相關資料（W-2G表格）。

其他賓果控制

除了上述的控制，也應該要有一些其他一般性的賓果遊戲控制措施。首先是嚴格控制人員進出賓果卡庫存、銷售亭、開球機和監督員室。除了進出控制，還應該要有關於賓果遊戲班次、日、月和年度最新財務收益的統計數據匯報。只要使用電腦系統或其他自動開球系統，那麼開出球號的隨機號碼生成器的有效性和準確性應定期進行測試和驗證。

最後，如果給予現金以外的獎品，無論是普通彩金或是額外大彩金，都應該要有良好的商（獎）品庫存控制。另外，獎品的價值若達到大額交易的標準，應按規定取得監督主管的批准，並在某些情況下，例如獎金價值超過600美元時就必須要填寫國稅局1099表格。

賓果營收會計

在每班次結束後，賓果區的樓面服務人員以及主要監督員應該把他們收取的遊戲金額上繳。樓面服務人員要結算並負責將銷售的所有賓果卡的金額與繳回金庫的金額做核對。此外，任何有關彩金支付的文件須能說明計算的總金額。這些淨繳入金額構成了賓果遊戲收入的最大部分。

與其他遊戲一樣，如果有賭客贏得大額彩金就必須填妥核對一張特定的收據給賓果遊戲部門。在這種情況下，填妥收據的過程與其他遊戲類似，收據一式二份，副本由賭場主要出納櫃檯保管，正本則由賓果主管管理人員在班次結束時交給賭場金庫。然後在賓果遊戲的實收金額中會扣掉這份收據所顯示的金額，以確定這個班次和全日賓果遊戲營運的贏注金額。

賓果型遊戲機

部落賭場最新發明的機器則是外觀及基本操作都類似吃角子老虎機的賓果遊戲機。然而，不像是單一獨立的吃角子老虎機，他們是從吃角子老虎機產生主題變化的賓果遊戲機。這類型機器通常被稱為第二類吃角子老虎機。

這種機型的操作玩法通常是小面額的賭注（5美分至1美元），機器從中央電腦伺服器抽出類似賓果遊戲的球號。中央伺服器則完全與單一獨立賓果遊戲的運作模式一致。為了能讓遊戲快速進行以及給予玩家最大的潛在報酬率，這些賓果機通常會透過電腦與其他賭場同類型的機器連線。實際上，這些機器正在由中央電腦伺服器集中處理決定結果，創造一個大區域性（甚至全國性）而且可以重複的賓果遊戲。

這符合法令規範所定義的第二類博奕遊戲。就管理目的而言，它使那些不能再繼續擴充吃角子老虎遊戲機的賭場得以提供更多「類吃角子老虎機」的遊戲。**圖9-2**是一種第二類賓果型遊戲設備。

從2005年至2007年，美國印第安人博奕委員會著手界定何謂第二類遊戲機的重大項目。這些定義一旦確定，無疑會導致這些遊戲更進一步的改變。

圖9-2 賓果(第二類)遊戲機

撲克牌與牌桌遊戲間的會計

　　賭場牌桌遊戲間包括撲克牌和其他衍生出來的紙牌遊戲。賭場在這些遊戲所扮演的角色是獨一無二的。賭場只提供硬體設施,但並不提供活躍的玩家,同時協助發牌員處理紙牌和進行遊戲。傳統的牌桌遊戲間平面圖如圖9-3所示。各種牌桌遊戲間在賭場裡受歡迎程度各不

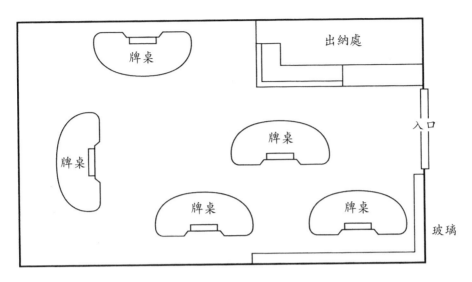

圖9-3　牌桌遊戲間平面圖

相同。在一間較大型的賭場裡，通常會設立牌桌遊戲間，它們所產生的收入占整體賭場收入的1%-3%之間。在美國其他地區常可見到牌桌遊戲間，通常在各州或地區法令規定中是合法的。南加州賭場的牌桌遊戲比內華達州賭場（拉斯維加斯大道的賭場除外）多，在沒有其他賭場遊戲或設備，如吃角子老虎機的情形下，產生顯著的博奕收益。同時透過電視節目和名人撲克錦標賽，也增加了撲克遊戲的人氣。最後，撲克遊戲在不同地區的部落賭場（在很大程度上迎合當地市場），也促進了撲克遊戲的普及化。

撲克營收會計

　　賭場撲克遊戲的收益是從每手牌的抽佣比例而得。這就是所謂的佣金（rake-off）。賭場其他收入可包括固定佣金率或收取玩家在賭桌上所花時間的租金率。佣金的金額一般被限制為收取每手牌一定金額或總賭金的一小部分，通常是取其較低者。此外，在遊戲中，發

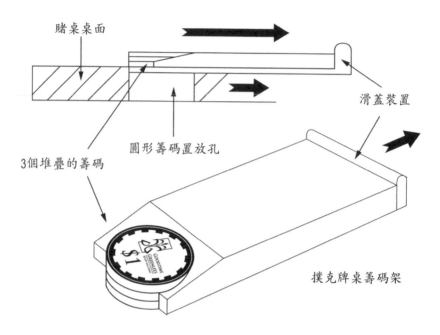

賭桌桌面

滑蓋裝置

圓形籌碼置放孔

3個堆疊的籌碼

撲克牌桌籌碼架

圖9-4　撲克牌桌籌碼架

　　牌員可能會有一個賭桌庫存僅用來執行玩家的出納功能。發牌員（和賭場）並不與玩家對賭或對奕。在其他情況下，賭桌可能沒有籌碼庫存，玩家的所有交易將完全依賴撲克出納。玩家只與其他玩家對賭。

　　一般來說，佣金百分比或時間租金會清楚明顯地張貼在遊戲區。如果賭場的收入來源和方法是來自佣金，那麼佣金最低、最高或百分比的金額規定都會張貼在遊戲區。

　　當玩家下好賭注之後，發牌員有責任確定彩池總賭金所該抽取的佣金金額。佣金是使用堆疊方式（見圖9-4）放置到錢箱。佣金的金額通常被放置在賭桌一旁，直到這手牌局結束而且彩池賭金已被贏取。這是為了對玩家保證所有牌局佣金不會被過度收取並展現賭場的誠信。當牌局結束之後佣金才會被存入到賭桌錢箱之內。

會計與內部控制

在撲克遊戲的過程中，有幾個關鍵的會計控制重點。這些控制的確切操作取決於撲克遊戲的發牌員是否有責任將賭金或現金兌換成籌碼。為了達到更好的內部控制，愈來愈多的賭場限制貨幣兌換硬幣以確保出納處的作業井然有序，如圖9-3所示。如果賭場遵循賭桌上不交換貨幣的政策，那麼發牌員僅會使用賭桌籌碼架庫存做限定用途，例如大小面額籌碼的兌換和其他小額交易。賭桌籌碼架庫存金額不高，約500至1,000美元，主要是定額備用金餘額。在一些賭場，撲克賭桌籌碼架庫存已被淘汰。在這種類型的系統中，通常只有佣金籌碼被存放在錢箱中，因為現金在撲克出納處已被兌換為遊戲籌碼。

如果賭場撲克發牌員執行完全的出納功能，包括將現金兌換成籌碼，則該賭桌籌碼架可能是一個浮動的金額，而賭桌籌碼架的清點是確定收入過程不可或缺的一個部分，就像在21點賭桌一樣。一般情況下，賭桌收銀員的功能與其他桌上遊戲完全一樣。現金被放置在賭桌錢箱中，並在賭場整體清算過程中形成賭桌營收計算的部分。然而，撲克遊戲的營收應該是更直接的計算，因為賭桌籌碼架庫存變化量應反映在錢箱的現金上。

除了發牌員的出納業務之外，通常在遊戲間也設有出納小攤位。這些出納員執行多種功能。他們負責在賭桌上填補遊戲進行時的營運庫存，另外也負責收回發牌員從遊戲出納處拿到賭桌的籌碼庫存，並為賭客現金兌換為籌碼。出納人員也執行一些簡單的行政雜務，如遊戲間的記帳和在牌桌遊戲間的經理指示下提供賭客免費飲料。在一些賭場，撲克出納員也可能負責一些信貸交易。

如果發牌員需要額外的籌碼作為賭桌庫存，他或她就會向一名監督員表示其需求。通常，發牌員會把需要的籌碼數量借據放置在賭桌上。保全人員會去牌桌遊戲間的出納處，出納處會準備好一種傳統的一式三份表單。正本與副本表單會由出納處送到賭桌，發牌員與監管

人員會在表單上簽名。然後這張籌碼填補表單會被存放到賭桌錢箱之中。當補充籌碼放置在賭桌上，且發牌員也簽名之後，借據就會被取走。籌碼填補表單的副本會回到出納處且記錄為該賭桌的籌碼填補，並持有直到該班次結束為止。

在每班次結束時，賭桌籌碼架會從牌桌上被取走並歸還至出納處。該牌桌出納將會記錄班次開始與結束時的籌碼庫存。然後出納的收銀員會將所有文件連同籌碼填補單副本和賭桌籌碼庫存移轉到主要的賭場出納，而此主要出納會在正確的時機將這些重要文件與會計室清算核對。

牌桌遊戲出納主要的責任是確保備用金餘額的平衡。這些平衡的備用金包括所有已繳出的籌碼、硬幣以及現金庫存。在撲克遊戲中基本上是遵循標準的錢箱管理與計算過程。對於錢箱的安全和監控程序以及錢箱金額的計算方式都與其他桌上遊戲一樣。

牌桌遊戲的整體營運與其他賭場遊戲非常相似。會計流程大同小異，只有營收過程是不同的。賭場賺取的是一個回扣或佣金，而不是參與遊戲的輸贏。

牌桌上可能有第二錢箱用來存放特別的金額，例如「爆冷門」大獎。如果使用到這筆第二彩金，必須對於最終的彩金金額有適當的累計金額記錄，以及對其控制和計算。

競賽與運動簽注的會計

本節討論在一間賭場或在一個獨立的博奕場所中應遵循的競賽和運動簽注基本會計程序。

賠率

　　為了舉辦競賽和運動簽注，必須公告賠率。賠率是由在各個體育領域的專業人士來決定。賠率制定者一般是獨立的專家，通常在運動或賽馬界，而這些專業人士也因提供此類訊息收取一定費用。提供此類訊息通常需要證照許可，並收取適當的費用。較大的競賽和運動簽注可以採用本身制定的賠率。

　　賽馬賠率直接來自於賽馬場彩池彩金投注的結果。某些賽事清楚明訂他們支付的賽馬場賠率，這可能與張貼在賭場的賠率略有不同。一般情況下，賭場的賠率稍微比賽馬場賠率略低。

　　基本賠率被稱為當前賠率（the line）。當前賠率可以隨時進行調整以平衡投注行為。此外，賭場可能也會在比賽中兩面下注，以平衡自己的風險。競賽和運動簽注的基本概念是，簽注金與獎金應該是平衡的，而賭場的收益則是來自於真正的彩金再分配和按照公告賭場賠率之間的差額獲取盈利。此外，一些賭場會在某些特定類型的投注上收取佣金。在一般情況下，從未有任何一個賭場的賠率與當前賠率有太多偏差。就算有，各賭場之間的差異也很小。

投注程序

　　一旦賠率已經確定，即可開始接受任一賽事的賭注。不僅必須記錄每筆下注，而且每場賽事的賭注金額必須嚴格控制和記錄。

　　投注金額由抄寫員收取。每位抄寫員會坐在類似於出納櫃檯的地方。顧客做出了下注的選擇，並付錢給抄寫員。在人工系統中，抄寫員再填寫一式三份的表格，該表格顯示投注性質、投注金額，其他詳細訊息如贏注金額、下注標的或其他重要訊息。接著出票機印出彩票，正本由賽事單位保留，第一張副本給客戶，而第二張副本則留在機器內，並且有鎖和鑰匙。第三張副本是一張有流水編號的表單，只

能由會計部門人員取出。

　　該票正本存放在賽事單位作為交易的證據。彩票由主管人員定期收集並根據該特定賽事分類和存檔。這種排序也包括主管人員將特定賽事的投注金額製作成表格，在必要時對當前賠率或賭場避險賭注可能的調整。

　　在一個更常見的電腦化競賽和運動賽事簽注中，與上述相同的功能是由電腦系統執行。有流水編號的副本會被保存為交易日誌或在電腦系統中歸檔。賭客會拿到由電腦產生的下注彩票，內部彩票則會被記錄在電腦系統中，通常不再另外印出紙本的副本。

運彩獎金

　　一旦賽事結束，就能決定下注的贏家。在人工系統中，主管會將此賽事的彩票由檔案中分類出來。中獎彩票會與賭輸的彩票分離開來並且註明金額，讓收銀員一目瞭然，知道要付多少錢給贏家。在電腦化系統中，程式會總結中獎彩票，並產生一份得獎者報表給賭場管理階層。

　　當投注者拿著手中的彩票副本到中央競賽和運動賽事出納處領取獎金時，通常必須去一個特定的出納櫃檯。當賭客出示中獎彩票時，出納人員會核對賭客彩票副本與正本。電腦系統會查驗副本，將票號輸入電腦，然後由系統產生支付核准。如果所有項目比對正確，即可支付彩金。這是運動賽事簽注及獎金支付的主要控制點。有時候賭客會在賽事結束很久以後才會拿出彩票來兌換彩金。各種賭場關於獎金支付的政策都不相同。這些獎金支付規則應張貼在競賽和運動簽注區顯著位置。一般來說，如果一間賭場開放一段時間兌換彩金，那麼賭場會持有未兌現彩金並依固定程序將其歸檔。此外，如果彩金保留一段相當長的時期未被兌領，那麼必須有一些行政程序批准這些超出合理時間的彩金。

現金處理與控制

　　如果有許多競賽和運動投注抄寫員，卻只有一名彩金支付出納員的話，往往需要準備額外現金支付給贏家。如果賽事投注出納員需要填補彩金，可以用幾種方式完成。最直接的方法是從賭場中央出納提供所需要補足的金額。在這種情況下，要先準備好填補申請單，然後採用填補彩金的標準程序。所有相關人員的簽名和出納人員所保留的填補金額票據將作為提供額外資金的證據。中央出納櫃檯會將填補金額票據回沖至金庫以進行計算，進而決定當日或該場賽事的總彩金。

　　第二種填補賽事投注站彩金的方式是由整體投注彩金內轉移所需資金，從抄寫員的錢箱轉至出納的錢箱。在這種情況下，轉帳單是由賽事投注主管與抄寫員、出納及主管人員共同簽名完成所有轉移程序。一張副本由抄寫員保管以證明轉入金額，其他彩金則保留在出納處。該副本由主管保留，並送交會計部門。由於缺乏其他部門的參與和接應，這種類型的交易，在賽事投注中稱為交叉填補（cross fills），通常會被主管機關禁止或者至少並不鼓勵。

營收會計

　　在每場賽事結束後，各個競賽和運動簽注抄寫員會計算彩金，並上繳到賭場的中央出納。彩金支付的出納也完成了同樣的程序。上繳的金額由出納根據所有的填補彩金進行調整，並計算上繳的淨額。

　　當天的賽事活動中，投注站會上繳幾種類型的文件給會計部門。首先是當天抄寫員收取的投注資金總額，它分為已比賽完的賽事投注金額以及未來將進行的賽事投注金額。投注資金總收取額因此由兩部分組成：已賺取的收入及延遲收入。對未來賽事的投注轉出至延遲類別和轉入至賽事當天的收入。會計部門將以當天總收入與抄寫員上繳的金額對帳，以確定會計的準確性。

　　彩金支付交易金會被總結為出納轉入金額。此時，會計經由比對正本投注文件兩份對應的資料副本的細節，以驗證所有的彩金支付是正確的。投注資料與文件將進行分類，並按照各賽事將賭金各自分門別類。

　　如果彩金支付交易是之前無人領取的彩金，那麼這兩張副本會裝訂在一起，並送往會計部門。會計部門將檢查電腦記錄中投注者的彩票副本，以核實彩金的正確性。

　　賽事活動的摘要會被保存為詳細的記錄，特別是各延遲項目。有三個項目會每天進行詳細的追蹤，包括延遲兌領彩金總額、未來賽事總投注金額，還有已投注在當日賽事的總金額。如果考慮到未來的利益和責任，這是可以使當日總彩金與實際收益相關聯的唯一途徑。

　　電腦化的競賽和運動投注現在已非常普遍，一般來說能讓管理階層更有效地控制投注交易，也能更精確地控制出納的活動，並大大簡化未來賽事的會計控制。

第 *10* 章

中央出納

中央出納可謂賭場現金流及其自身營運中心的神經中樞，將出納視為營運的中心點也營造出賭場整體營運為其所掌控的一種氛圍。倘若對於出納櫃檯的管控能力強的話，那麼管控賭場整體營運的能力基本上也不會太差。

出納櫃檯及其相關的非公開貯藏室與工作地點被統稱為保險庫、主要帳房與金庫。出納櫃檯是賭場中經常被提及的地點，通常位於賭場中央的重要位置，在這個地點的主要營運職責包含了中央出納、保險庫（主要帳房）的運作以及計數流程與所得申報的整合，若以最簡單的概念來解釋，出納櫃檯的前端便稱作出納窗口、後端便稱作保險庫，而保險庫後面的長期儲藏地點或許可稱為主要帳房。

區別：出納、保險庫與金庫

出納的功能通常是指出納作業，而進行這些出納作業的實際位置是在出納櫃檯，可能會有一個或多個出納櫃檯遍布賭場各處，也可能會有負責處理賭桌籌碼填補與信貸投注、負責取得員工銀行上繳資金、負責兌現老虎機彩票以及負責傳統出納公開作業的專門出納人員。

另一方面，保險庫或是主要帳房通常是指與出納櫃檯分隔開來的另一個場所，它是一處受到高度管制的區域，一般民眾禁止進入，只有賭場的特定員工才可獲准進入。

在一間小型的賭場，可能只有一個出納櫃檯附加一個保險庫的組合。而在較大型的賭場，可能會有許多出納人員以及超過一間以上的保險庫，各自負責其不同的功能。舉例來說，可能會有一間專門儲藏硬幣的硬幣保險庫、一間籌碼保險庫、位於保險庫內負責硬幣和／或紙鈔計數的記帳區、一個保險庫工作區以及一個長期貯藏或是備用的保險庫區。圖10-1說明了典型中央出納作業的平面示意圖。

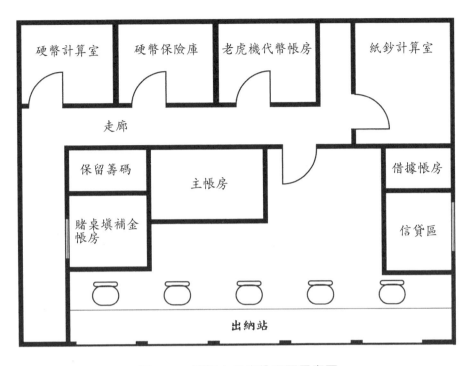

圖10-1　賭場中央出納平面示意圖

可能會有愈來愈多老虎機櫃檯或是老虎機的兌幣亭出現在賭場各處，負責輔助性質的出納作業，這些櫃檯與機器可以存放現金，但應該比照一般出納及保險庫的方式來監管。

出納組織架構

中央出納的員工配置及組織取決於兩套完全不同的技術與人員。首先，經常有機會與顧客互動的公共出納人員，不但必須對出納技巧熟稔，亦即對其手上的資金能夠維持全面控管的狀態，同時在與公眾應對時，也必須令人感到愉悅，有時候會很難找到同時擁有這些能力的人。

通常還會有第二個職位——保險庫出納人員——這個職位較側重於詳細的會計與流程控制,與公眾互動的責任較小,但是與其他賭場員工互動仍然是保險庫出納人員不可或缺的任務。

出納人員通常屬於整個賭場組織架構裡一般會計部門的一部分,這能確保在職責分派至兩個不同部門之後,仍具有強大的控管能力。

配置平面圖

對於賭場的新手或是只會在公共區域接觸賭場作業的顧客而言,出納的功能似乎僅限於賭場內部,就好比是銀行櫃員或出納人員。然而,在現實生活中,中央出納的任務則重要許多,透過對中央出納設備平面圖的充分瞭解,我們能夠清楚理解這個複雜的角色。

在大部分的情況下,出納部門的公共服務作業會在民眾能夠最容易且最快到達的地點進行。因此,類似支票兌現、信貸以及賭場籌碼的購買或贖回這些服務,在一個或多個極方便的地點便可完成,這些地點不但協助提供服務給顧客,同時也鼓勵顧客盡快也盡可能輕易地開始投注遊戲,一個方便的出納地點離賭場入口很近,離老虎機與賭桌遊戲區也很近。

隨著在某些轄區票進票出技術的引進,以及只採用出票機技術的現象產生,方便的彩票兌現地點同樣也有存在的必要。這些地點通常會靠近主要老虎機區,在該處可能會設置老虎機亭、輔助出納人員或甚至是自動兌現機或是自助服務系統。

為因應顧客的方便性而使出納設置地點更為多樣化的結果,使得在現金從中央貯藏點被移至各個偏遠出納地點的階段,也發生了愈來愈多與現金實際管控及會計管控有關的問題。在巔峰時間,如何監管穿越賭場運送的現金將會是一個特別的安全性問題。

在較小型的賭場,出納地點完全集中在中心位置,備用或貯藏地

點則位於附近或是直接與出納櫃檯相連接。在較大型的賭場,則可能
會有超過一間以上的大型出納站,而出納的細部作業與保險庫作業可
能會聚集在同一區。請注意在**圖10-1**,公共出納站位於中央出納區的
前方,右邊則是辦公室,會有某位特定的出納人員專門負責處理信貸
工具(或是借據)的交易,包括核發與還款業務,而在左邊同樣也有
一位專門的出納人員負責處理籌碼填充與信貸投注的業務。由於這些
交易通常都發生在出納人員與賭桌遊戲之間,而非一般大眾,因此填
補/信貸的出納人員通常不會位於一般民眾的視線範圍內,但是卻會
位於方便到達保全指揮中心的地方,那是負責搬運填補與借貸籌碼至
賭桌的保全人員的所在地。而在這些其他的特別出納區的附近,可能
也會設置一處專門處理員工上繳庫存的出納區,在各個吧台、餐廳及
賭場其他營利部門打烊之後,員工庫存會被繳交至此處。

　　另一個重要的區域位在出納區後方,稱為保險庫及計算室,某些
賭場針對老虎機的硬幣與紙鈔會設置不同的計算室。隨著附加在老虎
機內的紙鈔機或是紙鈔辨識機的增加,硬幣計算室以及紙鈔計算室的
區分已變得不再那麼重要,**圖10-2**顯示計算室的平面示意圖,與計算

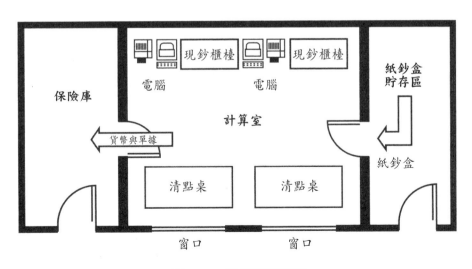

圖10-2　計算室平面圖

區緊鄰的是安檢櫃檯及紙鈔接收器紙鈔盒的貯存區,這些盒子會一直保留在這個區域,直到它們要被計算為止。這個區域過去曾經也是存放老虎機的紙鈔接收器紙鈔盒以及賭桌錢箱的地方。

為了在冗長且費力的計數過程中節省步驟,計算室這個空間通常很精簡,而且一般都會包含一台精密、高速且自動化的點鈔機,為了減緩持有巨額硬幣及紙鈔的壓力,計算室通常會位在緊鄰保險庫區的地點。保險庫區通常包括預備籌碼的存放室,並且可能還會有一間獨立的硬幣保險庫。保險庫區同時也包含作為查核收入之用的辦公區,以及也可能作為其他品項的安全貯存室。在某些小型的賭場,它是存放未使用過的紙牌或骰子的好地方。

最後一個與出納活動地點相關的問題是不同型態的公共出納站的使用。雖然出納站在1990年代有愈來愈開放的趨勢,但許多入侵賭場出納站的搶案使得公共出納區被迫重新設計成較傳統的出納人員櫃檯,這些櫃檯都裝設了欄杆、塑膠擋板或是其他設備,以防止民眾輕易地便接近出納檯並進入這些機密區域。在某些州,博奕管理規定已要求一定要裝設欄杆或是其他設備以防止民眾進入出納區內。

中央出納作業

中央出納具備許多功能,在保險庫、出納櫃檯以及計算室之間的整體記帳流程如圖10-3所示。這些作業流程大致可區分成4個公共、2個半公共的出納活動。

公共出納

第一項作業可稱為傳統出納作業,它包括將大面額現金兌換成較小面額現金,或是將紙鈔兌換為硬幣或籌碼的公共服務。

第二項作業包含為顧客兌現各種支票,這項服務可能會受限於一

些法律或程序上的規定。舉例來說，某些賭場將旅行支票的兌現視為是一張私人支票的兌現，而其他賭場在針對薪資支票的兌現時，則有不同的流程，並且在私人支票的部分，還有另外第三種的兌現流程。薪資支票與旅行支票的兌現通常是簡單且直接了當的，賭場可能會也可能不會去調查這張支票是否在「熱門名單」上，或是有其他的不法記錄。這類型支票的兌現具有相當低的風險；假使公司的薪資支票是由當地著名的商圈所開立，那麼這張支票很有可能會毫無困難地由賭場直接來兌現。由於私人支票的兌現可能會牽涉到賭場所承擔的額外商業風險，因此在兌現之前會進行其他的程序來查證這張私人支票，

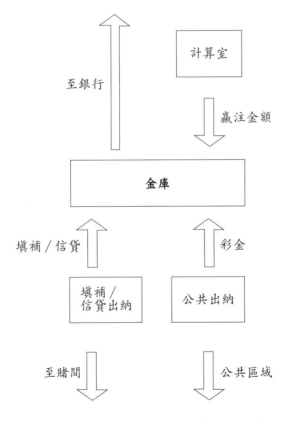

圖10-3 保險庫、出納與計算室之會計流

這些程序在討論信貸會計的章節裡，將會有更詳細的說明。

出納第三項新增的任務則是兌現老虎機的彩票，依據該區的交易量，可能會設置不同的老虎機清償出納站，這些站通常會有專門的設備來讀取這些彩票，包括條碼機或是其他的高速讀票機。最後，這些站通常會利用電子方式連結至老虎機的中央控制系統，以確保所有彩票支出的正當性。

第四項傳統的出納功能，則是將其視為是為了賭場營運或是為了顧客消費退款，而需支付各種不同款項的據點。

填補／信貸出納

櫃檯出納人員所承辦的第一項非公共的出納任務，是為賭桌籌碼退款的各種交易過程，他們利用這些籌碼來管理其博奕業務，賭桌籌碼的填補（將籌碼移轉至賭桌）及賭桌的信貸（將籌碼移轉至金庫）都經手賭場出納人員。在小型的賭場，這些交易由單獨一個出納地點來處理，並且被視為是整體出納職務裡的一部分。但是在較大型的賭場，由於遊戲數目較多，因此會個別設置一個賭桌填補／信貸出納區。這個區域專為賭桌交易而設，在賭桌出納區，應當沒有硬幣或紙鈔，而只有籌碼及代幣的出現，這同時也簡化了出納人員的記帳與控管作業。

信貸出納

出納人員的最後一項職務是賭場授信。這個過程通常是由出納人員負責處理，同樣地，也屬於一般出納職務的一部分。出納櫃檯的授信責任是很重大的，信貸的核准通常是由賭場裡的資深主管來授予，而出納人員的角色只是應信貸經理的要求核發正確的籌碼或是處理其他的信貸文件。

依據其他出納交易的數量以及授信政策的性質，可能會個別存在一位負責處理下列事項的授信出納人員：

1. 新信貸額度及籌碼的核發。
2. 籌碼或其他已核發之信貸工具的贖回。

同樣地，假使賭場裡的信貸投注是賭場運作很重要的部分，同時也是賭場行銷的一部分，那麼授信過程可能會集中在一個決定所有信貸結果的區域進行，前述地點所經手的出納作業僅止於依照個人尚未使用但已獲得許可的信用額度來核發籌碼或代幣，在這樣的情況下，出納程序變得與先前描述的公共出納或是支票兌現的程序極為相似。

出納權責與義務

出納作業的主要權責是建立在一個如同由帳目所組成的樹狀結構上，每一項指定給出納的帳目金額都必須收支平衡並接受必要的管控，如圖10-4所示。整體而言，出納的一般現金收支帳戶分為兩個部分，分別是現金貨幣以及籌碼與代幣。對外界而言，只有貨幣數量具有意義，但是對於賭場內部的控制而言，每一層級的出納單位所負責的現金數量，包含了指派給每一位出納人員的貨幣，再加上籌碼以及代幣。

接下來，主要保險庫或是主要帳戶的權責會被細分成幾個不同的組成帳戶，包括填補／信貸帳戶裡的籌碼與代幣；主要出納帳戶裡的貨幣、籌碼與代幣數量，以及在各個酒吧、餐廳、禮品店以及其他員工帳戶裡的貨幣總額。

在有設置輔助出納站的情況下，接下來這些都必須被視為是主要出納的輔助部分，它們可能包含一位老虎機彩票兌現出納人員、一間在賭場另一邊的衛星銀行、一位紙牌出納人員，而且也必須把賭桌籌碼架上的庫存或填補數量考量進去。

出納責任分別反映在每一位出納人員的抽屜或是工作零用金上，

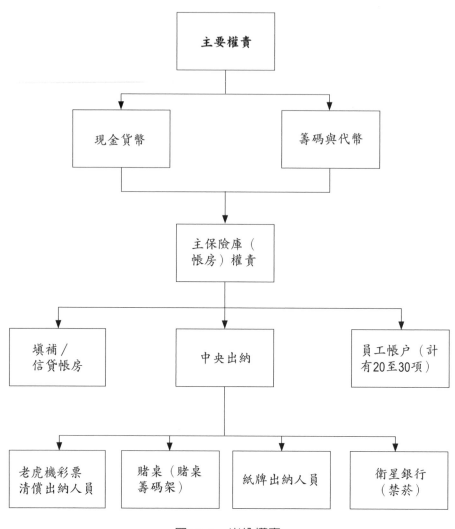

圖10-4　出納權責

同時也反映在指定給出納站的資金總額上，出納權責通常開始於第一
次在出納櫃檯設立一個備用金餘額帳戶的時候，這筆結餘由出納人員
負責，它被視為是賭場總資金的一部分，為了管控方便，出納人員的
貨幣資金數量向來還包含了該出納人員一併負責的籌碼及代幣數量。

出納所得會計

　　所有出納人員的另一項職責是所得的結帳作業。這項作業對所有的賭場而言都很重要，但是在出納人員必須處理許多不同工作的小型賭場內，更是愈發關鍵。一般來說，出納人員（或是填補／信貸出納人員）透過填補／信貸的動作，給予現金或是從賭桌遊戲區拿回現金。這些核發（填補）及清償（信貸）的金額必須回歸至保險庫或是計算室結清，如此一來，這些交易才能在賭場營運以及個別遊戲項目的盈虧計算過程中被考量進去。通常，在輪班結束後，當出納人員將淨交易總額移轉或「回售」給計算室時，總會有一大筆必須在出納櫃檯結算的收入金額。

　　在進行老虎機清償作業時，也會存在一個類似的問題。為了能夠正確計算老虎機的盈虧，這些清償的彩票必須被結清或是被賣回給保險庫。為了賭桌與老虎機的獎金支付（無論是彩票或是人工支付的頭獎彩金）而進行的填補／信貸作業，通常都會在彙整盈虧記錄的保險庫或是計算室裡結清。

　　第二個必須考量的問題是出納人員與保險庫之間真正發生的現金流。來自於顧客的支票（例如私人支票與薪資支票）必須被移轉至保險庫帳戶，並且經由商業銀行系統來結清，其他的款項例如雜項支出，則必須在一般會計支出系統裡結清。

　　最後，為了營運能夠順利進行，手頭上一定要保持足夠的現金。因此，手邊的支票在一個輪班時段結束之後，必須至保險庫結清，此時，銀行存款已準備好要清償這些支票。同樣地，在錢箱裡的現金必須透過適當的管道回歸至出納以備重複使用，要達成這些目的通常都是透過將錢箱的現金內容物售回給保險庫出納，然後再賣給一般出納作為支票兌現之用。這些支票由一般出納被移轉至保險庫出納，接下來，支票兌現後所剩下的現金會跟著顧客支票及其他協商票據被存入銀行存款內。

　　這個情況與計算室裡硬幣的移轉非常相似，硬幣從來不會被存入銀行帳款內，而是被出售至不同的出納人員或是硬幣兌換亭，以兌換同等金額的現金。接下來，這筆現金會被加進出納的帳戶內，以結存已兌現的支票或是被存進銀行帳戶內。

出納其他職責

　　出納的其他作用列舉如下，它們包含了多種職責在內。

1. 資料與驗證：包括為賭場顧客提供一般性的資料，例如類似免費停車票卡的驗證這種事項。
2. 兌換中心：包括兌換不同促銷品項，例如免費的5美分硬幣及禮物，或是兌換優待券的兌換中心。
3. 控制點：包括作為其他現金項目，例如吧台、餐廳、紙牌或基諾帳戶的繳交點。
4. 安全保管：包含為賭場客戶提供一個保管或是保險箱的位置。
5. 鑰匙控管：包括提供一個放鑰匙的中央貯藏室及檢查站，這些鑰匙包含進入計算室的鑰匙、用來移除賭桌錢箱的鑰匙、用來移除硬幣或是從老虎機移除紙鈔機機櫃的鑰匙。

保險庫作業或主要帳房的會計流程

　　保險庫的主要會計作業考量到保險庫的安全管理及監管部分，在賭桌遊戲及老虎機清點程序完成之後，保險庫扮演著一個收益結算的角色。

　　保險庫同時也操作備用金餘額帳戶，允許每一位輪班人員手邊擁有的現金得以結帳或核對。保險庫負責的金額包括硬幣、現金、籌

碼以及代幣的總額。由於老虎機與賭桌結算後現金流入的結果，手頭上的金額會暫時增加，而為了要填充籌碼與開立信貸憑證，手頭上的金額會因為流出而減少，最後再因為要存入當天的銀行營收帳戶而降低。

保險庫作業同時也必須考慮到各種代為保管的項目，例如其他賭場的籌碼、等著至商業銀行兌換的外國貨幣，或是其他殘缺不全或外國的硬幣等零碎的東西。在保險庫內，這些硬幣通常會依照其面額來維持管控作業，以簡化計數的程序。

如同我們所討論的，出納與保險庫作業都會要求每一個細節皆須具備高度的準確度與專注力。除此之外，一位出納人員還必須具備社交能力，基於這些理由，在選用及訓練出納人員時，必須特別謹慎，具備如同銀行櫃員或是出納一般的訓練，對於細節與控管特別注意的工作態度，已被證明是身為賭場出納人員所須具備的絕佳背景經歷。

保險庫或主要帳房的功能

中央保險庫或是主要帳房是中央出納作業的一部分，而中央出納為賭場內各式各樣的現金項目提供備份與安全存放的地點。而保險庫的主要特徵是其所在地點——遠離群眾並受到高度嚴密的安全監控。通往保險庫區的通道通常在安全上及管理上都會嚴格控制，只有某些人（例如保險庫清點人員），才被允許進入該區。為了強化內部控制以及避免發生謊報所得收入的可能，只有特定的出納人員、保險庫或清點小組人員得以進入保險庫區，賭場所有人或是資深執行長是禁止進入的，他們通常會被絕對禁止進入真正的清點區域。除此之外，位於保險庫清點區域的這些人會受到特殊的流程及管理控制。舉例來說，清點人員禁止攜帶私人物品，例如皮包或是手提包進入保險庫，或是穿著也許能夠輕易避人耳目從保險庫竊取東西的衣著，某些管理規定限制穿著類型，以及不允許未遵守特殊程序便進出計算室或是保險庫其他區域的行動。

賭場資金

保險庫同時也擁有賭場資金的主要監管權，賭場資金是營運所需的現金周轉儲備金，資金的金額可能差異甚大。一般而言，這筆資金變得很重要的唯一時間是在有大筆投注金額發生的時候。此時，賭場需要足夠的現金來滿足大量的支票兌現或信貸投注的需求，或是在進行查帳作業的時候。在這些情況下，手頭上的現金總額便必須被仔細的查明，而資金金額被認為是賭場為了營運需要而應該隨時保有的最低現金額度，這筆最低的資金金額在核發牌照時會被考量進去。監管機構必須能夠同意賭場經營者擁有足夠的現金來營運，針對資金的計算與規定，在第12章的會計與稽核審閱流程的部分，會有完整的舉例說明。

最後，保險庫同時也負有安全保管預備籌碼、比賽用的特殊籌碼以及任何其他較敏感的品項之責任。在部分賭場，保險庫同時也作為賭桌遊戲存放未使用的紙牌及骰子的場所。

籌碼和代幣的監管與控制

賭場裡，遊戲籌碼及代幣的使用呈現了一個不尋常的會計與控管問題，針對代幣與遊戲籌碼的控制有幾項重要的部分。

關於籌碼與代幣控管的第一個部分，是代幣與籌碼必須被視為如同賭場內部的現金一般，因為對於賭博及其他相關活動而言，它們是類似現金的物品。美國財政部持續關心內華達州及其他地區博奕活動的人造貨幣激增的結果，針對除了賭博以外，甚至在賭場裡面所許可的其他用途的代幣及籌碼，制定了嚴格的法律規定。舉例來說，賭場籌碼通常不能夠被用來支付餐飲，即便是在賭場酒吧或是餐廳裡面。

同樣的，賭場向其他賭場兌換處的出納人員清償或兌現籌碼的意

願也隨之降低。有時候，可能會有價值1美元的老虎機代幣投注於遊戲或是被使用於投幣式老虎機。在這樣的情況下，投入這台老虎機的外部代幣的數量以及這些代幣的特性與種類，便應該被謹慎地控管。

這些清償限制是基於賭場無意願冒著可能贖回的是被竊的賭場籌碼之風險，以及確實希望能夠符合美國財政部對於籌碼與代幣可能在某些方面會有使用上的限制規定而設立。

其他關於籌碼與代幣的管控部分可以用生命週期的控制來說明。籌碼與代幣的管控開始於向賭場設備供應商訂購籌碼與代幣之時，需依照既定流程來確保所訂購的籌碼為正確的設計圖案、顏色及款式。針對採購部門向籌碼供應商所提出的採購行為應有特定的授權方式，所購買的籌碼及代幣總額應被追蹤、記錄並為隨後的採購或處置動作保留最新的資料，這些記錄接下來將會作為計算籌碼幣值或是未清償的籌碼債務的依據。

籌碼生命週期控制的下一個步驟是正確地管控賭場設備供應商所開立的籌碼收據，這些籌碼必須被正確地清點、檢查面額，並被放置在嚴密監控的貯藏室內。當這些籌碼從貯藏室被提領出來並使用於遊戲或出納站時，所使用的金額也應該依其面額及種類謹慎記錄之。

籌碼及代幣控制的下一個部分是將這些一般民眾或其他賭場手上所持有的未償付的籌碼與代幣交付清償，並且必須定期結算，然後在資產負債表上記錄為債務。

賭場在大部分的情況下，都負有將籌碼依面額價值清償的責任。事實上，許多賭場都對於他們能在毫無損失的情況下贖回舊賭場的籌碼引以為傲。舉例來說，雷諾鎮的Harold's俱樂部針對其任何舊賭場籌碼的贖回有一套存在已久的政策。能立即將這些老舊籌碼置於其博物館的收藏之列。

在某些時候，某些種類或款式的籌碼可能會被取消，這通常是在賭場結束營業或易主時的慣例，新的賭場所有人或是經營者不會想要承擔前一任業主或是經營者對籌碼控管或無控管的責任，贖回賭場籌

碼通常不被認為是賭場新買主應負的責任。在這些情況下,賭場裡及報紙上通常會貼出公告,宣布籌碼將在某一限期之後不再被贖回的消息。這類公告如**圖10-5**所示,它顯示了一般的期限及條件,在這樣的條件下,這些籌碼在新款或新型籌碼被採用之前,或是在所有權更換或是賭場名稱更換之前,都還能被接受。最近幾年,內嵌式射頻積體電路(RFIC)的賭場籌碼(亦即電腦式籌碼)的採用,使得老舊的非電腦式籌碼在這些新的高科技籌碼被引進之前,不得不被回收及撤銷。

賭場籌碼的實際撤銷或處置問題可能會產生一些不尋常的解決方式,籌碼為硬質黏土所製,很難去銷毀或是以其他方式處理,它們無法像紙張一般被輕易地撕碎,也不能被簡單地丟在垃圾桶如垃圾般處理。Harrah's利用一種獨特的方法,在雷諾鎮停車場施工的期間,便將老舊籌碼埋在第十樓的混凝土內,其他的賭場則在這些籌碼被運至垃圾掩埋場之前,先將其打碎,也有一些新式的商業籌碼銷毀服務的出現,裝載儀器的半拖車式卡車會定期開至賭場所在地,在賭場員工面前及密切的監督之下,現場將籌碼銷毀。

圖10-5 籌碼/代幣通知

計算室與清點流程

計算室的實體平面設計有兩個主要目的:為了簡化龐大現金的實際清點程序,以及為了確保被清點的現金受到最佳的安全保護,實際

的規畫設計圖範例如**圖10-2**所示。平面配置通常包括一些遊戲錢箱的儲存裝置，這些錢箱在前一天的每一輪班時間結束之後，從不同的賭桌移出，這表示可能會有三組之多的錢箱出現在儲藏區，每個班制各有一組。而在一種較新的24小時單一錢箱的設計問世之後，箱子的數目可能會減少到只剩一組。

清點過程

在清點作業要開始的時候，出納人員會先核對需要用到的鑰匙、簽署鑰匙借用記錄，然後鑰匙會連同所有必要的表格一起被攜至計算室，一旦清點作業正式開始，通常不允許有任何的干擾，而清點小組裡的任何一位成員皆不准離開該區，直到清點結束為止。平面配置還包括一個透明的塑膠或玻璃清點桌，這張透明的桌子讓安全人員無論是親自或是透過閉路電視監視器，均能夠察看是否有任何秘密進行的不當行為發生。

清點作業通常會依幾項主要步驟來進行。打開錢箱並在桌上清空內容物，然後將其區分成不同的功能類型，例如書面作業、填補及信貸借條以及貨幣。接下來清點貨幣，然後將填補及信貸借條與貨幣的金額都填入清點單內。為了確保金額正確，貨幣接下來會再被清點一次，然後為了之後的計算，也為了方便攜帶，它們會被分類為一綑綑不同的面額，捆裝及重複清點的動作通常會以容器將貨幣依面額區分，這些容器類似一個裡面有許多隔間的大型出納抽屜。此外，通常會有某種形式的書寫區或是操作台，配置一台電腦及一套電子表格程式，這套程式被用來記錄個別遊戲的清點結果，同時也記錄總結算結果與遊戲回顧表，遊戲清點與回顧表上的數值會被加總，然後得出收益結果。

總結與移交

在完成了所有的清點動作，並確定且計算出現金的總金額之後，清點小組裡的每一位成員都須簽署清點單，現金連同清點單會被移交

至保險庫，這時保險庫會將這筆移交自計算室的清點結果輸入每日的活動記錄中。

通常在這個時候，所有的填補與信貸借條都已核銷，來自於出納人員的填補與信貸作業與各種遊戲錢箱內的填補及信貸借條相互核對，並且在計算室內也已清點，一旦全部的填補與信貸借條都解釋清楚，金額也與出納人員的副本及錢箱的副本相同，那麼每一種遊戲的收益金額便可確定。

保險庫結算

接下來的工作重點是核對出納人員所移交的金額，來自出納櫃檯的支票會在保險庫內，以清點小組所移交給保險庫的現金來兌現，這些移轉通常會以保險庫移轉清單來作為憑證，清單上會顯示移轉金額、時間及負責交易的當事人，多餘的貨幣與其他需要特別處理的品項接下來會被存放至保險庫內，然後保險庫出納人員會將存款備妥並存入銀行帳戶。

採用每日將現金存入銀行帳戶的方式是較有利的，因為這種方式提供會計一個合理的結束點，在那個時間點，營運結果會由獨立的第三方來認證。在周末時段，二至三天的存款會先在保險庫存放，等到銀行的下一個工作天，這幾天的存款會被存入帳戶，而銀行記錄將仍然顯示出不同日期的存款。

其他特殊的保險庫作業

錢箱存放區

如同我們先前所提到的，保險庫是錢箱等待次日被清點的存放地點，它必須具備足夠的錢箱及貯藏設施來容納三組錢箱，這些錢箱必須隨時保持上鎖的狀態，這不只包括錢箱在裝滿錢幣、等待清點的時

候（為了防止錢箱內的任何東西被拿走），同時還包括錢箱清空、等待被使用的時候（為了防止被加進任何東西）。

同時在公共出納區與保險庫及計算室之間也應有夠大的區隔空間，這是為了確保在現金的公開支出地點──出納櫃檯，以及第一個負責收益會計的地點──計算室及保險庫之間，沒有不當的交易行為發生。

資金及預備籌碼

在保險庫會計的部分有另外兩點考量。第一點是針對這些作為預備金的庫存現金應有一些非常安全的貯存地點，這個地點用來安全存放現金以及放在安全保管室裡未使用過的賭博籌碼與代幣。這些項目通常不會在每一個交班時刻被點收，因此竊賊可能會因為保險庫或出納人員在正常的結帳時間不會立即發現這些品項已遺失，而從箱內盜取籌碼，或是從成捆的現金裡盜取現金。

同樣地，成箱的籌碼應儘可能地保持未開箱且密封的狀態，這免除了細查內容物的必要，並允許清點的時候，以箱為單位清點即可，也因此加速了賭場核帳及保險庫結算的流程。

保險庫作業的最後一個要素是依據所保管的品項種類區分保險庫功能的有利條件，通常都會區分成硬幣、貨幣及籌碼保險庫。硬幣的清點與儲存實際上會要求且需要用到特殊的推車與裝置，以及龐大的空間。另一方面，貨幣的儲存則相當地簡單，在某些必須處理大筆金額貨幣的情況下，會需要較大的空間來放置專門用來數鈔的機器，當使用硬幣的老虎機愈來愈少，存放硬幣、紙鈔、籌碼及其他項目的個別保險庫也愈來愈少見。

➗ 出納系統及功能

會計責任

　　對於不同出納作業的會計控管，其關鍵要素便是會計責任觀念的應用，換言之，每個出納站與保險庫區皆負有監管並維持某特定金額結餘的責任。這份責任包括負責紙鈔、硬幣、籌碼與代幣，加上任何支付項目。在決定出納櫃檯應負責哪一部分的結餘時，被移轉至出納櫃檯的金額（應收帳款）以及出納人員和保險庫的支付交易，都應該被納入考慮。

　　出納會計有兩個主要系統。第一個是備用金或靜止結存系統，第二個是流動的金庫結存系統。較小型的賭場與較大型賭場裡的小金庫理論上皆適合備用金結存控制系統。在這樣的系統下，出納櫃檯帳戶的結餘必須一直維持在一個固定的金額。舉例來說，假使出納區是由一位老虎機兌換出納人員來負責，那麼老虎機兌換亭的結餘必須被設定在5,000美元。這項結餘在輪班時間開始之際，以不同面額的硬幣與紙鈔組成（它可能還包括老虎機的代幣）。依據老虎機兌換亭所設定的職責，老虎機出納人員須清點所有的硬幣與紙鈔的結果：總金額應該為5,000美元。在當班期間，各式各樣的交易會導致出售硬幣兌換紙鈔的結果。除此之外，老虎機中獎彩金的支付可能也會由老虎機出納人員來支付，這些交易的憑證為各種不同的老虎機支付彩票以及其他的支付文件。

　　在一個輪班時段的尾聲，老虎機出納人員會清點所有的老虎機支付憑條以及其他應償還的品項，並移交或出售這些品項給主要出納。在兌換部分，老虎機兌換亭會收到貨幣、硬幣或是代幣，視金庫的需要而定。因此在清償了老虎機出納櫃檯的款項之後，結餘應回歸至5,000美元。倘若老虎機的支出未立即清償至主要出納，那麼老虎機

帳戶裡的核銷金額會包含一些現金、一些硬幣，再加上累積的支付金額，這些加起來的總金額還是5,000美元。

備用金結存系統的缺點在於它不夠具有彈性，假使在輪班時段，出納人員的帳戶需求較大時，在銀行裡贖回硬幣的唯一方法就是先初步結清老虎機以及回歸至主要出納櫃檯或金庫的鈔票，這個動作可能會花費相當多的時間，並且可能造成文件處理上的失誤。

第二種方式，流動的金庫結存系統，大致上與備用金系統具有相同的運作模式，但是金庫結餘有時會為了滿足出納人員預計的兌換需求而有所變動。因此，出納櫃檯結餘可能會在星期五傍晚暫時性地增加，然後在星期六白天減少。這些差異的產生，伴隨著視情況而增加或減少的出納部分，是屬於整體保險庫會計責任的暫時性變動。

流動系統提供了極大的彈性，使得出納人員手邊能有足夠數量的現金與硬幣，並藉此提供最佳的顧客服務。它同時也迫使出納人員進行較仔細的會計作業，因為很難得知出納櫃檯的結餘，或可能在每一個輪班時段都不一樣，這可能會使得作弊或其他種方式的操作手段難以進行。

這兩種系統當中的任一種都能用於保險庫，倘若採用的是備用金系統，那麼在一天結束時，移轉至銀行的金額使得保險庫存款的結餘回歸至備用金結餘，幾乎大部分的出納人員所採行的都是備用金結餘，然後在保險庫或是主要帳房採用流動的帳戶金額。由於較大型賭場的交易金額較龐大，金額的波動也較大，因此大部分都採用流動系統。

特殊出納流程

除了上述的傳統結算與結帳流程外，還必須努力確保出納人員已保留並呈交其他類似美國國稅局法律或是31條款（Title 31），關於貨幣交易報告所規定的文件記錄。在這些情況下，牽涉到大筆現金的大型付款或是其他兌換交易都必須被通報。此外，一如本章所敘述的貨

幣交易申報部分，任何顯示活動的多重交易記錄都還必須要附上結帳清單、也必須經由交班的出納人員簽署，並提交至保險庫，隨後繳至會計部門。

出納清點與結算流程

在一個輪班時段開始之際，即將接班的出納人員會清點出納區的結餘，交班的出納人員通常會在新出納人員抵達之前先清點此區，並在清點單上寫下金額。第二次的清點是為了確保金額的正確性；接班的出納人員會經由簽署結帳清單的方式，來同意承接這筆金額的責任。為了避免在輪班交替之際，妨礙對顧客的服務，會採用一些不同的系統。倘若有多個出納站同時存在，第一步會先關閉一個出納站、預先清點收銀機、將該收銀機移交給新的出納人員，然後再重新開啟該出納站。然後再關閉、清點、移交並開啟第二個出納站，這種方式對顧客產生的耽擱與不便較少。假使只有一位出納人員在值班，那麼便可以採用雙收銀機系統，在使用這種系統時，第一個收銀機會先關閉、清點然後上鎖，直到下一位接班的出納人員清點完為止。在接班的出納人員清點出納櫃檯的這段期間，已交班的出納人員正努力清點著第二台收銀機，這台收銀機擁有小額的備用金結餘，當主要的出納區與第一台收銀機的清點結束之後，再輪到第二台小型收銀機被清點，然後接班的出納人員的移交作業才算完成。

不論是採用哪一種系統，交班清點單都必須要署名，通常都是以墨水筆簽署以便永久留存，之後交班的出納人員才可離開出納區。圖10-6顯示的是出納人員核對清單的範本。出納人員負責清點的項目包括現金、貨幣、籌碼與代幣。除了這些之外，還包括出納櫃檯內的所有支付款項、所有填補與信貸借條，以及其他可能會影響結餘的所有項目。

登錄 / 核對作業單

Check In				Check Out			
Currency	Strapped	Loose	Total	Currency	Strapped	Loose	Total
$100	+	=		$100	+	=	
$50	+	=		$50	+	=	
$20	+	=		$20	+	=	
$10	+	=		$10	+	=	
$5	+	=		$5	+	=	
$1	+	=		$1	+	=	
	Total Currency				Total Currency		
Coin	Rolled	Loose	Total	Coin	Rolled	Loose	Total
$5 Token	+	=		$5 Token	+	=	
$1 Token	+	=		$1 Token	+	=	
Quarter Bags	+	=		Quarter Bags	+	=	
Quarters	+	=		Quarters	+	=	
Dimes	+	=		Dimes	+	=	
Nickels	+	=		Nickels	+	=	
Pennies	+	=		Pennies	+	=	
	Total Coin				Total Coin		

Chips

$100		$100	
$25		$25	
$5		$5	
$1		$1	
$0.50	Total Chips	$0.50	Total Chips

Check In		Check Out	
Fills/Credits Net		Fills/Credits Net	
Misc.		Misc.	
Ending Bank Roll		Ending Bank Roll	
Less: Beginning Bank Roll	()	Less: Beginning Bank Roll	()
Over / Short		Over / Short	
Cashier In		Cashier In	
Cashier Out		Cashier Out	

圖10-6 出納人員核對清單

出納櫃檯的出納人員會定期為收銀機內所包含的各種項目金額做退款的動作，這包括結清所有填補與信貸借條上的金額，退款至保險庫，保險庫那裡也會核對並檢查從遊戲錢箱移交過來的填補與信貸金額的副本。所有的促銷活動及其他支付款項也會被結清，這些部分會兌換為保險庫的現金、硬幣或是籌碼。一般說來，除非出納人員流動帳戶的餘額有所減少，否則移交作業會剛好在交班時刻完成。因此，接班的出納人員會清點到硬幣與紙鈔，卻不會有太多其他的單據款項，這同時也確保在有任何錯誤或不當行為發生時，能夠追溯至適當的負責人員，並且也確保一位出納人員所犯的錯誤不會牽連到另一位出納人員，無論是有意還是無意。

填補與信貸的出納記錄

出納人員負責記錄發生在出納櫃檯及賭博遊戲之間的填補與信貸活動，最常見的目標是賭桌遊戲。但是假使未安排個別的填補／信貸出納人員來負責這項工作，那麼一般出納人員可能也必須要負責基諾遊戲的退款或填補作業，或是還要負責核發現款至各個吧檯及餐廳帳戶。在這種非賭博區的情況下，撥款的作業會伴隨著一份普通的付款文件來完成，這些付款文件通常是簡易的二聯式表單，傳統的表單會有一份白色副本在上方，以及一份黃色副本在下方，白色副本會一直跟著現金，付款單上的內容可能會相當簡單，有確認日期、細項金額、總金額的欄位，以及留有至少兩筆簽名的空間。

然而，假使有像21點、花旗骰遊戲或是基諾遊戲這類賭場遊戲須被補足籌碼，那麼交易進行的方式會有所不同，填補籌碼或信貸作業的完成如第7章所述。此外，出納人員會將交易記錄在不同的表上，由填補／信貸出納所填具的這張總表稱為籌碼填補／信貸工作記錄表，這份人工記錄表經常用來當作是電腦自動產生清單的備份，而這份自

DATE _____ SHIFT _____

CRAP 1		CRAP 2		CRAP 3		CHEMIN DE FER	
FILLS	CREDITS	FILLS	CREDITS	FILLS	CREDITS	FILLS	CREDITS

TWENTY-ONE 1		TWENTY-ONE 2		TWENTY-ONE 3		TWENTY-ONE 4	
FILLS	CREDITS	FILLS	CREDITS	FILLS	CREDITS	FILLS	CREDITS

TWENTY-ONE 5		TWENTY-ONE 6		TWENTY-ONE 7		TWENTY-ONE 8	
FILLS	CREDITS	FILLS	CREDITS	FILLS	CREDITS	FILLS	CREDITS

TWENTY-ONE 9		TWENTY-ONE 10	
FILLS	CREDITS	FILLS	CREDITS

WHEEL 1		WHEEL 2	
FILLS	CREDITS	FILLS	CREDITS

圖10-7　賭檯記錄表

動產生的清單是由保險庫或出納管理系統所製作。在賭區還會同時有
另一份清單被留存，這份清單通常被稱為賭檯記錄表（stiff sheet），
這份賭檯記錄表被用來記錄不同賭桌的填補（放進一場遊戲中的錢）
與信貸（將錢從遊戲中取回）工作，在每一輪班時段結束之後，這份
賭檯記錄表都會被加總，並在金額交接的時候，提供一份速報表與這
些交易發生的頻率，同時內含牽涉到的賭桌資料。賭檯記錄表的範本
如圖10-7所示。光是這張表便足以產生有效的控管作用，賭桌爭議裁
判員或是其他的監督人員只需瞥一眼賭檯記錄表，便能夠分辨還需要

Fill/Credit Log

Supervisor: _____ Date: _____
 Shift (Circle one) S G D

Fills		Credits	
Slip Number	Amount	Slip Number	Amount

Total Fills: _____ Total Credits: _____

Grand Total (Total Fills – Total Credits): _____

圖10-8　填補／信貸工作記錄表

多少金額才能使遊戲繼續進行（假設莊家輸），以及多少金額已自遊戲取走（假設莊家贏）。

　　在出納區，籌碼填補與信貸憑條的副本會附在填補／信貸工作記錄表上，這份記錄表會根據每一輪班時段的籌碼填補／信貸作業向保險庫結清，**圖10-8**顯示一份典型的填補／信貸工作記錄表。這份賭區賭檯記錄表經常在交班之際由賭區監督人員繳回，定期與填補／信貸記錄表核對，為了做到完整與正確，還可能再與電腦所產生的填補／信貸記錄表相比對。

其他頻繁的支付交易同樣也會以類似的方式被來回檢視，以確保這些項目的作帳能夠以快速有效的方式來完成，同時也確保控管這些金額的能力能繼續維持下去。兌現的支票或許也會被記錄在總表上，包括個別顧客的支票兌現記錄，藉此確保顧客不會超出他或她的限額。出納人員可能也會依銀行代碼備妥一份支票總清單，以協助保險庫出納準備銀行存款。

保險庫系統及功能

保險庫運作的關鍵在於該現金存放區所能提供的廣泛安全性。保險庫系統內最薄弱的環節是支出這個部分。這些款項證明了現金已離開了這個系統，不是到顧客處便是到遊戲處。只要交易僅止於現金之間的轉換，例如顧客支票兌換為貨幣或是籌碼，那麼問題就會減少一點。然而，有些狀況是現金支付憑條已被出納人員或保險庫出納為了掩飾偷竊的罪行而先行處理，有兩個方式可用來預防這種狀況發生的可能性。第一個方式是將賭桌及遊戲的所有填補與信貸憑條，與清點過程中所取得的錢箱內的副本核對。第二個方式是訂定協定以確保錢箱是安全的，以及確保一旦錢箱的內容物離開存放區後，不會被動手腳。其他支付款項必須以人工的方式詳細檢查，以驗證已支付金額的正確性。

保險庫移交

從賭場的保險庫移交至另一個工作區域是內部控制的一個重要部分。在這些區域裡，移交只是現金之間的交易，以移交過程中所製作的某些形式的會計控制表單為憑證，由進行移交的人員簽名並認可。圖10-9顯示一份簡易的保險庫移交單。

```
                    Vault Transfer

    DATE _____         LOCATION _____
    TIME _____
    SHIFT _____

    ┌─────────────────────────────────┬──────────────┐
    │  DENOMINATION / DESCRIPTION      │   AMOUNT     │
    ├─────────────────────────────────┼──────────────┤
    │                                  │              │
    ├─────────────────────────────────┼──────────────┤
    │                                  │              │
    ├─────────────────────────────────┼──────────────┤
    │                                  │              │
    ├─────────────────────────────────┼──────────────┤
    │                                  │              │
    ├─────────────────────────────────┼──────────────┤
    │                                  │              │
    ├─────────────────────────────────┼──────────────┤
    │                           TOTAL  │              │
    ├──────────────────┬───────────────┴──────────────┤
    │  TRANSFERRED BY  │      RECEIVED BY              │
    │  _____   │   _____             │
    └──────────────────┴──────────────────────────────┘
```

圖10-9 保險庫移交單

　　從硬幣保險庫移交至出納區則較為複雜,瞭解硬幣實際上並未離開賭場是很重要的一件事。它們在賭場內被兌換為紙鈔,硬幣保險庫與出納櫃檯之間的交易依下列幾種方式來完成,一旦確定了成綑硬幣的總數量及其清點數量,金額會被記錄為是某一特定時段的收益,一如在介紹老虎機的章節所描述的,錢箱的清點週期可以是每周、隔周或是每日,端視投注硬幣的數量而定。一旦清點程序確定了硬幣的實際數值,它們便會被移交至硬幣保險庫保管,倘若在沒有單獨的硬幣保險庫,則被送至中央出納或是主要保險庫。在這個時候,保險庫同時負責硬幣的會計與實際控管,賺得的硬幣數量會被記入當日的收入帳上,備妥銀行存款帳戶,然後必要的統計資料會被傳送至會計與資料處理部門。

　　為了避免硬幣實際上被移轉至銀行,硬幣會先被存放在保險庫內,而收益金額(要被存入銀行的金額)已在保險庫內轉換成紙鈔或支票的形式,或是自出納區轉入。接下來硬幣會被存放在保險庫內,

或者視需要被移交至不同的老虎機兌換亭以兌換更多的紙鈔。

硬幣移交

　　從保險庫至出納區，以及從出納區至老虎機兌換亭的硬幣移交都會有文件記錄，通常是一份二聯式的保險庫移交清單伴隨實際的移交作業，這只是一份追蹤文件，指出移交的項目、金額、面額以及負責單位，這份文件接下來會被同時記入保險庫（支出）與出納區（收入）的備忘錄，移交記錄會同時出現在雙方的記錄內，而雙方出納記錄上的備用金結餘也都會更新。

　　實體硬幣的移交在同一個時間內完成，手邊的現金與保險庫帳戶都會因為硬幣數量的移轉而減少，現金（紙鈔）帳戶則會增加。紙鈔兌換成硬幣的移轉使得保險庫帳戶結餘維持不變，而出納區帳戶則依賴出納人員貨幣（現金）帳戶的減少以及硬幣帳戶的增加來平衡結餘。

　　在1980年代中期，當Stardust Hotel首次被揭露其老虎機的收入被盜取了700萬美元，大家都覺得非常不可思議，因為竊取那麼一大筆的現金相當於偷走了一貨車的硬幣。如同下一段所述，不需要移動這些硬幣——硬幣不當轉換為紙鈔便助長了現金被盜取的現象發生。

　　在Stardust Hotel老虎機被竊的個案裡，移交至老虎機亭的硬幣總額被少報了。這種少報的情況是有可能發生的，因為硬幣的清點只透過秤重的方式。為了維持數字上的收支平衡，因此少報了移交至出納區的硬幣總額，而這些因為秤重而少報的金額稍後會交付出納人員兌換，當這些硬幣重新為出納人員所售出時，額外的貨幣（大約就是少報的金額）便會被投入一個特殊的箱子，賭場經理會定期從這個箱子取走100美元的紙鈔，因此結存會維持不變，而被竊的老虎機硬幣則被兌換為更容易攜出賭場的貨幣。

 填補表單的核對

　　在驗證清點、賭金計算、出納及保險庫結存等過程是否正當的程序當中，一項重要的步驟便是填補與信貸表單的核對。籌碼填補表單是出納人員最常見的支付憑證，同時也是評估遊戲效益——遊戲盈虧——不可或缺的一部分，正確處理填補表單是很重要的，籌碼填補表單的副本，連同工作記錄總表，通常在交班時段會從出納區至保險庫結清，它們可能偶爾會留在出納區裡，被記為是出納區會計報表上的一筆帳目。當填補表單被移轉至保險庫，該憑單即成為保險庫的一項支出帳目，直到它們併入遊戲所得的計算為止。

　　填補表單的保險庫作業包含下列步驟：

1. 從出納移轉至保險庫的填補表單副本，會被拿來與從賭桌遊戲錢箱所取出的填補表單相比對，檢視及比較的項目如下：
 a. 數字序號。
 b. 日期、時間、班制及其他資料的核可。
 c. 填補或信貸金額。
 d. 查驗對應副本上的所有適當簽名（出納副本應該要有安全人員的簽名，但是只有錢箱內的副本應該要有賭區監督人員及發牌員或是監督管理員的簽名）。
 e. 包含填補申請單上所有要素的核可。
2. 填補表單被包含在每一班制及每日遊戲盈虧的計算過程內，一整日的盈虧會被計算出來，除了保險庫總額以外，收益淨值也能夠被確定。

　　當天的賭金收益會被納入保險庫增加的收入，接下來，這筆增加

的收益會由存入銀行存款的金額來扣除。然後保險庫結餘會再度恢復為備用金結存總額。

有一項附加的核對步驟會發生在填補表單的流程中，鎖在連續報表發送機器（或稱為「呼嘯」機）內的第三份填補表單副本，必須與其他兩份副本核對，而這項核對工作只能由會計部門的員工來完成，工作內容包括確定機器內的填補表單序號皆完整、核對所有填補表單副本的賭桌號碼與金額，以及確認簽名數與簽名的正確性。這些填補表單在清點區先被處理，然後移交至保險庫，最後隨著當日的銀行存款清單與其他日常單據被移轉至會計部門，而核對工作就在這個過程中完成。在電腦化的系統裡，這些數字型的工作記錄副本並非拿來與填補表單的第三份實體副本做比較。為了確保收入通報系統的正確性以及削減可能的誤差，這第三份副本的確認是很重要的。

收益結算

保險庫或主要帳房出納的最終任務是呈報當日營業結果以完成收益申報系統。一份總收益表的範本如圖10-10所示。這份表格首先總結了所有的遊戲收益——為所有來自於清點過程的籌碼總額及填補／信貸活動的淨值做結算。習慣上，這個部分會依據每一輪班時段的數值來申報，假使單純只採用24小時才清點一次的方式，那麼將只會出現一組數字。假使它還未被記錄為是清點程序裡的一部分，那麼第二組收益數字會來自於其他部分，例如老虎機錢箱。

表格下一個主要部分列示了雜項的收入與支出，這些項目來自於餐廳、飯店以及賭場其他不同區域所上繳的帳目。此外，各種支出項目也會被列出，作為收益減少的部分。最後，總收入的計算結果便可抵定（可以的話，依班制來申報），然後即可預備銀行的存款總額。

REVENUE REPORT

DAY:		BJ	POKER	POKER PROG			
Drop							
Net Fill /Credit Win /Loss						**DAY**	
Win /Loss							
SWING:		BJ	POKER	POKER PROG			
Drop							
Net Fill /Credit Win /Loss						**SWING**	
Win /Loss							
GRAVE:		BJ	POKER	POKER PROG			
Drop							
Net Fill /Credit Win /Loss						**GRAVE**	
Win /Loss							
VLT		GRAVE	DAY	SWING	TOTAL		
Drop	(+)						
Payout (Check)	(–)						
Payout (Cash)	(–)						
Win	(=)						
VLT Check Payout							
Keno							
Bingo							
Sports Book							
Pull Tabs							
Other Check Payout							
Coyote Buffet							
Rock Creek Deli							
Elkhorn Café							
Retail							
Cigarettes							
ATM Commission							
Coffee Kiosk							
W-2G Withholding							
Found Money							
F & B Floater							
Restroom							
Entertainment Sales							
Legends Restaurant							
Legends Banquet							
Legends Bar							
Arcade							
Arcade Snack Bar							
TOTAL REVENUE							
Keno Fills							
Variance - Cage							
Variance - VLT							
Other Ck Payout							
Coupons							
Poker							
Gift Certificate							
ATM Receivable							
ATM Comm. Rec.							
TOTAL PAID OUT							
NET REVENUE							
DEPOSIT							

IN BANKER:_____ BADGE #:_____

NATURE:_____ DATE:_____ /_____ /_____ SHIFT:_____

圖10-10　總收益表

銀行存款

　　銀行存款是賭場資金流的最後一個會計步驟，預備銀行存款是為某一個會計時段——通常是以日為單位，提供賭場盈虧金額的證明，在當日盈虧資料被收集並確認完成之後，由保險庫出納負責準備銀行存款。

　　銀行存款通常會由一位會計部門的代表人員偕同一位安全人員，將其送達至銀行，在廣泛分散的部落型賭場，使用裝甲車作為搬移存款至銀行的運輸工具愈來愈普遍。一旦銀行（獨立的第三方）收到這筆款項，開立的存款憑條便會被送回會計部門，會計部門會在一般的收支帳簿上記錄存款與收益項目。銀行存款為收益報告程序設置了最後一道控制的關卡，它使賭場能夠確認在計算室與最終款項存入之間，無任何資金移轉的現象發生，倘若存款金額符合清點的結果，而所有其他的區域也都呈現收支平衡的狀態，那麼會計系統的一致性與完整性便得以獲得保證。

保險庫安全性

　　負責保管大量現金、籌碼與貨幣的保險庫都要求該區域務必具備極高的安全規格。除了實際上的安全性外，所有的出納人員、保險庫及清點區域都應該受到極嚴密的監視。

　　有一些傳統的附加安檢流程，包括在每個值班時段限制某些重要的保險庫工作人員進出保險庫貯存區；將賭場內的清點區自保險庫工作區及貯存區隔離（務必記住這些區域不能距離太遠，因為會產生與長距離搬運金錢或硬幣相關的安全和位置問題），以及為清點人員制

定與清點流程、計算室組織、員工指導方針及步驟相關的標準。

其他關於保險庫特殊安全的實例包括閉路電視、視窗與單面鏡觀測區的維護，以及保險庫內玻璃隔板的使用。同時，大量運用查帳員及安全人員的突擊檢查與臨時清點，有助於確保保險庫處於完善的管控狀態。其他值得推薦的作法包括保險庫區在交班之際的定期清點與結算，包括定期檢查長期存放區的總數。

保險庫運作的人員管控，包括限制除了保險庫工作人員以外，只有經過篩選的人員才得以進出保險庫，資深主管則應該只有在嚴密的監視及管理的狀況下，才能獲准進入。最後一道管控包括僱用與賭場營運各方面毫無關係的工作人員來作為保險庫與清點人員。

暫時性的保險庫進帳

在某些時候，同時也因為某些交易，保險庫與出納區可能會發生或出納區結餘金額暫時性增加的狀況，暫時性的增加通常發生在基諾彩票或是老虎機中大獎的時候。在這些情況下，總會計室會為特殊大獎的高額獎金預備一張支票，這張支票接下來會被移轉至保險庫，作為保險庫帳戶的暫時性入帳。而保險庫再將這張支票移交至出納區，作為一筆特殊的短期帳目，顧客再以填寫正確的付款憑證，例如基諾中獎彩票或是老虎機支付憑條，來兌換現金或支票。接下來這筆支付款項會被轉入保險庫，出納區帳戶也會減少。顧客所贏得的老虎機或基諾遊戲的獎金會被記為是當日的損失，在清點過程結束之際，支付的款項已經過適當的處理，並作為賭場每日整體盈虧的依據。而保險庫的暫時性進帳也已取得適當的說明，同時在這個時候，任何的相關記錄也必須隨著支付憑證呈交至會計部門（例如美國國稅局W2-G表格或是交易申報表）。

第11章

賭場信貸會計

倘若要對信貸會計所需的內部控管與作業產生正確的理解與評價,那麼先認識授信在賭場營運過程中所扮演的角色是很重要的。賭場信貸的可利用性是賭場交易與經營策略的一項關鍵要素,若說信貸的重要性不容置疑,那麼維持信貸流程控管的必要性便會是同樣重要的一件事,本章將討論控管賭場信貸的會計與流程。

賭場內的信貸服務最常被稱為信用借據。其他較少見的信貸類型包括在賭場內下注之前先繳押金、使用賭場臨時憑證或是其他有所限制的賭場籌碼,以及自由的支票兌現政策。

信貸投注與金額

最單純的賭場信貸類型——信用借據——僅限於最大型的賭場才可使用,並且通常僅存在於某些特定的博奕市場中。歷史最悠久的賭場信貸市場是拉斯維加斯大道與大西洋城。而擁有可觀的信貸投注的部落型賭場則包括康乃狄克州的部落型賭場以及威斯康辛州、明尼蘇達州與加州聖地牙哥等部分區域的部落型賭場。

賭場信貸對於賭場活動成交金額的重要性很難用文件證明,但是先前的研究追蹤了大西洋城賭場裡的信貸活動。在研究的過程當中,大約取得了價值14.7億美元的借據。倘若我們假設賭場收益平均大約落在遊戲總收益的15%至20%之間,那麼總投注金額大約是在75億至99億美元之間。如此一來,賭場內以信貸完成投注的遊戲便占了總投注的15%至19%,這是一個非常重要的數據。

以所核發的全部信用借據總額來看,在顧客離開賭場以及借據透過銀行系統支付之前,有將近80%的金額會被兌現,這個結果與大部分的賭桌遊戲有將近20%的長期持有百分比的結果一致。這剩下的20%會透過銀行系統處理,其中的87%會收到帳款,而13%會當作呆帳註銷。

呆帳金額

近期的內華達州全州資料顯示，大約有6.9%的賭場總收益會被註記為呆帳支出。對拉斯維加斯大道上的大型賭場而言，呆帳支出大約占了賭場總收益的9.6%，拉斯維加斯的呆帳比例較大西洋城少幾個百分比，這些差異能夠以不同的信貸政策、不同的信貸管理、甚至是不同的信貸投注數額來解釋。

其他形式的賭場信貸

在賭場信貸的討論過程當中，應同時能夠分清楚在缺乏正式授信政策的情況下，對於賭場內的個人支票而言，開放的支票兌現政策事實上便代表了某種形式的授信方案。支票兌現流程應該模仿授信流程，並且與一般的信貸借據依循相似的收款政策。

除了內部的信貸管理，一些獨立的第三團體已提供一些服務，亦即通常會依據一般信用卡的預借現金功能或是其他的借貸功能來取得信貸。這些服務由賭場獨立出來，並假定授信、還款與收款的責任與賭場本身的營運無關。賭場在這些系統內所扮演的唯一角色便是在第三方的認可之下，從出納櫃檯先預支現金。接下來，第三方會將款項償還予賭場，並依照賭場預支給顧客的金額，支付一筆佣金給賭場。也有一些第三方的支票兌現服務會以幾乎相同的方式來運作。

信貸的控管與濫用

為了要控制所遭受的損失，以及避免不當的信貸註銷行為，在現今的賭場運作過程中，已賦予了信貸管控一個非常重大的角色，授信的實際過程以及評估賭場信貸所需的技巧與天賦，較適合在其他地方

討論，在此所關注的是會計以及信貸的財務控管。

賭場內的授信對於有效的市場行銷不可或缺。信貸的提供如同在傳統的零售市場或消費市場一般，能夠創造出較廣泛的產品購買力與消費力。因此，信貸服務一定也能夠為部分的賭場顧客帶來更熱絡的賭博行動力。

今日，賭場信貸有幾項有趣的趨勢，其中最值得注意的是授信過程的正式標準化，其形式近似於一般商業信貸。舉例來說，在紐澤西州，僅僅只需要出示一張簽了名的可轉讓票據——亦即一張支票，便可完成授信，這張支票只能在某一特定期間內被保留，然後必須在極短的時間之內，透過一般的銀行系統讓渡出去。愈來愈多其他的轄區已將其信貸票據正式化，就如同實際的臨櫃支票一般。

信貸員工

賭場的信貸經理負責所有的授信與收款作業，在某些較小型的賭場，資深管理者或其他的賭場員工可能會參與信貸過程。在這樣的情況下，他們除了其他的一般管理工作之外，還需執行這些信貸作業，而賭場公關、賭區員工以及業主或資深管理人也都會參與信貸過程。

審慎的管理方式是將信貸作業各方面的管控責任都交付予一個人。這項責任包括信貸核准的會計與監督責任、顧客還款能力的評估以及最後的收款責任，為了要達成完善的會計作業與內部控制，在組織上唯一應該被區分開來的作業，是賭場借據本身的實際照管作業，以及這些借據的取款處理作業。

經常會與賭場信貸的取得牽扯在一起的相關活動是招待旅遊，該旅遊行程的主要目的基本上是為了帶領賭客進賭場賭博，招待旅遊基本上是針對優質的賭客團體所安排：交通與食宿皆免費提供，這類特別的招待是為了換取顧客在賭場的巨額消費。針對招待旅遊授信的管

控以及之後的收款，都特別的重要，因為即便是一個小型的、人數不多的招待旅遊，都可能出現相當大筆的信貸金額，更別說再加上遠距離的收款問題。在過去10年來，組織型招待旅遊的重要性已銳減，愈來愈多的顧客選擇自行前往賭場，無須透過招待旅遊公關的介入，而直接由賭場來安排其信貸的取得。某些賭場甚至邀請顧客直接透過網路向賭場申請。

信貸流程

信貸取得及控制流程可以分成四個主要項目來說明：

1. 信貸調查與核准
2. 出納櫃檯信貸核發
3. 賭桌信貸核發
4. 付款及收款作業管理

信貸調查與核准

授信的過程可以分為兩個不同的階段：授信給新顧客，以及授信給老顧客。某些授信給新顧客時較繁複的流程應該定期反覆用於老顧客身上，以確保能夠隨時管控顧客信用度的變化。

信貸核准過程起始於顧客開口要求貸款的時候。基本的流程是先讓顧客填寫一份信貸申請書與銀行財力證明書，申請書上同時也會要求顧客填寫估計的授信金額，通常會提供每日或每次進入賭場的信貸額度給顧客作為參考，這個管控動作是為了預防賭場延展了比實際需要或是比顧客要求還要多的信貸。而另一個設置額度的理由是為了要讓頭腦冷靜下來，以避免顧客可能因為一時衝動而多貸了額外的金

額，假使顧客在賭局連輸的情況下，貸得額外未經許可的款項，而使得虧損增加，那麼這名顧客的心情會比貸得基本金額的顧客更加心煩意亂。在信貸額度超貸的情況下，賭場要收回全部款項可能也會有相當的困難。圖11-1為信貸申請表的範本，信貸申請表可以在賭場或甚至在進入賭場之前，於線上即可完成申請，以確保能享有信貸優惠的預先授權，這份信貸申請表可能還會附上一份信貸申請人應被告知的申請條件與期限的列表。

在完成了信貸申請表且取得信貸授權之後，下一個步驟是聯絡申請人的銀行，以確認申請人帳戶裡的存款餘額及交易量，頭一次的禮貌性授信金額可能會在確認銀行帳戶之前便先行延展。偶爾，顧客會被要求要等到下一個營業日才能確定信貸申請結果。

在內華達州，由於博奕事業24小時服務的特性以及信貸優惠的普遍取得，發展出了幾種不論白天或晚上，顧客都能在任何時候確認信貸結果的服務。這項單獨的服務是由中央信貸公司（Central Credit, Inc.）所提供，它是一間專門為博奕產業成立的私人信用報告公司，它擁有全部賭場的顧客記錄，而這份資料會經由信用報告程序廣泛分享。假使有某位顧客為中央信貸公司所熟知，並且有能力提供良好的信用記錄，那麼該名顧客便能以相當快的速度取得信貸的延展。倘若無法提供任何的賭場信貸記錄，那麼較保守的作法是，先象徵性地取得某一金額的貸款，然後在下一個營業日，直接與傳統的資金來源，例如貸款機構及銀行驗證你的信用記錄。大型企業集團式賭場的成長已使得合作的獨立信貸資料銀行也跟著成長，這樣的成長進一步地帶動了代表整個集團的集中式信用審查的增加。

信貸核發

一旦信貸申請獲得批准，接下來便是信貸核發的階段，出納櫃檯的信貸核發記錄是非常簡單的：通常顧客會簽署一份類似支票的文件

圖11-1　信貸申請表

或借據以兌換賭場籌碼。在賭桌上的信貸延展申請則稍微複雜一些。

兌換借據最恰當的支付方式一直受到廣泛討論。某些賭場會給予一般的賭場籌碼；某些會給予無法立即兌現的特別籌碼，其他賭場會核發類似臨時憑證的特殊優待券以兌換賭場信貸。之所以核發這些特別類型的「現金」給信貸顧客，是為了避免一個重大的問題：當顧客取得了信貸、拿到籌碼之後，只下注極少的金額，便將剩下的籌碼兌換為現金，然後帶著這些現金離開賭場。接下來這名顧客可能會拒絕支付借據上的借款，這實質上等於已經從賭場偷了借據上的金額──以現金的方式。另一種變相的盜用方式是顧客僅只是侵吞籌碼，然後將這些籌碼移至另一間賭場兌現──遠離了原先籌碼核發賭場的監督。

出納櫃檯的核發

出納櫃檯的信貸核發作業可能會經由一般的出納人員來完成，或是在某些情況下，會經由一名專門負責處理各種信貸交易的特別出納人員來完成，第一個步驟是建立一份顧客支票或借據。借據的格式範本如圖11-2所示。

出納人員所製作的複式借據表單分為三到四個完整的部分，包括

TO _____	ABA NO. _____	CASHIER _____
NAME OF BANK	AUTH. _____	
NAME OF BANK	DATE _____ 20 __	T# _____ TIME _____
CITY STATE ZIP		

PAY TO THE
ORDER OF _____

For value received, I represent that amount is on deposit in said bank subject to this check and is hereby assigned to payee, and I guarantee payment with exchange and costs in collecting.

STREET ADDRESS _____ SIGNED _____

CITY & STATE _____

PHONE () _____ PRINT NAME _____

C00017 (1M) 07/82 BANK ACCOUNT NO. _____

圖11-2　借據範本

一份借據的正本，它已成為一張在底部印上磁性墨水編碼的可轉讓票據（亦即支票）。第二份副本則是由出納人員所留存，以作為支付金額的憑證，並得以在現金帳冊做帳時，維持正確的收支結餘。第三份副本基本上在核發借據之後，會馬上被撕下來並留存在出納櫃檯內。其他的借據副本可能還包括了一份用來記錄何時以及是否有重複借款情事的副本，還有一份印有流水編號的副本。流水編號副本基本上在核發借據的當下，便會與正本分開來，並且被保存在會計部門的流水編號管控檔案裡。

出納人員的借據核發記錄比賭桌的核發稍微簡單一些，因為現金是在真正的出納狀況下被領取，且現金的增減並不會影響到遊戲賭金的統計數字。

一項營運上的好處是，透過中心點來核發所有的信貸，可以更容易地掌控賭場的信貸狀況。（假使信貸在賭桌上被核發，那麼賭客便能從一桌換至另一桌，或是在賭區之間溝通不良的情況下，從一區換至另一區，取得總數比核可的金額還多的貸款）。然而，限制由單一出納人員來核發信貸可能會對顧客的便利性以及賭區遊戲流程在運作上的順暢度產生不良的影響。

第二個出納人員應該完成的關鍵步驟，除了基本的身分確認之外，還必須確保即將取得信貸延展的顧客確實是符合信貸資格的當事人，我們愈來愈常見到賭場在核發借據以及預付資金之前，會先要求顧客出示某些附有照片的身分證明文件。

第三個程序上的步驟是以某種方式來記錄授信金額。這種記錄方式主要是為了確保貸款的累計金額不會超過授權金額，而這種借貸交易的記錄也可作為未來的參考。它同時也可作為一份借貸交易記錄，能夠被用來評估及判斷未來的授信狀況。這份授信記錄可能是一份記在個人記錄表上的手寫記錄，也可能以非常類似電腦化的出納櫃檯或出納系統內應收帳款的方式來完成。

核准顧客的信貸可能也會被記錄在一份總表上，這份總表用來總

結某一特定輪班時段的信貸交易,這類型的記錄近似於填補及信貸摘要表(賭檯記錄表),是出納人員在現金被移轉至賭桌時,為了其他的賭場作業所準備的。這份主要的信貸表格如同一份快速且方便的每日信貸活動一覽表,能夠為賭場管理人員核對交易所用,並列示出有哪些人的信貸獲得延展、頻率有多高以及金額有多大。

從會計的角度看來,出納人員的信貸核發作業是一個相當簡單的程序,它記錄了付款金額,並且在任何時候都會建立一份包含全部未清償貸款的備忘錄。出納人員還必須注意一個情況,那便是先前已獲得延展的信貸再加上新申請的部分可能會超過或接近顧客帳戶的上限。在這樣的情況下,出納人員應該將這個問題向相關的信貸人員提出,以供其決定是否延展額外的貸款或是拒絕這筆申請,出納人員的主要職責是分辨出這些情況並遵守特定的法規。

信貸的預授權

當授信的金額預計會非常龐大的時候,例如在特殊事件、有團客抵達或是招待旅遊出現的情況下,習慣上會先為招待旅遊的信貸提供預授權的服務。在這種情況下,所需要的可能只是一些顧客的身分辨識文件,以及在已填妥的表格上簽名,籌碼則已經備妥,隨時可被領取。預授權的服務同時也有助於為飯店顧客或其他蒞臨賭場的參觀者建立良好的商譽。

信貸規定

基本的賭場信貸規定,包含處理超貸顧客的流程,必須在一開始就決定好,並以書面詳述,必須如此謹慎的原因有二。首先是賭場必須詳述信貸政策的細節,如此一來,可使管理單位在進行信貸授予的決定時,既不會因為隨意的採取信貸寬鬆政策而造成收款的問題,也不會因為受限於信貸的緊縮政策而使賭場的交易成效大打折扣。

第二個原因是為了監管單位所堅持的管控作業,若有違背賭場自身所制定之政策的授信行為發生,賭場將無法在總博奕收入上取得減

免,而必須繳交總所得稅。不當的授信行為會因為這類型的懲罰性稅收制度的實施而有所節制。

理想的信貸借據系統

基本的理想借據管控系統的運作目的是為了簡化信貸工具的核發以及簡化還款作業。此外,系統應該要能夠記錄核發與還款交易、為不同的信貸顧客提供狀態報告,以及針對全部還款或部分還款做出說明。這套系統還應該要能夠辨識授信對遊戲會計所產生的影響,以及確保不會因為賭桌信貸的核發或還款而造成賭金收益的失真。

除此之外,此系統應能擔保在信貸顧客從某一賭區移至另一區時,每一賭區的追蹤動線都能暢通無阻。最後,從賭區回歸至出納櫃檯的信貸工具動線亦應保持順暢,對於賭場信貸工具的基本控制作業如下:

1. 針對所有已核准的借據提供流水編號。
2. 預防信貸工具被故意或因疏忽而毀損。
3. 保證借據與交易一覽表更新記錄的正確性及完整性。
4. 控制整體的授信流程與記錄賭場授信的總金額。
5. 確保個別顧客的明細帳目皆獲得適當的照管,以及每位顧客的賭場未償貸款總額一覽表皆為正確的資料。

同時也必須注意上述所有的控制作業都必須適當地運作,所花費的管理成本也必須合理,管控作業應該要同時兼顧成本效益與效率。

賭桌授信延展

當信貸記錄與授信作業的處理地點從出納人員移至賭桌遊戲區時,會發生一項重大的差異。在賭區,授信作業主要分為兩種方式來進行,第一種方式是允許賭區可延展信貸,但是會計與記錄的部分必

須集中於賭區內的某一處進行，例如在賭區的記帳室。第二種方式則是完全在賭桌處理信貸交易。

主要的問題在於借據在賭桌上被支付或是被償還的會計。遊戲的授信交易牽涉到大筆金額的出納交易，它可能嚴重地扭曲遊戲的營運結果，因為借據在賭區進行還款交易時，可能會使遊戲出現一位大贏家，而這可能不是事實。同時，賭桌籌碼箱內的文件內容也會使得遊戲結果（贏得或輸掉的賭金）的記帳過程變得更加複雜，籌碼箱內會增加許多單據。接下來，這些單據會造成籌碼箱被清點時在操作上的困難度，不同賭區之間以及賭區與出納櫃檯之間的聯繫也可能會相當困難，並且可能會產生錯誤或超貸的授信金額，這些顯然非賭場所願。

賭桌授信的第一個步驟是為賭場建制某些預先核發的流程，倘若顧客將在賭桌上提出信貸要求，那麼這名顧客便應該被預先授權來取得貸款。

除了預先授權以外，即將授信的賭桌遊戲的籌碼存貨，應該在預料該賭桌會有較大的出納交易量發生的情況下有所增加。最後，賭場會安排一些抄寫的準備工作，以確保賭桌信貸的書面作業能夠適時地完成，以及確保授信過程能夠順利地進行。

信貸的預先授權

在預先授權以前，必須先收齊、處理並評估基本的信用資料。倘若符合授信要求，那麼在顧客提出申請之前，便會先核准一筆款項。為了預防信貸問題，另外必須採取兩個重要的步驟：

1. 務必確保貸款領取者與被核准者為同一人。
2. 務必管控信貸的延展，包括僅將新的信貸授予對先前的貸款已完全還清的顧客。

預先授權的表格可能包括賭場顧客所委付的「定金」，定金會

先被拿去下注；假使賭博的遊戲方式及其他操作部分看起來似乎很恰當，那麼當下可能會獲得額外的信貸延展。

授信流程

一般而言，當一位顧客在賭桌上要求貸款時，負責賭局的發牌員或遊戲監督管理員會將要求訊息傳送至賭區主管或是賭區管理員處。接下來，若賭區主管或是賭場公關熟知或認識該名顧客，那麼賭區管理員會透過詢問賭區記帳員該名顧客獲得授權的信用貸款最高限額為何，來證實該項請求是否恰當。

被預期會提出信貸要求的顧客倘若已被預先授權，那麼他們通常會出現在一份主要的賭區記錄表當中。同時，記錄表上也會出現信貸總額，以及之前已延展的信貸記錄。經由這種方式，賭區主管能夠非常迅速地便做出授信的決定，而不須讓顧客等待。假使顧客的信用狀況未顯示於賭區記帳員的記錄當中，或是顧客已超出貸款額度，那麼，這時候賭區主管的職責便是將該名顧客提交給信貸經理，以研議這項額度是要成立還是要重開一筆新的信用貸款最高限額。

在某些情況下，倘若賭客是賭場熟悉的客人，且當前無任何問題存在，那麼便有可能為該名顧客啟動在賭區的信貸記錄，賭區記帳員在取得信貸出納人員的認可之後，便會將這名新顧客加入信貸玩家的常客名單之中。

一旦取得信貸要求的同意權，當下賭區主管便會授權核發信貸。賭區主管或賭區管理員會指示賭桌發牌員給予顧客適當的籌碼數量，賭桌上的借據籌碼通常被暫時用來顯示預付給顧客的籌碼金額，而這些籌碼借據的使用將有助於加速授信的流程。在信貸獲准後，顧客便可立即取得籌碼，然後再完成書面作業，顧客可以稍後再於借據上簽名。某些賭場會為玩家保留借據預付款的備忘記錄，直到他們結束當日的賭局為止。在此同時，顧客所積欠的貸款總額（任何的還款淨值）也會被列在個別的借據上。

賭區管理員收到來自於賭區記帳員的空白借據，這份借據上頭會加註下列幾項資料：

1. 交易金額。
2. 日期與輪班時段。
3. 賭桌編號。
4. 顧客姓名與其他身分確認資料，例如團客或是招待旅遊的代表。
5. 顧客簽名。

在同一時間，賭區記錄會更新，以顯示顧客姓名及交易金額，負責的賭區管理員與賭區記帳員會在出示同意信貸的記錄上署名或草簽，而主要記錄表會隨著信貸資料隨時更新。

接下來，借據會交給已簽署文件的顧客，這時借據籌碼已移轉，代表正式的授信過程已完成。而借據籌碼的控管作業必須繼續保持下去，以確保這些籌碼只有在借據已經為顧客正確簽署之後才會被搬動。一般說來，只有資深的賭區管理員能夠被允許碰觸這些借據籌碼，也只有某一特定顏色、形狀或種類的借據籌碼會被作為授信之用，透過這樣的方式，控管作業在授予信貸的關鍵過渡時期也能夠順利地進行。

借據接著會被歸還至賭區記帳員處，由記帳員來檢視其完整性及正確性，並檢查借據是否符合下列各項條件：

1. 適當地標示時間及日期於完成的借據上。
2. 在賭區記帳簿裡記上借據總額，同時也新增於遊戲記錄中。
3. 簽名與顧客信貸申請表上的簽名一致。在某些賭場，會透過在攝影機前出示借據的方式來完成，該攝影機連結至主要信貸出納人員，出納人員會將借據上的簽名與其他信貸記錄上的簽名做比對。

4. 從借據上撕下核發信貸的存根，並置於上鎖的箱子內，該箱子被用來管控來自於特定賭區的借據。

5. 借據被夾帶於顧客的記帳卡上，或是另外在賭區內按照姓名逐一存檔。

　　由賭區記帳員負責保管的賭區記帳簿，作用如同是顧客授信總額的總管控表，而賭桌遊戲記錄則保證某一特定賭桌的信貸核准或還款金額能夠被正確地記錄下來。如此一來，在之後的賭桌收益計算過程中，便能夠正確地盤點賭桌的庫存波動。

　　圖11-3的流程圖說明了借據系統裡的基本文檔流程，實際的賭場借據則如圖11-2所示，該圖顯示了借據及其用途的主要部分，借據基本上包含四個部分，並且會被預先編號，在大多數的時候似乎與支票並無不同。這些部分詳細列示如下：

1. 最後會被保存在信貸辦公室的借據正本，會暫時被留置在賭區，直到交班之際才會被傳送或移轉至信貸管控檔案處。

2. 副本通常會被保留在會計部門作為控制副本，這些控制副本在歸檔時，通常會以數字依序編號。

3. 信貸核發交易的副本可能是一張附加在借據末尾的完整借據或存根副本。被用來記錄信貸最原始的核發資料，視所使用的系統而定，核發副本不是被存放在核發借據籌碼的遊戲籌碼箱內，便是留存在賭區的中央記帳員的借據存放箱內。之後這些副本會被納入結算過程內，以維持賭桌庫存波動的控管作業，這些波動源自賭桌對信貸籌碼的核發。

4. 還款交易的副本（清償交易憑條）被用來記錄發生在賭桌上的借據還款動作，只有在還款動作發生在借據被移轉給信貸出納人員之前，才會使用到還款交易副本。倘若在某一輪班時段，顧客贏了錢或是想用其他的方式來清償借據，那麼賭桌的庫存便會增加，因而需要某些文件來記錄這項交易。這時還款交易

圖11-3　借據會計系統

副本便會派上用場；完成之後，視所使用的系統而定，這些副本會被放在遊戲籌碼箱內或是放在上鎖的賭區借據存放箱內。

還款流程

當顧客希望償還借據款項時，應遵循的控制流程略述如下。流程會因借據是否仍在賭區或是已被遞送回出納櫃檯而有所不同。

假使還款金額少於借款總額，償還的金額會被標示在借據的票面金額以及還款的留存副本上，而當借據完全清償時，通常賭區記帳員

會將這筆借款銷帳，還款金額則記錄於遊戲與賭區的主要記錄表上，並將借據歸還給顧客，借據在未清償之前，都會一直保留在賭區記帳員處。

在實際運作上，愈來愈常見到的情況是，當顧客只作出部分還款的動作時，這份舊的借據會被取消，然後針對餘款的部分再開立一份新的借據給顧客。這種方式簡化了之後的收款程序，還款時只須出示單獨一份文件，而不須先換成一份能夠顯示部分還款的文件。

在所有這些還款的交易裡，發牌員及樓面管理員都必須在顯示金額的借據還款副本上簽名，所顯示的金額無論是以貨幣或是以籌碼的方式，都會被新增到賭桌，貨幣會被擲入賭桌的籌碼箱內，籌碼則會被加進賭桌的庫存內。

金庫的借據還款

假使借據未在賭區支付款項，就如同顧客在賭區待了一段相當長的時間之後通常會發生的情況般，那麼借據會被移轉至信貸出納人員處，而該份借據的還款便必須在出納櫃檯進行。借據移轉至出納櫃檯的金額會與付款憑條上所核發的金額相抵消，該筆貸款會由相對應的賭桌來核發，該賭桌在第一時間核發借據上的籌碼給顧客。任何一項還款動作同樣都會被列入完成這些付款憑條的考慮當中，付款憑條上的金額實際上是為了呈現出賭桌在某一特定輪班時段的借款交易淨額。

第二種達成適當的控制與會計目的方法是核發副本及還款副本（如果有的話），只要在紙鈔清點的流程中加入即可，亦即在決定遊戲的虧損時，將其視為填補或信貸憑證。

借據透過金庫的營收系統得以結清，然後會被移轉至借據帳戶為借貸出納人員所留存，一旦借據抵達信貸出納人員處，它們會被記錄在主要表單上，帳款的總額也會立即更新。

借據控管與收款

　　賭場裡未償貸款的借據管控作業,以及收款作業在流程上的管控,對一間賭場來說是非常重要的,首要討論的重要議題是妥善保管這些信貸合約的必要性,包括借據以及其他類似的貸款工具。一般而言,本票(印有未來承兌日期的銀行匯票)以及真正的借據,都必須為了收款及帳戶彙整的目的而被個別控管。相同的控管方式也應運用在可能因為其他原因而被銀行退回的普通支票上。

　　控管作業的第一個要素是確保相對應的會計檔案已被正確地更新,而當前的信貸狀況也已被妥善記錄。這個步驟在信貸顧客接近借款額度上限時特別地重要。因此每當交班之際,每一輪班時段的未償貸款總金額應該都已獲得更新,繼而保證接下來的信貸核發決定所依據的皆是最新的資料,這可避免可能發生的顧客超貸問題,也可避免接下來可能發生的收款相關問題。

　　控管作業的第二個要素是必須確保原先的核發及接下來的收款作業流程皆符合各種管理規定。在這種情況下,為了避免為未償貸款支付總博奕所得稅,必須採取所有正確的步驟來保證授信過程完全誠實,同時也已盡最大的努力來收款,光是貸款未清償便已違反了管理規定。

　　控管作業的第三個要素是為財務報告維持正確且完整記錄的必要性。透過這個要素,更能為獨立的、官方的且來自管理單位的查帳員,提供足夠詳細的資料,這些資料將使得他們得以針對應收帳款進行必要的分析與評估。

　　第四個也是最後一個與借據相關的控管要素是確保在收款的過程中,存在足夠的控制機制,使得賭場能夠收取到實際的授信金額,針對這個流程,賭場會採取不同的控管作業。舉例來說,紐澤西州的州法規定,在授信當日算起的三個銀行工作日內,自動提交所有的櫃檯支票。這其實是表示記帳簿上的貸款不會存留太久,不論是因為管理上的延遲或僅僅是無意的疏忽。

信貸收款流程

　　賭場信貸的收款實務作業與任何其他種類的借款大致相同。既具備即時性的一般原則，也充分傳達顧客應付的還款責任，這些作業皆比照標準的商業收款施行原則。暴力討債的手段長久以來已為良好的管理制度所摒棄。

　　收款作業其中有一項重點是必須管控以團體為單位前來賭場的顧客，例如招待旅遊。理所當然地，大部分跟著招待旅遊或是團體而來的賭客在離開賭場之前，皆會留下未償貸款，必須先簽訂好協定以收集這些借據，並收取每位顧客的欠款金額。

　　實際的運作方式會有所不同。在某些情況下，招待旅遊的召集人或是另一當事人會承擔所有團員債款的償付責任，並且準備以他或她自己的金錢來還清所有的未償借款。換言之，招待旅遊的召集人承擔了借據的收款責任，而不受賭場所支配。在過去，這種方式曾造成招待旅遊召集人遭受不當、特別是侵略性討債手段的案例發生，接著使得被造訪的賭場蒙受名譽上的損失。在某些賭場，由招待旅遊召集人來承擔團員債務的方式已被停止，召集人反而成為代表賭場以及為賭場服務的委託收款代理人。這使得賭場更得以管控整個收款流程，也得以除去召集人身上的財務負擔與責任。

借據控制系統

　　信貸出納人員手邊已存檔的借據通常都存放在個別的信封袋內，信封袋外面會標記內含的信貸借據詳細金額，假使有某一份借據已還款，那麼信封袋上的結餘便會減少，這個信封袋可能還會包含其他的重要資料，這些資料在發生問題的時候，能夠被用來連絡顧客，或是通知賭場員工。

　　除了個別的借據信封袋以外，也會有系統用來管控借據應收帳款

的累計金額。這些控制系統會針對應收帳款的時間長短、校正與信貸記錄，以及最重要的，已付款項與未償貸款總額的記錄，來與一套標準的會計應收帳款系統做比較。

在借據控制系統內的另一項要素是更新個別顧客的信貸記錄。在授信的過程中，記錄的即時更新是很重要的。對於信貸核發的總金額、項目、還款時效及其他因素都必須正確地顯示出來，如此一來，未來的信貸決策便有完整的歷史資料可依據。

在借據部分付款或部分還款的情況下，會計管控會出現一項難題，假使部分付款發生在顧客離開賭場之後，那麼習慣性的作法是將借據留在信封袋內，然後在外面標示付款金額，只有在借款金額已全部還清的情況下，才會將借據歸還給顧客。為了反映這些部分付款的進度，賭場借據的總計金額也必須適當地修正。

另一個會計管控的嚴重問題是，部分還款發生在顧客仍然在賭場內的時候。在大部分的情況下，標示較高金額的舊借據會先還給顧客，然後再換上一張執行剩餘債款的新借據，這使得賭場得以清理其帳簿資料；必要時，轉讓一張金額較少的銀行匯票可能會比轉讓金額較大的匯票來得容易。

非現場的信貸收款作業

有些賭場借據收款的主要會計管控作業未在賭場內進行，在這種情況下，必須依循幾項重要的流程控制。首先，為了確保付款，客戶端手邊經常必須持有原始借據。假使應付的借款金額非常龐大，那麼，在支付款項的當下，顧客幾乎隨時都會想要取回借據。在這樣的情況下，借據的原始副本便必須自控制區被取出，然後不是移轉給客戶端的客戶代理人，便是由賭場收款代理人直接交給顧客。在這些情況下，當借據不在賭場的這段時間，借據信封袋內會保留一份借據副

本，同時也會附上一份為何缺乏原始文件的說明，而這份借據副本在貸款清償之後，會被銷毀或註銷，付款記錄同時也會被標示在信封袋的外側。

倘若顧客並不那麼立即地渴望要回原始借據，那麼可能會有另一種選擇。在這種情況下，會先將一份借據副本交給顧客，或是由業務或收款代理人親自保管，而原始借據還是由借貸出納人員負責保管，在貸款完全清償之後，原始借據會標記付清字樣，並歸還給顧客。

假使非現場的收款作業不是由賭場員工來處理，那麼自賭場取出的借據保管責任便必須獲得某種形式的擔保。在這種情況下，一份告知收款人（例如招待旅遊的召集人）責任範圍的簡單聲明便已足夠。這份關於個人義務的聲明書主要是為了監管借據；在借據遺失或是在借款未償付的情況下，賭場可能會強制要求收款人付款。

清償

在某些情況下，信貸經理人或收款代理人可能會認為以少於票面價值的金額來支付一筆借據債款是很明智的行為，這種清償方式促使餘款在借據到期日之前即已支付。接受貸款少付的這種權力，給予收款人員在收款過程當中動手腳的絕佳機會。舉例來說，這可能會造成一張借據的借款金額從70,000美元削減至50,000美元，而實際上顧客已支付了60,000美元，這使得收款代理人得以侵吞多出來的10,000美元。

為了避免這種可能性發生，賭場已施行管理流程來確保註銷的債款，包括以少於債款票面價值的金額清償的方式，都提交出去接受較大規模的管理審查。一般說來，一位最高階的信貸管理委員會委員、賭場經理以及資深的財務幕僚都必須同意賭場借據以少於票面價值的方式來註銷或清償款項。這項審查確保個別的收款代理人為了能夠盡速收款，能夠適度地運用他們的權力來協商清償事宜，同時仍然對借據上指定他們去收取的總款項負責。在某些情況下，顧客甚至可能在下注之前，即先從借據的票面價值協商出一筆折扣金額。

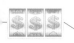

收款方式

借據收款顯示了一些特別的問題,這些問題可歸因於賭場借據的債款比起顧客傳統的債務金額要多出許多。第一種收款方式是以其他種顧客能夠以分期付款的方式償清的借款來取代賭場借款,第二種方式是安排賭場顧客還清所有的借款金額,這種方式可以透過將其他資產清算的方式,或是透過來自於類似封閉型控股公司、合資公司、信託公司或是其他商業實體等來源的特殊付款方式來達成。

最後,賭場也許會勉強接受分期付款的方式,來作為賭場債款的繳付方式,這項選擇之所以較不受歡迎是因為財務上及管理上的問題。首先,賭場的建立並不是為了要有效地處理債務的分期付款,且花費在管理上的時間成本又相當的高。其次,賭場通常不會收取借據的利息,而一次性的付款計畫也可以說讓賭場付出了手邊無周轉現金的代價。最後,當賭場顧客還在清償現有債款的情況下,通常無法取得任何額外的借款,因此在情感上他們將不願意再回到同一間賭場來賭博。所以,分期付款的還款方式使得賭場會有很長一段時間失去這名顧客,而這名顧客很可能去了另一間賭場,如此一來,便可能造成永遠失去這名顧客的結果。

收款服務

在過去,部分賭場已利用外界的收款機構來負責借據的收款作業,這些服務必須非常謹慎地進行,因為在幾個部分可能會出現問題。首先是收款服務需要大量比例的收款金額,這使得較小金額的債款無法在一開始的時候為賭場所調節或處理,而必須回歸至賭場。其次,收款服務的行為必須符合賭場的期望,使用適當的收款方式。舉例來說,假使賭場深信收款過程不宜太過嚴厲,那麼過度具有侵略性的收款服務只會損害賭場的形象。

傳送至外部收款服務機構的會計項目以及關於這些轉讓的管控作業如下所述。第一層控制是為送至收款機構的借據會計作業及其他佐證文件。在這種情況下，信貸出納人員所負的責任會有所減少，因為部分責任移轉至會計部門。此時，移轉帳戶及移轉金額的備忘錄也隨之產生，大部分的賭場選擇在借據移轉至收款機構的時候註銷應收帳款。接下來，倘若未來有任何帳款回復的情形發生，會再恢復金額，屆時再將該筆金額標示為已償付款項。從指定單位移轉至收款機構所產生的帳款註銷記錄，必須如同直接註銷、減扣與清償作業般，被交予相同的管控檢查，賭場應收帳款的累計金額也必須隨著借款金額的註銷進行修正。

信貸報告

在某些例子當中，信貸交易會需要用到以管理為導向的財務報告特殊表格。首先，對賭場而言，最好能夠小心地監督旗下所有收款代理人的表現。假使其中一位收款人持續擁有高或低的收款比率，或是高比例的清償或其他調整及扣減動作，該訊息應該會引起資深管理人員的注意。同時，也應該制定特殊的監管規定，強制要求記錄已註銷的金額及註銷人員名單，這使得監管查帳員得以預防某個人或某個團體的帳目被註銷。最後，針對特定對象，例如招待旅遊收款代理人，可能會有特殊的註銷申報規定。

綜上所述，賭場信貸系統的謹慎維護能夠成為一間賭場在行銷及營利上的主要優勢。不過，信貸系統是一個變化無常的領域，必須受到最嚴密的程序、會計及內部系統的控制，才能達成其有效目標。

第12章

賭場稽核、最低內部
控制標準與財務報告

　　本章描述現今博奕業的稽核實務與主要的問題，應用於博奕業的特殊損益表與收益報表項目的會計準則，以及與財務報告和已公布的產業規定有關的現階段問題。本章所討論的許多議題皆已在其他章節介紹過或討論過一些細節。

　　其他與賭場會計和稽核相關的持續改革也一併討論。美國會計師公會（American Institute of Certified Public Accountants, AICPA）已發表過博奕業的稽核準則，此稽核準則首次於1984年公布，後來成為美國博奕業的官方會計準則與稽核程序的基礎。由於博奕業的營運與成長有相當大的改變，導致博奕業成為多方管轄的產業。美國會計師公會與會計標準執行委員會（Accounting Standards Executive Committee, AcSEC）已著手修改稽核準則，此修正將可適用於賭場稽核，預期在2009年開始之前就能完成並出版。本章的最後一節將會討論現今稽核準則的細節。

賭場稽核環境

　　現代的賭場稽核環境來自於下列幾個單位之間的特殊合作關係：

1. 賭場管理，包含賭場內部稽核部門。
2. 政府博奕管理機構，包含部落型博奕監管機構。
3. 獨立的註冊會計師（CPAs），包含私人公司與公開上市公司的申報，以及向監管機關申報。

　　上述的每一個團體對於稽核程序的正當性都有其各自獨立的目的。由於缺乏共同的目的，導致上述不同的稽核團體在稽核目標及其所採用的稽核程序上有相當大的差異。對於獨立的註冊會計師而言，日漸重要的美國公開上市公司會計監督委員會（Public

Company Accounting Oversight Board, PCAOB）與美國證券交易委員會
（Securities and Exchange Commission, SEC）報表，對於賭場如何針對
所有不同的目的來進行查帳已產生重大的影響。公開上市公司的報告
標準與程序已針對賭場各式各樣的財務報表設定修改、擴增與改善的
進度。

第二個問題源自於部落型的觀光賭場或小型私有賭場的稽核
與報告，因為其整體程序與準則有時較缺乏詳細的檢查，審查標準
也較不嚴格，部分部落型賭場可能還會受限於美國政府會計標準局
（Governmental Standards Accounting Board, GSAB）所公布之稽核與報
告準則。

賭場管理與內部稽核

對於正常營運的賭場而言，一套有效的內部控制系統的維持是
最重要的。經營賭場的複雜性，連同龐大的現金及使用的籌碼，使得
嚴格的管控制度有其存在的必要性。為了保護賭場資產以及確保正確
的財務報表，甚至最終為了維護顧客信譽而需維持公平公正的賭場交
易，皆需要有完整的支票與結餘系統。若想持續經營博奕產業，並達
成個別賭場在行銷上的成功表現，維護賭場所賦予大眾的有效及信賴
保證的認知，也是至關重要的。

良好控制的第二個重要面向在於賭場的持續經營與否只能任憑主
管機關的發落。主管機關針對賭場經營、允許賭場繼續營運的授權，
以及無論如何都不該將博奕執照置於危險的境地是很重要的。最快也
最容易被取消博奕執照的方式就是被指為詐欺且證實為真。除了主管
機關的管控以外，整體大眾對於賭場經營的誠信認知也很重要，因為
這層認知能夠確保賭場經營能持續為社會上大多數民眾所接受，如果
缺乏公眾的接受度，博奕產業的形象將會降低，合法博奕的持續存在
也會受到挑戰。

內部稽核部門

不同賭場的內部稽核部門之職責在於為維護賭場經營的誠信，扮演最高管理層級的第一道防線。他們負責確保下列狀況均能達成：

1. 遵守既定的內部稽核程序。
2. 顧客不詐欺。
3. 員工不詐欺。
4. 維持營運的效能。

這些目標可以說都是任何良好內部控制系統的傳統目標。在賭場如此多變的控制環境中，這似乎是陳腔濫調。對於內部稽核人員不同角色的重要性的認可，以及高階主管、連同監管單位對於這些內部稽核人員的尊重，顯示了內部稽核人員的高度重要性。

由於博奕經營變得愈來愈廣泛且為多方管轄，賭場內部稽核功能的重要性更甚以往。在這些情形下，經常有很多以合作方式存在的內部稽核人員，是以獨立於當地賭場的形式存在，他們不僅僅有助於確保賭場整體的誠信，也有助於確保公司不同營運組成或部門報表的正確性。類似像Harrah's與MGM-Mirage這樣的多樣化組織是基本的例子，其合作的內部稽核人員對於旗下各分公司在財務與管理上的管控，占有關鍵性的角色。除了以合作方式存在的內部稽核人員，較大型的公司可能也有其自身的內部稽核人員，他們與合作的稽核人員互相協調並合作。

為了達到營運上的最大收益，這些內部稽核人員必定有些重要的特性。一個運作良好的內部稽核部門的首要特性是在運作上具備高度的獨立性。內部稽核主管必須具備只針對企業最高層級報告的自由，亦即只需對賭場老闆、董事會稽核委員會、或是部落理事會報告即可。向較低層級報告將會妨礙內部稽核功能的獨立性與尊重。第二重要的特性是維持內部稽核人員的訓練能力、專業認證與整體技術能力

的必要性。企業環境電腦化日漸普及的情況下，這個部分還包括了稽核部門內的系統稽核能力。運作良好的內部稽核部門的第三個特徵是維持足夠的人員配置，以確保所有重要的稽核程序能在規定的期限內完成。舉例來說，不同的監管單位會要求主要的收益來源，例如博奕機器以及賭桌遊戲，每年皆須進行內部的稽核檢查，這時便需要有足夠的稽核人員投入，才能夠讓員工採取完整且有效的檢查作業以符合監管單位的要求。

政府博奕監管機關

各州以及部落型博奕監管機關已於第2章詳加描述，這部分主要講述各州博奕活動的授權與管控。這類博奕監管的重要部分是監管機構所扮演的管理稽核角色。

這些單位的稽核重點稍微不同。監管機關最先考慮到的是賭場經營的正確運作。第二目標才是賭場博奕總收益的正確報告。既然博奕稅收最常見的形式就是淨收益稅，那麼監管單位便會著重於賭場所申報的總收益是否正確。

監管稽核程序的另一個重要目標，在於監視明訂於賭場內部控制系統內的系統、程序以及政策在實際運作時，是否有被確實遵守。在內華達州，注重的是賭場上呈給監管單位的制度，與實際運作的制度相吻合的程度。在紐澤西州，關注的則是賭場內部控制運作與法令規定的內部控制流程相吻合的程度。稽核管控的這些目標會帶來兩項好處，第一個好處是可以顯示賭場的管控狀況，第二個好處則是倘若內部控制系統謹守監管單位的規定，那麼其會計系統所產生的財務報表的可信度將會增加。最後，淨收益數據的完整性與正當性也會跟著增加。

註冊會計師

　　賭場稽核環境的第三個要素是會計師的角色——傳統上與稽核及財務報告關係最密切的一群人。在內華達州，會計師的角色已出現多年，而在該州所培養出的密切關係，已在紐澤西州立法規定與會計師相關的賭場稽核法規時，產生了重大的影響。會計師目前所涉及的領域如下：

1. 以年度為基準所進行的一般財務稽核。
2. 應呈交給美國證券交易委員會的報告。
 a. 年度稽核。
 b. 特定稽核。
 c. 季度檢視。
3. 應呈交給監管機關的報告。
 a. 年度財務稽核。
 b. 年度內部控制評估。

　　此三項稽核的基本領域將因經營賭場的公司型態而有些微差異。對較大的賭場來說，即使沒有強制性的管控稽核要求，仍然會認知到年度財務稽核的必要性。

　　不過，特別是對於很多小型賭場而言，驅使賭場執行稽核的整體動力似乎是來自於年度財務稽核與年度內部控制評估的管控要求。顯然地，很多賭場如果未被要求，將不會自發性地實施年度財務稽核。

　　對於賭場規模大小的推論同樣也適用於股票公開交易的賭場。這類公司通常是最大型的賭場，它們能夠理解並接受在傳統美國證券交易委員會的準則與規範下，這些定期公開報表存在的必要性。這類型的賭場已經成為全國博奕產業的重大資料來源。

　　一項值得關注的歷史性記錄記載著自1975年起，在內華達州的會計師開始被要求要對賭場內部的控制系統的正當性做見證。在當時，

這項規定引起會計專家相當熱烈地討論。這麼多年來，這類報告在本質上與架構上已有一些重大改變，而時至今日，內部控制報告依舊是博奕財務報告的基本原則。這些內部控制報告規定的施行，比起之後較被廣泛採用的「境外貪污行為法案」（Foreign and Corrupt Practices Act）以及「沙賓法案」（Sarbanes Oxley Act）404條款的類似認證早了好多年。本章稍後將會詳細地一併探討內部控制評估以及稽核的施行準則及其報告準則。

稽核責任範疇與稽核類型

本節概述賭場由監管機構以外的人員所施行的各種稽核作業，同時也簡單敘述一般稽核的範疇。

財務稽核

獨立會計師檢視賭場財務報表的傳統目的，在於質疑關於財務狀況表、營運結果與財務狀況改變的公平性。這個目的在大多數的賭場財務稽核中，仍然是主要的因素。然而，針對稽核範疇會有重大影響的幾項財務稽核的重要改變或特別因素，我們應該要有所認識。

第一個議題包含了即將被稽核的主體。對於多數公開交易的公司而言，所有營運單位，包含旗下的子公司，都應該被囊括在財務稽核的範疇內。這可能會是一項令人頭痛的大工程，因為經營賭場可能只是大型企業的一部分。在這些案例中，賭場一定得接受稽核，而其稽核結果必須以某種方式呈現，藉此提供監管機構所需的資訊。這意味著必定要制定一份獨立的賭場稽核財務報表，該份報表應可提交給相對應的監管單位。此外，公司全部的財務資料也應提交給管理當局。

假使賭場經營包含了一個以上的事業體，那麼成本配置、費用區

分以及費用分攤安排的妥適性便都必須被視為是整體稽核範疇的一部分，這部分也必須經過適當的稽核檢測。而針對只包含一個事業體的小型賭場而言，賭場經營者可能會希望有補充資料以供各部門獲利或虧損的決定之用。在這樣的情況下，必須清楚地界定稽核範圍，以決定稽核程序是否只須包含附有補充資料的整體財務報表，而這些補充資料無須接受完整的稽核監督（基於適當的免責條款），或者是所有的報表，包含部門資訊，皆須接受稽核。

另一個考量是：應將飯店式賭場視為是一個附加飯店及餐飲部門的單一事業體（或部門），或者視其為幾個獨立的事業體，而每一個事業體皆須各自公開其財務報告。多數的執業會計師會將擁有基本附加設施的賭場視為單一事業體，並依此進行稽核。

第二個關於稽核範疇的因素是稽核的時間，以及其他可能有、也可能沒有為賭場客戶提供查帳服務的稽核人員的相關議題。一般而言，稽核期限傳統上是指一整年度或是一個會計年度，短期稽核會發生在公司所有權改變或開始經營新賭場之際，假使賭場的其他部分有其他的會計師來進行稽核時，那麼在稽核建議的措辭當中，便可能會對報告的責任歸屬做一個適當的區分。

倘若稽核人員在會計年度結束之後才被委派前來，或是在中途更換稽核人員，可能會發生一些問題。一般而言，基於賭場財務報表須經過稽核審查的規定，通常前幾年可靠的報表資料會先準備好，以作為比較的基礎，同時也免除了大部分與時間有關的問題。當賭場稽核人員有所更換時，存在於這些專業文件裡，與前任稽核人員有關的現行稽核流程似乎已足以引導其他大部分區域的賭場稽核人員。一旦新任稽核人員針對財產目錄及年終現金結餘的正確性做出了適當的評估，該年度結束之後的新稽核人員的任命應不會有任何太大的改變，倘若有保留意見的存在，那麼在稽核人員的意見書內應略述對應的範圍限制因素。

在最初的稽核領域說明書內，或是在決定最終稽核意見書裡的適當用語時，都應該考慮到與檢視特定項目、帳戶或是重點項目一般

限制有關的其他領域的議題。舉例來說，如同其他公司的稽核作業一般，賭場應收帳款的評估若無法獲得足夠的確認，便會造成賭場稽核的範圍限制。然而，以良好的客戶關係角度來看，這些潛在的範圍限制問題的發生都應該在預期當中。因此，在簽訂合約之前，都必須與顧客針對爭議部分先行審視及討論。

規定文件

博奕管理單位必須填報兩份不同的規定文件，第一份報表專為監管單位所準備，第二份報表則通常會傳送給賭場所有人、經理、秘書或其他監管單位。這些報表的副本通常一定會由博奕管理機構所歸檔。（在此主要的討論對象是第一份報表，由博奕監管單位備份。）

第一份規定要申報的是一套標準化的財務報表。這些財務報表對於收益來源以及多數的費用分類採用了標準定義，並且為了分析的目的使用了標準格式以便編輯標準化資訊。這些標準的財務報表也是博奕管理者檢視賭場財務狀況的關鍵資料來源。第二份需申報的是會計師對賭場內部控制系統的評估報告，本章最後一節將詳述這份文件。

標準財務報表的完成程序是相當簡單的工作，這些報表不會要求要有稽核人員的意見，而且常是賭場員工而非獨立的稽核人員所準備的文件工作。標準的財務報表由四個主要部分所組成：(1) 資產負債表；(2) 細述每一主要工作部門，包含賭場、飯店、餐飲以及其他部門的損益表；(3) 細述不同賭桌遊戲以及博奕機器所產生的收益報告；以及(4) 各種統計資訊的細目，例如飯店房間入住情況。如果賭場的會計系統未設計成基本財務報表的資訊與標準財務報表格式相容的話，那麼提供財務報表的過程將變得很困難。多數賭場所採用最簡單的解決方法是使用會計科目表或接近會計結構的總帳，以提供規定的揭露資訊。

內華達報告所要求的申報資訊是以6月30日會計年底為基準，以

符合州財務報告週期,而非賭場的實際財務年底。紐澤西州要求申報的年度報告是以12月31日會計年底為基準,同樣不是以賭場的實際財務年底為準。其他的州監管單位對於所要求的標準財務報表之申報週期,傾向於採用上述兩種的其中一種。

現在,美國聯邦政府印第安博奕委員會(簡稱NIGC)對於部落型博奕並未要求申報標準的統計報表。由NIGC所制定的部落型博奕國內法規的外部命令,並不包含審視標準財務資訊或編輯部落博奕實務統計的任何計畫。

內部控制文件(Internal Control Filings)

如同前述,多數州政府連同單獨的部落博奕主管機關,通常要求賭場內部控制制度需有獨立的會計師審核與意見申報。這些報告理應具有會計師或各州授證的會計師完整見證。特定的法令要求源自於不同的博奕管理法規。

內華達州與紐澤西州所要求申報的內部控制報告稍微不同。內華達有兩項重要的要求是紐澤西州所沒有的。第一項是在內華達州,獨立的會計師報告必須包含所有他或她所確信、但與博奕管理局內部控制系統不一致的所有實例與程序的參考資料,不管這些異常是否重大,都必須揭露。與此相同的標準也適用於總收益的內部控制,以及賭場的娛樂入帳與相關的稅賦責任。

此項報告標準在紐澤西州的規定裡已不復見,而傳統的稽核標準用語「在各重要層面」("in all material respects")仍持續被沿用。但是,如果內部控制系統出現了重大的缺點,那麼遊戲中會啟動一項提醒裝置,而會計師必須報告所有被發現的缺點,無論其個別重要性為何。

這些不同的重要性標準,特別是內華達州所規定的標準,是稍微與現行的專業標準牴觸,同時也代表著主管機關所要求的標準與一般

所接受的稽核標準之間的一個重大差別。在所有異常報告中，無論其重要性為何，皆採用「內華達州標準」作為申報標準的現象已廣泛地出現在其他州的轄區以及部落型賭場當中。

內華達內部控制評估的第二項規定是獨立的會計師對於「制度的持續有效性與適當性」的肯定陳述，這不僅僅是要提醒會計師注意先前在內部控制系統下的交易，同時也如同某些人所建議的，能夠對未來會計期間的內部控制品質要求做出專業的判斷。紐澤西州的規定則只侷限於「在（財務報表）查核期間之內的」內部控制系統評估。

內部控制的申報必須清楚地符合法律的字面意義。然而，這些用語將使得管理者與獨立稽核人員背負繁重的申報規定以及大量增加的訴訟風險。因為這個原因，再加上逐漸增加的內部控制查核成本，使得內華達州在2004年做了些更改，而NIGC國內法規也允許會計師或是已被適當授權的內部控制員工在內部控制報告上可以採用「協定程序」。這項更改以及對於內部控制報告內容與格式的影響將在本章下一節中討論。

其他規定的報告

定期財務稽核的過程中所產生的其他報告要求，需向相應的博奕機關提出。獨立的會計師會經常性地對管理者發函與提出建議，以指出內部控制的問題、營運尚需改善之處，以及增進整體效率或是改善特定工作有效性的方法。如同之前所述，那些與內部控制問題有關的細目，需在個別向博奕監管機構的報告中揭露。除此之外，完整的管理信函或是針對管理的建議清單通常也必須轉寄給博奕監管機構。

其他應該寄給博奕監管機構的申報書包括所有美國證券交易委員會的申報表格副本（包含年度的10-K與季度的8-K特別申報表）以及所有借貸與租賃契約的細目。同時必須申報的還有分期付款協議，以及所有資本結構上的改變，包括資本股息、撤資與增資。

　　這些各式各樣的管理申報的目的在於確保博奕監管機構已充分被告知任何與賭場營運有關的顯著或重要的變動與問題。此廣泛的揭露要求是管理者與獨立的賭場會計師重要的行政職責。

賭場內部控制及控制評估

　　除了為了財務報表的目的而必須評估賭場內部控制系統之外，獨立的稽核人員還必須針對內部控制系統本身做報告，對於這項獨立的報告規定所做的評估，已超出了其他產業所使用的傳統內部控制評估的範疇。

對內部控制的信賴

　　賭場營運的內部控制評估的重要性不應被過分地強調。健全的內部控制是唯一能確保營運與財務報表正當性的方法。雖然這對其他產業似乎是老生常談，但因產生收益過程的本質（博奕的實體面與不同的投幣博奕機器）連同硬幣、紙鈔與賭場籌碼的控制風險，使得極端嚴謹的控制有強制必要性。

　　除此之外，會計師可能會被要求執行與內部控制制度有關的各種服務。通常是：(1) 幫忙設計新賭場的初始內部控制制度；(2) 證實內部控制制度作為年度定期申報要求的一部分之正當性；或者是(3) 協助重新設計或改善內部控制制度。因為會計師廣泛參與內部控制制度，而且內部控制制度在賭場營運上也有全盤的重要性，因此每一位賭場會計師必須對內部控制制度有一全盤瞭解。

歷史性記錄 —— 呈報制度與最低內部控制標準

　　直到1970年代中期，內華達州政府將賭場內部控制制度的設計與執行，大多交予個別賭場營運者。隨著紐澤西州博奕的開放，因此產生了內部控制的新方法與管控。紐澤西產業有複合式大型以及同質的賭場經營，採用一套多數由外部博奕主管機關規定的內部控制模型。紐澤西州內所有的賭場營運必須遵循相同一致的經營規則。儘管此舉限制了個別經營與減少經營的彈性，但是從管理的立場來看，規定的制度所提供的一致性還是正面的。對於博奕管理人員而言，在賭場間移動與執行稽核審查及檢視是更加容易了。與此同時，內華達州管理人員同時關心內部經營程序的持續改變與這許多組不同的程序對於管控稽核效率的影響。當紐澤西州持續他們所規定的內部控制規範，內華達州卻已接受內部控制呈報機制的觀念。

內部控制呈報制度

　　內部控制評估過程的關鍵在於使用了「呈報機制」的觀念。在大多數的州管轄範圍內，所有的賭場 —— 無論是新成立或現存經營者 —— 都被要求填報各自主管機關所需的內部控制文件。這些敘事概略的描述將正式提供組織的方案與程序記錄的描述，以合理的保證可達成以下目標：

1. 資產受到保護。
2. 財務記錄是可信賴的。
3. 交易的執行符合管理者一般或特定的授權。
4. 交易記錄的必要性在於：
 a. 允許博奕收益能夠正確地被記錄。
 b. 維持資產的會計責任。

5. 只有在管理者的授權下才允許取得資產。

6. 在合理範圍內，資產所記錄的會計責任可與現存資產相比對，
 如有差異則採取適當的行動。

　　這些記錄制度為博奕監管機構以及獨立的內部稽核人員提供了一
個便於執行內部控制評估的基本記錄標準，這套制度背後隱藏的概念
是：賭場應該確定並記錄其內部控制制度為何，然後遵循這套制度。
透過這種方式，控制程序得以有相當大的自由發揮的空間，接著便能
藉此認知各個賭場之間的差異性，這對於擁有許多不同規模賭場的內
華達州而言尤其重要。

　　接下來，這些被要求應呈報予監管單位的控制系統會由主管機關
進行評估；這時賭場便會發現缺點並進而將其修正，在呈報後會有一
段相當長的系統評估時間，由於格式的多樣化、程序的範圍以及呈報
的複雜化，使得博奕監管機構在進行評估過程時愈發困難。

　　內華達州的關鍵在於每一套呈報制度都必須符合博奕法規所明訂
的最低標準，或符合博奕管理局的內部評估政策。由於內華達州允許
每一間賭場可設計自己的內部控制系統以符合其個別的需求，因此所
呈報的系統會有相當大的差異。博奕控制評估人員對於這種多元化必
須能夠完全理解，因此評估及審查過程的完成非常耗時。

　　另一方面，紐澤西州針對幾乎所有的賭場，都設立了一套嚴謹且
一致的內部控制制度，雖然紐澤西州也要求賭場必須呈報內部控制系
統，但是賭場間的差異性非常小，而高度一致性雖然只能允許賭場在
控制上做些微的變化或創新，但也簡化了對於內部控制系統妥適性評
估的工作，以及賭場監督與管理的工作。在紐澤西州博奕產業的本質
日趨一致與嚴謹的情況下，這項作法是令人滿意的。然而，在內華達
州則需要一套不同的制度。

內部控制最低標準

　　呈報制度概念的採用在內華達州被部分人士視為是相當繁重的工作，這項決定同時也使得為符合不斷變化的情況而針對內部控制系統所做的改變及調整變得非常困難。直到1980年代中期，內華達州博奕管理人員以最低內部控制標準為基準，施行新的控制系統，亦即眾所皆知的內部控制最低標準（簡稱MICS）。此最低標準的目的是為各式各樣的賭場提供最低標準（管控的最低限度），而非採取單一的絕對標準，第二個目的則是為內部控制程序帶來最大程度的一致性，尤其是小型或中型的賭場經營者。

　　這些新的最低內部控制標準明訂各種規則，並且伴隨著一系列新的文件表格，稱為MICS 檢核表。這些檢核表原先是用來作為專屬於賭場營運面的內部控制評估問卷，使用這些MICS檢核表的優點在於為賭場經營者（與內部稽核部門），以及外部的獨立會計師提供賭場內部控制審查的準則。

　　在採用MICS數年後，其他的管轄區域也跟隨內華達州的腳步，相繼採用最低內部控制標準的各種報表。NIGC已提供了一組最低標準，並要求每個單獨的部落型賭場經營者都必須遵循此一標準。自從最低內部控制標準明訂規範以來，不同的主管機關已定期變更、更新、修訂且擴編標準，以符合變動的營運及管控需求。

　　最低內部控制標準其中一項最有趣的地方在於，內部稽核人員與獨立會計師以年度為基準，針對內部控制審查的最低期望標準所擬定的明細。這個部分稍後在本章會有詳細說明。

賭場內部控制系統的挑戰

　　我們必須認識並討論賭場內部控制系統所顯現的幾項特殊挑戰，這些挑戰源自於最近有關內部控制風險評估的專家看法，這些專業標

準要求有五項管理內部控制的因素必須要被確認,其中三項為主要因素,另外兩項則為次要因素。

評估內部控制系統的三項主要因素為:

1. 稽核環境——或高層的態度。
2. 正式會計系統中固有的控制。
3. 非會計的控制系統與流程。

在評估內部控制系統的層級與品質時,前兩項主要因素是很關鍵且需要多加考量的,也因為這兩項因素的存在,使得第三項因素在稽核時變得很重要。在賭場營運的過程中,經常會見到很多非會計的控制系統與流程,而這些控制系統與流程皆專屬於博奕產業。這些非傳統的內部控制,例如內部監視系統,能夠加強較傳統的會計方法以確保良好的內部控制。

賭場收益

賭場營運的第一個問題是:產生收益的過程是很開放的,而且不容易將交易做成文件記錄。簡單來說,你不能將收銀機置放在賭桌上,然後去記錄投注、收益或莊家贏錢的交易。最新發明的電腦化追蹤系統已使得賭桌上贏錢的過程能夠得到進一步的管控,較新的老虎機以及各種電腦化的老虎機管理系統已針對老虎機的交易提供了更進一步的自動記錄與追蹤過程。但是,在不久的將來,賭場仍會繼續保有收益記錄不確定的這項特性。依目前所採用的系統,正式將收益記錄成文件的最早時間點為每日清點賭桌投注金與機台投注金的時候,一旦進行了清點,就會產生適當的會計文件以作為日後的財務控管的基礎。

第二個問題是:收益產生的過程是提供無形服務的結果,因此並不存在可與之相較的產品或服務的銷售相關記錄。顧客關係管理系統(CRMs)的發展,提供了顧客博奕活動的資料庫,對於顧客從事交易

而產生的收益額記錄也稍有貢獻，但是它並不屬於正規收益記錄過程的一部分。

其他控制流程

由於收益文件具有不確定性，再加上與賭場營運有關的風險存在，為了確保賭場內部控制的正常運作，於是產生了各種非傳統的控制。在賭場整體內部控制系統適當性的評估過程當中，這些控制也必須接受測試。其他控制的實例如下所述：

1. 內部監視系統包含監控平台與各種電子視聽監視器，監視賭場樓面、籌碼處、清點室與其他敏感的營運區。
2. 賭場各單位的廣泛監督，包含明顯的重複監督，例如為數眾多的賭區管理員、保全人員、出納主管以及另一組計算室人員。
3. 職責的廣泛分割，文件需有多人簽名並經過再三檢核，以及各賭場獨立營運部門之間的交易清點。
4. 幾近絕對獨立運作的進出與鑰匙管控，針對賭場各區域進行近乎全面的上鎖管制與進出管控，同時限制部分人員進出敏感地區。
5. 大規模使用高標準的經常性流程，藉由關鍵的賭場營運之持續訓練予以強化。

資訊科技控制議題

除了上述的控制議題之外，不斷增加使用電腦化操作流程與廣泛的電腦化會計與管控報告的資訊科技，使得資訊科技控制各層面的詳細審查成為良好內部控制評估的必要條件。如果內部或外聘的稽核人員不具備必要的知識，則強烈建議需有資訊科技專精的稽核人員來執行控制審查。

過去幾年，會計的專業文獻已落後資訊科技（IT）的發展，因此

需定期評估其營運效率、應用控制的程度與全盤控制賭場使用資訊科技的程度。

內部控制評估的範圍

賭場內部控制個別評估的規定需要專業上更進一步地努力 —— 這遠遠超過表達財務報表意見的需要。這項建議首次於1975年由內華達會計師協會的博奕委員會予以制式化，並且藉由稽核標準說明書AT第501條，以及美國公開上市公司會計監督委員會（PCAOB）第2號標準所制定的規定予以強化。所有這些專業標準皆提出了為各種報告情況所制定的內部控制評估規定。

一般說來，當管控內部控制評估的規定伴隨著傳統財務稽核而來時，大部分的會計師僅僅會將內部控制流程的測試做延伸，這些測試會延伸至足以符合較高標準的程度，繼而利用評估結果來決定其他財務記錄的獨立測試範圍。

與內部控制評估範圍的重要性相關的第二個議題，在於認清時間之於內部控制過程的關鍵特性，內部控制的品質在一年內可能會有相當大的變化，因素很多，可能是一季或一個月。因此，賭場的內部控制流程在淡季時可能是很好的，但難以符合大量交易期間的要求，所以建議稽核人員需警覺到這些問題以及考慮使用一年內多次檢驗期間，以驗證內部控制的評估。

最後，在內部控制測試過程當中關於例外重要性的概念，是一個存在已久的專業概念，而這個概念已經因為要求所有例外皆須申報的監管規定而大幅改變。為了確認所有的例外，會計師在進行管控報告時，應該更審慎地考慮流程，在進行內部控制系統評估時，這些收集到的例外以及在傳統財務稽核架構之下所產生的整體重要性評斷，也應該被適當地記錄成文件。

協議程序

2004年1月，內華達州博奕管理局為了評估賭場是否有遵守內部控制的最低標準而採用新的管控制度，這套制度改變了外部獨立會計師的特性與職責。如前所述，內華達州發表了一系列詳細的準則與評估問卷，以提供會計師標準化的協議程序、樣本數、文件化標準以及第6.090號法規所規定的報告格式。內華達州所做的變動，從兩方面改變了內部控制審查的本質。第一個方面是內部控制評估的範圍是協議程序保證，而且所使用的程序是由主管機關依詳細的會計師檢核表明訂規範而來。第二個方面是允許賭場的內部控制人員執行大多數的協議程序檢驗，但需得到獨立會計師對其內部稽核功能的認可，且受限於獨立會計師執行內部稽核人員工程序的最低重新檢驗之要求。報告的此項變動是證明所有會計師將會執行同樣的程序，而且藉由標準化程序，主管機關將更能有效地審查會計師工作。

內華達州政府仍規定賭場必須呈送內部控制的書面系統（呈送制度），而且該呈送系統需經由會計師認可，以證明其符合內部控制的最低標準。會計師對於協議程序的報告，連同確認解釋檢核表的所有例外，都必須向主管機關呈報。NIGC遵從內華達州政府的規定，也要求部落博奕賭場需使用此新的內部控制報告的新格式。

其他重要的內部控制議題

另一項與內部控制評估範圍有關的議題是確認某些特定領域的重要性，而這些領域對賭場整體營運而言，具有關鍵性的利害關係。因此，當評估以下所列的內部控制領域時，應該可以預期到會有某些更高標準的表現以及更少的例外發生。重要性決策的一項重要元素是確認在這些關鍵領域的系統績效，對賭場營運及整體財務報表的正確性與正當性有重大影響。以下所列為賭場的一些特別關鍵領域：

1. 信貸或借據投注的程序，包含信貸及收款活動。
2. 收益會計，包含投注金、清點，以及所有出納櫃檯與賭桌之間的業務往來，例如補足籌碼與信貸程序。
3. 金庫和保險庫的流程以及主要帳房的核帳，包含賭資。

內部控制評估程序

評估內部控制程序的過程因為準則、檢核表及其他博奕監管機關所要求的內部控制文件化系統的存在而相當寬鬆。這項管控要求的實質利益是為稽核人員（不論是主管機關稽核人員或獨立稽核人員）提供了強而有力的最低內部控制的示範系統。這些文件可節省許多稽查時間以及改善稽核結果。在過去幾年，很多時間都是花費在準備有關內部控制系統的文件上，而在當今理想的環境下，所有該做的事情就是審查內部控制文件，以及在之後複查監管單位所登錄的修正。內部控制評估過程的關鍵第一步驟是評估系統的文件化。

評估的第二步驟牽涉到內部控制系統的三方比對。比對對象如**圖 12-1**所示，茲略述如下：

圖12-1　內部控制系統評估

1. 比較所描述的系統與最低法令要求所明訂的理想系統，以確保賭場系統未違反規定。

2. 比較所描述的系統與賭場的理想要求，這可改善賭場隨時間變動與發展的營運本質。

3. 比較所描述的系統與賭場的實際營運，以確保管控並非只是裝飾作用而是實際有效運作。

在每一比對步驟中，需留意內部控制系統的缺點，正確地記錄以及集中在一起，以確定所發現的錯誤之重要性。

為了方便敘述內部控制系統與管控規範最低標準之間的比對，建議採用以下步驟：

1. 稽核人員須熟稔現今對最低內部控制標準的要求。必須考慮到與要求有關的更新與變動，以確保符合所有最低要求，同時避免不必要或過多的管控。

2. 評估內部控制需使用問卷、檢核表或個別主管機關的其他文件。這可讓稽核人員確保符合關鍵法令或管控要求，這些文件一般可在內華達州或從NIGC取得。紐澤西州監管機構並未讓其內部控制評估文件廣泛流通。

3. 仔細研究所發現的差異，以確定是否存在缺點或是否有替代程序足以符合管控目標。

4. 如存在管控缺點應載明之，而且需揭露問題的本質且與客戶充分討論過。假如程序有所變動或建議新的程序，則內部控制系統應變動之，而且需知會主管機關。

在審查上述內部控制系統與理想賭場控制系統之間一些評估上的差異時，建議採用下述的一般稽核程序：

1. 評估內部控制程序時應參考檢核表、問卷或是其他可能包含極

複雜的控制程序的文件。對較小型的賭場而言，這類「理想」問卷的基本來源將會是較大型的賭場，其他來源則是向資深監管單位請教。舉例來說，許多NIGC的部落型賭場程序是取自於內華達州監管機構的先前經驗。最後，紐澤西州管控程序的某些部分也可能會是內華達州賭場改善其程序的依據，反之亦然。

2. 需仔細分析假定程序或交易，因其有可能會故意試圖欺騙系統。若是如此，這些程序的可能影響可作為強化控制的建議方式。

3. 假如合適的話，其他產業的內部控制程序可用來成為建議新程序或現成程序適當性的準則。舉例來說，商業銀行出納員的作業實例及金庫經營與賭場的金庫控制有關。

假如有任何為了改善或延伸賭場系統的建議，它們通常都會是提供給管理者的建言，既然這些建議所代表的是為了使系統更理想化而做出的修正，那麼它們就不該偏離現存的系統，同時也不需要對監管機構具體呈報。但是，這些被提出的修正應該針對其帶給顧客的成本效益加以完整地評估，並與適當的人員討論，一旦被採用，便應向監管機構通報。

最後，考慮到所描述的系統與實際操作的內部控制程序間的比較，提出一些傳統稽核程序的建議：

1. 稽核方案應選擇領域測試，包含程序的測試範圍。

2. 應使用標準來選擇稽核樣本，例如預期的錯誤率、涵蓋期間、特定交易的主要本質、先前的稽核結果、交易次數、顧客數以及複雜性。

3. 應設定特定標準藉以區隔在稽核認知上認定重要的錯誤與不重要的錯誤。適當的程序以確保所有錯誤的報告是法定報告要求的標準。

4. 應建立傳統程序的測試來評估賭場經營的所有關鍵領域，包含
收入、支出以及工資：

a. 為了正確性以及完整性，應相當仔細的測試這些領域的所有
步驟、證明文件以及程序。

b. 嚴守控管流程，例如核對查實所有領域的鑰匙控管以及監
管。

c. 核對所有簽名以及交易認可。

程序測試主要目的是以非常嚴謹的形式去審查交易以及檢視每一
程序步驟，以確保交易是正確地產生、適當地摘錄、正確地分類以及
最終精準地過帳至總分類帳中。程序測試的作用是實際地複製交易，
以及審查其對會計系統影響的每一層面。

程序測試下一步驟是完成以上所述的非傳統內部控制的測試，包
括證實已執行監視系統以及已記錄內有提到例外之處及追蹤的觀測結
果。也應執行入口及鑰匙控管的程序測試，確保不僅僅是敏感區域有
被徹底地鎖上，鑰匙的使用也符合書寫程序與準則。必要時，也應實
施與顧客的訪談以確定遵從詳盡管控程序，以及瞭解執行的目的。

最後，測試應評估監管的有效性、責任區分以及稽核人員直接監
視是否使用標準化操作程序。只有藉由監視這類人與人之間管控的運
作，才能確定其有效性。

內部控制整體評估

賭場經營內部控制測試程序的最後步驟是程序測試結果的整體評
估。評估是決定控制條件是否符合，以及是否有必要進一步行動的關
鍵步驟。一般來說，此時會採取幾個行動：

1. 假如發生錯誤，需決定錯誤的重要性。至少，錯誤可能會導致
須展開傳統範圍的財務稽核獨立測試。

2. 需做出對主管機關的揭露決策。視權限以及要求標準而定,應徹底地列舉所遭遇的問題。

3. 假如錯誤不重要,則應繼續進行財務稽核,使用原先規劃的獨立測試範圍。

至此,稽核的程序測試階段——傳統財務稽核的要求與主管機關內部控制審查皆已完成。

賭場稽核:實質程序與財務報告

本節將概述適用於賭場稽核的基本實質程序以及財務報告原則。之前已討論過賭場會計的許多領域以及概述各類的會計程序,本節的討論可適用於賭場財務報表的陳述、實質稽核方式以及稽核技術的整體議題。

就財務報告來說,必須體認到賭場與其他企業有很多相似的項目。而目前只會討論到這些會出現在賭場關於財務公布與稽核的特殊問題。這些問題的其中一個例子出現在1984年的美國註冊會計師協會(AICPA)的《稽核與會計準則──賭場稽核》(*Auditing and Accounting Guide ─ Audits of Casinos*)當中,一直到2005年,皆未曾有過重大的改變。在過渡期間,只有與其他產業的會計準則相同的變動,或是普遍被採用的變動,才會被反映在修訂版的稽核準則當中。

規劃、風險分析與分析式覆核

實質的稽核程序的第一步驟就是規劃稽核、確認事業體與帳務風險、以及分析式覆核程序的角色。稽核重要性領域的討論應基於對賭場營運本質的瞭解與知曉什麼科目是明顯的稽核風險與重要科目,如

同稽核準則公報（SAS）23號所規定的，分析式覆核是將焦點關注在各個帳目的重要方法。但是在賭場稽核中，採用分析覆核方式會同時存在著顯著的優缺點。

分析式覆核最大的好處是會有科目間與整體飯店式賭場經營的各種要素間的工作關係，可以用來解釋財務結果或行為的重要差異。舉例來說，飯店住房率的提升對於餐廳酒吧的營收水準會有直接的影響，對博奕收益同樣也會有直接關係。

然而，有些關係可能仍未被充分理解，而資訊的誤用可能導致不當的管理或稽核決策。舉例來說，將行銷重心從豪賭客轉移到落在市場中間區塊的玩家，會大大地減少賭場的應收帳款。雖然這看起來似乎是有利的，但是重心的轉移可能會使得賭場對其他的豪賭客失去吸引力，而導致剩餘應收帳款的收款率變差。在這樣的情況下，應收帳款減少表面上是件好事，但卻可能會造成不當的稽核決定，亦即忽略或較不關心賭場現存的應收帳款評估議題。

分析式覆核的第二個主要限制是：各式各樣的數字或統計變化皆取決於用於資料發展的假設。舉例來說，僅僅只是重新定義籌碼箱內哪些部分應該清點的這個動作，便足以大幅改變每個月的籌碼金額，並且也會失真先前穩定的數據。也因為這個理由，賭場之間無法做出正確的比較。同時，賭場績效與產業資源之間也可能因為這些定義上的問題而無法做出正確的比較，例如內華達州博奕摘要的數據。然而，為了確定賭場運作能維持合理程度的穩定，有幾種分析式比較可供選擇。

分析式覆核程序的種類

分析式覆核程序通常分為三種類型。第一種是每年或多年來所發生變化的計算，一般稱為「水平式分析」（horizontal analysis）。這類分析的目的是為了比較去年至今年的結果，並記下任何重要的百分比或絕對美元的變化。接下來，這些重要改變會成為進一步的稽核

覆核與研究的焦點,多期水平式分析一般稱為「趨勢分析」(trend analysis),這類分析式覆核具有高度的有效性。透過這些方式,在某些選定的量測時間點,針對同一間賭場,能夠顯示出關於該座賭場財務表現各部分的資訊寫照。而此處的重點是,在比較的這段期間,針對賭場的財務架構必須存在著一組穩定的營運假設。趨勢分析的另一種實用的程序——特別是在比較明顯不同的數據資料時——是將全部的資料轉換為指數或百分比數字。這些指數接下來會呈現出一個走勢,然後所有數字的起始點都是100%——隨後的年度皆會以該起始點為基準反映出不同的變化。

分析式覆核的第二個廣泛類別稱為垂直式分析(vertical analysis)。在這些程序當中,所有的資產負債表及利潤表都被轉換為當年度與前年度的百分比,這類財務報表也稱為「相同規模財務報表」(common-sized financial statement),這項轉換使得帳目之間能夠進行有意義的比較,特別是在相同規模的賭場內出現顯著變化的情況下,而這項變化是由於合併或是內部遊戲或博奕場所數量大幅擴增而產生的結果。在這樣的方式下,所重視的焦點是與總金額有關的不同帳目的百分比,而非只是帳目的絕對現金值。

分析式覆核第三項也是最後一項類別包含了各式各樣的財務比率(financial rates)。這些比率可以是傳統的財務分析比率,例如獲利率、流動率以及長期資本結構比率。但是,在賭場擁有龐大現金量的獨特資產結構特性下,一般產業所採用的傳統比率應該被修正為適用於特殊賭場情況的方式。此外,在這些分析當中,也應納入特別針對賭場所考量的比率。

賭場帳目的風險分析

建立獨立稽核測試要做的另一重要步驟是分析與個別帳目有關的稽核風險。有五個主要因素與賭場個別帳目的風險評估有關,茲列述如下:

1. **先前經驗**：該帳目的歷史記錄是否出現過稽核問題？是否曾有過被要求大幅調整？若有，則此科目應視為高風險帳目，並且應增加其稽核監察的詳細度。

2. **金額大小**：大筆金額的現金帳目顯然與稽核成效有部分關聯，但是金額大小不應作為分析的唯一標準。

3. **交易量**：這項因素是基於推測較大筆的交易量會提高傳統交易過程出錯與謊報某些帳目的機會。在賭場產業裡，收益流裡的交易量是非常龐大的，當這部分依慣例被涵蓋在內部控制檢測內時，它對現金帳目所造成的影響是不容忽視的。

4. **交易複雜性**：牽涉到新的或新興商業行為的交易，例如衍生工具或是複雜的融資安排，其風險經常被認為比傳統商業交易要來得高。

5. **鑑定／估計因素**：重度倚賴管理或稽查員鑑定的帳目及交易亦屬高風險，在這個類別中的賭場帳目一般為賭場應收帳款或是籌碼借據，不同帳款的收款率的評估與鑑定使該帳目成為高風險帳目。

當這些不同的風險因素分散於一般賭場帳目時，賭場稽核的有效計畫便得以產生，這項計畫接下來會施行於稽核過程當中。

賭場整體財務結構

為了試圖理解賭場財務報告與稽核的重要議題，以收益、支出、資產、負債及股東權益百分比分配為基準來分析賭場整體財務結構是有所幫助的。當一間賭場的整體財務狀況建置完成，我們會發現每間賭場所應追蹤的自身財務狀況，皆存在著極大的差異——通常是依據賭場的規模、種類與地點。一般而言，賭場經營的特徵有下列幾種方式。

收益

賭場從賭桌遊戲及老虎機收取95%的博奕收益，其餘收益則來自於其他較小型的或是周邊的遊戲。老虎機所獲得的收益百分比約落在博奕總收入的55%到85%之間，視不同的賭場而定。較小、較新型的賭場——特別是部落型賭場——申報的老虎機收益占有較高的比例，而轄區內較大型或較古老的賭場，例如拉斯維加斯大道，則申報老虎機收益僅占最低限度的百分比。

支出

賭場支出則相當單純，最大筆的支出是員工薪資及相關項目，這個部分一般占收益的20%至25%，對部落型賭場而言，員工薪資會比這個比例再多5%到10%。下兩筆支出項目則是占收益10%的促銷津貼或是免費獎勵金，以及占收益8%到15%的博奕稅金。同樣地，在部落型賭場，獎勵金與稅金的比例通常會低得多，有時候稅金甚至不存在。

資產負債表帳目

在賭場的資產負債表部分，流動資產占資產負債表的15%，大部分為現金與應收帳款。同樣地，依賭場經營方式的不同，應收帳款實際上可能為零。預付帳款金額較少，約占1%到5%，固定資產反映出產業的資本密集特性，一般會占總資產的三分之二（67%）。其他資產（主要為遞延款項），則構成資產負債表的其餘部分。

依賭場所有權形式的不同，債務也會非常不同。比起較小型的賭場，亦即私有賭場，股票上市的賭場所承擔的借貸壓力通常會較重。然而，一間普通小型賭場的負債幾乎占了總資產的60%，業主權益則大約占了40%，而在負債這部分，長期負債又大約占了全部的40%，流動負債則約占總資產的15%至20%。

在負債部分，應付帳款及流動長期借款這部分大約各自占了全部的一半，剩下的則是應付費用與其他負債項目。長期借款大約占了總

資產的35%，其他的長期負債項目，主要為遞延稅款，則占了總資產的5%到7%。

　　經由個別賭場稽核分析的建置，明確的資本結構及收益支出模式得以與一般賭場的百分比以及過去幾年的內部資料做比較，透過這樣的方式，任何重要的改變在稽核過程中，都能被鑑定出來並加以評估。

特定的稽核領域

　　接下來將探討賭場的每一個主要稽核領域。每個領域都與稽核程序，以及財務報告與帳目揭露的主要議題相關。

現金

　　賭場的經營環境需要手邊隨時持有大量現金，這類現金不同於任何大型商業公司為數眾多的一般銀行帳目，毫無疑問地，現金是賭場的週轉庫存，現金主要的稽核與財務報告議題如下所述：

1. 確保適當的現金入帳日以提供正確的現金數值。
2. 實際核對賭場每個區域的所有現金。
3. 將現金、籌碼與代幣適當地分類，包括未結清的籌碼及代幣數量的識別。
4. 評估現金結餘相對於賭場資金需求的關係。

現金入帳日與核實

　　現金稽核的首要問題是確保一個適當入帳日，讓賭場內所有現金的會計作業得以準確地進行。這個問題對於24小時營業的賭場而言特

別重要，在不干擾正常賭場交易與相關出納作業的情況下，完成現金的清點。現金稽核的第一個步驟是確認在會計期間的最後一天的最後一次交班結束後，現金盤點已終止。經由這個步驟，才得以確定現金帳戶金額的準確性，部分特定的現金稽核流程建議如下：

1. 盡可能地在同一時間清點手邊所有的現金。
2. 假使不可能在同一時間進行清點，也應該規劃好一連串的連續清點作業，安排的時間必須與每個功能部門各自的交班時間一致，接下來繼續反向進行至賭場收銀台、隔天一早至盤點室，最後至金庫。（這個流程等同遵循賭場內的現金流向。）
3. 所有手頭上的現金都必須完整地清點，包括賭桌籌碼架、賭桌錢箱、出納帳房、老虎機填充箱、老虎機硬幣容器、老虎機硬幣兌換機、老虎機兌換櫃檯、基諾遊戲帳房，以及賓果或撲克牌帳房。最後，但也是最重要的，還必須包括中央金庫或是主要保險庫。
4. 對所有的現金盤點而言，全部現金與硬幣的面額，以及特別是籌碼與代幣的面額，都必須仔細地記錄下來。在這個步驟上用心，可以簡化接下來籌碼及代幣未清帳款的債務確定程序。

適當的現金分類

為了資產負債表的呈現，而單純地將籌碼與代幣視同為現金般清點，要避免這類清點所產生的誤報，便必須將現金妥善地分類。將這些項目視為現金，並保有各種包含以籌碼與代幣為結餘，彷彿這些籌碼與代幣是現金的零用金帳戶或是資金，在賭場內是很常見的運作方式。這個部分也時常會以帳目而非以現金來分類，以區別這些金額並非全為現金，籌碼與代幣的數量必須在最終的現金清點過程中被移除，以使得外部財務報表上能夠呈現出正確的現金金額。

第二個較次要的分類問題可能出現在共享式老虎機的部分，在這些情況下，機器為賭場外部人員所有，其與賭場所有人共享機器收

益，因此任何一台機器的帳戶或是填充金額（實際填充至機器的硬幣數量）的某一部分，再加上老虎機投注金的某一部分，可能都歸屬於另一個事業體，而實際上歸屬於他人的現金金額也必須要從手頭上的現金金額裡扣除。這個部分也可以用設置一個應付帳款或是其他負債帳戶的方式來替代，藉此區分在賭場帳戶還保有現金的情況下，共享式老虎機所有人的債務款項。這個替代方式可能會造成賭場現金稍微地溢報，它可能會產生可用現金符合資金需求的檢查結果。

備用金餘額帳戶

在備用金餘額帳戶的制度下，許多賭場偏好實際保有全部的營運帳戶、零用金以及備用資金。這個步驟通常能夠簡化清點與稽核流程，透過一個特定結存帳戶的設置，確定結帳後，其他帳款在任何情況下，數據皆應與該結存帳戶的金額一致。這種方式同時也提供了一個有力的管理工具，它清楚地指出哪位員工應該為不正確的金額負責，這通常會促使員工立即開始找出金額不同的原因。這種方式同時也使得稽核程序的進行更加快速，因為它為稽核人員簡化了清點程序、加速了試驗檢測，並為金額較大的帳戶簡化了核對程序。

現金清點流程

由於賭場內存放著大量的現金與硬幣，因此經常會使用到自動清點設備，這些設備從最簡單的裝置，例如一個經過校準為量測固定硬幣量的容器（硬幣秤重器），到最複雜的高速點鈔機都有。

在使用自動化設備的部分，必然會存在一項重要的內部控制程序以及一部分的重要檢測，用來校對並檢查設備的準確度。歷史上一宗大型的賭場資金竊案便起因於蓄意修改自動硬幣秤重設備，以低估硬幣的重量。稽核人員必須隨時檢測並驗證這些機器的精準度。

資金

為了使賭場能順利運作，手邊必須隨時有足夠的現金，這筆備用

資金必須等同或超過博奕監管機構所設的底限,最低資金要求的規定在大部分由州監管的博奕環境,例如內華達州的正式博奕條款中都會有所指示。然而,在許多部落型的環境裡,資金要求只會出現在非正式的準則當中。美國印第安博奕委員會(NIGC)採用與內華達州幾乎相同的資金準則規定,但尚未要求部落也採用資金評估的方案。

為了提供足夠的金額以避免賭場顧客拖欠賭債,最低資金的要求是必要的,資金的估算能夠確保賭場以適當的方式來支付贏家獎金,而對於資金下限的測試則是一個關鍵的現金稽核步驟,倘若預備金低於估算出的金額,那麼賭場有義務要通知監管單位,並立即採取行動來補足這個缺口,若未通知監管單位,或是未補足缺口,通常會招致管理局的介入。**圖12-2**顯示早期內華達州管理當局所使用的備忘錄,用來判斷作為預備資金的手邊現金是否足夠,這個方法最早係出於一位年輕的內華達州博奕管理局探員Dennis Gomes,他似乎是因為要為一間小型的內華達州賭場決定適當的資金水準,而在一張草稿紙上草擬了第一份備忘錄。這套非正式的標準在1990年為內華達州監管局訂為正式準則,至今仍持續廣泛被應用。在2000年初,內華達州管理當局採用了一套新的標準及計算方式,目前由美國印第安博奕委員會所推薦的部落型賭場的資金估算方式幾乎與內華達州的表格一模一樣。較新的美國印第安博奕委員會的表格如**圖12-3**所示。

工作表上的詳細分類與內容簡述如下。「立即揭露」——欄位是為了分析流動現金的可得性,它顯示出在稽核進行當日,手邊少於遊戲與老虎機現金規定的總金額。

在賭場內的備用現金金額受限於能立即為顧客彩金所用的現金及約當現金,在老虎機錢槽內的硬幣不能被納入計算,銀行存款內的現金數據應該能夠反映出帳面餘額,在與銀行的結餘相較之後,任何未清償的支票皆能一目瞭然。銀行存款會有限制上的考量,不允許無限存取的信託基金或是其他存款帳戶納入備用現金的金額之內。

揭露30日備用現金的欄位被當作是現金流量表,這一整個月的現金流量當中,在月底於資金確認以推斷現金狀況的當下,加入了手

資金需求：

遊戲：
　花旗骰、21點及俄羅斯輪盤
　　遊戲數目 X 賭桌賭注限額 X 10　　　　= _____

老虎機：
　非累進式
　　機台數目 X 50 美元　　　　　　　　= _____
　累進式
　　所有累進式彩金總和　　　　　　　　= _____

基諾：
　遊戲數目 X 25,000 美元
　　（或是較低的遊戲賭金限額）　　　　= _____

其他：
　營運應付帳款
　　（金額等於兩週的應付帳款）　　　　= _____
　兩週的薪資　　　　　　　　　　　　　= _____
　一個月的債息　　　　　　　　　　　　= _____

總需求：　　　　　　　　　　　　　　= _____

資金包括：

　出納櫃檯裡的現金　　　　　　　　　　= _____
　銀行、定期存單以及存款內的現金　　　= _____
　賭場庫存現金
　　（不包括老虎機錢桶裡的現金）　　　= _____
　扣除：保管的款項　　　　　　　　　　= _____

可用資金總額：　　　　　　　　　　　= _____

圖12-2　賭場資金需求

邊的現金總額。這裡所使用的現金流量，包含了所有部門的收益與支出，而非只是那些與博奕相關的資金，淨收益應排除招待券的部分。根據現況，假使這些應付帳款的支出都是必要的，那麼拖欠的應付帳款或是其他的拖欠債務款項可能會被納入現金需求的考量範圍。

	立即揭露	三十日揭露
可用現金：		
賭場內現金	$ xxxxx	
扣除：保管金與定金	(xxxxx)	
加上帳戶裡的現金	xxxxx	
加上基諾遊戲存款帳戶裡的累進獎金	xxxxx	
加上有條件限制的賽事／運彩預備金	xxxxx	
加上其他現金	xxxxx	
庫存現金總額	$ xxxxx	$ xxxxx
加上淨收益（月計——未包含贈送獎金）		xxxxx
30天後的可用現金總額		$ xxxxx
需求現金：		
營業費用（月計——所有部門）		(xxxxx)
薪資（月計）		(xxxxx)
債息（月計）		(xxxxx)
許可的博奕交易現金需求——細節如下所述	(xxxxx) (1)	
其他（包含拖欠金額）	(xxxxx)	
需求現金總額	$ xxxxx	$ xxxxx
超額／（不足）現金金額	$ xxxxx	$ xxxxx

註：
(1) 許可的博奕交易現金需求——細節如第2頁所述。

圖12-3　資金確認工作表

　　圖12-4中用來決定博奕交易現金需求的詳細計算過程如下所述：

1. 將總填充量除以當月的天數，以確定每種賭桌遊戲的平均每日填充量，而總填充量顯示於會計報告中，這些會計報告為編列最近一個月的淨收益資料所用。再將平均每日填充量乘以兩天的天數，便得出賭桌遊戲營運備用金的估計值。

遊戲	每日平均填補金	X	2天	
				$
花旗骰	$	X	2	（XXXXX）
21點	$	X	2	（XXXXX）
輪盤遊戲	$	X	2	（XXXXX）
百家樂	$	X	2	（XXXXX）
大六輪	$	X	2	（XXXXX）
其他	$	X	2	（XXXXX）
				$
總計遊戲揭露				（XXXXX）
老虎機預備金				（XXXXX）
基諾遊戲預備金				（XXXXX）
賽事／運彩預備金				（XXXXX）
定期支付的欠款				（XXXXX）
其他累進支出				（XXXXX）
				$
總金額				（XXXXX）

圖12-4　博奕交易現金需求細目

2. 老虎機的預備金適用 a 加 b 或 a 加 c 的總和。

　a. 將平均每日填充量與中獎金額相加（可能的計算方式為：將最近一個月的「投注金額」減去「總收益」，得到的結果再除以當月的天數）再乘以下列兩項的較大值：

　　(1) 到下一次投注老虎機的天數

　　(2) 2天

　b. 針對較大型賭場（層級C的部落型賭場）的平均每日填充量與中獎總額，則採用下列兩項的較大值：

　　(1) 累進式老虎機總流動負債的20%

　　(2) 累進或非累進式的單一最高中獎金額

c. 針對較小型賭場（層級A或B的部落型賭場），採用完全累進的負債數據。

3. 基諾遊戲的備用金是基諾遊戲標準限額再加上任何當月的基諾遊戲累進負債。

4. 賽馬及運動簽賭的預備金則為估計金額。

5. 其他定期支出，包括積欠顧客按年度或是定期支付的款項總額現值都已確定，這筆金額在這些總額籌資完全之前，都必須被納入現金需求的一部分，現值折現率應為五年期的聯邦基金利率。

6. 其他累進支出包括來自於除了老虎機與基諾以外其他遊戲的100%累進支出負債。

　　採用這種格式的賭場資金需求計算與先前說明的計算方式會有相當大的差異，舊式的計算方式極度依賴個別賭桌遊戲限額或是老虎機最大獎的金額，它稍微不那麼精確，而且比起新的計算結果會增加許多資金需求，新式的計算方式較能反映出每日及每月的實際揭露狀況與資金需求。

賭場應收帳款

　　賭場內最獨特的會計項目也許應屬賭場應收帳款。賭場應收帳款來自於賭場借貸賭資投注的盛行，應收帳款亦即所謂的借據、扣持支票或是借據（IOU）。儘管未被正式承認，但開放的支票兌現政策使得一些較小型的賭場普遍提供非正式的借貸服務，而伴隨這些政策而來無可避免的是許多資金不足的支票或是某些方面有問題的支票。不過，這類支票牽涉到的兌現金額相對於大型賭場信貸部門的交易，通常會少得許多。為了便於申報，退回的支票會被視為雜項應收帳款，這個部分我們在此就不多加贅述。

　　許多包含了賭場作業系統內的支票及結存建置的內部控制流程都與賭場借貸的核發、收款及管理有關，這個議題在本章信貸會計的部分已詳加討論。

　　在稽核賭場應收帳款時，必須能夠完全地支持五項主要稽核的目的或主張，這五項主張為：應收帳款的存在、賭場的收款權利、應收金額的完整性、應收帳款的評估，以及應收帳款的陳述方式。從稽核與財務陳述的觀點來看，主要的稽核目的為：

1. 應收帳款評估
 a. 詳述應收帳款的正確金額，包括將借據及任何支付款項對照總結餘的正確會計。
 b. 透過傳統的確認流程，辨識債務真正的本質。
 c. 足夠的估價儲備金，包含為欠款所儲備的金額，以及以外幣計價的借據所產生的匯差損失的預備金。
2. 在財務報表當中，針對信貸投注的部分，採行一致的收益辨識方式。

　　其他的主張或稽核目的是針對應收帳款的正確性與完整性，但是比起評估與確認收益則顯得較不那麼重要。

借據的法律地位

　　博奕負債的一般法律地位是屬於合法負債，但是針對收款部分卻不具法律上的強制力。繼內華達州之後，紐澤西州以及其他已將博奕合法化的州對於這類情況已稍加提出修改。在紐澤西州，一張簽發給賭場的未償支票是一筆負債，收款作業憑著這張支票，在紐澤西州境內能夠合法地進行強制收款的動作。內華達州早期仍保留著對於博奕債務的收帳不可強制執行的權力，但是在1920年中期的法令修改內容裡，針對某些符合特定條件的博奕負債收帳結清是被允許的。隨著博

奕的日益盛行，賭場應收帳款通常被視為是合法的、完全可執行且可收帳的項目，即便跨越州界亦同。

確認程序

傳統上，評估應收帳款的可接受方法是執行各種確認程序。在賭場應收帳款上，尚未廣泛使用確認程序，這有幾點原因。早期賭場提供信貸，對於借款管理鬆散，而且衍生為高度個人行為，因此很多賭場應收帳款並不包含正確的顧客姓名或地址。缺乏此基本資訊導致傳統信件確認過程無疾而終。缺乏確認程序的第二個因素是早年賭場博奕的負面名聲。很多人不希望他們的博奕契約變成公開揭露的事情，甚至包含郵寄收件地址為賭場的信件，很多人也不希望親朋好友知道他們的賭博債務。最後，連賭場本身也並不希望過於關注顧客的賭博債務金額。

因考慮到有價值的顧客會面臨到可能的窘境，賭場不會定期地執行賭場應收帳款的確認。因此在這些情況下，建立並使用了一些重要的替代確認程序。最常見的方法是使用隨後的收付當作負債的證據。其他的替代確認方法包含電話確認以及與顧客的親身接觸。假如謹慎地處理，這些方法可降低發生顧客窘境以及賭場失去潛在顧客的風險。第三種替代方法是查核顧客信用貸款的資格，可諮詢銀行或其他財金或信貸機構有關於顧客的一般信譽。第三方信貸審核公司已因博奕業而蓬勃成長，這也可作為確認賭場應收帳款的一種方式。

企業博奕的成長與優勢，連同美國證券交易委員會對於公開交易企業的財務公開揭露的要求，已經導致整個信貸程序的加速成形，從信貸批准包含預先授權的刷卡，到傳統收款方法（包含定期月報表），在在都反映了傳統商業的應收帳款。在這些情況下，只要時機適當，無論是積極或消極，確認的流程與過程在賭場稽核時，都逐漸增加了其使用率。

呆帳準備金

用來估計呆帳準備金的方法通常為如下的組合：過去收付活動的統計分析以及大量個人帳戶的詳細分析。決定備用金額的這套混合制度也認知到博奕的相對不成熟以及只有少數存在已久用來評估賭場應收帳款的準則。在這些準則中適用於其他企業，也適用於博奕企業的是：過了三個月後，賭場應收帳款已快速地失去其價值，而過了六個月後已形同不可回收。這也反映了更傳統的應收帳款管理。

經濟性事件、賭場所有權或其他環境因素的重大改變，也會導致應收帳款大量註銷的必要性。當所有權變動發生時，此屬特殊狀況。在多數這些情況下，預支現金單的支付率會急速萎縮。

從稽核觀點來看，應該有一個廣泛的檢查用以估算呆帳金額的程序，而且也該針對用來宣告呆帳金額流程的完整性及正確測試，並將其從帳簿中移除。呆帳餘額的估算應該與有見識的賭場信貸執行者討論，而且其測試應該參考業界規範、過去個別賭場經驗、整體經濟條件以及個別帳戶評估。

應收帳款折扣

賭場預支現金單的管理已變成更為常見的商業經營，以提供顧客預支現金單票面價值的大量折扣，來鼓勵到期及時且按次的支付。假如賭場也如此經營，那麼應該視為評價應收帳款的另一因素。然而，最大的挑戰將是程序的文件記載以及評估折扣程序應用的一致性，以避免不適當的註銷。折扣應視為註銷的其他形式，且應受到資深管理者審視的管制。賭場業主或管理階層所給予的折扣模式也應該定期檢視其適當性。

現金預支單的外匯損失

有鑑於外僑以信用為賭注的數量逐漸增加，少數賭場發行以外幣為名的信用憑證。因這些貨幣相對於美金的波動變化，當外幣價值改

變時，借款的實際價值也會隨之改變。在過去，一些拉斯維加斯賭場經歷過以墨西哥披索為名的預支現金單在貨幣貶值時的重大損失。為了保護他們自己避免損失，多數賭場只核發美金的應收帳款。如此，可免於重大的匯兌損失，不過支付過程可能會在相對貨幣價值的主要轉換之後而嚴重變慢，所以應該執行適當的稽核程序以決定賭場以外幣計價的應收帳款金額。假如可行，應該做適當調整的評估，將預期會導致價值重大損失的帳目考慮在內。

信貸政策揭露

愈來愈多的賭場是由股票上市企業所經營，這已經產生各種賭場信貸政策強制揭露的議題（在一些重要的細節上）。這些揭露應該附加在財務報表的補充說明中，假如對於經營具有重要性，也應該作為年報的「管理階層討論與分析」（Management's Discussion and Analysis, MD&A）的一部分。信貸政策的揭露應該參考提供信貸與收款程序背後的主要假設，也應該描述提供信貸與收款程序的關鍵流程要素。

預繳稅金及費用

商業賭場需繳付的稅金項目眾多且金額龐大。前面章節已針對稅收的結構與應用做了詳細描述。一般來說，需要預繳的稅金是聯邦、州以及地方機關針對博奕經營所徵收的博奕稅以及費用。實際上，所有的稅已預付而且賭場稽核人員應有所準備，以處理龐大複雜的預付稅務會計。

用來預付稅款、執照與費用的正確金額與分類的稽核程序應與任何預付支出一樣。其他產業的預付支出與賭場預付支出主要的差別在於賭場所牽涉的金額龐大。因此，這些項目需要受到稽核審查的仔細審視。

基本的稽核目標如下所述：

1. 預繳金額的估計。
2. 預繳金額的預期實現（特別注意有許多費用僅僅具備有限的轉移性與預付制的長期性質）。
3. 測試預繳金額一年內適當的分期攤還以及支出數值。
4. 在第一年經營、擴展經營或所有權改變期間，預付金額的適當入帳期測試。

稽核人員也應該關心已支付稅款的正確金額，這對賭場的持續經營具有重要的意涵。若無法支付稅款的正確金額，輕則毀壞名聲，重則州政府將廢止其博奕執照。在稽核預付稅款及支出的稽核期間執行稅賦金額的驗證最具效率。對於預繳稅款及支出的基本稽核程序概述如下：

1. 核對預付稅款的期初結餘，包含所有應該支付的稅款、規費（費用）以及其他執照規費金額的詳細明細帳。
2. 核對稅款及規費（費用）所適用的時間，以決定其適當的攤還期間。
3. 核對支付稅款的準確性，包含確認電腦所依據用來計算稅金的基準點是否正確。
4. 核對付款的完整性，予以連結到電匯或開立支票資金的必要付款。
5. 藉由再次計算以核對攤還計算的準確性。

應該也存在著一些對於計算稅賦以及支出金額正確性的詳細測試，不管是在這裡或在程序上的測試範圍。考慮到博奕主管機關以及重罰規定要求稽核審查確實無誤，稽核人員也應自己確信所有稅賦支付金額都已正確說明、計算與及時支付。

由於所有權的預期變動或經營中斷，對於預付金額的實現仍有疑惑之處，因此應該考慮預付稅款實現金額的特殊分析。

應該要為顧客準備的攤還表，以顯示預付稅額的攤還是季或年，視稅款的支付時程表而定。預付金額的攤還應測試其數字準確性，與追溯適當的費用科目以確保正確分類及準確登帳。最後，如有共享收益的存在，所有的稅款與費用的支付應該測試以確保如下事項：

1. 賭場應負擔的所有稅款都已經支付。
2. 當有分成協議或是參與協議要求稅務分攤時，共享業主會收到本身所應負擔之費用及稅金帳單。

除了這些詳細的稽核測試外，稽核人員也應該盡力測試各種預付金額以及稅賦支出金額的合理性。

如果監管單位徵收稅金的可能性很高的話，那麼基於稅金的考量，無論是要徵收或是尚有爭議的稅金，或是針對可能已經決定但尚未確認的稅額，在這筆金額被認定很重要的情況下，都應該在未來可能債務的揭露上加上註解，標示出一些特殊的考慮事項。

應計博奕稅負債

關於百分比博奕稅制及牌照費用的稅務責任應計制的部分，也可以在同一時間跟預付稅金一併被分析。少部分稅金（主要指總收益稅）是以拖欠日為到期日。在這樣的情況下，上述的稽核步驟應該重複進行，以確保截至財務報表到期日的欠稅金額累計是正確的，當總收益稅採累進稅率而非固定稅率時（如伊利諾州），過程中應詳細說明賭場對於總博奕收益預期平均稅率的估計值。

其他預付以及遞延項目

其他可能出現在賭場資產負債表中的重要預付項目，亦應稽核檢查與揭露。基本上，這些預付項目源自於各種費用的遞延，例如重

新開業費用、支付博奕執照規費、連帶費用，以及在某些情形下，與賭場規劃大型娛興節目有關的前置成本。為了確保有權經營即將落成的部落賭場，與部落博奕有關的新興領域是賭場經營者付給部落的支付金。另一種預付款的形式是為了取得博奕執照事先付款，或為了進入特定的博奕市場事先支付其他必要的費用。這些費用可能包含特許費，或其他付給政府或各類博奕管理機關的金額。

在這些情況下，應該遵守用來測試非賭場預付項目適當性的傳統稽核測試。這些測試基本上包含：

1. 確認支付金額以確保預付金額的正確計算。
2. 確認未來利益的估算，包含未來利益可能性的評估：
 a. 決定估計利益的期限。
 b. 估計預付的最終利益。
3. 確認預付項目的攤還方法與計算。

遞延費用與預付費用的存在是不常見的，也可能會是重大金額。在這種情況下，支出的未來值以及這些金額的實現，必須做出仔細的估算。在評估預付款的最終金額與估定金額時，稽核人員應該參考類似事業的同一賭場的先前經驗、先前的經驗或發照機關的聲譽或秀場廠商的競爭力，或諮詢此方面的獨立專家，以確認遞延及預付分類的正當性。假如最後實現金額有任何疑慮，大規模的塗銷或許是適當的。

如果有重要的預付款或新創博奕事業的預付投資，那麼也應有金額、條款與償還這些款項的任何可能條件等等的適當揭露。這些條款應包含在財務報表裡的附註揭露中。

假如金額龐大，那麼這些預付款應與其他預付項目分開，並予以資本化，而且應該給予一段適當時間銷帳，也應在稽核過程中檢視攤還期的適當性。

固定資產

　　稽核對資產負債表內固定資產區塊所關心之處，不是基於資產的任何不尋常本質，而是賭場經營所需的建築物、設備及裝潢的重大投資。基本上，一間賭場的固定資產約占總資產的三分之二。固定資產的稽核與揭露要求圍繞著幾項重點。第一項是一般公告，固定資產的會計應與任何其他資本密集事業經營所遵從的原則大抵相似。在這方面，一個需考慮的細節是正在進行中的建設計畫，正確評價這些建設中的資產是很重要的。

　　針對正確判斷賭場財務狀況以及經營結果，以決定增加和刪除的準確性以及攤還與折舊的計算也很重要。有資產刪除之處，特別是博奕設備，賭場應有一些順勢的合法揭露。問題是很多州政府並不允許擁有未經授權的吃角子老虎機器或其他博奕設備。因此，賭場應該適當控制以確保所配置的老舊吃角子老虎機器與其他博奕設備，是僅止於經授權或得到許可的批發商。

　　在固定資產領域的另一項主要議題是關心以下的必要性：再評估、銷帳或調整，或至少揭露任何與固定資產價值損失有關的問題。資產損害可能源自於破產、博奕經營合法狀態的改變，或博奕市場上主要的經濟轉變。賭場資產的使用年限改變或其他估價的議題，假如是顯著改變也應該揭露。最近關於密西西比州賭場的議題集中於解釋大型遊艇上賭場的折舊年限。大型遊艇算是有10年折舊年限的船，或者是一棟有39年壽命的建築物呢？事實上，它向來都是以大型遊艇的型態被管理！

撲克牌、骰子及其他庫存

　　另一個賭場考慮的領域是庫存的正確會計與稽核檢視。在這方面有兩項主要的議題：第一，與賭博用品有關，雖然金額常常是微不足道，但賭場博奕用品的庫存應該要有優良的內部控制，例如撲克牌和骰子。第二，應該有大量的資產與費用包含在維持賭場運作的傳統

庫存中，這些庫存包含餐飲庫存、維護用品庫存，以及制服與衣物庫存。

最重要的控制領域在於撲克牌和骰子，此庫存應有詳細的生命周期的控制。採購批准程序應限於謹慎的授權。紙牌與骰子的收據應受到謹慎的監督與審查。一旦庫存有現貨，應該詳細地追蹤與記錄、在安全的條件下貯存，且在確切記錄與授權下發牌。最後，當撲克牌與骰子進入啓用階段時，應該予以檢查；而當博奕結束時也應該檢查與存放，直到銷毀爲止。雖然這些大致上是程序上的控制，也常被檢視爲最低內部控制標準檢測的一部分，但是當稽核人員已確認庫存金額數量後，那麼這些程序步驟檢視起來就可以比較容易。

在食物與飲料、維護用品與制服方面，應該有一些檢視的考量，不僅僅是年底庫存結餘，也需分析維持這些庫存的年度費用。應該分析與測試不尋常或過量的費用金額或趨勢。

負債與業主權益

資產負債表中的負債與業主權益部分的稽核程序著重於傳統負債項目。事實上，賭場資產負債表中的負債區塊有很固定的商業結構，有大量的流動負債——大多是應付帳款，也有頗爲大量的長期負債。如同許多企業一般，賭場也有大量的遞延所得稅負債，以及許多其他的遞延項目，例如現有存款。

與累進式吃角子老虎機有關的兩個獨特科目存在於資產負債表中的負債區塊：賠付負債及籌碼與代幣負債。第三個新興議題是共享式分紅與租賃吃角子老虎機分類的適當性，亦即採用適當的資本政策，而非將它們視爲共有收益部分或共有負債。以下分別探討之。

累進式吃角子老虎機彩金負債

賭場常使用的累進式吃角子老虎機有一系列的計數器直接置放於

機器上方。這些計數器顯示了以固定比率增加的彩金金額,這個固定比率依該機台的投注次數而定。舉例來說,1美元的累進式老虎機的彩金,可能在該台機器每次投注25美元的時候便會增加1美元,隨著計數器金額的增加,應付彩金的金額也會跟著增加。

當這些累進式計數器的金額隨著時間及對應的未支付彩金增加而增加時,在賭場內很常採取的作法是:提供一筆與未付的累進彩金金額相同的預計負債,這筆預備債務接下來會隨著詳細的計數器數值增加或減少,以使帳戶結餘維持一致。老虎機累進負債增加或減少的金額會伴隨著一筆抵銷帳目被記入申報的老虎機所得帳上。這經常會造成老虎機收益的減少。

確定累進式老虎機正確的負債稽核程序概述如下:

1. 確認客戶端累進式老虎機的計數器讀數,或是由稽核人員直接觀察以確保計數器讀數的正確性。
2. 經由一段長時間的讀數比較來測試老虎機讀數的累進值。
3. 檢測累進式老虎機負債金額的計算結果。
4. 追溯總帳目上累進式老虎機負債科目的調整。

雖然一台單獨的累進式老虎機可能不會顯示出實際的中獎收益,然而「超級大獎」機台使用率的增加、較大面額老虎機數量的增加,以及大區域累進金額的產生(亦即由許多不同的賭場來共享累進式彩金,通常是位在不同的地理區域),已為賭場帶來了一筆龐大的負債金額,並建構了稽核考量的重要部分。主要的稽核與會計揭露議題圍繞著如何正確決定賭場在法律責任上應負擔的金額打轉。在某些情況下,大筆的彩金收益可能是第三方的責任(例如賭博遊戲供應商),或是將收益以較長的時間攤提(例如20年的分期付款)。在這些情況下,累進式老虎機的負債帳目應受限於預估的金額以及法律上的應付帳款。

籌碼與代幣負債

賭場負債科目的第二項特殊議題是籌碼和／或代幣債務的存在與特性。實際上所有的賭場針對其賭桌遊戲，皆已核准了各種不同面額的籌碼以供使用，部分境外賭場同時也提供賭桌博奕票卡（大小與大型名片類似）的使用。

隨著印有Susan B. Anthony人頭硬幣的採用，以及對於較大的印有艾森豪總統人頭的1美元硬幣的供應限制，賭場向美國財政部探尋並取得許可，核准發行其自己的硬幣或代幣，以供賭場內部的老虎機及營運上的使用。這些老虎機代幣的發行免除了所有1美元老虎機為接受新硬幣而產生的改裝花費。

籌碼贖回

從營運的觀點來看，賭場所擁有的未清償籌碼及代幣，必須透過一位顧客或其他家賭場的遞交，然後由賭場贖回。在任何一個時間點，這筆贖回的債款數目（或非正式的說法，稱為籌碼幣值），是賭場所核發的籌碼與代幣總額以及賭場內部手頭上實際持有的金額之間的差異量。經過幾年之後，隨著賭場有愈來愈多的未清償籌碼及代幣的流通，籌碼的債務金額通常會漸漸地增加。

這種隨著時間而遞增的主要原因，不僅僅是因為賭場即時交易市場的交易量浮動，同時也是因為顧客想要將籌碼與代幣保留下來做紀念的傾向。第二個原因是賭場之間針對1美元代幣的贖回作業延遲了，因為在硬幣的清點過程中，要將1美元的代幣分揀出來是非常困難且耗時的工作。目前內華達州的賭場便面臨了大量的1美元代幣未被贖回的狀況，原因尚不十分清楚；但是，造成這類大筆代幣浮動最有可能的原因，是顧客以極少支出便能取得這些代幣作為紀念品的吸引力。

籌碼負債稽核

決定籌碼的負債帳目是一項複雜的工作，這個部分的稽核同樣也

很困難。基本流程在討論博奕會計的章節已略述,同樣的,在籌碼及代幣清點過程當中所包含的部分程序,也包含在早先討論的現金結算的稽核過程當中,項目如下:

1. 如同現金結算部分所論述的,務必要準確地計算出現有的籌碼與代幣的現金總值,這包含了在所有公共出納櫃檯或是賭區內的籌碼及代幣,以及在中央金庫、保險庫及儲藏區內的籌碼,亦須精準地完成清點。

 a. 在儲藏室的籌碼不會經常被使用,因此使得竊賊有機會從庫存中行竊。儲藏室進出管控的謹慎評估以及儲藏室籌碼與代幣的清點,便成了現金清點過程當中的重點部分。

 b. 為了簡化籌碼與代幣的金額核對過程,針對賭場所擁有的籌碼及代幣的每一種面額,都必須詳細列示於現金清點記錄單上,當最後的籌碼債務確定之後,這個動作大大地協助稽核人員,使其能夠核對賭場所用籌碼的各種面額,而非僅只是核對單一一筆的籌碼債務總額。

2. 已購買的籌碼及代幣金額必須準確地記錄下來。幾年過去後,籌碼採購庫存可能會是一個重要的稽核結轉時間表,因為賭場的籌碼採購經常都是偶一為之且不常發生。

 a. 稽核人員須直接與籌碼供應商確認以證實申報的採購籌碼面額是否正確。

 b. 當前會計期間的任何採購都應該詳細檢測,而前幾年的採購資料應該參考前幾年的工作文件才予以認可。

3. 任何籌碼庫存的移動都應有其記錄,這包括利用籌碼及代幣作為促銷贈品,或是將其提領出來作為展示或是直接作為紀念品銷售。

4. 假使該年度有任何進行籌碼作廢或散裝處理的動作,都應將其納入已購籌碼及使用中籌碼的計算數量當中。籌碼的處理或銷毀若由外人或第三團體為之,則應該與第三團體進行確認。

5. 手頭上的籌碼及代幣金額應以各種現金清點方式為之。同樣地，清點過程中，應將不同的籌碼面額區分開來清點，以簡化之後的核對程序。

6. 手頭上的籌碼與使用中的籌碼之間相差的金額代表賭場尚未贖回的籌碼及代幣的債務金額。

7. 籌碼債務帳目應隨時做調整，以確定作帳期間，籌碼浮動量的增加或減少。這項調整會由賭場收益帳目的減少或增加來調整，進行收益調整的原因是為了確認因籌碼或代幣而收取的現金未被贏走，也因此不代表這筆金額是未來債務。

8. 有時候，一連串籌碼的作廢或是其他決定可能會造成籌碼債務的縮減。再者，賭場有時可能會判定有某一數量的籌碼幾乎永遠為顧客所保存、遺失或是因為其他原因而無法合理地贖回，當這類籌碼債務永遠減少的情況發生時，收益帳上即會記入貸方。為了達成稽核目的，稽核人員必須檢視預估值的假設與其遵循的程序、測試調整值的合理性並核可該項調整。

採租借方式的共享式賭場遊戲

隨著博奕產業的發展，許多新的遊戲也相繼開發，其中包括了賭桌遊戲以及特有類別的老虎機或電動遊戲，當這些新遊戲被開發並引進之後，發明人或供應商通常會選擇或是提供賭場兩個選擇：直接購買遊戲或是依據一般的共享式協定來共享遊戲利潤。一般的共享式協定會要求分享遊戲的利潤，部分共享式協定則要求固定的報償。隨著這些共享式遊戲使用率的增加，關於共享式協定是否真的只是另一種向第三方供應商租借遊戲的型式等議題也跟著浮上檯面。要注意的是，收益流是否固定不變而且是可確定的，或者會視遊戲運作成果而有所變動，這之間似乎有所不同。

答案似乎訴諸於傳統的租賃會計流程。假使協定符合經營租賃的規定，那麼這筆花費應該被記入租賃帳目上，即便該項支出會隨著遊

戲收益而變動。但假使協定符合資本租賃的規定，那麼便應遵循這些會計流程，儘管資本額及應負帳款的預估值，會因為無法正確得知付款的金額與項目而稍微不確定。

租賃會計的推動似乎是寄望賭場能夠避免將絕對不是賭場收益裡的一部分收益，納入其收益報告內，來自於共享式機器應付給第三方的收益減少或補償，被視為是目前財務報告所試圖避免的一項幽靈所得。

其他負債

賭場經營的其他遞延負債是相對少量。典型的交易包含將為了未來博奕而產生的顧客預儲金存款分類為負債或分類為流動或長期，視預期顧客來訪的時間範圍而定。

另一類型的負債是長期競賽或運動簽注，對於各種未來賽事所從事的下注。標準操作程序是將這些下注暫記為負債科目直到實際賽事舉辦，或者一些下注個案是直到賽季結束。此時，在特定賽事或賽季的下注之後轉換成適當的收益。這方面所產生的唯一稽核程序是決定這些存款科目的金額與適當性。特別需留意的是，各種顧客存款的真正數額與分類是顧客的資產，而非賭場的資產因此不應該納入賭場收益中。

存款的新興議題圍繞在電子資金轉帳（electronic fund transfer, EFT）的使用上，這是賭場所發行而且已有預儲特定金額的錢在卡上。這些卡插入博奕機器即可當作賭資使用。卡片可能是電話卡一般可轉讓價值的單機卡（內嵌智慧卡晶片），或者可能像禮物卡一般，連結到中央帳號以獲得開通與許可。任兩者之一的情況下，賭場有額外的負債源自兌換這些卡上餘額的金錢。這些未付清的EFT卡的會計應與未付清的籌碼負債相似處理。

遞延所得稅

賭場的遞延所得稅與其他企業的遞延稅大抵相似。會有遞延稅負債的產生在於為了稅收或財務報告目的，而使用了不同確認收益的方法。賭場遞延稅的兩種其他來源是財務報告使用費用遞延連同為了稅收目的採用流動費用，以及為了稅收與財務報告更習慣的方法而使用了加速折舊法。

賭場的遞延所得稅科目的稽核程序應該與其他企業相同。包含檢視報稅、確認或再次計算遞延所得稅的金額以及提供適當資訊於附註揭露中。

玩家俱樂部、忠誠度方案及獎勵方案

在賭場環境內愈來愈受歡迎的玩家俱樂部，對於這些方案所提供之獎勵的現在與未來成本，已產生了會計關注之處。

第一項成本分項是所謂的「獎勵成本」。這是獎勵顧客在賭場玩樂的金額。這類型的成本包含免費房間、食物、飲料與其他無成本的設施。這些免費的服務是業界所熟知的優惠或促銷折讓。其他可能包含賭場為顧客所付的各種費用，或者是顧客的退款成本。這些成本一般被視為優待成本，而且通常是由賭場成本中心買單。這些成本的例子可能包含類似高爾夫球場使用費、機票費用補貼或其他來店所產生的運輸費用補貼。在博奕業，習慣稱之為外部的免費招待（outside comps）。

第二項成本是關於博奕活動的顧客忠誠度方案。獎勵成本包含商品點數、免費房間、免費餐食或者甚至免費招待賭場玩樂。在一些情況下，這些點數也可以兌換成現金。玩家俱樂部點數通常依據計畫表以某些比率產生。舉例來說，吃角子老虎機的一個點數可以獲得10元賭資。這些點數之後可以根據玩家俱樂部的規則兌現。

　　這裡所牽涉到的會計與稽核議題以賭場是否有需要提供一些附加債務為討論重點，而這筆債務金額是玩家俱樂部的成員兌現點數的估計金額。除了賭場可能會真的允許顧客將點數兌換為現金之外，會計部分的議題與航空公司針對飛行常客哩程點數所採用的作帳方式非常類似。與現行的航空公司作帳原則相同，為俱樂部會員提供免費客房、免費餐點，甚至提供免費賭資的費用將以增量成本的模式來報帳。採用這種方式在點數兌現的時候只會將提供免費服務的增量成本記入帳上。

收益及支出帳戶

　　下一個稽核重點是估量與陳述各種收益與支出科目。一般來說，賭場裡的收益與支出科目與任何商務企業的處理方式相似。博奕與吃角子老虎機的收益管控之獨特需求已在各個章節裡完整討論過。支出科目更為傳統，只有一個獨特處在於促銷折讓或優惠服務。在賭場稽核裡，對於重要支出科目的傳統稽核審視程序通常就已足夠。

賭場收益認列

　　賭場會計的一個重要議題圍繞在賭場收益的呈現與使用何種收益認列方法。之所以會有爭議產生，是因為各管轄機關或稅務機關允許為了稅務目的，使用修正現金制來申報收益。舉例來說，遞交內華達州機關的總收益稅報告，不論是從實際的現金報告收益數據中增加或減少發放或回收賭場應收帳款，一律是現金收付制。大量以信貸當賭金的較大賭場，為了總收益稅所做的報告中，以應計制入帳的收入與以實收實付制入帳的收入，兩者間會有很大的差異。收益報告的第二種可允許現金的方法是為了支付聯邦所得稅。有大量以信貸當賭注的賭場，其財務報告的收益與稅基收益兩者間的差異會很大。這些收益差異構成了在賭場資產負債表中，大多數的遞延所得稅負債。

少量或沒有以信用當賭注的較小型賭場，並不存在收益報告間的差異，因為實質100%的賭場活動是以現金交易。實際上，所有較小的賭場以現金收付制報告的收益與應計制所做的報告數字是相同的。

賭場收益數字的陳述

不論是以現金收付制或應計制所計算的單一數據呈現之賭場收益，通常描述為賭場贏利（casino win）。一般的企業經營在主要財務報表上有關收益的呈現，只使用單一收益毛利數據，並不會陳述入袋金與補充錢幣的數據。偶爾，入袋金與補充錢幣的數據會以附註的方式呈現在補充的財務資訊上。

促銷折讓或招待支出

在討論這項獨特的賭場支出時，產生一個關於各種促銷折讓或招待項目類別的主要議題。提供顧客招待是習以為常的業界慣例。從實際觀點來看，這些服務通常是由賭場的支援部門所提供，例如飯店或餐飲經營，目的是為了鼓勵顧客在賭場玩樂。

內華達州博奕管理局的標準財務報告規定，要求在適當部門（房間、餐廳或酒吧）所報告的收益裡，須包括這些招待服務的全部零售價。這項要求遵循了一般飯店業經營裡，以零售價來評價這些項目的慣例。雖然對於零售的組成仍有很多不同的意見，但是多數賭場對於招待服務的評價，已建立標準的收費費率，通常是稍微低於正常價格。以零售包含這些服務的主要使用目的，是為了避免扭曲這些支援部門的營運比率與績效衡量，特別是餐飲部門。

這些招待服務的處理成本較少有一致性。在一些個案中，零售價僅僅是從銷售額中扣除以達到淨收益數字。一般會將這樣的扣除解釋為促銷折讓，亦即大眾所知的促銷折讓法。這種處理方式背後的合理解釋是，顯示出來的收益代表其已收款，即使實際上尚未收款，也應該在接下來的考量當中立即被移除。再者，其在損益表中的顯著位

置，也已向賭場經營明確指出該項的金額與整體的重要性。如此作法使得該方法現今已被美國會計師公會核准為賭場稽核準則。

第二種方法，亦即所謂的招待支出方法，不將招待服務的零售價視為提供服務的部門之經營成本，亦即利用轉移分配的方式而將其視為賭場部門的企業成本。在某些個案，招待成本支出僅視為是整體行政支出，而產品及服務的零售價內含在這方面的費用中。這方法傾向於誇大頂端的收益，但以附加支出抵銷額外收益。

在任一報告方法之下，食物、飲料或房務支援服務的實際成本皆包含在各自部門的經營支出裡。

從稽核觀點來看，會優先考慮以促銷折讓的方法呈現，以產生更精準的賭場經營淨利報表。需小心確保促銷折讓或優待的處理，在會計期間周而復始是一致的。而且，需確定當有優待服務時，賭場收益並無不正確地誇大。

在2000年代早期，由於接二連三的企業倒閉，使得淨化頂端收益數據的壓力逐漸增加，且首次的收益不得內含招待服務的價值。美國會計師公會（AICPA）正考慮消除將促銷折讓視為收益直接削減的呈現方式，而且選擇將收益陳述為任何招待服務的淨值。在此情況下，總收益與招待支出將只會在附註揭露中呈現。

其他強制性的會計揭露

關於賭場財務報告最後一個要關心的議題是：構成賭場經營必須完整揭露的其他資訊之陳述。強制性揭露一般著重於以下分類的組成項目：

1. 基礎會計與賭場所使用的重要會計政策的描述。
2. 資產負債表上個別項目的解釋，或損益表所要求的一些放大格式或補充揭露。

3. 一般性質需解釋的項目，告知審閱者足以影響賭場的各種條件、問題與情況。

在傳統會計與財務報告文獻中，多年來已處理過前兩項。基本上，財務報表中的第一個附註應該包含對於重要會計原則與財務報表中各種項目之獨特會計處理的完整解釋。

這方面的基本揭露包含下列各項：

1. 收益認列的基礎。
2. 招待支出的呈現方法。
3. 資本化與資產折舊的一般政策、租賃處理與方法，以及特定項目的遞延限制。

附註揭露的第二個主要議題是：提供在基本財務報表上重要項目所包含的額外資訊。包含以下揭露的例子：

1. 應收帳款的數額與細目，以及源自於賭場和其他營業區域可疑帳目的補貼。
2. 招待支出金額的揭露。
3. 資產價值詳細資訊的揭露、折舊方法與各類資產累積折舊的資訊。
4. 有關於條款、月付，以及各種合約、票據、租賃、應付與應收帳款的抵押品等詳細資訊。
5. 構成賭場經營遞延稅組成部分的詳細資訊。
6. 資本結構的詳細揭露，包含股票所有權、每一類別的權利與義務，以及股票選擇權計畫的條款與條件。

第三類的揭露包含專屬於博奕產業的那些項目，或者並未特定與財務報表相關，但仍有必要提供更完整的財務報表資訊給審閱人員。這類型的揭露舉例如下：

賭場會計 與 財務管理

1. 討論重要的合法行為，有適當程度的揭露，或者假如已知金額且結果是合理可靠的撥款。

2. 討論企業所做的重要承諾，包含採購承諾、進行中或計畫中的新建築物，或未來財務靈活度的其他主要限制。

3. 賭場主要位置、博奕設備或博奕活動的描述，以告知讀者賭場活動的範圍，除了比較獨特的飯店以及餐飲活動以外（如果賭場不僅只在一個地理位置經營時，這項揭露尤其重要）。

4. 博奕執照發行的條款與約定，以及賭場經營的嚴格管控環境的描述（這是用來確認博奕執照的價值與許可經營，這些可以影響經營的整體財務風險）。

5. 因賭場貸款抵押品而產生的負債之討論。

6. 為了有助於進入新的或潛在博奕市場所從事的任何預付款的揭露，或為了確保賭場經營的管理合約所賦予第三方的款項揭露。

 ## 部落型博奕營運的財務報告

部落型賭場財務報告的主要議題視報告的目的而異，亦即外部（公開）報告或內部報告。針對內部報告而言，部落賭場大多與商業賭場經營的報告程序相同，部落型賭場的專門術語、組織以及其他規定與商業型賭場完全相同。而針對外部報告的部分，以財務報告為中心的問題變得較為複雜，並且圍繞著報告主體的定義打轉。部落型賭場報告的整體態度是在財務報表內尋求隱私的維護。

揭露規定

部落被要求需向美國聯邦政府印第安博奕委員會（NIGC）呈報各項稽核的財務報表，在NIGC中的規定表明了這些報告無須公開揭露。

各州的博奕契約可能會要求向州管制機關填報賭場財務報表。除了以上的NIGC規定之外，以及受聯邦政府補助款及契約所規定的部分以外，沒有其他必須向聯邦政府揭露的項目。美國原住民財政官員協會（NAFOA）已有聲明，既然博奕並未花費或執行聯邦補助款，也無須為此負責，就沒有向聯邦政府提出賭場財務報表的必要性。

財務報告主體

部落已用很多不同的方式來組織賭場經營的結構，通常是賭場經營的主體。也或許有一種中間主體，例如經濟發展機關。賭場和經濟發展機關皆須向部落負責。基本上兩者會為每一個個別主體提供一組財務報表，但是每一個主體也可以各自準備不同的財務報表。

賭場主體

在賭場主體層次上，內部報告將遵守標準商業賭場的呈報方式、術語與組織。這些內部賭場體制是多年來修改內華達州賭場管理體制而來。至於外部賭場報告，也是遵守標準的商業財務會計的概念，如此可與其他賭場經營互相比較。

部落型賭場財務報表採用標準商業稽核陳述，包含標準的未合格稽核報告、標準的資產負債表（呈現兩年的比較表）、標準的收益表、費用與保留盈餘變動以及現金流量表。

部落型政府主體

在部落層次上，可以有兩種不同的方式，視部落對於揭露的態度而定。第一種方式是揭露資訊，以明尼蘇達州的Mille Lacs部落為例，賭場經營者是 Grand Casinos，這是一家股票上市公司，單獨被要求揭露財務資訊。部落經濟發展主體以及部落賭場有各項稽核的財務報表。賭場經營結果也同時呈現完整的部落財務報表。第二種方式是區別賭場經營結果，將其歸類為部落政府的下屬單位，而選擇不揭露。

　　美國政府會計準則委員會（GASB）規定允許公營事業可歸為下屬
主體或單位，下屬單位資料應內含在政府財務報表中。用來包含這份
資料的方法，端視下屬單位是否為一級政府活動的一部分或者是大體
上為單獨的活動而定。

　　假使有一項活動是一級政府不可或缺的一部分，那麼便可以採用
一種稱為合併呈現的方式。合併的下屬單位要求財務資訊應同時包含
在政府財務報表及個別私有基金的財務報表內。然而，因為多數的賭
場經營並不被視為是部落的一般政府活動，因此通常就不會被視為合
併單位。

　　另一種呈現方式稱為分離呈現，此方法詳細地將下屬單位的資訊
從其他政府財務資訊分離開來。呈現時，下屬單位獨自陳列在其自有
的分類類別中。即便賭場財務資訊可以呈現在部落主體式的財務報表
內，仍有可忽略下屬單位（即賭場）財務結果的程序。

　　GASB財務報表建議稽核人員應為部落完整的年度財務報告負責。
然而，允許稽核人員僅為基本的財務報表負責，涵蓋一級政府活動以
及省略特定的下屬單位，例如賭場經營。賭場下屬單位資料的省略通
常會促使合格的稽核人員針對整體部落財務報表製作報告。

第13章

博奕所得稅

隨著博奕產業的規模與受歡迎程度日漸成長，因博奕衍生而來的稅收議題亦隨之而起。雖然賭場希望會計師提供服務，但博奕產業的運作與營運政策仍未為人所熟知。本章將討論一些賭場經營獨有的稅收議題以及檢視比較傳統的稅收，因為這些都是重要或是可以獨特方式應用於賭場產業的相關議題。

關於賭場產業稅收的基本議題可分成下列幾個領域：

1. 所得稅議題
 a. 賭場收益議題
 b. 賭場負債
 c. 其他的賭場支出項目
2. IRS資訊回報
 a. W2-G表格及1099議題
 b. 顧客確認要求
3. IRS小費協議方案
4. 其他稅收議題

在此廣泛分類的主題下，本章將著重於賭場稅收的一些細部議題。

所得稅議題

所得稅議題通常以如何適當地決定商業博奕企業的應稅所得為主。雖然對於較為傳統的商業博奕產業而言，這是一個複雜的議題，但是對於逐漸增加的部落博奕主體及政府贊助的樂透與其他博奕活動，此議題適用性有限。不過，這些非商業的賭場仍必須遵守所有的IRS資訊回報要求。

賭場收益：稅前收入與估計程序

過去30年來不斷產生的博奕稅收問題之一在於稅前收入、瞞報盈利、收益轉移或從賭場公然竊取資金。然而，現代的會計控制已被多數賭場所採用，由州主管機關所審閱以及會計師（CPA）所驗證，如此所產生的一套財務報表架構，已能確保更高層次的整體法規遵從，如此一來可減少未申報的收益。雖然此管理架構的目的在於提供適當的控制，但也不該視為不容質疑。此架構仍須維護以確保其有效性。

從所得稅的觀點來看，稅前收入的狀況是清楚的——亦即為應稅收入。為了估計其他企業的收益，常見美國國稅局經常使用不同的估計方法以建立及維持稅前收入的估算。內華達州博奕管理局的統計結果指出，即便是相同的遊戲或機器亦有收益上的差異，此取決於賭場規模及其在特定市場的地理位置。舉例來說，對於全州的飯店式賭場而言，每一次的博奕在應稅贏注金額的第一個四分位數與第三個四分位數間就有超過50%的差異。

會妨礙精確估計賭場收益的另一個議題是，多數的賭場經營是以現金交易或者使用籌碼或代幣為約當現金。因此，透過間接評估（例如銀行清算）以判定賭場商業活動的能力將極其有限。最後，賭場的商業活動型式會受極端變動所影響，此變動會隨一週內的天數和季節而不同。這個因素使得統計分析與規劃變得非常困難且通常不可靠。

什麼是賭場收益？

賭場總收益最廣為接受的詞為「贏利」（win）。此概念記錄於各州立法的法令裡，而且定義為在支付予贏家顧客所有賭金後，賭場所賺取的金額。贏利多數是在賭場內所發生的下注活動的結果，例如賭桌遊戲、吃角子老虎機，以及基諾或賓果等遊戲。

撲克遊戲的回扣、佣金或買進籌碼的費用（buy-in）是賭場其他類

型的收益，其無法恰當地歸為贏利。雖然此議題在賭場與管控機關間已有所爭辯，但是不論其性質為何，為了稅制之故，所有金額皆包含在總收益中。

信貸投注及其收益判定

以現金營運來計算的贏利或賭場收益是相當簡單易懂的，亦即賭場贏來的現金總金額。然而，一旦賭場用信貸當賭注的玩法時，會計處理這些應收項目（一般所知的借據）以及計算賭場贏利，將會變得更複雜。

部分的複雜性在於有時收款期限長、使用付款誘因（例如折扣與貼現）以及賭場信貸不可避免的損失比率。估算壞帳的金額占了年底未付清餘款的30%至45%之間的範圍，因此產生了大量的賭場收益可能無法回收的情況。

對州政府的總收益稅而言，直到回收前，借據並不視為是賭場贏利的一部分。因州政府總收益稅之故，內華達州長期以來的經營模式是只有當信用工具已收款而且之後實際已付清金額時，才會將信貸贏利列入應稅所得。然而這也賦予了可操弄金額的機會，其他對於發行與清算程序的管控是為了確保所報之金額正確無誤。在一些轄區，以信貸下注是受總收益稅限制，而且對於未付款可允許不調整。如此一來將導致大量的稅賦重擔，但也對賭場經營產生財務誘因，他們將非常謹慎地擴展賭場信貸。

將以信貸當賭注的利潤排除在賭場應稅所得之外，在管控機關、法律或法庭決策上並無根據。這純粹是賭場傳統經營的結果，在博奕產業中是行之有年的慣例。如此作法已被現今內華達州博奕管理局所認可，且也被紐澤西州賭場管理委員會報告條例中有限度的接受。內華達州稅法現在的規則是將所有未收之應付款從賭場總收益中排除，而在紐澤西州是限制排除金額為總收益的4%。這種針對收益「收款才

入帳」的會計管理方式，已取得了限制IRS收益認列的效果，這套收益認列的方式已與州政府認可的會計慣例一致。

因為幾乎所有賭場基於州政府總收益之故而將多數的借據排除在收益之外，所以為了所得稅會廣為採用相同的收益報告格式。收益結果將以現金為基礎來申報，而且費用項目有完整的應計制會計。如此一來與財務報告上廣為使用的標準完整應計制會計方法經常相衝突，因而產生賭場相當大金額的遞延所得稅。

歷史上傳統的收益會計處理是根基於英國民法中博奕負債不可回收的概念。因為社會上不受歡迎的活動而產生的負債被視為不是合法執行與可回收的，所以收款的相當不確定性似乎說明了借據贏利被排除在賭場的應稅收益之外，直到已回收為止似乎是合理的。

最近已將博奕合法化的各州政府立法制定，為博奕負債合法收款。然而，並不預期這些變革對於贏利稅收處理會有任何重大影響。博奕負債在州際之間收款的議題尚未拍板定案，但漸漸廣為接受。

內華達州關於總收益評估的法庭個案已縮限了不將借據包含在總收益之內的準則。若所發行的借據未有到期期限，那麼管理機構並不允許扣除任何借據，或在如此不合規範的情況下將之視為實際不可回收款。

關於借據的聯邦所得稅法也尚未做成決議。在Desert Palace, Inc.控訴稅務專員（72TC. No. 133）的答辯中（1979年9月11日），法庭認定在收款前，借據並不代表應稅所得。而在Flamingo Resort Inc.控訴美國〔485 F. Supp. 926（D. Nev. 1980）〕的答辯中，法庭判定借據代表應計制的應稅所得。這表示將借據排除在應稅所得之外的現今做法仍將持續下去。

收益扣除額 —— 呆帳

賭場收益的另一議題與收益扣除額允許註銷呆帳有關。一般來

說，透過之前所提的修改版應計制稅收的做法，賭場未回收的大額應收款或借據並未在收益流裡，而且也不算在稅收裡。假如為了應計制會計準則更一致的應用而將借據歸屬於應計所得認列，則合理認定透過傳統呆帳註銷或折讓的適當收益扣除將可為人們所接受。收益的一致處理與應收款的評價，對於合理的稅收政策是必要的。

然而，只要賭場有大量的支票兌現（不論是薪資支票或個人支票），就仍會存在呆帳的議題。在賭場，兌現的支票是假定用來當作賭注使用。假如顧客的支票是被銀行退回而且仍未支付，那麼賭場會被迫註銷此空頭支票。因州政府總收益稅與聯邦政府稅之故，註銷通常被視為是收益扣除額。

在法律上，要求多數的賭場需要詳述支票兌現與其他提供信貸的程序，這些程序必須包含評估呆帳、評估其可回收性與核准註銷的方式。在賭場經營裡，可能會有各種偏離所敘述的支票兌現或授信過程的程序。往往這些程序的背離已導致呆帳，因州政府總收益稅之故而不許視為賭場贏利的扣除額。不管債務票據是否缺乏信譽，此禁止狀況都會發生。此僅僅是基於無法遵從先前所要求的內部控制程序。儘管很武斷，此禁止政策也對賭場產生強力誘因，以確保呆帳註銷的正確控制，不管是為了所得稅或是總收益稅。

老虎機銅板貯存量與賭桌籌碼量

賭場的第四個收益議題是與吃角子老虎機機器內或在某一賭區內賭桌遊戲庫存實際需儲存的錢（籌碼）有關。基本上，當賭場剛開始營業或新添購吃角子老虎機時，機器內的銅板貯存器需存錢進去。此時，會有一定總量的錢置放於銅板貯存器內，如此一來，當啟用機器時，才能夠自動支付大額彩金。

過去這個問題從來就不嚴重。當五分錢老虎機的錢槽平均充填量只有50至60美元時，可能的收益誤差是非常小的。但是隨著1美元老虎

機的逐漸盛行，每台機器的錢槽充填量基本上有300至500美元之多。從兩個觀點來看，這個問題現在已經變嚴重。第一，當新機器置放於賭區時，填充銅板貯存器的過程必須視為是資金交易，而且是從現有現金提供而來，而非只是視為另一種大額彩金的支付，亦即收益減少的交易。不正確的填充大額彩金以供應新機器的資金會導致賭場支付金額的增加（隨後發生賭場吃角子老虎機毛利的減少），而且也會導致應稅所得的低估。

　　第二個問題是吃角子老虎機可能在賭場剛營業時未填充足夠的籌碼。以一家僅有少量現金在手的新賭場而言，這情況並非如預期中那般少見。吃角子老虎機器的銅板貯存器會與時俱進地從原先的填充量到完整量的逐漸成長（例如從最低的100美元到正常的400美元），這將會導致老虎機毛利的明顯低估。產生收益的低估是因為老虎機的毛利並未反映在機器的入袋金，而是還留在機器銅板貯存器中未申報。

　　為避免這種未申報收益的情形發生，需要定期清點機器內的銅板貯存量。清點的結果之後可與原先老虎機內銅板貯存量相比對。任何顯著的差異都可以視為老虎機收益的調整。

　　相似的情況也發生在賭桌籌碼量，但財務影響比較小。賭桌籌碼量或是賭桌籌碼架庫存代表發牌員的工作備用基金。庫存的變動說明了以下其中一種情況：遊戲開始或結束庫存流程、換班前的補足籌碼或借據。這些庫存變動或換班前的補足籌碼，都內含在清點程序過程裡遊戲毛利的判定中。

　　賭桌籌碼庫存產生變化。例如，在有豪賭客出現或在博奕交易量增加的期間（例如假日），或是當賭場有特殊旅遊團體蒞臨時，賭桌籌碼架內的籌碼數量可能會增加。這類數量的特別增加或減少，都必須被解釋為是資金交易的一種，如同老虎機的銅板填充量一樣，適當地抵消了手頭上的現金。為了能夠正確判定賭場收益，目前所施行的方式是規定這些賭桌庫存量的變化不應被記入賭場的收益帳上，倘若例行的籌碼填充與信貸借條被用來增加賭桌籌碼架內的金額，那麼籌

碼箱裡的這些填充金額或信貸借據等內容物，會造成某一段時間賭桌
收益的錯誤記錄，而當賭桌庫存量減少時，又會發生第二次銷帳時的
誤差（顯示出賭桌虧損）。

賭場負債的自然增長

累進式的老虎機負債

　　一般在賭場裡使用的累進式老虎機會有一組計數器直接裝設在機
台上方，這些計數器以相對於機器投注次數的固定比率來加大、累計
或增加頭獎金額。舉例來說，1美元的老虎機可能會在每個5美元投注
金完成時，增加1美元的中獎金額，當計數器的數值增加時，應付彩金
的金額也會跟著增加。

　　隨著時間增加，當這些累進式計數器的數值伴隨著未付彩金一同
增加時，在賭場內常見的處理方式是累加一筆與未付彩金金額相同的
負債項目，這筆預備金會再酌情增減，債務金額的增減會伴隨著一筆
抵銷分錄，該筆項目被用來調整老虎機的所得，這種方式最常造成的
結果使得機台收益減少，繼而降低了應稅所得。

　　賭場視年終的累進式老虎機負債總額為一筆與當期收入有關的固
定債務，因此在為了報稅目的在確定淨所得時，這筆總額可能會被累
加或扣除。儘管單獨一台機器每一年所調整的老虎機累進值可能不會
很大，但是許多較大面額且較大賠率的新型機器的出現，已造成了非
常重大的稅賦問題。

　　雖然在過去，美國國稅局的規定有所不同，但是最高法院已聲明
累加的累進式彩金的扣除額並無不妥，假使州博奕法針對負債有所規
定，而扣除金額也能夠被準確地判定。1984年的稅收改革法案頒布了
一條「全事件測試」（"an all events test"）的規定，明確指出經濟上的
表現，例如累進式彩金的支付，都必須發生在納稅年度結束之後的8個
半月內。

　　累進式彩金債務的累計同時也適用於賭場支付跨區或是連線式的累進式彩金，例如百萬美金（Megabucks）的負債款項。在這些情況下，較小額彩金的支付責任歸屬於賭場，而老虎機供應商則負責大獎的支付。這項大獎可能會以一次付清的方式支付，或是以年金的方式延期支付。

籌碼及代幣負債

　　另一種特殊類型的賭場負債來自於籌碼或代幣負債的存在與特性。事實上所有的賭場都已發行了各種面額的籌碼供其營運使用。近來，為了免除1美元老虎機投幣孔的改裝支出，各賭場已向美國財政部請求並取得發行其自家代幣的許可，以供老虎機及賭場營運使用。

　　從營運的觀點來看，一間賭場尚未清償的籌碼與代幣，在由顧客或其他賭場出示之後，便必須由賭場來贖回。在任何時候，負債或是籌碼浮動的數量，皆等於已發行及使用中的籌碼與代幣總額與實際現有的籌碼及代幣總額的差額。經過幾年之後，當賭場在外流通且未贖回的籌碼與代幣愈來愈多的時候，籌碼負債總額一般會傾向於逐漸增加的趨勢。

　　負債總額逐漸增加的主要原因不僅僅是因為當前賭場交易區域的籌碼浮動，同時也是因為顧客習慣於保留籌碼與代幣作為紀念品。新的1美元代幣在清點的過程中，很難被分揀及辨識出來，在賭場之間也多半未被贖回，目前尚未清償的1美元代幣數量非常的龐大。

　　基本的課稅議題是：有多少的收入應被認定為是來自籌碼與代幣的兌現金額。在未清償的籌碼總數當中，很難去界定有多少代表紀念品銷售額，又有多少最終可能會被贖回。紀念品銷售額的部分代表其為應稅所得，而所得額是籌碼或代幣面額扣除掉籌碼或代幣的成本。在大部分的情況下，這項成本在很久以前已經被當作是賭場的營運費用而抵銷，因此籌碼或代幣的整體面額便被視為是收益。美國國稅局堅持有部分的籌碼會永遠浮動於賭場內，而籌碼總負債裡的某些部分應被視為銷售所得。

目前實際的施行方式是，只有在某些特定時間，例如在俱樂部換老闆，或是要採用一組新型代幣的時候，賭場真正的籌碼負債才會被確定。一旦全部的舊籌碼與舊代幣都贖回之後，實際的負債金額也會因此降為零。儘管如此，還是會有例外。雷諾市的Harold's俱樂部多年來引以自豪的是允許發現於隱匿地點的舊代幣得以在俱樂部內贖回，即便是在50年之後。只有在賭場歇業以後，籌碼負債才會減為零。

來自籌碼負債的應稅所得

在大部分的情況下，賭場顯然會為了贖回全部的籌碼與代幣而有連續債務，隨著時間的過去，為了申報所得稅，這筆債務的金額會減少，而每一年都會有一部分未清償的籌碼債務隨著應稅所得有相同的增加而被沖銷。但是一般說來，累加的籌碼債務與相關的費用實際上顯然是被允許的扣除項目，在1996年，國稅局與賭場所達成的全國和解協定當中，規定賭場需依照兩種方法的其中一種，來計算籌碼債務的扣除額。這兩種方法被稱為經驗法或是百分率法，這些計算方式包含了兩個關鍵要素。

首先是訂定一個每年計算未清償籌碼債款的固定日期，這個日期無需與年終的會計結算日或報稅日相同，但是必須是在每一年的同一天，以確保較合理的比較基準點。

其次，決定未清償籌碼債款的金額。接下來將這筆金額與前一年的金額做比較，然後應將增加的籌碼負債記錄為應稅所得的增加，籌碼負債扣除的部分會被視為應稅所得，以百分率法計算未清償籌碼與代幣時，會有稍微的不同。在百分率法中，向其他家賭場兌換的籌碼，以及在清點過程中，賭場顧客手中持有的籌碼，被假設每年都會相當固定，因此皆未被納入未清償籌碼債款的計算範圍內。為了所得稅申報目的，針對每年應稅所得所做的調整，已使得這個項目的處理方式出現某些程度的一致性。

賭場的其他支出項目

最後討論的是關於稅務上較為傳統的議題，因其應用於賭場營運時有其獨特之處。這些議題是折舊、維修與維護費用以及營運前的費用。

賭場資產的折舊

折舊方面重要的稅務議題是估計使用年限、廢棄物殘值以及計算折舊的方法。這個部分已隨著「1981年經濟復甦稅收法案」（ERTA）的制定而大大地簡化，透過採用新的「加速成本回收系統」（ACRS）及其後的「加速成本回收系統修正版」（MACRS），該法案消除了許多折舊支出的爭議，常用的博奕設備使用年限如**表13-1**所示。

折舊政策的重要關鍵決策之一是選擇適當的使用年限。對於多數賭場設備而言，有技術與競爭性的廢棄因素與傳統的磨損存在。吃角子老虎機的功能性汰換是加速這些資產折舊的重要因素。

賭區遊戲使用的設備，例如21點、花旗骰遊戲與俄羅斯輪盤，通常是分5年折舊。吃角子老虎機與基諾設備可能存在某些差異，兩者的快速技術性汰換已增加吃角子老虎機置換的速度。此外，吃角子老虎機實體磨損快速，其折舊年限通常是五年。美國國稅局認為折舊壽命應為7年。

表13-1　折舊年限準則

	加速成本回收系統修正版（MACRS）折舊年限
吃角子老虎機	5年
賭區賭桌	5年
基諾遊戲設備	5年

在賭場公共區域的一般桌椅與設備通常磨損率很高,而且從結構或外觀來說,通常大約二至三年就磨損殆盡。就經營來說,保持賭場乾淨與整齊是非常重要的,所以需定期更換或更新這些傢俱與設備,因此折舊年限便縮短了。

至於江輪式賭場的使用壽命,則造成有趣的新議題。IRS認為此設備是一棟建築物,而且應該訂為三十九年折舊。賭場認為支援性建物的確是受限於三十九年折舊,但輪船或大型遊艇是船,所以應該使用大型遊艇十年壽命的定義較恰當。這之間有很重大的差異。

殘值

殘值的議題高度主觀,而且多數的賭場資產通常沒有可信賴的殘值估計。再者,ACRS系統的改變已經排除很多議題。假設有固定的維修與維護,賭桌遊戲通常傾向於相當高的殘值。在這方面,10%至20%的殘值似乎是適宜的。對於吃角子老虎機或基諾設備而言,則傾向於很低的殘值。其價值並非在二手機器市場上,而是作為維護其他老舊機器的零件之用。多數吃角子老虎機的殘值經估算不應該超過10%。當多數新機器全部為電子式機器時尤為如此。美國國稅局不定時會建議殘值範圍為25%到30%,但如同在此討論所建議的,較低的殘值似乎完全合理。

折舊方法

賭場業經常使用很保守的折舊方法,即採用直線折舊法。使用加速折舊方法較為罕見,獎勵折舊的應用也不多。也有非常少數的類別年限系統應用於賭場資產上。似乎沒有有效的稅務理由來說明廣為使用的直線折舊法是因稅務目的,反而是因其應用簡單化。此簡單化論點預期會導致所有新賭場資產採購實際上一致接受MACRS。

維護與維修費用

賭場業提供資金或將各種維護費用以及維修成本作為支出報銷，與其他企業的作法一致。主要的差異在於賭場是24小時營業，且其設施為公眾密集使用。此因素加上賭場欲呈現出舒適外觀的需求，使得賭場經營成為需要高度維修的事業。如同之前所述，吃角子老虎機區域與公共區域桌椅的維護費特別的高。維護與維修費用通常昂貴而且大多都是從收入中扣除，而非列為重大修繕的資金，這表示這些支出因稅務目的而有適當的處置。

營業前與生產前費用

賭場營業前的費用是很重要的。第一，由於核發博奕執照前，必須完成發照、調查與背景審核，因此建立或取得一間賭場需要很長的前置作業時間。第二，營業前的廣告與推廣費用是高昂的，但對賭場建立新的顧客基礎卻是必須的。企業開始之後的六個月期間允許攤提創業成本的規定可用於博奕產業，但是在財務會計準則下，這是可以立刻扣除的。這產生了帳面與稅收利潤之間時間差的會計項目與遞延稅項目。

第二項現在可扣除的費用是一個舞台製造前的費用或者是在秀場裡預定要表演一長段期間的演出秀。以財務會計來說，這筆費用是可估算的，而且也可在表演秀的估計演出期間註銷。在這種情況下，產生了第二個但可抵銷的時間差。

可歸因於現有賭場擴張的費用仍是可扣除的。將機構當前的處理與生產前的成本歸屬於賭場營運的費用似乎是適當且實際可行的。

娛樂設施

很多飯店與賭場會為重要顧客與出現在他們的秀場裡的娛樂表演者保留備用設備以提供娛樂。廣泛取締「娛樂設施」似乎已將這些場地一網打盡。這類檢查已引起這些設施是否符合娛樂設施定義的質疑,而恐怕使得這筆費用不被核准。一般來說,在經由大量的顧客與娛樂表演者適當驗證後,該費用已被美國國稅局所接受。假如有文件記錄,則扣除該筆費用似乎是可被允許的。

稅務資料申報、預扣規定與其他報告

賭場除了有申報所得稅的義務外,美國國稅局亦要求賭場將參與博奕活動的顧客資料回報並歸檔。有關於向國稅局回報的顧客贏錢資訊,其歸檔有一組複雜的規定。這些規定視以下因素而定:博奕活動類型、在某些情況下博奕實際的賠率結構以及所贏得的金額。

主要的議題有三個:第一個議題是使用正確的表格,第二是決定提出回報的申報門檻,以及最後一個議題為是否需要預扣。**表13-2**摘錄了目前提呈稅務資料申報的要求,以及呈報的一般環境。

需完成與申報之表格

1099表格

一般來說,最簡單的申報表格是類似於一般1099的報告要求。假如博奕顧客贏得資金或市價超過600美元的獎品或是在不需入場費的錦標賽中獲獎,則應填寫這種表格並呈報予IRS。IRS也已延伸1099表格,其涵蓋了吃角子老虎機、21點或撲克牌比賽的獲利。一般來說,當沒有直接的下注活動時,即提出1099表格。

表13-2 IRS報告準則：博奕遊戲預扣及申報門檻——所需表格

遊戲	1099表格 規定	W-2G表格 收益未扣除賭金	W-2G表格 收益扣除賭金	W-2G表格 按規定預扣(1)	1042-S表格 國外支付款項是否為可驗證的支付款項(2)	消費稅（賭金制）
老虎機贏得彩金		$1,200			是	無
賓果遊戲贏得彩金		$1,200			是	無
基諾遊戲贏得彩金（1-20場）			$1,500		是	無
基諾遊戲贏得彩金（超過20場）			$1,500		是	有
抽獎遊戲、彩票、彩池（超過賭注金額300倍的彩金）			$600		是	有（公營彩票可免除）
抽獎遊戲、彩票、彩池（不計賭付率的規定預扣彩金）				$5,000	是	有（公營彩票可免除）
彩金超過賭注金額300倍的投注交易			$600	$5,000	是	無
錦標賽——無參賽費	$600				是	無
錦標賽——有參賽費(3)					是	無
彩池彩金，包括彩金超過賭注金額300倍的賽馬、賽狗以及迴力球			$600	$5,000	是	無
無賭金的獎賞（抽獎、促銷等）	$600				是	無
運動賽事或競賽（只需申報彩金超過賭注金額300倍的項目）			$600	$5,000	是	有

備註：
(1) 贏得的彩金需扣除賭注金額，而收益必須超過5,000美元。
(2) 支付給外籍人士的款項都需預扣並以1042-S表格申報（來自21點、花旗骰遊戲、輪盤遊戲、百家樂或是大六輪遊戲的彩金免預扣，也免申報）。
(3) 有入場費的錦標賽必須接受分析，以判斷入場費是否為賭金，以判斷入場費是否超過賭金的300倍以上，或是該項比賽是否為彩池。

資料來源：IRS Publication #3908.

W-2G表格

下一階段所需回報的資訊是使用W-2G表格。當博奕收益超過1,200美元時（不扣除吃角子老虎機與賓果遊戲的賭資），一般是使用此表格。當基諾獲利等於或超過1,500美元時，也會要求填寫W-2G表格。此1,500美元基諾獲利可扣除賭資。其他幾種包含賭金的獲利類型，例如體育活動、競賽與勝率極低的按注分彩獲利（支付賭資300倍以上的報酬），達到600美元的最低門檻就必須填寫W-2G表格。

預扣

假如獲利超過5,000美元，IRS將預扣W-2G中的彩池、樂透彩及賭金全贏等應申報交易（不論賠付率如何）。按注分彩獲利超過5,000美元，也會被預扣。

21點、花旗骰、輪盤與百家樂（多數的賭桌遊戲）的彩金，可免預扣與申報。特定的賭桌遊戲有累進式或累積獎金特質的變動，其賠率超過300比1（例如加勒比海撲克）時，仍須遵守W-2G表格中600美元等級的申報規定。

預扣率

定期調整W-2G交易的預扣率。2006年，預扣率是淨賭資獲利的25%。其他類型的交易適用於其他預扣率。假如一位顧客沒有或不願意提供社會安全碼或其他個人納稅識別碼（Taxpayer Identification Number, TIN），則備用預扣率是28%（IRC Sec. 3406(a)）。備用預扣率可用於任何獲利來源：吃角子老虎機、賓果、基諾、彩池或賽馬與運動下注。

然而，假如顧客有申報責任但無法提供TIN時，一些賭場會拒絕支付彩金給顧客。在這些情況下，賭場會保留獲利直到顧客能提供適當的識別碼為止。

非美籍居民報告

　　假如顧客不是美國居民，則必須填寫一張不同的IRS表格（1042-S表格）。連同完成此表，支付給非居民的彩金須預扣。一般來說，稅率是30%，除非租稅協定規定其他費率。舉例來說，加拿大居民支付15%（IRC Sec. 871(a)(1)(A)）。或許有其他條件而使得非居民可被豁免或可依據租稅協定予以降低稅率。IRS Publication 515提供了這些降低預扣稅率的相關資訊。

非薪資預扣的申報

　　預扣金額，例如W2-G表格或1042S表格的收入，需以年度基準填報IRS 945表格，而不是使用傳統941表格。非薪資預扣的存款與薪資預扣的表單相同，都是使用IRS 8109表格。

消費稅

　　表13-2所反映的另一個議題是賭場支付博奕交易的消費稅負債。雖然IRS保留一些到期的稅收，金額為賭金1%中的四分之一，而且僅適用於有限的交易，例如彩池或運動下注。博奕消費稅在第3章中有較完整的討論。

分割獲利

　　另一個議題是玩家間或配偶親友間的分割獲利。在這些情況下，全部的支付彩金決定了是否需填寫稅務資料申報。假如金額超過W2-G的申報限制，則需填寫IRS 5754表格。表格要求詳述支付給每一位參與者的金額以及列出每一收款人的身分。

顧客身分辨識

　　在賭場裡，會產生一項稅收的重要議題：顧客正確的身分為何？

這些辨識的要求也交互見於IRS所負責的貨幣交易報告中。

　　一般來說，通常可接受的顧客身分辨識是任何政府部門發行的文件，最好附有相片，而且是一般業界非存款人適用兌換現金的文件類型。一些身分辨識的證件包括駕駛執照或州政府發行的非駕駛人識別卡、護照、軍人身分、外國人登錄證明（或「綠卡」，但實際上是藍色的），以及各式各樣的證明，例如選民登記證或社會保險卡。

　　顧客身分的第二個議題是關於可驗證的社會安全碼或其他納稅人識別碼的文件出示。文件的典型例子可以參考社會安全碼，包含駕駛執照、薪資單、健康保險卡或文件，或者是真正的社會安全卡。

W-9表格

　　在某些情況下，假如顧客無法提供印有社會安全碼的有效識別證，賭場可以選擇接受IRS W-9表格以取代其他文件。一般的程序是顧客完成且簽署W-9表格以及賭場透過其他包含照片的識別證來驗證顧客身分。

IRS小費協議

　　關於賭場經營的另一項重大議題是確保賭場員工取得的小費正確地向IRS申報為收入。近年來，IRS為了降低未申報收入的金額，已展開全國小費協議的倡導。自1995年以來，所申報的小費收入金額已大幅上升，顯示遵守小費申報的要求不斷增加。

賭場職責

　　賭場身為雇主，理所當然具有實質的法律責任以及未繳付之員工未申報小費所得稅此一重要的現鈔負債。賭場具有扣留員工合理金額薪資的責任，包含小費收入在內。不過，小費申報是員工的責任。

員工與雇主均須繳交社會安全稅（FICA taxes）與醫療稅（Medicare taxes）。雇主也須負責所申報的員工小費之聯邦失業稅。

所有的小費在1個月內超過20元者一定得呈報，且適用FICA與所得稅預扣規定。雇主每年必須填報8027表格，申報小費收入的總金額，並分配小費予所有員工。

小費分配方法與申報

賭場使用的小費協議方案的類型取決於賭場如何處理員工小費。一些賭場允許個人員工保留自己的小費，儘管這在內華達州多數的賭場已成為歷史，但許多部落型賭場仍然允許員工保留自己的小費。在這些情況下，則會要求員工須申報小費或由賭場申報之。員工自行向雇主申報其小費須由員工填寫IRS 4070表格。

其他賭場將員工間的小費合併，再將其分割或分配予同一工作區域的所有員工。在此合併的情況下，員工自己可以分割小費與現金支付，之後再向賭場雇主報告。另一種支付方法是由員工計算合併的小費、呈報給雇主，雇主將其視為正常薪資的一部分再支付予員工。如此可確保已保留適當資金來源予員工，使其收到的重要小費收入達一般水準，否則員工薪資可能不足以償付預扣的債務。

IRS 小費協議方案

假如賭場確知小費收入的金額，那麼根據正常預扣與付稅收程序將申報的小費視為一般薪資，即達成小費申報協議。然而，假如員工使用其他小費申報方法，或者並非一起分享小費，則需使用其他的小費協議程序。IRS有兩種小費協議方案與後者相關：第一種是一般的小費費率決定協議（Tip Rate Determination Agreement, TRDA），第二種方法是博奕產業小費協議協定（Gaming Industry Tip Compliance Agreement, GITCA）。

在TRDA之下，賭場根據歷史性資料分析各種工作分類以決定小

費費率。IRS審視小費費率,當獲准通過時,賭場根據工作時數與預先決定工作分類的小費費率來分配員工的小費。使用TRDA,雇主須確保至少有75%的員工根據該協定參與和申報。GITCA的過程大致相同,但是只需50%獲取小費的員工簽署協定以遵從該協議即可。

假如賭場可以證明具體遵守這些小費協議,則IRS亦承諾不再進行廣泛的員工未申報收入之稽核,而且也不會去檢查賭場從被稽核的員工身上收回金額後雇主所須支付的職業稅。如此可使得賭場薪資管理更順利、明瞭財務責任,而且不會因為IRS的稽核而導致員工的生活陷入困境。

招待服務的申報與稅務

提供給賭客的招待服務 —— 以稅務來說可分為兩大類:內部或外部。第一類是內部招待服務,例如提供賭場內的免費住宿或免費餐點。一般來說,這些被視為最低限度(de minimus)贈品,而不須填寫任何資料報告。第二類是為博奕顧客所支付的賭場外費用,這些可能包含返還機票費用、高爾夫費用或其他的外在成本。在這個類別中,假如賭場員工與顧客同時在場,則金額不可申報為顧客支出。假如賭場並無牽涉其中,則金額可申報為顧客支出。無論是何種情況,賭場皆可扣除這筆支出。有關餐飲與娛樂的費用,一般判定為100%的成本,賭場可扣除之,且無需稅務資料申報。

合法化的賭場博奕從過去高度區域性產業擴展為國際性產業,此擴展使得賭場經營的稅務成為焦點。賭場收益的稅務議題目前是以應用廣泛的產業實務為根基。賭場預期一如既往,不論是IRS或是州稅務機關都不會有出現大幅變化的挑戰。然而,當執行稅務改革時,最低公司稅的採用可能會影響賭場企業。合夥關係稅務的改變會因為賭場夥伴關係的執行,經由夥伴而影響特定收益與費用的分類或扣減。

　　賭場負債的議題是較難以預料的，累進式吃角子老虎機與籌碼／代幣負債的不確定本質是IRS主動出擊的目標。儘管雙方的論點都具有說服力，但這兩類型的負債似乎是完全合理且適合納入收益現值的計算中。

　　隨著賭場產業日益成長，稅務議題將毫無疑問地增生。然而，可以確定的是，這些未來議題將只會在賭場收益、負債與支出的基礎上擴展。

第14章

賭場管理會計

賭場會計的傳統目標通常著眼於保護資產和確保準確的財務報表。然而，愈來愈多的會計制度被要求提供管理決策和衡量管理績效的數據分析。這些領域通常被描述為管理會計，而不是財務會計。

管理會計 —— 協助管理之會計制度

新興的賭場會計領域關注於維持各種會計系統並且提供訊息以供管理使用。比起其他許多產業或業務，管理會計在賭場業的問題相當少被瞭解。由於缺乏一個傳統的製造環境加上其服務上所提供的獨特性，導致了缺乏在博奕產業的深入管理會計實踐。

為了協助管理，所提供的資料通常可以被歸類為三組會計流程。第一組被描述為注意力導向的會計流程（attention-directing accounting processes），由此帶來對訊息管理的重視。通常，這些注意力導向的過程被視為是傳統會計制度的一部分或是附加的部分。有時，它們也自成獨立的會計系統。第二組被描述為規劃與控制會計流程（planning and control accounting processes）。這些流程協助管理階層瞭解整個賭場及相關事業經營的預算編列和成本控制。第三組可以被描述為決策會計流程（decision-making accounting processes）。這種類型的流程提供重要訊息以協助各項決定，賭場管理階層必須做出包括短期和中期的決策，以及長期戰略決策。

注意力導向

賭場經營的注意力導向會計流程主要集中在幾個方面。最常見的應用是具體且詳細的成本追蹤或特定賭場部門的成本分析（例如，基諾彩票部門），或特定活動（如招待旅遊或觀光巴士團的獲利能力）的特定部分成本分析。

　　這類可能引發會計記錄和追蹤系統的分析，雖然不是一個正式的會計制度，但仍然十分必要。在這方面的另一個例子是賭客的控制系統，它不僅記錄開具的信貸金額，也決定了遊戲的內容與品質（包括投注額、遊戲持續時間等等）。另一類則是免費招待：記錄因為某一個特定免費招待的顧客所發生的總成本或是與招待旅遊或觀光巴士團的客人下注金額相關的總成本。

　　其他類型的注意力導向的決策可能包括損益平衡分析，成本金額的利潤計算，其中重點放在成本行為上，因此可以更深入瞭解賭場成本的行為。會計制度的主要貢獻在於新遊戲的成本調查分析，以及評估賭場遊戲修正後的作業程序的成本影響，並分析招待旅遊、觀光巴士團或免費招待的相關獲利能力。

　　除了這些傳統的管理會計領域外，對於賭場酒店的經營而言，利用各種形式的部門收入報表也很重要。在許多情況下，餐飲及酒店部門的存在是為了支援賭場主要的營收。因此，通常預期餐飲部門會虧錢，這主要是由於提供高水準的免費服務所致。在缺乏積極獲利動機的情況下，使用支援性部門損益表可以幫助控制成本。（目標不再是產生利潤，而是成本控制。）

　　另一種管理會計可以做出貢獻的方法則是透過提供一個邊際貢獻法的部門損益表。這種邊際貢獻（或諸如可變動成本報告的變化）可以幫助各部門認識到他們對整間酒店賭場獲利的貢獻，而不是將實際經營成果與眾多來自於其他部門的固定成本或費用分配混為一談。透過使用邊際貢獻法，有一個隱含的認知就是某些成本是由高層管理人員控制，而且不應該由個別部門負責。

規劃與控制過程

　　管理會計的第二個領域是開發和利用不同的規劃和控制技術於賭場經營中。最重要的是使用預算系統。一個簡單的事實是，已經使用

了全面預算過程的賭場會在經營效率、降低成本、增加收入等方面經歷顯著改善。這些因素都有助於提高整體獲利能力。

預算制度

預算制度的價值在於幾個因素。首先是建立預算的過程中迫使賭場經理和主管詳細審查成本和收入的行為。這可能是許多賭場經理們第一次試圖瞭解他們的成本以及各種因素可能如何影響賭客數目和博奕活動金額，譬如季節性、會議出席率、顧客組合、廣告，甚至具體的促銷活動。

此外，加強經理人對於經營成本的關注可以使經理人瞭解成本的範圍、性質，以及什麼是可以或不可以用來採取控制它們的步驟。例如，在賭場部門的兩個最大的成本是人力成本和博奕稅。後者不能被控制，而前者可謹慎控制，即使是在一段相當短的時間範圍內。人力控制可以透過詳細觀察工作人員的分配來執行，如果有必要，可減少在淡季的工作人員數量。

預算比較和差異分析

在預算制度中的配套元素是建立會計制度以報告成本，對其進行分類，並頻繁的報告實際經營和預算結果的比較。這種反饋要素讓管理者瞭解為何成本以某種方式呈現，把注意力集中在為何成本可能從原計畫改變，以及如何改善未來成本估算和操作的過程。

最後，使用預算制度可以產生制定員工績效的標準。這些標準將形成預算的基礎，當做出預算與實際的比較時，就可以將管理階層的注意力導向為何標準可以達到或超越的原因。差異確認與分析這個過程雖然是傳統製造業所實行的，但也可以廣泛應用於賭場中。

決策制度和程序

重要的管理會計第三個和最後一個領域是利用各種決策技術或決策模型來協助管理。決策分析可以專注於短期的決定，譬如一個新的遊戲或新促銷活動的預期獲利能力。從中期來看，使用財務預測的分析，可以用來評估或證明資本擴張計畫。最後，長期或戰略決策的例子可能包括例如合併或收購的比較分析，或在商業銀行或公共資本市場尋求收購資金。

管理會計的支持性和互補性

雖然財務會計和管理會計通常被認為是兩種截然不同的會計，但管理會計技術的應用可以大幅有助於改善內部監控系統。欲促進更好的內部控制可透過以下方式達成：

1. 會計師經常參與賭場內部控制系統的設計。這種參與無論是透過內部審計，內部會計人員，或外部會計顧問，將使所有會計人員提高對控制系統的瞭解程度，因而提高對控制的信任和信心水準。特別是，如果獨立會計師熟悉和適應這些作業和控制流程，那麼他們對於賭場的會計控制就會有更高的信心。

2. 除了熟悉和保證外，利用管理會計分析也可以提供極優良且不間斷的資訊來源，藉此可判斷各種財務和會計控制的有效性。例如，每月分析招待旅遊、免費招待或觀光巴士方案的獲利能力。獲利能力若有任何不尋常的波動，可能表示該方案有問題，應該予以調查。在任何情況下，如果賭場知道出了問題，即必須採取行動來修正問題。在實質上，這比等待整體賭場的獲利季度或年度審查來嘗試診斷問題好多了。

3. 另一方面，管理會計可以促進賭場經營的重點控制，這通常傾

向於會計制度裡較小的因素，而不是整體財務報告。在這種方式中，管理會計與控制的考量上具有相同的焦點，換言之，愈小的經營單位，愈應負責實施關鍵的內部控制。當管理會計處理較小的單位或部門時，其實是評估這些控制的有效性更好的方法，它們可能在較大的稽核焦點中被忽略了。

4. 最後，利用管理會計技術來分析統計的會計資料，往往讓會計師更能暸解賭場經營的趨勢與動態。這將使得整體的財務稽核和控制評估工作做得更好。

賭場特定的管理會計之應用

成本分配

成本分配的主題已經在無數的成本及管理會計文獻中受到相當多的關注。其中有支持也有反對使用這些分配的理性辯論。人們也逐漸意識到其在心理層面的影響，像是不同的成本分配對於員工的激勵和整體業務成功的影響。

免費招待的成本分配

在賭場環境中的首要考量是由賭場其他的部門向顧客提供免費服務的各種費用的分配。正如先前所提到的，餐飲和客房部門經常產生巨額成本，它們為了爭取賭場的好賭客而犧牲收益，該產業公認的程序是將成本分攤到賭場的行政成本類別，其中房費依照標準費率，餐飲則依據在菜單上的價格收費。這些部門所提供的服務都反映在部門收入，而費用則計入賭場部門。相對於它們的成本，這個分配過程在這些服務部門的收入產生更精確的結果。然而，分配到賭場部門的費用可能有些主觀而導致浮濫的費用。

免費招待的另一種會計方法是給予服務部門收入的分配利益，但不是將成本計入賭場部門，而是將其計入到整體行政管理的費用。這個程序背後的基本原理是要理解免費招待的整體費用通常是高層的管理決策，而賭場經理只負責免費招待服務方案的執行。另外，還有一些免費招待的層面，例如免費飲料，可以更精準地表述為與賭場整體廣告政策相關。因此，將這些成本視為確實相關的類別是比較合理的，如廣告和促銷方面的成本，並包含在整體行政成本類別中。

在博奕產業中，關於這些以貨幣為基礎的成本分配有激烈的爭論。一般來說，各個服務部門會使用一個固定的價格或價值標準。這使得賭場可以在一段很長的週期中使用長期平均或標準成本，節省了管理人員消耗在同意這些成本分配的過程與時間。在大多數情況下，成本的使用分成下列幾種類型：

1. 計入賭場免費招待帳戶的酒店客房費用，成本基礎通常是從已公布的房費折價20%-25%，或依季節性等其他因素來收費。這種較低的費率有兩個因素：首先是由於其屬於較低階之計費與會計，所以才能稍微降低提供服務的成本。第二個原因是因認知市場的現實面，用來免費招待的房間通常在淡季使用最廣泛，而原本公定的客房價格可能會在公開市場上打折以確保大部分客房在淡季時間仍有客人入住。有時候房價也會在其他較細微的周邊服務上做調整或打折，包括與櫃檯、訂房部門、房務員和客房送餐服務以及一部分共用事業和債務服務相關的變動成本。通常，它基本上代表了客房收入較無利潤的事實。

2. 由於提供餐食給賭客是基於免費招待，通常會習慣使用菜單價格來作為此帳目分配。因為賭場裡的餐飲事業，多數目的不是在提供經營利潤，而是以最低的成本提供餐食。同樣的，免費或非常便宜的食物被許多賭場當作廣告策略。由於設定菜單必須達到至少其經營上的損益平衡點，所以菜單上的價格通常接近無利潤點的訂價，因此被當作是非常重要的會計分配價格。

3. 關於飲料和酒吧服務，會採用一個稍微不同的政策，確認飲料的收費是基本成本。如果是飲料伴隨其他餐點服務，其中包括葡萄酒和混合飲料，菜單或表列價格在此多以與食物定價同樣的方式操作。對於直接在酒吧提供的飲料，或提供給在玩吃角子老虎機與賭桌遊戲上的賭客飲料，用來分配的成本就是飲料的估計費用。在這些情況下，成本可大幅低於定價。一般而言，分配成本大約是菜單或飲料定價的50%。

幾乎沒有任何賭場的博奕活動可以用免費招待的方式經營，所以在賭場的這個部門通常沒有分配問題。

其他行政成本分配

一些額外的成本分配使用，是為了在賭場的支援領域確定其財務結果。這些財務結果在分配後可以拿來與產業標準做比較。這樣的比較將會更精準，因為所有成本，包括一些支援活動所分配到的成本，現在都包含在費用結構中。如果正在考慮外包各種業務功能，這種類型的成本分配也提供了有用的訊息。如果確實有外包業務，那麼分配成本必須以某種方式收回，此過程通常是無法避免的。

在其他個別業務單位，如特定的酒吧或餐館，在做任何商業決策之前對其獲利能力的評估，可能需要以一般餐廳或酒吧的分配方式協助入帳。

此外，其他發生在一般行政區域常見的分配例子包括企業通訊分攤的成本——如電話費用、行政費用及其他項目。對於一些在不同的地點設有營業部門的賭場而言，其總部辦公室分配到分支部門的費用可清楚看到其完整的營運成本。在完全整合的飯店賭場經營中，通常是多點營運甚至是跨州或跨轄區的營運，可以使用總部辦公室的成本分配以便更準確地反映個別事業經營單位的實際經營成果。

責任會計和部門報表

　　管理會計被廣泛應用於博奕產業的另一個領域是各種責任報告模式以及部門損益表。隨著合法博奕遊戲數量急劇增加，使得這些報表被認為是賭場管理控制系統中不可或缺的一部分。

組織單位

　　多數部門的損益表是以所在位置劃分，其次是其賭場酒店主要的營業單位。這些主要部門被進一步劃分為單獨的酒吧、餐館或其他餐飲領域，如會議廳或宴會餐廳。在賭場功能性的營運中，最高級別是整體賭場的財務報表，這是賭場經理的責任。緊接著的責任區則為吃角子老虎機，賭區和支援領域的部門，包括金庫及信貸部門。也有可能是將財務報表再細分成特定的遊戲領域，如高賭金區域，其中可能包括吃角子老虎機和賭桌遊戲。在吃角子老虎機和大賭場的賭區，個別賭區可能有個別的財務報告。某些賭區可能只專門負責某單一種類博奕遊戲的財務報告，如百家樂或花旗骰，該報告可以反映他們的收益，最終使得所有次級部門都具有成本損益表。對於小型賭場而言，有關吃角子老虎機和賭區的部門報告細節愈少愈好，以確保財務報表整體清晰易讀。

部門的貢獻報告

　　各家賭場的部門損益表，財務報表項目的數量差異性可能很大。有些賭場嘗試將一個部門或分部門作業時所產生的每個成本要素包含進去，並試著將所有部門營收中所產生的成本納入報告之中。這種報告方法嘗試將整間賭場的成本報告涵蓋進去，其中包括只使用以部門為單位的報告應用為廣泛的整體賭場財務報表。

　　這種方法的主要問題是，很多成本可以任意分配。另一個問題是，負責任的經理人試著在部門的層級裡達到有效控制成本的能力。

若無法控制成本，又要承擔責任，可能對經理人的激勵產生負面影響。針對這些部門的損益表最常見的批評就是過度分配成本的問題，以及這些成本的不可控制性。

欲解決這一難題的方法即建立部門貢獻報表來代替部門的損益表。在這些報表中，只有產生在該部門直接和可控制的部門成本。如此一來，每一個負責層級的成本報告就是管理人員應該也能夠關注的成本。例如，根據收益百分比向管理吃角子老虎機的經理索取部分廣告預算可能是一個合乎邏輯和合理分配的方式。但是除非吃角子老虎機經理對廣告經費的用途和金額提出建議，否則期待部門財務報表反映廣告成本就不合理。但如果吃角子老虎機經理有權給予賭客免費招待或免費的飲料，那麼將這些成本算在老虎機部門的營運成本中，這樣的財務分配方式才顯得合理。

採用這種邊際貢獻法，排除了許多與完整陳述的部門財務報表中相關的行為問題。僅有在部門層級中變動和可控制的成本會被考慮。

次優化問題

在賭場事業所發展出的一個嚴重的組織問題就是整個酒店賭場的績效中不斷增加的次優化現象。這種現象已經有很多原因被提出來。其中最顯著的就是整體利潤績效的重要性已成為一個被廣泛認可的目標，包括各項培訓計畫內的管理人員以及傳統的教育機構。以「利潤為焦點」的結果就是新的經理人（他們一般是在酒店管理及餐飲經營的傳統領域接受訓練）往往把重點放在他們各自部門的獲利能力上，卻無法理解賭場創造主要收入的功能和酒店服務或支援協助功能之間的複雜相互作用。

使用複雜的部門獲利表可以透過關注部門單位的盈虧來加速這個流程，而不是酒店賭場整體的經營。因此，在做出決定最大的部門利潤（或者部門的貢獻）時，不幸的情況出現了──賭場顧客的整體質量下滑，賭場收入減少，或賭區成本正在增加。

次優化的問題不能單純只用一種形式的財務報表就能迴避。許多類型的財務報表讓部門經理產生了「盈虧責任」的錯覺，這可能會造成賭場酒店管理上一些不良的風氣。

其他財務報告

許多被廣泛使用的績效評估，譬如營業收入，有賴內部的財務訊息。愈來愈多的公司根據外部的財務訊息（例如股票價格）、內部非財務訊息（如顧客投訴、等待時間，或新玩家俱樂部會員的人數），和外部的非財務訊息（如顧客滿意度和市場占有率）來補充內部財務評估。這些績效評估可能會與來自同一企業賭場集團或其他組織內的其他地點所產生的類似數據相比較。

績效報告設計

設計以會計為基礎的績效評估需要六個步驟，這些步驟可以幫助賭場經理設計一個報告系統，不僅達到內部一致性，又可以合理的界定，並且最有可能成功。以下概述了這些關鍵步驟。

步驟一： 選擇與高層管理人員的財務目標一致的績效評估。例如，營業收入、淨收入、資產報酬率、營收等，何者為衡量一間賭場財務績效的最佳指標？

步驟二： 選擇在步驟一中各項績效指標的時間範圍。例如，資產報酬率的績效評估，應該以一年或多年期來計算？

步驟三： 選擇步驟一中各項績效評估內其組成因素的定義。例如，資產應被定義為總資產或淨資產（總資產減去總負債）？

步驟四： 選擇在步驟一中各項績效評估的替代指標。例如，應該將資

產按歷史成本或當期成本計算?

步驟五：選擇績效的目標水準。例如賭場各部門是否都應該有相同的目標？譬如，相同的資產報酬率。

步驟六：選擇反應或回覆的時間。例如，是否應該每天、每週或每月將績效報告呈交給高層管理人員？

這六個步驟不必按順序完成。每一步考慮的問題其實是相互依存的，決策者在做出一個或多個以會計為基礎的績效報告之前往往需要反覆衡量所有步驟。每個步驟所產生的問題，其答案取決於高階管理階層是否認為每個評估項目都能達成目標的一致性、管理成效、次級部門的績效評估，以及次級部門的自治能力。

不同的報告模式

其他產業已經開始使用其他的財務績效報告模式。這些其他的報告模式包括投資報酬率（ROI）、剩餘收益（RI）以及其他客觀評估。最新的財務報告模型則是於報告組合中納入其他非金融因素。其他三種方法包括平衡記分卡、經濟附加價值（EVA），以及各種形式的品質衡量方法。

投資報酬率（ROI）是將收入除以會計核定之投資額所估算出之會計評估。

投資報酬率（ROI）＝收入÷投資

投資報酬率是將投資基準與績效評估整合最受歡迎的方式之一。投資報酬率的概念之所以有如此吸引力，是因為它可以將所有獲利能力融為一體（收入、成本和投資）並合併為一個百分比，它可以與其他領域的投資機會報酬率進行比較，不論是公司內部或外部的。

剩餘收益（RI）是指收入的會計評量扣除投資額的會計評量必要

報酬率所得到的投資收益後的餘額。

剩餘收益（RI）＝收入－（必要報酬率×投資額）

必要報酬率乘以投資率又稱為投資的估算成本（imputed cost of the investment）。估算成本是指在特殊情況下，通常不被應計制會計程序所認可的成本。使用估算成本是希望經由會計核算取得更準確的經濟影響。當投資以績效評量來考慮時，投資的估算成本指的就是機會成本或是因投資現金所放棄的報酬，而不是在類似風險的投資中所賺取的利潤。在剩餘收益的計算中，假設必要報酬率達12%，被用於計算投資的估算成本就可能包括長期債務對於投資所產生的5%利息支出。

經濟附加價值（EVA）

經濟附加價值是特定型式的剩餘收入計算，近期也引起相當大的關注。經濟附加價值等於稅後營業收入減去加權平均資本（稅後）成本，再乘以總資產減去流動負債。

經濟附加價值（EVA）＝稅後營業收入－加權平均資本成本×
（資產總值－流動負債）

EVA取代RI計算出下列數字：(1) 收入等於稅後的營業收入；(2) 必要報酬率等於資本的加權平均成本；(3) 投資等於總資產減去流動負債。在實施EVA時，企業會按照公認的會計原則所呈報的營業收入和資產數字做出一些調整。例如，當計算EVA的成本，譬如研發、重建成本，以及有長遠利益的租約等項目計入資產（然後進行攤還），而不是流動的營業成本。這些調整的目的是為了獲得一個更好且具代表性的經濟資產，特別是那些用來賺取收入但無形的資產。當然，適用於公司的具體調整將取決於其個別情況。

平衡計分卡

有些企業以一張通稱為平衡計分卡（balanced scorecard）的報告向次級單位陳述其財務和非財務性的績效評量。不同的組織強調在他們的記分卡上不同的元素，但大多數記分卡包括下述各項：(1) 財務或獲利能力的評估；(2) 顧客滿意度的評量；(3) 效率、品質和即時性的內部業務流程評量；(4) 創新或學習及成長的評估。某些公司也採用平衡計分卡的評量來評估部門經理本身的績效。有些績效評量，例如俱樂部新會員的數目，需要長期的評估。其他評量，例如直接勞動力成本差異，則為較短的評估時間。

平衡計分卡的名稱由來是因為要平衡財務和非財務績效指標，在一份報告中評估這兩種短期和長期績效報告。因此，平衡計分卡降低管理者對於短期財務績效的重視，如季度財報。非財務和營運指標是用來衡量一家公司正在做的一些基本變化。這些變化的經濟利益可能無法在短期獲利中實現，但大幅改善非財務指標預示著未來創造經濟價值的前景。例如，顧客滿意度增加的信號意味著未來更高的銷售和收益。透過平衡財務和非財務評量的組合，平衡計分卡的重點在於管理階層對於短期和長期績效的關注。

賭場平衡計分卡評量分成四個方面，概述如下。

財務評量

這項評量主要在評量策略的獲利能力。由於相對於競爭對手降低成本和增加成長是一個典型的賭場重要戰略，從財務的角度則側重於有多少是透過營業收入和降低成本與增加收入所產生的資本報酬率。

顧客評量

這項評量意指公司是否能夠準確且成功的做出市場區隔。為了觀察公司的成長目標，賭場會評量一些訊息，如其在通信網絡領域市場占有率、新顧客數量和顧客滿意度。

內部業務流程的評量

　　這項評量側重於內部作業以進一步從顧客的角度為顧客創造價值，並且也可透過財務角度增加股東財富。在與競爭對手比較後，賭場會做出內部營業流程改善計劃。有各種不同的競爭對手成本分析來源：公布的財務報表、現行價格、顧客、供應商、離職員工，產業專家和財務分析師。賭場研究競爭對手，不僅可以比較其經營實務，也有助於估計競爭對手的成本。內部業務流程包括三個主要的子流程。

1. **創新流程**：包括創造滿足顧客需求的產品和服務流程。降低成本和促進成長的關鍵在於改善賭場經營的技術。
2. **作業流程**：包括生產以及向顧客提供現有產品和服務。主要戰略計畫為：(a) 提高服務品質；(b) 減少顧客等待時間；以及(c) 符合特定的服務目標。
3. **售後服務**：包括在顧客造訪後提供後續服務。銷售人員與顧客密切合作以監控和瞭解他們的經驗是否符合顧客的需求。

學習與成長評量

　　這項評量是確定該組織必須精益求精且具有卓越的內部流程，進而替顧客和股東創造價值。例如，一間賭場的學習與成長觀點強調三種能力：(1) 透過員工教育訓練和技能水準、員工滿意度、員工流動率（每年離開公司的員工比例），以及員工工作效率的調查來評量員工能力；(2) 透過一線員工有多少比例能經由網路通道取得顧客訊息，和即時反應業務進度的百分比來評量其資訊系統能力；以及(3) 透過衡量每位員工所提出的建議數量，所提建議被執行的百分比，和為激勵個人及團隊所提供的補助金百分比來評量激勵和授權。

　　學習與成長能達到改善內部業務流程，從而帶來更高的顧客滿意度和市場占有率，最終達到優異的財務績效。戰略實施的關鍵要素——充分授權、培訓、資訊系統、品質和流程的提升、再造，並以顧客為中心——一切都經由計分卡來篩選。

　　這四類的平衡記分卡評量典型實例如下所示。財務評量包括營業收入、收益成長、新產品的收益、毛利率百分比、關鍵領域的成本降低、經濟附加價值，以及投資報酬率。對於顧客的評量，因素則包括市場占有率、顧客滿意度、顧客保持率和回訪率，以及滿足顧客要求所需的時間（例如等待領取頭彩獎金所需時間）。內部業務流程評量的因素包括創新，如獨特的服務能力、新產品或服務數量，及新產品或推廣開發的時間。在營運方面，流程評量包括勞動生產率、錯誤率和提供顧客服務所需的時間。在售後服務方面，評量包括解決顧客糾紛所花費的時間。最後，在學習和成長的評量方面，因素包括員工教育訓練和技能水準、員工滿意度、員工流動率、資訊系統的獲得、員工建議實踐的百分比，以及對於個人和團隊激勵的補助金百分比。

　　一個好的平衡計分卡設計有幾個特點：

1. 藉由闡述因果關係來描述一個公司的策略。在記分卡的每個評量點都是因果關係的一部分——從戰略制定到財務結果的關聯性。

2. 它有助於透過將戰略轉化為一組可理解以及可衡量的業務目標傳達給組織的所有成員。按照記分卡的指示，管理者和員工採取行動和做決策都是為了實現公司的策略。

3. 平衡計分卡高度重視財政目標和評量。管理者有時往往過份專注於創新、品質和顧客滿意度，即使它們不會導致有形的回報。平衡計分卡強調非財務指標作為計畫的一部分，用以達成未來的財務績效。

4. 平衡計分卡可以避免過度使用關鍵指標，進而避免使得管理者過度重視那些策略執行的評量。

5. 在管理者無法兼顧營運和財務評量時，計分卡此時可以突顯出這類型的次優化權衡問題。

統計分析

　　賭場編製歷史統計數據是源自於一套要求有關博奕活動詳細訊息的法規，包括在賭場內每一種不同的遊戲和吃角子老虎機的財務績效。

　　早期統計報告的重點是監控博奕遊戲的誠實信用，或至少保證可以避免任何吃角子老虎機故障時產生的不利影響。遊戲的監控是比較傾向於確保賭場各項博奕遊戲有持續的績效，任何波動或變化都會被徹底的調查、協調，並需充分解釋。

　　隨著賭場數量的增加，再加上老虎機日益增加的重要性，吃角子老虎機與賭桌遊戲的傳統統計報告控制已經發展成為規模較大的、收集和分析統計數據的過程。正如先前在博奕遊戲機章節中所提到的，這些吃角子老虎機管理系統是在控制吃角子老虎機營運中不可或缺的一部分。這些資料庫可以取用，並形成了管理計畫和控制活動的基礎。這種傳統控制所關注的重點已經被替換為聚焦於管理績效和經營效能。賭場在資料收集方法、資料庫程式和資料探勘程式，以及微電腦技術已經有了長足的進步。賭場終於可以開始以有效的方式收集和分析這些數據。

　　運用統計分析是賭場一個相對較新的技術，但是也已經很快就成為最低內部控制標準以及賭場管理的方式。管理階層使用統計數據來評估過去表現好壞的原因，並形成一個預測賭場未來表現的基礎。

整體經濟數據

　　為了評估業務活動的預期水準，會採用對總體經濟或各種活動的評估。這些評估的例子包括以下內容：

1. 經由計算汽車數量估算遊客數量。
2. 進出城市的航空客運數量。
3. 酒店房間遊客數量。
4. 酒店入住率統計，包括入住率和平均房價。
5. 每個遊客平均消費或入場費。

上述資料大部分已經由各種政府或社區服務機構收集數年了。但我們必須瞭解賭場的業務要有重大的新進展則必須來自於對這些統計數據的分析。統計數據並沒有新的，但對於這些數據的使用方法卻是新的。

分析的第一步就是要決定是否有各項宏觀指標的經濟活動和特定的賭場財務與營業績效之間的關係。例如，人們發現某些指標非常擅於預測酒店的活動（酒店預訂和入住率），它們同時也是整體活動水準的指標。因此，舉例來說，基於酒店預訂人數和酒店入住率的估計值，賭場即可藉此上下調整人力配置。

我們將賭場內的活動進行分析研究顯示，在某些區域餐飲的銷售數量和博奕收入之間有相當密切的關係。這種關係經過時間和各個不同季節的活動被證明相當穩定。利用這種關係，根據所估計的博奕活動，就可以做出訂購餐飲備料的規劃，反過來也可以由飯店房間入住率來估計。許多老一輩的賭場經理會問：「這有什麼新奇的？」他們說的沒錯：多年來他們一直使用這些憑藉直覺的法則。然而，透過統計分析的概念應用揭露了決策規則與關係。

另一個被證明有一定意義但沒有太多預測能力的分析方式是使用各種汽車及航空交通統計數字與賭場內各個賭場活動產生關聯。如果某個城市的遊客數目較多，那麼賭場即可相當確定會有大量顧客，除非有一些問題或干擾。如果事後分析顯示，汽車運輸量確實是高，但賭場內僅有中等程度的活動，則可設法找出與預期結果之間偏差的原因，並可以在任何問題失控前就採取行動。

吃角子老虎機控制系統

另一個用於吃角子老虎機的統計數據分析基本應用就是使用一個較全面的方案來評估賭場內各種吃角子老虎機的績效。

現今在博奕產業使用許多各式各樣的吃角子老虎機管理系統。在前面的章節中也已經討論過。關鍵在於它們的操作是利用收集到的數據,無論是透過直接從吃角子老虎機連結到電腦上的數據,或以分批方式從人工讀表所得到的數據。然後分析此數據,以確定贏利的預期比例(透過機器的機械或電子設定來判斷)是否發生任何顯著的偏差。這個吃角子老虎機的績效資訊將會呈現在一份正式的報告上,並顯示出顯著的贏家和輸家。另一個分析的用途是將吃角子老虎機的獲利能力進行排序和分類,以及其在賭場內的所在位置、賭金面額大小、吃角子老虎機的類型等,以找出其中最有利可圖的機器類型。積極使用這種類型的統計分析將可以從單純的數據記錄轉化為動態的分析工具,進而成為賭場活動規劃和控制的工具。

詳細的績效報告可以讓賭場經理對特定遊戲、特定人員,甚至在賭場內各個區域、不同時段制定績效結論,甚至還可以與特定廣告或促銷活動的效果連結起來。

統計評估長期被用來判斷每當有新的遊戲被引進賭場時的預期績效或贏利。仔細分析統計結果將決定新的遊戲是否可被賭場採用或獲取執照。最後,統計數據的其他應用可能是驗證各種遊戲(如基諾和賓果遊戲)的隨機性或績效。

統計分析的限制

賭場經理必須認知到統計分析有三個嚴重的限制。如果牢記這些限制,那麼就可以謹慎的使用這些統計結果。若不瞭解這些限制,那麼統計結果會被嚴重誤用。

1. 必須對專有名詞、衡量單位以及形成各種可分析數據元素的項目有一致的定義。這適用於跨越時間和可被比較的單位。例如，如果改變了錢箱清點作業（game drop）的定義，將導致賭場預期的一般清點作業統計分析失真。此外，如果在兩個不同賭場對於某個評量有不同的定義，那麼它們的績效表現是不可比較的，而且如果將它們的操作結果做統計上的比較，其比較基礎是不可靠的。

2. 在所有的統計分析中，對於基本流程的穩定性是最低限度的要求。如果該過程被改變或破壞，然後進行統計分析，從中得出的結論之準確度是有問題的。例如，如果基諾遊戲的收益結構發生改變，那麼遊戲的贏利將發生巨大的變化。在分析前後的獲利能力資料時，如果沒有認知到這些基本的假設變化，將會導致無效的結果。

3. 統計方法的發展在很大程度上被限制在僅基於歷史資料做出對過去績效表現的解釋。這可能導致其他更大的問題。首先是必須注意僅僅依靠過去的數據而做出博奕因素未來績效的一般性論述。第二個問題是，統計關係的存在並不能證明任何因果關係。因果關係的缺乏可能意味著分析只會換來「那又如何？」的態度，因而在規劃賭場未來的管理活動時意義不大。

 最後，建立統計結果的根本因素或典範可能有一些變化。例如，過去的數據不能顯示或預期引進大面額的吃角子老虎機是一個主要的市場轉變。因此，基礎行為重大的變化可能會限制統計結論或結果的適用性。

即使有這些結構性的限制，無論在管理和賭場未來的規劃上，統計分析已發現愈來愈多的用途。這也讓人們更清楚賭場營運及財務績效的相互關聯性。

人的因素

統計分析是艱鉅且令人敬畏的，對於幾乎沒有受過正式統計分析教育的人員來說更是如此。從分析得到良好的數據通常最終能確認多年來憑直覺、成功的賭場經營管理實務。然而，如果沒有把人的因素各個方面考慮進去，良好的統計結果常常會導致錯誤的判斷。發生這類型因素的一個例子是當一間賭場裡的小吃店因其嚴重的財務虧損而停止營業（按部門分析獲利能力所做的決策）。然而，在分析時未考慮的一個因素是，小吃店生意下滑對緊鄰的賭場賭桌遊戲及吃角子老虎機所造成的影響。在終止小吃店經營的第一個月，賭場收入在那一段時間（即使考慮將原先小吃店的空間拿來擺放更多的吃角子老虎機）下降了35%。於是管理階層將小吃店重新開張，並看到賭場的收入恢復，而且最後還超越了以前的水準。顯然，小吃店的營運與賭場活動是相關聯的。遊客駐足吃點簡便的零食，然後在賭桌上或吃角子老虎機花點錢賭上一把。在這方面，所謂「人的因素」在先前做出關閉小吃店的決定時並沒有被適當考慮進去。

成本或費用分析

賭場管理會計的另一個面向是成本或費用分析的議題。成本分析的重點有兩個主要特點。第一個特點是基於商業活動量的成本分析。這個特點是傳統上賭場的固定和變動成本之間的分水嶺。然而，其他成本如半變動（包含固定和變動成本）和步驟的成本也應考慮在內。成本或費用分析的第二個特點是成本的程度或可控制性。這可能會隨著時間的推移和賭場內的責任程度而有所不同。賭場管理人員執行成本或費用分析的方法可以讓管理者學習到更多。最大的貢獻是協助他們瞭解導致成本變化的因素。

產能利用率

大多數的賭場有一個非常可觀、不可控制的短期或中期內固定間接成本。對於賭場內必需要有最大設備利用率的認知，可使賭場經理更留意顧客量對整體獲利能力的影響。通過詳細的成本分析，他們開始明白為什麼像淡季促銷這類的事情是如此的重要，如此可建立淡季時期的營業固定成本。

賭場的成本變化與顧客數量或其他活動的評估分析通常是第一步。第二個步驟是試圖實現每筆成本的可控制性。成本可控制性的問題往往會導致決策的改變，當管理者做出一個較差的決定時會意識到原來成本可以在某段時間內被固定住。成本的可控制性問題通常會導致額外的固定費用。成本行為和成本的可控制性經過研究後，賭場經理總是要求提供額外的方案或改進，這往往會增加在賭場的固定成本負擔。

整體的效果是：這種類型的成本分析能夠確認那些成本可以被縮減和控制的領域。有時當成本似乎對賭場活動或收益產生正面影響時，管理者就能提出有益成本的增加。

勞動力成本

另外一個對賭場業務極其重要的成本分析領域就是勞動力成本。勞動力在不同領域可以有很不同的行為模式。例如，在一個基諾遊戲的勞動力成本大致上屬於固定成本，為維持遊戲營運所需最少的需求人數。這意味著在緩慢進行的基諾遊戲期間，遊戲實際上可能賠錢。而對於吃角子老虎機區域而言，最低勞動力需求相當低，勞動力的變化成本與賭客總數有相當的正相關比例。至於賭桌遊戲，由於賭桌遊戲的位置安排，所以勞動力成本屬於半變動，因為一個發牌員有可能要負責對一到七個的賭客數量發牌。由於工作規則，一旦發牌員開始

發牌，勞動力的成本是固定的，因為發牌員的薪資成本至少是該班次獲利的一半。如果賭場決定要再開另一張賭桌就需要作出最低固定成本的估算。

勞動力成本的可控制性是關鍵領域甚至連賭場經理都未必能在短期內做出固定成本的決策，但對於成本增加的靈敏度長時間下來倒可以降低一些成本。例如，在賭場金庫的支援人員通常是基本的固定勞動力成本，在淡季時可將勞動力成本減到最低。

合理的成本控制

同樣地，任何業務的成本控制概念必須有一個合理的限度。在賭場的成本不能極小化到顧客感覺服務質量下降。而在一個像賭場這樣的服務業中，無疑的顧客將表達自己的不滿並前往別家賭場消費。因此，成本控制必須要兼顧提供顧客服務至一定水準。何謂適當的服務水準，必須是賭場管理階層清楚瞭解顧客所需要的服務與需求所做出的一個高層管理決策。

預算規劃與預測

管理會計在過去10年的貢獻一直在賭場的各個領域愈來愈廣泛地被應用，特別是在預算和預算編製方法上。這些預算的使用可以讓人們更深一層地瞭解推動及擴大博奕業的因素、賺取收入的方式，以及所有的成本以何種方式支出。愈來愈多由企業擁有和經營的大型賭場，最後也都導致愈來愈多正式的財務評量。一個有效的預算制度也是財務評量流程不可或缺的一部分。

在賭場中使用預算也對管理有顯著的行為影響。有幾個重要的面向。首先，營業人員都參與了分析和製作預算。他們進而也負責預

算的執行。因此,他們會對所有的經營問題和部門的成本結構有足夠的敏感度。光是此一過程對於賭場經營來說已經是一大優點。其次,營業人員參與預算編制也增加了他們的達成原計畫結果的貢獻度。在推動及執行計劃時工作人員會比較沒有藉口而且會有比較高的承諾精神。它是一種目標管理的行動。在拉斯維加斯賭場的調查中發現,二十八間大型賭場中有二十間實際上做了某種形式的財政預算編制。該調查還報告了這二十間賭場的預算製作程序。值得注意的是,僅有不到三分之一的大型賭場在此期間沒有做任何預算編制。

組織單位的預算

大多數的賭場根據自己主要的經營部門編製預算。對於一間賭場酒店而言,預算編製過程中除了傳統的賭場區之外,還包括所有的支援功能,如餐飲部和客房部。

在賭場部門中,主要的預算分類是賭區遊戲,並再細分為不同的博奕遊戲,如21點、花旗骰、百家樂和輪盤。第二類是吃角子老虎機部門,編製所有吃角子老虎機業務的預算。接下來第三個預算主要是涉及所謂的「週邊遊戲」,一般包括基諾、賓果和撲克牌遊戲。在這些主要的賭場部門之外,接下來則是報告賭場支援部門的成本。以上這些主要賭場部門的預算報告是用以支持部門的成本預算,包括賭場金庫、信貸部門、保險庫以及清點室。其他雜項的賭場收入功能通常被歸類在非主要及雜項部門類別。

預算編製準則

所調查的賭場在預算編製的程度和這些預算的明顯效果差別很大。整體而言,預算過程往往定義不明,只有少數賭場有詳細的預算手冊。沒有定義明確的預算編製準則將使得預算編製過程出現不協調。

　　預算是按照上述各個部門或利潤中心所發展和組織而成。它們的整合度顯然不是很高。預算報告是典型的年度營業報告，但也是唯一一個可以用來跨年度衡量的財務報告。預算報告通常是在每一個會計年度開始前的三到五個月開始編製，在現行的賭場經營中很少見到有展期的預算報告。

　　任何組織的預算編製過程最常見的是一個由下而上的過程，而且是由部門負責人負責主持預算編製。在其他情況下，預算過程也是一個反覆的過程，有些數字是由最高管理階層、會計總監或財務副總由上而下，以及其他來自不同部門主管由下而上的預算項目來決定。預算編製基本上必須要有極高的參與度，並要足以保證可被營業人員所接受。

　　有大約一半的賭場研究顯示，預算一旦編列完成大概就處於不變的靜止狀況，並不允許與既定目標有任何偏差。另外有一半的賭場則是每月或每季頻頻更動預算以反映變化。這項預算更新過程雖然需要更多心力，但對預算差異的識別卻更準確，最後往往會有更好的預算資訊和數字。

　　一個典型的賭場預算編製流程具有下列重要的組成要素：

1. 會計部門為每個部門編製收益和成本的歷史數據。
2. 在預算規劃會議中，由行政管理階層設定預算年度計畫和目標，並傳達給各部門主管。
3. 初始預算是由營業部門編製。這一步可能涉及好幾個重複動作，因為對收入和支出造成影響的各個因素都是為了用來分析並做出關於經營項目的重大決定。
4. 該預算由預算委員會或資深管理人員以及總經理共同審閱。
5. 如果需要，預算可以編列得更詳細，或是為營運部門更改目標、收入或支出。
6. 預算編製是由會計人員負責，最終則由高層管理人員批准。

7. 預算系統在數據處理時更新,而預算數字則形成後續報告系統的基礎。

8. 在每月報告期間,各部門的營業報表都應該顯示實際結果與預算之比較。

9. 部門經理追蹤顯著的預算差異、對於變化的解釋,並在必要時予以更正。

10. 為下一個預算週期收集資訊。

　　預算編製採用歷史數據有時被認為是一項缺點,因為這個系統往往是延續以往的組織方法和結構。這些有可能不是有效的。然而,關鍵在於要具有可以進行規劃預算的歷史數據。由於注重財務細節,博奕管理當局向來要求,幾乎所有的賭場都必須有完善的財務數據資料,藉此制定全面的管理資訊。這些數據唯一可能的限制就是最詳盡的報告僅在收益部分,而成本或支出的整體品質資訊可能不似收益資訊那般詳細。除了這個歷史資訊外,預算編製過程也應包括考慮在預算期間原定計畫中所有重大的內部或外部變化。最常見的例子包括賭場重要的擴張、大型的新行銷活動,或是競爭環境改變以及其他宏觀經濟因素。

其他預算關注事項

　　在預算過程中,另一個值得關注的是預算分析和準備過程的複雜度。一般而言,這個過程相當簡單(但有些繁瑣)。從過去所採取的訊息應該由部門經理進行直覺的分析,並在未來的預算中呈現。一些創新的變化僅僅是因為部門經理密切關注該部門的成本所致。例如,賭場部門績效標準的制定,是管理人員試圖配合服務的成本去衡量所得到的結果。這其實就是預算的早期形式。績效和預算標準長期以來常見於很多餐飲會計的成本管理書籍中。但是在賭場經營領域中,也有愈來愈多有關服務水準、達到既定活動程度所需的人員數量,以及

其他依據賭客人數和下注金額所決定的成本範圍，例如免費招待。

在預算編製中使用的量化工具可能有很大的不同。其中，最富有成效的是利用迴歸分析來編製成本或用來理解一些較複雜或相互關聯的成本。此外，計量經濟預測技術，如依據時間序列分析來預測賭場的整體活動程度，對於引導賭場預算的整體方向將有所幫助。

彈性預算關注於變動及各種固定營業成本的變化，也關係到賭場的總活動量，還可以在賭場預算編製過程中呈現相當大的價值。業務量的變化，特別是在淡旺季之間，有彈性的預算可以有助於預算編製過程更切合實際。它也使得各部門預算和實際績效結果的差異報告更可信賴。

與時俱進的預算機制

任何一個成功的賭場預算能夠即時報告和準確追蹤與比較預算數據和實際績效數據。賭場會計制度的建立旨在提供幾乎是每日有關收益流向的資訊，而且典型的賭場能夠提供有關成本流向的完整月報表。該系統將適當的部門成本報告給部門經理是很重要的。例如，將年度財產和傷亡保險金計入賭區預算中將適得其反，從而產生巨額預算的差異，因為賭區經理並沒有在該項開支中對於其時間、金額或支付有任何控制。其次，使用替代財務報表格式，如貢獻利潤預算報表，可能對預算報告制度產生正面的影響。除了報告系統的準確性和完整性之外，還必須有高層管理人員使用預算制度的承諾，為追蹤顯著預算差異制定一個計畫。最後，對於達成預算和控制預算得當的經理人員也應該要編製一定的報酬及獎勵機制。

預算差異分析

在賭場產業中所應用的另一種管理會計技術是分析成本和收益差

異。就賭場經營而言，其產品就是服務，並沒有一般製造業常見的原物料成本，但它具有極高的人力成本和間接成本。基於這個原因，勞動力成本差異和間接成本差異的分析可以是一個生產力工具，用以協助賭場的管理。

在勞動力成本分析領域，包括使用差異分析，主要重點應該是在勞動力的成本和使用。傳統上，賭場產業提供相當低的直接薪資給發牌員和其他賭場人員。如此低的薪資水準必須靠發牌員的小費收入來提升。這種結構導致整個管理焦點主要都放在以最低工資考慮人力成本，或至少薪資水準大大低於其他產業。然而，整體賭場薪資或人力成本仍與其他產業相當。因此，在大多數情況下，勞動力成本差異往往非常小或根本不存在。就算有差異，其主要的原因是勞動力的使用比原先預期的相差太大。

在間接成本差異方面，有三個主要的考慮因素：業務層面、不可預見的情況，和開支項目的金額大小。在業務層面，由於各個賭場經營方式不同而有決定性的差異。這在季節性波動比較大的區域尤為顯著。在博奕市場，如雷諾和太浩湖，在賭場活動淡旺季之間的差異高達60%至80%。如果沒有一個彈性又靈活的間接預算機制，在這種環境下，分析固定間接成本就變得毫無意義。要考慮的第二個因素是經常有意外情況會破壞預算機制。這裡最好的例子是，遇到大雪災封閉山路對雷諾的經濟活動程度的影響。如果唐納山口（Donner Pass）關閉超過一天，所有在雷諾的博奕活動將幾乎停止。這些事件雖然在計畫之外，但至少必須要有預期，並納入某種方式以改變活動水準。第三個也是最後一個考量因素是在一個典型的賭場內龐大開銷的間接費用差異分析。間接費用僅次於勞動力成本，所以必須非常謹慎的分析和控制。

管理會計與諮詢活動

有若干管理會計的領域促成個人為賭場執行各種諮詢活動。這些諮詢活動簡要概述如下，另外也提出各種管理會計和分析技術應用的一些例子。

新賭場的可行性和財務預測

一個重要的諮詢功能是提出新賭場經營的各種行動計畫檢視。其他活動包括新股票發行或賭場將被併購或出售的財務預測準備。這些類型的賭場諮詢活動包含幾個步驟。

新賭場的財務預測是基於賭場的設計。財務預測涉及到一些主要假設，包括詳細討論賭場所使用的收益假設，以及一個完整列出和全面地揭露賭場預期將發生的成本費用。全面性的檢視是達成合理結果的關鍵，更重要的是，財務預測的審查者才會認為這個結果是可信任的。在某些情況下，財務預測的過程中可以發現賭場在設計或配套設施的缺陷，並可能最後在即將完工前對於設施做了具體的設計改變。這些財務預測也經常發現，賭場的預期獲利水準將不足以應付本利攤還。在這種情況下，新賭場的興建計畫可能因此終止。

在這些財務預測中所採用的會計方法很簡單，並包含推動賭場的預估損益表。預測時間可以是每季或每年，或這些時間的組合。在賭場已擬興建的情況下，通常是使用利潤貢獻法來預測損益，這並不是一個詳述的營業利潤數字，而是僅預估足以滿足預期的本利攤還需求或滿足其他行政成本和間接成本。第二個主要的區別是除了在少數情況下，如現有賭場的擴張，唯一要編製的預估財務報表是損益表。通常不準備預測的現金流量資產負債表。不管財務報表的形式如何，通

常其內容都有很多的假設細節。

　　各主要營運部門的預估財務報表格式，通常與傳統的部門報表格式一致，但有獨立的時間表。通常關乎一般行政費用的預測也有一個單獨的報告時程表。

賭場系統諮詢

　　管理會計師對於賭場諮詢活動的第二個主要領域是對賭場內部控制各項制度的設計給予協助。這些類型的系統設計項目包括吃角子老虎機收益報告系統、新的金庫和保險庫的會計程序與文件、新的借據控管系統設計與實施，以及按照不同的監管發展要求新賭場的內部控制文件。

　　會計師和顧問經常被要求執行這些系統諮詢活動有以下幾個原因。首先，也是最重要的是，他們可能曾在另一個賭場擁有工作經驗，因此可以很輕易又經濟實惠地將這方面的知識移轉給新的諮詢服務。其次，會計師在財務控制方面的經驗是首屈一指的，因此賭場願意花錢聘用內部控制系統設計方面具備最佳經驗的人。

第 **15** 章

貨幣交易報告、可疑
活動報告及31條款

1984年，聯邦政府對洗錢與毒品交易犯罪的問題愈來愈敏感。在1984年10月，國會通過了「銀行機密法」（BSA）。這條法案就是著名的「31條款」，其目的是要求所有的銀行和金融機構記錄並報告其在一個特定的時間內超過10,000美元之現金交易。

雖然BSA最初的目的是為了防止洗錢活動，但是通報的規定也具有通知政府有關其他類型的大額現金交易是否會被拿來用在犯罪活動的功用，更新的用途則包括識別恐怖份子活動。

背景

在1995年，美國財政部和其負責31條款的執法部門——金融犯罪執法網（FinCEN）——日益意識到需要將其他類型的組織納入到銀行機密法的範圍之內。當時，他們開始積極地在原始法規中重新定義「金融機構」這個詞，以包含賭場和其他許多業務在內。這個新定義允許FinCEN將31條款的報告義務擴展到賭場。實施這一重新定義後，全國各地的賭場都需要追蹤顧客、其他企業，以及在某些情況下，較大筆的現金交易，並向聯邦政府報告。

在1980年代早期，內華達州意識到賭場的本質跟大量的現金交易活動密切相關。內華達州博奕管理局最初發布的第6A條法規，是多年來內華達州賭場必須遵守的標準。多年來此規定在其他司法管轄區的賭場也產生了反洗錢法規的應用效果。

從1980年代中期至2005年期間，有兩套貨幣交易準則。在內華達州的唯一標準就是內華達州博奕管理局6A法規。在美國其他地區，包括擴張的部落賭場產業則是以聯邦法律——31條款——為標準。 2006年，內華達州監管機構終於與賭場業達成協議，以避免法令重複，並以聯邦法律之31條款作為內華達州防制洗錢的遵守標準。

賭場的洗錢活動

「洗錢」並不是指實際的清洗貨幣，而是涉及到幾個關鍵特徵的過程。洗錢的第一個目的就是要把眾多的小面額紙幣試圖變成較大面額紙幣。第二個目的是將大量貨幣存入銀行帳戶或其他金融工具中。這些銀行帳戶或金融工具可以更容易地移動金錢或以電子方式匯至送到世界各地的其他銀行帳戶中。洗錢的最後目的是使可疑或犯罪來源的錢看似合理、合法。（該手法另外一個目的是將犯罪資金來源變成免稅、合法的資金。）這些試圖合法的過程在此簡單描述為：安置──將資金移入到合法的金融機構；分層──透過多種複雜的交易偽裝或隱藏的資金來源；整合──將資金移入合法的經濟體並從事正常的商業交易。

由於在賭場中大型博奕遊戲的獎金代表大量貨幣的合法性與普遍性，因此賭場業很容易被懷疑是非法洗錢活動的中心。FinCEN於是針對賭場業進行洗錢監控並需提出有關31條款的報告。

主要法規要求

根據31條款的一般要求，所有賭場若其年度博奕收入超過100萬美元，則必須遵守銀行機密法的規定。在一般情況下，共有三大類要求。首先是賭場有責任實行制度和程序，以確認和報告任何在賭場內單日超過1萬美元的現金交易。其次是要確保在賭場內負責的主管被指派負責遵守法令。第三是賭場有責任為所有員工建立和執行持續的訓練課程，教授關於31條款的監控和報告職責。雖然有關賭場大量的貨幣交易申報沒有正式規定，但一般認為，如果一間小賭場（年收入低於100萬美元）遇到超過1萬美元的現金交易時，則該交易應使用IRS的8300表格來申報，這是用來報告任何貿易或業務收到的現金超過10,000美元時的通用報告表格。

如果賭場違反現金交易申報法令，而且對於某些超大金額交易疏漏申報，那麼FinCEN就可以透過國稅局向賭場開罰高達25萬美元的罰款。迄今為止，已在新澤西州、密西西比州、內華達州，以及一些特定部落賭場有過上述的執法行動。該罰款金額介於100萬至500萬美元之間。這些罰金不僅可觀，就財務面而言，也對於賭場及其稽核人員（也就是那些往往要負責發現可疑交易的人員）造成聲譽上的嚴重損失。

因為涉及到無法具體遵守31條款規定的大型金融風險，對於貨幣交易申報程序的審查和檢測已經成為外部和內部稽核人員的常態工作內容。

貨幣交易的可報告性

一般而言，流入賭場（從顧客到員工）的所有現金交易都是以24小時（或定義為一個博奕營運日）為期限，而且必須在「貨幣交易報告」（Currency Transaction Report, CTR）中申報。這些交易的某些實例包括：

1. 購買籌碼及代幣，無論購買是發生在出納櫃檯或在賭桌上。
2. 由賭場支付給賭客的現金。
3. 玩家銀行存款戶中的現金（包括為豪賭客或團體賭客預先存入之現金，以及保管帳戶內之存款和取款）。
4. 任何形式的信貸工具所收到的現金付款或墊款。
5. 貨幣收據或使用電匯轉帳。
6. 支票購買、兌現或票據的兌付。
7. 顧客支出，如旅遊或娛樂的開支報銷。
8. 現金貨幣兌換，包括外幣的兌換。
9. 任何以現金買入的錦標賽費用。

在法規與上述例子中最重要的區別之一是：這些現金交易被區隔為現金流進與現金流出的交易，而且永遠不會合併計算。如果它們被合併計算，很多在賭場的現金交易活動就會被重複計算，進而導致不準確的申報。

整合要求

參與貨幣交易監控的第二個關鍵問題是在賭場提供整合系統和程序的要求。這些整合的要求呼籲賭場監控所有博奕區域的現金活動。這意味著在賭桌、吃角子老虎機，甚至在不同的出納櫃檯或金庫所產生的現金交易都必須被監控，而且如果必要的話，加總看看它們總額是否超過$10,000的申報門檻。

交易追蹤

賭場必須有一個申報系統，用來制定一個追蹤較低金額的現金交易，例如2,500美元或3,000美元。這種低門檻追蹤的目的是讓賭場有時間來收集顧客的資料，當較小額的交易累計超過申報限額時，它可能會被要求填寫一份正式的貨幣交易報告。這些臨時或較低金額的追蹤報告通常被稱為「多重交易日誌」（Multiple Transaction Log, MTL）。在內華達州6A法規中要求這些MTL，但聯邦法規則不要求追蹤較低的美元金額，但此做法已逐漸被廣泛採納。近期被採用的可疑活動報告要求舉報任何可疑的交易行為，已經使得低門檻多重交易日誌幾乎成為一個必然動作與規定。

貨幣交易報告另一個單獨的次級系統要求保存記錄以建立一個金融工具的日誌。這些日誌用於信貸展延，或票據交易超過2,500美元，以及任何達到或超過3,000美元可兌現工具的交易。這些金融工具日誌通常保存在賭場的金庫中。

CAGE DEPARTMENT MULTIPLE TRANSACTION LOG (MTL)

From: 6:00 am Date: 06/08/2007 To: 5:59.59 am Date: 06/09/2007 Page _____ of _____

Customer/Agent Name: MONEYBAGS, JOE Social Security Number: 123-45-6789

Time AM/PM		Window #	Amount	CUMULATIVE Cash Out	CUMULATIVE Cash In	TRANS. TYPE	SEX	RACE	HAIR	AGE	BUILD	HT	CLOTHING DESCRIP.	REMARKS	Employee Signature/Id Number
3:25	am/pm	3	2,500	2,500		10	M	C	1	3	M	3	BLUE JEAN	922 First Avenue	B. TELLER 11012
4:40	am/pm	5	3,000	550		5							WHITE "T"	Boomville, NV 98765	B. TELLER 11012
5:45	am/pm	MRK	5,000	10,500		9								DOB: 12-08-65	
	am/pm													Exp. 12-08-07	
	am/pm													M0067892 NV	

Customer/Agent Name: TERRY TABLEGAMER Social Security Number: 987-65-4321 AGENT: SALLY SLOTTER Social Security Number: 999-99-9999

Time AM/PM		Window #	Amount	CUMULATIVE Cash Out	CUMULATIVE Cash In	TRANS. TYPE	SEX	RACE	HAIR	AGE	BUILD	HT	CLOTHING DESCRIP.	REMARKS	Employee Signature/Id Number
7:25	am/pm	MRK	7,000	7,000		5	M	C	4	3	M	4	WHITE/GREEN	123 Spender Lane	C. PAYDAY 14356
4:40	am/pm	5	3,000	550		8							POLO	Spentston, CA 96814	C. PAYDAY 14356
	am/pm												BROWM SLACKS	DOB: 06-14-40	
	am/pm													Exp. 06-14-07	
	am/pm													B2468102 CA	

TRANSACTION TYPE

1-4 CASH IN	5-11 CASH OUT
1. Chip / token purchase	5. Chip / token redemption
2. Front money / safekeeping deposit	6. Front money / safekeeping withdrawl
3. Marker payment	7. Any other cash disbursementX - Other
4. Other cash receipt	8. Slot jackpot payout
	9. Marker payout
	10. Checks cashed
	11. E-check transaction

Cage Supervisor Review

TITLE-31 REVIEW:

RACE		AGE	HAIR COLOR	HEIGHT	BUILD
C - Caucasian		1. 21 - 29	1. Black	1. Under 5 feet	H - Heavy
B - African American		2. 30 - 50	2. Brown	2. 5ft - 5' 6"	M - Medium
	H - Hispanic	3. 51 - 65	3. Blonde	3. 5' 6" - 6ft.	T - Thin
	A - Asian	4. 65 +	4. Gray	4. 6ft - 6' 6"	
			5. Red	5. 6' 6" or Taller	
			6. Bald		

圖15-1　多重交易日誌

GOODTIME GREENLEES CASINO
MONETARY INSTRUMENT LOG (MIL)

In accordance with Title 31, a separate record is needed containing a list
of each transaction between the casino and its customers involving negotiable
instruments having a face value of $3,000 or more.

From: 6AM DATE: _____ To: 6AM DATE: _____

Type of Instruments:

1. Personal Check
2. Business Check
3. Official Bank check
4. Cashier's Check
5. Third Party check
6. Promissory Note
7. Traveler's Check
8. Money Order
9. Jackpot Order

Settlement Method:

A. Cash
B. Marker
C. Payment
D. Chips
E. Deposit
F. Other - describe

Date: _____ Time _____

Name_____

Address_____

City, State, Zip_____

Social Security Number (if over $10,000) _____

Cash Club Number (if applicable) _____

Type of Instrument No. _____ Desc. _____

Settlement Type: _____

Name of Issuer or Drawee_____

Check Number_____

Dollar Amount_____

Cage Cashier Name & Badge # _____

圖 15-2　金融工具日誌

圖15-1為多重交易日誌的樣本；圖15-2則為金融工具記錄範例。

時間問題和博奕營業日

法律上要求的單一博奕營業日現金交易，只要超過1萬美元就要申報。「博奕營業日」的定義留給賭場自行決定，而且可以是任何一個24小時。慣例流程是將營業日定義為一整天的活動剛好符合賭區經理、賭區工作人員、出納收銀員的班表。這將確保班次結束時會計活動可以包括完成MTL和必要的CTR。對於一些特殊的遊戲活動而言，如海上漫遊的郵輪，一個營業日可以被定義為郵輪的航程日——每一天是由一般的午班郵輪和晚班郵輪所組成。

貨幣交易報告（FinCEN 103表格）

　　賭場用來申報其超過1萬美元現金交易的實際貨幣交易表格被稱為「賭場貨幣交易報告」（Currency Transaction Reports by Casino, CTRC）。它最初被指定為國稅局8362表格，一些官方文件仍然沿用國稅局的舊報告表格編號。本表自2003年3月起生效，表格的編號已改變，不過表格的內容大致相同。**圖15-3A**和**圖15-3B**為現行的103表格，它是單張表格，如果涉及多人交易那麼就需要第二張的報告。表格及說明可從FinCEN網站下載。

　　該報告的形式有三個主要部分。第一部分是關於被申報人的身分識別資料。報告中除了主要參與交易的人之外，也包括參與交易的委託代理人。識別的主要項目有姓名、地址和納稅人身分證號。該表格也要求當事人的身分須經由一些其他包含照片的證件來驗證。一般情況下，這些識別要求與在稅務章節中概述的識別程序是一致的。如果顧客是一名熟客，且身分在之前已經過證實——例如，透過玩家俱樂部或玩家追蹤系統——那麼賭場可在表格中註明，且不需額外的身分證明。賭場應該有適當的程序，將熟客身分已驗證的事實建檔，並能夠證明這些熟客在賭場留存的資料是準確和可靠的。

　　表格的第二部分要求的是報告的交易金額和種類的識別。請注意，有兩個獨立的部分，一為現金流入，另一為現金流出。不僅是美元金額需要加總，如果涉及外幣，也應該詳細說明。

　　表格第三部分是賭場的識別資料。表格的這一部分通常是由BSA法令遵循官員在賭場簽署，並在完成申報之日起算。通常申報日期為實際發生交易內的1至2天，但偶爾表單上的交易日期會與提交報告之日有相當大的差距。

　　國稅局和FinCEN法規要求賭場即時提交報告。該報告必須在交易

FinCEN Form **103**
(Rev. March 2003)
Department of the Treasury
FINCEN

Currency Transaction Report by Casinos
► Previous editions will not be accepted after December 31, 2007.
► Please type or print.
(Complete all applicable parts--See Instructions)

OMB No. 1506-0005

1 If this Form 103 (CTRC) is submitted to **amend a prior report** check here: ☐ and attach a copy of the original CTRC to this form.

Part I **Person(s) Involved in Transaction(s)**

Section A--Person(s) on Whose Behalf Transaction(s) Is Conducted (Customer) 2 ☐ Multiple persons

3 Individual's last name or Organization's name | 4 First name | 5 M.I.

6 Permanent address (number, street, and apt. or suite no.) | 7 SSN or EIN

8 City | 9 State | 10 ZIP code | 11 Country code (if not U.S.) | 12 Date of birth MM DD YYYY

13 Method used to verify identity: a ☐ Examined identification credential/document b ☐ Known Customer - information on file c ☐ Organization

14 Describe identification credential: a ☐ Driver's license/State ID b ☐ Passport c ☐ Alien registration d ☐ Other
e Issued by: f Number:

15 Customer's Account Number

Section B--Individual(s) Conducting Transaction(s) - If other than above (Agent) 16 ☐ Multiple agents

17 Individual's last name | 18 First name | 19 M.I.

20 Address (number, street, and apt. or suite no.) | 21 SSN

22 City | 23 State | 24 ZIP code | 25 Country code (if not U.S.) | 26 Date of birth MM DD YYYY

27 Method used to verify identity: a ☐ Examined identification credential/document b ☐ Known Customer - information on file

28 Describe identification credential: a ☐ Driver's license/State ID b ☐ Passport c ☐ Alien registration d ☐ Other
e Issued by: f Number:

Part II **Amount and Type of Transaction(s). Complete all items that apply.** 29. ☐ Multiple transactions

30 CASH IN: (in U.S. dollar equivalent)
a Purchase(s) of casino chips, tokens, and other gaming instruments $. 00
b Deposit(s) (front money or safekeeping) . 00
c Payment(s) on credit (including markers) . 00
d Currency wager(s) (including money plays) . 00
e Currency received from wire transfer(s) out . 00
f Purchase(s) of casino check(s) . 00
g Currency exchange(s) . 00
h Other (specify): . 00

i Enter total of CASH IN transaction(s) $. 00

31 CASH OUT: (in U.S. dollar equivalent)
a Redemption(s) of casino chips, tokens, tickets, and other gaming instruments $. 00
b Withdrawal(s) of deposit (front money of safekeeping) . 00
c Advance(s) on credit (including markers) . 00
d Payment(s) on wager(s) . 00
e Currency paid from wire transfer(s) in . 00
f Negotiable instrument(s) cashed (including checks) . 00
g Currency exchange(s) . 00
h Travel and complimentary expenses and gaming incentives . 00
i Payment for tournament, contest or other promotions . 00
j Other (specify): . 00

k Enter total of CASH OUT transaction(s) $. 00

32 Date of transaction (see instructions) MM DD YYYY

33 Foreign currency used: (Country)

Part III **Casino Reporting Transactions**

34 Casino's trade name | 35 Casino's legal name | 36 Employer identification number (EIN)

37 Address where transaction occurred (See instructions)

38 City | 39 State | 40 ZIP code

Sign Here ►
41 Title of approving official | 42 Signature of approving official | 43 Date of signature MM DD YYYY
44 Type or print preparer's name | 45 Type or print name of person to contact | 46 Contact telephone number ()

For Paperwork Reduction Act Notice, see page 4. Cat. No. 37041B FinCEN Form **103** (Rev. 3-03)

圖15-3A　FinCEN 103表格，第1頁

FinCEN Form 103 (Rev. 3-03) Page 2

Multiple Persons or Multiple Agents

(Complete applicable parts below if box 2 or box 16 on page 1 is checked.)

Part I **Person(s) Involved in Transaction(s)**

Section A--Person(s) on Whose Behalf Transaction(s) Is Conducted (Customer)

3 Individual's last name or Organization's name	4 First name	5 M.I.

6 Permanent address (number, street, and apt. or suite no.)	7 SSN or EIN

8 City	9 State	10 ZIP code	11 Country (if not U.S.)	12 Date of birth MM DD YYYY

13 Method used to verify identity: a ☐ Examined identification credential/document b ☐ Known Customer - information on file c ☐ Organization

14 Describe identification credential: a ☐ Driver's license/State ID b ☐ Passport c ☐ Alien registration d ☐ Other
 e Issued by: f Number:

15 Customer's Account Number

Section B--Individual(s) Conducting Transaction(s) - If other than above (Agent)

17 Individual's last name	18 First name	19 M.I.

20 Address (number, street, and apt. or suite no.)	21 SSN

22 City	23 State	24 ZIP code	25 Country (if not U.S.)	26 Date of birth MM DD YYYY

27 Method used to verify identity: a ☐ Examined identification credential/document b ☐ Known Customer - information on file

28 Describe identification credential: a ☐ Driver's license/State ID b ☐ Passport c ☐ Alien registration d ☐ Other
 e Issued by: f Number:

General Instructions

Form 103. Use this revision of Form 103 for filing on reportable transactions.

Suspicious Transactions. If a transaction is greater than $10,000 in currency as well as suspicious, casinos must file a Form 103 and must report suspicious transactions and activities on FinCEN Form 102, Suspicious Activity Report by Casinos (SARC). Also, casinos are required to use the SARC form to report suspicious activities involving or aggregating at least $5,000 in funds. Do not use Form 103 to (a) report suspicious transactions involving $10,000 or less in currency or (b) indicate that a transaction of more than $10,000 is suspicious.

In situations involving suspicious transactions requiring immediate attention, such as when a reportable transaction is ongoing, the casino or card club shall immediately notify, by telephone, appropriate law enforcement and regulatory authorities in addition to filing a timely suspicious activity report.

Who must file. Any organization duly licensed or authorized to do business as a casino, gambling casino, or card club in the United States and having gross annual gaming revenues in excess of $1 million must file Form 103. This includes the principal headquarters and every domestic branch or place of business of the casino or card club. The requirement includes state-licensed casinos (both land-based and riverboat), tribal casinos, and state-licensed and tribal card clubs. Since card clubs are subject to the same reporting rules as casinos, the term "casino" as used in these instructions refers to both a casino and a card club.

What to file. A casino must file Form 103 for each transaction involving either currency received (Cash In) or currency disbursed (Cash Out) of more than $10,000 in a gaming day. A gaming day is the normal business day of the casino by which it keeps its books and records for business, accounting, and tax purposes. Multiple transactions must be treated as a single transaction if the casino has knowledge that: (a) they are made by or on behalf of the same person, and (b) they result in either Cash In or Cash Out by the casino totaling more than $10,000 during any one gaming day. Reportable transactions may occur at a casino cage, gaming table, and/or slot machine/ video lottery terminal. The casino should report both Cash In and Cash Out transactions by or on behalf of the same customer on a single Form 103. Do not use Form 103 to report receipts of currency in excess of $10,000 by non-gaming businesses of a casino (e.g., a hotel); instead, use Form 8300, Report of Cash Payments Over $10,000 Received in a Trade or Business.

Exceptions. A casino does not have to report transactions with:
· domestic banks; or
· currency dealers or exchangers, or check cashers, as defined in 31 C.F.R. § 103.11(uu), and which are conducted pursuant to a contractual or other agreement covering the financial services in 31 C.F.R. §§103.22(b)(2)(i)(H), 103.22(b)(2)(ii)(G), and103.22(b)(2)(ii)(H).
Also, a casino does not have to report the following types of transactions:
· Cash ins when it is the same physical currency previously wagered in a money play on the same table game without leaving the table;
· Bills inserted into electronic gaming devices in multiple transactions (unless a casino has knowledge pursuant to 31 C.F.R. 103.22(c)(3));
· Cash outs won in a money play when it is the same physical currency wagered (Note: However, when a

customeer increases a subsequent cash bet (i.e., money play), at the same table game without departing, the increase in the amount of the currency bet would represent a new bet of currency and a transaction in currency); or,
· Jackpots from slot machines or video lottery terminals.

Identification requirements. All individuals (except employees conducting transactions on behalf of armored car services) conducting a reportable transaction(s) for themselves or for another person must be identified by means of an official or otherwise reliable record.

Acceptable forms of identification include a driver's license, military or military dependent identification card, passport, alien registration card, state issued identification card, cedular card (foreign), or a combination of other unexpired documents that contain an individual's name and address and preferably a photograph and are normally acceptable by financial institutions as a means of identification when cashing checks for persons other than established customers.

For casino customers granted accounts for credit, deposit, or check cashing, or on whom a CTRC containing verified identity has been filed, acceptable identification information obtained previously and maintained in the casino's internal records may be used as long as the following conditions are met. The customer's identity is re-verified periodically, any out-of-date identifying information is updated in the internal records, and the date of each re-verification is noted on the internal record. For example, if documents verifying an individual's identity were examined and recorded on a signature card when a deposit or credit account was opened, the casino may rely on that information as long as it is re-verified periodically.

When and where to file: This form can be e-filed through the Bank Secrecy Act E-filing System. Go to http://bsaefiling.fincen.treas.gov/index.jsp to

圖15-3B　FinCEN 103表格，第2頁

後十五天之內提交給美國國稅局資料處理中心。該中心目前在密西根州底特律市。此外，賭場有一個記錄保存責任，保留從申請之日起五年內所有FinCEN 103表格的副本。

其他問題

31條款的法令遵循計畫必須在努力提供報告以及對賭場顧客提供良好的顧客服務之間取得平衡。該顧客服務可能包括試圖提供老顧客一定程度的匿名。雖然賭場想到的第一件事是告訴顧客有關交易報告的要求，並可能幫助他們迴避申報，但這類行動是CTR法規所禁止的。此外，正如我們稍後會討論到有關主動協助顧客迴避申報要求被視為是高度可疑的舉動，甚至可能需要將其歸類為一個單獨的可疑活動報告類別。

最好的解決方法就是賭場在出納櫃檯附近張貼一些通知，簡要描述賭場根據31條款申報大額現金交易的義務。賭場也應該在整個賭場提供相關資料的小卡片，以一般用語說明賭場有申報義務。請參見**圖15-4**，該圖為資料小卡片的範例。有趣的是，一些賭場甚至為了顧客方便，也以其他語言列印這些資料卡片。

最後，必須注意的是，賭場有責任申報任何超過1萬美元的現金交易有它的道理存在。這意味著某些形式的資料雖然是一般賭場經營的一部分，但可能透露大額的現金交易。如果這些文件顯示某些現金活動，那麼賭場就必須提出報告。例如，賭區經理使用的非正式顧客評等表格可能會顯示有大額現金買入。這些表格通常不需保留成為正式會計制度的一部分，但它們可能在申報一些貨幣交易時很重要。此外，老虎機玩家俱樂部可能會收集所有投入吃角子老虎機內的現金之資料。如果總值超過了申報交易門檻的金額，那麼這些記錄應該保留，並提出正式的貨幣交易報告。

TITLE 31

WHAT IS "TITLE 31"

Title 31 is a federal law also known as the Bank Secrecy Act which requires Casinos to report single or aggregated cash-in and cash-out transactions in excess of $10,000 during a 24-hour gaming day. A Currency Transaction Report (CTRC) must be completed and filed with the Internal Revenue Service.

WHAT IS REQUIRED?

The customer is required to provide valid photo identification, permanent address, Social Security number and date of birth on all cash transactions exceeding $10,000.

DO ALL CASINOS IN THE U.S. HAVE TO COMPLY WITH "TITLE 31"

Yes. All Casinos must comply with this law.

WHAT TYPES OF TRANSACTIONS ARE REPORTED

CASH-IN
Tournament or other player buy-in
Cash buy-in at the table games
Cash wagers
Any other cash-in transaction

CASH-OUT
Check cashing
Cashing out of gaming chips
Any other cash-out transactions

We regret any inconvenience this law may cause you. The gaming industry is highly regulated. We will comply with these regulations and continue to adhere to our own house policies.

Thank you for your cooperation.

GOODTIME GREENLEES
RESORT AND CASINO

1234 MONEY WAY
CASHTOWNE, NV 89101

圖15-4　CTR顧客資料卡

 CTR法令遵循計畫

　　CTR法令遵循計畫始於賭場處理貨幣交易報告的程序規範。這包括日常該遵守的遊戲區域程序、定期的教育訓練計畫,以及日常稽核或追蹤,以確保準確的交易報告。法令遵循計畫還應該包括製作和解決所發現的任何申報時及申報管理上的例外狀況,並確保賭場的內部稽核和獨立的註冊會計師測試關於CTR的控制,以作為其常規檢查的一部分。

BSA法令遵循官員

最終，所有的CTR法令遵循責任是落在指定的銀行機密法
（BSA）法令遵循官員身上。此人必須被指定，並以某種方式記錄其
任命。如果該人員離職，那麼他或她的工作職責必須移交給另一個
人，以確保職務不間斷。BSA法令遵循官員的職責應包括設計和批准
用來收集申報資料的系統、審查每日交易稽核事務，包括對異常問題
的後續追蹤、協調CTR教育訓練，以及充當賭場和國稅局之間的行政
聯繫。

教育訓練課程

31條款規定必須要有教育訓練課程。這些課程包括對新員工的
初期教育訓練，以及為所有員工提供持續進修的教育訓練。這些課程
可以透過內部教育訓練和外部教育訓練來達成。對於大多數的賭場而
言，內部培訓更具成本效益，也較容易安排各班次的員工上課。但
是，如果不是由賭場內訓所提供的技能或知識時，外部教員或顧問則
能夠提供優質的教育訓練。一般來說，聘請外部人員來訓練內部教
員，可確保培訓跟該產業不斷變化的法規和環境與時俱進。此外，外
部教員的可信度往往是更高的，當監管機關評價教育訓練的品質和類
型時，可能產生正面的影響。

另一個嚴肅的問題是誰負責安排教育訓練。簡單的答案是各層級
的賭區員工。雖然這可能看起來像是過度訓練，但各級員工，從換鈔
人員到出納主管和監督人員對於CTR的辨識能力（也包括可疑活動）
可以使賭場的法令遵循計畫更加有效。實際的教育訓練內容應該要隨
時更新。此外，CTR教育訓練也應包括可疑活動辨識的訓練。教育訓
練內容包括政策討論和辨識過去遇到的問題，以及如何解決這些問

題。當然辨識交易、結帳文件,如多重交易日誌、顧客身分識別的要求,以及如何完成CTR表格等基本程序都應包含在內。另外也應包含為如何處理異常情況或出現問題時的流程等議題。

最後,教育訓練課程和參加培訓並完整記錄幾乎是強制性的。包括簽名的出席表,上課時間日誌,以及教育訓練大綱和教材。

博奕賭區法令遵循程序

博奕區法令遵循程序與CTR和可疑活動報告相關的重點是,所有博奕賭區樓面人員瞭解和辨別應申報交易的能力。這部分包含在整體的賭場安全和監督程序中。在賭桌上大量現金買入籌碼應該由發牌員來識別,並交由上級主管人員確認。出納人員和出納主管也應接受教育訓練,以辨識涉及大額現金的應申報交易。監督人員也應該透過訓練來識別大額現金交易。

除了確認交易,賭區文書或其他人員也應接受教育訓練,以正確地完成MTL,並有技巧地收集顧客身分識別的相關資料,但又不干擾或妨礙顧客玩遊戲。在少數區域,如信貸出納,可能會有記錄交易的特定需求,像是發行超過2,500美元的信貸工具。通常處理支票兌現和其他可轉讓票據的金庫出納人員必須留意的是,達到3,000美元以上的交易就必須申報的要求。

當輪班或整日工作完成後,收銀員、賭區文書,或賭區主管應當在交易日誌上簽名,並應將日誌轉交會計部門或BSA法令遵循官員進行審查。在某些情況下,如果有較低的CTR的活動量,賭場可以每天只使用一份MTL,而不是每一班工作人員都需準備日誌。繳交日誌報告時要確保每個重要的博奕區內的所有MTL均確實繳交至正確地方。一份簡單的清單將有助於維持從賭場到會計部的表格報告流程的完整性。

另一個重要的問題是,如果有一個班次或一天內沒有CTR活動,那麼就應該在日誌中如實陳述,然後才簽字並提交。此外,這些「無活動」日誌應保留,以證明法令遵循流程的一致性。

CTR的每日會計稽核程序

在每個營業日結束時，收益會計部門或BSA的法令遵循官員應審查CTR活動。這個審查至關重要，以確保：(1) 所有的MTL、CTR、SARC（賭場可疑活動報告）是否適當完成，以及(2) 所有活動的揭露報告內容皆正確記錄和報告。

詳細的日常程序應包括以下內容：

1. 說明所有監控區域所繳交的MTL。
2. 審查MTL的完整性。
 a. 驗證「無活動」簽核（如適用）。
 b. 確保交易的正確記錄。
 c. 確保SARC上面的顧客資料是完整的描述。
 d. 確保簽名正確，並以名牌編號識別身分。
3. 總結日誌和追蹤超過1萬美元的交易，並完成CTR表格。
4. 針對應該加總的非整體活動分析MTL。
5. 分析類似名稱或類似的顧客，以確定可能的報告組合。
6. 審查大額支票或信貸活動法令遵循制度的金庫記錄。
7. 必要時，完成從步驟4、5或6所衍生出來的其他CTR。
8. 提交前審查所有CTR的完整性和準確性。
9. 審查所有的SARC，在必要時透過電話通知負責機關。
10. 完整的稽核清單、異常報告和回覆異常或追蹤的文件。
11. 完成CTR追蹤進度，以確保提交給美國國稅局。
12. 郵寄CTR或以電子方式傳輸到國稅局（若採郵寄方式，須以掛號郵件寄出，並將CTR的郵件收據和檔案的副本放在一起，由賭場留存）。

法令遵循審查

從法規遵循－執法的角度來檢視非31條款文件，以判斷交易是否可能發生，結果必須要完成MLT、CTR或SARC的記錄。主要的法規遵循問題是無法成功提交CTR報告，通常是因遺漏了應該在CTR中記錄的交易。

下列文件應該進行檢查，以確定是否有被遺漏的CTR交易：

1. 賭桌遊戲或賭區買入籌碼記錄。
2. 其他賭客追蹤記錄。
3. 監督人員報告大額現金投注。
4. 從賭客俱樂部或其他來源取得的單次造訪資料。
5. 顯示以現金或支票支付的巨額頭獎或是其他彩金所需的W-2G或1099表格。
6. 付款、積分得獎，或錦標賽得獎者。
7. 大型賽事或體育賽事得獎者。
8. 出納櫃檯記錄，如保管的存款記錄。
9. 支票兌現記錄或信用卡預支記錄。
10. 借據發行或償還。
11. 任何匯出或匯入的電匯請求。

貨幣交易報告的總體目標是實現和證明符合規則，以達到監管機關和國稅局的要求。這個目標包括平衡這種監管的承諾卻又不會過度報告。高水準的顧客服務必須維持，同時確保賭場交易流程的順暢。但是，建議顧客如何規避法律或如何建構交易是違法的，將會被列為可疑活動報告。

可疑活動報告

2004年，FinCEN頒布新規定，要求賭場和撲克牌俱樂部，開始舉報其可能發生的任何可疑活動。報告規則基本上包含了取代類似於貨幣交易報告，並適用於每年總博奕收入超過100萬美元的賭場。

可疑活動報告適用於任何等於或超過5,000美元的資金或其他資產的交易。這種較低的金額等級適用於那些在10,000美元以下的CTR表格，但其中可能涉及嘗試構建交易，以迴避申報。如果金額少於5,000美元，賭場可以自行決定是否願意提供可疑活動報告。

為了試圖確保賭場高度遵從新的可疑活動報告，FinCEN定義了賭場應特別留意和申報的四類交易：

1. 涉及來自非法活動的資金，或進行隱藏或偽裝的資金，或從非法活動所獲得的資產，或一個計畫以違反、逃避任何聯邦或州的法令或法規，或迴避申報要求的任何交易。
2. 其目的是逃避貨幣交易申報規定，包括刻意安排的交易。
3. 任何無關生意或無明顯合法目的以及無法歸類的交易，其中通常由老顧客參與其中的交易。
4. 用於促進犯罪活動的任何交易。

在上面的分類中，一些可能的可疑交易包括以最小的下注金額參與大額現金交易的賭客，損失很少或沒有風險、直接進行洗錢活動，並不當利用可轉讓票據和電匯的顧客。其他受關注的領域包括不當影響或賭注錯置、使用多個假身分、使用代理人進行現金的活動，並試圖透過參與略低於申報門檻的交易，以規避現金申報的規定。在FinCEN網站有說明一些可疑交易的例子。

可疑活動報告處理

可疑活動報告被國稅局和FinCEN視為是一件非常嚴重的事。特別是美國自2001年9月11日以後,所有公共活動的安全性皆拉高,地方和聯邦政府所有機構密切監控這些SARC,如需提交報告,行動將非常迅速。

可疑活動報告就是FinCEN的102表格,如**圖15-5A**、**15-5B**和**15-5C**所示。本報告共分為6個主要部分:

1. 當事人資料部分:針對當事人或可能進行可疑交易的人蒐集資料,愈多愈好。如果當事人是一名熟客或者是其資料已在玩家資料庫中,這些資料便可以很容易地完成。即使並沒有主體對象,仍可提出SARC報告。如果對當事人知之甚少的話,那麼在報告中應包含一些描述。

2. 可疑活動資料:這部分以勾選的方式調查可疑活動的性質,並詳細說明金額。

3. 執法部門的聯繫方式:闡明哪些機構該進行聯繫。這部分是用來協調SARC報告與其他有關賭場管理、安全性或監管機關人員的調查活動。

4. 賭場資料報告:包含有關賭場提交報告的描述性資料。

5. 聯繫協助人員:就是在賭場的聯絡人,通常是BSA法令遵循官員。(BSA一個有趣的法令遵循官員的職責延伸就是同一個人必須同時負責貨幣交易報告和可疑活動報告。)

6. 敘事:要求以敘事方式描述當事人和導致舉報SARC的行為。敘事描述應盡可能完整,並包含方便後續調查和追蹤可疑交易的資料,愈多愈好。

可疑活動報告程序

有幾個與可疑活動報告有關的關鍵程序事項應該被執行。首先,聯邦法律和法規禁止任何人通知他們的顧客,關於他們的SARC表格已

FinCEN 102
FinCEN Form
April 2003

Previous editions will not be accepted after December 31, 2003

Suspicious Activity Report by Casinos and Card Clubs

▶ Please type or print. Always complete entire report. Items marked with an asterisk * are considered critical (see instructions).

OMB No. 1506 - 0006

1 Check the box if this report corrects a prior report (see instructions on page 6) ☐

Part I Subject Information

2 Check box (a) ☐ if more than one subject box (b) ☐ subject information unavailable

*3 Individual's last name or entity's full name	*4 First name	*5 Middle initial

*6 also known as (AKA- individual), doing business as (DBA- entity)	7 Occupation / type of business

*8 Address	*9 City

*10 State	*11 ZIP code	*12 Country (if not U.S.)	13 Vehicle license # / state (optional) a. number b. state

*14 SSN / ITIN (individual) or EIN (entity) *15 Account number No account affected ☐ Account open ? Yes ☐ No ☐ 16 Date of birth __/__/__ MM DD YYYY

*17 Government issued identification (if available)
a ☐ Driver's license/state ID b ☐ Passport c ☐ Alien registration
d ☐ Other _____
e Number: _____ f Issuing state or country _____

18 Phone number - work () __-__	19 Phone number - home () __-__	20 E-mail address (if available)

21 Affiliation or relationship to casino/card club
a ☐ Customer b ☐ Agent c ☐ Junket / tour operator d ☐ Employee e ☐ Check cashing operator
f ☐ Supplier g ☐ Concessionaire h ☐ Other (Explain in Part VI)

22 Does casino/card club still have a business association and/or an employee/employer relationship with suspect? 23 Date action taken(22)
a ☐ Yes b ☐ No If **no** , why? c ☐ Barred d ☐ Resigned e ☐ Terminated f ☐ Other (Specify in Part VI) __/__/__ MM DD YYYY

Part II Suspicious Activity Information

*24 Date or date range of suspicious activity
From __/__/__ To __/__/__
MM DD YYYY MM DD YYYY

*25 Total dollar amount involved in suspicious activity
$ _____.00

* 26 Type of suspicious activity:
a ☐ Bribery/gratuity
b ☐ Check fraud (includes counterfeit)
c ☐ Credit/debit card fraud (incl. counterfeit)
d ☐ Embezzlement/theft
e ☐ Large currency exchange(s)
f ☐ Minimal gaming with large transactions

g ☐ Misuse of position
h ☐ Money laundering
i ☐ No apparent business or lawful purpose
j ☐ Structuring
k ☐ Unusual use of negotiable instruments (checks)
l ☐ Use of multiple credit or deposit accounts

m ☐ Unusual use of wire transfers
n ☐ Unusual use of counter checks or markers
o ☐ False or conflicting ID(s)
p ☐ Terrorist financing
q ☐ Other (Describe in Part VI)

Part III Law Enforcement or Regulatory Contact Information

27 If law enforcement or a regulatory agency has been contacted (excluding submission of a SARC), check the appropriate box.
a ☐ DEA
b ☐ U.S. Attorney (** 28)
c ☐ IRS
d ☐ FBI

e ☐ U.S. Customs Service
f ☐ U.S. Secret Service
g ☐ Local law enforcement
h ☐ State gaming commission

i ☐ State law enforcement
j ☐ Tribal gaming commission
k ☐ Tribal law enforcement
l ☐ Other (List in item 28)

28 Other authority contacted (for box 27 g through l) ** List U.S. Attorney office here. 29 Name of person contacted (for all of box 27)

30 Telephone number of individual contacted in box 29 () __-__	31 Date Contacted __/__/__ MM DD YYYY

Catalog No. 35636U

圖15-5A FinCEN 102表格，第1頁

Part IV Reporting Casino or Card Club Information **2**

*32 Trade name of casino or card club	*33 Legal name of casino or card club	*34 EIN

35 Address

*36 City		*37 State	*38 ZIP code

39 Type of gaming institution

a ☐ State licensed casino b ☐ Tribal licensed casino c ☐ Card club d ☐ Other (specify)_____

Part V Contact for Assistance

*40 Last name of individual to be contacted regarding this report	*41 First name	*42 Middle initial

*43 Title/Position	*44 Work phone number () -	*45 Date report prepared / / MM DD YYYY

Part VI Suspicious Activity Information - Narrative*

Explanation/description of suspicious activity(ies). This section of the report is critical. The care with which it is completed may determine whether or not the described activity and its possible criminal nature are clearly understood by investigators. Provide a clear, complete and chronological description (not exceeding this page and the next page) of the activity, including what is unusual, irregular, or suspicious about the transaction(s), using the checklist below as a guide as you prepare your account.

a. Describe the conduct that raised suspicion.
b. Explain whether the transaction(s) was completed or only attempted.
c. Describe supporting documentation and retain such documentation for your file for five years.
d. Explain who benefited, financially or otherwise, from the transaction(s), how much and how (if known).
e. Describe and retain any admission or explanation of the transaction(s) provided by the subject(s), witness(s), or other person(s). Indicate to whom and when it was given. Include witness or other person ID.
f. Describe and retain any evidence of cover-up or evidence of an attempt to deceive federal or state examiners, or others.
g. Indicate where the possible violation of law(s) took place (e.g., branch, cage, specific gaming pit, specific gaming area).
h. Indicate whether the suspicious activity is an isolated incident or relates to another transaction.
i. Indicate whether there is any related litigation. If so, specify the name of the litigation and the court where the action is pending.
j. Recommend any further investigation that might assist law enforcement authorities.
k. Indicate whether any information has been excluded from this report; if so, state reasons.
l. Indicate whether any U.S. or foreign currency and/or U.S. or foreign negotiable instrument(s) were involved. If foreign, provide the amount, name of currency, and country of origin.

m. Indicate whether funds or assets were recovered and, if so, enter the dollar value of the recovery in whole dollars only.
n. Indicate any additional account number(s), and any domestic or foreign bank(s) account numbers which may be involved.
o. Indicate for a foreign national any available information on subject's passport(s), visa(s), and/or identification card(s). Include date, country, city of issue, issuing authority, and nationality.
p. Describe any suspicious activities that involve transfer of funds to or from a foreign country, or any exchanges of a foreign currency. Identify the currency, country, sources and destinations of funds.
q. Describe subject(s) position if employed by the casino or card club (e.g., dealer, pit supervisor, cage cashier, host, etc.).
r. Indicate the type of casino or card club filing this report, if this is not clear from Part IV.
s. Describe the subject only if you do not have the identifying information in Part I or if multiple individuals use the same identification. Use descriptors such as male, female, age, etc.
t. Indicate any wire transfer in or out identifier numbers, including the transfer company's name.
u. If correcting a prior report, complete the form in its entirety and note the changes here in Part VI.

Information already provided in earlier parts of this form need not necessarily be repeated if the meaning is clear.
Supporting documentation should not be filed with this report. Maintain the information for your files.

Tips on SAR Form preparation and filing are available in the SAR Activity Review at www.fincen.gov/pub_reports.html

Enter explanation/description in the space below. Continue on the next page if necessary.

圖15-5B FinCEN 102表格,第2頁

Suspicious Activity Report Narrative (continued from page 2) 3

Paperwork Reduction Act Notice: The purpose of this form is to provide an effective means for financial institutions to notify appropriate law enforcement agencies of suspicious transactions that occur by, through, or at the financial institutions. This report is required by law, pursuant to authority contained in 31 U.S.C. 5318(g). Information collected on this report is confidential (31 U.S.C. 5318(g)). Federal securities regulatory agencies and the U.S. Departments of Justice and Treasury, and other authorized authorities may use and share this information. Public reporting and record keeping burden for this form is estimated to average 45 minutes per response, and includes time to gather and maintain information for the required report, review the instructions, and complete the information collection. Send comments regarding this burden estimate, including suggestions for reducing the burden, to the Office of Management and Budget, Paperwork Reduction Project, Washington, DC 20503 and to the Financial Crimes Enforcement Network, Attn.: Paperwork Reduction Act, P.O. Box 39, Vienna VA 22183-0039. The agency may not conduct or sponsor, and an organization (or a person) is not required to respond to, a collection of information unless it displays a currently valid OMB control number.

圖15-5C　FinCEN 102表格，第3頁

經提交。與此同時，該法包含免受損害條款的部分，它可以保護個人不因提交SARC而需承擔民事法律責任。唯一的要求是，SARC必須基於合理的善意提交報告，以確保立法時免受損害的權益。

一個有效的SARC過程的第一步是賭場的政策和程序的規範，這是當一個可疑的活動或交易發生時所應採取行動。因為這些活動非常不平凡、不尋常，或並不經常發生，所以重要的賭場員工對相關人員進行通知是必不可少的第一步。這通常涉及首先注意到該可疑交易的高階管理人員、高階監督人員和主管。要注意的是，無論是在與員工進行溝通和教育訓練課程時，要避免在賭場對其中可疑的人或行為過度報告而創造了假性的正面氛圍。

申報程序應清楚說明會發生哪些審查程序，包括文件審查和監控錄影。審查過程應以書面形式記錄，如果文件和監控資料經過審查證明為正當，那麼就應該完成SARC報告。

SARC法令遵循的另一個要素是所有人員的教育訓練，以識別潛在的可疑活動，並訓練他們應遵循的報告程序。這種訓練包括不通知被賭場鎖定可疑的顧客或目標。SARC教育訓練可以在邏輯上以貨幣交易申報教育訓練的延伸來處理。由於多數在2003年所提交的SARC（如表15-1中所示），都與嘗試構建交易以迴避CTR有關，因此將重點放在可疑活動報告這一方面似乎是合理的。如果賭場有理由懷疑該活動正在發生，賭場有確切的義務申報可疑活動。

可疑活動申報程序應進行檢視，並定期檢查（至少每年一次）。該檢視應當由賭場內部稽核小組和外部認證的會計師進行。這個檢視的性質和範圍是困難的，因為很少有其他類型的文件或資料來源可以確保沒有發生所有可疑活動或者發生了而有正確的報告。一般情況下，監督這些檢查的作用可能是非常重要的，因為大多數的可疑活動在本質上都跟行為相關。詐騙未遂的情況、不當使用信用卡，或其他與偽造文書相關的罪行通常會受到正規的執法追蹤。在這些情況下，賭場可能有義務除了通知當地執法部門或監管機構（指SARC報告第3

表15-1　彙整SARC與CTR申報文件

Report	Requirements	Filed in Calendar Year 2003
Currency Transaction Report (CTR)	Filed by financial institutions that engage in a currency transaction in excess of $10,000.	12,506,035
Currency Transaction Report by Casino (CTRC) (includes both Form 8362 & Form 8852)	Filed by a casino to report currency transactions in excess of $10,000.	451,457
Report of Foreign Bank and Financial Accounts (FBAR)	Filed by individuals to report a financial interest in or signatory authority over one or more accounts in foreign countries, if the aggregate value of these accounts exceeds $10,000 at any time during the calendar year.	202,030
IRS Form 8300, Report of Cash Payments Over $10,000 Received in a Trade or Business	Filed by persons engaged in a trade or business who, in the course of that trade or business, receives more than $10,000 in cash in one transaction or two or more related transactions within a twelve-month period.	129,816
Suspicious Activity Report (SAR)	Filed on transactions or attempted transactions involving at least $5,000 that the financial institution knows, suspects, or has reason to suspect the money was derived from illegal activities. Also filed when transactions are part of a plan to violate federal laws and financial reporting requirements (structuring).	285,814
Suspicious Activity Report by Casino (SARC)	Filed on transactions or attempted transactions if they are conducted or attempted by, at, or through a casino, and involve or aggregate at least $5,000 in funds or other assets, and the casino/card club knows, suspects, or has reason to suspect that the transactions or pattern of transactions involve funds derived from illegal activities. Also filed when transactions are part of a plan to violate federal laws and transaction reporting requirements (structuring).	5,016

SOURCE: FinCEN.

節），也須提交一份SARC 。一般情況下，發生盜竊、搶劫，或者偷竊案件不需向執法機構提交SARC報告。

最後，賭場應該嘗試與推動調查SARC報告的各政府機關合作。如果其他賭場意識到可疑活動並分享資訊，也可以更能掌控賭場經營活動。如果可疑活動持續或似乎已經是一種模式，那麼賭場為了法定申報的目的以及良好的商業慣例，應嘗試防止未來有類似情況發生。

在交易發生的30天內，FinCEN的102表格必須被發送到國稅局辦公室，並標記為SARC報告。如果需要更多時間來正確地完成該報告的某些部分，如身分識別，那麼可以延長30天的期限。

《美國愛國者法案》（The Patriot Act）亦要求賭場註冊並與執法機構分享關於反洗錢計畫的資料。如果聯邦執法機關尋求資料時，會先提供書面證明給FinCEN，因為他們需要關於恐怖份子或洗錢活動的可靠證據資料。FinCEN接著會請求賭場進行記錄搜尋。搜尋結果是由賭場回覆給FinCEN。賭場在提供這些資料給FinCEN時，對於賭客有一個安全港條款的法律責任，與SARC報告所遵循的條款類似。

附錄 1

2005年美國賭場一覽表

州	陸上賭場	水上賭場	部落型賭場 第三類遊戲	部落型賭場 第二類遊戲	賽馬賭場
國營賭場	6	6	17	11	7
場所數	787	84	187	97	25
阿拉巴馬州				1	
阿拉斯加州				2	
亞利桑那州			22		
阿肯色州					
加利福尼亞州			51		
科羅拉多州	42			2	
康乃狄克州			2		
德拉瓦州					3
佛羅里達州				6	
喬治亞州					
夏威夷州					
愛達荷州			5		
伊利諾州		9			
印第安納州		10			
愛荷華州		10	3		3
堪薩斯州			4		
肯塔基州					
路易西安納州	1	14	3		1
緬因州					
馬里蘭州					
麻薩諸塞州					
密西根州	3		15		
明尼蘇達州					
密西西比州		30	1		
密蘇里州		11			
蒙大拿州			6		
內布拉斯加州				2	
內華達州	596		3		
新罕布什爾州					
新澤西州	12				
新墨西哥州			30		4

（續）

州	陸上賭場	水上賭場	部落型賭場 第三類遊戲	部落型賭場 第二類遊戲	賽馬場
紐約州			3		8
北卡羅萊納州			1		
北達科塔州			5		
俄亥俄州					
奧克拉荷馬州				58	
奧勒岡州				8	
賓夕法尼亞					
羅德島					2
南卡羅萊納州				1	
南達科塔州	133		8		
田納西州				1	
德克薩斯州					
猶他州					
佛蒙特州					
維吉尼亞州					
華盛頓州			25		
西維吉尼亞州					4
威斯康辛州				14	
懷俄明州				2	

註：22個州擁有某一種特定類型的賭場，如陸上賭場、水上賭場、部落型賭場
　　及賽馬賭場。只有猶他州和夏威夷州這2個州沒有賭場。

附錄 2

美國年度賭金總額

（單位：百萬美元）

	2002	2003	2004	2005	2006
內華達州／新澤西州的吃角子老虎機	9,535.0	9,804.4	10,654.9	11,441.5	12,109.7
內華達州／新澤西州的賭桌遊戲	4,096.6	4,309.2	4,714.0	5,000.4	5,408.6
深水郵輪	294.4	301.2	308.7	316.8	324.7
海上漫遊郵輪	385.1	414.0	440.9	470.5	495.5
水上賭場	10,437.9	10,441.3	10,950.7	10,867.9	11,739.0
其他陸上賭場	1,911.2	1,898.9	1,993.2	2,067.7	2,175.3
其他商業博奕	162.6	137.1	126.6	105.1	84.6
非賭場設施	1,320.9	1,363.1	1,407.7	1,505.4	1,775.2
賭場總計	28,143.7	28,669.1	30,594.8	31,775.3	34,112.6
年增長率百分比	3.1	1.9	6.7	3.9	7.4
印第安部落型賭場第二類遊戲	1,478.9	2,019.1	2,428.9	2,647.1	2,883.7
印第安部落型賭場第三類遊戲	12,718.4	14,807.0	16,978.6	19,937.1	22,192.1
印第安部落型賭場總計	14,197.3	16,826.1	19,407.5	22,578.8	25,075.8
年增長率百分比	11.5	18.5	15.3	16.3	11.1
線上博奕	4,007.0	2,965.0	4,164.4	5,922.4	5,779.2
年增長率百分比	33.4	-26.0	40.5	42.2	-2.4
線上運動投注	110.4	122.6	112.5	125.2	191.5
線上賽馬投注	5.8	5.0	3.8	4.4	-0.5
合法線上投注總計	116.2	127.6	116.3	129.6	191.0
年增長率百分比	-7.7	9.8	-8.9	11.4	47.4
撲克牌間	972.5	978.8	1,051.5	1,025.2	1,103.5
年增長率百分比	-2.0	0.6	7.4	-2.5	7.6
慈善賓果	1,124.5	843.1	852.3	825.9	783.8
年增長率百分比	0.2	-25.0	1.1	-3.1	-5.1
慈善博奕	1,510.3	1,487.8	1,483.7	1,511.9	1,452.9
年增長率百分比	2.9	-1.5	0.3	1.9	-3.9
賽馬總計	3,519.6	3,396.1	3,334.6	3,328.5	3,235.3
賽狗總計	430.3	387.6	345.4	338.5	322.6

（續）

	2002	2003	2004	2005	2006
回力球總計	36.9	25.4	15.6	21.8	21.6
彩池彩金總計	3,986.8	3,809.2	3,695.6	3,688.8	3,579.5
年增長率百分比	2.5	-4.5	-3.0	-0.2	-3.0
電玩樂透	2,223.3	2,484.0	3,027.2	3,387.5	3,592.8
傳統樂透	16,415.3	17,798.8	18,377.9	19,510.3	21,038.6
樂透總計	18,638.6	20,282.8	21,405.2	22,897.8	24,631.4
年增長率百分比	5.9	8.8	5.5	7.0	7.6
總計	68,690.0	73,024.5	78,607.0	78,510.9	85,151.3
年增長率百分比	5.3	6.3	7.6	7.4	7.7

資料來源：國際博奕與投注事務公司（International Gaming & Wagering Business）。

附錄 3

美國各州博奕簡介

（依合法化日期的先後順序排列）

內華達州	
賭場數	143家
合法化日期	1931年
第一家賭場開業日期	n/a
總博奕收入	94億美元
總博奕稅收入	7億1,870萬美元
博奕型式	陸上賭場
賭場員工數	191,759人
賭場員工工資	55億美元

新澤西州	
賭場數	12家
合法化日期	1976年
第一家賭場開業日期	1978年
總博奕收入	44億美元
總博奕稅收入	4億零370萬美元
博奕型式	陸上賭場
賭場員工數	44820人
賭場員工工資	11億美元

路易西安納州	
賭場數	16家
合法化日期	1989年7月
第一家賭場開業日期	1993年10月
總博奕收入	20億美元
總博奕稅收入	4億1,220萬美元
博奕型式	水上賭場、賽馬場、陸上賭場
賭場員工數	18,329人
賭場員工工資	3億6,830萬美元

伊利諾州	
賭場數	9家
合法化日期	1990年2月
第一家賭場開業日期	1991年9月
總博奕收入	180萬美元
總博奕稅收入	6億6,610萬美元
博奕型式	水上賭場

（續）

賭場員工數	10,923人
賭場員工工資	3億6,490萬美元
密西西比州	
賭場數	30家
合法化日期	1990年6月
第一家賭場開業日期	1992年8月
總博奕收入	270萬美元
總博奕稅收入	3億3,170萬美元
博奕型式	水上賭場
賭場員工數	31,343人
賭場員工工資	8億6,850萬美元
科羅拉多州	
賭場數	43家
合法化日期	1990年11月
第一家賭場開業日期	1991年10月
總博奕收入	7億1,970萬美元
總博奕稅收入	9,820萬美元
博奕型式	陸上賭場（下注金額有限）
賭場員工數	7,675人
賭場員工工資	1億9,480萬美元
密蘇里州	
賭場數	12家
合法化日期	1993年8月
第一家賭場開業日期	1994年5月
總博奕收入	13億美元
總博奕稅收入	3億5,760萬美元
博奕型式	水上賭場（碼頭邊）
賭場員工數	11,500人
賭場員工工資	3億美元
印第安納州	
賭場數	10家
合法化日期	1993年11月
第一家賭場開業日期	1995年12月
總博奕收入	210萬美元
總博奕稅收入	5億5,470萬美元
博奕型式	水上賭場
賭場員工數	16,555人
賭場員工工資	4億7,860萬美元

附錄 4

州政府法律摘要

州	賭場類型	參考法規	會計法規	聯絡機構
亞利桑那州	T	Laws 5-601		亞利桑那州博奕部，印第安賭場博奕法規
加利福尼亞州	T, O	CRS 19800		加利福尼亞州博奕管制委員會，司法部博奕管理處
科羅拉多州	L	RSC 12.47.1	第47條	科羅拉多州博奕處／博奕委員會
德拉瓦州	H			德拉瓦州樂透彩
伊利諾州	R	1230LCS 10-13	第3000條	伊利諾州博奕局
印第安納	R	IND 4-33-6		印第安納州博奕委員會
愛荷華州	H, R	IRS 99 F-4 B	第24條	愛荷華州賽馬與博奕委員會／愛荷華州刑事調查處——博奕
堪薩斯州	T			堪薩斯州賽馬與博奕委員會
路易西安納州	L	LRS 4:550	第2711條	路易西安納州博奕管理局／路易西安納州國家政策博奕業執法科
密西根州	L	PA 69		密西根州博奕委員會
明尼蘇達州	T			明尼蘇達州公共安全部——酒精與博奕執行處
密西西比州	R	MRS 75-76-177	第15條	密西西比州博奕委員會
密蘇里州	R	MRS 313	第45條	密蘇里州博奕委員會
內華達州	L	NRS 463	第6條	內華達州博奕委員會／內華達州博奕管理局
新澤西州	L	NJSA 5:12	第19條	賭場管制委員會／博奕執法處
新墨西哥州	T			新墨西哥州博奕管理局（NMCCB）
紐約州	T, O			紐約州賽馬和投注局
北達科塔州	L			北達科塔州檢察總長辦公室——博奕
羅德島	H			羅德島州樂透彩局

（續）

州	賭場類型	參考法規	會計法規	聯絡機構
南達科塔州	L	SDR 42-7b-22	第20項18條	南達科塔州博奕委員會
華盛頓州	L, O			華盛頓州博奕委員會（WSGC）
西弗吉尼亞州	H			西維吉尼亞州樂透彩局

類型代號：L＝陸上賭場、R＝水上賭場、H＝賽馬場、T＝部落型賭場、O＝其他。

附錄 5

內華達州博奕管理局（一）

非限定博奕執照申請人之說明

博奕執照的申請是依申請人可以提供之證明給予授權。申請人必須承擔任何負面公眾議論、批評、財務損失或其他行為的風險，這些行為可能因與申請人相關之行為所引起，且無論結果為何，均須明確放棄任何損害賠償之要求。

非限定博奕執照

此執照允許任何博奕遊戲和15台以下（含）老虎機的營運。

下列的表格與項目必須連同所申請的非限定博奕執照一併提交給博奕管理局。

1. 內華達州博奕執照的申請：提交一式兩份的事業體許可書。例如，獨資、合夥、信託、有限公司等。
 a. 表格1由個別申請人提交。
 b. 表格2由公司、合夥企業及有限責任公司提交。
2. 表格7——多重管轄區個人記錄揭露表：一式兩份，由各公司負責人，董事成員，或股權持有人提交。申請人同意提供博奕管理局所要求的任何資料，例如出生證明、退伍證明、護照、申請人被列為原告或被告的訴訟資料以及所得稅申報資料。
3. 表格7A——內華達州個人記錄揭露補充表：一式兩份，由提交表格7的申請人提交。
4. 指紋卡：每個申請人必須提交三份完整的指紋卡。指紋卡可以在任何執法機關完成，每位申請人都必須簽署指紋卡。

5. 表格10──完整揭露的切結書：一式兩份，需由執照申請人或是適當人選提交。

6. 表格17──免責及索賠聲明書：一式兩份，需由執照申請人或是適當人選提交。

7. 表格18──免責資料申請書：需由執照申請人或是適當人選提交。如果申請人已婚，申請人的配偶也必須簽署這份表格。

8. 下列表格各一式二份（適用的情況下）：

 a. 合夥關係契約（有限合夥公司的博奕用語）

 b. 信託契約（博奕用語）

 c. 合資契約

 d. 公司章程

 e. 組織章程（博奕用語）

 f. 所有的租賃契約

 g. 採購／銷售契約

 h. 管理契約

 i. 聘僱合約

 j. 股票、紅利或利潤分享計畫

 k. 博奕設備／裝置購買契約

附錄 6

內華達州博奕管理局（二）

非限定執照申請人為主管、董事、重要員工或類似職位者之說明

博奕執照的申請是依申請人可以提供之證明給予授權。申請人必須承擔任何負面公眾議論、批評、財務損失或其他行為的風險，這些行為可能因與申請人相關之行為所引起，且無論結果為何，均須明確放棄任何損害賠償之要求。

由主管、董事、重要員工或類似職位者申請非限定執照的表格與規定

1. 表格1：內華達州博奕執照之申請書：一式兩份。完成後，這份表格須由第F項的持牌機構簽署核准並歸檔。

2. 表格7——多重管轄區個人記錄揭露表：一式兩份，由每位申請人提交。申請人同意提供博奕管理局所要求的任何資料，例如出生證明、退伍證明、護照、申請人被列為原告或被告的訴訟資料以及所得稅申報資料。

3. 表格7A——內華達州個人記錄揭露補充表：每位申請人必須提交一式兩份。

4. 指紋卡：每個申請人必須提交三份完整的指紋卡。指紋卡可以在任何執法機關完成，每位申請人都必須且簽署指紋卡。

5. 表格10——完整揭露的切結書：每位申請人必須提交一式兩份。

6. 表格17——免責及索賠聲明書：提交一式兩份。

7. 表格18——免責資料申請書：提交一式兩份。

8. 下列表格各一式二份（適用的情況下）：

 a. 管理契約。

 b. 勞動合約。

9. 用以支付500美元申請費的支票或現金。支票抬頭為州立博奕管理局。

10. 法規所規定的調查費用。調查的總費用由申請人承擔。此費用包括所有的交通與食宿；加上承辦單位受理該項申請的鐘點費。在調查開始之前，申請人必須提供與預估的總花費同等金額的保證金，包括鐘點費的部分。鐘點費是承辦人員在進行調查的過程中，花在旅途與時間上的費用。

注意事項：申請程序未經該州立博奕管理局之同意可能無法提出撤回。

附錄 7

內華達州地方政府博奕稅樣本

各郡稅收

管轄區域	每季費用（美元）
卡森市	
梭哈或撲克，Pan紙牌遊戲	97.50
輪盤、21點、花旗骰、大六輪、骰寶遊戲	180.00
基諾、賓果、賽馬、百家樂、命運之輪	172.50
老虎機（每台獨立的機器）	40.00
克拉克	
賓果、基諾、21點、花旗骰、大六輪、百家樂、法羅牌、線上賽馬投注、輪盤	150.00
線上運動投注	150.50
撲克	75.00
一般老虎機	30.00
雙層老虎機	60.00
三層老虎機	90.00
克拉克郡每季費用是博奕收入總額的0.055%。	
拉斯維加斯會展觀光局博奕費	
不超過12台老虎機	1.00（每台）
超過12台老虎機	2.50（每台）
1個遊戲	10.00
2-5個遊戲	25.00（每個）
6個遊戲以上	40.00（每個）
沃舒	
撲克、橋牌、惠斯特牌戲、單人紙牌戲、Pan紙牌遊戲	25.00
老虎機	50.00

註：沃舒郡執照費在所有賭桌遊戲與老虎機的徵收上與其他地方不同。位於城市的賭桌遊戲與老虎機的費用收入75%分配給城市，25%分配給郡。如果地點位在沃舒郡的非建制區，則100%分配給郡。

同時，沃舒郡也根據一個複雜的公式開徵特別的「491章」稅。

各市稅款

管轄區域	每季費用（美元）
伊利	
老虎機	30.00（每台）
花旗骰、21點、輪盤、Pan紙牌遊戲、基諾、撲克、賓果	40.00（每個）
法倫	
所有紙牌遊戲	7.50
機械百分比遊戲	15.00
老虎機	3.00
漢德森	
大六輪、賓果	75.00
橋牌、惠斯特牌戲、單人紙牌戲	15.00
法式百家樂、線上賽馬投注	280.00
花旗骰，1桌	57.00
花旗骰，2桌以上	140.00
基諾	70.00
基諾，每增加一張椅子	1.50
輪盤、21點、骰寶遊戲、法羅牌	70.00
Pan紙牌遊戲	30.00
老虎機	28.00
老虎機，1美分	50.00
加勒比撲克遊戲	35.00
拉斯維加斯	
老虎機，1-5台	25.00
老虎機，5台以上	30.00
老虎機，1美分	50.00
撲克	50.00
Pan紙牌遊戲	30.00
橋牌、惠斯特牌戲、單人紙牌戲	15.00
法式百家樂、百家樂	250.00
輪盤、21點、骰寶遊戲、法羅牌、命運之輪、大六輪	150.00
花旗骰，1桌	150.00
花旗骰，2桌以上	250.00（每桌）
競賽遊戲	400.00
賽馬遊戲	250.00
賓果	75.00
賓果，每加一張椅子	1.50
基諾	300.00
線上運動投注	100.00
非上述指定遊戲	50.00

附錄 8

各州博奕稅摘要

❑ 亞利桑納州

部落型賭場

不徵收州稅。

• 設備費用

每台機器每年500美元規費。

❑ 加州

部落型賭場

• 契約訂定的部落收入分配：

1-200台機器	博奕收入總額的0%。
201-500台機器	若超過200台機器，博奕收入總額的7%。
501-1,000台機器	若超過500台機器，博奕收入總額的10%。
超過1,000台機器	若超過1000台機器，博奕收入總額的13%。

❑ 科羅拉多州

賭場

• 調整後總收入之稅收

年度調整後總收入達2,000,000萬美元（含），課徵2%。

年度調整後總收入達2,000,001美元至4,000,000美元，課徵4%。

年度調整後總收入達4,000,001美元至5,000,000美元，課徵15%。

年度調整後總收入達5,000,001美元至1,000萬美元，課徵18%。

年度調整後總收入超過10,000,001美元，課徵20%。

- 設備費用

 州年度設備費用每台機器和每張賭桌75美元。

 黑鷹市年度設備費每台機器和每張賭桌750美元。

 克里普爾克里克市年度設備費每台機器和每張賭桌1,200美元。

 中央市年度設備費每台機器和每張賭桌1,160美元。

❏ 康乃狄克州

部落型賭場

- 總收入之稅收

 老虎機收入總額的25%或1億6,000萬美元（只要部落型賭場擁有老虎機的專營權，每間賭場8,000萬美元，以較高者為準）。

❏ 德拉瓦州

賽馬賭場（賽馬場跑道邊的老虎機）

 老虎機贏注金額的35%撥給州立基金。

 老虎機贏注金額的11%用來提高賽馬獎金。

❏ 伊利諾州

水上賭場

• 稅收計算的級別

年度收入達2,500萬美元，課徵15%。

2,500萬美元到3,750萬美元，課徵27.5%。

3,750萬美元到5,000萬美元，課徵32.5%。

5,000萬美元到7,500萬美元，課徵37.5%。

7,500萬美元到1億美元，課徵45%。

1億美元到2.5億美元，課徵50%。

超過2.5億美元，課徵50%。

入場稅：每人3美元。

水上賭場營業碼頭。

❏ 印第安納州

水上賭場

• 稅收計算的級別

年度收入達2,500萬美元，課徵15%。

2,500萬美元到5,000萬美元，課徵20%。

5,000萬美元到7,500萬美元，課徵25%。

7,500萬美元到1億美元，課徵30%。

超過1億美元，課徵35%。

入場稅：每人3美元。

水上賭場營業碼頭。

❑ 愛荷華州

水上賭場

• 調整後總收入之稅收

年度調整後總收入達100萬美元，課徵5%。

年度調整後總收入從100萬美元至300萬美元，課徵10%。

年度調整後總收入超過300萬元，課徵20%。

• 入場費

每週11,056美元。

• 年度執照費

費用是根據登記的觀光賭船載客量（包括船員在內）而定。每年的費用為每人5美元。

賽馬賭場（賽馬跑道旁的老虎機）

• 調整後總收入之稅收

年度調整後總收入達100萬美元，課徵5%。

年度調整後總收入達100萬美元至300萬美元，課徵10%。

年度調整後總收入超過300萬美元，課徵26%。

1997年1月1日起，任何數額的調整後總收入超過300萬美元，稅率為22%，每年提高2%，直到稅率達36%為止。

• 入場費

每位顧客支付賽馬場50美分。

水上賭場和賽馬場

• 調整後總收入之附加稅

調整後總收入的3%存入「戒賭援助基金」（Gamblers Assistance Fund）。

❑ 路易西安納州

水上賭場

• 執照費

初次申請費：50,000美元。第一年營運費用：50,000美元外加調整後總收入的3.5%。其後每年100,000美元外加調整後總收入的3.5%。

• 調整後總收入之稅收

調整後總收入的15%（年度商業特許稅）。

• 入場費

每位顧客2.5美元或3美元的地方期權費（local option fee），或每週調整後總收入的6%。依地方政府管轄權自行考核。

賭場

• 調整後總收入之稅收

1億美元或調整後總收入達6億美元，課徵18.5%，以較高者為準。
調整後總收入從6億美元至7億美元，課徵20%。
調整後總收入從7億美元至8億美元，課徵22%。
調整後總收入從8億美元至9億美元，課徵24%。
調整後總收入超過9億美元，課徵25%。

電玩樂透彩

• **調整後總收入之稅收**

　　餐廳、酒吧、飯店／汽車旅館總收入的26%。
　　卡車休息站總收入的32.5%。
　　賽馬場和場外下注（OTBS）總收入的22.5%。

• **設備費**

　　餐廳、酒吧、飯店／汽車旅館每年每台機器250美元。
　　卡車休息站和場外下注（OTBS）每年每台機器1,000美元
　　彩池彩金投注設施每年每台機器1,250美元。

❏ 紐奧良

• **陸上賭場年度稅**

　　第一個財政年度州稅為5,000萬美元，其後每一個財政年度為6,000萬美元或博奕收入的21.5%，以較高者為準。

❏ 密西根州

部落型賭場

• **老虎機收入稅**

　　老虎機收入的10%（8%給州政府、2%給地方市政當局），且賭場擁有專營權，無其他業者。但隨著底特律賭場開始營運後，有幾家部落型賭場近期簽約同意繼續繳納稅款。

底特律賭場

• 總收入稅

每日總收入的18%（9.9%給底特律市、8.1%給密西根州政府）。

• 執照費

年度執照費為25,000美元。

• 市政服務費

總收入的1.25%或400萬美元，以較高者為準。年度支付日為賭場開業日。

• 年度考核

年度考核費第一年給州政府的規費為2,500萬美元。費用每年調整，根據上一年度考核和上一年度底特律消費者物價指數相乘之積計算。所有費用由三家賭場平均分攤。

❑ 密西西比州

賭場

• 總收入稅

州總收入費：

50,000美元以下，課徵每月總收入的4%。

50,000美元至134,000美元，課徵每月總收入的6%。

超過134,000美元，課徵每月總收入的8%。

地方政府總收入費：

地方政府可以對每月總收入課徵4%的稅。目前地方轄區均課徵每月總收入的3.2%。

• 設備費：

年度博奕設備執照費：
依遊戲數收取州立執照費用

1個遊戲	50美元
2個遊戲	100美元
3個遊戲	200美元
4個遊戲	375美元
5個遊戲	875美元
6-7個遊戲	1,500美元
8-10個遊戲	3,000美元
11-16個遊戲	每個遊戲500美元
17-26個遊戲	8,000美元加上第17-26個遊戲，每個遊戲加4,800美元。
27-35個遊戲	56,000美元加上第27-35個遊戲，每個遊戲加2,800美元。
超過35個遊戲	81,200美元加上超過35個遊戲，每個遊戲加100美元。

• 地方政府設備費

地方轄區也可以徵收費用的老虎機和／或桌上遊戲。這些費用可能因轄區不同而有所差異。

• 年度執照費

每年支付5,000美元執照費。
博奕申請費每兩年5,000美元。

❑ 密蘇里州

水上賭場

- **調整後總收入之稅收**

 每日調整後總收入的20%。

- **年度執照費**

 費用是根據登記的觀光賭船（包括船員在內）的載客量而定。每年費用為每人5美元。

- **入場費**

 每位乘客2美元入場費。

 每位乘客的地方期權費50美分。

❑ 蒙大拿州

非賭場／非賽道電玩博奕與電玩樂透終端機

稅金為樂透彩機器收入淨利的15%。

- **年度州設備費／執照費**

 每個設備200美元。

 每年向製造商和經銷商徵收1,000美元執照費。

❏ 內華達州

賭場

• 每月博奕收入總額百分比

50,000美元以下,課徵3.5%,加上

50,001美元至84,000美元,課徵4.5%,加上

超過134,000美元,課徵6.75%。

每台老虎機每年稅金250美元。

非限定老虎機的每季費用——依老虎機數量有不同的收費。

每季和每年的遊戲許可費——依遊戲數量有不同的收費。

❏ 紐澤西州

賭場

• 博奕應稅收入總額之稅收

每月博奕應稅收入總額的8%。

每月博奕應稅收入總額外加1.25%當地再投資稅,直接支付給「賭場再投資發展局」。

大西洋城賭場博奕應稅收入之稅額由博奕贏注金額（收入總額）減去壞帳準備金計算。

• 年度執照費

第一年最少200,000美元的執照費。

其後每兩年最少100,000美元的執照費。

• 設備費

每台老虎機年度費用500美元。

❏ 新墨西哥州

部落型賭場

• 管理費

　　每季每個博奕設施管理費為6,250美元。

• 設備費

　　每季每台遊戲機300美元、每季每張賭桌或設備750美元。

• 共同支付協定

　　根據1997年的協議，印第安博奕不課稅。但根據收入分成協議，部落除了管理費之外，仍必須支付老虎機淨利的16%。

❏ 加拿大安大略省

賭場

　　有一間賭場位於密西根州底特律附近的溫莎鎮，為安大略省所有，目前由民營公司管理，由省府支付管理費用，同時博奕收入的20%須作為稅金支付給財政部長。

❏ 南達科塔州

賭場

• 調整後總收入之稅收

　　每月調整後總收入的8%。

- 設備費：

 每年每台老虎機或每個遊戲2,000美元。

❏ 威斯康辛州

部落型賭場

根據賭金總額，由11個部落分攤350,000美元的博奕管理費。外加約2,100萬美元支付給州政府。

- 賽車

 依賭金總額的百分比徵稅，約為2%-2.67%。

資料來源：內華達州博奕管理局。

附錄 9

各州博奕稅的分配或指定用途

❏ 科羅拉多州

28%撥給科羅拉多州歷史學會作為歷史保護補助金。

12%撥給吉爾平（Gilpin）與特勒（Teller）郡政府，按各郡的博奕收入比重分配。

10%撥給黑鷹市、中央市與克里普爾克里克市政府，按各博奕收入比重分配。

0.2%撥給科羅拉多州觀光與旅遊促進基金會。

49.8%撥給州政府一般基金，其中指定：2%撥給伍德蘭公園和維克多市作為市政基金；至少有11%撥給地方政府作為有限度的博奕影響基金，且每年不定金額繳給科羅拉多州交通局。

❏ 康乃狄克州

撥給一般財政收入公基金和地方政府。

❏ 德拉瓦州

撥給地方政府和州教育援助基金。

每一個發放賭場執照的地方政府可收取相當於調整後總收入5%的金額及其轄區內賭場入場稅的一半。

❑ 伊利諾州

• 入場稅（每人）：

1美元撥給賭船所停靠的市政府。

1美元撥給賭船所停靠的郡政府。

10美分撥給郡政府旅遊推廣基金。

15美分撥給州立公平委員會。

10美分撥給心理健康部門。

.65美分撥給州立賽馬委員會。

帕托卡湖（Patoka Lake）的水上賭場有個別收入分配的規定。

• 投注稅：

25%撥給賭船所屬的市政府與郡政府（2002年地方政府總分配金額）達3,300萬美元。

75%撥給物業稅重置基金和建設印第安納基金樂透彩與博奕盈餘帳戶。

❑ 印第安納州

調整後總收入的0.5%撥給發起博奕旅遊的市政府。

調整後總收入的0.5%撥給發起博奕旅遊的郡政府。

0.3%撥給戒賭援助基金。其餘投入州政府一般基金。

❑ 愛荷華州

水上賭場

州政府收入的9%撥給教育基金作為教師薪資／加薪。

州政府收入3%撥給強制戒賭計畫。

其餘的州政府收入撥給博奕執法一般基金。

陸上賭場

所有州政府收入撥給教育基金作為教師薪資/加薪。

地方政府收入按路易西安納州修正法第27篇第93條之規定分配。

❏ 路易西安納州

45%用於公立學校援助基金。

55%用於賭場城市公共安全與經濟發展。

❏ 密西根州

300萬美元或該州每月收入的25%投入退休債券,以較高者為準,直到2012年為止。

任何超過300萬美元但低於25%的金額用於州內高速公路基金,直到2012年為止。

其餘部分撥給州政府一般基金,2012年後全部撥給州政府一般基金。

• 每人入場費

1美元撥給州立博奕委員會;0.01美元投入戒賭治療基金。

1美元撥給碼頭所屬的市政府或郡政府。

• 投注稅:

調整後總收入的10%撥給地方政府。

調整後總收入的州政府份額用於教育基金。

❏ 密西西比州

地方政府和州政府一般基金。

❏ 密蘇里州

賭場收益基金提供長者及殘疾人士財政援助。

❏ 蒙大拿州

34%用於飯店。
20%用於大學。
20%用於教育。
9%用於經濟發展。
17%用於觀光。

❏ 內華達州

百分比費用：州政府一般基金。

• 老虎機年度稅收

前500萬美元用於州政府高資本建設基金。
剩餘稅收撥給州政府分配基金。
每台機器50美元，提供給多用途展覽館債券基金。

• 州政府年度執照費

州政府年度稅收與非限定老虎機執照費的10%用於博奕行政管理

開支，其餘未使用的部分平均分配給州內17個郡政府。博奕行政管理
預算是受到州政府預算法所規範，歷史上尚未使用超過4%。

每季固定費用與每季限定的老虎機執照費撥給州政府一般基金。

賭場娛樂稅、線路服務費、彩池彩金、製造商和經銷商執照費撥
給州政府一般基金。

❏ 新澤西州

州政府執照費及年度老虎機稅收用於賭場管理基金和國庫券。

總收入稅和再投資稅用於賭場收入基金和國庫券。

附錄 10

北美洲老虎機概況

(依地理位置與場地類型整理)

州／省	商業賭場	賽馬賭場	老虎機業者	部落型賭場第三類遊戲	豪華遊輪	部落型賭場第二類遊戲	總計
亞利桑那州				8,967			8,967
加利福尼亞州				51,248		500	51,748
科羅拉多州	15,193						15,193
康乃狄克州				12,800			12,800
德拉瓦州		5,430					5,430
佛羅里達州					20,650	3,740	24,390
喬治亞州					130		130
愛達荷州						3,189	3,189
伊利諾州	9,668						9,668
印第安納州	17,655						17,655
愛荷華州	8,801	3,506					12,307
堪薩斯州				2,482		150	2,632
路易西安納州	17,943	2,400	13,849	3,200			37,392
密西根州	7,696			12,826			20,522
明尼蘇達州				19,422			19,422
密西西比州	39,580			3,100			42,680
密蘇里州	17,078						17,078
蒙大拿州			18,976				18,976
內華達州	185,149		19,995				205,144
新澤西州	43,966						43,966
新墨西哥州		1,624		11,315			12,939
紐約州				2,600		2,068	4,668
北達科塔州				3,069			3,069
北卡羅萊納州				3,424			3,424
奧克拉荷馬州						10,733	10,733
奧勒岡州			9,259	5,502			14,761
羅德島		3,292					3,292
南達科塔州	2,593		8,211				10,804
德克薩斯州						340	340
華盛頓州				9,740			9,740
西維吉尼亞州		10,258	6,240				16,498

（續）

州／省	商業賭場	賽馬賭場	老虎機業者	部落型賭場第三類遊戲	豪華遊輪	部落型賭場第二類遊戲	總計
威斯康辛州				14,143			14,143
懷俄明州						152	152
美國小計	**365,322**	**26,510**	**76,530**	**163,838**	**20,780**	**20,872**	**673,852**
艾伯塔省	5,723	624	5,985				12,332
大西洋彩券			9,357				9,357
英屬哥倫比亞	3,598						3,598
曼尼托巴省	2,425		5,261				7,686
新布朗斯威克省	0						0
紐芬蘭省	0						0
新斯科細亞省	1,099						1,099
安大略省	11,001	8,650					19,651
愛德華王子島		10					10
魁北克省	5,795	365	14,713				20,873
薩克其萬省	2,172		3,561				5,733
育空地區	62						62
加拿大小計	**31,875**	**9,649**	**38,877**	**0**	**0**	**0**	**80,401**
北美總計	**397,197**	**36,159**	**115,407**	**163,838**	**20,780**	**20,872**	**754,253**

博彩娛樂叢書

賭場會計與財務管理

作　　　者╱E. Malcolm Greenlees
譯　　　者╱許怡萍、楊惠元
出　版　者╱揚智文化事業股份有限公司
發　行　人╱葉忠賢
總　編　輯╱馬琦涵
主　　　編╱張明玲
地　　　址╱新北市深坑區北深路三段260號8樓
電　　　話╱(02)8662-6826 · 8662-6810
傳　　　眞╱(02)2664-7633
E - m a i l╱service@ycrc.com.tw
網　　　址╱http://www.ycrc.com.tw
印　　　刷╱鼎易印刷事業股份有限公司
I S B N╱978-986-298-165-8
初版一刷╱2015年4月
定　　　價╱新臺幣680元

國家圖書館出版品預行編目（CIP）資料

賭場會計與財務管理 / E. Malcolm Greenlees著；
　　許怡萍、楊惠元譯. -- 初版. --
　　新北市：揚智文化, 2014. 11
　　　面；　公分.
　　譯自：Casino accounting and financial
management, 2nd ed.
　　ISBN　978-986-298-165-8（平裝）

　　1.娛樂業 2.財務管理

991.1　　　　　　　　　　　　　　103023529